乌兰杰　本名扎木苏，蒙古族，1938 年生。音乐理论家，研究员。曾任中央民族大学硕士生导师，中国音乐学院特聘博士生导师，中国少数民族音乐学会副会长，中国音乐家协会理事。《蒙古学百科全书·艺术卷》主编。1953 年，考入中央音乐学院附中。1959 年，考入中央音乐学院音乐学系，主修民族音乐。1964 年，中国音乐学院成立，转入该院理论系。1965 年，毕业于中国音乐学院，留校任教。1977 年，调回内蒙古工作，历任内蒙古音乐家协会秘书长、内蒙古民族剧团团长。1993 年，调入中央民族大学少数民族艺术研究所。主要著作有《蒙古族古代音乐舞蹈初探》《蒙古族音乐史》《蒙古族萨满教音乐研究》《草原文化论稿》《中国蒙古族长调民歌》《蒙古民歌精选 99 首》《毡乡艺史长编》《科尔沁长调民歌》《蒙古族长调演唱艺术概论》等。

「十三五」国家重点出版物出版规划项目

蒙古族音乐史

乌兰杰 著

远方出版社

图书在版编目（CIP）数据

蒙古族音乐史 / 乌兰杰著. -- 呼和浩特：远方出版社，2019.9
ISBN 978-7-5555-0910-3

Ⅰ．①蒙… Ⅱ．①乌… Ⅲ．①蒙古族－民族音乐－音乐史－中国 Ⅳ．① J609.2

中国版本图书馆 CIP 数据核字 (2019) 第 205911 号

蒙古族音乐史
MENGGUZU YINYUE SHI

出 版 人	郭志超
策　　划	云高娃
著　　者	乌兰杰
制　　谱	西 琳
责任编辑	云高娃
责任校对	云高娃
封面设计	晓 乔
版式设计	王改英
出版发行	远方出版社
社　　址	呼和浩特市乌兰察布东路 666 号　邮编 010010
电　　话	（0471）2236473 总编室　2236460 发行部
经　　销	新华书店
印　　刷	内蒙古恩科赛美好印刷有限公司
开　　本	170mm×240mm　1/16
字　　数	484 千
插　　页	2
印　　张	28
版　　次	2019 年 9 月第 1 版
印　　次	2019 年 12 月第 1 次印刷
标准书号	ISBN 978-7-5555-0910-3
定　　价	118.00 元

书《蒙古族音乐史》

◎ 陶克涛

　　《蒙古族音乐史》行将飨世，著者先生要我为本书说几句话。他的意思我能领会，可这不啻是对自己的"将军"啊！音乐一科我肯定是外行，以门外汉而喋喋乎内行的事，其谈言不中与韵失粘是必然的，所以我说话很为惴惴。这里所写，主要是从蒙古历史这个角度出发的。

　　蒙古高原递相兴起的诸游牧之族，音乐始终伴随着他们的历史。他们的悲欢离合、胜败兴衰往往寄托在音乐中。见于文字记录的匈奴时代，便已是音乐不衰。匈奴人崇尚"胡巫"，他们施其巫术，全仗音乐，既有乐器也有歌。至于俗乐则有胡笳，流于匈奴的蔡琰不是说"胡笳动兮边马鸣"吗？而《匈奴之歌》迄今在北方少数民族音乐史中占据显眼地位。匈奴西迁，阿提拉仍葆其燕乐，诗词歌音不断。《魏书》载，拓跋焘攻赫连昌，"获古雅乐"，后通西域，乃"以悦般国鼓舞设于乐署"。赫连氏、悦般人均属匈奴支族，足见匈奴音乐至公元五世纪之初雄风。雅、俗之乐，并臻极致。《诗经》讲风、雅、颂，即民乐、祭乐、燕乐，匈奴当亦如之。匈奴之乐，可为蒙古高原乐统之始。匈奴之后，其统绵绵。蒙古崛起，游牧与战斗音乐依然呈绕梁之势。《元史》记蒙古宫廷之乐，首从太祖成吉思汗开始，并说他进兵西夏，取其旧乐用之。征西夏"旧乐"，绝不是蒙古斡耳朵原来没有本族固有音乐之制，而是吸取营养以增补自己固有音乐。借外乐以滋润自己，曾是游牧人的传统，《后汉书》载，公元一世纪中，匈奴就向汉和亲，"并请音乐"，可为一证。蒙古英杰不忘民族传统，于此亦可见其一斑。成吉思汗以后历届汗室率履此而不替。当然，他们重视音乐，应当不是追求一己私娱，徒慰怡情，实在是出于统治利益的需要。古人"故乐者，圣人之所

以感天地，通神明，安万民，成性类者也"。所谓"乐在宗庙之中，君臣上下同听之，则莫不和敬；在族长乡里之中，长幼同听之，则莫不和顺；在闺门之内，父子兄弟同听之，则莫不和亲"。这说的是农业区，它当然不同于牧区，但作为人类对音乐的总追求，对于企望振兴内部、巩固与统一全族的统治者说，依然适用。音乐是否真的实现了这样的效应，后人无从一一揽举。然而蒙古汗廷乐此不懈，则亦说明音乐的功能不可轻视。

关于蒙古族古代音乐制度、音乐活动以及音乐学理的状况，蒙古人没有留存下自己的记录。人们既没有看到他们写的《乐记》《乐书》或《古乐府》之类文献，也没有在地下文物中找到印证。明人说："古乐之亡久矣，虽音律亦不传。"这话也不妨移来看蒙古族音乐，它们大概也亡佚了。人们迄今所能见到的关于蒙古族音乐的一些零碎的记述，不少都出自别族文人之手。它们有的如实，有的则是掠影，并不都可以靠信，自然，把它们当作资料未可轻忽，至少提供研究蒙古音乐史的某些线索，关键是要善于鉴别、抉择，需要从历史进程中考究。

然而音乐文献的亡失，并不等于音乐本身的消失。有道是"有亡书，无亡言"。这里的"言"即指诗。诗乃是可歌之言。不是说"诗言志，歌咏言"吗？前人所谓："言者，心之声也；歌者，声之文也。"即指此说。歌原来是诗的表达，而诗则是语言的韵性修饰。歌在音乐中占据重要的地位。晋人讲："丝不如竹，竹不如肉，迥居诸乐之上。"这个"肉"即指人声。人歌本来贵在丝竹之上啊！蒙古歌声历来是独步于毡乡的原野陵谷。蒙古歌亦有雅、俗之分。"雅"歌是汗廷及文人们的发声器，"俗"歌却是民间的天籁。后者较前者，其音乐乃至民族文化价值不知要高出多少倍。民歌是与历史实践相伴随的。正是民歌表征出民族音乐的特点，它也是民族历史的见证者。很多失于记录的历史事件、历史人物与历史关系，往往能从民歌（包括所谓"徒歌"的民谣）的演绎中找到，而现存的蒙古先代典籍中，也确有众多的歌谣征引，有些简直是以歌谣的形式陈述的。

蒙古历代诗歌与民谣对于蒙古族历代社会实践具有重要意义。脱离民族与社会历史经验的民歌是不存在的。有怎样的历史要求，就会有相应的民歌或民歌的历史再现，因此在不同的历史阶段和社会、不同的命运际遇及人间的爱恶，就会有不同的

歌词与不同的声律。有的音乐起着积极作用，其音乐也是淘美的；有的则起着消极作用，其旋律也往往倾向于令人不便卒闻的"恶声"。当然，不论如何，它们都是蒙古族音乐的组成部分，都是客观真实的，都应当包括在历史的考证范围内。

历史实践证明，在悠久的历史中，蒙古族音乐不可避免地汲取了所能接触的别族与别地的音乐成分，有意或无意地受它们影响，从而使自己的音乐别具新颖，更增魅力。这是应当探究、应当追溯的，可惜向来缺乏这方面的经验，以致不能找得前鉴以启后来。另一方面也应了解，蒙古族音乐也曾影响了别族，这也是客观存在的。先秦时，中原中央政权有专管音乐的机构与官职。"鞮鞻氏，掌四夷之乐与其声歌。"这是古书记载的。这个鞮鞻很有点意思。鞮鞻音dí lóu，这很像是蒙古词dagul的音讹，义为歌之。如是，则蒙古歌见于汉文记录可为邈古。这个鞮鞻氏所管北狄之乐，汉代郑玄称作"禁"，这个"禁"，在声韵上好像蒙古语，义为寒冷。后来，这种影响的痕迹似乎也还隐约有在。南宋时有歌者称为"陶真"，明时有"倒喇"或"倒喇小厮"，而这些都可以用蒙古语"歌者"这个词义去理解。迨及前清，其宫廷音乐有专工蒙古乐曲者，最著名的即笳吹乐与番部合乐，均奏蒙古乐曲，而这些乐曲名称竟达九十六首之多。

在我国，元、明以及清初，北方乐曲之特点，都有蒙古音乐的影子。明人讲"今之北曲，盖辽、金北鄙杀伐之音，壮伟狠戾，武夫马上之歌，流入中原，遂为民间之日用"。又说"北国之乐，仅袭夷虏""俗乐多胡乐也，声皆宏大雄厉"。这里的"夷虏""胡"在含义上都是包括蒙古族在内的。他们的这些说法并不凿空其词。元、明杂剧中曲牌名称就很有"胡"气，如《阿纳忽》《也不罗》《醉也摩挲》《忽都白》《摩合罗》之类，"皆是胡语"。据说当年宋人文天祥至燕京，"闻军中之歌《阿剌来》者，惊而问曰：'此何声也？'众曰：'起于朔方，乃我朝之歌也。'文山曰：'此正黄钟之声也，南人不复兴矣。'盖音雄伟壮丽，浑然若出于瓮。"这个"朔方"正是蒙古高原，正是蒙古族的地理代词。所有这些都是当代人说当代话，揆之情理应该不误。他们的记录是有意义的。这就是说，历史上蒙古族音乐的雄宏豪壮的确曾溢出境域，越过长城而融入中原地区，因此也向音乐史界传达了这个信息：研究汉地（农业区）乐曲、"俗乐"史，正也是研究蒙古族音乐史的重要侧面或借鉴。以往在这

方面迄未引起蒙古音乐史学者的注视，这是要迎头赶上。

近现代蒙古族音乐的资料较之先前各代要丰富得多，被重视的程度也相应地增大了，这是好现象。近现代音乐是蒙古族音乐史的延续，它仍然在发展，那么，对它的研究也应当是发展的。

应当明确，蒙古族音乐史是整个蒙古学乃至毡乡学的一部分，是一个广泛而又亟待经营与开发的学术领域，是一个大有可为的工程。现在已经有了它的开拓者、发轫者，这就是本书著者。

《蒙古族音乐史》是蒙古人自己写的第一部汉文著述（至少在我国境内）。本书在探讨蒙古族历代乐人（乐师）、乐器、乐谱、乐曲，音韵、乐律（当然也有吕）、乐理与乐制等的文化形态，研究它们之间的关系，它们的演进和变迁途径，它们的民族、地域及时代特点，研究它们与蒙古族诸领域，如政治、经济、文化、社会、风习等的关系，与先代及外族（如阿尔泰语系各族、汉族等）的关系。首先探究的是音乐范围的关系，并从这些探索中力求觅得蒙古族音乐发展的传承与规律，以为前鉴昭示后来新音乐的成长，做出了努力与尝试，成就是显然的。本书的出版不光填补了这一园地的空隙，使蒙古族学坛上添了新的花朵，而且也为建设社会主义文化进程所必需。

"朝发轫于苍梧兮，夕于至乎县圃。"《蒙古族音乐史》既已开始，终会到达音乐史的"县圃"。我恭祝著者坚持这一工作并取得更多创获。

▌目 录

第一章 概 述

蒙古族是祖国多民族大家庭中的成员之一，有着悠久的历史和灿烂的文化。我国境内的蒙古族人口约五百九十八万，广泛分布在内蒙古、新疆、青海、甘肃、宁夏、辽宁、吉林、黑龙江等八个地区。另外，云南、河南、四川等省也有少量的蒙古族人口。内蒙古自治区是蒙古族的主要聚居之地，在一百多万平方千米土地上，繁衍生息着四百六十余万蒙古族同胞，不仅占我国蒙古族人口的大多数，而且也是世界上蒙古族人口最多的地区。

内蒙古自治区地处我国北部边疆，从远古时代起，那里便有人类繁衍生息，迎来了史前文明的曙光。呼和浩特市东郊的大窑村，发现旧石器时代早期遗址、晚期石器制作场，距今已有五十万年。鄂尔多斯高原上的乌审旗境内，发现了三万多年前的"河套人"化石，并出土了丰富的旧石器时代文化遗物。内蒙古地区的新石器文化，其分布也十分广泛，距今已有四千年至七千年的历史。例如，海拉尔市（今海拉尔区）西沙岗发现的新石器时期文化，表明当时的经济是畜牧业类型。西拉木伦河流域、辽河及新开河流域的"富河文化"，则是以农业为主、狩猎为辅的经济类型。而以赤峰红山为代表的"红山文化"，却是农业经济类型。此外，内蒙古中南部黄河沿岸，也发现多处原始文化遗址，有的是内蒙古地区特有的原始文化类型，有的则是属于中原地区文化类型。显然，远在新石器时代，内蒙古地区与中原地区便有了文化上的相互交流与渗透。这种现象足以说明我国各民族是在多元一体的格局中发展起来的。

在族源关系方面，蒙古族系出自秦汉时期的东胡部落联盟，与鲜卑是近族。在

语言、宗教信仰、生活风俗乃至生产劳动、军事组织等方面，蒙古族与鲜卑有许多共同之处。我国史学界普遍认为，唐代的蒙兀室韦，乃是蒙古人的直接祖先。"其北大山之北有大室韦部落，其部落傍望建河居。其河源出突厥东北界俱轮泊，屈曲东流……又东经蒙兀室韦。"[1] 据唐代的地理观念，所谓望建河，便是现今内蒙古呼伦贝尔市境内的额尔古纳河；俱轮泊，则是指达赉湖。由此可知，我国内蒙古境内的大兴安岭山脉，无疑是蒙古民族的发祥地。

蒙古人的祖先长期在大兴安岭原始森林中生活，以采集和狩猎为业。自8世纪中叶始，有些蒙古语部落日渐强大，开始走出大兴安岭，向草原地带发展。840年，雄踞蒙古高原的回鹘汗国为黠戛斯所破，被迫向西迁徙。于是，众多蒙古语部落乘势跨入蒙古高原腹地。以肯特山为中心的斡难河、克鲁伦河、土拉河"三河之源"，是优良的天然牧场。在广阔的草原环境中，这些西进的蒙古语部落，逐渐从采集、狩猎生产方式过渡到畜牧业生产方式，"逐水草而居"，最终转变为游牧民族。

蒙古族有自己的语言、文字。蒙古语属于阿尔泰语系，蒙古文则产生于13世纪初，畏兀儿学者塔塔统阿受成吉思汗之命，根据古回鹘文字创制而成，至今已有八百余年的历史。1240年成书的《蒙古秘史》，便是用这种回鹘体蒙古文写成的，其中保存了许多民间音乐和宫廷音乐资料。

蒙古族自古信奉萨满教，蒙古语称之为"博"。自成吉思汗时期以来，博一直是蒙古汗国的国教。13世纪中叶，元世祖皈依藏传佛教，封西藏巴思八喇嘛为国师。自此，萨满教便失去了国教地位。直至16世纪中叶，土默特部封建主阿勒坦汗皈依藏传佛教黄帽派后，宣布萨满教为非法，明令废止。在藏传佛教与蒙古封建统治者的联合打击下，萨满教逐渐趋于衰微，但并未彻底消亡。萨满教上层分子向佛教妥协，采取了"佛巫合流"以变图存的策略，继续在民间活动，此派被称之为白萨满教派。

我国少数民族音乐，既有其自身的特殊规律，又与汉族音乐有共同规律，蒙古族亦不例外。例如，划分音乐史发展阶段时，便不能完全照搬中国历史上的朝代更替，甚至连本民族历史上的朝代更替也不能简单地加以照搬，而是应该在占有丰富的音乐资料时，参照有关文献记载，清理出本民族音乐发展脉络，实事求是地划分出音乐史的发展阶段。

[1] 刘昫，等. 旧唐书：第十六册[M]. 北京：中华书局，1975：5357.

宏观上说，蒙古族音乐发展的特殊规律，主要体现在以下方面：蒙古人的祖先从额尔古纳河山林地带跨入蒙古高原中心区域，由狩猎民族转变为游牧民族。这一"石破天惊"的变化，不但引发了我国北方游牧民族分布格局的大变动，有力地推动了蒙古历史的车轮，同时也决定了蒙古族音乐发展的大方向。在新的历史条件下，蒙古族音乐从原先的山林狩猎文化类型逐渐过渡到草原游牧文化类型，并且最终成为北方游牧民族草原音乐形态的典型代表，这便是一千多年来蒙古族音乐文化发展的一条主线。总之，一部漫长而浩瀚的蒙古族音乐史，犹如蜿蜒曲折的河流，浩浩荡荡，奔腾不息，为子孙后代留下了丰厚的遗产和无尽的遐思。纵观蒙古族音乐发展的基本轮廓，大致可划分为如下三个历史阶段：

一、山林狩猎音乐文化时期

如前所述，我国内蒙古境内的大兴安岭山脉，乃是蒙古民族的摇篮，亦是音乐肇兴的渊薮。蒙古人的祖先曾在额尔古纳河流域度过了漫长岁月，创造了自己富有山林狩猎文化特色的音乐。例如，古代蒙古氏族部落的狩猎歌曲、萨满教歌舞、集体踏歌以及早期的英雄史诗等，便是这一时期基本的音乐体裁。山林狩猎文化时期的音乐风格，古朴稚拙，肃杀狩厉，带有浓厚的原始色彩。从其形态方面观之，则音调简洁，节奏短促，曲式短小，词多腔少，具有简朴直白的特点。然而，由于年代久远，缺乏文献资料，对蒙古语部落这一阶段的音乐，尚难做出全面深入的叙述。不过，通过历史文献中的零星记载以及蒙古氏族部落时代某些萨满教歌舞、狩猎歌曲中的音乐遗存，多少可以看出山林狩猎文化时期蒙古族音乐的端倪。

二、草原游牧音乐文化时期

蒙古族草原游牧音乐文化，本身经历了一个萌芽、发展、成熟乃至达到高潮的过程。大体上说，9世纪中叶至13世纪初，是蒙古族草原游牧音乐文化的酝酿期。1206年，"一代天骄"成吉思汗统一蒙古诸部，在斡难河畔竖起九斿白纛，

建立了蒙古汗国。自此，蒙古社会便向游牧封建社会过渡，蒙古族草原游牧音乐文化也随之进入迅猛发展时期。有迹象表明，成吉思汗时期的蒙古族音乐尚未完全脱离山林狩猎音乐文化时期的特点，音乐风格尚属古朴简洁。诚然，草原牧歌这一崭新的歌曲体裁如雨后春笋般兴起，但从其音乐形态观之，它并不具备草原长调牧歌的典型特征。例如，1240年成书的《蒙古秘史》中，录有成吉思汗时代的一些歌曲，多为萨满教祭祀歌和赞歌，其特点为节奏短促，词多腔少。有趣的是，这些歌曲的歌词，一般都采用狩猎生活中的比喻手法，以野生动物起兴，而很少有蒙古人生活中常见的骏马、羊群等。有资料表明，蒙古族草原游牧音乐风格的最终确立，大抵是元代中期至明代中期的事情。

　　1260年，忽必烈在开平（今内蒙古锡林郭勒盟正蓝旗境内）称帝，不久即攻破南宋，建立起强大的大元王朝。元朝立国近百年，在有利的社会环境下，蒙古族文化以空前的速度向前发展，获得了长足的进步，进入高潮阶段。在漫长的游牧生活中，蒙古人终于创造出自己富有浓郁特色的草原音乐文化。这一时期基本的音乐体裁，有草原牧歌、赞歌、宴歌、思乡曲等。在音乐形态方面，此时的歌曲已大不同于《蒙古秘史》时期，具有音调悠扬、节奏自由、曲式庞大、腔多词少等特点。草原游牧文化时期的蒙古族音乐具有强烈的抒情性，与山林狩猎文化时期的乐风形成鲜明对比。在器乐方面，诸如胡琴、马头琴、火不思等民间乐器，大抵也是在这一时期趋于成熟和定型，进入了蓬勃发展的新时期。

　　草原游牧文化时期的音乐，在蒙古族音乐史上占有极其重要的地位。从音乐本身的发展而言，蒙古族独特而统一的民族风格，便是在这一时期形成的。其次，从音乐体裁与风格方面观之，高亢悠长的长调牧歌，堪称是草原乐风的典型标志，代表了蒙古族音乐文化的最高成就。草原长调牧歌一经形成，便对后来蒙古族音乐的发展，乃至我国和欧亚大陆许多民族的音乐产生了深远影响。

　　蒙古族音乐属于中国音乐体系，但与中原地区的农耕音乐文化类型不同，属于北方草原游牧音乐文化类型。自匈奴、鲜卑、柔然、室韦、突厥、契丹以降，这一独特的音乐文化便得以产生和发展，并且与长城以南的农耕音乐文化交相辉映，犹如车之两轮，鸟之双翼，构成了我国古代两个最为基本的音乐形态。这两种音乐形态发生碰撞，相互影响，彼此渗透，成为推动我国古代音乐艺术繁荣发展的重要因素。

从总体上看，我国北方草原游牧音乐文化历史悠久，源远流长。这一音乐形态的发展，与汉族音乐有所不同，有其自身的特殊规律。若将音乐的发展比作传递中的火炬，那么汉族音乐的发展模式像是马拉松式，以一个民族为主体，不间断地发展演变，铸造出自己的辉煌。而北方游牧民族的音乐发展模式，则更像是接力赛跑式，在不同历史时期内，由诸多游牧民族先后参与，分别承担主角，各有贡献，逐步积累，不断推动草原音乐文化的前进。

纵观我国北方游牧民族的文化发展史，大体经历了四个高潮阶段：匈奴时期、鲜卑时期、突厥时期以及蒙古时期。对于蒙古族来说，以匈奴为代表的古草原文化，堪称是民族发展的催化剂。从某种意义上说，草原文化历史比蒙古族本身的历史还要漫长。蒙古人在经济、政治、文化、宗教乃至生活方式等方面，无不受到匈奴的强大影响。毫不夸张地说，蒙古族的兴旺发达与草原文化的哺育是分不开的，音乐方面同样如此。蒙古音乐之所以能在短期内迅猛发展，并达到前所未有的高度，除了蒙古族伟大的艺术创造力之外，全面继承匈奴、鲜卑、突厥以来的北方草原文化的优秀成果，也是一个重要原因。

蒙古族是我国北方草原游牧音乐文化的继承者、创造者和守护者。蒙古人登上历史舞台之际，草原文化已发展到又一个高潮。匈奴、鲜卑作为一个民族，从历史舞台上消失。突厥族继匈奴、鲜卑之后，一度雄踞蒙古高原，成为北方草原文化的继承者。然而，延至840年，回鹘汗国被黠戛斯击溃后，回鹘人被迫离开蒙古高原，大规模向西迁徙。11世纪前后，随着生存环境和宗教信仰的改变，回鹘人的音乐发生了翻天覆地的变化，即逐渐脱离原先的草原音乐文化传统，转而归入波斯-阿拉伯音乐体系，从而使我国的音乐文化变得更加丰富多彩。但是，古老的北方草原游牧音乐文化一度陷入了低潮，其命运究竟如何，似乎成了问题。恰在此时，蒙古族勇敢地举起草原文化的大旗，成为游牧音乐文化的先行者。继突厥语系民族之后，蒙古人大胆创造，不断革新，但没有中断草原牧歌的优秀传统，反而将它推进到长调阶段，最终使之达到新的高度，这不能不说是一件匡世殊勋。

牧歌、草原牧歌与草原长调牧歌，是既有联系又有区别的三个概念。牧歌，是广泛存在的歌曲形式，世界上许多民族的音乐中都曾有过这一体裁。草原牧歌，专指我国北方游牧民族创造的独特歌种。草原长调牧歌，则是北方游牧民族草原牧歌的高级形态，乃是草原文化进入高潮时期的产物。这一民歌形式之所以走向完美和

成熟，是同蒙古族的伟大创造联系在一起的。

自古以来，我国乃至世界上有许多游牧民族，他们在广阔的草原上生息繁衍，其生活方式与蒙古族大体相近。然而，由于种种原因，这些游牧民族的音乐并没有走到草原长调牧歌阶段。何况，有些蒙古语部落，诸如布里亚特人，他们的生活方式与其他蒙古部落并没有太大区别，但由于脱离山林狩猎生活方式较晚，长期在蒙古高原东部边缘活动，其音乐依旧停留在短调风格时期，并没有发展到长调牧歌阶段。由此可见，自然环境虽然是长调牧歌赖以产生、发展的前提条件，却不是唯一条件。

有资料表明，匈奴人大约是草原牧歌的首创者。《史记·匈奴列传》中记载了一首《祁连山歌》，看来是硕果仅存的匈奴草原牧歌。其词云：

> 亡我祁连山，使我六畜不蕃息。
> 失我焉支山，使我嫁妇无颜色。

匈奴牧歌的典型特征是反映牧人的游牧生活，两句一段的歌词形式，上下句乐段体曲式结构。大凡北方游牧民族的民歌，大都继承了匈奴牧歌的传统。诸如鲜卑族的《陇头流水歌辞》《企喻歌》，千古传诵的《敕勒歌》以及后来的蒙古族草原牧歌，可谓一脉相承，无不具备上述特点。不过，蒙古族音乐并非直接受匈奴音乐的影响，而是经过东胡、鲜卑、柔然、突厥等民族作为中间环节，辗转承袭了匈奴音乐文化的优秀成果。

历史上的匈奴族曾长期在云中、陇西一带活动。东汉至魏晋南北朝，有数十万匈奴人与汉族杂处，相互影响。因此，匈奴人的草原牧歌，不仅对诸多北方游牧民族的音乐产生过影响，而且对当地的汉族音乐也产生了巨大影响。时至今日，陕北的信天游、内蒙古西部的爬山调、山西的山曲、青海的回族花儿，其上下句结构形式，高亢嘹亮的音乐风格，依旧保留着匈奴牧歌的文化基因。至于匈奴、鲜卑族的萨满教鼓舞，不仅被蒙古族萨满教歌舞所继承，而且在西北地区的汉族中，同样留下了深深的痕迹。诸如陕北安塞的《威风锣鼓》，其粗犷豪迈的气质，刚劲有力的动作，似乎与匈奴人的鼓舞不无联系。

三、内蒙古部分地区半农半牧音乐文化时期

随着历史的发展，到清代中后期，蒙古族音乐便进入了它的第三个发展阶段。这一时期的基本特点便是草原游牧音乐文化形态与部分地区的半农半牧音乐文化形态同时并存，迎来了音乐风格的多元化时期。由于历史原因，生活在内蒙古南部边缘地带的蒙古人受到中原地区汉族的影响，逐渐脱离原先的游牧生活方式，转而改事农耕生产，有些地方甚至变成纯农业区。他们走出穹庐，筑屋而居，形成村落，过着半农半牧生活。随着生产劳动和生活状况的改变，上述地区的蒙古族音乐中产生了一些新的体裁。诸如大量的短调歌曲、长篇叙事歌曲以及说唱形式的乌力格尔（说书）等。在音乐风格方面，短调歌曲和乌力格尔音乐与草原长调牧歌不同，其特点是曲式短小，节奏规整，音调简洁，音域适中，同语言音调密切结合，从而形成新的叙事性音乐风格。

概括地说，蒙古族音乐的体裁与风格，在历史上经历了两次大的转型时期：从萨满教歌舞、集体踏歌为代表的乐舞阶段，推进到以草原长调牧歌为代表的抒情音乐阶段；经过数百年的稳定发展，进一步发展到以短调歌曲、长篇叙事歌为代表的叙事音乐阶段。上述三个时期内，蒙古族音乐形态的演变呈现出清晰的逻辑性，可归纳为：

音调：短—长—短。

节奏：密—疏—密。

曲式：小—大—小。

歌词：多—少—多。

有趣的是，蒙古族半农半牧文化时期的音乐形态，似乎在更高阶段上再现了古代山林狩猎音乐文化时期的某些特点。在现今的内蒙古地区，不同历史时期内产生的一些音乐体裁至今仍在民间流行，既为音乐史提供了丰富资料，也为音乐考古工作带来了一些困难。

第二章 蒙古部落时期音乐

一、室韦乐曲三首

唐代的大室韦部落联盟，由于人口繁衍，势力壮大，便逐渐向外寻求扩展。唐玄宗开元天宝年间，已在俱轮泊四周的草原地带生活。他们与唐王朝的关系十分密切，经常派遣使者赴长安朝贡，进献方物，其中就有音乐舞蹈。据《唐会要》所载，唐朝的宫廷教坊供奉曲中，有大量北方民族的胡歌，这些歌曲均保留了原来的少数民族语名称，用汉字标音的方法记录了下来。这些曲目的来源，或是沿袭了北魏以来的鲜卑族与西域乐舞，或是隋唐以来各少数民族所献乐曲。

天宝十三年（754年），"太乐署供奉曲及诸乐"二百二十首，其名称一律由少数民族语言改为汉语。如《苏禅师胡歌》改作《怀思引万岁乐》之类。在此次更名的乐曲中，有两首便是室韦乐曲：太簇宫《俱轮仆》改为《宝轮光》，太簇羽《俱轮朗》改为《日重轮》。另外，唐人南卓《羯鼓录》所载一百三十二首曲名中，又有一首太簇角《俱轮毗》，这便是室韦乐曲俱轮三首的由来。

隋朝是受禅北周而自立的，宫廷音乐方面全盘继承了北魏鲜卑王朝的遗产。而唐朝距隋不远，开国勋臣中有不少北周时期的人物，他们熟悉前朝胡乐。开元天宝年间，唐朝已立国一百三十余年，立国初那些出身于北方民族的官员已不复存在，唐朝统治者也不如前代那样熟悉北方民族的生活和语言，故胡歌名目已不易被人们所理解。其次，天宝末年正值"安史之乱"高潮时期，唐朝和北方民族的和睦关

系，因胡人安禄山的反叛而受到了严重损害，故宫廷教坊中保留原来的胡歌名目似乎不适宜。

诚然，蒙兀室韦是蒙古族的祖先，属于唐代大室韦部落联盟中的一个分支。从文化源流上说，俱轮三首乐曲可能与蒙古族音乐有一定联系。但是，胡歌改名之事发生在8世纪中叶，距成吉思汗统一蒙古整整早了四百五十余年。因此，很难断定它们与蒙古族音乐有直接联系，更不能简单地将它们与蒙古族音乐等同起来。不过，室韦乐曲名目至少可以证明，所谓俱轮者，无疑是指现今的达赉湖，其乐曲内容大约是歌唱俱轮泊沿岸的美丽风光。从其在唐朝宫廷中长期流传来看，想必具有相当的艺术性，否则唐朝教坊何以用更改曲名的办法加以保留呢？由此可知，早在一千多年以前，室韦人便有了富于草原特色的乐曲。其草原文化传统，比起人们原先的设想要悠久得多。

二、山林狩猎文化时期的音乐遗存

蒙兀室韦人以及后来的室韦–鞑靼人，长期在大兴安岭生存，创造了独具特色的山林狩猎文化类型音乐，诸如萨满教歌舞、狩猎歌曲、英雄史诗等。这些原始社会氏族部落时期的音乐体裁，已有一两千年的历史。其中有些古老的曲调和唱词，带有鲜明的山林狩猎文化时代烙印。这些曲调和唱词在长期的流传过程中，产生了许多变化，但仍旧保留了原始音乐的某些特征，有些甚至堪称是山林狩猎文化的"活化石"。

（一）萨满教歌舞

1.请神歌《吉雅奇》

蒙古族萨满教中有一个叫作吉雅奇的神明，原是蒙古部落的狩猎守护神。在后来的游牧封建社会中，转化为牧业守护神。科尔沁蒙古部萨满教祷辞中，有许多歌唱吉雅奇的请神歌。

谱例1

吉雅奇[1]

仁亲莫德格　唱

乌 兰 杰 记

中速

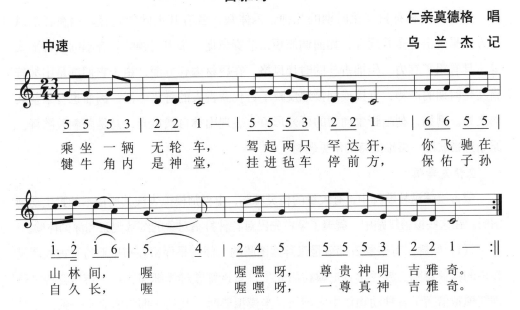

乘坐 一辆　无轮车，　驾起 两只 罕达犴，　你 飞 驰在

犍牛角内 是神堂，　挂进 毡车 停前方，　保佑 子孙

山林 间，　喔　　　喔嘿呀，　尊贵 神明 吉雅奇，

自久 长，　喔　　　喔嘿呀，　一尊 真神 吉雅奇。

蒙古人的守护神吉雅奇，坐在套罕达犴的无轮车——雪橇上，在深山密林中往来疾驰。这样的生活情景，不禁使人联想起生活在大兴安岭中的鄂伦春族猎人来。确实，这首萨满教请神歌是对蒙古人的祖先在大兴安岭中的狩猎生活的真实写照。"犍牛角内是神堂"，指的是古代蒙古人的一种祭祀礼俗，将毡制神偶藏入牛角或羚羊角制成的神匣中，并将其悬挂在神车内，摆放于主人帐房的前方。"他们认为这些偶像是畜群的保护者，还有些人把这些偶像装在一辆漂亮的篷车上，置于自己的幕帐的大门前。"[2]北方游牧民族萨满教这一布置神车的礼仪，早在北魏鲜卑人中就已存在了。道武帝拓跋珪的母亲献明皇后贺氏，曾为刘显所害，"后夜奔亢埿家，匿神车中三日，亢埿举室请救，乃得免"[3]。由此可知，《吉雅奇》祷辞

[1] 乌兰杰. 蒙古族古代音乐舞蹈初探[M]. 呼和浩特：内蒙古人民出版社，1985：134.

[2] 贝凯，韩百诗，柔克义. 柏朗嘉宾蒙古行纪·鲁布鲁克东行纪[M]. 耿昇，何高济，译. 北京：中华书局，1985：31.

[3] 魏收. 魏书：第二册[M]. 北京：中华书局，1974：324.

中所唱的神车、牛角神匣以及雪橇套罕达犴等情，均有历史上的依据，反映了蒙古族山林狩猎文化时期的真实生活，具有不可取代的学术价值。

蒙古族山林狩猎文化时期的几种音乐体裁，各有其不同的内容，但在音乐风格方面呈现出许多共同性，如曲调简短、节奏急促，多采用领唱和齐唱的歌舞形式等，具有粗犷有力、稚拙古朴的时代风格。在题材内容方面，由于它们都是山林狩猎文化时期的产物，直接或间接地反映了古代蒙古人的狩猎生活，因而也有某些共同之处。例如，刻画野生动物的可爱形象，表现山林自然风光，乃是萨满教歌舞、原始狩猎歌舞、英雄史诗的常见题材。

2.精灵舞蹈

蒙古族萨满教歌舞中，有大量的精灵舞蹈，由巫师模拟表演其所信奉的野生动物图腾。在这些拟兽舞蹈中，凝聚了蒙古先民对各种狩猎对象的细致观察和深刻体验。

（1）熊舞。有些蒙古部落是崇拜熊图腾的。熊舞是保留在布里亚特蒙古人萨满教中的拟兽舞蹈。波兰学者尼斡拉滋先生，对该舞做过详细描述："布里亚特之萨满能模拟借宿于各种动物体中之精灵，当模拟熊时，其动作即与熊完全一致。四足匍匐，而口嗅列席之人，全身起立以手拟熊掌之叩击状。" [1] 看来这是一个带有滑稽色彩的原始舞蹈。众所周知，我国阿尔泰语系与满－通古斯语系诸多民族，其原始萨满教中均有熊图腾崇拜，诸如鄂温克、鄂伦春、朝鲜族乃至日本北部的阿伊努人等。时至今日，生活在大兴安岭森林中的鄂伦春人，仍在跳着黑熊搏斗舞，充分显示出我国北方民族在萨满教文化上的共性因素。

（2）巴尔斯（虎）舞与乌胡那（公羊）舞。这两个拟兽舞蹈，均流行于内蒙古东部科尔沁草原。"巴日（虎）[2] 精灵舞，以四肢为爪，双腿蹦跳，表现虎神凶猛的运动形态。乌胡那舞，以鼓柄为角，将鼓放在头上，另一只手后背，晃动前倾的身体，脚下是自由地走动，表现种羊顶人。" [3] 其实，这里所说的乌胡那，应是奔

[1] 尼斡拉滋. 西伯利亚各民族之萨满教[M]. 金启琮，译//中国社会科学院民族研究所《萨满教研究》编写组. 萨满教研究参考资料1—3：西伯利亚各民族之萨满教·中国古代原始宗教资料摘编·蒙古萨满教简史. 北京：中国社会科学院研究所，1978.

[2] 本书引文部分括号中的内容，均为作者注。

[3] 白翠英，邢源，福宝琳，王笑. 科尔沁博艺术初探[M]. 通辽：哲里木盟文化处，1986：57.

驰于悬崖峭壁间的野生羚羊，而不是草原上放牧的绵羊。

（3）黑山鸡舞。这是一个古老的原始舞蹈，流行于西伯利亚布里亚特蒙古人中间。俄国学者伊万诺夫对这个拟兽舞蹈做了如下描述："黑山鸡舞用弹舌作响，吹口哨，学鸡叫等伴奏。表演者一边舞蹈，一边模仿求雌的黑山鸡的动作和叫声。"[1]

另外，内蒙古科尔沁地区的萨满教歌舞中，同样也流行着许多模仿野生飞禽的精灵舞蹈，如白海青舞、金丝雀舞、蜜蜂舞等。

（4）白海青舞。

谱例2

白海青舞

莲　花　唱

乌兰杰　记

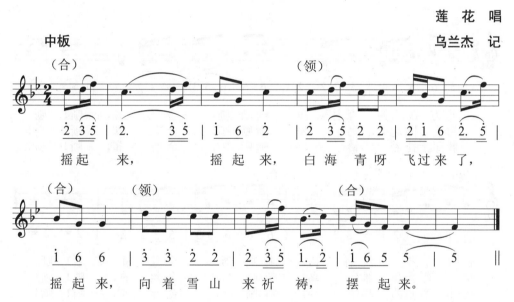

白海青，蒙古语称之为"查干额利叶"，是一个古老的原始萨满教派别，因信奉白海青图腾而得名，主要流行于科尔沁草原。值得注意的是，该教派所信奉的白海青精灵，专门附体于女性身上。女巫在表演此舞时，身着白色长袍，披头散发，双手执红巾或白巾，甩动长发而舞之。显然，所谓查干额利叶教派，乃是母系制时

[1] 符·阿·库德里亚夫采夫，格·恩·鲁缅采夫，等. 布里亚特蒙古史：上册 [M]. 高文德，译. 北京：中国社会科学院民族研究所社会历史室，1978：80.

代的产物，其严格的性别限制已经证明了这一点。

据《蒙古秘史》记载，成吉思汗所诞生的孛儿只斤部，其部族图腾便是白海青。有趣的是，鄂尔多斯高原杭锦旗阿鲁柴登出土的一顶匈奴王冠，其冠饰亦是一只展翅欲飞的海青或雄鹰。由此可知，北方游牧民族萨满教中的白海青图腾崇拜，自匈奴时代便已有之，至今已延绵传承了两千多年。

（5）金丝雀舞。

谱例3

金丝雀舞[1]

宝音贺喜格 唱

福 宝 琳 记

稍快

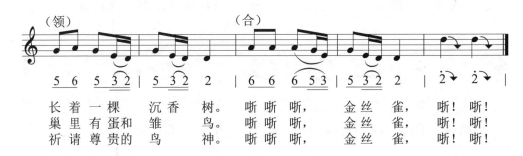

这是蒙古族最为古老的萨满教精灵舞蹈之一，带有鲜明的原始舞蹈色彩。从上面谱例来看，它十分强调音乐语汇的造型性。舞曲的领唱部分才短短两小节，而帮腔却占去了大部分篇幅，用来模拟金丝雀的飞翔及其鸣叫求偶声。此舞曲与布里亚特蒙古人的黑山鸡舞、鄂温克人的天鹅舞（乌日恰）十分相似，表明它们都是山林

[1] 白翠英，邢源，福宝琳，王笑. 科尔沁博艺术初探[M]. 通辽：哲里木盟文化处，1986：248.

狩猎文化时期的产物。

（二）狩猎歌舞

《蒙古秘史》载，成吉思汗命令大将速别额台率军追击被击败的蔑儿乞残部。临行前成吉思汗训诫说："其为禽鸟飞上天也，汝速别额台，不为海青飞去拿之欤？其为獭而掘入地也，汝速别额台，不为锹凿寻而追及之欤？"显然，成吉思汗的这段训令，是引用了一首古代的狩猎斗智歌。

蒙古族猎手在山林中狩猎，每当有所猎获之后，照例要载歌载舞，表达其欢娱之情。他们分别扮演猎人和动物，模仿野生动物的动作神态，彼此诘难，相互斗智，在对抗中再现自己的狩猎生活。例如，科尔沁草原上流行的《追猎斗智歌》，就是一首这样的双人歌舞。

谱例4

追猎斗智歌[1]

杜达古拉　唱

乌兰杰　记

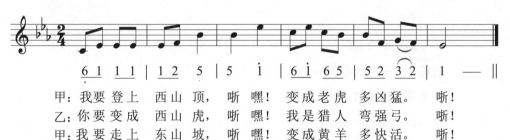

```
甲：我要 登上　西山顶，　　咿 嘿！　变成老虎　多凶猛。　　咿！
乙：你要 变成　西山虎，　　咿 嘿！　我是猎人　弯强弓。　　咿！
甲：我要 走上　东山坡，　　咿 嘿！　变成黄羊　多快活。　　咿！
乙：你变 黄羊　无处逃，　　咿 嘿！　我用利箭　把你射。　　咿！
```

此歌音乐风格与萨满教歌舞颇为相似，粗犷质朴，生动活泼，尚保留着山林狩猎文化时期原始狩猎歌舞的某些特征。

[1] 文化部文学艺术研究院音乐研究所. 中国民歌：第四卷[M]. 上海：上海文艺出版社，1985：296.

三、草原游牧文化初期的音乐

（一）歌曲

　　蒙古人素来崇拜勇士和歌手，将能歌尚武的人视为榜样。在现存蒙古史籍中，便记载了一些英勇无畏、善于歌唱的古代英雄。例如，忽图剌汗便是这样一位传奇式人物。"忽都剌哈[1]汗最勇，蒙兀有歌曲，称其声音洪大，隔七岭犹闻之，力能折人为两截，食能尽一羊。"[2]《多桑蒙古史》中亦有对忽图剌的类似记述，忽图剌"为蒙古人笃爱之英雄，蒙古人誉其歌声哄亮，如雷鸣山中"云。神勇的忽图剌汗，乃是蒙古史上所载的第一位杰出歌手。可惜，他所唱的歌曲却没有流传下来。值得庆幸的是，蒙古族历史学家罗卜桑丹津在其《黄金史》一书中，对忽图剌汗时代的歌手库岱·薛臣以及他所唱的一首《劝诫歌》做了详尽的记录。这是蒙古族音乐史上第一首完整的歌曲，具有极高的历史价值。

　　1.库岱·薛臣《劝诫歌》

　　库岱·薛臣说道：俺巴孩汗的十个儿子，你们听着，

　　　　　围猎于险峻的山岗，
　　　　　射获那团羊和盘羊。
　　　　　为着分配猎物呵，
　　　　　你们怕是残杀一场！

　　　　　围猎于蓝色的山谷，
　　　　　射获那公鹿和母鹿。
　　　　　为着瓜分鹿肉呵，
　　　　　你们怕是争吵械斗。

　　[1] 忽都剌哈：即忽图剌汗。

　　[2] 洪钧.元史译文证补[M].上海：上海古籍出版社，1995.

狩猎于起伏的山丘，

射获那褐色的黄羊羔。

每当分配猎物之时呵，

你们何不宴筵欢笑？

狩猎于苍莽的山腰，

射获那肥壮的公狍。

每当分配猎物之时呵，

你们何不相敬通好？[1]（节选）

此歌的结构特点，便是将相同的内容放在不同韵律上反复叠唱。

2.忽巴迭斤《劝诫歌》

乃蛮部人忽巴迭斤，则是另一位名垂史册的蒙古歌手。据《史集》所载，乃蛮部首领太阳汗与其胞弟不亦鲁黑之间产生了罅隙。在一次移牧中，不亦鲁黑恰巧路经太阳汗营地。帐落相望，他竟没有赶去拜见其汗兄。而太阳汗却早已下令备好了款待食物。于是，太阳汗只好说："既然他们走了，我们就款待自己吧！"在这次不愉快的宴会上，忽巴迭斤即席唱了一首《劝诫歌》，以此来劝慰太阳汗。其大意如下：

你们两个，

好像公牛的一只角和母牛的一只角，

是唯一的一对。

而今你们弟兄俩不和，

动荡不宁得像海洋般的四分五裂的乃蛮兀鲁思，

又将托付给谁呢？[2]

[1] 罗卜桑丹津. 黄金史[M]. 乔吉, 校注. 呼和浩特：内蒙古人民出版社, 1983：68.

[2] 拉施特. 史集：第一卷第一分册[M]. 余大钧, 周建奇, 译. 北京：商务印书馆, 1983：223.

14世纪初，拉施特撰写《史集》一书时，这首歌想必还在流行。拉施特没有费力翻译歌词，而是用散文形式转述了它的歌词大意。但不管怎样，忽巴迭斤所唱的这首歌，是蒙古族音乐史上最早记载的歌曲之一，因而具有不同寻常的价值。原文并未分行，但从结构上看，明显属于诗歌体。全曲当为两段，每段四行，采用比兴的手法，表达出兄弟和睦方能安国兴邦的深刻思想。库岱·薛臣与忽巴迭斤两位歌手不约而同地唱了《劝诫歌》，其内容均为提倡团结和睦，反对争斗残杀，看来不是偶然的。12至13世纪之交的蒙古高原，战乱频仍，动荡不宁，广大蒙古族牧民生活十分贫苦。他们对部落之间的长期混战深感厌倦，不愿继续忍受战乱带来的苦难，普遍要求蒙古高原上尽早出现和平安宁的局面。后来，成吉思汗统一蒙古高原，建立起强大的蒙古汗国，顺应了蒙古人民的这一愿望。由此可知，上述两首古代歌曲，在某种程度上曲折地反映了这一历史潮流，因而具有进步的思想意义。

（二）歌舞

蒙古部落走出山林地带，跨入蒙古高原之后，因从事畜牧业的时间较短，牲畜数量也少，故保持着集体游牧的形式，蒙古语称之为"古列延"，即圆圈之意。另外，在蒙古社会的物质生产活动中，狩猎依然占据着相当重要的地位。在精神生活方面，蒙古人则同原先一样笃信萨满教，共同举行祭祀仪式和庆典活动。凡此一切足以说明，蒙古社会虽已跨入家庭奴隶制阶段，但没有完全割断原始社会的脐带，尚大量存在着氏族部落时代的痕迹。在宗教与文化艺术方面，这一点表现得尤为鲜明。

1.庆典舞蹈

依照蒙古语部落的古老习俗，每当推选出新可汗时，总是要跳起热烈雄壮的集体歌舞。例如，忽图剌汗当选为汗，蒙古人照例跳起了庆典舞蹈，蒙古语称之为"迭卜先"，即踏歌之意。对此，《蒙古秘史》中有详细记述："全蒙古，泰亦兀惕聚会于斡难之豁儿豁纳黑川，立忽图剌为合罕焉。蒙古之庆典，则舞蹈筵宴以庆也，既举忽图剌为合罕，于豁儿豁纳黑川，绕蓬松树而舞蹈，直踏出没肋之蹊，没

膝之尘矣。"[1] 蒙古人围绕着篷松树（或曰萨满树），跳起刚健有力的集体踏歌，竟将地面踏出深沟，这是何等壮观的场面呵！

2.祭祀舞蹈

蒙古人在每次出师征战之前，都要举行隆重的祭祀仪式，在最高军事统帅的带领之下，围绕着高大的萨满树跳起集体舞蹈。据《多桑蒙古史》记载，忽图剌汗"英勇著名当时，进击蔑儿乞部时，在道中曾祷于树下。设若胜敌，将以美布饰此树上。后果胜敌，以布饰树，率其士卒，绕树而舞"[2]。忽图剌汗和他的士卒们"绕树而舞"，同前面提及的庆典舞蹈"迭卜先"，看来是属于同一类舞蹈，其动作当为踏足。至于"以美布饰树"的风俗，蒙古人中至今还保留着。每当举行祭祀敖包、神树仪式时，人们往往用五颜六色的布条装饰树枝。看来这一萨满教礼俗，早在忽图剌汗时代既已存在，并不是始自藏传佛教或者从其他民族传入蒙古的。

3.鼓掌欢跃舞蹈

这是蒙古族古老的自娱性舞蹈，多在喜庆宴会上即兴表演。其典型动作是鼓掌欢跃，大约是依歌击节，载歌载舞，故得此名。成吉思汗的先祖合不勒汗，是蒙古族历史上的一位著名人物。有一次他应召赴金国，觐见金朝皇帝。在款待他的宴会上，他按照蒙古人的风俗跳起舞来。"一日酒醉，鼓掌欢跃，捋金主须，廷臣怒其失礼，金主不怒而笑。"[3] 其实，这位草原酋长在金朝国宴上醉酒跳舞，并且动手捋了皇帝的胡须，本来是一件很自然的事情。按照蒙古族风俗，大抵每次宴会都是如此，不能看作是失礼的行为。

（三）英雄史诗

蒙古人将英雄史诗称之为"图利"，自拉马头琴说唱史诗的民间艺人，则称之为"潮尔奇"。蒙古族英雄史诗的曲牌中，已有了正面人物与反面人物之分，并且还有"奔马""战斗""潜伏"等多种专用曲调。音乐形态方面，英雄史诗曲调一般结构短小，节奏明快，同语言密切结合，具有鲜明的吟诵性特点。英雄史诗中的

[1] 道润梯步. 新译简注《蒙古秘史》[M]. 呼和浩特：内蒙古人民出版社，1978：27.

[2] 多桑. 多桑蒙古史：上册[M]. 冯承钧，译. 北京：中华书局，1936：266.

[3] 洪钧. 元史译文证补[M]. 上海：上海古籍出版社，1995.

某些曲调历史极为悠久，带有山林狩猎文化时代的烙印。例如，蒙古人在深山密林中狩猎时，往往使用一种特制的木质掷棒，蒙古语称之为"布鲁"。有意思的是，在蒙古族英雄史诗中，勇士（把阿秃儿）往往同恶魔（蟒古思）争夺"布鲁"，致使"布鲁"疼得大叫起来云云。

谱例5

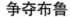

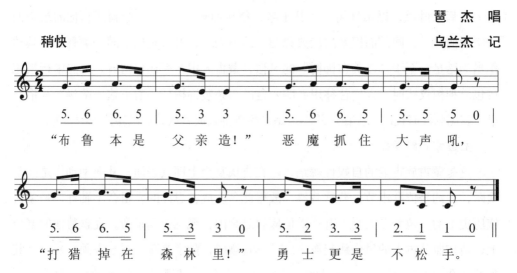

英雄史诗所讲述的内容，一般多为勇士与吃人恶魔进行殊死搏斗，保卫家园、妻子儿女和牲畜财产免遭掠夺蹂躏。勇士克服各种困难，经过激烈战斗，终于战胜恶魔。诚然，今天已无法得知蒙古部落时代的史诗究竟是什么样子，但是，通过古代史籍中的零星记载，仍可以窥知蒙古氏族部落时代英雄史诗的某些特征。例如，《史集》中对忽图刺汗的几处精彩描写，看来就是源于13世纪以前的英雄史诗：

　　他出自魔鬼所住的忽儿忽塔思地方。
　　高山的回声比不上他的嗓音的洪亮，
　　他那胳膊的力量胜过三岁的熊掌。

　　他的攻击的猛烈可使三河的水翻腾起来，

他的打击所造成的创伤，

使得三个母亲的孩子们都要哭起来。[1]

拉施特在引用这段史诗时，同前面那首忽巴迭斤的歌曲一样，为了方便起见，照例把诗体韵文改写成了散文。不过，从其极度夸张的表现手法和一连串生动的排比句中，仍可体味出它的史诗风采。何况，类似这样的诗句和夸张手法，《蒙古秘史》的无名作者在塑造英雄人物形象时，也曾成功地运用过。从至今尚在民间流传的英雄史诗中，也可以找到类似的精彩片断。

（四）乐器

蒙古氏族部落时代的乐器，是在萨满教文化范畴内孕育、发展起来的，主要有萨满鼓、口簧。在北方游牧民族原始音乐中，口簧是最早发展起来的乐器之一。据载，蒙古国莫林·陶力盖之地的古匈奴墓中发掘出一支口簧，是用兽骨制作的。由此看来，铁制口簧是后来的产物。从发掘出的口簧形制看，鸭梨形长柄口簧与萨满教女性生殖器崇拜有关，且与长柄萨满鼓颇为相似，显示出二者的内在联系。蒙古萨满巫师为死者超度亡灵时，往往使用口簧。从女性生殖崇拜观念出发，昭示着人的生命始于斯，终于斯的深刻道理。

通古斯语系民族中亦有铁制口簧，称之为"木库连"。我国西北、西南地区少数民族中同样也有口簧流传。在拉丁美洲印第安人的音乐中，亦广泛使用铁制口簧，其形制与蒙古人的口簧基本一致，只是柄稍短，柄端有上翘的尖头。显然，我国北方游牧民族的先民，早在史前时代即同印第安人有了文化联系。

萨满鼓，在古老的乌兰察布岩画、贝加尔湖岸查干扎巴岩画中均有迹可寻。其形制大体有两类：一是椭圆形无柄鼓，象征着女性生殖器崇拜。上面绘有各种萨满教图腾形象以及神秘符号，堪称是特殊形态的萨满教"文献"，是各类萨满信息的高度浓缩。此类鼓只用于祭祀仪式，可以看作是萨满教礼器。二是圆形长柄鼓，象征着太阳崇拜。此类鼓则用于行巫作法，用鼓鞭击之，无疑是萨满教法器。二者的有机结合，便构成了阴、阳二极，高度概括了蒙古萨满教的世界观，形成萨满文化的渊薮。

[1] 拉施特．史集：第一卷第二分册[M]．余大钧，周建奇，译．北京：商务印书馆，1983：48．

第三章　蒙古汗国时期音乐

一、成吉思汗时期音乐

1206年，"一代天骄"成吉思汗建立蒙古汗国，堪称是一件"石破天惊"的大事，对我国乃至世界历史均产生了重大影响。首先，随着蒙古汗国的建立，各部落长期混战的局面终于结束，为草原牧民带来了久已渴望的和平环境。这对于恢复和发展生产力，无疑是非常有利的。其次，由于蒙古高原处在强有力的国家政权统一治理之下，其社会发展步伐明显地加快了。史学界一般认为，成吉思汗统一蒙古，即标志着蒙古社会向游牧封建制过渡，揭开了历史发展的崭新一页。其次，成吉思汗凭借其强大的武力对外用兵，打击金国，消灭西夏，削弱了中国大地上的诸多地方政权。这对于他的孙子忽必烈统一中国，建立空前强盛的大元王朝，打下了坚实的基础。

成吉思汗在驰骋沙场、弯弓射雕的同时，还采取了一系列有利于文化发展的措施。例如，1204年攻破乃蛮部之后，他下令畏兀儿人塔塔统阿创制蒙古文字。从此，蒙古人有了自己的民族文字，大大促进了文化艺术的发展进步。治国方略方面，他拒绝采纳"政教合一"的模式，果断地处置了蒙古族萨满教保守势力，不许他们干预朝政。又如，成吉思汗在武力征讨敌对国家时，并不排斥他们的先进文化。对于金国、西夏以及花剌子模诸国，他均能大胆借鉴，虚心学习对方之长处。另外，对于被征服国家和民族的各种宗教，采取一视同仁，为我所用的宽容政策。同时，他坚决制止各宗教派别之间的相互争斗，维护社会的安定局面。凡此一切，

无不对巩固蒙古汗国的统治，增强各民族之间的团结，促进蒙古族文化发展起到了积极作用。

成吉思汗时期，蒙古族文化艺术取得了巨大进步，音乐舞蹈尤为突出。首先，原有的一些民间音乐体裁，诸如萨满教歌舞、狩猎歌曲、英雄史诗等，均得以继续发展进步。同时，某些新的音乐体裁，如牧歌、赞歌、宴歌、思乡曲、叙事歌曲等，则得以产生和蓬勃发展，并逐渐占据了社会音乐生活的主导地位。其次，在同四邻国家和民族的交往中，蒙古人积极学习别国的宫廷音乐，从而使自己的宫廷音乐变得更加丰富多彩，非昔日所能比拟。

（一）歌曲

1.牧歌

13世纪的草原牧歌，流传至今的并不多。但从蒙古文史籍的某些记载中，仍可以搜寻到有关草原牧歌的蛛丝马迹。《蒙古秘史》载：成吉思汗和札木合原是安答（结拜兄弟），他们在联兵战败蔑儿乞部落之后，曾共同游牧长达一年半之久。有一次在迁营移牧途中，札木合引用了一段歌曲，以暗语方式向成吉思汗提出询问。当时成吉思汗竟未能理解其中含义，遂产生了误会。其实，札木合所引用的是当时的一首草原牧歌：

> 安答，安答，
> 傍着山坡宿营吧，
> 靠近我们牧马人的帐篷。
> 依着涧水卧盘吧，
> 便利我们牧羊人进餐。[1]

那么，何以得知这是一首草原牧歌呢？首先，从内容上看，此歌真实地反映了蒙古牧民的游牧劳动，具有浓郁的草原生活特色。其次，从形式上来看，其歌词是问答式的上下句结构，这样的歌曲形式，我国北方游牧民族自匈奴、鲜卑以来既已

[1] 译文参考《〈蒙古秘史〉校勘本》（额尔登泰、乌云达赉）、《新译简注〈蒙古秘史〉》（道润梯步）。

有之。采用独特的叠唱手法，将相同或相似的内容放在不同韵步上加以重复，也和匈奴人的《祁连山歌》没有什么两样。至于开头的"安答，安答"之句，则可以看作是牧歌的引子，当为带有呼唤性的长音拖腔。从现今流传的蒙古族长调牧歌中，仍可以见到类似的实例。

这一时期草原牧歌的音乐风格，与山林狩猎文化时期的萨满教歌舞、狩猎歌曲以及英雄史诗音乐词多腔少、节奏短促的时代风格是有所不同的。但有迹象表明，成吉思汗时代的草原牧歌，其节奏尚未发展到后来那样悠长，充其量只能算作是准长调牧歌而已。

2. 婚礼歌

在结婚仪式上由始至终地唱歌跳舞，是蒙古族古老的婚俗，因而产生了大量的婚礼歌曲。《蒙古秘史》载，生息在蒙古高原东部的弘吉剌部，其女子多美色，远近闻名。成吉思汗正妃孛儿帖皇后，即出生于该部之德·薛臣家。蒙古族最早见载的一首婚礼歌，便是13世纪初弘吉剌人的《嫁女歌》：

> 我们的姑娘有美色，
> 乘上那可汗的毡车，
> 驾起褐色的骆驼，
> 送去坐上后妃的宝座。[1]（节选）

3. 战歌

蒙古人在作战前有弹琴唱歌的习俗，自然是唱一些激励斗志、鼓舞士气的战歌。成吉思汗时代的蒙古人，长期生活在部族混战的社会环境中，从而创造出大量的战歌。例如，札答阑部首领札木合，当他起兵支援成吉思汗，共同讨伐蔑儿乞部之际，便唱了一首气壮山河的战歌：

> 祭起高高的战旗，
> 骑上我的黑骏马。

[1] 译文参考《〈蒙古秘史〉校勘本》（额尔登泰、乌云达赉）、《新译简注〈蒙古秘史〉》（道润梯步）。

利箭搭上弦，

今日决一死战！

擂响牛皮战鼓，

披上我的甲胄，

挥舞起环刀，

去征服篾儿乞部！

进而决战也矣！[1]（节选）

此歌音调铿锵，节奏短促，词多腔少，具有一往无前的英雄气概。从文化渊源上说，尚保留着英雄史诗的神韵。其风格同草原牧歌形成了鲜明对比，堪称是13世纪初硕果仅存的一首蒙古族战歌。

4.叙事歌

蒙古族长期以来没有文字，但歌曲十分发达。因此，在社会交际与传递信息方面，一般都要借助于歌曲。在战争频仍的古代，蒙古军中有所谓"把话"制度：人们将战况或情报编成歌曲，由聪明伶俐的"把话人"牢记在心，化装成牧人或商人，将信息传递出去。"把话人"到达目的地之后，便将歌曲原原本本地唱出来，对方即可了解其中的内容。不难想象，从古代蒙古部落的"把话人"中，必定涌现出了不少优秀歌手。而有些内容丰富、情节曲折的"把话"，必然会广为流传，逐渐演变为叙事歌曲。诚然，古代蒙古军中的"把话"，并不是产生叙事歌曲的唯一途径。但在蒙古族叙事歌的产生发展过程中，"把话人"无疑是起到了不容忽视的作用。

成吉思汗时期的叙事歌，传留下来的并不多。通过《蒙古秘史》中记载的几首叙事歌曲，尚可看到13世纪蒙古族叙事歌的某些特点。

赤勒格儿孛阔之悔恨歌

只配吃田鼠的恶超，

[1] 译文参考《〈蒙古秘史〉校勘本》（额尔登泰、乌云达赉）、《新译简注〈蒙古秘史〉》（道润梯步）。

妄想吃上洁白的天鹅。

污秽不堪的赤勒格儿我呵，

只因错纳了德高望重的夫人，

为全篾儿乞部落招来了灾祸。[1]（节选）

"德高望重的夫人"，指的是成吉思汗正妻孛儿帖。成吉思汗年轻时曾遭蔑儿乞部夜袭，妻子孛儿帖被虏，为赤勒格儿孛阔所纳。后成吉思汗得到克烈部王罕、札达阑部札木合的支持，组成联军击败蔑儿乞部，夺回了孛儿帖，此歌即叙述这件真实故事。从赤勒格儿孛阔所唱几段歌词来看，此歌当是站在成吉思汗立场上的人所编，赤勒格儿孛阔只是叙事歌中的人物之一，而并非歌曲作者。

（二）歌舞

1.集体歌舞

踏歌乃是产生于原始社会的集体歌舞形式，前面已做过介绍。延至成吉思汗时代，踏歌在蒙古人中仍非常盛行。古代蒙古部落彼此通好，缔结联盟时，往往采取双方首领结拜安答的形式。成吉思汗与札木合再次拜为安答，举行了隆重的誓盟仪式，并且跳起了踏歌。对此，《蒙古秘史》做了如下记载，成吉思汗与札木合"于豁儿豁纳黑川之忽勒答合儿山崖前，篷松树处，结为安答而相睦之，张盛筵而相庆之，夜则同衾而共宿之焉"[2]。

2.誓师仪式舞

蒙古人在出征作战之前，都要举行隆重的誓师仪式，并且跳起雄壮激烈的誓师舞蹈。这样的誓师仪式舞，一般都由最高军事统帅亲自率领，出征将士共同参加，挥动刀矛集体舞蹈之。例如，成吉思汗被推举为孛儿只斤部可汗之后，他和札木合的友谊宣告破裂。后札木合在弘吉刺、朵鲁班等部落的拥戴下，自称"局儿汗"，并且兴兵讨伐成吉思汗。《元史》记载："会于犍河，共立札木合为局儿汗，盟

[1] 译文参考《〈蒙古秘史〉校勘本》（额尔登泰、乌云达赉）、《新译简注〈蒙古秘史〉》（道润梯步）。

[2] 道润梯步. 新译简注《蒙古秘史》[M]. 呼和浩特：内蒙古人民出版社，1978：80.

于秃律别儿河岸,为誓曰:'凡我同盟,有泄此谋者,如岸之摧,如林之伐。'誓毕,共举足踏岸,挥刀斫林,驱士卒来侵。"[1] 这里所说的"举足踏岸,挥刀斫林",实则誓师舞蹈,其基本动作仍然是踏足,保持着踏歌的古老传统。

(三)英雄史诗

《蒙古秘史》的无名作者,在撰写这部历史巨著时,大量地、创造性地引用了13世纪中叶以前各种民间艺术形式,其中包括英雄史诗。例如,1204年,成吉思汗通过残酷激烈的战争,消灭了他的最后一个劲敌乃蛮部,从而统一了蒙古高原。在记述这次重要战役,描写成吉思汗麾下诸员大将时,《蒙古秘史》的作者便巧妙地采用了史诗手法,并且大量地吸收了当时所流行的史诗片断。

成吉思汗大军与乃蛮部的决战,是在蒙古高原西部山区纳忽崖进行的。此次战役中,成吉思汗的长弟拙赤·合撒儿担任中军主将,并且立下了汗马功劳。因此,在记述战争过程中,作者尤其注重对拙赤·合撒儿形象的塑造,将他描绘为古代英雄史诗中的勇士式传奇人物:

> 身高三寻许,
> 顿餐三岁牛,
> 披挂三重甲,
> 驾三牡牛而来焉。
> 整咽带弓矢之人,
> 亦不碍其喉焉。
> 即吞全身之汉,
> 亦不点其心焉。[2](节选)

这段夸张性的描写,完全是照搬史诗中的现成套语。《史集》中描写忽图剌汗时所引用的史诗片断,同此段十分相似,甚至所谓"三岁的熊掌""三河的

[1] 宋濂,等. 元史:第一册[M]. 北京:中华书局,1976:8.

[2] 道润梯步. 新译简注《蒙古秘史》[M]. 呼和浩特:内蒙古人民出版社,1978:190.

水""三个母亲的孩子"之类用语，也如出一辙。又如，拙赤·合撒儿是蒙古军中最为著名的神箭手，在描写他的善射时，同样引用了英雄史诗：

其方怒之时也，

引弓放其叉披箭，

射穿隔山一二十人。

其斗敌之时也，

引弓放其大披箭，

射穿越野横渡人。

大引而放其箭，

则能射至九百寻，

小引而放其箭，

则能射至五百寻。

生得与众不同人，

身躯莽如大魔君，

人称拙赤·合撒儿，

此即其人也。[1]

在纳忽崖之战中，除了中军拙赤·合撒儿之外，还有成吉思汗手下的"四狗"——哲别、忽必来、者勒篾、速别额台，也都立下了赫赫战功。作者在描写他们的形象时，同样也引用了史诗片断：

其额生铜也，

其喙凿子也，

其舌锥子也，

其心则铁也，

其鞭钚刀也，

[1] 道润梯步. 新译简注《蒙古秘史》[M]. 呼和浩特：内蒙古人民出版社，1978：191.

食露乘风而行之者也。

于争战之日，

乃以人肉为食焉。

于相接之日，

乃以人肉为糇焉。^[1]（节选）

（四）宫廷音乐

蒙古人将大汗金帐称之为"昔剌·斡耳朵"，意为黄色之帐，汉译金帐甚确。成吉思汗时代，蒙古汗国尚未营造城池宫阙，可汗在巨大的帐幕内处理政务。据有关史料记载，成吉思汗、窝阔台汗的金帐，正面开有两门，以黄色锦缎蒙覆之，足能容纳千人。因此，这里所说宫廷音乐，其实并不确切，应称为汗帐音乐才是。蒙古汗国时期的"汗·斡耳朵"音乐，归宿卫军（怯薛）管辖。大凡可汗的饮食起居、值班宿卫、仪仗扈从，包括歌舞奏乐之类，均由宿卫军负责之，并无教坊那样管理乐舞的专门机构。宿卫军服役的种类繁多，有鹰人（昔宝赤）、文书（必扯赤）、奏乐者（忽儿赤）、厨师（宝儿赤）、带刀者（云都赤）、牧羊者（火你赤）等。 在蒙古统治者眼里，所谓奏乐者忽儿赤，不过是与厨师和牧羊人一样，都是满足他们物质与精神享受的服役者罢了。

1.歌曲

成吉思汗时代的宫廷歌曲，传留下来的并不多。1240年成书的《蒙古秘史》中，记录了一些宫廷歌曲。从现有资料来看，祈祷歌与赞歌是当时蒙古宫廷音乐中的两种主要形式。

诃额仑·兀真赞歌

贤能的诃额仑·兀真，

抚育着自己的孩子们。

[1] 道润梯步. 新译简注《蒙古秘史》[M]. 呼和浩特：内蒙古人民出版社，1978：188.

戴上高高的固姑冠，

束起长长的衣裙，

奔波在斡难河畔，

采撷杜梨、稠梨糊口呵，

日夜操劳不辞艰辛。

刚强的诃额仑母亲，

教诲孩儿坚毅果敢。

她手持桧木长剑，

挖掘地榆、狗舌子，

备好每日三餐。

吃过山韭野葱的孩子们呵，

如今已成为尊贵的可汗。[1]（节选）

成吉思汗九岁时，其父也速该被仇敌塔塔儿人毒死，遂部曲离散，生计维艰。年轻寡居的诃额仑·兀真带着年幼的孩子们，在斡难河畔流浪，靠摘山果、挖野菜、捕猎土拨鼠度日。此歌即是歌颂诃额仑·兀真的高风亮节，劬劳养育之恩。从其歌词来看，无疑是成吉思汗即大汗位之后创作的。

宿卫军赞歌·

乌云密布的夜晚，

围卧在我的寝帐边，

让我睡得甘甜。

忠诚的宿卫军呵，

终于使我有了今天。

[1] 译文参考《〈蒙古秘史〉校勘本》（额尔登泰、乌云达赉）、《新译简注〈蒙古秘史〉》（道润梯步）。

群星闪烁的黑夜，

守护着我的斡耳朵，

让我在衾被中安卧。

吉祥的宿卫军呵，

使我身居汗位，无比显赫。[1]（节选）

　　成吉思汗的宿卫军，乃是蒙古军中最为精锐的部队，由万户、千户以及勋臣们的子弟所组成，堪称蒙古汗国武装力量的核心。他们平日承担护卫"汗·斡耳朵"的任务，战时则参加征战，曾为成吉思汗统一蒙古立下过汗马功劳。此歌以成吉思汗的口吻，热情赞扬了宿卫军的丰功伟绩。此外，成吉思汗麾下的几员战将，诸如木华黎、博儿术、博儿忽、主儿扯歹以及年轻将领"四狗"等，《蒙古秘史》中均有颂扬他们的歌曲。例如，主儿扯歹是成吉思汗战胜克烈部的中军主将，对他的功绩是这样歌唱的：

征战之日你是盾牌，

对敌之时你是遮护。

为我保全了溃散的百姓，

助我重整了离析的部族。[2]

　　这些歌曲虽以成吉思汗的口吻来歌唱，但未必是成吉思汗本人所作，多半是"汗·斡耳朵"中的忽儿赤们所创作。

成吉思汗祈祷歌

脚踏山间鹿径，

　　[1] 译文参考《〈蒙古秘史〉校勘本》（额尔登泰、乌云达赉）、《新译简注〈蒙古秘史〉》（道润梯步）。

　　[2] 译文参考《〈蒙古秘史〉校勘本》（额尔登泰、乌云达赉）、《新译简注〈蒙古秘史〉》（道润梯步）。

逃上不峏罕山峰。

编起柳条房舍呵，

保住了虱子般的性命。

叹我单枪匹马，

沿着罕达犴路径。

躲进了合勒敦山中，

搭起榆木房舍呵，

遮护我蝼蚁般的性命。[1]（节选）

成吉思汗被蔑儿乞部袭击，妻子孛儿帖被虏，他和家人安全逃出。为了感谢长生天的保佑，他登上祖先的祭祀之地不峏罕·合勒敦山，虔诚地祷告。此歌系成吉思汗祈祷时所唱。

宴歌

圣朝国泰民安，

让我们宴饮亲善。

可汗福荫同载，

让我们混一四海。

笃信光明宗教，

让我们融融谈笑。

父汗洪福无量，

让我们铲除奸党。

[1] 译文参考《〈蒙古秘史〉校勘本》（额尔登泰、乌云达赉）、《新译简注〈蒙古秘史〉》（道润梯步）。

圣主睿智宽宏，

各国共享太平。

我主神威远扬，

征服世界万邦。

这是吉祥之曲，

共祝幸福安康。[1]

成吉思汗挽歌

您化作雄鹰的翅膀，

乘风归去了，

我贤明的可汗！

您安寝在辘辘的枢车上，

溘然长逝了，

我贤明的可汗！

…………

您那神话般巧遇的忽阑·可敦，

您那忽兀儿、抄兀儿奏出的美曲佳音，

您那广阔的土地、众多的人民，

还有那山川河流、富饶的草原，

都在等待您啊！[2]（节选）

成吉思汗时期的歌曲，其音乐风格究竟如何，因缺乏可资利用的史料，难以做

[1] 罗卜桑悫丹. 蒙古风俗鉴[M]. 哈·丹碧扎拉桑，批注. 呼和浩特：内蒙古人民出版社，1981：194.

[2] 罗卜桑丹津. 黄金史[M]. 乔吉，校注. 呼和浩特：内蒙古人民出版社，1983：505.

出确切的论断。但罗卜桑悫丹对此有独到见解，他说："元代以往之蒙古诸部，素重吉言祝辞之属。今察之，其时虽有类乎歌曲者，然则古人言简意赅矣。自成吉思汗以降，其歌曲渐至词繁曲长。大汗之时，所谓政化之曲，尤以弘扬军威，颂赞君恩之唱为多云。"[1] 罗卜桑悫丹的上述论断是完全正确的。早在一个多世纪前，他就能如此精辟地论述古代蒙古歌曲的风格演变轨迹，实属难能可贵。

2. 作曲家与歌手

蒙古汗国成吉思汗时期，从"汗·斡耳朵"内服务的众多忽儿赤中，涌现出了许多有才华的作曲家、演奏家和歌唱家。《蒙古秘史》中记载的那些宫廷歌曲，大约就是出自他们之手。但令人遗憾的是，他们的作品和生平事迹早已湮没在历史的长河中，无从查实考证了。但是，唯有阿术·篾儿干、吉洛库台与哈剌哈孙三人，作为成吉思汗手下的作曲家和歌手，连同他们的一些作品传留至今，得以名垂青史，为后人所知，这不能不说是蒙古族音乐史上的一件幸事。

阿术·篾儿干，成吉思汗时人，生卒年代不详。据罗卜桑悫丹《蒙古风俗鉴》所记载："是时，成吉思汗每宴饮游乐之余，喜听唱歌奏乐。汗妃叶遂族人，名曰阿术·篾儿干者，性聪颖，事无巨细，善会其妙，辄能造就新声，多合人意。故时人以鹦鹉名之。昔日之歌曲，多为阿术·篾儿干所制云。"[2]

吉洛库台，蒙古苏尼特部人，著名歌手，生活于成吉思汗时期。《黄金史》载，1227年秋，灭西夏战役即将胜利之际，成吉思汗病逝于宁夏清水县。在蒙古军回师的路途中，成吉思汗灵车行至母纳山下阔阔巴尔之地，突然陷进了泥沙。虽有五色犍牛齐拉枢车，竟不能动之分毫。在无可奈何之际，吉洛库台走向枢车，并向成吉思汗献上了一曲挽歌。悲歌一曲从天降，吉洛库台的歌感动了成吉思汗的在天之灵，枢车轧轧作响，车轮终于转动了！蒙古军凭借音乐的神奇力量，重新踏上了返回故乡的路途。

哈剌哈孙，亦译阿尔嘎聪，成吉思汗时人，生卒年代不详。在宿卫军中任职，聪颖过人，能言善辩，兼能即兴歌唱。据《黄金史》载，成吉思汗自莎良哈惕国娶

[1] 罗卜桑悫丹. 蒙古风俗鉴[M]. 哈·丹碧扎拉桑，批注. 呼和浩特：内蒙古人民出版社，1981：194.

[2] 罗卜桑悫丹. 蒙古风俗鉴[M]. 哈·丹碧扎拉桑，批注. 呼和浩特：内蒙古人民出版社，1981：195.

一女子为妃，不理朝政，在外盘桓三年。于是，孛儿帖皇后与大臣商议，派遣哈剌哈孙前往觐见成吉思汗。经这位"把话人"编唱隐喻歌婉转规劝，成吉思汗终于幡然悔悟，携妃子返回汗帐。

（五）宴乐歌舞

蒙古统治者素喜宴饮，除却平日娱乐之外，诸如决定可汗继承人、新可汗即位等国家大事，均由成吉思汗"黄金家族"与汗国勋臣在宴会上做出决定。由此可知，在蒙古人的政治文化生活中，宴饮活动占有何等重要地位。蒙古汗国的"汗·斡耳朵"中，宴乐歌舞十分盛行。据《蒙古秘史》记载，1203年，克烈部王罕被成吉思汗战败，逃亡途中为乃蛮国边将杀害。后乃蛮国主太阳汗在宫中举行隆重仪式，祭奠国破身亡的王罕，即有乐队演奏哀乐之举。

"汗·斡耳朵"中服役的宿卫军忽儿赤，多半都是男子。但是否还有女性艺人为蒙古统治者歌舞呢？从有关资料来看，早在13世纪初的蒙古部落中，已有了女性乐舞艺人。据《蒙古秘史》载，成吉思汗为首的孛儿只斤部，与主儿勤部结盟通好，后又发生冲突。在双方械斗中，孛儿只斤部虏获了主儿勤部的两位娘子，她们的名字叫作忽兀儿臣与豁里真。所谓"忽兀儿臣"，即是奏胡琴者，而"豁里真"则是婀娜者之意。显然，两位娘子无疑是主儿勤部的乐舞艺人。区区部落尚且如此，蒙古汗国宫廷音乐中又怎能缺少女性乐舞艺人呢？

1.《海青啄小鱼》

《黄金史》记载，有一次成吉思汗与大臣宴饮。他别出心裁地说道："萨儿塔忽勒，你扮作河里的小鱼。者勒篾，你扮作名贵的海青。你们二人试着孤立对方，彼此诘难，进行辩论。"于是，赫赫有名的两员大将，在成吉思汗面前表演了一段精彩的《海青啄小鱼》。萨儿塔忽勒唱道：

> 我巡行于北面地方，
> 张设起丝线的罗网，
> 沙鸡作为捕猎的诱饵。
> 看，一只名贵的海青，
> 飞到了设网的地方，

　　　　它欲捕食这沙鸡，

　　　　不料自己却掉入了罗网。[1]

　　接着便由者勒篾进行反驳。他们载歌载舞，惟妙惟肖地模仿海青啄小鱼，生动活泼，情趣盎然。成吉思汗时代的蒙古宫廷中，文臣武将在宴会上表演自娱性歌舞是一件很平常的事情。至于《海青啄小鱼》，大概是"汗·斡耳朵"中流行的一个现成歌舞节目。

　　2.蒙古地区流行的各民族乐舞

　　自成吉思汗统一蒙古后，随即发动了伐金国、征西域、灭西夏等大规模战争。由于接连取得军事上的胜利，蒙古人虏获了不少其他民族的乐舞。当然，金国和西夏的统治者均向成吉思汗"纳女请和"，赠送了不少他们的宫廷乐舞。

　　（1）汉乐。耶律楚材是成吉思汗的幕僚之一，1219年随军西征花刺子模国，长达六年之久。在他的诗文《湛然居士集》中，收有不少此时的诗作，《赠蒲察元帅七首》一诗中，曾多处提及蒙古官员府邸中表演乐舞的情景：

　　　　筵前且尽主人心，

　　　　明烛厌厌饮夜深。

　　　　素袖佳人学汉舞，

　　　　碧冉官妓拨胡琴。[2]

　　（2）辽乐。赵珙，南宋将领，受命出使蒙古汗国，共同攻打金国。他在蒙古军中盘桓一些时日，同成吉思汗麾下大将木华黎相识。赵珙云："我使人相辞之日，国王（木华黎）戒伴使曰：凡好城子多住几日，有好酒与吃，好茶饭与吃，好笛儿鼓儿吹着打着。"[3] 由此可知，木华黎以下各地的蒙古守将都有乐舞班子，为他

　　[1] 罗卜桑丹津. 黄金史[M]. 乔吉，校注. 呼和浩特：内蒙古人民出版社，1983：428.

　　[2] 耶律楚材. 湛然居士文集[M]. 上海：商务印书馆，1936：58.

　　[3] 赵珙. 蒙鞑备录[M]//《中国野史集成》编委会，四川大学图书馆. 中国野史集成：第十二册. 成都：巴蜀书社，2000：4.

们宴饮时奏乐助兴。从其"笛儿鼓儿"等乐器来判断，大约是吸收了中原汉族的细乐。

> 积年飘泊困边尘，
> 闲过西隅谒故人。
> 忙唤贤姬寻器皿，
> 便呼辽客奏筝琴。

（3）西夏乐。据载："若其为乐，则自太祖征用旧乐于西夏。"[1] 成吉思汗一生中曾四次征讨西夏。1227年秋，在最后一次亲征西夏，攻打中兴府之役中病逝。由此可以推断，所谓"征用旧乐于西夏"，当是成吉思汗生前的事。

蒙古军西征花剌子模，征服了不少中亚地区民族，这些民族的音乐自然也流传到了蒙古草原。耶律楚材诗中所谓"碧冉官妓拨胡琴"，即是中亚艺人弹奏火不思之类的弹拨乐器。

随着蒙古汗国的对外扩张，蒙古族音乐也同样远播到各被征服地区。《世界征服者史》记述成吉思汗进入不花剌城时写道："他们传杯递盏，召城内的歌姬来给他们歌舞，蒙古人放声用他们的调子唱歌。"[2] 从这一简略记载中，多少可以看到蒙古人和其他民族进行音乐交流的情况。

（4）卤簿仪仗乐。北方游牧民族的马上军乐和卤簿仪仗，有着悠久的历史。从有关史籍中的记载来看，蒙古汗国亦有其仪仗音乐。成吉思汗率军出征时，军前就有颇为壮观的仪仗鼓乐，主要乐器有号角、大鼓等。耶律楚材在《河中游西园》诗中，描写了这一盛况：

> 金鼓銮舆出陇秦，
> 驱驰八骏又西巡。
> 千年际会风云异，

[1] 宋濂，等. 元史：第六册[M]. 北京：中华书局，1976：1664.

[2] 志费尼. 世界征服者史：上册[M]. 何高济，译. 呼和浩特：内蒙古人民出版社，1980：120.

一代规模宇宙新。[1]

（5）女乐。成吉思汗西征时，将经略中原、攻打金国的任务交给了木华黎。蒙古军在驰骋中原的过程中，吸收了一些汉族的乐器，创造出别具特色的军中乐舞。"国王（指木华黎）出师，亦以女乐随行，率十七八美女，极慧黠，多以十四弦弹大官乐等曲，拍手为节，甚低，其舞甚异。"赵珙所见到的"女乐随行"，其风格与南宋人的军中鼓乐大不相同，带有浓厚的蒙古族草原风格，故曰"其舞甚异"，是可以理解的。

二、窝阔台、贵由、蒙哥诸汗时期音乐

自成吉思汗逝世后，其三子窝阔台即大汗位，史称元太宗。窝阔台汗在位凡十三年，采取了一些改革措施，旨在巩固蒙古汗国的长期统治。例如，他利用中原和西域地区的大批能工巧匠，创建哈剌和林城、修造万安宫，从而确立了蒙古汗国稳定的政治文化中心。在政治方面，他下令创制新式朝仪，规定礼节，颁布法令（扎撒），对于宫禁出入、定期召集宗王贵族会议（忽邻勒台）、行军纪律等重大国务活动，均做出了明文规定，从而大大强化了国家机器，提高了大汗权威。在经济方面，窝阔台汗审时度势，采取了一系列有利于发展生产的措施。他下令凿井开渠，兴修水利，开辟新的牧场。此举对于恢复和发展蒙古高原的畜牧业经济，安定人民生活，起到了积极作用。另外，他还明文规定了牧民的税额，抑制豪强，限制高利贷，减轻人民负担。他大胆信用耶律楚材，采取不同方式治理被征服的中原地区。由此，中原地区很快恢复稳定，经济发展，国家岁入增加，蒙古汗国实力更加强盛。他的以上改革措施，得到了人们的拥护。

文化艺术方面，窝阔台汗也颇有建树。在用武力开拓疆域的同时，他也十分注重文治。1240年，《蒙古秘史》问世。这部由宫廷史学家编撰的鸿篇巨著，不但详细记述了成吉思汗"黄金家族"统一蒙古的历史，而且还保存了不少13世纪中叶以前的蒙古族文化艺术资料。诸如史诗、民歌、宫廷歌曲、神话传说等，具有不可取代的价值。在文化教育方面，窝阔台汗堪称是一位有远见卓识的君主。他下令对各

[1] 耶律楚材. 湛然居士文集[M]. 上海：商务印书馆，1936：63.

族官员及其子弟教授蒙古文，并在燕京创立国子学，选派蒙古子弟学习汉文。以上这些措施，对提高蒙古族的文化素质发挥了重大作用。

宫廷音乐方面，蒙古人在"制礼作乐"过程中，素来注重本民族的乐舞，但同时又大胆吸收其他民族的乐舞。如灭金之后，窝阔台曾专门派人搜罗散失于民间的金国宫廷乐器，并征用了金朝的太常遗乐。随着对外战争的胜利，西域、中原地区的各种乐器和音乐形式纷纷传入蒙古草原，哈剌和林城已成为东、西方音乐文化交流的中心。此时，蒙古汗国的宫廷音乐，比起成吉思汗时期来，无疑是更加丰富多彩。在民间音乐方面，随着经济文化的全面发展，蒙古音乐中出现了一些新的形式，无论是民歌、器乐、歌舞均取得了长足进步，呈现出繁荣兴旺的景象。

（一）民歌

从成吉思汗到窝阔台汗时期，蒙古人长期生活在战争环境中，饱尝了战乱之苦。连年的对外扩张战争，几乎耗尽了蒙古汗国的人力资源。据史料记载，蒙古的许多少年，十三四岁即应征入伍，在行军途中接受军事训练，赶到战场参加战斗。在离乡背井、行军作战的艰苦生活中，产生了一批武士思乡曲。这些军旅中产生的抒情歌曲，表达了蒙古族人民厌恶侵略战争、向往和平生活、思念故乡亲人的强烈愿望，因而具有进步意义。在音乐方面，武士思乡曲情感真挚，曲调优美，结构完整，调式手法丰富多样，具有较高的艺术性，堪称蒙古民歌中的精华。

1930年，苏联伏尔加河右岸波德戈尔诺耶村农民，发现了一座金帐汗国时期的蒙古人墓葬。随葬品中有一册桦树皮文书，学术界称之为《金帐桦皮书》。其内容是一篇回鹘体蒙古文叙事歌曲——《母子歌》[1]，采用母子对唱形式，表达了蒙古青年被迫入伍，长期在外行军作战，思念故乡亲人的故事。其词哀婉悲切，朴实感人。因桦树皮已严重腐烂，歌词多残缺，只有少数几段尚能辨认。这首13世纪中叶的武士思乡曲，亦是迄今为止考古中发现的唯一一首蒙古民歌，在古代歌曲的断代研究方面，具有不可取代的价值。

[1] 苏荣赫，赵永铣，贺希格陶克涛. 蒙古族文学史：（一）[M]. 沈阳：辽宁民族出版社，1994：535.

母：快步赶到仁慈的主汗面前，
　　跪倒在牵绳下。
　　莫说要跪倒牵绳下而犹豫，
　　躺倒不起来。
　　仁慈的汗主终会把你征收在麾下，
　　我的孩儿呵！

子：山上的牧草已经枯黄，
　　兄弟们就要回返家乡，
　　回到那生息的故土，
　　回去哟，我的额勒布尔老母！

母：本想让你胸口上的毛长齐，
　　当作纯金一般珍视。
　　但愿你远离灾祸，
　　我的冒失的孩儿呵！（节选）

谱例6

阿莱钦柏之歌[1]

萨拉吉德玛 唱

稍慢

乌 兰 杰 记

```
3  3  3  5  6 | 3  5  6  —  | 6  6  6  2  3 5 | 2  1  6  —  |
```

卧	牛	石	啊		卧	牛	石，		虽	说	你		无	比	沉	重，	
我	是	牧	人	的	独	生	子，		又	是	那	样	的		年	轻，	
手	里	拿	起		雕	花	弓，		临	别	那	天		父	亲	赠，	
马	鞍	鞯	啊		马	鞍	鞯，		本	是	母	亲		双	手	缝，	
可	怜	父	母		问	起	我，		就	说	孩	儿		安	然	无	恙，

```
6  6  6  6  5 | 4  6  5.   6 | 2  2  2  5  61 | 5  4  2  —  ||
```

每	当	秋	季		洪	水	发，		无	奈	向	前		滚	动。	
可	汗	传	令		服	兵	役，		只	好	随	军		出	征。	
莲	花	城	北		打	了	仗，		弓	儿	断	裂		不	能	用。
日	夜	行	军		鏖	战	急，		鞍	鞯	破	损		已	飘	零。
十	八	岁	的		阿	莱	钦	柏，	行	军	途	中		把	歌	唱。

　　《阿莱钦柏之歌》是一首古代武士思乡曲，为多段体分节歌形式，现只选录其中五段歌词。从其结构观之，其词长短不齐，行数不等，带有短调歌曲的特色。此歌流传地域甚广，从呼伦贝尔草原到阿拉善大漠均有分布。1938年，《丙寅》杂志发表了此歌的科尔沁变体。而布里亚特民歌《白色砾石》，则是较为古老的变体，歌词中提及"火果岱汗"。所谓"火果岱汗"，当指元太宗窝阔台。由此可以推断，此歌当是窝阔台伐金战争中的产物。

[1] 乌兰杰. 扎赉特民歌[M]. 北京：民族出版社，2006：150.

谱例7

三峰山之歌

宝音图 唱

稍慢

乌兰杰 记

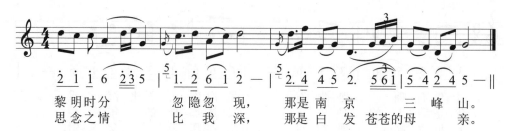

| 黎 明 时 分 | 忽 隐 忽 现， | 那 是 南 京 | 三 峰 山。 |
| 思 念 之 情 | 比 我 深， | 那 是 白 发 苍 苍 的 母 | 亲。 |

1231年冬，窝阔台汗与其弟拖雷率军伐金，在河南钧州三峰山一带与金军决战。此歌系当年参加此役的蒙古士兵所唱。歌中所说"南京"，指金国首都汴梁，地理环境与历史记载恰相吻合。

谱例8

小鹿之歌

朝格吉洛扎木茨 唱

慢板

乌 兰 杰 记

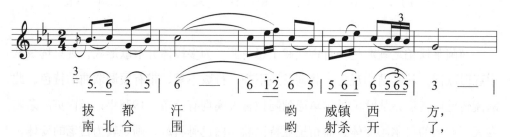

| 拔 都 汗 | 哟 威镇 西 | 方， |
| 南 北 合 围 | 哟 射杀 开 | 了， |

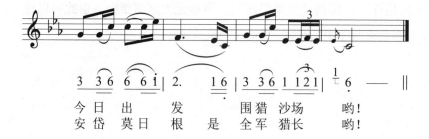

| 今 日 出 发 | 围猎 沙场 | 哟！ |
| 安 岱 莫 日 根 是 | 全 军 猎长 | 哟！ |

拔都汗，成吉思汗长孙，系术赤之子。1235年，窝阔台汗派他统率蒙古军西征。1240年，拔都征服俄罗斯，建立金帐汗国，在伏尔加河岸建筑萨莱城，统治其广大领地。依据蒙古人的风俗，每年秋高马肥之时，均举行大规模围猎活动，训练军队，补充给养，并且以驰骋射猎为娱乐。

《小鹿之歌》是一首拟人化的动物寓言体叙事歌。一只带着幼崽的母鹿，在拔都汗的围猎中被猎户长安岱莫日根射中，不幸身负重伤陷入重围。但它不顾伤痛，带着自己的幼崽奋力突围，冲出了猎人的包围圈，最后力竭身死。歌中除了第三者叙述之外，尚有小鹿母子的问答，十分生动感人。曲调优美，节奏舒缓，充满着哀怨忧伤之情，不禁令人潸然泪下。此歌流传甚广，各地均有不同变体，诸如《三百六十只黄羊》《白色仙鹿》之类。看来，《小鹿之歌》是这些变体中较早的一种，现今流行于内蒙古赤峰市巴林右旗，为著名老艺人朝格吉洛扎木茨所唱。

（二）歌舞

1.集体歌舞

13世纪中叶，蒙古人的生活中充满着音乐舞蹈，集体歌舞尤为突出。"当他们有一两天断炊而水米不沾时，也完全不会显得愁苦不乐，而依然是唱歌和游戏，如同已经吃饱喝足一般。"[1] 这里所说的"唱歌和游戏"，当指自娱性集体歌舞而言。

2.迎宾歌舞

依据蒙古族风俗，每当帐外迎接贵客，敬献马奶酒时，必须唱祝酒歌，跳迎宾舞蹈。"他们处处都给我们的向导唱歌、鼓掌，因为他是拔都的使者。"[2] 看来，迎宾舞的基本特点，便是"唱歌、鼓掌"。赵珙所见木华黎军中的"女乐随行"，其动作为"拍手为节，甚低，其舞甚异"，二者似有内在联系。

3.誓师歌舞

按照蒙古人的古老习俗，每当出征时必须举行祭旗仪式，唱歌跳舞。全军统

[1] 贝凯，韩百诗，柔克义.柏朗嘉宾蒙古行纪·鲁布鲁克东行纪[M].耿昇，何高济，译.北京：中华书局，1985：39.

[2] 贝凯，韩百诗，柔克义.柏朗嘉宾蒙古行纪·鲁布鲁克东行纪[M].耿昇，何高济，译.北京：中华书局，1985：247.

帅亲自领舞歌唱，极为壮观。延至窝阔台汗时期，此俗遗风犹存。例如，1231年，窝阔台汗率军亲征金国，以期完成先帝成吉思汗消灭金国的遗命。当其祭旗出征之际，依照萨满教礼仪，他亲率将士起舞歌唱。对此，耶律楚材在诗中做了如下记述：

> 自北王师发，
> 平南上策良。
> 皇朝将革命，
> 亡国自颓纲。
> 汉水偏师渡，
> 长河一苇航。
> 股肱无敢惰，
> 元首载歌康。[1]

"元首"系指窝阔台汗，"汉水偏师渡"是指皇弟拖雷率右路军取道宋境，经凤翔、宝鸡强渡汉水做战略迂回，从南面攻击金军。诗中所谓"元首载歌康"，即指蒙古军祭旗出征之时，全军统帅窝阔台汗载歌载舞，率众跳起踏歌，举行誓师出征的传统礼仪。

（三）宫廷音乐

窝阔台汗时期，由于建筑和林城，修造万安宫，蒙古汗国的"汗·斡耳朵"已经有了长期而稳定的统治基地，不再单纯地逐水草迁徙。与此相适应，宫廷音乐也逐步完成了由宿卫军忽儿赤体制向乐舞艺人体制的过渡。首先，在窝阔台汗的宫廷里，已经有了专司礼乐的蒙古官员。《史集》记载："额勒只带学会了声律，宫廷礼仪和技艺，并逐渐成为受人尊敬的异密。"[2] 额勒只带，系札剌亦儿部人，精通声律，常与断事官失乞忽秃忽一起服侍大汗，似有刑部、礼部并重之意。至于额勒

[1] 耶律楚材. 湛然居士文集[M]. 上海：商务印书馆，1936：305.

[2] 拉施特. 史集：第一卷第一分册[M]. 余大钧，周建奇，译. 北京：商务印书馆，1983：154.

只带向何人学习声律，掌握了哪些技艺，拉施特却语焉不详。不过，从当时的情况来看，他大约是拜回回音乐家或汉族音乐家为师的。后来，在窝阔台系与拖雷系争夺汗位的斗争中，因额勒只带反对蒙哥继位，卷入谋反事件而被处死。其次，自成吉思汗之后，经窝阔台、贵由、蒙哥三位大汗，直至元世祖忽必烈，凡三十余年时间内，蒙古汗国的宫廷音乐中，其本民族的乐舞始终占据主导地位。"元之有国，肇兴朔漠，朝会燕飨之礼，多从本俗。"[1] 实际情况正是如此。

13世纪中叶，欧洲有几位传教士曾出使蒙古汗国，在和林城觐见过贵由、蒙哥两位大汗，并多次参加过宫廷宴会。在他们的著作中，对蒙古汗国的宫廷音乐状况做了某些记述。另外，在元代文人的笔记、诗歌中，也有涉及蒙古宫廷音乐的篇什，堪称难得的宝贵资料。

1.喝盏

"天子凡宴飨，一人执酒觞，立于右阶，一人执拍板，立于左阶。执板者抑扬其声，赞曰斡脱，执觞者如其声和之，曰打弼。则执板者节一拍，从而王侯卿相合坐者坐，合立者立，于是众乐皆作，然后进酒。诣上前，上饮毕，授觞，众乐皆止。别奏曲，以饮陪位之官，谓之喝盏。"[2] 另据《鲁布鲁克东行纪》记载，蒙哥汗宫廷中喝盏之时，还伴有舞蹈，"同时他们举行盛会时，他们都拍着手，随琴声起舞，男人在主人前，女人在主妇前。主人喝醉了，这时仆人又如前一样大喝一声，琴手就停止弹琴"[3]。

2.宴席歌舞

这是蒙古人的自娱性歌舞，每当酒酣耳热之时，人们便彼此敬酒，跳舞唱歌，以舞相属，尽兴而止。在金帐汗国创立者拔都的宫廷中，鲁布鲁克目睹了这一盛况："当他们要为某人举行盛宴款待时，一人就拿着盛满的酒杯，另两人分别站在他的左右，这三人如此这般向那个被敬酒的人又唱又跳，他们都在他（拔都）面前

[1] 宋濂，等. 元史：第六册[M]. 北京：中华书局，1976：1664.

[2] 陶宗仪. 南村辍耕录[M]. 北京：中华书局，1959：262.

[3] 贝凯，韩百诗，柔克义. 柏朗嘉宾蒙古行纪·鲁布鲁克东行纪[M]. 耿昇，何高济，译. 北京：中华书局，1985：212.

歌舞……他边喝酒，他们边唱歌拍手和踏足。"[1] 显然，这类"拍手和踏足"，只是蒙古人的自娱性即兴歌舞，不能算是高雅精致的宫廷乐舞。一般来说，蒙古官员在宴饮娱乐时，往往也亲自弹琴唱歌。例如，鲁布鲁克所见到的另一位金帐汗国蒙古贵族，名字叫作科埃克。"我们站在面前，他威风凛凛地坐着，弹着琴，叫人在他面前歌舞。"[2] 科埃克所弹，大约是火不思之类弹拨乐器。

3.大型宫廷乐舞

蒙古汗国宫廷音乐中，除了上述自娱性宴席歌舞之外，也有艺术性较高的大型乐舞，其中有许多是由歌姬舞女表演。1234年春，蒙古和南宋联兵伐金，攻破蔡州，金主自杀，国亡。自此，蒙、宋两国关系一度甚为友好，双方经常遣使往来。是年九月，南宋使臣赴和林城觐见蒙古国主。窝阔台汗则设盛宴，"用女乐俳优"款待宋使。依当时情势而言，蒙古宫廷中的女乐俳优，应是蒙古宫廷艺术家所编创的大型乐舞。

志费尼在其名著《世界征服者史》一书中，对蒙古汗国宫廷乐舞做了某些记载，如实反映了当时蒙古统治者沉湎声色、喜好歌舞的状况："他（窝阔台）这样过他的日子，尽情享乐：观看歌舞，亲近歌姬，畅饮美酒。""他观看了很多歌舞，把一件袍子和一匹马赐给在场为他执役者。""我们四周整齐排列着歌姬、乐人和侍仆。"[3] 对于贵由汗宫廷中的音乐活动，则有如下描写："在欢乐的酒宴中，他们举杯为乐，愉快地涉足于游戏的场地，凝视歌姬以饱他们的眼福，倾听歌声以充悦他们之耳。""乐人们，有如巴尔巴德（撒珊朝著名乐人），在世界的库萨和（帝王）面前启唇歌唱。"对于察合台汗和拔都汗帐中的宴飨歌舞等情，也有简略的描写："从那里他（拔都）返回去，到达他自己的斡耳朵，纵情声色歌舞。""帐中有桌，上陈金银盏，满盛种种酒湩。拔都每饮，则有人作乐唱

[1] 贝凯，韩百诗，柔克义. 柏朗嘉宾蒙古行纪·鲁布鲁克东行纪[M]. 耿昇，何高济，译. 北京：中华书局，1985：212.

[2] 贝凯，韩百诗，柔克义. 柏朗嘉宾蒙古行纪·鲁布鲁克东行纪[M]. 耿昇，何高济，译. 北京：中华书局，1985：230.

[3] 志费尼. 世界征服者史：上册[M]. 何高济，译. 呼和浩特：内蒙古人民出版社，1980：265.

歌。"[1] 察合台汗则"总是耽溺于声乐歌舞，亲近妖姬美妇"。不过，蒙古各汗国宫廷中的大型乐舞，未必都是蒙古族演员和作品，而是包括被征服地区各民族的音乐舞蹈，因具有较高的艺术性，受到了蒙古统治者的喜爱。

（四）各民族之间的音乐交流

蒙古汗国的建立，重新沟通了欧亚大陆的经济文化联系，使古老的"丝绸之路"获得了新生。随着蒙古军西征的胜利，钦察草原、俄罗斯至东欧一带广大地域连成一片，畅通无阻。伊利汗国的阿拉伯商队，更是源源不断地向蒙古草原和中原地区开来。在中原方面，由于金国、西夏的相继灭亡，蒙古汗国的疆域扩展到了黄淮流域。蒙古草原与中原地区传统的经济文化联系变得更加密切。在经济文化蓬勃发展的有力推动下，蒙古草原上出现了哈剌和林等大都市，并成为连接欧亚大陆、沟通长城南北的国际贸易枢纽。

在文化艺术方面，包括音乐舞蹈在内，哈剌和林等几座草原城市，已成为13世纪中叶各民族音乐交流的主要场所。在宫廷音乐领域，继成吉思汗征用西夏乐之后，窝阔台、蒙哥汗先后征用过金国的太常遗乐和登歌乐，从而在同中原王朝进行音乐交流方面迈出了可喜的一步。

1.琵琶与三弦

1221年，成吉思汗亲率大军追击花剌子模国王子扎兰丁，直抵印度河畔，他的行帐中有一支随军乐队。"酒瓶喉中哽咽，琵琶和三弦在合奏。"[2] 显然，这是"汗·斡耳朵"中的宿卫军忽儿赤在为他们的君主成吉思汗奏乐。由此可知，早在成吉思汗时代，蒙古军中就已有了琵琶和三弦。

2.七十二弦琵琶

1252年，蒙哥汗遣其弟旭烈兀镇守波斯，征讨尚未降服的国家。1258年，旭烈兀攻取报达（今巴格达），杀末代哈里发，灭黑衣大食国。蒙古军缴获了哈里发宫中珍宝，乐器无数，其中便有七十二弦琵琶。"壬子岁（1252年），皇弟旭烈兀奉诏西征凡六年，拓境几万里……金珠珍贝，不可胜计……初，合里法患头痛，医不

[1] 多桑. 多桑蒙古史：上册[M]. 冯承钧，译. 北京：中华书局，1936：241.

[2] 志费尼. 世界征服者史：上册[M]. 何高济，译. 呼和浩特：内蒙古人民出版社，1980：163.

能治。一伶人作新琵琶七十二弦，听之立解。"[1] 另据《元史》载，成吉思汗麾下汉族战将郭宝玉，乃唐朝名将郭子仪后代，他的孙子郭侃随旭烈兀西征。1257年，至乞石迷部，"忽里算滩降…… 得七十二弦琵琶……"[2] 这两条史料所记，当指同一事件。

杨荫浏先生认为，我国新疆维吾尔族民间弹拨乐器卡龙，可能与古代报达的三十六弦琵琶有关。后来报达宫廷伶人所作七十二弦琵琶，大约是三十六弦琵琶的改制。至于七十二弦琵琶的具体形制，史料中未做记载，未免有些可惜。

3.亚美尼亚乐器

蒙哥汗时期，欧洲各地的商人纷纷涌向哈剌和林，其中亦有乐器商人。"有个牧师从阿康到来，他自称是雷蒙，但他的本名是塞阿多鲁斯。他和安德烈僧侣一道从塞浦路斯出发，随他远达波斯。他在波斯购买了一些亚美尼亚乐器。安德烈僧侣走后，他仍在那里停留。当安德烈僧侣已返回时，他却带着乐器去觐见蒙哥汗。"[3] 蒙哥汗时期，蒙古人在热心学习中原汉族文化的同时，也大量吸收欧洲文化。例如，古希腊学者欧几里得的《几何原本》，在此时传入蒙古，蒙哥汗亲自学习之。因此，欧洲人将他们的各种乐器带到哈剌和林，应该是一件很自然的事情。

4.金太常遗乐

《元史》云："若其为乐，则自太祖征用旧乐于西夏，太宗（窝阔台）征金太常遗乐于燕京，及宪宗（蒙哥）始用登歌乐，祀天于日月山。"[4] 不过，在元世祖之前，蒙古汗国宫廷内征用金国的雅乐，在祭祀典礼上加以演奏，那只是临时的征用，尚未形成制度，更没有使雅乐变成蒙古汗国宫廷音乐的一个组成部分，祭祀活动结束之后，即将乐工遣送回中原。

5.契丹戏

宋、金以来，蒙古人将中原地区的杂剧艺术称之为契丹戏。随着南北文化交流，杂剧艺术也传入了哈剌和林，甚至为窝阔台汗演出。《世界征服者史》中记述

[1] 丁谦. 元刘郁西使记地理考证[M]. 杭州：浙江图书馆，1915.

[2] 宋濂，等. 元史：第十二册[M]. 北京：中华书局，1976：3524.

[3] 贝凯，韩百诗，柔克义. 柏朗嘉宾蒙古行纪·鲁布鲁克东行纪[M]. 耿昇，何高济，译. 北京：中华书局，1985：267.

[4] 宋濂，等. 元史：第八册[M]. 北京：中华书局，1976：1664.

了一个有趣的故事："一个戏班子从契丹来，演出前所未见的奇妙契丹戏。其中一幕有各族人的场面，当中是个有着长白胡子、头上围着头巾的老头，缚在马尾上给倒拖着走。"[1] 窝阔台汗观看过此剧后，立即下令禁演，他大约是害怕引起民族间的纠纷。由此可知，早在13世纪40年代，蒙古人就已接触了杂剧艺术。

6.外国宗教音乐的传入

蒙古汗国的统治者们继承了成吉思汗的既定方略，对蒙古本土及被征服地区的各种宗教采取较为开明的政策，一视同仁，为我所用。因此，当时欧亚大陆上的一些主要宗教派别，诸如佛教、道教、伊斯兰教、天主教等，均获准在蒙古汗国境内自由传教。据《鲁布鲁克东行纪》记载，1254年，和林城内有十二座佛寺道观，两所清真寺，一所基督教堂。随着各种宗教派别的涌入，其宗教音乐也随之传入了蒙古高原。鲁布鲁克等传教士抵达哈剌和林，正值圣诞节。蒙哥汗宣旨召见，他们便唱起宗教赞美诗云：

> 从太阳升起的地方，
> 直到大地的尽头，
> 我们赞颂主耶稣，
> 圣母玛利亚所生。[2]

从鲁布鲁克的记述来看，和林城内的各宗教派别中，佛道庙观最多，其次则是伊斯兰教。因此，佛道庙观应当有自己的宗教音乐，可惜没有留下这方面的资料。基督教堂中则按时举行弥撒，僧侣们歌唱赞美诗，为蒙哥汗祈祷。据说大汗的一个妃子是天主教徒，蒙哥曾携她到基督教堂参加礼拜，聆听赞美诗。

[1] 志费尼. 世界征服者史：上册[M]. 何高济，译. 呼和浩特：内蒙古人民出版社，1980：243.

[2] 贝凯，韩百诗，柔克义. 柏朗嘉宾蒙古行纪·鲁布鲁克东行纪[M]. 耿昇，何高济，译. 北京：中华书局，1985：263.

（五）宗教音乐

萨满教在蒙哥汗时期依然炽盛，被尊为蒙古汗国的唯一国教。诸如定期祭祀先朝皇帝，主持皇帝即位仪式以及为统治者被灾驱鬼、祈求吉祥之类，均由巫祝承担。"其祖宗祭享之礼，割牲、奠马湩，以蒙古巫祝致辞，盖国俗也。"[1] 蒙哥汗是一位虔诚的萨满教徒，他"酷信巫觋卜筮之术，凡行事必谨叩之，殆无虚日，终不自厌也"[2]。《多桑蒙古史》云，蒙古巫师"击鼓诵咒，逐渐激昂，以至迷罔。及神灵之附身也，则舞跃瞑眩，妄言吉凶……"[3] 显然，这里所说的"舞跃瞑眩"，是指蒙古族的萨满教歌舞而言，蒙哥汗宫中萨满巫师当无例外。蒙古汗国时期，在各种隆重祭祀场合，必有许多萨满教礼仪性歌舞。蒙古族萨满教自身传承之法，唯靠口传心授，师徒相袭，并无文牍经典之类。故其鼓舞歌吟之盛，已无从考稽。不过，从欧洲传教士们的零星记述中，多少可以看出"汗·斡耳朵"中萨满巫师表演歌舞的某些情况。鲁布鲁克云："请神的珊蛮（萨满）开始念咒（神歌），把手里的鼓拼命往地上碰（鼓舞）。最后他进入疯狂状态，让人把他自己捆缚起来。"[4] 足见其歌舞表演的狂烈痴迷之状达到何等程度。

蒙古汗国初期，宫廷中的萨满教祭祀之事，也同忽儿赤奏乐一样，是由宿卫军执掌的。据载，"其它预怯薛（宿卫）之职而居禁近者，分冠服、弓矢、食饮、文史、车马、庐帐、府库、医药、卜祝之事，悉世守之"[5]。但到了蒙哥汗时期，这种情况已有较大的改变。由于大汗本人过于迷信萨满教，以致宫中巫祝盛行，势力颇大，有必要加强管理。宪宗二年（1252年）十二月戊午，以"阿忽察掌祭祀、医巫、卜筮，阿剌不花副之"[6]。"汗·斡耳朵"中设立专门机构，委派官员统领巫祝之事，从国家职能方面来说，无疑是个进步。

[1] 宋濂，等. 元史：第六册[M]. 北京：中华书局，1976：1831.

[2] 宋濂，等. 元史：第一册[M]. 北京：中华书局，1976：54.

[3] 多桑. 多桑蒙古史：上册[M]. 冯承钧，译. 北京：中华书局，1936：30.

[4] 贝凯，韩百诗，柔克义. 柏朗嘉宾蒙古行纪·鲁布鲁克东行纪[M]. 耿昇，何高济，译. 北京：中华书局，1985：308.

[5] 宋濂，等. 元史：第八册[M]. 北京：中华书局，1976：2525.

[6] 宋濂，等. 元史：第一册[M]. 北京：中华书局，1976：46.

第四章　元代蒙古族音乐

　　元朝是中国历史上第一个由少数民族统治者建立的全国政权，亦是中国最终形成统一多民族国家的重要里程碑。对于我国乃至世界历史的发展，均产生了极大的影响。1260年，忽必烈在开平称汗，1279年消灭南宋，建立元朝。自此，唐末以来三百余年的分裂局面宣告结束，中国重新走上了统一发展的道路。元朝初年，元世祖审时度势，积极推行"鼎新革故"的改革路线，鼓励农桑，扶植贸易，从而使一度遭到严重破坏的社会生产得到恢复和发展，出现"至元之治"。元代农业和手工业生产的迅速发展，城市商品经济的繁荣，乃是文化艺术得以继续发展的物质基础。安定的社会环境和强盛的国力，为蒙古族音乐艺术的发展进步，提供了极为有利的客观条件。

　　元朝是蒙古族古代音乐史上的转型期。在近百年时间内，蒙古族的草原游牧音乐文化，由低级阶段走向高级阶段，开始进入了鼎盛时期。自成吉思汗统一蒙古高原，建立蒙古汗国以来，蒙古社会便开始向早期游牧封建制过渡。经过半个多世纪，延至忽必烈建立元朝，在内地汉族封建社会经济文化的深刻影响之下，蒙古族更是迅速而全面地走向封建化，从早期游牧封建社会过渡到充分发展的草原游牧封建社会。这一由落后走向进步的伟大历史进程，对于蒙古族音乐文化的发展和进步，起到了巨大的推动作用。音乐体裁方面，此时也有了明显变化：从山林狩猎文化时期以集体为主的乐舞阶段，逐渐过渡到草原游牧音乐文化时期以个人为主的牧歌阶段。音乐风格方面，原先那种简洁短促、肃杀狞厉的山林狩猎文化时期乐风，为悠扬宽舒的草原风格所取代。不过，元代的草原牧歌尚处于"准长调风格"阶

段，与明代中期以后的草原长调牧歌有所不同。

元代蒙古族音乐领域内，歌曲是首先得到充分发展的门类，这是和当时特定的社会环境分不开的。在忽必烈统一中国的过程中，产生了不少优秀的蒙古歌曲。其内容多是直接反映现实生活，热情讴歌忽必烈统一中国的宏伟事业，具有乐观向上、一往无前的英雄主义精神，表现了新兴蒙古封建主阶级积极进取、"思大有为于天下"的雄心壮志。另外，在蒙古统治者的各种宴飨游乐活动中，诸如宴歌、酒歌、赞歌等体裁也得到了蓬勃发展。其中不少优秀歌曲，内容健康，格调典雅，形式活泼，艺术上达到了较高水平。在歌舞方面，除了集体踏歌形式仍在普遍流行外，还产生一些新的歌舞形式。例如，元代的倒喇戏，便是室内演出的大型歌舞，由专业艺人进行表演，载歌载舞，生动活泼，一专多能，具有较高的艺术性。

在器乐方面，元代是我国古代音乐史上出现新乐器最多的时期之一。诸如火不思、胡琴、三弦之类蒙古族民间乐器，随着蒙古人口大量进入内地，亦在全国范围内流传，为汉族和各族人民所熟悉和喜爱。值得注意的是，元代蒙古族器乐艺术中，还产生了一些脍炙人口的优秀乐曲。元初的著名琵琶曲《海青拿天鹅》、大曲《白翎雀》等，均受到了人们的普遍欢迎。这些乐曲雄浑豪迈、刚健清新，体现出蒙古人粗犷强悍的民族性格。其纯真朴实、崇尚自然的现实主义艺术风格，犹如草原上吹来一股清风，对汉族音乐艺术产生了积极影响。

元代蒙古族民间乐器的兴衰更替以及乐曲风格的变化，亦有规律可循：从弹拨乐器与打击乐器为主的乐舞时期，进入以拉弦乐器为主的牧歌时期；从热烈粗犷、简洁短促的舞曲风格，进入悠扬徐缓、婉转嘹亮的抒情歌曲风格，这便是蒙古族器乐风格发展的基本轨迹。从山林狩猎文化时期直至草原文化初期，蒙古人所使用的乐器，主要是火不思、图卜硕尔之类的弹拨乐器，且多用于自娱性歌舞与歌曲伴奏。从《蒙古秘史》《元史》中的有关记载来看，成吉思汗至忽必烈时期，蒙古族器乐尚以弹拨乐器为主。元代的蒙古军人和牧民善弹火不思，喜跳集体踏歌。反之，当草原游牧音乐文化迅猛发展之后，马头琴这件乐器便脱胎而出，得到广泛普及，并且最终取代弹拨乐器的地位，成为蒙古族最具草原特色的民间乐器。显然，拉弦乐器取代弹拨乐器，火不思从蒙古人的生活中逐渐消失，并非单纯出于战乱频仍的原因，而是有其深刻的历史根源。蒙古社会进入游牧封建制后，人民的生活状况和思想情感发生了变化，音乐风格亦随之改变。在新的社会条件下，弹拨乐器已

不能很好地适应蒙古人的需要，故被拉弦乐器取而代之，马头琴便顺理成章地成为蒙古族乐器中的主角。与此相关，元代的蒙古族乐器，其总体地位有了明显提高，不仅仅是用于舞蹈和歌曲伴奏，而且还产生了纯器乐曲，诸如《海青拿天鹅》《白翎雀》之类，确实有了长足的进步。

在我国统一多民族国家中，汉族从来占据着人口的绝大多数，元代亦不例外。汉族光辉灿烂的古代音乐文化，对蒙古族的音乐发展曾产生过积极的影响。例如，元代中后期有不少蒙古族文人学士精通儒家典籍，熟谙汉族音乐。他们大胆采用某些汉族艺术形式，创作了不少作品，诸如散曲、杂剧、歌舞、乐曲之类，从而大大丰富和拓展了蒙古族音乐艺术领域，为后人留下了一笔丰厚的文化遗产。

宫廷音乐方面，蒙古人在创建宫廷音乐的过程中，除了保持自己原有的"汗·斡耳朵"音乐舞蹈传统外，还先后吸收了汉族的雅乐、宴乐、细乐、大型宫廷队舞形式以及阿拉伯地区的回回乐、西夏党项族的河西乐等。元朝的宫廷音乐，堪称绚丽多姿，异彩纷呈，出现了自盛唐以来的又一高潮，在中国音乐史上留下了独特而光辉的篇章。

在对外音乐交流方面，13世纪的元朝乃是世界上最为强大的中央集权制封建国家，无论在军事、政治、经济，抑或是科学技术、文化艺术方面，包括音乐舞蹈在内，曾走在世界前列。在《马可波罗行纪》等西方人的著作中，对元朝初期的繁荣景象，已做了许多如实而生动的描绘。随着海上与陆地"丝绸之路"的重新恢复，中国的各种商品远销世界各地，先进的科学技术和文化成果包括音乐艺术在内，也随之传播到海外。同时，国外许多优秀的科学文化成果也源源不断地输入中国，从而对元代音乐的发展与进步产生了促进作用。诸如阿拉伯地区的兴隆笙（管风琴）、七十二弦琵琶等乐器，便是此时传入中国的。

元朝立国近百年，蒙古统治者实行民族压迫政策，对于不利于他们统治的音乐艺术形式更是多有查禁和限制。凡此一切，当然阻碍了各个民族音乐艺术的健康发展。至正年间，蒙古统治阶级已腐朽不堪，元顺帝则是"怠于政事，荒于游宴"，终日沉湎于腐化堕落的宫廷歌舞，从而为世人所不齿。残酷的经济剥削和民族压迫，终于引发了大规模的农民起义，并导致了元朝的最后覆亡。

一、歌曲

元代蒙古人酷爱歌唱，日常生活中充满了歌声。元人张昱在《塞上谣》一诗中写道：

> 马上黄须恶酒徒，
> 搭肩把手笑相扶。
> 见人强作汉家语，
> 哄着村童唱塞歌。[1]

但是，元代蒙古歌曲保存至今的很少。首先，从元朝蒙古统治者方面来说，没有像西汉、北魏王朝那样，设立专门的乐府机构，有组织地进行搜集、整理、保存民歌。其次，自元朝灭亡，蒙古人退回漠北以后，在长达三百多年的时间内，蒙古高原上群雄割据，战乱频仍，社会经济和文化艺术遭到了严重破坏。因此，即便是保存下来的某些元代蒙古歌曲资料，大都难逃毁于兵燹的厄运。

今天所能见到的少数元代歌曲，一是见诸某些蒙古文典籍；二是由歌手和民间艺人世代相传的一些古老歌曲，带有神奇的传说故事以及其他口碑资料，具有较高的可信性，可以断定为元代歌曲；三是至今尚在民间流传的民间歌曲，从其所反映的生活内容以及语言、音乐风格、演唱形式等方面加以综合考证，又同已知确切年代的元代歌曲相互比较，从而可以断定为元代蒙古歌曲。

蒙古文献中留有记载的元代歌曲以及流传于民间的某些元代民歌遗存，大多都是元朝初期的产物。从体裁方面观之，战歌、宴歌、狩猎歌是三个主要歌种。元初大臣王恽在《秋涧先生大全文集》卷五十七说："国朝大事，曰蒐伐、曰搜狩、曰宴飨，三者而已。"确实，对于蒙古统治者及其军队来说，战争、宴会和围猎，是他们日常生活中的三项重要内容，体现在歌曲方面也是如此。

[1] 顾嗣立. 元诗选：下册[M]. 北京：中华书局，1987：2071.

（一）战歌

元朝初期，蒙古军中产生了一批战歌。这些歌曲的内容，多是热情讴歌忽必烈统一中国的宏伟事业，立志在战场上建树功勋，音调中充满着英勇豪迈、乐观向上的时代精神，具有较高的艺术价值和史料价值。

谱例9

江沐涟之歌

毛依罕　唱

乌兰杰　记

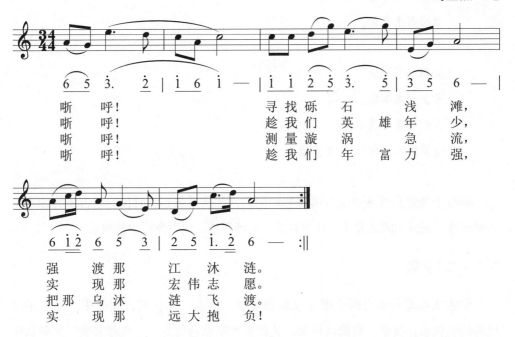

元代蒙古人将长江称之为"江沐涟"，将长江以南的汉族称之为"南家思"。13世纪初，蒙古伊利汗国大臣拉施特所主编的《史集》中，记述蒙古军伐宋战役时说："他们回去了，并在出征该国以来的第七年，在江沐涟岸上打了一仗，击溃了南家思的八十万军队……"[1] 由此可知，《江沐涟之歌》无疑是蒙古军南下伐宋，

[1] 拉施特．史集：第二卷[M].余大钧，周建奇，译．北京：商务印书馆，1983：319.

强渡汉水、长江时所唱。歌中表现了蒙古军"实现远大抱负"的气势和决心。何子章先生说，《江沐涟之歌》是忽必烈薛禅汗时代的战歌，是蒙古军渡江时所唱，这个传说是可信的。

蒙古军歌

我辈身强力壮，
跨马从军出征。
好似狂飙席卷世界，
效忠君主光荣。

英雄弘扬国威，
号令整肃军容。
我们都是智勇双全，
誓为君主效命！[1]（节选）

据罗卜桑悫丹所著《蒙古风俗鉴》记载，此歌系忽必烈时代的蒙古军将领不可孛罗所作。元世祖闻之大喜，以为有益于弘扬军威，遂下令军中歌唱云。

（二）宴歌

蒙古人在举行宴会时喜唱礼仪歌和宴歌。因此，元代蒙古歌曲中产生了不少优秀的礼仪歌、宴歌。自清代以来，礼仪歌和宴歌合而为一，统称宴歌。元朝初年的宴歌，有以下两方面的特征：首先，从音乐形式方面来看，大都是短调歌曲，每段四句，一般带有副歌，具有端庄典雅、活泼清新的特点；其次，从思想内容方面来看，崇尚英雄主义，主张积极进取，力求在"统一四海"的战争中建功立业，而不是单纯地追求物质享乐。另外，不少宴歌一般都有提倡团结友爱，反对自相残杀等内容。这是因为，当时蒙古封建统治阶级内部矛盾日益激化，围绕着皇位继承问

[1] 罗卜桑悫丹. 蒙古风俗鉴[M]. 哈·丹碧扎拉桑，批注. 呼和浩特：内蒙古人民出版社，1981：198.

题，不断进行着你死我活的斗争。例如，北方草原贵族海都、乃颜等人，曾多次发动叛乱，武力对抗忽必烈，对元朝构成了很大威胁。因此，这类宴歌的产生，恰恰是曲折地反映了元朝初年的社会现实。从上述意义上说，这些宴歌则代表着新兴蒙古封建主阶级的政治要求，具有一定的积极意义。

长生蓝天

长生蓝天，人生苦短。
江河归海，心性本善。
猛虎狂啸，勇士挥刀。
今日年少，明朝垂老。

湖岸绿藻，汇聚鱼鸟。
君子宽厚，友朋相交。

飞禽走兽，知其族类。
人有良知，自当相爱。

金色世界，地域广阔。
何须相残，各自开拓。

斡难河源，一汪圣泉。
我族昌盛，子孙繁衍。[1]

另据罗卜桑悫丹言，古时蒙古人每当宴饮之时，为求吉祥，必先咏唱如下几段酒歌之类：

[1] 罗卜桑悫丹. 蒙古风俗鉴[M]. 哈·丹碧扎拉桑，批注. 呼和浩特：内蒙古人民出版社，1981：192.

酒歌

酒为美食之首，

乃是土地的精华。

痛饮苍天之恩赐，

我辈其乐无涯！

君为万民之主，

百姓以食为天。

马蹄踏处皆列酒宴，

我辈福禄无边。[1]

以上两首宴歌，从其反映的生活内容、思想情感，直至语言特征、地域范围来看，无不具有元朝初年的特征。例如，歌中所谓"人有良知，自当相爱""何须相残，各自开拓"等句，恰好是对忽必烈与其幼弟阿里不哥争夺皇位，兵戎相见，骨肉相残的真实写照。至于歌中提及的"斡难河源"，则是成吉思汗创建蒙古汗国，竖起九斿白纛之地，因而被后人视为"一汪圣泉"。一般说来，这些地理名词只有在13至14世纪的蒙古文献和歌曲中才会出现。

（三）狩猎歌曲

蒙古人自古酷爱狩猎，上自可汗下至普通牧民，无不以此为乐。古代蒙古人的狩猎活动大体有三种方式：一曰围猎，二曰群猎，三曰单猎。从历史上看，集体围猎无疑是最为古老的狩猎形式，早在蒙古部落时期既已有之。延至元代，无论哪一种狩猎方式都很盛行。对于蒙古人来说，野外狩猎既是生产劳动，也是娱乐活动，同时也是教习骑射、训练军队的好办法。元代的狩猎歌曲主要有两种形式：一是反映蒙古人大型围猎活动的寓言体动物叙事歌，这类歌曲多以拟人化的手法，咏唱那些被猎人击伤的动物（如鹿、黄羊、天鹅等），深切同情动物的不幸遭遇，带有强

[1] 罗卜桑悫丹. 蒙古风俗鉴[M]. 哈·丹碧扎拉桑，批注. 呼和浩特：内蒙古人民出版社，1981：191.

烈的悲剧色彩；另一种则是表现猎人单独进行狩猎时的追猎斗智歌，这类歌曲同样以拟人化手法，表现野生动物奔突逃遁，与猎手巧妙斗智的可爱形象，带有鲜明的喜剧色彩。

谱例10

海青与天鹅[1]

孟和吉尔嘎拉 唱

乌 兰 杰 记

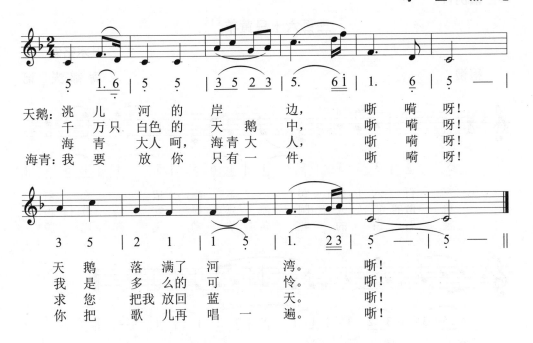

天鹅：逃 儿 河 的 岸 边， 昕 嗬 呀！
千万只 白色的 天 鹅 中， 昕 嗬 呀！
海青 大人 呵， 海青 大 人， 昕 嗬 呀！
海青：我 要 放 你 只有 一 件， 昕 嗬 呀！

天 鹅 落 满了 河 湾。 昕！
我 是 多 么的 可 怜。 昕！
求 您 把我 放回 蓝 天。 昕！
你 把 歌 儿再 唱 一 遍。 昕！

天鹅：纳林河的岸边，

飞来天鹅八十万。

八十万只白天鹅中，

我是多么瘦弱孤单。

海青大人呵，海青大人，

求您把我放回蓝天。

[1] 乌兰杰. 蒙古族古代音乐舞蹈初探[M]. 呼和浩特：内蒙古人民出版社，1985：39.

海青：我要放你只有一件，

　　　你把歌儿再唱一遍。

这是一支双人表演的狩猎歌舞，流行于兴安盟北部山区。一人扮演天鹅，一人扮演猎手，载歌载舞，反复咏唱，着意模仿海青与天鹅的动作神态。最后，海青终于被天鹅的哀求所打动，将自己所捕获的猎物放回了蓝天。

谱例11

<div align="center">

三百六十只黄羊[1]

其木格索　唱

满都夫　记

</div>

稍慢

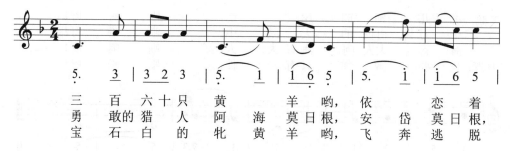

三　百　六十只　黄　　羊哟，依　恋　着

勇　敢的猎　人　阿海莫日根，安岱莫日根，

宝　石白的牝　黄　羊哟，飞　奔　逃　脱

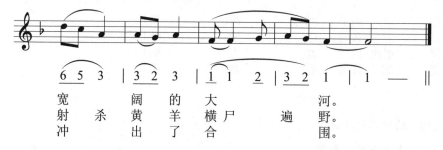

宽　阔　的　大　　　河。

射　杀　黄羊横尸　遍　野。

冲　出　了　合　　　围。

羔羊：啊，妈妈，亲爱的妈妈，

　　　你的眼睛为何不停地流泪？

母羊：啊，孩子，你快跑吧！

[1] 乌兰杰．蒙古族古代音乐舞蹈初探[M]．呼和浩特：内蒙古人民出版社，1985：155．

妈妈流泪是因为狂风吹。

羔羊：啊，妈妈，亲爱的妈妈，
　　　你的腿上为何殷红一片？

母羊：啊，孩子，你快跑吧！
　　　那是因为红色的卓索图沾在上面……（节选）

　　《三百六十只黄羊》这首民歌，为巴彦淖尔市乌拉特前旗民间女歌手其木格索所唱。此歌历史悠久，源远流长，产生了多种变体，广泛流传于内蒙古西部地区。前面所举《小鹿之歌》，与此歌有些相似。其故事情节大致相同，但曲调完全不同，足见其年代之久远。从音乐形态方面来看，此歌显得更为古老些。

（四）赞歌

薛禅汗的良驹[1]

薛禅汗的一匹良驹，
俊俏机灵的海骝马。

飞奔在东边的河岸，
左路百姓刮目相看。

疾驰在西边的河岸，
右路臣民交口称赞。

烈性宝马四蹄凌空，
只见璎珞随风飘动。

─────────────

[1] 郭永明，巴雅尔，赵星，东晴. 鄂尔多斯民歌[M]. 呼和浩特：内蒙古人民出版社，1979：355.

　　海骝马在山中奔腾，

　　黄羊野兔蹄下丧生。

　　海骝马在草原上狂奔，

　　飞禽走兽无处藏身。

谱例12

银合色的战马

<div align="right">杜达古拉　唱</div>

<div align="right">乌兰杰　记</div>

稍快

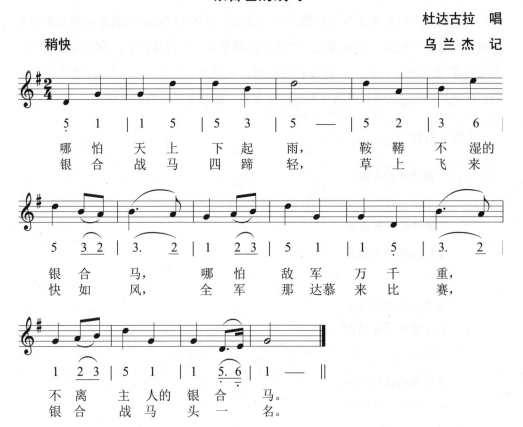

哪怕 天 上 下 起 雨，　鞍鞴 不 湿的
银合 战 马 四 蹄 轻，　草上 飞 来

银合 马，　哪怕 敌 军 万 千 重，
快如 风，　全军 那 达 慕 来 比 赛，

不离 主 人 的 银 合 马。
银合 战 马 头 一 名。

　　这是一首古老的民歌，内蒙古各地有多种变体。其中尤以锡林郭勒盟的《大宛马》以及科尔沁草原上流传的《银合色的战马》最为有名。它们的曲调是相同的，歌词则有所异同，而且产生了较大变化，但仍可看出是一首歌曲的不同变体。在蒙古民歌的流传和嬗变过程中，一首民歌的变体越多，流传区域越广，则产生的年代

就越早，犹如一条大河，其支流越多，流程也就越长。

清朝初年以后，蒙古民歌中通过战争歌唱骏马的内容变得越来越少，而多以那达慕大会上的竞赛来赞美骏马。《银合色的战马》这首民歌，恰恰是通过战争来夸赞骏马的，并且变体非常多，流传区域也十分广泛。这一现象充分说明，此歌乃是蒙古各地处于统一政权治理之下，社会生活中充满战争的产物。

（五）武士思乡曲

长期而又残酷的战争生活，为蒙古人民带来了深重苦难，其中尤以士兵为甚。蒙古军将士长期在外征战，离乡背井，浴血沙场，他们难免产生怀念故土亲人的思乡之情。因此，在战斗间隙，行军途中，他们编出许多思乡曲，以寄托自己厌恶对外扩张战争，向往和平生活的思想情感。武士思乡曲大多曲调优美，调式丰富，曲式完整，表达出远征武士哀怨惆怅的心情，具有很强的艺术感染力。

谱例13

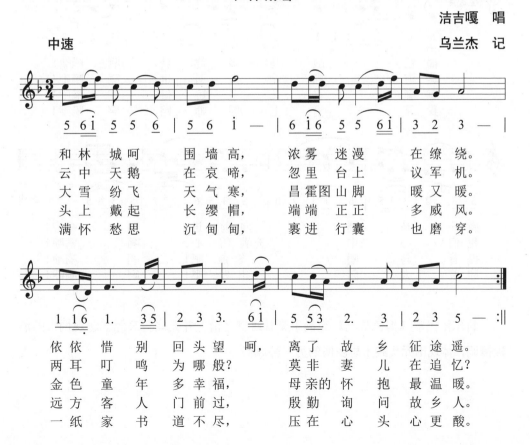

《和林城谣》这支歌，堪称古代武士思乡曲中的精品，具有很高的史料价值和艺术价值。首先，通过"和林城"这一名称，可以毫不费力地断定它是元代民歌；其次，歌中所唱"忽里台上议军机"，乃是蒙古可汗与宗王大臣聚会议事的制度；再次，歌中无名主人翁的服饰，如"头上戴起长缨帽"之类，无疑是元朝蒙古官员所戴的圆形官帽，在壁画中多有描绘。这类有着确切年代的优秀民歌，是通过比较音乐学方法进行民歌断代研究的绝好资料。而这种难能可贵的品质，并不是一般民歌所能具备的。

谱例14

褐色战马

宝音图　唱

乌兰杰　记

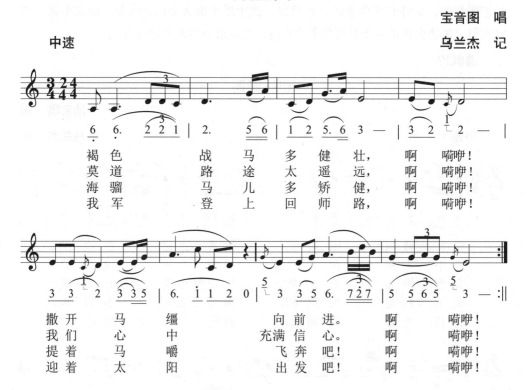

科尔沁民歌《褐色战马》充满了豪壮雄健之情，并无痛苦哀怨、悲观惆怅的消极情调，体现出元代武士思乡曲的另一种风格。

谱例15

朱辉山高[1]

斯楞纳木吉尔　唱

乌兰杰　记

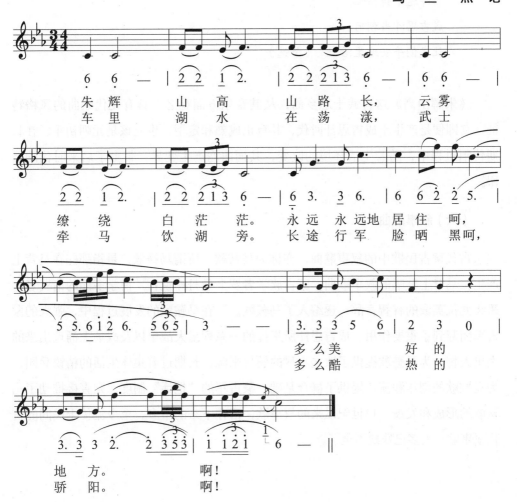

朱辉　　山高　　山路　长，　云雾
车里　　湖水　　在荡　漾，　武士

缭绕　　白茫　茫。　永远永远地居住　呵，
牵马　　饮湖　旁。　长途行军脸晒　黑呵，

多么美　　好　的
多么酷　　热　的

地　方。　　　啊！
骄　阳。　　　啊！

一张雕花的黑弓，

风吹雨淋早已变形。

我本是牧人之子呵，

[1] 乌兰杰，马玉蕤，赵宋光. 蒙古民歌精选99首[M]. 北京：中央民族出版社，1993：188.

随军出征心中悲痛。

河湾深处有鹿群，
回师途中狩猎吧。
成吉思汗当朝呵，
让我们平安地生活吧。（节选）

《朱辉山高》这首武士思乡曲，从其音乐方面观之，具有元代歌曲的风格特征。它即便是产生于成吉思汗时代，其真正成熟和定型，也应该是元朝初年。在长期传唱过程中，随着生活环境的改变，其词曲均产生变异，带上了后来时代的烙印。

（六）叙事歌曲

古代蒙古民歌中的叙事歌曲，亦称为马鞍歌。所谓马鞍歌，是指那些在马背上产生、马背上歌唱的叙事歌曲。蒙古族学者罗卜桑丹津说："博学多能的诸贤者，采集九位英豪的睿智言辞，遂编入了马鞍歌。"在马鞍歌的发展过程中，强大的蒙古军团起到了重要作用，成吉思汗所指挥的一系列重大战争以及战场上涌现出来的杰出人物，为马鞍歌提供了取之不尽的题材来源；长期过着集体生活的精锐兵团，为马鞍歌的创作和流传提供了群众基础；蒙古军的"把话"制度，则直接推动了马鞍歌的形成和发展。13世纪以来的叙事歌，留存下来的不多，至今流传于民间的古代叙事歌，大多已残缺不全了。

谱例16

成吉思汗的两匹骏马[1]

<div align="right">

敖登巴尔　唱

乌兰杰　记

</div>

慢板

3 5 6. 5 | 3 5 6 — | 6 6 2. 1 | 2 5 3 — |

巍　巍　　阿　勒　泰　　云　中　　耸　立，
成　吉　　思　汗　的　　两　匹　　骏　马，
嘴　里　　不　曾　　衔　过　　铁　嚼，
成　吉　　思　汗　的　　两　匹　　骏　马，

6 5 3. 6 | 5 1 2 — | 2 1 1. 3 5 | 2 1 6 — ‖

骏　马　　本　是　　天　马　　之　驹。
小　骏　马　上　没　有　谁　备　过　不　鞍　夸！
小　身　上　　没　有　谁　人　　不　鞍　辔。
小　骏　马　儿　谁　人　不　夸！

没有吃过沾泥的野草，

没有喝过混浊的污水。

成吉思汗的两匹骏马，

小骏马儿谁人不夸！

看见沙土卧倒翻滚，

看见蝴蝶扬蹄飞奔。

成吉思汗的两匹骏马，

小骏马儿谁人不夸！

[1] 郭永明，巴雅尔，赵星，东晴. 鄂尔多斯民间歌曲[M]. 呼和浩特：内蒙古人民出版社，1979：249.

看见身影忽然受惊，

跑回马群好似流星。

成吉思汗的两匹骏马，

小骏马儿谁人不夸！

看见主人摇身抖鬃，

看见侣伴远处嘶鸣。

成吉思汗的两匹骏马，

小骏马儿谁人不夸！

　　成吉思汗有两匹心爱的骏马，它们本是同母所生。在一次大围猎中，大汗所乘小骏马表现优异，使全军啧啧称赞，惊叹不已。但狩猎归来后，小骏马没有得到主人成吉思汗的夸奖和赏赐。这种不公平的待遇，使小骏马格外伤心。于是，两匹骏马便私自逃离成吉思汗的马群，躲入了水草丰美的阿勒泰山，过着自由自在的生活。后因大骏马日夜思念自己的同伴和主人，两匹骏马终于回到成吉思汗的马群。

　　谱例17

孤独的白驼羔

<div align="right">贡格尔　唱
乌兰杰　记</div>

慢板

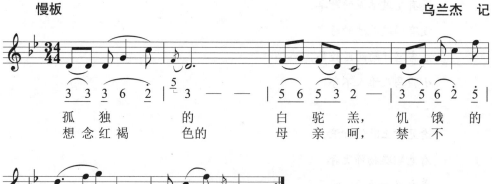

孤　独　　　　　的　　　白　驼　羔，饥　饿　的
想念红褐　　　色的　　　母　亲　呵，禁　不

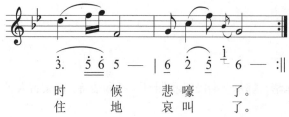

时　　候　悲　嚎　了。
住　　地　哀　叫　了。

低头啃着芦苇叶，
热泪滚滚不住地流。
妈妈的乳头拇指大，
何时才能吸上几口？

有母亲的小驼羔，
跟着妈妈欢跑哩。
失去母亲的白驼羔呵，
围着桩子哀嚎哩。

驼峰上的鬣鬃呵，
何时才能长得长？
恨不能奔向贝加尔湖，
早日见到我的亲娘。

只见九十九峰白骆驼，
牧放在英图山坡。
身价九十两的母亲呵，
为何不来看望我？

1206年，成吉思汗统一蒙古，次年便派遣他的长子术赤率军出征，去征服东部贝加尔湖一带的"林木中的百姓"。斡亦剌惕部首领忽都合别乞，只好率部投降术赤，并随军前来觐见成吉思汗，献上白海青、黑貂等名贵方物。成吉思汗为了嘉奖忽都合别乞的归降之功，遂将自己的女儿扯扯干公主下嫁给他的儿子亦纳勒赤。

布里亚特民间故事《孤独的白驼羔》，便是曲折地反映了这一历史事件。公主出嫁东行时，大汗为女儿备下了丰厚的陪嫁礼物，其中包括九十九峰白骆驼。有一峰刚刚生下乳白色小驼羔的母驼，也在婚礼车队东行之列。被留在成吉思汗驼群中的那峰小驼羔，由于日夜思念母亲，便设法逃了出去。它一路上历尽艰险，终于来

到了贝加尔湖畔。出乎意料的是，小驼羔在野外发现一峰被囚禁在木笼中的白驼，原来就是自己的母亲。因为母驼也同样思念小驼羔，曾多次逃跑，但每次均被抓了回来。牧驼人得知这对母子的悲惨遭遇后，便动了恻隐之心，遂将母驼暂时放出木笼，让可怜的小驼羔吃上一顿香甜的母奶。当母驼被牧驼人重新关入木笼之际，这个饱受磨难的母亲谆谆告诫自己的驼羔："孩子，这个地方比起故乡来更寒冷，生活也比成吉思汗的驼群更痛苦。因此，莫不如尽快回到故乡去，跟随在自己的父亲和哥哥身边过活。"这首叙事歌的结局是：白驼羔听从母亲的劝告，又回到了成吉思汗的牧群。

《成吉思汗的两匹骏马》和《孤独的白驼羔》这两首寓言体动物叙事歌，不仅表现手法基本相同，而且所表达的主题思想也大体相近。两者都是着力描写两匹骏马和白驼羔，因不堪主人的欺侮而被迫出逃，但其共同的结局是重新回归成吉思汗的牧群。这种既反抗统治者的压迫，又不能离开统治者（更不用说去推翻）的奇特现象，真实地反映了12世纪末至13世纪初蒙古草原的现实生活。"一代天骄"成吉思汗，乃是蒙古草原新兴游牧封建主阶级的杰出代表。他用武力统一蒙古，结束部落混战的局面，建立起强大的汗国，从而推动了蒙古社会向早期游牧封建制过渡。诚然，成吉思汗统治下的蒙古族牧民，承担着沉重的徭役和赋税，过着艰难的生活，但若比起从前和四周的落后部落来，情况仍然要好得多。因此，人格化了的两匹骏马和白驼羔，亲身对比了不同地区的草原生活后，终于都不约而同地做出了回归成吉思汗的正确选择。

（七）劳动歌曲

蒙古人长期过着游牧生活，创造了一些适合于畜牧业生产的劳动歌曲。一般来说，劳动者在进行劳动时所唱的歌曲，并不都是劳动歌曲，而只有那些产生于劳动，直接服务于劳动，并且富有劳动节奏的歌曲，才可称之为劳动歌曲。例如，蒙古牧民在草原上放牧时所唱的长调牧歌以及短调抒情民歌，就不能看作是劳动歌曲。

蒙古民歌中的劳动歌曲有哄羊调、挤奶歌、擀毡调等。1254年，法国传教士鲁布鲁克游历蒙古草原，在哈剌和林觐见蒙哥汗。鲁布鲁克说，蒙古妇女在挤牛奶时，"奶牛除非对着它唱歌，否则不让人挤奶"。显然，13世纪的蒙古族妇女在挤

奶劳动时，是要唱《挤奶歌》的。《挤奶歌》产生于劳动，又直接服务于劳动，故算作是劳动歌曲。

二、艺术歌曲

艺术歌曲产生于民间，但经过蒙古族文人学士、宫廷音乐家、歌工艺人的加工和改编，其创作手法新颖别致，艺术上达到了完美的地步，代表着蒙古歌曲的高级形态，具有较高的审美价值和认识价值。从内容上说，元代艺术歌曲可划分为以下三类：一是表现蒙古族文人学士的闲适恬淡情怀，刻画他们对大自然的细腻感受；二是对社会和人生进行哲理思考，歌唱美好的情操和道德信条；三是赞颂蒙古族历史上的杰出人物、山川名胜乃至骏马良驹等。

（一）蒙古语艺术歌曲

《苍老的大雁》是一首寓言体宴歌，采用拟人化的手法，歌唱一只年迈体衰的大雁，已难以搏击长空飞越山河，遂将奋飞搏击的希望寄托于下一代，以充满睿智的哲理性语言，表达了"烈士暮年，壮心不已"的豪情。传说此曲是忽必烈时代的产物。从其思想内容、音乐风格方面来说，此说是可信的。

谱例18

苍老的大雁[1]

哈扎布　唱

乌兰杰　记

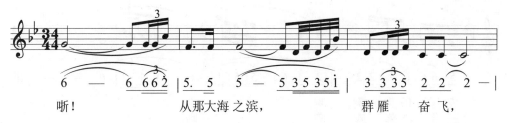

听！　　　　　从那大海之滨，　　　群雁　奋飞，

[1] 乌兰杰，马玉蕤，赵宋光. 蒙古民歌精选99首[M]. 北京：中央民族出版社，1993：258.

咯 咯地 叫着　　自由 飞 翔，多 么地快　活！ 啊

唭！

唭！
唭！
唭！
唭！
唭！

我那 七只　可爱的雏 雁，　　　定能　飞回 辽阔草原
朔漠 北方 秋 风萧 瑟，　　　　树叶 枯黄 百花凋谢
我那 七只　可爱的雏 雁，　　　飞回 南国 追求温暖
年迈 体衰 的 大 雁，　　　　无奈 落在 雁阵后面
谁曾 料到 垂老将 死，　　　　这是 无情的 自然法则，
我那 七只　可爱的雏 雁，　　　祝你们 飞到 温暖地方

安居 乐业 啊。 啊　　　　　唭！
一片 冷落 啊。 啊　　　　　唭！
追求 快乐 啊。 啊　　　　　唭！
不能 飞越 啊。 啊　　　　　唭！
实难 逃脱 啊。 啊　　　　　唭！
幸福地 生活 啊。 啊　　　　　唭！

盛世之典

好一匹追风的枣骝马，
选自谁家的马群中？
勇冠万夫的好汉里，
谁是当今的无敌英雄？

莫道今日沃甘厌肥，
前世福分早已注定。
行事岂可野蛮乖戾，
应是讲求祥和文明。

这首歌曲何名？
名曰《恩克·脱卜赤安》。
今日幸临忽邻勒台，
放歌以颂盛典。[1]

（二）汉文艺术歌曲

元代汉文史籍与文人诗歌中，对当时的一些艺术歌曲做了记载，但大多数只是些歌名。这些歌曲究竟是蒙古语还是汉语，已不可考。但不管怎样，仍不失为元代蒙古音乐中的重要资料。如元代诗人郭钰的《天马歌》：

王子问安回辇近，
儒臣进讲赐金多。
明朝引见豺狼使，

[1] 罗卜桑悫丹. 蒙古风俗鉴[M]. 哈·丹碧扎拉桑，批注. 呼和浩特：内蒙古人民出版社，1981：196.

乐府新传天马歌。[1]

　　狒狼国，亦称拂朗国，泛指法国、德国、意大利等欧洲国家。拂朗国向元朝献马之事，历史上确有记载。至正二年（1342年）七月，"拂朗国贡异马，长一丈一尺三寸，高六尺四寸，身纯黑，后二蹄皆白"[2]。当时的文人墨客纷纷赋诗歌咏"天马"，画家为"天马"画像，宫廷音乐家也很快创作出"天马歌"。时至今日，鄂尔多斯民歌中还有《天马歌》在流传，不知是否与元朝教坊"天马歌"有关，有待考证。

　　刘因《黑马酒》写道：

　　　　千尺银驼开晓宴，

　　　　一杯璃露洒秋天。

　　　　山中唤起陶弘景，

　　　　轰饮高歌敕勒川。[3]

　　《敕勒川》是元朝宫廷中的一首艺术歌曲。张翥诗中也有"歌残敕勒生长风，猎罢阏支雪没鞯"之句。那么，这支歌是否与北齐时代的《敕勒歌》有关呢？换言之，究竟是元代作曲家为这首古歌辞重新度曲演唱，抑或是另有一首蒙古艺术歌曲叫作《敕勒川》呢？由于缺乏资料，尚难做出定论。不过，一千多年前的《敕勒歌》流传到元代的可能性恐怕是很小的。

　　《阿忽令》写道：

　　　　二弦声里实清商，

　　　　只许知音仔细详。

　　　　阿忽令教诸伎唱，

[1] 顾嗣立. 元诗选：下册[M]. 北京：中华书局，1987：2151.

[2] 宋濂，等. 元史：第三册[M]. 北京：中华书局，1976：864.

[3] 顾嗣立. 元诗选：上册[M]. 北京：中华书局，1987：184.

北来腔调莫相忘。[1]

　　元散曲中有一些源出于少数民族的曲牌，诸如《阿纳忽》《忽都白》《倘兀歹》之类，其中多数曲牌族属已不可考。《阿忽令》或许是《阿纳忽》的简写。从其 "北来腔调" 之说观之，当是蒙古族音乐。

　　元代南戏中有一首叫作《安童将命》[2] 的曲牌。安童，木华黎四世孙，曾任中书右丞相，深得忽必烈信任。此曲大约是一首反映现实的时令歌曲。因广泛流传，遂被南戏吸收为曲牌。

三、集体歌舞

（一）踏歌

　　在我国北方游牧民族的音乐舞蹈中，自古就有踏歌的传统。内蒙古西部地区的阴山岩画中，尚保留着许多北方民族新石器时代的集体歌舞资料，其中就有古代先民连臂踏歌的生动形象。元代蒙古族音乐中，自娱性集体歌舞同样占有重要地位。这一古老的音乐舞蹈形式，《蒙古秘史》中称之为 "迭卜先"。

　　13世纪初，蒙古社会刚刚完成向早期游牧封建制的过渡，在蒙古人的日常生活中，还保留着许多氏族部落时代集体活动的痕迹。诸如宗教祭祀、誓师出征、庆祝胜利，乃至民间的自娱性歌舞等，这便是集体歌舞形式得以长期存在的社会根源。踏歌的表演形式，一般是由一人领舞，众人围成圆圈，牵手顿足，相和而歌。踏歌的基本动作是踏足以及摆手、摇晃身体等。蒙古人表演踏歌，往往是部落的全体成员共同参加，由部落首领或军事长官来领舞。

　　1.《顿踏舞》

　　杨载《塞上曲》写道：

　　　　张坐逐平地，
　　　　击火烧乌羊。

[1] 傅乐淑. 元宫词百章笺注[M]. 北京：书目文献出版社，1995：99.

[2] 杨荫浏. 中国古代音乐史稿：下册[M]. 北京：人民音乐出版社，1981：671.

洞酪过醇酎，

摇艳盈杯觞。

既醉歌呜呜，

顿踏如惊狂。

月从天外来，

耿耿流素光。[1]

踏歌的表演形式是怎样的呢？诗人贡师泰做了生动具体的描述：

舞转星河影，

歌腾陆海涛。

齐声才起和，

顿足复分曹。

元代蒙古人的集体舞蹈，多半同歌曲结合在一起。"歌腾陆海涛"之句，很形象地说明了这个问题。"齐声才起和"之句，一人领唱谓之"起"，众人随唱谓之"和"，踏歌的演唱形式，便是一人领唱，众人应和的集体歌舞。至于踏歌的舞蹈队形，则是"顿足复分曹"，有分亦有合，相互穿插，交错进行，富于起伏变化，不是那么单调乏味。

2.《鞭鼓舞》

乃贤《塞上曲》曰：

马乳新洞玉满瓶，

沙羊黄鼠割来腥。

踏歌尽醉营盘晚，

鞭鼓声中按海青。[2]

[1] 顾嗣立. 元诗选：中册[M]. 北京：中华书局，1987：939.

[2] 顾嗣立. 元诗选：中册[M]. 北京：中华书局，1987：1461.

这是猎人们狩猎归来后所跳的男性踏歌，领舞者模仿海青的动作，众人则敲着鞭鼓来伴舞。鞭鼓，是一种挎在身上的细腰双面长鼓。演奏者一手用鼓鞭敲击前鼓面，另一手用手指拍击后鼓面。赤峰元宝山元代墓葬壁画中，绘有敲击鞭鼓的人物形象。《鞭鼓舞》热烈欢腾，情绪激昂，按击鼓节奏起舞，生动地反映了蒙古人的野外狩猎生活。

（二）蒙古族民歌中的踏歌

谱例19

广阔世界多么美好[1]

杜达古拉　唱

中速

乌兰杰　记

长生　天呵　雷声　隆，　混沌　初开　宇宙　定。　老少　嘉宾
湖边　水中　多绿藻，　鱼儿　怎能　不栖息？　主人　宽厚

在一　起，　围坐　欢宴　有真情，　广阔　世界　多么美好！
又好　客，　友朋　怎能　不欢聚？　广阔　世界　多么美好！

[1] 乌兰杰. 蒙古族古代音乐舞蹈初探[M]. 呼和浩特：内蒙古人民出版社，1985：302.

茫茫大海[1]

主歌：茫茫大海渺无渡口，

　　　自能容纳一杯水。

　　　广阔宇宙万物纷纭，

　　　遵循变化规律。

副歌：愿君务必牢牢记取，

　　　这条根本道理。

主歌：只要遵循祖宗的规矩，

　　　是兴旺发达的保证。

　　　齐心团结紧密合作，

　　　是战胜困难的保证。

副歌：愿君务必牢牢记取，

　　　这条根本道理。

　　蒙古族民歌中，大凡曲式结构由主歌和副歌所组成，节奏为3/4拍或6/8拍的歌曲，多半是元、明时代集体踏歌的遗存。后来舞蹈部分逐渐失传，歌曲却还在民歌中保存了下来。

（三）《阿剌来》

　　元代集体舞蹈《阿剌来》，亦译作《阿剌剌》，在民间或军旅中广泛流传，元人诗文中多有记载。张昱《塞上谣》云：

　　　胡姬二八貌如花，

　　　留宿不问东西家。

　　　醉来拍手趁人舞，

―――――――――――

[1] 乌兰杰. 蒙古族古代音乐舞蹈初探[M]. 呼和浩特：内蒙古人民出版社，1985：197.

口中合唱阿剌剌。[1]

不难看出,《阿剌来》是蒙古人的自娱性集体歌舞。所谓"阿剌剌",是众人跳舞时唱歌的句首衬词,并无具体含义。

蒙古军中也唱《阿剌来》。至元十五年(1278年),南宋文天祥被俘,"闻军中之歌《阿剌来》者,惊而问曰:'此何声也'?众曰:'起于朔方,乃我朝之歌也。'文山曰:'此正黄钟之音也,南人不复兴矣。'盖音雄伟壮丽,浑然若出于瓮"[2]。但不知两首《阿剌来》是否为同一首歌曲。从文天祥的评论中得知,《阿剌来》一曲是宫调式,具有雄壮豪迈的风格,体现出蒙古族的彪悍性格。此舞源远流长,布里亚特蒙古部民间集体歌舞《阿列勒》,其主要动作为跺、踏,当是元代《阿剌来》的滥觞。

(四)《剑舞》

这是元代军队中表演的男性舞蹈。将军提剑领舞,武士们则围绕着将军,有节奏地用箭杆敲击箭壶(一解为酒壶),唱着雄壮有力的歌曲伴舞,雄健潇洒,充满着阳刚之美,实属元代蒙古族舞蹈中的难得珍品。王逢《塞上曲》云:

> 木叶满关河,
> 辕门肃佩珂。
> 将军提剑舞,
> 烈士击壶歌。[3]

四、倒喇戏

(一)倒喇戏的艺术特点

倒喇戏,乃是元代蒙古族所创造的一种综合性歌舞表演形式。其特点是将歌

[1] 顾嗣立. 元诗选:下册[M]. 北京:中华书局,1987:2071.

[2] 孔齐. 至正直记[M]. 上海:上海古籍出版社,1987:5.

[3] 顾嗣立. 元诗选:下册[M]. 北京:中华书局,1987:2211.

曲、舞蹈、器乐、插科打诨乃至杂技融于一体，为观众进行多方面的艺术表演。所谓倒喇，蒙古语为歌唱之意。

《华夷译语》中云，"唱"为"倒喇"，"唱的"为"倒喇黑赤"。

倒喇戏是在蒙古民歌的基础上产生的，是一种以歌唱为主的歌舞形式，但在后来的发展过程中，逐渐吸收其他艺术形式的长处，变成一种内容丰富、灵活多样的综合性艺术表演形式。从有关资料记载来看，倒喇戏对演员的要求很高，真正熟练地掌握它的表演技巧，是一件很不容易的事情。

倒喇戏的表演形式是怎样的呢？

李家瑞在《北平风俗类征》中有一首诗，对倒喇戏的表演形式做了具体描写：

> 倒喇传新声，
> 瓯灯舞更轻。
> 筝琶齐入破，
> 金铁作边声。[1]

该诗原注："元有倒喇之戏，谓歌也。琵琶、胡琴、筝俱一人弹之，又顶瓯灯起舞。"清人徐釚《南州草堂词话》转引陆次云所赋《满庭芳》词，形容倒喇戏的表演时这样写道："左抱琵琶，右持琥珀（火不思），胡琴中倚篥筝……舞人矜舞态，双瓯分顶，顶上燃灯。更口含湘竹，击节堪听。旋复回风滚雪，摇绛蜡，故使人惊。"内蒙古鄂尔多斯地区流行的民间舞蹈《顶灯舞》，与上述描写颇为相类，大约是元代倒喇戏中《瓯灯舞》的滥觞。另外，新疆麦盖提县刀朗人中，至今流行着一种独特的民间舞蹈，舞者头顶瓶子、瓷碗之类，口中叼一支长柄木勺，按节奏轻轻叩击瓶子，左回右旋，翩翩起舞。显然，刀朗人口叼木勺，叩瓶起舞，与元代蒙古人跳倒喇戏时"口含湘竹，击节堪听"，二者基本相同，堪称一脉相承，有着渊源关系。

作为一种综合性的表演艺术，倒喇戏是否发展成为戏剧形式或者是民间歌舞小戏呢？徐釚认为倒喇戏是一种戏剧。"倒喇，金元戏剧名也，似俗而雅。"总体上说，倒喇戏还不能算是真正意义上的戏剧。它并不具备构成戏剧艺术的核心因

[1] 李家瑞. 北平风俗类征：下册[M]. 上海：商务印书馆，1937：348.

素——戏剧情节和不同性格的人物。但是，倒喇戏中确实有一定的戏剧因素，因此，可以把它看作是由歌舞向戏剧艺术发展的过渡形态。

元代蒙古族倒喇戏的内容是很丰富的，除了轻盈曼妙的倒喇之舞、生动风趣的插科打诨、歌唱舞蹈间歇时的器乐独奏之外，它的一项重要内容，便是讲述完整故事的长篇"倒喇胡歌"。

（二）倒喇戏曲目

"倒喇胡歌"的曲目是很丰富的。有迹象表明，13、14世纪蒙古族的某些长篇叙事诗，诸如《哈剌哈孙箭筒士的传说》《成吉思汗战胜三百名泰赤兀人》《孤儿传》等，都应视作元代蒙古人中广泛流传的长篇"倒喇胡歌"。

首先，这些叙事诗中的许多篇章是带有曲调的，足见原先都是可供演唱的"胡歌"。其次，从诗歌格律方面来说，元代的蒙古族长篇叙事诗是由两种格律形式构成的：一曰民歌体，多在抒发内心情感的抒情段落上出现，歌词由二句、四句或五、六句构成，往往把同样的内容放在不同韵步上加以重复叠唱，这是蒙古民歌中最为典型的表现手法；二曰史诗体，多用来叙述长篇"倒喇胡歌"的故事情节。歌词采用自由诗体，且长短不齐，行数也不固定，与蒙古族古代英雄史诗颇为相似。

五、戏剧

蒙古人长期过着流动分散的游牧生活，"逐水草迁徙，无城郭常处耕田之业"，几乎与两千年前的匈奴人没有什么两样。由于受到脆弱的畜牧业经济限制，蒙古族内部的商品经济一直不发达，草原上长期没有出现中心城市。而蒙古人与其他民族的商品交换，也多采取互市贸易方式，在边境地带定期进行。因此，从客观物质条件方面来说，蒙古族并不具备产生戏剧艺术的条件。

自成吉思汗建立蒙古汗国，到元世祖忽必烈统一中国，情况开始有了变化。蒙古统治者出于自身的政治需要，也由于蒙古人与中原地区以及西域各国的经济交流，在草原上出现了几座举世闻名的大城市，诸如哈剌和林、上都、察罕脑儿、别失八里以及扩建过的大都等。随着城市的繁荣，蒙古人中产生了最早一批城市居民。凡此一切，为元代蒙古族戏剧艺术的萌芽提供了必要的物质条件。

（一）元代宫廷中的戏剧表演

从有关资料来看，元代蒙古族文化艺术中已经产生了戏剧艺术，并且取得了一定的成就。例如，元世祖时代的蒙古宫廷中就有戏剧表演。"宴罢散席后，各种各样人物步入大殿。其中有一队喜剧演员和各种乐器的演奏者。还有一班翻筋斗和变戏法的人，在陛下面前殷勤献技，使所有列席旁观的人，皆大欢喜。"《马可波罗行纪》中的这段文字，将"一队喜剧演员"和角抵百戏是分开来叙述的。当时俳优们的插科打诨，一般来说都是独角戏，自然不会有"一队喜剧演员"。由此可知，元朝初年的宫廷中，至少已经有了像唐宋滑稽戏那样的戏剧。

蒙古统治阶级对于元杂剧，采取了既利用又防范的两面政策。例如，至元十八年（1281年）十一月初二，朝廷颁布一道禁令，明文禁止大都市内的杂剧演出活动，《元典章》载："杂剧里休做者，休吹弹者……"足以说明问题。不过，对于有利于自己的杂剧艺术，蒙古统治者倒是十分支持和欢迎。元朝宫廷中就曾上演过这类杂剧，其中有大戏剧家关汉卿的作品。杨维桢《元宫词》云：

> 开国遗音乐府传，
> 《白翎》飞上十三弦。
> 大金优谏关卿在，
> 伊尹扶汤进剧编。[1]

明人朱有燉《元宫词》中也说道：

> 尸谏灵公演传奇，
> 一朝传到九重知。
> 奉宣贵与中书省，
> 诸路都教唱此词。[2]

[1] 顾嗣立. 元诗选：下册[M]. 北京：中华书局，1987：2003.

[2] 傅乐淑. 元宫词百章笺注[M]. 北京：书目文献出版社，1995：11.

元初的《伊尹扶汤》杂剧，描写伊尹扶助成汤推翻夏桀残暴统治的故事。《史鱼尸谏卫灵公》杂剧，则讲的是春秋时卫国大夫史鱼舍身报国的故事。这种为封建统治者歌功颂德，宣扬忠君思想的历史剧，自然会受到元朝统治者的青睐。难怪，中书省竟以行政命令的办法，向所属诸路推广这出戏，看来不是偶然的。

（二）元代蒙古文剧本的发现

1956年，在内蒙古鄂尔多斯地区发现了一部残缺的蒙古文剧本。内容是描写成吉思汗少年时代的苦难生活以及他的顽强奋斗。据当时研读过该剧本的俄尼斯先生说，剧本所使用的蒙古语言，具有元、明时期蒙古语言特点，历史较为悠久。由此看来，这个剧本大概是元代蒙古人所创作。后来，内蒙古文化厅把它当作一件珍贵的民族文物收藏。"文化大革命"时期，这个难得的蒙古语剧本也同其他资料一样，被焚毁殆尽。

（三）元代蒙古族杰出的剧作家杨景贤

元朝中后期，蒙古人长期学习汉族文化，涌现出了许多精通诗词、熟悉声律的文人学士。他们不仅能写出很高水平的汉文诗词，如萨都剌、泰不华等，而且也有人用汉文创作杂剧。例如，元末明初的蒙古族著名剧作家杨景贤，便是其中的代表人物。《录鬼簿续编》中，对杨景贤做了如下记载："杨景贤，名暹，后改纳，号汝斋，故元蒙古氏，因从姐夫杨镇抚，人以杨姓称之。善琵琶，好戏谑，乐府出人头地，锦陈花营，悠悠乐志。与余交五十年，永乐初，与舜民一般遇宠，后卒于金陵。" [1]

杨景贤的创作有散曲和杂剧两个部分。杂剧作品有十八种之多，其剧目为《西游记》《刘行首》《为富不仁》《生死夫妻》《偬时救驾》《西湖怨》《三田分树》《天台梦》《玩江楼》《待子瞻》《红白蜘蛛》《巫娥女》《保韩庄》《盗红绡》《鸳鸯宴》《东岳殿》《海棠亭》《两团圆》。这十八种杂剧中，只有《西游记》《刘行首》传世。

[1] 贾仲明. 录鬼簿续编[M]//中国戏曲研究院. 中国古典戏曲论著集成（二）. 北京：中国戏剧出版社，1953：284.

六、乐器与器乐曲

元代的乐器种类繁多，琳琅满目，实为盛唐以来所罕见，体现出多民族统一国家的恢宏气度。元代乐器的构成，有以下三个方面：一是汉族乐器，包括宫廷雅乐所用乐器和民间乐器；二是蒙古族和其他少数民族乐器，其中有些乐器在长期流传过程中，已逐渐变成我国各族人民的共同财富；三是外国乐器。随着元朝的对外扩张以及海外贸易的发达，中外交往日益频繁，有些外国乐器也传入中国，为我国人民所喜爱。

（一）元代民间乐器与宫廷宴乐所用乐器

元代民间和宫廷宴乐所用乐器，史料记载约有二十八种。

一是吹奏乐器：龙笛、羌笛、铁笛、箫、头管（亦作觱篥）、笙，凡六种。

二是弹拨乐器：火不思、筝、三弦、琵琶、七十二弦琵琶、箜篌，凡六种。

三是拉弦乐器：胡琴、稽，凡两种。

四是键盘乐器：兴隆笙，一种。

五是打击乐器：方响、云璈、鼓、杖鼓、札鼓、鱼鼓、简子、和鼓、金錞小鼓、金錞稍子鼓、花錞稍子鼓、拍板、水盏，凡十三种。

元代宫廷宴乐中引入如此之多的新乐器，表明元代各民族之间的音乐交流既广泛而又富于成果。同时也可以看出，蒙古统治者所采取的"兼容并蓄"文化政策，相对来说较少封闭性与保守性。这对于音乐艺术的发展来说，无疑是较为有利的。

（二）元代新出现的乐器

我国古代音乐史上，元代是乐器发展较为迅速的一个时期。随着城市商品经济的繁荣，各民族之间的文化艺术交流日益密切，遂出现了不少过去未见的新乐器。诸如火不思、胡琴、七十二弦琵琶、三弦、抄兀儿、兴隆笙、云璈、鱼鼓、简子等。

1.火不思

"火不思，制如琵琶，直颈，无品，有小槽，圆腹如半瓶榼，以皮为面，四弦

皮弦，皮绋同一孤柱。"[1] 火不思这一名称，汉文史籍中亦译作"胡不四""胡拨思""琥珀""琥珀词"等，源于突厥语kopuz。日本学者林谦三认为，火不思的原语qobuz，本来不是一个特定的乐器专名，而是各种弦乐器的统称，后来才变成火不思这一弹拨乐器的专门名称。火不思究竟起源于何时，已不大可考。但在唐代的北方草原，这一乐器确已存在。1905年，法国人勒柯克在新疆吐鲁番得到一幅珍贵古画，画面上绘有一儿童手持乐器正在弹奏，其乐器形制与后来的火不思极为相似。

火不思在历史上早已成为北方游牧民族共有的乐器，但为中原地区所知，大约是在宋代，到了元代，则在全国范围内广泛传播。宋人俞琰云："王昭君琵琶坏，使人重造，而其形小。昭君笑曰：'浑不似。'今变化为胡拨四。"[2] 这种望文生义的附会诚不足信，但至少可以证明，宋代中原地区已接触到火不思了。

火不思是元代最为普及的一件乐器，蒙古军旅之中几乎达到人手一器的程度。除了男子之外，蒙古族女子也喜弹火不思。元代文人笔下的所谓"马上琵琶"，除了宫廷乐队是指琵琶之外，一般即指火不思而言。杨允孚《滦京杂咏》云：

> 营盘风软净无沙，
> 乳饼羊酥当啜茶。
> 底事燕支山下女，
> 生平马上惯琵琶。[3]

火不思的制作非常讲究，除了宫廷所用梨花木火不思之外，还有镔铁制作的火不思。元人杨瑀说："镔铁胡不四，世所罕有，乃回回国中上用之乐，制作轻妙。"[4] 看来是一件制作异常精美的工艺品。

1253年，忽必烈率师南征云南大理国，从南线迂回包围南宋。据传，纳西族酋长摩沙蛮慑于蒙古军的强大威力，未进行任何抵抗，便率部归降了蒙古军。忽必

[1] 宋濂，等. 元史：第六册[M]. 北京：中华书局，1976：1772.

[2] 俞琰. 席上腐谈[M]//王云五. 丛书集成初编：席上腐谈·颖川语小. 上海：商务印务书馆，1936：5.

[3] 顾嗣立. 元诗选：下册[M]. 北京：中华书局，1987：1959.

[4] 杨瑀. 山居新语[M]. 北京：中华书局，2006：212.

烈为了嘉奖他的归降之功，遂将自己随军所带乐队的一半及乐谱赐予了摩沙蛮。看来，纳西族中流行的苏古杜，很可能就是此时传入云南的。难怪，云南丽江地区的纳西族《白沙细乐》中，有一件叫作苏古杜的乐器，与元朝所用火不思没有什么两样，它们当是同一乐器。

元、明时代的火不思，同清朝宫廷器乐曲《番部合奏》中的火不思是一脉相承，完全相同的。直至清末民初，内蒙古东部喀喇沁王府乐队中，还在使用火不思。

2.胡琴

胡琴是我国北方游牧民族——胡人所共同创造的一件拉弦乐器。《元史》载："胡琴，制如火不思，卷颈，龙首，二弦，用弓掫之，弓之弦以马尾。"[1] 从"制如火不思"的说法来看，唐宋时代奚琴向胡琴的演变，大约是从弹拨乐器而来。

作为拉弦乐器，胡琴的发展演变，似乎经历了三个阶段。

一是弹拨乐器阶段。唐代文人笔下的所谓胡琴，诸如"中军置酒饮归客，胡琴琵琶与羌笛"（岑参语）之类，确曾是弹拨乐器，而不是现今所理解的拉弦乐器。唐文宗李昂时，女伶郑中丞善弹胡琴，便是一种类似琵琶般的弹拨乐器。元代的蒙古人，有时也将火不思称之为"忽兀儿"（胡琴）的。明代茅元仪《武备志》中，在"琥珀词"这一词条下，赫然地注上了蒙古语"忽兀儿"，绝不是偶然的。唐代以前的胡琴，看来和火不思是同类乐器，它们分道扬镳，则是唐代以后的事情。

二是擦弦乐器阶段，胡琴发展到唐代，便出现了奚琴或稽琴。所谓奚琴，因其在库莫奚族人中流行，故唐人命之曰奚琴。奚琴和唐代胡琴的不同之处，在于它是用竹片擦弦来演奏的。稽琴在宋代仍很流行，演奏方法依旧用竹片擦弦奏之。显然，这种独特的演奏方法，已经朝着后来的马尾胡琴大大地迈进了一步。

三是拉弦乐器阶段。胡琴最终向拉弦乐器飞跃，大约在宋代。随着北方游牧民族的南下，这一富有特色的拉弦乐器传入了中原地区。沈括所作的五首军歌之第三首中，首次提到了马尾胡琴：

马尾胡琴随汉车，

曲声犹自怨单于。

[1] 宋濂，等. 元史：第六册[M]. 北京：中华书局，1976：1772.

弯弓莫射云中雁，

归雁如今不记书。[1]

据明代王圻的《续文献通考》记载，辽代契丹人的祭祀活动中已使用胡琴：
"辽制每拜谒木叶山，即射柳枝，诨子部唱番歌前导。弹胡琴、胡瑟和之，已事而
罢。"辽代胡琴的形制如何，尚不得而知，从"弹"字观之，不排除是弹拨乐器的
可能。无论如何，早在元代以前，胡琴这件弹拨乐器便已在我国北方民族中广泛流
行，却是肯定无疑的。

胡琴作为一件拉弦乐器，究竟是当作军乐而用于战阵或是当作宫中宴饮之乐而
用于营帐之内？其实，马尾胡琴之所以出现，恰恰是由于淡化其战阵鼓怒之乐的军
事功能，而适应人们日益增长的宴饮娱乐功能的结果。《马可波罗行纪》中记载，
蒙古军队在作战之前，往往弹琴唱歌良久："缘鞑靼人作战以前，各人习为歌唱，
弹两弦乐器，其声颇可悦耳。弹唱久之，迄于鸣鼓之时，两军战争乃起……"[2] 显
然，蒙古人早就深知音乐鼓舞斗志的作用，故将奏乐用于战争。

有人认为，蒙古军所奏的二弦乐器就是马尾胡琴，这样的理解未必妥当。马尾
胡琴音色柔和，指法细腻，适合于演奏优美抒情的乐曲，不宜用作军乐。故蒙古军
中所奏，当是民间广为流传的弹拨乐器，诸如现今卫拉特蒙古人中流行的图卜硕尔
之类，而不是什么拉弦乐器马尾胡琴。

蒙古族音乐中使用胡琴，并不始自元代，早在成吉思汗时期，甚至更早的时
期，胡琴这件乐器就已在蒙古高原上流行了。如前所述，1204年，成吉思汗消灭克
烈国，王罕兵败西逃，为乃蛮国边将杀害。乃蛮国主太阳汗闻知后，便派人取来王
罕首级，在"汗·斡耳朵"中隆重祭祀，并且在追悼仪式上演奏哀乐。《蒙古秘
史》记载此事，将奏乐一词注作"忽兀儿答兀勒周"[3]。"忽兀儿"这一词根，
就是蒙古语中的胡琴。1220年，成吉思汗的宠臣耶律楚材，随蒙古军西征花剌子模

[1] 沈括. 梦溪笔谈[M]. 长沙：岳麓书社，2002：32.

[2] 马可波罗. 马可波罗行纪：中册[M]. 冯承钧，译. 上海：上海书店出版社，
2001：188.

[3] 额尔登泰，乌云达赉. 《蒙古秘史》校勘本[M]. 呼和浩特：内蒙古人民出版
社，1980：452.

国。他在西域所作的诗歌中，也提及胡琴这件乐器。渐西堂刻本将其注作"扣肯儿"，当然是"胡兀儿"（胡琴）无疑了。

3.两弦弹拨乐器

这个乐器究竟叫作什么名称，尚不得而知，但在元代蒙古人以及其他民族中，无疑是存在并且十分流行的。元初大诗人元好问，在《杜生绝艺》一诗中这样写道：

> 杜生绝艺两弦弹，
> 穆护沙词不等闲。
> 莫怪曲终双泪落，
> 数声全似古《阳关》。[1]

杜生所弹两弦琴，无疑是元代蒙古族及其他北方民族中流传的弹拨乐器。现今在新疆卫拉特蒙古人中所流传的图卜硕尔，大约就是这一两弦弹拨乐器的遗存。穆护沙，亦写作"木斛沙"或"狈狉沙"，当是唐代大曲中源于火祆教的古曲。由此可知，元代杜生所弹两弦，恰恰也和马可波罗的记述一样，是多用于弹唱的。总之，元代蒙古军中演奏的二弦乐器，与马尾胡琴无涉，而是类似新疆蒙古族民间乐器图卜硕尔那样的二弦弹拨乐器。

4.抄兀儿

成吉思汗时代，抄兀儿是特指吹奏乐器胡笳而言。难怪，蒙古古代文献中将"胡兀儿""搠兀儿"相提并论，实有管弦之意。13至14世纪间成书的《成吉思汗箴言》《金册》《黄金史》等古籍中，已提到了抄兀儿和胡兀儿这两件乐器：

> 您有神话般巧遇的，
> 聪慧而贤能的忽阑皇后。
> 您有胡兀儿、抄兀儿的美妙乐奏，
> 您有拥戴相随的九位英杰呵，

[1] 顾嗣立. 元诗选：上册[M]. 北京：中华书局，1987：91.

您是普天下的英主——成吉思汗！[1]

《元史》中有不少名叫抄儿赤的人。例如，元朝大臣王恽在《中堂事记》中记载："张抄儿赤奏：随路乐人差发事，仰行下各路宣抚司与民一例当差，止免杂。仍仰各处官司，都不得因而搔扰不安。遇有乐人赴阙，承应官司斟酌与起发者。"提出这个奏折的张抄儿赤，看来是一位管理乐人的乐正，大约是个擅长演奏抄兀儿的艺人。

蒙古语中的"抄儿赤"，便是抄兀儿演奏者之意。"抄兀儿"一词的含义，经历了一次由吹奏乐器到拉弦乐器的演变过程。直至元代中期，抄兀儿才逐渐转化为兼指弦乐器奇奇里。15世纪的蒙古音乐，除却因循守旧的宫廷音乐之外，抄兀儿几乎成为奇奇里的专称。蒙古族音乐理论家乌力吉昌先生将抄兀儿划分为呼麦（喉音）、潮尔·道（潮尔合唱）、胡笳（冒顿·潮尔）以及马头琴双弦演奏法四类，是颇有见地的。

拉弦乐器抄兀儿，乃是蒙古人所创造的一件具有草原特色的乐器。其乐器形制是倒梯形的琴箱上蒙之以羊皮，约三尺长的琴杆贯穿其上。两根弦均以一缕马尾为之，弓子则是以食指般粗细的柳条弯制而成。唐、宋以降，从蒙古族弹拨乐器中演变出来一种新的拉弦乐器，蒙古语称之为"奇奇里"，也译作"也克勒"。奇奇里是两弦拉奏乐器，琴弦以马尾为之，被认为是马头琴的前身。奇奇里善奏双弦和音，保持着胡笳时代人声与笳声同时共鸣而形成双音的特点。蒙古人取其共鸣之意，称之为抄兀儿。

抄兀儿这件民间乐器，原是同蒙古族英雄史诗联系在一起的。蒙古人将那些在抄兀儿的伴奏（自拉）下吟唱英雄史诗的艺人，称之为抄兀儿赤。但到了元代，抄兀儿已不是单纯为史诗伴奏的乐器了，它已发展为能够演奏乐曲的名副其实的独奏乐器。然而，这样一件重要的蒙古族拉弦乐器，《元史·礼乐志》中却不见记载，令人有些疑惑不解。有人认为，元代"制如火不思"的那个胡琴，其共鸣箱为椭圆形。它或许就是抄兀儿的前身，二者名称虽异，却是指同一乐器。元代的抄兀儿，琴杆顶端饰以螭首。清末民初，却逐渐改用马头来做装饰。由此，古老的抄兀儿便

[1] 罗卜桑丹津. 黄金史[M]. 乔吉，校注. 呼和浩特：内蒙古人民出版社，1983：507.

有了一个响亮的新名字——马头琴。这一名称流传至今，为世人所普遍接受。

5.三弦

三弦是元代新出现的民间乐器，《至元译语》中注为蒙古语"胡不儿"，已传入宫廷。

> 二十余年备披庭，
> 红颜消歇每伤情。
> 三弦弹处分明语，
> 不是欢声是怨声。[1]

1986年第六期的《文物》中写道："辽宁凌源县富家屯元代墓葬中，绘有精美的壁画：一个身着便服的蒙古官员正在举行家宴，端坐在椅子上，意趣盎然地演奏着三弦。"从其乐器形制来看，几乎与现今的三弦没有什么区别。

6.雅托噶

雅托噶是元代蒙古族一件主要的弹拨乐器。《华夷译语》注作"牙土罕"，亦译作"雅托噶"，实则均指蒙古筝而言。《元史·礼乐志》云："筝，如瑟，两头微垂，有柱，十三弦。"[2] 元朝宫廷音乐中，将筝列入了宴乐乐器。朱有燉《元宫词》云：

> 月夜两宫听按筝，
> 文殊指拨太分明。
> 清音浏亮天颜喜，
> 弹罢还教合凤笙。[3]

7.胡笳

蒙古族民间乐器胡笳，是一件木制吹奏乐器，其形制为"竖吹三孔"，蒙古

[1] 傅乐淑. 元宫词百章笺注[M]. 北京：书目文献出版社，1995：38.

[2] 宋濂，等. 元史：第六册[M]. 北京：中华书局，1976：1772.

[3] 傅乐淑. 元宫词百章笺注[M]. 北京：书目文献出版社，1995：67.

语称之为"抄兀儿",亦简称"抄儿",汉译"胡笳"。从有关资料来看,胡笳是我国北方游牧民族古老的乐器,匈奴时代既已有之。蒙古人的抄兀儿与内地的吹管乐器箫,无论其名称抑或是乐器形制,似有某种渊源。箫这件汉族乐器,或许发轫于北方民族的胡笳,也未为可知。辽金时代的宫廷音乐中均有胡笳,但《元史》中不见记载。不过,元朝宫廷宴乐乐器中倒是有羌笛,其形制"比笛长,三孔"。《元史》中所记载的羌笛,或许就是辽金时代的胡笳。例如,元代套曲《哨遍·大打围》中,就有"绰尔只持着羌管"之句,可以说明这一点。元人诗词中则不乏歌咏胡笳的篇什。乃贤《塞上曲》云:

秋高沙碛地椒希,
貂帽狐裘晚出围。
射得白狼悬马上,
吹笳夜半月中归。[1]

8.兴隆笙

兴隆笙是键盘乐器,列于宫廷宴乐乐器之首。中统年间从阿拉伯回回国传入。《元史》记载:"兴隆笙,制以楠木……中为虚柜,如笙之匏。上竖紫竹管九十,管端实以木莲苞。柜外出小橛十五,上竖小管,管端实以铜杏叶……板间出二皮风口,用则设朱漆小架于座前,繫风囊于风口……有柄,一人按小管,一人鼓风囊,则簧自随调而鸣。"[2] 从其形制来看,所谓兴隆笙,其实就是小型管风琴。

回回国所进兴隆笙,音律上并不完备,"以竹为簧,有声无律"[3],不宜在乐队中使用。后来,玉宸院判官郑秀加以改进,"乃考音律,分定清浊,增改如今制"[4]。经过郑秀改革的兴隆笙,是元代宴乐中的重要乐器,仁宗延佑年间又增制了十台。遗憾的是,这样一件早已中国化了的乐器,明朝却不加重视,使之遭到失传的厄运,未免有些可惜。元代新出现的乐器还有云璈、水盏等,这里不加赘述。

[1] 顾嗣立. 元诗选:中册[M]. 北京:中华书局,1987:1460.

[2] 宋濂,等. 元史:第六册[M]. 北京:中华书局,1976:1772.

[3] 顾嗣立. 元诗选:中册[M]. 北京:中华书局,1987:1460.

[4] 宋濂,等. 元史:第六册[M]. 北京:中华书局,1976:1771.

（三）元代器乐曲

元代的器乐曲，现存的并不是很多。从已知的曲目来看，大体上可分为如下三类：一是反映蒙古族游牧狩猎生活的乐曲，诸如《海青拿天鹅》《白翎雀》之类；二是元代少数民族的大曲和小曲；三是源出唐宋大曲中的一些乐曲。

1.《海青拿天鹅》

元代琵琶曲《海青拿天鹅》，描写蒙古人在春季里放飞海青，捕获天鹅的狩猎生活。海青，亦称海东青，属于青雕的一种猛禽，善于捕杀天鹅。我国北方游牧民族自古就有驯养海青，用于狩猎的传统。北魏高祖太和四年（480年），"丁巳，罢畜鹰鹞之所，以其地为报德寺"[1]。元朝宫廷中亦设有鹰坊，专门驯养海青，以供蒙古统治者狩猎娱乐。《海青拿天鹅》这首乐曲，描写了海青在天上发现天鹅，追逐猎物，经过激烈的搏斗，最后捕杀天鹅的过程。杨允孚在《滦京杂咏》赞美此曲：

> 为爱琵琶调有情，
> 月高未放酒杯停。
> 新腔翻得凉州曲，
> 弹出天鹅避海青。[2]

此曲用现实主义的白描手法，表现蒙古人的狩猎生活。曲调流畅，结构紧凑，雄健明快，是我国古代器乐曲中的精品之一，经明、清两代经久不衰，一直流传至今。

2.《白翎雀》

这是一首最负盛名的元代蒙古族器乐曲。元世祖时期，为宫廷作曲家硕德闾所作。陶宗仪在《南村辍耕录》卷二十中写道："白翎雀者，国朝教坊大曲也……世皇因命伶人硕德闾制曲以名之。"[3] 这首乐曲的内容，表现入主中原后的元世祖对

[1] 魏收．魏书：第一册[M]．北京：中华书局，1974：148．

[2] 顾嗣立．元诗选：下册[M]．北京：中华书局，1987：1965．

[3] 陶宗仪．南村辍耕录[M]．北京：中华书局，1959：248．

草原故乡的深切怀念。元人陶宗仪是听过这首乐曲的。他说："始甚雍容和缓，终则急躁繁促，殊无有余不尽之意……曲成，上曰：何其未有怨怒哀蓼之音乎？时谱已传矣，故至今卒莫能改。"

白翎雀，生息于"乌桓朔漠之地"，翱翔蓝天，雌雄相和而鸣，俗称百灵鸟。聪明的伶人硕德闾抓住百灵鸟这一蒙古人非常熟悉的飞禽，通过描写它在春季草原上空的动人啼声，表达出蒙古人思念故乡的情感，艺术上是颇具匠心的。此曲很快传出教坊，风靡大江南北。元代的文人墨客多有吟唱之作。张宪《白翎雀》诗中写道：

> 玉翎琤珵起盘礴，
> 左旋右折入寥廓。
> 崒嵂孤高绕羊角，
> 啾啁百鸟纷参错。
> 须臾力倦忽下跃，
> 万点寒星坠丛薄。
> 䀝然一声震龙拔，
> 一十四弦喑一抹。[1]

《白翎雀》可以在多种乐器上演奏，也可以伴之以舞蹈。张昱的长诗《白翎雀歌》便是描写十三弦筝弹奏以及女伶"玉纤罗袖"，为达官贵人宴乐时伴舞的情形：

> 西河伶人火倪赤，
> 能以丝声代禽臆。
> 象牙指拨十三弦，
> 宛转繁音哀且急。
> 女真处子舞进觞，
> 团衫鞶带分两傍。

[1] 顾嗣立. 元诗选：下册[M]. 北京：中华书局，1987：1936.

> 玉纤罗袖《柘枝》体，
>
> 要与雀声相颉颃。
>
> 朝弹暮弹《白翎雀》，
>
> 贵人听之以为乐。[1]

吴莱的《客夜闻琵琶弹白翎雀》则是描写在琵琶上弹奏该曲：

> 白头汉士闻先拍，
>
> 青眼胡儿听却啼。
>
> 君不见康昆仑、罗黑黑，
>
> 开元绝艺倾一国。
>
> 若还睹我白翎辞，
>
> 二十四弦弹不得。[2]

明代时此曲也很流行，当时的江南人士喜弹《白翎雀》，但都不知道白翎雀究竟是什么样的。于是，有的画家便为此专程来到塞北草原，做了一番实地考察，画了《白翎雀图》带回江南，特请乐师们观赏。足见此曲影响之深远，实在是非同一般。从创作方法上说，无论是《海青拿天鹅》抑或是《白翎雀》，都是反映现实生活，有感而发，表达深刻的思想情感。这同一般文人学士们的故弄风雅，是完全不同的。

3.《昭君曲》

元朝末代皇帝妥懽帖睦尔，虽然昏庸无能，祸国殃民，却精通音律，兼能作曲。他创作了一首《昭君曲》，令女伶们在马上弹奏之。杨维桢《宫词十二首》其六云：

> 北狩和林幄殿宽，
>
> 高丽女侍婕好官。

[1] 顾嗣立. 元诗选：下册[M]. 北京：中华书局，1987：2060.

[2] 顾嗣立. 元诗选：中册[M]. 北京：中华书局，1987：1522.

君王自制昭君曲，

敕赐琵琶马上弹。[1]

（四）少数民族大曲和小曲

元朝的宫廷乐舞，是由多民族音乐艺术所构成的。

元宫廷乐舞中有大曲和小曲，蒙古族音乐舞蹈素来是其主要部分。但由于各种原因，元代蒙古族和其他少数民族的大曲、小曲，多已湮灭不传。所幸的是，陶宗仪在《南村辍耕录》中记录了"达达乐曲"，凡三十一首，为后人留下了极为珍贵的资料。陶宗仪，字九成，号南村，浙江黄岩人。元末农民起义时，他避乱松江华亭，耕作之余，随手札记。后来，门人据此编成《南村辍耕录》。陶宗仪所记"达达乐曲"分为三类：一是大曲十六首，二是小曲十二首，三是回回曲三首。[2]

（1）大曲。哈八儿图、口温、也葛倘兀、畏兀儿、摇落四、蒙古摇落四、闪弹摇落四、阿耶儿虎、桑哥儿苦不丁[江南谓之孔雀双手弹]、闵古里、起土苦里、跋四土鲁海、舍舍弼、答剌[谓之白翎雀双手弹]、阿厮阑扯弼[回盏曲双手弹]、苦只把失[吕弦]。

（2）小曲。哈儿火失哈赤[黑雀儿叫]、阿林捺[花红]、曲律买、者归、洞洞伯、牝畴兀儿、把擔葛失、削浪沙、马哈、相公、仙鹤、阿丁水花。

（3）回回曲。伉里、马黑某当当、清泉当当。

这些曲目的名称，都是元代蒙古语或其他少数民族语言的注音。由于缺少必要的资料，不少乐曲名目已难以考证。但其中有些曲目，陶宗仪附注了汉文含义，因而可知其大体内容。另外，还有一些曲目，则可以通过《元史》以及别的资料，弄清它们的确切含义。

"达达乐曲"的命名，大致有以下四种情况：一是用那些被蒙古人所征服的民族或国家的名称来命名的，二是用归入元朝版图的地区来命名的，三是用乐曲所表现内容来命名的，四是以某些重大历史事件或历史人物来命名的。

（1）以民族或国家命名的乐曲。

[1] 顾嗣立. 元诗选：下册[M]. 北京：中华书局，1987：2003.

[2] 陶宗仪. 南村辍耕录[M]. 北京：中华书局，1959：349.

①畏兀儿：即今之维吾尔族。

②口温：亦称可温、库蛮，乃西域地名。1223年，成吉思汗率军西征时曾征服此地。《湛然居士文集》附录王国维《耶律文正公年表》中云："八剌那颜军至，遂行至可温寨，三太子（窝阔台）亦至，上（成吉思汗）既定西域，置达鲁花赤於各城监治之。"[1] 据学者考证，"马可波罗时代之库蛮，即今之突厥蛮。西起黑海，东抵天山一带之草原沙漠皆其居也"[2]。

③也葛倘兀：也葛，即蒙古语大之意，倘兀则指西夏，合起来便是大西夏。

④阿厮阑扯弼：元代所谓阿厮阑，亦写作"阿昔兰"或"阿儿思兰"，是指西域阿速部的君主阿儿思兰汗，蒙古语意为狮子王。《元史》云："阿儿思兰，阿速氏。初，宪宗以兵围阿儿思兰之城，阿儿思兰偕其子阿散真迎谒军门。"[3] 另外，古代蒙古歌曲中有"阿儿思兰·扯弼儿"之语，所谓扯弼儿，是指幼狮或狮崽而言。由是观之，此曲可能以幼狮比喻起兴，大约是一首富有教育意义的劝诫歌或宴歌。

⑤伉里：应该是指康里，汉代写作"康居"，乃是西域地区的一个古老民族。元代亦被蒙古人所征服，其部民有内迁至中国者。蒙古族中至今有杭锦氏，鄂尔多斯地区还有杭锦旗，当是元代康里（伉里）人活动所留下的历史遗迹。

（2）以地区命名的乐曲。

①哈八儿图：亦写作"哈八儿秃"，指元代我国新疆哈密地区而言。

沙海昂在《马可波罗行纪》中的注释说："哈密，汉名也，乃蒙古语Khamil之对音，突厥语曰哈木尔，即马可波罗Camul之对音也。"[4] 蒙古语中的"哈木尔"是指鼻子，旧体蒙古文书写作"哈八儿"。

②起土苦里：蒙古语为魔鬼之意。元代云南的某些地区，被蒙古人称之为"起土苦里"，汉语译之曰鬼方。大约因其地势险要，当地部落土著人装束奇特，英勇强悍，不受蒙古人的节制，故被统治者称为"起土苦里"。"庚戌，遣云南王忽哥赤镇

[1] 耶律楚材. 湛然居士文集[M]. 北京：中华书局，1986：349.

[2] 马可波罗. 马可波罗行纪[M]. 沙海昂，注. 冯承钧，译. 北京：中华书局，2004：60.

[3] 宋濂，等. 元史：第十册[M]. 北京：中华书局，1976：3038.

[4] 马可波罗. 马可波罗行纪[M]. 沙海昂，注. 冯承钧，译. 北京：中华书局，2004：194.

大理、鄯阐、茶罕章、赤秃哥儿（起土苦里）、金齿等处，诏抚谕吏民。"[1]

③跋四土鲁海：跋四者，当是蒙古语"巴儿斯"的缩写，即虎也。土鲁海，蒙古语头之意，亦指高地或小山。疑是某处地名，诸如虎头山之类。

④闪弹摇落四：闪弹，大约就是前面引证史料中所说的鄯阐，也是指元代云南的某些地区。

（3）以表现内容来命名的乐曲。

①摇落四：清代有些蒙古文史书中，将"摇落四"一词译为"额儿斯"，即蒙古语中的男子、丈夫、好汉之意。元代有一首乐曲叫作《也四儿》，明代则称之为《也儿四》，流传甚广。"也四儿"应是"也儿四"之误。"摇落四"其实就是"也儿四"。"蒙古摇落四"，当然就是蒙古好汉之意。

②阿耶儿虎：13世纪至14世纪的蒙古语中，阿耶儿虎应是战争、征伐之意，此曲可能是描写蒙古人的战争生活。但在近现代蒙古语中，阿耶儿虎已失去了战争的意义，而只有路途、征途、旅途乃至旅游之意。另外，近现代蒙古语中还有一个与阿耶儿虎发音相近的词汇，那就是"阿雅拉古"，即乐曲、音调之意。元代蒙古语中的乐曲究竟怎样称谓，现已难考证，汉语音译的阿耶儿虎似乎不应该是指乐曲，而是指战争。

③答剌：此曲就是那首著名的《白翎雀》，无须做过多的考证。但是，白翎雀的蒙古名称是"海儿古纳·哈勒斤"，而不是"答剌"。蒙古语中的"答剌"，或写作"塔剌"，是草原之意。白翎雀是漠北特有的鸟类，在草原上空飞翔歌唱，因此，将白翎雀称之为"答剌"，而不是直取其鸟名，也能讲得通，二者并不相矛盾。

④哈儿火失哈赤：哈儿，亦写作"喀剌"，蒙古语是黑色之意。所谓火失哈赤，意思就是雀儿叫了。《至元译语》载："鹭鸶——胡七忽真。""火失哈赤"与"胡七忽真"，当是同一词汇的不同译写。所谓哈儿火失哈赤，看来就是黑鹭鸶。

⑤曲律买：曲律，此词原意为良骥、骏马，后衍化出俊杰、英雄之意。成吉思汗帐下，大将木华黎为首的四人，当时被称之为"都儿班·曲律"——"四杰"。由此看来，此曲内容大约是歌颂成吉思汗四杰的丰功伟绩。至于曲律之后的"买"字，疑有脱文，或是所属格"米讷"的缩写，也可能是"秣林"（马）的误写。

⑥洞洞伯：朝鲜古代宫廷音乐中有一首《洞洞歌》，此曲不知是否为朝鲜国所献

[1] 宋濂，等. 元史：第一册[M]. 北京：中华书局，1976：116.

乐曲。自成吉思汗时代始，朝鲜与蒙古的关系十分密切，进献乐曲是完全可能的。

⑦牝畴兀儿：《蒙古秘史》中写作"畀鹡勒都兀儿"，《至元译语·飞禽门》写作"宾土胡儿"，即告天雀，亦称云雀。《牝畴兀儿》这首乐曲，其内容当是表现云雀的美好啼鸣，或是以云雀起兴的歌曲。

⑧削浪沙：蒙古语中的"削浪沙"，当是指纯黄色的骏马或者是紫褐色的骏马。明代的《卢龙塞略》一书，将"茶褐"这一词条注作蒙古语"写流温失剌"，所谓写流温，乃是纯正之意，失剌则是黄色。削浪沙不过是写流温失剌的略写罢了。按照蒙古人的语言习惯，往往以颜色来代表马匹，将"马"字加以省略。因此，削浪沙便是茶褐色的骏马。

其余那些以所表现内容来命名的乐曲，因附有陶宗仪的汉文注释，或者是直接取了汉语名称，如仙鹤、相公之类，这里就不加以考证了。

(4) 以重大历史事件或历史人物命名的乐曲。

①桑哥儿苦不丁：当为"桑哥儿苦不干"。《蒙古秘史》载，成吉思汗的少年时代，其父也速该被敌对的塔塔儿部落毒死，部族离散，家道中落，只剩下八匹黄骠马。有一次，当成吉思汗在桑沽儿河畔驻牧时，盗马贼将其八匹骏马掠走。于是，少年成吉思汗只身前去寻马。后来，在途中巧遇少年博儿出（后为成吉思汗手下大将），在他的帮助之下，终于夺回了自己的八匹骏马。桑沽儿河畔发生的这个传奇故事，是蒙古历史上人尽皆知的重大事件。看来，《桑哥儿苦不丁》这首乐曲，便是描写成吉思汗的这一英勇行为。桑哥儿当是指《蒙古秘史》中的桑沽儿河。而所谓苦不丁，应是"苦不干"的误写。蒙古语中的"苦不干"一词，即是河畔之意。这两个词合起来便是桑沽儿河畔。当然，蒙古语"苦不干"与"男孩子"一词发音相近，也可以解释为儿童、少年。如果是这样，此曲便是桑哥儿河畔的少年。但无论是哪一种解释，均不会改变其歌颂成吉思汗的乐曲内容。

②马黑某当当：马黑某，是伊斯兰教人名，《元史》中有名字叫作马黑某的人物。《蒙古秘史》记载，1219年，成吉思汗曾率军西征，攻打并消灭了花剌子模国，其国王便是马黑某沙。这首《马黑某当当》，大约是花剌子模国宫廷音乐中歌颂马黑某沙国王的乐曲。另外，我国有些学者推测，所谓马黑某，似指维吾尔族古代民间大型歌舞《十二木卡姆》而言，是否真的如此，尚待进一步考证。元代的当当，是西域地区的地方之名。《元史》云："豫王阿剌忒纳失里等至当当驿""遣兀都蛮率蒙

古军镇西方当当"等。然而,从《马黑某当当》的曲名来看,当当似乎不是指地方之名。唐人南卓所著《羯鼓录》中,录有许多北方民族乐曲之名,其中就有《堂堂》一曲。我国新疆卫拉特蒙古人,将民间乐器图卜硕尔伴奏的舞曲叫作当当,诸如《萨布尔·当当》之类。由此可以推知,所谓《马黑某当当》《清泉当当》者,同《萨布尔·当当》一样,当指舞曲而言。

通过以上的粗略考证,可以明确指出,《南村辍耕录》中记录下来的"达达乐曲",其实并非都是蒙古族乐曲,而是包括蒙古人所征服地区的各个民族的乐舞。因此,陶宗仪将它们统统算作蒙古乐曲,看来是不确切的。

据陶宗仪记载,演奏这些乐曲使用的乐器有筝、篥、琵琶、胡琴、浑不似。看来都是些弦乐器,以弹拨乐器为主。总的说来,这些乐曲带有较为强烈的舞蹈性质,与载歌载舞的大曲、小曲内容相符。

《南村辍耕录》所录三十一首"达达乐曲"中,只有《也葛倘兀》《畏兀儿》两首流传下来,明初载入《永乐大典》,但只有音名而未注明节奏,故难以恢复其本来面目,其余二十九首均已失传。

七、宫廷音乐

元朝是我国历史上第一个由少数民族统治者建立的全国性政权。与此相适应,其宫廷音乐也与历代王朝有所不同,显示出自身的一些特点。成吉思汗时期至元初的半个多世纪内,蒙古的典章制度、朝会礼仪,包括宫廷音乐在内,经历了一个由简单到复杂,由单一到多元,以至逐渐完备的发展过程。对此,元世祖《即位诏》说得很清楚:"朕惟祖宗肇造区宇,奄有四方,武功迭兴,文治多缺,五十余年于此矣。盖时有先后,事有缓急,天下大业,非一圣一朝所能兼备也。"[1]

蒙古人在宫廷音乐方面的基本做法,归纳起来有以下三条:

一是以我为主。保持本民族固有的礼仪传统,继续使用蒙古汗国时期的"汗·斡耳朵"音乐。"元之有国,肇兴朔漠,朝会燕飨之礼,多从本俗。"[2]这种情况,元代有国近百年来,始终没有什么大的变化。

[1] 宋濂,等.元史:第一册[M].北京:中华书局,1976:64.

[2] 宋濂,等.元史:第六册[M].北京:中华书局,1976:1664.

二是便宜行事。根据情况和需要，创立新的宫廷礼仪制度。例如，至元三年（1266年），忽必烈在争夺汗位的战争中击败阿里不哥，巩固了自己的统治。于是，他便下令大臣集议草创宫廷祭祀礼仪之事。"太庙成，丞相安童、伯颜言：'祖宗世数、尊谥庙号、增祀四世、各庙神主、配享功臣、法服祭器等事，皆宜定议。'命平章政事赵璧等集群臣议，定为八室。"[1] 由此可知，蒙古历史上著名的成吉思汗八白室，是在忽必烈时代建立的。

三是博采众长。大胆吸收其他民族和国家的宫廷音乐，为我所用。从历史上看，蒙古人无论处在其他民族统治者的压迫下或是反过来统治其他民族，在文化艺术方面均善于学习和吸收他人的长处，用以丰富和发展本民族的音乐，宫廷音乐也不例外。一般来说，蒙古人较少有盲目排外、敌视其他民族文化艺术的偏狭倾向。这种草原民族坦荡的胸怀，是难能可贵的。

蒙古统治者学习、吸收其他民族和国家的宫廷音乐，并不是从忽必烈时代才开始的，早在成吉思汗、窝阔台汗以及蒙哥汗时代，就已经开始。但从其深度和广度而言，毕竟不能与元朝相提并论。从有关资料来看，蒙古人学习、吸收其他民族或国家的宫廷音乐，同他们统治地域的不断扩大有直接关系。换言之，每当蒙古人用武力征服一个地区或国家之后，便开始学习和吸收当地民族或国家的宫廷音乐。如果说成吉思汗征用了西夏乐，窝阔台汗征用了西域各国的回回乐以及金国的太常遗乐，那么元世祖则着重吸收了南宋、云南大理的宫廷音乐。至此，元朝宫廷音乐中的蒙古乐、回回乐、河西乐、汉乐基本齐备。元成宗大德年间，这一格局已大体固定下来。其后，仁宗皇庆初年又做了一些补充。后来的历朝蒙古皇帝，虽各有偏重，有所损益，或更改机构名称，或陟降官员秩位，但总体上都是遵守世祖遗制，没有出现什么实质性变化。

（一）元朝宫廷音乐机构

元朝的宫廷乐舞，隶属礼部管辖，其系统如下：礼部下设宣徽院，宣徽院下设仪凤司。仪凤司"秩正四品，掌乐工、供奉、祭飨之事"。

（1）云和署，秩正七品。"掌乐工调音律及部籍更番之事。"《元史·舆服志》载，云和署所属云和乐，在蒙古皇帝的崇天卤簿中，是仪仗队的前导，起着十

[1] 宋濂，等. 元史：第一册[M]. 北京：中华书局，1976：112.

分重要的作用。所用乐器如下：

乐器	数量
戏竹	2
排箫	4
箫管	2
龙笛（前后）	30
板	2
琵琶	20
筝	16
箜篌	16
瑟	16
方响	8
头管	28
杖鼓	30
板	8
大鼓	2
歌工	4

此外还有云和乐后部，所用乐器与云和乐相同，只是规模大大缩小，乐工仅四十人，占云和乐的五分之一左右。

从以上所列乐器可以看出，云和乐前后二部，乐工约二百五十人，真可谓是一支浩浩荡荡的古代管弦乐队，表现出大元王朝的恢宏气度。

（2）安和署，秩正七品。"职掌与云和同。"安和署所属的安和乐，规模比云和乐小些。由于它们所承担的任务不同，故所奏乐曲也有区别。云和署以器乐为主，声乐次之，歌工四人。安和乐则没有声乐，是纯器乐合奏。所用乐器如下：

乐器	数量
札鼓	8
和鼓	1
板	2
龙笛	4
头管	2
羌笛	2

笙	2
篹	2
云璈	1

（3）常和署，初名管勾司，秩正九品。管领回回乐人。

（4）天乐署，初名昭和署，秩从六品。管领河西乐人。据《元史·舆服志》中的记载，崇天卤簿中有天乐一部，所用乐器如下：

琵琶	2
箜篌	2
火不思	2
板	2
筝	2
胡琴	2
笙	2
头管	2
龙笛	2
响铁	1

通过以上乐器可以看出，所谓天乐一部，指的是河西（西夏）乐队，其中用了火不思、胡琴等少数民族乐器，同云和乐与安和乐所用乐器有所区别。由此可知，除了琵琶、头管等乐器是各部共有之外，像火不思、胡琴等乐器，并不相互通用，只是用于演奏少数民族乐曲。

（5）兴和署，秩从六品。

（6）教坊司，秩从六品。

仪凤司崇天卤簿中所列的乐队，是元代宫廷音乐中的一个组成部分，但比起蒙古皇帝和各族官员所享乐的宴乐来，只能算是较为次要的部分。然而，对那些具有较高艺术价值的宴乐，《元史》却记述得过于简略，使人不得要领。因此，通过崇天卤簿中的有关资料，多少可以窥知一些诸如云和乐、安和乐、天乐部等乐队的构成和使用情况。这对于全面了解元代宫廷音乐，是有一定积极意义的。

（7）太常礼仪院，秩正二品。"掌大礼乐、祭享宗庙社稷、封赠谥号等事。"显然，元代宫廷音乐中的雅乐，并不归仪凤司、教坊司掌握，而是由太常礼仪院管

辖之。一般来说，我国少数民族统治者建立政权制礼作乐时，往往都要沿用汉族古老的雅乐。从艺术方面来说，雅乐早已僵化，所用乐器千百年来很少变化。故蒙古统治者对雅乐不甚重视，只将其看作是一项必不可少的礼仪活动，而并没有把它当作是艺术。雅乐被归入太常礼仪院，而不与仪凤司、教坊司所属音乐放在一起，可以说明这一问题。

（二）歌舞

1.《十六天魔舞》

《十六天魔舞》为元代宫廷舞蹈，因有十六名舞女表演，故得此名。"时帝（元顺帝）怠于政事，荒于游宴，以宫女三圣奴、妙乐奴、文殊奴等一十六人按舞，名为十六天魔。首垂发数辫，戴象牙冠，身披璎络、大红绡金长短裙、金杂袄、云肩、合袖天衣、绶带鞋袜，各执加巴剌般之器，内一人执铃杵奏乐。"[1]这一女性集体舞蹈《十六天魔舞》，有人认为是从西夏传入元宫的。朱有燉《元宫词》云：

> 背翻莲掌舞天魔，
> 二八娇娃赛月娥。
> 本是河西参佛曲，
> 把来宫苑席前歌。[2]

元宫廷内还有一支小型女子乐队，为《十六天魔舞》伴奏。"又宫女一十一人，练槌髻，勒帕，常服，或用唐帽、窄衫。所奏乐用龙笛、头管、小鼓、筝、箜、琵琶、笙、胡琴、响板、拍板。以宦者长安迭不花管领。"[3] 从其所用乐器来看，女子乐队可能是由少数民族组成的。

《十六天魔舞》的历史很悠久，早在晚唐五代时就见有记载。

王健《宫词》有"十六天魔舞袖长"之句，可见它并不是元朝至正年间的产

[1] 宋濂，等. 元史：第三册[M]. 北京：中华书局，1976：918.

[2] 傅乐淑. 元宫词百章笺注[M]. 北京：书目文献出版社，1995：31.

[3] 宋濂，等. 元史：第三册[M]. 北京：中华书局，1976：919.

物，更不是什么元顺帝的作品。至元十八年（1281年），蒙古统治者曾查禁过这个舞蹈："今后不拣甚么人，十六天魔休唱者，杂剧里休做者……如有违犯，要罪过者。"[1] 然而，时隔半个世纪，元初被蒙古统治者当作有伤风化而加以查禁的《十六天魔舞》，因元顺帝日趋腐化堕落，"荒于游宴"，才解除禁令，使之传入宫廷。原先的《十六天魔舞》，本是佛教供奉之舞，带有宗教色彩。张昱《辇下曲》云：

> 西方舞女即天人，
> 玉手昙花满把青。
> 舞唱《天魔》供奉曲，
> 君王长在月宫听。[2]

到了元朝末年，宫廷中表演的《十六天魔舞》，其佛教供奉的意义已日渐淡化，而世俗享乐娱悦的作用突显。至正年间，这个舞蹈逐渐变成蒙古宫廷舞蹈，而且在内容上也发生了变化，从原先的佛教供奉舞蹈，变为专供帝王享乐的世俗舞蹈。

从元代诗人的吟唱之作来看，《十六天魔舞》的艺术性是非常高的。张翥《宫中舞队歌词》云：

> 十六天魔女，
> 分行锦绣围。
> 千花织步障，
> 百宝贴仙衣。
> 回雪纷难定，
> 行云不肯归。
> 舞心挑转急，

[1] 元典章：第三册[M]. 陈高华，等，点校. 北京：中华书局. 天津：天津古籍出版社，2011：1939.

[2] 顾嗣立. 元诗选：下册[M]. 北京：中华书局，1987：2069.

——欲空飞。[1]

2.《玉海青舞》

傅乐淑《元宫词百章笺注》载：

雨顺风调四海宁，

丹墀大乐列优伶。

年年正旦将朝会，

殿内先观玉海青。[2]

这是一个蒙古族宫廷舞蹈，经常在宴会上表演。玉海青，便是白海青。蒙古萨满教有白海青图腾，此舞或许是从萨满舞蹈中演变而来。大约是男性群舞，表现海青鸟的凶猛矫健。

3.《舞雁儿》

杨维桢《吴下竹枝歌》曰：

马上郎君双结椎，

百花洲下买花枝。

罟罛冠子高一尺，

能唱黄莺舞雁儿。[3]

《舞雁儿》为元代蒙古族民间歌舞，似为女性舞蹈。其动作当是模仿大雁飞翔，富有草原生活情趣。汪元量诗云："拍手高歌舞雁儿"，可知其载歌载舞，为歌舞无疑。从其舞者服饰来看，所谓"罟罛冠子高一尺"，即指元代蒙古族女子的固姑冠。杨维桢采用江南《吴下竹枝歌》的民歌形式，描写元人的生活，但诗中所涉及的内容，并不仅限于吴越之地。例如，本诗中的"固姑冠"以及第五首中的

[1] 顾嗣立. 元诗选：中册[M]. 北京：中华书局，1987：1349.

[2] 傅乐淑. 元宫词百章笺注[M]. 北京：书目文献出版社，1995：5.

[3] 顾嗣立. 元诗选：下册[M]. 北京：中华书局，1987：1998.

"白翎鹊操"，均指蒙古族音乐舞蹈，不可简单地看作是吴越之地的汉族民间舞。

4.《鹧鸪舞》

傅乐淑《元宫词百章笺注》曰：

> 大宴三宫旧典谟，
>
> 珍羞络绎进行厨。
>
> 殿前百戏皆呈应，
>
> 先向春风舞鹧鸪。[1]

5.《昂鸾缩鹤舞》

元代宫廷歌舞，顺帝时才人凝香儿特善此舞。《中国舞蹈词典》中说："帝复置酒于天香亭为赏月饮，凝香儿复易服趋亭前，衣绛缯方袖之衣，带云肩迎风之组，为《昂鸾缩鹤之舞》而歌曰：天风吹兮桂子香，来阆阖兮下广寒。尘不扬兮玉宇净，万籁泯兮金阶凉。玄浆兮进酒，兔霜兮为侑。舞乱兮歌狂，君饮兮一斗。鸡鸣沉兮夜未央，乐有余兮过霓裳。"[2]

凝香儿身着"绛缯方袖之衣"，似为道家装扮，大约是一个汉族舞蹈。所谓昂鸾缩鹤，便是模拟鸾鹤之类的飞鸟动作，着意表现超脱尘世，羽化成仙的意境，带有浓郁的道家色彩。

6.《八展舞》

"仲秋之夜，武宗与诸嫔妃泛舟于禁苑太液池中……当其月丽中天，彩云四合，帝乃开宴张乐，荐蜻翅之脯，进秋风之鲙，酌元霜之酒，啖华月之糕，令宫女披罗曳縠，前为八展舞。"[3] 舞女身着轻罗细长裙，系臂带，翩然起舞，向八方飘飞招展，故称八展之舞。

[1] 傅乐淑. 元宫词百章笺注[M]. 北京：书目文献出版社，1995：101.

[2] 中国艺术研究院舞蹈研究所，《中国舞蹈词典》编辑部. 中国舞蹈词典[M]. 北京：文化艺术出版社，1994：7.

[3] 中国艺术研究院舞蹈研究所，《中国舞蹈词典》编辑部. 中国舞蹈词典[M]. 北京：文化艺术出版社，1994：8.

7.《胡笳十八段舞》

元代宫廷舞蹈《胡笳十八段》，大约是一支女性歌舞。杨维桢《吴下竹枝歌》其五云：

> 《白翎鹊操》手双弹，
>
> 舞罢胡笳十八般。[1]

元散曲曲牌中有《胡十八》小令，元初在宫中颇为盛行。"至元甲子，阿合马拜中书平章，领制国用使司。时乐府中盛唱胡十八小令，知谶纬者，谓其当擅重权十八年。"[2] 谶纬之说诚不足信，但《胡十八》这支小令，至元初年便已在宫中流行，是肯定无疑的。《胡笳十八段》或许就是元宫中盛唱的《胡十八》，以歌舞形式表演之，亦未可知。此舞不知是否与蔡文姬名作《胡笳十八拍》有关，尚待研究。

（三）唐宋宫廷歌舞遗存

元代宫廷音乐舞蹈中，有些是来源于唐宋大曲。这些音乐舞蹈虽说属于宫廷，但在流传过程中已逐渐越出了宫廷范围，传播到市民阶层中。唐末以来的战乱，尤其加速了这一过程。

1.《霓裳曲》

袁桷《次韵周南翁退朝二首》中载：

> 跸道声回觐后皇，
>
> 霞旌双引拂朱光。
>
> 龟台新按《霓裳》曲，
>
> 兽鼎重然甲煎香。[3]

[1] 顾嗣立. 元诗选：下册[M]. 北京：中华书局，1987：1998.

[2] 陶宗仪. 南村辍耕录[M]. 北京：中华书局，1959：272.

[3] 顾嗣立. 元诗选：上册[M]. 北京：中华书局，1987：636.

2.《柘枝舞》

王恽《醉歌行》载：

> 溪神捧出柘枝娘，
> 翠袖娉婷矜便体。
> 绣靴画鼓随节翻，
> 罗袜尘生步秋水。[1]

此舞布景也颇具特色，以烟波浩渺的流水为背景，柘枝娘在千顷碧波上翩翩起舞，婀娜多姿，宛如碧波仙子，故使诗人发出"罗袜尘生步秋水"的感叹。

俞琰《席上腐谈》云："向见官妓舞柘枝，戴一红物，体长而头尖，俨如靴形，想即是今之罟姑也。"元代的《柘枝舞》，演员穿戴的是蒙古族服装，看来已民族化。

3.《胡旋舞》

王恽《雨中与诸公会饮市楼》载：

> 《胡旋》舞低翻翠袖，
> 串珠喉稳怯春寒。
> 朝来酒醒蓬窗下，
> 依旧春风首蓿盘。[2]

从以上诗句来看，宫中表演的胡旋舞，舞女足登绣鞋，手持画鼓（一说在鼓面上），翻动翠袖而舞之。

4.《小垂舞》

马祖常《次前韵四首》载：

> 乐部韦娘舞小垂，

[1] 顾嗣立. 元诗选：上册[M]. 北京：中华书局，1987：459.

[2] 顾嗣立. 元诗选：上册[M]. 北京：中华书局，1987：479.

病来能召翰林医。

嗔人书奏三千牍，

劝客歌诗十二时。[1]

小垂，是唐代大曲中的女性舞蹈《小垂手》，也有《大垂手》。李商隐《牡丹》诗云："垂手乱翻雕玉佩"，便是指《垂手舞》而言。

（四）大型宫廷队舞

元代宫廷音乐沿袭唐宋大曲遗制，编制出了自己的四套大型宫廷队舞，《元史·礼乐志》载，乐音王队，元旦用之；寿星队，天寿节（皇帝诞辰）用之；礼乐队，朝会用之；还有一支说法队，没有注明如何使用，从其标题与内容观之，大约用于皇帝的宗教活动。

从艺术形式上说，元宫廷中的四支大型队舞，不过是唐宋大曲的变体，没有什么新的创造，但队舞所表现的内容以及艺术风格方面，则有自己的鲜明特点。

首先，这些队舞是由不同民族的音乐舞蹈所构成。从所用的音乐来看，主要是汉族的曲牌、散曲之类，诸如《万年欢》《长春柳》等。其中《吉利牙》《祆神急》《金字西番经》三曲，大约是少数民族或外国乐曲，所用并不多。《沽美酒》《新水令》《水仙子》《太平令》等几首歌曲，则都是散曲中的常见曲牌，所填歌词的内容必然是为皇帝歌功颂德。

其次，大型队舞中的舞蹈，主要是用了西夏、西藏的宗教舞蹈，有许多是戴面具的佛教舞。例如：

男子三人，戴红发青面具。

男子一人，戴孔雀明王像面具。

从者二人，戴毗沙神像面具。

男子五人，冠五梁冠，戴龙王面具。

这些佛教面具舞蹈，并非蒙古族所固有，而是从西夏和西藏的佛教舞蹈中引进的。另外，有些舞蹈虽不戴面具，但也是表现佛教内容的宗教舞蹈。例如：

男子五人，为飞天夜叉之像。

[1] 顾嗣立. 元诗选：上册[M]. 北京：中华书局，1987：703.

男子五人，为五方菩萨梵像。

次一人，为乐音王菩萨梵像。

男子五人，为乌鸦之像。

男子五人，为金翅雕之像。

次男子八人，披金甲，为八金刚像。

这些佛教舞蹈，尤其是那些面具舞，是否同西藏寺庙中的羌姆有联系呢？这个问题尚待进一步研究。

元朝太庙有祭祀祖先的"文武二舞"，则体现出某些蒙古族特点，这是难能可贵的。至元三年（1266年）十一月，赵璧等集议确定了蒙古先代皇帝的八室太庙，"宫县、登歌乐、文武二舞咸备……文舞曰武定文绥之舞，武舞曰内平外成之舞。第一成象灭王罕，二成破西夏，三成克金，四成收西域、定河南，五成取西蜀、平南诏，六成臣高丽、服交趾。"[1] 在编制"文武二舞"时，极力结合歌颂历朝蒙古皇帝的业绩，表现了蒙古史上的重大事件。

我国封建社会的宫廷音乐，是各兄弟民族所共同创造的特殊文化遗产，元代蒙古宫廷音乐也不例外。在蒙古族文化艺术史上，蒙古汗廷、喇嘛寺院和王公府邸堪称是一座座特殊的民族文化博物馆，除了收藏各种珍宝玉器外，也保留了不少蒙古族文化艺术瑰宝。正确理解和处理宫廷音乐与民间音乐的关系、宗教音乐与世俗音乐的关系，向来是音乐史上的重要课题。诚然，蒙古宫廷音乐中必然会存在一些封建主义的文化糟粕，但这绝不是全部。从元朝蒙古宫廷中流传的乐曲和舞蹈来看，其中绝大部分都是好的或是有益无害的，有些甚至是民族文化艺术宝库中的珍品。绝不可以把元代的宫廷音乐，同腐朽的封建主义文化糟粕等同起来。

从音乐史上看，宫廷音乐与民间音乐在一定的条件下是可以相互转化的，因为音乐的历史毕竟长于宫廷的历史。蒙古族宫廷音乐的形成，最初也是来源于民间音乐。作为封建统治阶级，蒙古贵族在占有人民所创造的物质财富的同时，也要占有他们创造的文化财富，其中包括音乐舞蹈在内。宫廷音乐与民间音乐，两者不仅有对立的一面，也有相互依存，彼此渗透，并在一定条件下相互转化的一面。经过教坊艺术家们精心加工的某些乐曲和舞蹈，反过来又会流传到民间，在长期流传中逐渐变成民间音乐舞蹈。例如，元代器乐曲《白翎雀》以及源于倒喇戏瓯灯舞的鄂尔

[1] 宋濂，等. 元史：第六册[M]. 北京：中华书局，1976：1695.

多斯民间舞蹈《顶灯舞》等，便是这种相互转化的例证。

八、元代各民族的音乐交流

元朝是多民族构成的泱泱大国，各民族音乐舞蹈在宫廷中长期流行，相互交流。叶子奇云："乐则郊祀天地、祭宗庙、祀先圣（孔子）、大朝会用雅乐……曲宴用细乐、胡乐。驾行，前部用胡乐，驾前用清乐、大乐。"[1] 这种多民族的宫廷音乐体制，不仅扩展了蒙古人的艺术视野和审美情趣，也大大促进了我国音乐舞蹈的发展，使之变得更加丰富多彩。

（一）回纥舞

杨允孚《滦京杂咏》载：

> 东京亭下水濛濛，
> 敕赐游船两两红。
> 回纥舞时杯在手，
> 玉奴归去马嘶风。[2]

回纥，便是元代的维吾尔族。"回纥舞时杯在手"，当是一支维吾尔族女性独舞。演员双手叠持两支酒杯，叮叮当当地叩击，按节奏婀娜起舞，具有典雅华贵的风格。鄂尔多斯蒙古民间舞蹈中，至今尚有类似这样的酒盅舞，看来是源于元代的回纥族《酒杯舞》。但在几百年的流传过程中，这个宫廷舞蹈早已变成蒙古族民间舞蹈。

（二）龟兹舞

元诉《潜宫》诗云：

[1] 叶子奇. 草木子[M]. 北京：中华书局，1959：65.

[2] 顾嗣立. 元诗选：下册[M]. 北京：中华书局，1987：1961.

甲帐列营环卫密，

龟兹按拍蹋歌齐。

代来故事凭谁纪？

只有年年杜宇啼。[1]

（三）西夏乐

蒙古人吸收其他民族的音乐，最早当属西夏乐。早在成吉思汗时代，西夏乐便进入蒙古宫廷。西夏，蒙古语称唐古惕，亦称合失，乃河西之谐音。元朝教坊中设有河西乐，专门表演西夏的音乐舞蹈。元代大曲《也葛倘兀》，便是西夏音乐。筝演奏家火倪赤，则是西夏人，以善奏《白翎雀》知名。元代宫廷中多有西夏女乐艺人，学习和表演西夏乐舞。

如傅乐淑《元宫词百章笺注》曰：

河西女子年十八，

宽着长衫左掩衣。

前向拢头高一尺，

入宫先被众人讥。

（四）女真舞

张昱《白翎雀歌》云：

女真处子舞进觞，

团衫鞶带分两傍。

自12世纪初始，蒙古人便处于金国统治之下，历经一百多年。因此，在音乐舞蹈方面受女真人的影响不足为奇。后来金国虽被蒙古所灭，但女真族的音乐舞蹈依

[1] 顾嗣立. 元诗选：下册[M]. 北京：中华书局，1987：2495.

然在元代宫廷中流行。

（五）汉族《摆字舞》

这是元代宫廷中表演的汉族女性集体歌舞。杨允孚《滦京杂咏》云：

> 又是宫车入御天，
> 丽姝歌舞太平年。
> 侍臣称贺天颜喜，
> 寿酒诸王次第传。[1]

原注云："千官至御天门，俱下马徒行。独至尊骑马直入，前有教坊舞女引导，且歌且舞，舞出'天下太平'字样，至玉阶乃止。""丽姝"们载歌载舞，摆出"天下太平"四个字，颇为新奇。这种汉族《摆字舞》艺术性较高，颇受蒙古统治者喜爱。

元代宫廷中许多著名的歌妓舞女，大都是汉族人。诸如能歌善舞的凝香儿、三圣奴、妙乐奴、文殊奴、顺时秀以及号称"歌舞当今第一流"的名伎李当当。她们为当时文人雅士所推崇，写下大量诗篇来歌咏之。

> 教坊女乐顺时秀，
> 岂独歌传天下名。
> 意态由来看不足，
> 揭帘半面已倾城。[2]

元初的李宫人，是一位著名的琵琶演奏家。据史载，她于至元十九年（1282年）从民间奉诏入宫，深得元世祖宠爱。在宫中生活三十六年，因患足疾回家，"给内俸如故"。偈傒斯作《李宫人琵琶引》赞之曰：

[1] 顾嗣立. 元诗选：下册[M]. 北京：中华书局，1987：1962.

[2] 顾嗣立. 元诗选：下册[M]. 北京：中华书局，1987：2070.

> 茫茫青冢春风里，
>
> 岁岁春风吹不起。
>
> 传得琵琶马上声，
>
> 古今只有王与李。
>
> 李氏昔在至元中，
>
> 少小辞家来入宫。
>
> 一见世皇称艺绝，
>
> 珠歌翠舞忽如空。[1]

史骡儿，燕人。善琵琶，兼能弹唱。元至治年间，受武宗海山赏识。因受皇帝宠信，纵酒无度，作威作福，无人敢进谏。一日，武宗在"紫坛殿饮，命骡弦而歌之。骡以《殿前欢》曲应制，有'酒神仙'之句。怒斥左右杀之"[2]。

（六）蒙古族音乐的广泛传播

早在蒙古汗国时期，蒙古族音乐便传入了内地。著名艺人张遇喜曾在临安表演《舞番乐》。南宋与金国是敌对国家，兵戎相见。而当时的蒙古与南宋却是友好国家，联合抗金。因此，《舞番乐》似乎不应该是女真音乐，而是蒙古族音乐。另外，在临安还演出过《鞑靼舞》，从其名称观之，无疑是蒙古族舞蹈。[3]

蒙古军南下伐宋时期，蒙古族音乐舞蹈再次传入内地。南宋文人刘辰翁《柳梢青·春感》词云："笛里番腔，街头戏鼓，不是歌声。"[4] 番腔是蒙古人奏乐和歌唱的腔调。戏鼓则是蒙古人的自娱性集体歌舞，在街头露天击鼓表演，为南宋人所未见，故刘辰翁误以为是要百戏。

元朝统一中国后，蒙古族富有草原特色的音乐舞蹈，受到各族人民的喜爱和欢迎，在全国范围内广泛传播。蒙古音乐"宏大雄厉"的风格，对汉族音乐产生了重大影响，但也有人出来抵制蒙古音乐。叶子奇说："俗乐多胡乐也，声皆宏大雄厉，古

[1] 顾嗣立. 元诗选：中册[M]. 北京：中华书局，1987：1055.

[2] 顾嗣立. 元诗选：下册[M]. 北京：中华书局，1987：2230.

[3] 王克芬. 中国古代舞蹈史话[M]. 北京：人民音乐出版社，1980：58.

[4] 唐圭章，潘君昭，曹济平. 唐宋词选注[M]. 北京：北京出版社，1982：588.

乐声皆平和。歌调且因今之曲调，而谐之以雅辞。庶乎音韵和而歌意善，则得矣。毋但泥古而废之，而长用胡乐也。"[1] 这种盲目推崇"古乐"，排斥少数民族音乐的保守思想，显然是不合时宜的。

在器乐方面，《白翎雀》《海青拿天鹅》等蒙古族乐曲，已经传出宫廷内苑，响遍大江南北。诗人王逢说："戊戌冬，淮藩朱将军宴大王于私第，逢忝坐末……王命左右鼓是曲（《白翎雀》），且语制曲之始，俾歌咏之。"[2] 元代地方官员的私宅里，演奏宫廷大曲《白翎雀》，足见其流行的广泛程度。蒙古乐曲《也儿四》，在元代也十分流行。南戏《琵琶记》中有一句台词，便提到了这首乐曲。"净丑：'你会弹什么曲儿？你会弹《也四儿》么？'"元代的《也四儿》，明人称之为《也儿四》，甚是。元朝宫廷大曲中的《摇落四》与这首《也儿四》，应是同一首乐曲名称的不同译写。至于乐器方面，蒙古族富有草原特色的一些乐器，诸如火不思、胡琴、三弦等，也在全国范围内流传，尤其在北方地区，已达到相当普及的程度。

蒙古族的音乐舞蹈，对散曲和杂剧也产生了相当大的影响。元杂剧音乐中，吸收了不少北方少数民族音乐，大约有十几首曲牌，冠以少数民族语名称。其中《阿纳忽》《者剌古》二首，当是源于蒙古音乐。《阿纳忽》一曲，朱有燉已认定是蒙古音乐。者剌古，似蒙古语青年之意。另外，元代的汉族歌妓中，不乏会唱蒙古歌曲的人才。元人夏庭芝《青楼集》曰："在弦索中，能弹唱鞑靼曲者，南北十人而已。"有一位杰出的女艺人，名字叫作陈婆惜，以善于弹唱鞑靼歌曲而闻名于世。凡此一切，乃是蒙古族、汉族音乐长期交流，彼此影响的必然结果。

元散曲中有直接反映蒙古族生活的作品，堪称弥足珍贵。例如，明代郭勋所辑《雍熙乐府》卷七载无名氏的《哨遍·大打围》套曲，采取蒙古语、汉语混合使用的方法，生动描写了元代蒙古人的围猎生活："[四煞]这壁厢熊中着枪，那壁厢虎中了叉。野猪带箭惊雕亚，才放上的角鹞拿住山鹞，恰推出的黄鹰按住水鸭，端的是真堪画……打番语一六兀剌。[二煞]将抹林（马）即快拴，擦摺儿（布帐）连忙搭，安排饮宴在山坡下。酥泛酒银瓶锣锅里旋，盐烧肉钢签炭火上叉。打剌酥（酒）哈剌扑哈（旱獭），土思胡（酒斛）先把，蒙赤兔忙拿。[一煞]绿依依玩着五速（水），翠巍巍对着袄剌（山）。必答儿（我们的）那家奸（伙伴）休欺诈……亚绰儿只（吹奏者）持着

[1] 叶子奇. 草木子[M]. 北京：中华书局，1959：21.

[2] 顾嗣立. 元诗选：下册[M]. 北京：中华书局，1987：2220.

腔管，火儿赤（弹奏者）拨着琵琶。[尾]哈剌米读（乌木）盘中堆着米哈（肉），打剌米（口袋）浑托（皮囊）中放着打剌不花（旱獭），从头儿吃罢，从头儿把。"

明初，北元和明朝相对抗，双方经常发生大规模战争，经济文化联系已全部中断。因此，在明初的几十年内，产生这样的散曲作品是断乎不可能的。合理的解释应当是，《哨遍·大打围》套曲是元代作品，极有可能出自蒙古人之手。此作虽属文字游戏之类，却是元代蒙古族、汉族文化密切交流的有力佐证。

九、外国音乐的大量传入

至元年间，元朝国力强盛，经济繁荣，海外贸易十分发达，与欧亚大陆各国展开广泛的经济文化交流。蒙古统治者对于外来文化，采取兼容并蓄、为我所用的开放政策。诸如朝鲜、缅甸、真腊、占城以及中亚、阿拉伯各国，均向元朝遣使纳贡，进献乐舞。于是，外国的音乐舞蹈便大量传入中国，其盛况可与唐代媲美。

（一）朝鲜舞

元代近百年，蒙古和朝鲜的关系一直很密切，双方统治者相互通婚之事屡见不鲜。例如，成吉思汗的四大斡耳朵中，有一位莎良哈氏夫人，便是朝鲜族女子。元世祖之女忽都鲁揭迷失，下嫁高丽世子王愖。顺帝的爱妃奇氏，也是朝鲜族人。因此元末至正年间，宫廷中流行朝鲜族歌舞，是一件很自然的事情。郑玉《元宵诗用仲安韵五首》云：

> 天下承平近百年，
> 歌姬舞女出朝鲜。
> 燕山两度逢元夕，
> 不见都人事管弦。[1]

元顺帝爱妃奇氏得宠，宫内时兴高丽方领服，宿卫军会讲高丽语，跳高丽舞蹈"井即梨"。张昱《辇下曲》云：

[1] 顾嗣立. 元诗选：下册[M]. 北京：中华书局，1987：1760.

> 玉德殿当清灏西，
>
> 蹲龙碧瓦接榱题。
>
> 卫兵学得高丽语，
>
> 连臂低唱井即梨。[1]

元朝与日本的关系，历来不甚密切。元世祖两度派兵东征日本，均以失败告终，使两国关系蒙上了阴影。据史料记载，至元年间，朝鲜国曾向元朝献十六名日本战俘，大约都是些有一技之长的人。其中有精通日本音乐者，也未为可知。

（二）真腊音乐

至元二十二年（1285年），"真腊、占城贡乐十人及药材、鳄鱼皮诸物"[2]。真腊，即今之柬埔寨，向元朝进献了乐人。缅甸、安南等东南亚诸国，也都先后向元朝进献过方物，想必其中也有歌舞。

（三）中亚地区音乐

蒙古与中亚地区各国历来关系密切。早在成吉思汗时期，大量色目人便进入中国。窝阔台汗继位后，派遣忽必烈之弟旭烈兀率军西征，建立了伊利汗国。元朝与中亚各国的经济文化交流十分广泛，诸如七十二弦琵琶、兴隆笙等乐器，都是元代时传入中国的。

《木斛沙》是一首波斯乐曲，与琐罗亚斯德教（火祆教）有关，唐代即已传入中国。元代此曲尚流行，译作"穆护子""狈狃沙""牧护辞"等，实则指同一首乐曲言。张昱《辇下曲》云：

> 昭君遗下汉琵琶，
>
> 拗轸谁弹狈狃沙？
>
> 春色不关青冢上，

[1] 傅乐淑. 元宫词百章笺注[M]. 北京：书目文献出版社，1995：109.

[2] 宋濂，等. 元史：第二册[M]. 北京：中华书局，1976：279.

只今芳草满天涯。[1]

《木斛沙》既可以在二弦、琵琶等乐器上弹奏，也可以演唱。燕南芝庵《唱论》中说"彰德唱木斛沙"[2]，便是很好的例证。

（四）基督教堂音乐与清真寺音乐

蒙古统治者在长期对外扩张的战争中，将大量西域各民族人口虏回蒙古草原。同时，在与欧洲国家的经济交往中，不少西方商人也来到了哈剌和林、上都、大都等城市。此外，蒙古汗国的几次大规模西征，引起了罗马教皇的震惊，他们不断派出教会使团到蒙古汗国进行试探，说服蒙古人信奉基督教。

1294年，罗马教皇派遣孟特·戈维诺来到大都进行传教活动。他先后在大都建起了两座教堂，受洗礼加入天主教的教徒达到了六千多人，随后又在南方泉州地区建立了主教区。据孟特·戈维诺信函中言：一座教堂建于大都皇宫对面不远处，每当唱诗班在教堂内咏唱弥撒时，宫中尚能听到优美的歌声云。这样一来，被蒙古人称之为"也里可温"的基督教徒和教士，便把西方的音乐传入了中国。但有关天主教堂中的音乐活动，没有留下更多的资料。因此，只知大都等城市有天主教堂及其音乐活动，而难以做出具体论述。

元代的伊斯兰教，称之为"答失蛮"。随着蒙古人的西征，先后有数十万西域各国工匠被虏回蒙古草原。此后，大批西域商人也涌入蒙古汗国。元朝时有许多回回人充任政府和军队中的要职，成为统治阶级中的一股强大势力。与此同时，伊斯兰教也随之传入中国。在当时的上都、大都、泉州等城市以及诸路、州境内，竟有一万余座清真寺。因此，伊斯兰教的诵经音乐，自然也就传入了中国。

十、蒙古族音乐家

元代近百年内，涌现出许多杰出的少数民族艺术家，其中不少是蒙古人。由于史籍中缺少记载或者原有资料在战乱中散佚，留存至今的不多。

[1] 顾嗣立. 元诗选：下册[M]. 北京：中华书局，1987：2069.

[2] 陶宗仪. 南村辍耕录[M]. 北京：中华书局，1959：338.

不可孛罗，忽必烈时代人，生卒年代不详。《蒙古风俗鉴》载，他是元代蒙古军中的杰出作曲家，唱遍全军的《蒙古军歌》，便是出自他之手。《元史》中叫作孛罗的人，至少有五六位。至元六年（1269年），忽必烈下令制定宫廷朝仪，"命丞相安童、大司农孛罗择蒙古宿卫士可习容止者二百余人，肄之期月"[1]。那么，这位善度歌曲的蒙古族作曲家，是否就是孛罗大司农呢？还有一位孛罗丞相，是著名的历史学家，对于蒙古各部落的源流及其历史沿革，有很深的造诣。作曲家不可孛罗，或许是他们当中的一人。有时蒙古人的名字可以简化，将不可孛罗简化为孛罗。

硕德闾，元初著名的蒙古族作曲家。他奉元世祖之命，创作了器乐曲《白翎雀》，以表达思念草原之情，《南村辍耕录》中载之颇详。他所创作的《白翎雀》，确有很高的艺术性，当时已传出宫廷，在社会上广为流行，深受人们的欢迎。

张猩猩，元代中期著名的胡琴演奏家。诗人杨维桢说，胡琴这件乐器，"教坊弟子工之者众矣，而称绝者鲜。胡人张猩猩者绝妙于是。时过余索金刚瘿（胡琴名），作南北弄。故为制胡琴引"[2]。张猩猩大约是一位蒙古人。在元人的观念中，历来将胡人、汉人、色目人、南人区分得很清楚，一般来说是不会混淆的。所谓胡人，即是指蒙古人而言，不会是其他少数民族。

对于蒙古族歌唱家、舞蹈家，元代文献中没有留下什么记载。至正年间的几位著名女艺人，诸如三圣奴、妙乐奴、文殊奴等人，究竟是哪个民族，史料中没有记载，难以做出明确结论。

十一、宗教音乐与祭祀音乐

成吉思汗的宗教政策，是不倚重任何民族或外国的宗教，对被征服地区的各种宗教派别，均采取一视同仁，予以保护的宽容态度。这种审慎而开明的宗教政策，为后来的蒙古可汗们所遵循。直至忽必烈时期，这一宗教政策才开始有所变化。中统元年（1260年），忽必烈在开平府即大汗位，旋即封西藏八思巴喇嘛为国师，正式皈依藏传佛教萨迦派。从此，蒙古人自古信奉的萨满教，便失去了原有的国教地位，为藏传佛教取而代

[1] 宋濂，等. 元史：第六册[M]. 北京：中华书局，1976：1665.

[2] 杨维桢. 铁崖先生古乐府[M]. 上海：商务印书馆，1937：21.

之。

不过，忽必烈皈依藏传佛教，将其尊为大元王朝的国教，并不意味着禁止或取缔原先的萨满教。相反，作为在蒙古高原上产生的唯一宗教，萨满教在元代宫廷中仍有很大势力。例如，蒙古人的许多传统祭祀仪式，乃至皇帝即位的盛大典礼，都是由宫廷萨满巫祝主持的。"其祖宗祭享之礼，割牲、奠马湩，以蒙古巫祝致辞，盖国俗也。"[1] 元武宗至大三年（1310年），中书省设立了专门机构，管理宫廷中的巫祝之事。"立司禋监，秩正三品，掌巫觋，以丞相釐日领之。"[2] 至顺二年（1331年），元文宗为萨满教神灵立了祠庙，堂而皇之地加上了封号："封蒙古巫者所奉神为灵感昭应护国忠顺王，号其庙曰灵佑。"[3]

早在母系制社会晚期，北方民族的祖先便已建造了祭祀女神的神坛。匈奴时代的萨满教祭坛，更是遍布蒙古高原。北魏时期的萨满教，则有了自己的祠堂。延至元朝，蒙古皇帝专门为萨满教建了祠堂。蒙古巫祝被逐出宫廷，翁贡、法器被没收，祠堂遭到毁弃，那是明代中叶以后的事情。因此，认为北方民族萨满教从来没有过祠堂庙宇之类建筑物的说法，是不符合事实的。

（一）《成吉思汗陵祭祀歌》

成吉思汗逝世后，其子孙遵照蒙古萨满教礼仪，设立灵堂，加以隆重祭祀之。成吉思汗守陵人，定为世袭制。世代相传有十二首祭祀歌曲，其词不可解。现录其中一首曲调，歌词略之。句首衬词"阿来"与元代歌舞《阿剌来》相近。由此看来，上述十二首祭祀歌曲产生的年代，不应晚于元代初期。

[1] 宋濂，等. 元史：第六册[M]. 北京：中华书局，1976：1831.

[2] 宋濂，等. 元史：第二册[M]. 北京：中华书局，1976：521.

[3] 宋濂，等. 元史：第三册[M]. 北京：中华书局，1976：775.

谱例20

清代《番部合奏》中，有《也葛·蒙古》《巴噶·蒙古》两首器乐曲，宫廷文人将其译作《大番曲》《小番词》。从其音乐特点观之，它们均带有鲜明的舞曲风格。而《成吉思汗陵祭祀歌》中的《也葛·蒙古》与《巴噶·蒙古》，则是歌曲体裁，其音乐风格也与上述二曲迥然不同，似乎没有什么必然联系。

十二首祭祀歌曲的音乐与语言音调节奏密切结合，带有萨满教神曲的吟诵风格。据史料记载，元朝宫廷中祭祀先帝的仪式，恰恰是由蒙古巫祝承担的，可与十二首祭祀歌相互印证。

据成吉思汗守陵人说，十二首祭祀歌的歌词是"天语"，雅托噶则是"天乐"云。有趣的是，元朝宫廷音乐中的河西乐，属于天乐署管辖。而天乐一部所用十件乐器中，有一件就是雅托噶。由此观之，十二首祭祀歌的歌词，可能是西夏语，故蒙古人不可解。成吉思汗在世时曾采纳西夏人高智耀的建议，吸收过西夏乐。此乐传至元代，归入天乐署，并且一直流传至今，也并非不可能。

蒙古族学者道荣嘎长期研究成吉思汗陵十二首祭祀歌。他曾请北京佛学院高僧鉴定过《也葛·蒙古》《巴噶·蒙古》两首祭祀歌。高僧们认为，歌词中有君主、伟大、英雄等阿拉伯语词汇，似乎是用中亚地区的某种阿拉伯语所唱，而曲调则与《古兰经》中的音乐相似。由此可以推想，上述十二首祭祀歌，或许是旭烈兀的子孙——伊利汗国的蒙古可汗所献。因那里的蒙古人逐渐被阿拉伯民族同化，故他们所进献的祭祀歌只能用波斯-阿拉伯语演唱，恰如拉施特的《史集》是用波斯语写作一样。有关成吉思汗陵

[1] 道荣嘎. 成吉思汗祭经[M]. 呼和浩特：内蒙古人民出版社，1998：182.

十二首祭祀歌，无论西夏说抑或是阿拉伯说，均缺乏确凿证据，尚待进一步研究。

（二）《合撒儿祭祀歌》[1]

拙赤·合撒儿，亦称哈布图·哈萨尔，系成吉思汗之长弟。他是科尔沁蒙古部贵族的始祖，又是举世无双的神箭手，故科尔沁蒙古人作为他的后裔，对其顶礼膜拜，隆重祭祀之。

《合撒儿祭祀歌》凡十六首，见载于道荣嘎所编《成吉思汗祭经》。据道荣嘎介绍，这份珍贵的古代歌曲（歌词）原稿，1959年得之于乌兰察布盟（今乌兰察布市）达茂联合旗哈尔达胡庙。十六首祭祀歌中的第一首《蒙古曲》，是祭祀仪式歌；第二首《兴安河上的红雀》，则是武士思乡曲。这两首歌曲，应是合撒儿祭祀仪式上的主要祭祀歌，形成十六首歌曲中的第一部分。

蒙古曲

我们是成吉思汗的子孙，
不儿罕·哈勒敦是故乡。啊，色！
在苍茫的草原上游牧，
虔诚祈祷，幸福安康！啊，色！

我们是成吉思汗的子孙，
来自九旒白旗飘扬的地方。啊，色！
在广阔的草原上游牧，
祈祷施礼，欢乐吉祥！啊，色！

兴安河上的红雀

兴安河上的红雀呀，
沿着边界啼鸣飞翔。

[1] 道荣嘎. 成吉思汗祭经[M]. 呼和浩特：内蒙古人民出版社，1998：201.

回头留恋地张望呵，
父母双亲站立在后方。

兴安河上的红柳呵，
随着微风轻轻摇荡。
孩儿今日转回家园呵，
在世二佛定在盼望！

不难看出，《蒙古曲》和《兴安河上的红雀》是不同历史时期的产物，概括了科尔沁蒙古部数百年间的沧桑巨变。例如，《蒙古曲》中所说"不儿罕·哈勒敦"位于蒙古高原中部的斡难河畔，乃是成吉思汗祖先的祭祀圣地，当然也是拙赤·合撒儿的故乡。看来此曲产生的年代较早，大约是元代初期的产物。歌中所用衬词"色"，是宋代汉族都市音乐中的常用术语，元代亦传入蒙古音乐。蒙古人将宴会上唱礼仪歌曲，称之为"色·额尔古胡"，意为献乐奏曲。

《兴安河上的红雀》这首思乡曲，无疑是15世纪初期的产物。据史载，明洪熙元年（1425年），科尔沁蒙古部首领奎蒙克塔斯哈喇，率其部属南迁，跨过大兴安岭山脉，进入松嫩平原游牧，史称嫩科尔沁部。显然，此曲当是科尔沁人南迁后所编，以歌唱他们第二故乡大兴安岭。

除此之外，第三首至第十六首，凡十四首歌曲，则是《合撒尔祭祀歌》中的第二部分。有趣的是，除了第四首和第十一首之外，其余十二首歌曲均出自蒙古林丹汗宫廷歌曲。1634年，林丹汗败亡，此乐遂归入清朝宫廷音乐，称之为《笳吹乐章》，凡六十七首。将二者稍加比较即可发现，《合撒儿祭祀歌》和《笳吹乐章》中共有的歌曲，大部分歌词是相同的，有些歌词稍有变化，但仍可看出它们是同一首歌曲。下面列一表格，将《合撒儿祭祀歌》和《笳吹乐章》中共有的歌曲，试做比较如下：

序号	《合撒儿祭祀歌》	序号	《笳吹乐章》	备注
1	《蒙古曲》		无	
2	《兴安河上的红雀》		无	
3	《马步》	64	《僧宝吟》	变化较大
4	《青年时代》		无	
5	《登上高处》	48	《游子吟》	基本相同
6	《骏马》	47	《平调》	基本相同
7	《阳光》	61	《短歌》	稍有变化
8	《河湾流水》	60	《七宝鞍》	前二句相同
9	《良驹》	30	《月圆》《缓歌》	基本相同
10	《马儿颠来》	29	《坚固子》	基本相同
11	《机警的犴达罕》		无	
12	《烛照黑暗》	18	《吉祥师》	基本相同
13	《苍穹之化》	17	《明光曲》	稍有变化
14	《相识的年华》	14	《慢歌》	变化较大
15	《相爱的年华》	12	《踏摇娘》	变化较大
16	《美好姻缘》	13	《颂祷词》	稍有变化

从其排列顺序观之，自《登上高处》一歌始，《合撒儿祭祀歌》中每两首（有时是三首）序号相连的歌曲，与《笳吹乐章》中序号相连的歌曲相同，足见其同出一源无疑。从其内容观之，《合撒儿祭祀歌》中的十六首歌曲，并非都是祭祀歌或宫廷歌曲，而是包含一些民间歌曲，诸如宴歌、酒歌、训诫歌、思乡曲之类。《合撒儿祭祀歌》中的有些曲目，比起《笳吹乐章》中的同类歌曲来，语言朴素、手法简洁，且较少宫廷气息和佛教思想浸染，尚保持着13至14世纪民间歌曲的原来面貌，因而具有较高的史料价值。

（三）萨满教歌舞

元代宫廷中一直保留着传统的萨满教祭祀仪式，便意味着同时保留了萨满教歌舞。因为，蒙古巫祝主持宫廷祭祀，是必须击鼓祈祷，载歌载舞的。《元史》中

多有这方面的记载，兹不赘述。元人吴莱曾观看过当时一位北方巫女的歌舞表演，《北方巫者降神歌》云：

> 天深洞房月漆黑，
> 巫女击鼓唱歌发。
> 高梁铁镫悬半空，
> 塞向墐户迹不通。
> 酒肉滂沱静几席，
> 筝琶朋挏凄霜风。
> 暗中铿然那可触，
> 塞外袄神唤来速。
> 陇坻水草肥马群，
> 门巷光辉耀狼纛。
> 举家测耳听语言，
> 出无入有凌昆仑。
> 妖狐声音共叫啸，
> 健鹘影势同飞翻……[1]

通过这首诗的详细描写，对元代蒙古萨满教歌舞的艺术特点，可以做出如下归纳：首先，巫女的降神作法是在晚间举行的。开始时是敲击手中的萨满鼓，吟唱请神之歌，向图腾及祖先虔诚祈祷。值得注意的是，这位巫女的萨满歌舞，竟是在筝、琵琶等乐器伴奏下进行的，足见元代的蒙古族萨满教歌舞已经发展到较高形态，不是那样原始简陋。其次，"塞外袄神唤来速"，当神明业已降临附体之后，巫女便进入娱神歌舞表演阶段。所谓"健鹘影势同飞翻"，应是模拟其动物图腾，巫女在表演模拟健鹘的独舞。健鹘与作祟害人的妖狐搏斗，旁边的萨满弟子则做出妖狐叫啸的口技效果，以增强其健鹘捉拿妖狐的真实感。

蒙古族萨满教歌舞的程序，即是请神歌—娱神歌舞—拟兽舞蹈—送神曲。依照这样的程序，其节奏流程便是慢板—中板—快板、急板—慢板，总的规律是由慢板到快板，

[1] 顾嗣立. 元诗选：中册[M]. 北京：中华书局，1987：1519.

再由快板转入慢板。元代蒙古族萨满教的上述艺术特点，与当今科尔沁地区的萨满教歌舞基本一致。由此可见，萨满教歌舞发展到元代，已经基本定型。时过七百余年，至今没有发生根本性的变化。

（四）藏传佛教音乐

元代的藏传佛教，乃是国教，但保留下来的音乐资料不多，难以做出全面论述。根据《元史》以及元代诗歌中所见的一些零星资料，只能做一简单介绍。

1.白伞盖

根据八思巴喇嘛的倡议，元世祖在大都设立了一项大型佛教节日，称之为白伞盖（游皇城）。《元史》载："世祖至元七年，以帝师八思巴之言，于大明殿御座上置白伞盖一，顶用素段，泥金书梵字于其上，谓镇伏邪魔护安国刹。自后每岁二月十五日，于大明殿启建白伞盖佛事，用诸色仪仗社直，迎引伞盖，周游皇城内外……"[1] 大都城内的白伞盖佛事活动，实际上是一次盛大的群众性民间艺术节。参加游行的文艺节目，由以下三个部分构成：一是官家寺庙中的铙鼓僧；二是大都城内的民间艺术社团体，"各色金门大社一百二十队"；三是宫廷教坊队舞，云和署"掌大乐鼓、板杖鼓、筚篥、龙笛、琵琶、筝、纂、七色，凡四百人。兴和署掌妓女杂扮队戏一百五十人，祥和署掌杂把戏男女一百五十人，仪凤司掌汉人、回回、河西三色细乐，每色各三队，凡三百二十四人"[2]。一千多人组成的游皇城队伍，"俱以鲜丽整齐为尚，珠玉金绣，装束奇巧，首尾排列三十余里。都城士女，闾阎聚观"，真是热闹非凡，盛况空前。

2.寺庙法曲

张昱《辇下曲》曰：

西天法曲曼声长，
璎珞垂衣称艳妆。
大宴殿中歌舞上，
华严海会庆君王。[3]

[1] 宋濂，等. 元史：第六册[M]. 北京：中华书局，1976：1926.

[2] 宋濂，等. 元史：第六册[M]. 北京：中华书局，1976：1926.

[3] 顾嗣立. 元诗选：下册[M]. 北京：中华书局，1987：2068.

在华严海会佛事上，喇嘛们或乐手所演奏的"西天法曲"，指的是西夏或西藏的宗教乐曲。同时，还要表演"璎珞垂衣"的歌舞节目。究竟是由教坊歌妓表演，还是喇嘛们粉墨登场，尚不得而知。

我国古代音乐发展到元代，进入转型时期，即从隋唐时期以来所形成的音乐发展模式，逐渐进入新的历史阶段。有元一代，乃是蒙古族音乐史上的辉煌时期，在蒙古族人民和仁人志士的辛勤努力下，在国内汉族及其他兄弟民族优秀音乐文化的影响下，蒙古族音乐艺术取得了令人瞩目的成就，进入了全面繁荣的新阶段。

在多民族构成的大元王朝境内，各个民族的音乐也得到了长足发展，不断相互交流，走上了共同繁荣的道路。蒙古族音乐舞蹈刚健清新、朴素自然的风格，对汉族及其他民族的音乐舞蹈，也同样产生了巨大影响。因此，只看到元代蒙古统治者所施行的民族压迫政策，而看不到元代音乐的巨大成就，将其视作一团漆黑，是不妥当的。

第五章　北元、塞北时期蒙古族音乐

　　1368年，朱元璋领导的农民起义军高举反元大旗，军事上取得节节胜利，长驱北伐，直逼元大都。元顺帝见大势已去，遂率其残部退回蒙古草原，元亡。嗣后，蒙古封建统治者在漠北建立政权，沿用元朝国号，史称北元，继续与明王朝相抗衡，形成南北对峙的局面。北元时期的蒙古社会，无论在政治、经济、文化诸方面，都大不同于元代，进入新的历史时期。北元时期的蒙古族音乐，既与元代一脉相承，有着不可分割的联系，又有了许多新的变化，呈现出鲜明的时代特征。

　　洪武至永乐年间，明廷与蒙古的关系以武力对抗为主，双方多次进行大规模战争。明初的南北交兵，使蒙古高原的经济、文化遭到了破坏，人口锐减、牲畜损耗，畜牧业经济严重衰退。自窝阔台、元世祖以来所修建的一些草原城市，诸如上都、哈剌和林等，也都先后在兵燹中化为灰烬。蒙古族的手工业生产与商品经济，亦随之遭到毁灭性打击，乃至从人民的经济生活中基本消失。在文化艺术方面，蒙古人民长期以来创造和积累的宝贵文化艺术财富，诸如图书典籍、卤簿文物、音乐舞蹈之类，也大都在战乱中焚毁或散失。元亡后，蒙古封建统治集团内部矛盾日趋加剧，相互倾轧愈演愈烈。各地封建领主趁机崛起，日益强大。为了争夺领土和财富，他们不断混战，彼此残杀，致使蒙古大汗势力逐步削弱，以致完全失去权威。从此，蒙古高原重新陷入四分五裂、战火频仍的混乱时期。

　　自明朝中叶以降，蒙古与明廷之间的关系逐渐改善。从"土木堡事变"以后，双方基本上没有发生大规模战争。明成化年间，雄才大略的达延汗，用武力征服反叛势力，重新统一了蒙古。达延汗，名巴图蒙克，1479年立，在位凡三十八年。他

顺应历史发展的潮流，对内采取改革措施，对外修好与明朝的关系，为蒙古高原带来了难得的发展机遇。自此，长城内外烽烟暂息，在相对安定的社会环境中，畜牧业经济得以恢复和发展，使蒙古游牧封建社会重新走上向前发展的道路。此后，土默特部阿勒坦汗与其爱妃三娘子继续采取与明朝友好的政策，在长达百余年内，蒙古族、汉族人民和睦相处，友好往来，经济文化联系也日益密切，从边境到草原深处，呈现出一派兴旺景象。在经济文化迅速发展的推动下，草原上出现了呼和浩特这样的城镇。文化艺术方面，也走出明初的低谷阶段，进入较快发展的新时期。

在音乐方面，元末明初的几十年内，蒙古族民间歌曲得到一定的发展，产生了大量反对战争，向往和平生活的武士思乡曲。明代中叶，达延汗在位时期，随着社会长期安定，畜牧业经济日趋繁荣，蒙古族固有的草原游牧音乐文化，不仅继承元代的优良传统，而且重新得到迅速发展，进入新的历史时期。音乐方面的主要成就，便是草原长调牧歌走向成熟，最终形成蒙古音乐民族风格的基本标志。至于元代所盛行的其他一些音乐舞蹈形式，诸如倒喇戏、自娱性集体踏歌等，仍旧在民间继续流传。在乐器方面，火不思、胡琴、胡笳、雅托噶之类，依然受到蒙古人的喜爱，在草原上广泛传播。

随着元朝的灭亡，蒙古的宫廷音乐日益趋向衰微。但北元统治者秉承元代之余绪，仍旧维持着相当规模的宫廷乐队。在歌曲和乐曲方面，尚有六十余首歌曲、三十余首器乐曲，在宫廷祭祀和宴飨活动中演唱演奏。这些歌曲和乐曲，与元代宫廷音乐一脉相承，甚至保留着某些元代乐曲。此外，蒙古宫廷音乐家还创作了《满都海·彻辰夫人赞》等著名颂歌。

1578年，蒙古土默特部封建主阿勒坦汗率部皈依藏传佛教黄帽派，将世代信奉的萨满教宣布为非法，严加禁止。从此，藏传佛教大举传入蒙古草原，很快便占据了统治地位。这一新的外来宗教，对蒙古的政治、经济、文化艺术，乃至人民的日常生活，均产生了不可估量的影响，音乐方面同样如此。自此，蒙古族歌曲中产生了大量赞美佛教、歌颂活佛的颂歌。

崇祯年间，满族崛起于东北白山黑水之间。其杰出首领努尔哈赤统一各部，变得日益强大起来。在新的历史条件下，明朝与蒙古双方均感到满族的严重威胁。于是，它们捐弃前嫌，结成联盟，抵御共同的敌人。因此，明末清初的蒙古族歌曲中，产生了一些反清与拥清两种对立思想倾向的曲目，如实地反映了当时的社会现实。

一、歌曲

（一）草原长调牧歌的勃兴

北元时期蒙古音乐的勃兴，主要体现在草原长调牧歌的发展与成熟方面。自蒙古族跨入蒙古高原后，草原牧歌这一歌曲形式便应运而生，并且伴随着蒙古游牧封建社会前进的步伐，不断向前发展，逐渐完善和提高。达延汗时期，长调牧歌已趋成熟，辽阔自由的音乐风格得以基本确立，达到了新的高峰。草原长调牧歌一经形成，很快对蒙古民歌的其他歌种产生了重大影响。从此，蒙古音乐进入一个长调风格化的历史时期。从某种意义上说，长调牧歌的风格，几乎是蒙古音乐民族风格的同义语，成为草原游牧音乐文化的基本标志。

辽阔的草原是长调牧歌的摇篮，而长调牧歌则是音乐化了的草原。在长调牧歌产生、发展、成熟，以至达到高峰的过程中，牧人、骏马和草原以及三者的合理结合，始终是不可缺少的基本因素。早期游牧封建制时期，蒙古人采取"古列延"方式，以氏族为单位集体游牧。这便是集体踏歌等音乐形式得以延续，"准长调牧歌"得以萌芽的物质基础。后来，随着畜牧业经济逐步走向繁荣，蒙古人转而采取"阿寅勒"游牧方式，以家族为单位进行个体游牧劳动，这无疑是牧歌走向长调化的根本原因所在。

蒙古人长期从事畜牧业生产劳动，"逐水草而居"，其前提是依赖草原生态环境，顺应自然规律，从整体上把握人和自然的相互关系。况且，游牧生产劳动的特殊性在于，牧民在人身依附封建领主和牧主阶级的前提下，必须在草原上自由流动，独立放牧。相对而言，比起中原地区的农民来，蒙古牧民拥有更多的个人自由，这大约是长调牧歌富有自由气息的社会原因所在。

草原长调牧歌的产生和发展，乃是蒙古社会特定历史阶段的产物。自成吉思汗统一蒙古，中经忽必烈，直至达延汗时期，蒙古社会发展的总趋势，便是由落后走向进步，由分裂走向统一，由封闭走向开放。社会的迅速进步，历史的飞跃发展，使蒙古民族焕发出空前的创造力，做出了震惊世界的壮举。而长调牧歌的产生，是与伟大的民族和波澜壮阔的社会变革联系在一起的。

音乐形态方面，长调牧歌的特殊韵律，便是将陈述性的语言节奏、抒情性的

长音节奏、描绘性的装饰音节奏结合起来，将内心的抒情性与外在的写实性结合起来，充分体现出蒙古草原广阔无垠、生机盎然的美好景象。长调牧歌的音乐，曲调优美，节奏舒展，曲式磅礴，意境深邃而博大，有着浓郁的草原生活气息，堪称蒙古抒情歌曲的典范。从题材方面来说，歌唱草原，赞美骏马，感怀父母以及讴歌美好爱情，是长调牧歌中常见的生活内容。长调牧歌的本质特征，便是热爱自然，热爱生活，歌颂草原上一切美好的事物。蒙古音乐美学的真谛，便是情景交融，天人合一。草原"天籁"与牧民"心籁"的完美统一，或许就是长调牧歌音乐魅力永存的原因所在。

13世纪以来，蒙古人置身于社会进步，文化发展的环境之中，创造了一种意气风发、积极向上的时代精神。与此相适应，蒙古音乐中的草原长调牧歌，清新活泼，贴近生活，充满着强烈的主体意识。思想内容上的人道主义，创作方法上的浪漫主义，像一条贯穿始终的主线，形成蒙古草原长调牧歌艺术的主流。蒙古草原文化中的长调牧歌，与此后欧洲文艺复兴时代的音乐遥相呼应，异曲同工，形成当时世界上两股伟大的音乐潮流。

谱例21

走 马

哈扎布 唱

乌兰杰 记

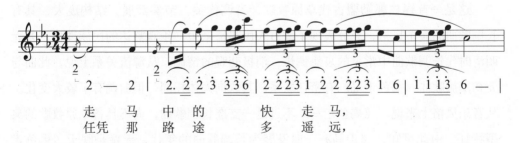

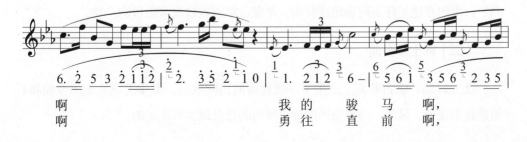

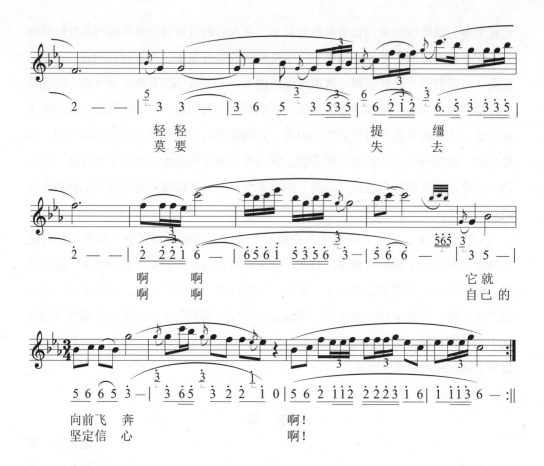

轻轻　　　　　　　　　　　提　　缰
莫要　　　　　　　　　　　失　　去

啊　啊　　　　　　　　　　　　　它就
啊　啊　　　　　　　　　　　　　自己的

向前飞　奔　　　　　　　　　　　啊！
坚定信　心　　　　　　　　　　　啊！

　　这是一首锡林郭勒盟古代草原牧歌，音调优美，节奏舒展，结构庞大，具有长调歌曲的典型风格，充分表现了蒙古人民热情豪迈、乐观豁达的民族性格，并无明清时代长调歌曲中常见的哀怨惆怅、消极悲观的情调。从源流关系上说，此曲与元初军旅歌曲《褐色走马》有密切联系，其歌词大体相同，但曲调有了较大变化。从音乐风格上来说，《褐色走马》不过是一支准长调歌曲，尚不具备草原牧歌的典型特征。由此可知，《走马》一曲发展为长调歌曲的年代，无疑是晚于《褐色走马》，大约在达延汗至阿勒坦汗时期，是蒙古草原牧歌勃兴阶段的产物。

（二）武士思乡曲

　　北元时期，蒙古草原上产生了一批优秀的民间歌曲，其中尤以武士思乡曲和兵役歌最为突出。显然，这是为当时战火频仍的社会现实所决定的。

谱例22

金色圣山

<div align="right">洁吉嘎　唱</div>
<div align="right">乌兰杰　记</div>

慢板

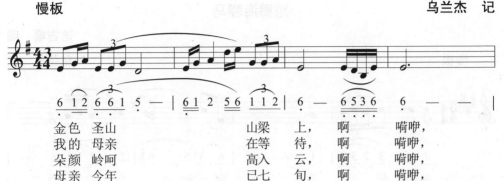

金色 圣山　　　　山梁 上，啊　嗬咿，
我的 母亲　　　　在等 待，啊　嗬咿，
朵颜 岭呵　　　　高入 云，啊　嗬咿，
母亲 今年　　　　已七 旬，啊　嗬咿，

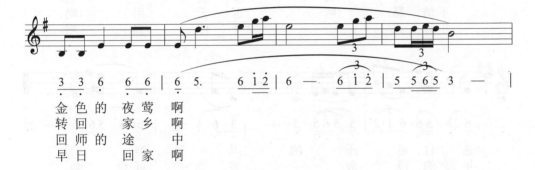

金 色的 夜莺 啊
转 回　家乡 啊
回师 的 途 中
早日 回家 啊

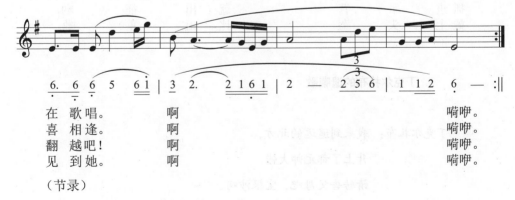

在 歌唱。　　啊　　　　嗬咿。
喜 相逢。　　啊　　　　嗬咿。
翻 越吧！　　啊　　　　嗬咿。
见 到她。　　啊　　　　嗬咿。

（节录）

　　此歌变体很多，兴安盟和阿拉善盟的两种变体，则更多地保留了古歌风貌。据历史文献记载，歌中所唱"朵颜岭"，确有其地，在明初蒙古乌良海三卫之一的朵颜卫境内，位于现今内蒙古兴安盟扎赉特旗北部山区、绰尔河流域的那座高耸入云

的大神山。歌词中提及的另外一些地名，如克鲁伦河，则位于蒙古国境内。由此可知，《金色圣山》这支歌，无疑是北元时期的产物。

谱例23

短鬃海骝马

<div align="right">洁吉嘎　唱</div>

慢板

<div align="right">乌兰杰　记</div>

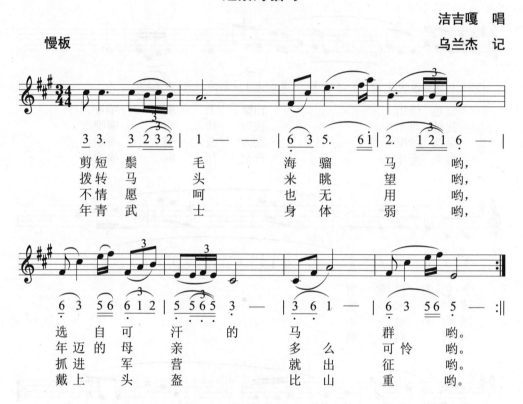

|剪短鬃　毛头　海骝　马　哟，|
|拨转马　米眺　望　哟，|
|不情愿　呵也　无用　哟，|
|年青武　士身　体弱　哟，|

选　自可　汗的　马　群哟。
年迈的母亲　　　多么可怜哟。
抓进军营　就出征哟。
戴上头盔　比山重哟。

丁克尔扎布的遗嘱歌

丁克尔扎布：我来到遥远的北方，

升上了都元帅大帐。

请转告父母吧，宝根沙呵，

无边的沙漠多么凄凉！

盖上了一面花被子，

躺得舒服睡得香。
请转告父母吧，宝根沙呵，
无边的沙漠多么凄凉！

两杯鲜奶供佛龛，
莫要让它洒出流淌。
请转告父母吧，宝根沙呵，
无边的沙漠多么凄凉！

一双羊拐柜中藏，
正反两面都是一个样。
请转告父母吧，宝根沙呵，
无边的沙漠多么凄凉！

丁母：他说去到遥远北方，
　　　升上了都元帅大帐。
　　　那是被俘受了重伤，
　　　可怜的孩子呵，
　　　妈妈听了痛断肝肠！

他说盖上了花被子，
躺得舒服睡得香。
那是战死在沙梁上，
可怜的孩子呵，
妈妈听了痛断肝肠！

两杯鲜奶供佛龛，
莫要让它洒出流淌。
那是劝父母不要哭泣，

可怜的孩子呵，

妈妈听了痛断肝肠！

一双羊拐柜中藏，

正反两面都是一个样。

那是说两个孩儿莫分男女，

可怜的孩子呵，

妈妈听了痛断肝肠！

蒙古兵士丁克尔扎布，在一次战争中负伤，临终前将自己的遗嘱编成歌曲，唱给战友宝根沙，请求他转达于年迈的父母。有趣的是，遗嘱的内容均采取谜语形式，并由丁克尔扎布的母亲逐条加以解释。元代以前的旧制，蒙古军中盛行"把话"制度，即将情报编成歌曲，并且多采用暗语、谜语形式，由"把话人"牢记在心，抵达目的地之后歌唱出来。另外，歌中所谓"都元帅"，原是元明时代蒙古军中官职名称，清代则无此职。从其歌词内容观之，则带有浓厚的佛教色彩，主人公的名字丁克尔扎布，即是藏语教名。唯有藏传佛教风靡蒙古之后，才有可能出现此类情况。由此可知，此歌当为北元时期的产物。

（三）宴歌

塞北时期的蒙古民间音乐中，宴歌占有相当比重。从音乐形式方面来说，此时的宴歌与以往有所不同，既有长调，又有短调，较为丰富多彩。从现有资料观之，元代蒙古宴歌是以短调为主，并且往往同集体踏歌结合在一起。而节奏悠长的长调歌曲则较为少见。这种音乐现象表明，元代的草原长调牧歌风格，尚处于它的早期发展阶段，未能对其他歌种产生多大影响。相对而言，塞北时期的草原牧歌，则有了长足的发展进步，其长调风格已趋于成熟，并对其他民歌种类乃至器乐，均产生了很大的影响。

塞北时期宴歌的思想内容，相对说来较为复杂。首先，有少量歌曲继承元初宴歌的优良传统，清新活泼，乐观豪爽，歌颂生活中的美好事物，具有健康向上的思想内容，诸如《长尾红马》《布林汗的柳丛》《雁》等。但从总体上说，塞北蒙古

宴歌的时代风格是以哀伤幽怨、悲观消极为主要特征的。有些宴歌宣扬人生如梦、及时行乐的腐朽思想，有些宴歌则鼓吹超脱尘世、清静无为，沉湎于因果报应、轮回无常的佛家思想，诸如《环宇之轮》《天上的风》等歌曲。之所以产生这样的时代风格，并非偶然现象，而是有其深刻的社会原因。其一，塞北蒙古社会长期动荡，战乱频仍，民不聊生。在当时的现实生活中，各社会阶层均缺乏安全感，包括统治者在内，不能完全掌握自己的命运，故滋生出悲观厌世的消极思想。其二，阿勒坦汗时期，藏传佛教在蒙古草原广泛传播，佛家思想已成为社会的统治思想，对人们的日常生活，包括文化艺术在内，均产生了巨大影响。宴歌作为民俗音乐，打下悲观主义的时代烙印，是不足为奇的。

谱例24

布林汗的柳丛[1]

那仁巴图　唱

乌兰杰　记

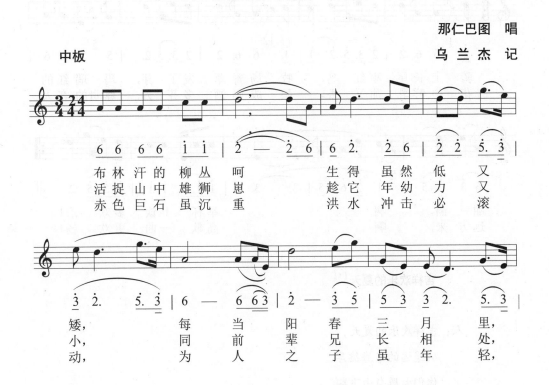

[1] 乌兰杰. 蒙古族古代音乐舞蹈初探[M]. 呼和浩特：内蒙古人民出版社，1985：309.

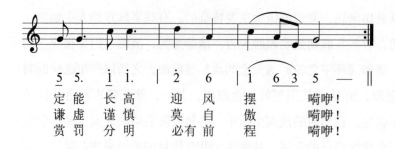

| 5 5. | i i. | 2 6 | i 6 3 5 — ‖ |

定 能 长 高　迎 风 摆　　嗬咿!
谦 虚 谨 慎　莫 自 傲　　嗬咿!
赏 罚 分 明　必 有 前 程　嗬咿!

谱例25

长尾红马

<div align="right">宝音图　唱
乌兰杰　记</div>

稍快

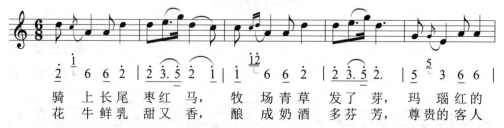

骑 上 长 尾 枣 红 马,　牧 场 青 草 发 了 芽,　玛 瑙 红 的
花 牛 鲜 乳 甜 又 香,　酿 成 奶 酒 多 芬 芳,　尊 贵 的 客 人

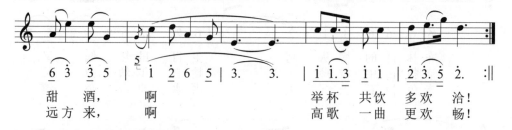

甜 酒,　　啊　　　　举 杯 共 饮 多 欢 洽!
远 方 来,　　啊　　　　高 歌 一 曲 更 欢 畅!

吉祥欢乐的夏天[1]

人:吉祥欢乐的夏天,

　　从遥远的东海彼岸,

　　你们大雁自由飞翔,

[1] 乌·那仁巴图,达·仁沁. 蒙古民歌500首:上册[M]. 呼和浩特:内蒙古人民出版社,1979:510.

为何来到塞北草原?

雁: 冬去春来四季轮回,
　　不觉已是炎热的夏天,
　　塞北的湖水碧波荡漾,
　　信风和煦送我们归还。

人: 雁阵北飞回到草原,
　　自由嬉戏蓝色湖畔,
　　正值金秋美好时节,
　　为何却要奋飞向南?

雁: 北风呼啸乌云满天,
　　白雪纷飞覆盖了草原,
　　南国的江河正在等待,
　　只好躲避北方的严寒。

人: 四季如春的南国江河,
　　你们生活得多么快乐?
　　待到明年春满草原,
　　为何又返回北方湖泊?

雁: 金色世界多么奇妙,
　　幸福与痛苦难以预测,
　　往返迁徙是命运的安排,
　　吉凶祸福无法选择。

人: 执着追求远大理想,
　　趁着青春美好的岁月,

今朝我们意气风发，
明日却是两鬓如雪。

雁：你们降生在辽阔草原，
　　天赋人类生存之权。
　　在这广阔的大千世界，
　　祝你们生活得幸福美满！

《吉祥欢乐的夏天》这支古老的宴歌，采取人雁对话的形式，通过候鸟南北迁徙的自然现象，表现了人们追求幸福、向往自由、热爱生活、积极进取的人生态度，并且寄寓着人类和动物与自然界之间相互依存、和谐发展的深刻思想，堪称是蒙古宴歌中的优秀曲目。

乌拉特部与科尔沁部蒙古人中，至今仍有许多共同的民歌在流行。至于同一歌曲的不同变体，则更是屡见不鲜。例如，《布林汗的柳丛》这支乌拉特古老宴歌，其母体乃是科尔沁部武士思乡曲《阿莱钦柏之歌》；而《吉祥欢乐的夏天》，则与科尔沁宴歌《雁》有着明显的渊源关系。两者均采用人雁对话的拟人化手法，其主题思想也完全一致，应看作是同一首歌曲的不同变体。除此之外，乌拉特宴歌《宇宙之轮》，牧歌《巴颜巴尔虎的马群》以及情歌《敖德斯尔玛》，这些歌曲的同名变体，至今仍在科尔沁、呼伦贝尔草原上流行，其歌词大致相同，但是曲调产生了较大的变化。

明洪熙元年（1425年），科尔沁部蒙古人开始向南迁徙，跨越大兴安岭山脉，进入松嫩平原。从比较音乐学的角度来看，科尔沁人举部南迁以前，其音乐风格与呼伦贝尔草原上的巴尔虎部以及南西伯利亚地区的布里亚特部蒙古人属于同一风格区。因此，诸如《短鬃海骝马》《长尾红马》等歌曲，应该是科尔沁蒙古部南迁之前的产物。另外，现今生活在巴彦淖尔盟（今巴彦淖尔市）的乌拉特部蒙古人，原先游牧于呼伦贝尔草原，属于科尔沁系统。顺治五年（1648年），他们受清廷调遣，西迁至黄河之滨，乌拉山下。由此说来，乌拉特部蒙古人与科尔沁部相隔离，已过去了五百余年。但乌拉特人的古老民歌，与科尔沁蒙古部仍有着千丝万缕的联系。

（四）潮尔合唱

潮尔，蒙古语为共鸣之意，是蒙古族特有的合唱形式，一般由一人领唱，另由一人或二人担任潮尔，配唱固定低音，与上面旋律声部构成八度、四度、五度和音，从而形成多声部音乐形态。对于潮尔合唱的起源，学术界尚无定论。有人认为此种演唱形式发轫于蒙古氏族部落时期的狩猎劳动、祭祀仪式与战争生活。古代蒙古人在作战之前，敌对双方均须高声歌唱，以壮声威。其中有少数人领唱战歌，而兵士则挥舞刀矛，伴唱固定低音，形成震天动地的声浪。最初的潮尔恐怕是无规则的混唱，带有原始形态。后来，从这一独特的混唱形式中，逐渐孕育出了有规则的、新颖别致的潮尔合唱。

元代、塞北蒙古时期的潮尔合唱，其曲目非常丰富，其中尤以颂歌、赞歌、宴歌最具特色。内蒙古锡林郭勒草原上流传的一些著名长调潮尔宴歌，诸如《成吉思汗颂歌》《大地》《旷野》《旭日般升腾》《晴朗》《珍贵的诃子》等，即是蒙古族大型宴歌中的优秀之作。

元代、塞北时期的蒙古宴歌，还有祝酒歌、格言诗、训诫歌等不同体裁形式。从音乐风格上来说，延至15世纪中叶，祝酒歌尚保持着古朴的短调风格。而那些含有深刻哲理的格言诗、训诫歌，则多演变为长调歌曲。其音乐特点是篇幅浩大，曲式复杂，且多半带有引子、副歌、尾声等附属结构。调式方面，潮尔合唱几乎都是大调色彩的宫、徵调式，形成典雅华丽、庄严肃穆的草原牧歌风格。

谱例26

成吉思汗颂歌[1]

特木丁　唱（唱片）

稍慢　庄严

乌兰杰　记　　录

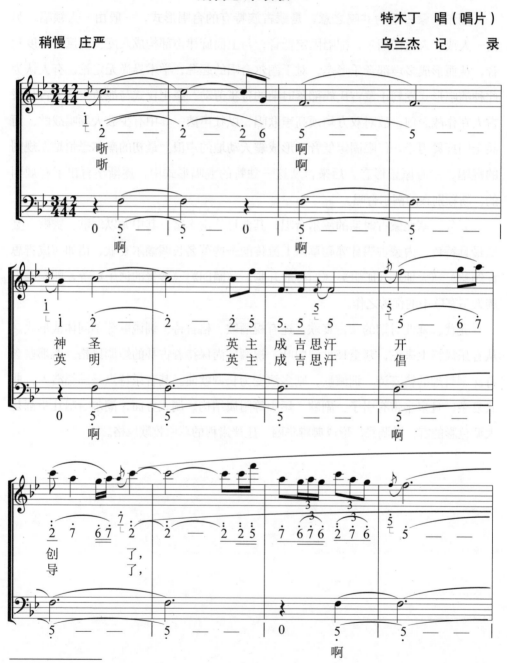

[1] 文化部文学艺术研究院音乐研究所. 中国民歌：第四卷[M]. 上海：上海文艺出版社，1985：321.

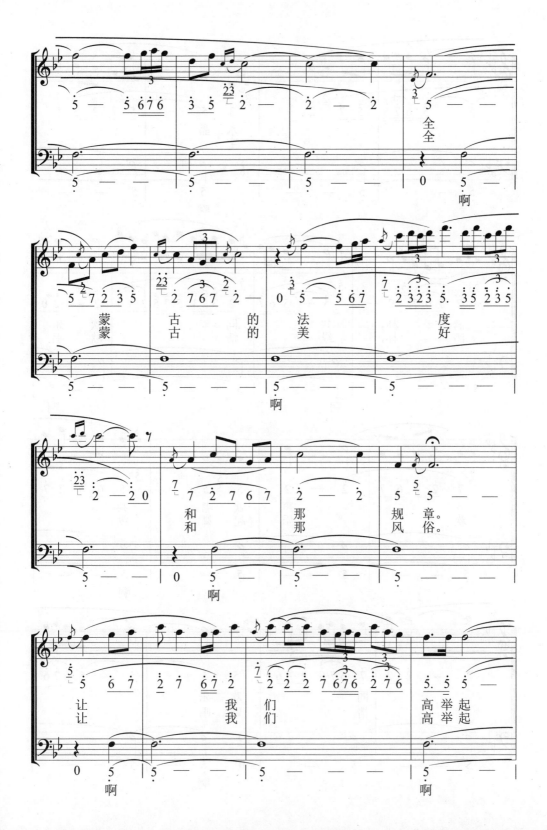

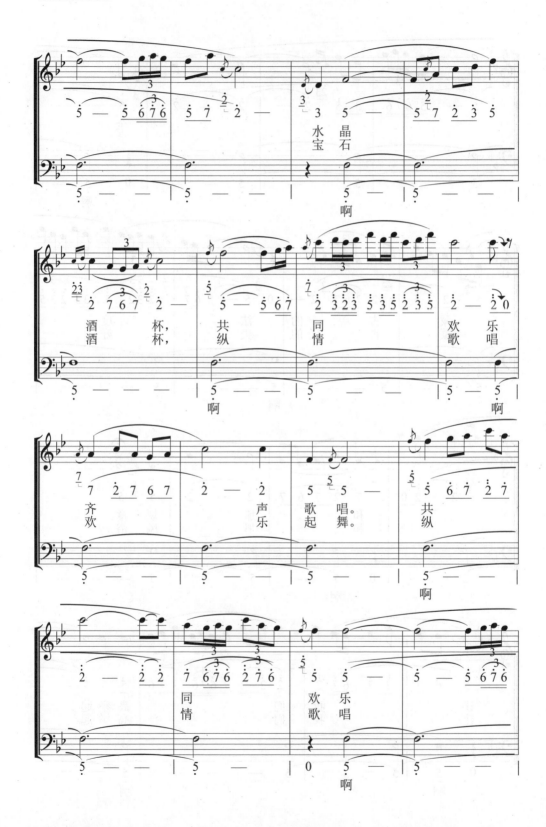

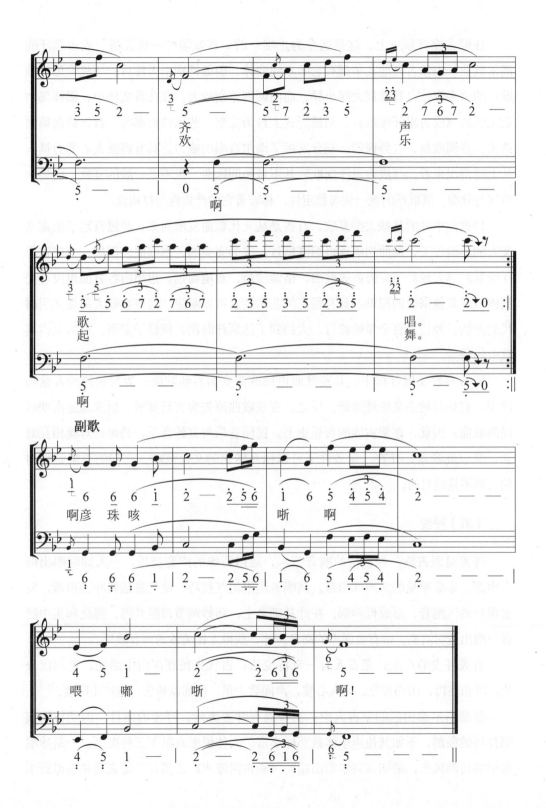

在蒙古族音乐史上，这是迄今为止唯一的一首歌颂"一代天骄"成吉思汗的潮尔歌曲。内蒙古各地几乎都有它的不同变体，因而特别引人注目。《成吉思汗颂歌》的诸多变体，其歌词大同小异，而曲调则差别较大。在几首变体中，锡林郭勒盟流传的《成吉思汗颂歌》，乃是形式上最为完整、艺术性最高的一首。该曲篇幅浩大，音调激越，气势恢宏，充分发挥了潮尔合唱的威力，具有震撼人心的力量。从上述情况来看，《成吉思汗颂歌》并不是民间歌曲，也不是一般的宴歌，而是一首宫廷歌曲。其歌词的统一性与稳定性，标志着它的严肃性与权威性。

15世纪中叶的某些大型宴歌，有些是从元代歌曲发展而来，经过宫廷音乐家或文人的不断加工，词曲均雕琢得细腻精致，成为完美的艺术歌曲。例如，《成吉思汗颂歌》《大地》《旷野》等歌曲，格调清新，意境高远，思想内容方面也没有受到佛教或其他宗教的浸染，具有很高的艺术性。可以断定，这些宴歌人都是元明时代的产物。经过二百余年的流行，大约到了达延汗时期，便趋于定型，成为蒙古宴歌中的精品。

蒙古宴歌发展过程中，某些歌曲由民歌演变为宫廷歌曲，为封建统治者歌功颂德，宣扬封建主义伦理道德。反之，有些歌曲原先为宫廷宴歌，后来却逐渐变成民间歌曲。因此，在蒙古族的音乐史上，民间音乐与宫廷音乐，乃是一对既相互对立，又彼此联系，并在一定条件下可以相互转化的文化范畴，它们的界限是相对的，而不是绝对的。

（五）呼麦

呼麦是蒙古族一种独特的喉音艺术，运用特殊的声音技巧，一人同时唱出两个声部，形成罕见的多声部形态。演唱者运用闭气技巧，使气息猛烈冲击声带，发出粗壮的气泡音，形成低声部。在此基础之上，巧妙调节口腔共鸣，强化和集中泛音，唱出透明清亮、带有金属声的高音声部，获得无比美妙的声音效果。

有关呼麦的产生，蒙古人有一奇特说法：古代先民在深山中活动，见河汉分流，瀑布飞泻，山鸣谷应，动人心魄，声闻数十里，便加以模仿，遂产生呼麦。

新疆阿尔泰山区的蒙古人中，至今尚有呼麦流传。呼麦的曲目，因受特殊演唱技巧的限制，不如其他声乐体裁那样丰富。大体说来有以下三种类型：一是咏唱美丽的自然风光，诸如《阿尔泰山颂》《额布河流水》之类；二是表现和模拟野生

动物的可爱形象，如《布谷鸟》《黑走熊》之类，保留着山林狩猎文化时期的音乐遗存；三是赞美骏马和草原，如《四岁的海骝马》等。从其音乐风格来说，呼麦以短调音乐为主，但也能演唱些简短的长调歌曲，此类曲目并不多。从呼麦产生的传说以及曲目的题材内容来看，喉音这一演唱形式，当是蒙古山林狩猎文化时期的产物。

从发声原理来看，呼麦应看作是人声潮尔的特殊形态，是潮尔合唱艺术发展和升华的必然结果。如前所述，古代蒙古人参加战争，作战前均须高声歌唱潮尔合唱，狩猎成功后也会尽情宣泄，狂热歌舞。在排山倒海般的潮尔声浪中，自然产生出缥缈的泛音效果。显然，蒙古人试图将潮尔合唱艺术的基本要素巧妙地移植到一人身上。经过长期探索，终于创造出这一奇特的声乐形式。呼麦的产生和发展，乃是蒙古音乐发展进步的产物，在声学规律的认识和掌握方面出现了质的飞跃。探求声音奥秘的道路上，蒙古人终于取得了突破性成就。

（六）短歌

短歌，蒙古语称之为"宝古尼·道"，泛指那些曲调短小，节奏鲜明，结构较方整的歌曲而言。因其在音乐形态方面不同于长调歌曲，故命名为短歌。塞北时期蒙古民歌中的短歌，流传下来的不多，难以做出全面论断。诸如《茫新阿扎》《敖德斯尔玛》两首歌曲，是采用比较音乐学的方法，从现今流传的民歌中挖掘出来的。在长期流传过程中，肯定产生了不少变化，因而具有一定的相对性。

谱例27

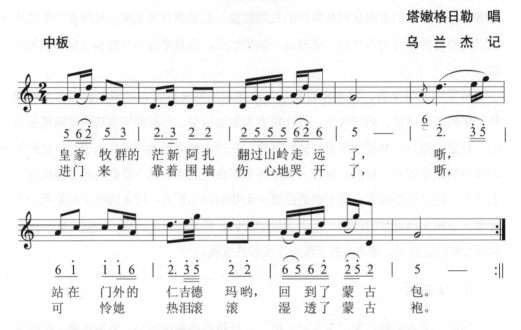

茫新阿扎

塔嫩格日勒　唱

乌兰杰　记

中板

皇家　牧群的　茫新阿扎　翻过山岭走远了，　　啊，
进门来　　靠着围墙　伤心地哭开了，　　啊，

站在　门外的　仁吉德玛哟，　回到了蒙古包。
可　怜她　热泪滚滚　湿透了蒙古袍。

　　这首古老的科尔沁民歌，其风格颇为独特，与通常的蒙古族爱情民歌迥然不同，古朴稚拙，爽朗率真，且节奏明快，带有浓郁的萨满教歌舞音乐韵味。一般说来，在内蒙古科尔沁地区产生这样的歌曲，应是在藏传佛教尚未东渐，萨满教盛行的时代。因此，将此曲产生年代断定为15世纪中叶，至迟不晚于清初，看来是合乎逻辑的。

谱例28

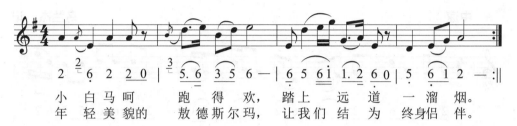

敖德斯尔玛[1]

巴图巴雅尔　唱

乌兰杰 记

小白马呵　　跑得欢，踏上远道一溜烟。
年轻美貌的　敖德斯尔玛，让我们结为终身侣伴。

这首科尔沁民歌并无什么奇特之处，但在内蒙古西部的乌拉特地区流传着一首同名歌曲，其词曲基本相同，而其他地区则不见流传这首民歌。由此可知，《敖德斯尔玛》这首情歌，在乌拉特部蒙古人离开故乡呼伦贝尔草原，西迁至母纳山下之前，便已广泛流传。换言之，它应是15世纪中期以前的产物。

（七）叙事歌曲

蒙古族叙事歌曲，元代时曾得到蓬勃发展，达到空前的高潮，但进入北元时期之后，有些衰落。不过，到了15世纪中叶，这一歌曲形式又重新发展起来，产生了一些优秀的叙事歌曲。例如，长篇神话民歌《碧斯曼姑娘》、传奇民歌《诺文吉娅》等。除此之外还有些短篇叙事歌，也应予以足够重视。

[1] 乌兰杰. 蒙古族古代音乐舞蹈初探[M]. 呼和浩特：内蒙古人民出版社，1985：301.

1.《碧斯曼姑娘》

谱例29

碧斯曼姑娘

铁　钢　唱

乌兰杰　记

中速

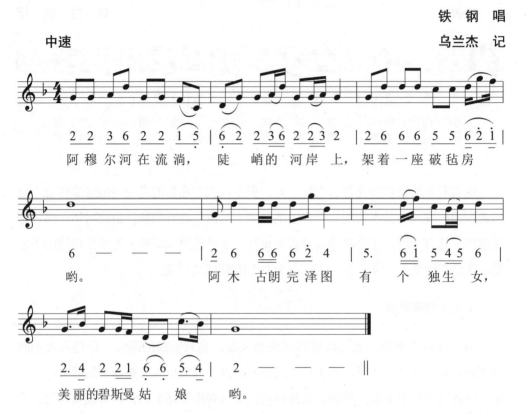

阿穆尔河在流淌，　陡峭的河岸上，架着一座破毡房

哟。　　阿木古朗完泽图　有　个　独生　女，

美丽的碧斯曼姑　娘　　哟。

《碧斯曼姑娘》这首歌，讲述的是一则动人的神话故事：

贫苦牧民阿木古朗、完泽图夫妇在阿穆尔河（黑龙江）上游游牧，他们有一独生女，名字叫作碧斯曼，生得容色姝丽，聪慧娴雅，远近闻名。蒙古人有一古老风俗，每年春天的四月初八是采花节，姑娘们须到山上采撷鲜花。有一年春天的采花节，碧斯曼姑娘和她的女友阿斯曼一起上山采花。两个姑娘尽情嬉戏，一边采花，一边歌唱。此时，恰逢东海龙王之子驾着一片闲云，从阿穆尔河畔上空飘过。年轻勇敢的小白龙看到两个美丽的姑娘在嬉戏唱歌，便流连忘返，驻足凝视，不觉爱上了年轻美貌的碧斯曼。于是，小白龙便呼风唤雨，致使山洪暴发，将碧斯曼漂流而去。

碧斯曼姑娘身游龙宫，只好和小白龙结为夫妻，并生下了一个男婴。碧斯曼和

小白龙夫妻感情甚笃，在龙宫中过着幸福的生活。但她时刻惦记父母，怀念故乡，遂提出回家省亲。小白龙答应了妻子的要求，约定了回归的日期和会面的暗号。但他把孩子留在身边，将碧斯曼只身送回了人间。原来，阿斯曼姑娘生还后，对女友的漂流失踪一直心存疑窦，此次重新见面，便处处留心，小心探问，终于知道了事情的真相。待到回归的那一天，碧斯曼和阿斯曼决定故地重游，一起到山上采花，来到了一口井边。阿斯曼盛赞女友年轻漂亮，提出互换衣着首饰，到井水中照影。正当两人照影之际，阿斯曼竟将女友推落井中。

小白龙按照原先的约定，将妻子接回了龙宫，但发现碧斯曼有些异样，与过去判若两人。阿斯曼则巧施计谋，瞒过了小白龙。但孩子不认这个母亲，终日啼哭不已。阿斯曼想尽办法，软硬兼施，均无济于事。有一天，小白龙领着儿子在海边沙滩上游玩，看见一只天鹅飞来，径直落到孩子身边，与他玩耍周旋，十分亲昵，小白龙遂将天鹅带回了龙宫。阿斯曼见孩子和天鹅形影不离，亲密无间，感到事情有些蹊跷，趁小白龙和孩子外出时，将天鹅杀死，焚尸灭迹。

自失去天鹅后，孩子失魂落魄，四处寻觅，整日在外面游荡。有一天，孩子拾到一块红宝石，酷似一颗心脏，遂与红宝石为伴，竟无须他人照料。阿斯曼眼见此番情景，心中十分不安，决意毁掉红宝石，以免日后带来意料不到的祸患。孩子睡觉时，一直将红宝石握在手中。阿斯曼动手拿红宝石时，孩子突然惊醒，大声哭喊起来。她在慌乱之余，挥手打去，将孩子打得口鼻流血。小白龙闻声赶来，看见孩子的鲜血滴在红宝石上，奇迹发生了：红宝石落地后慢慢长大，只听得轰的一声炸裂开来，从里面走出一个人，竟是笑盈盈的碧斯曼。

2.《诺文吉娅》

斯楚·莫尔根是一位牛羊盖地、马群遍野的富豪，在遥远的北屏山下驻牧。有一回出外围猎，行至嫩江之畔，忽听河岸树林中传来美妙的歌声。于是，他便下马寻找，遂见到一位年轻美貌的姑娘。原来，这位少女名叫诺文吉娅，生得美丽俊俏，温柔善良，远近闻名，是努拉·巴颜的掌上明珠。斯楚·莫尔根虽已年过半百，妻妾满堂，仍喜寻花问柳。他假借喝茶歇脚，来到诺文吉娅家里，与努拉·巴颜相识。不久，他便派来媒人说亲。努拉·巴颜虽不同意这门亲事，但在官府胁迫下，只好违心应允。于是，诺文吉娅便嫁到了北屏山。斯楚·莫尔根的正妻是个心狠手毒的悍妇，她妒忌诺文吉娅年轻美貌，生怕日后与她争宠，便无端寻衅，百般

折磨诺文吉娅，每天强迫她上山砍柴。

努拉·巴颜的儿子额尔敦陶克图，其姊出嫁时尚年幼，待到长大成人后，听闻斯楚·莫尔根逼婚之事，义愤填膺，遂身佩弓矢，骑上追风黄骠马，前往北屏山寻访其姊。一日，他来到一座山下，看见一个衣衫褴褛的女人，背着柴薪蹒跚而行，泪流满面，唱着悲哀的歌。原来，这个女人竟是自己的亲姊诺文吉娅。姊弟相逢，悲喜交加，遂商议逃奔回家之事。此时，黄骠马突然说话了："斯楚·莫尔根有三匹宝马，跑得比我快，你们怎能逃得出去呢？"黄骠马告知他们，马群中有一匹骏马，原是诺文吉娅的陪嫁牝马所生。只要他们唱起故乡的唤马调，它便会跑到他们身边。有了这匹骏马，斯楚·莫尔根就追不上他们俩了。另外，黄骠马说诺文吉娅在逃离时，务必带上镜子和梳子，危难时会用得着。

诺文吉娅连夜逃出了斯楚·莫尔根家。当他们日夜兼程，临近大兴安岭时，果然发现斯楚·莫尔根追了上来。黄骠马嘱咐诺文吉娅："快把镜子扔下去！"只见镜子落地，化作一汪湖泊，挡住了斯楚·莫尔根的去路。黄骠马跨过大兴安岭，拼死向前奔跑，但斯楚·莫尔根又追了上来。诺文吉娅把梳子扔了下去，只见梳子落地，化作了一片原始森林。斯楚·莫尔根在森林里迷了路，困乏而死。诺文吉娅终于逃出了虎口。不幸的是，黄骠马奋力跑到努拉·巴颜的家门口，却因过度劳累倒地而死⋯⋯

洪熙元年（1425年），科尔沁部蒙古人离开呼伦贝尔草原，跨越大兴安岭，进入松嫩平原。他们在黑龙江上游游牧，至迟应在15世纪中叶以前。由此可知，《碧斯曼姑娘》这支歌，当为明代中叶以前的产物。值得注意的是，《诺文吉娅》这首歌所表现的内容，与云南省彝族民间故事《阿诗玛》颇为相类，不仅故事情节基本相同，而且人物关系也一致。原故事中的阿黑与阿诗玛并不是情人，而是姊弟关系。由此可知，此歌历史非常久远，不排除是元代蒙古人入滇后，与当地产生文化交流的产物。

3.《巴颜巴尔虎的马群》

谱例30

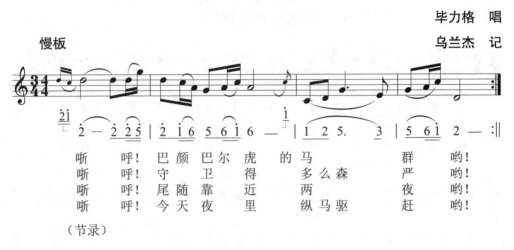

巴颜巴尔虎的马群[1]

毕力格　唱

乌兰杰　记

慢板

（节录）

　　《巴颜巴尔虎的马群》是一首古老的叙事歌曲，歌唱一位武艺高强的草原女侠，她女扮男装，连夜盗走了巴尔虎地方的三十三匹良马。此歌历史悠久，变体较多。其歌词大致相同，但曲调差别很大。例如，乌拉特蒙古部所流传的《巴颜巴尔虎的马群》以及呼伦贝尔草原上的同名歌曲、科尔沁地区古老民歌《额尔古勒岱》[2]，彼此多有相似之处。乌拉特蒙古部所流传的《巴颜巴尔虎的马群》，质朴苍劲，短小精悍，前面带有引子，保留着13、14世纪蒙古歌曲的遗风。

　　呼伦贝尔草原上流传的《巴颜巴尔虎的马群》，不仅与乌拉特蒙古部的那一首歌名相同，歌词也几乎完全一样。两首歌曲的区别主要体现在曲调上。呼伦贝尔草原的《巴颜巴尔虎的马群》，是一首典型的长调歌曲，音域宽广，节奏悠长，曲式庞大，带有很长的引子，具有浓郁的草原牧歌风格。尽管如此，两首民歌在音乐方面仍存在着内在联系。呼伦贝尔草原上流行的那一首，无疑是从乌拉特部《巴颜巴

[1] 乌兰杰. 蒙古族古代音乐舞蹈初探[M]. 呼和浩特：内蒙古人民出版社，1985：214.

[2] 乌·那仁巴图，达·仁沁. 蒙古民歌500首：上册[M]. 呼和浩特：内蒙古人民出版社，1979：917.

尔虎的马群》中脱胎而来的。

4.《诺敏古鲁之歌》

谱例31

诺敏古鲁之歌[1]

诺敏古鲁，系科尔沁部一位贵族，生活于17世纪初的动乱年代。自明末以来，科尔沁部蒙古贵族内部，便存在着如何对待满族统治者的问题。诺敏古鲁坚决主张抵抗后金，并率其所部与后金作战，兵败被俘，英勇就义。此歌系他牺牲前所唱。诺敏古鲁抗清之事，史料中有蛛丝马迹可寻。科尔沁部首领奎蒙克塔斯哈喇，有子二人：长子名博第达喇，次子名诺扪达喇，号噶勒济库诺颜[2]。诺敏古鲁，或许是诺扪达喇之讹传。明末清初，噶勒济库诺颜曾起兵抗清，科尔沁地区流传着许多有

[1] 乌兰杰. 蒙古族古代音乐舞蹈初探[M]. 呼和浩特：内蒙古人民出版社，1985：214.

[2] 赵尔巽，等. 清史稿：第四十七册[M]. 北京：中华书局，1977：14320.

关他的传奇故事。

另据史载，天聪二年（1628年），皇太极率兵攻打蒙古察哈尔多罗特部，"杀台吉古鲁，俘万一千二百人还"[1]。这个被清兵所杀的古鲁，是否就是诺敏古鲁呢？抗清的诺敏古鲁是科尔沁部人，而古鲁则是多罗特部贵族。或许诺敏古鲁抗清失败后，流亡于多罗特部，也未为可知。《诺敏古鲁之歌》在政治上反对投降主义路线，思想上反对宿命论与佛教神秘主义。在当时的环境下，振聋发聩，不愧是一首难得的优秀歌曲。

二、歌舞

（一）集体歌舞

从有关资料来看，蒙古族自娱性集体踏歌，在塞北蒙古时期依旧盛行，保持着元代集体舞蹈的余韵。明代岷峨山人《译语》云，蒙古"女好踏歌，每月夜群聚握手、顿足，操胡音为乐"。不难看出，这是一个典型的女性自娱集体歌舞。所谓"群聚握手"，指的是踏歌队形。众多女子在一起，手牵手围成圆圈，在明月皎洁的草原上欢乐歌舞。至于"顿足，操胡音为乐"，则是指舞者唱着歌，按节奏踏足的舞蹈动作。元明时代的汉族文人，在其诗文中将蒙古族的集体歌舞译为踏歌，是极为贴切的。蒙古族妇女月夜踏歌之俗，在布里亚特蒙古人中至今仍有流行，无论是队形和舞蹈动作，均同塞北蒙古女子踏歌没有多大差别，显示出蒙古族集体舞蹈的顽强生命力。

（二）宴席歌舞

宴饮时唱歌跳舞，乃是蒙古族的古老风俗，明代依旧盛行。明代岷峨山人《译语》载："酋首将入，凡房家（蒙古人）家长即塞毡帷，纳之正中，藉毡而坐。家长以下无男女以次长跪进酒为寿[酒盛以瓢，刳木为之者]，无贵贱皆传饮至醉，或吹胡笳，或弹琵琶，或说彼中兴废，或顿足起舞，或亢音高歌以为乐。"从这段记载来看，塞北蒙古人的宴会有着丰富多样的艺术活动，不但有歌唱和奏乐，而且还有欢腾热烈的舞蹈，可谓保持着蒙古族顿足起舞的古朴风俗。

[1] 赵尔巽，等. 清史稿：第一册[M]. 北京：中华书局，1977：24.

（三）劳动歌舞

蒙古族富有草原色彩的集体舞蹈中，有表现畜牧业生产劳动的游艺歌舞，《孛尔吉纳舞》便是一个生动的例子。傍晚，在绿草如茵的野外空地上，跳《孛尔吉纳舞》的牧民们，男女老少携起手来，站成若干行，至少四行，每行四人，多则不限，视人数多寡而定。表演这个舞蹈有两个主要角色，一人扮演公驼，另一人则扮演母驼。当列好队形的人们开始唱起《放驼歌》时，公驼须设法捉住母驼，而母驼则以队形为屏障，穿插奔跑，千方百计地躲避公驼。值得注意的是，无论是公驼抑或是母驼，当他们相互追逐之时，并不是随意跑动，而是要模仿骆驼奔跑时的动作和神态。这时，人们遵照领舞者（一般站在第一排之首）的指挥，击掌为号，不断侧身牵手，变换队列方向。其结果或使公、母二驼遥遥相望，或使他们转瞬间同处一行，从而产生激烈追逐的热闹场面。公驼若在唱完《放驼歌》之前捉住母驼，算取得胜利，否则便归于失败，被换下场，另有新人出来扮演公驼。如此循环往复，尽兴而罢。

对于蒙古族牧民来说，春季里使母驼受胎，乃是畜牧业生产的重要环节。每年春天，业已发情的公驼奋力地追逐母驼，是蒙古草原上常见的现象。《孛尔吉纳舞》正是通过反映畜牧业生产劳动的这一特定内容，表达出牧民对繁殖驼群的强烈关注。

<div align="center">放驼歌^[1]</div>

希布达　唱

乌兰杰　记

国 王的公驼　　放出来了　公 驼　哟！　快把门儿

走 上 高坡　　卧下了　　公 驼　哟！　慢慢吃着

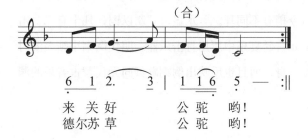

来 关好　　　公 驼　哟！

德尔苏 草　　公 驼　哟！

（四）倒喇戏

倒喇戏是元代蒙古族所创造的民间歌舞形式，不但深受蒙古人民喜爱，也广泛流行于大江南北，为各族人民所熟悉和欢迎。北元时期，这一独特歌舞形式仍在民间继续流传。明朝宣大总督方逢时曾写过一组边塞诗，其中便提到了倒喇戏：

平川漠漠草离离，

笳鼓喧喧夹路歧。

革囊盛满屠苏酒，

毳幕时听倒喇辞。

[1] 乌兰杰. 蒙古族古代音乐舞蹈初探[M]. 呼和浩特：内蒙古人民出版社，1985：53.

从这首诗的描写来看，倒喇戏是室内表演的高雅歌舞形式。"毳幕时听倒喇辞"之句，便是指蒙古人在毡包中表演倒喇歌舞。看来倒喇戏并未因元亡而失传，而是继续在蒙古高原上存在和发展着。从明人笔记中的有关记述来看，倒喇戏经过元代近百年的流传，已在中原地区深深植根。明刘侗、于奕正《帝京景物略》载："都人踏青高梁桥……至则棚席幕青，毡地藉草，骄妓勤优，和剧争巧。厥有扒竿、觔斗、喇、唣筒子、马弹解数……倒喇者，掐拨数唱，谐杂以诨焉，呜哀如诉也。"明代都城中的群众性艺术活动中，倒喇戏仍占有重要地位。从表演形式方面来说，倒喇戏包容歌唱、舞蹈、奏乐，乃至插科打诨、杂技等。这种综合性的歌舞形式，灵活多样，生动活泼，依然保持着元代以来的基本特征，为广大群众所接受和喜爱。明沈德符《万历野获编》载："都下贵珰家作剧，所用童子名倒刺小厮者，先有敲水盏一戏……但用九瓯盛水击之，合五声四清之音，谓之水盏，与今稍有不同耳。"水盏，"制以铜，凡十有二，击以铁著"（《元史·礼乐志》），是元宫廷宴乐中所用打击乐器。明代倒喇小厮表演时先敲水盏，不但证明集歌舞、奏乐于一身，而且也反映出倒喇歌舞同元代蒙古音乐的渊源关系。

三、乐器

塞北蒙古族乐器，其数目较之元代有所减少，尤其宫廷乐器更是如此。但那些富有草原特色的民间乐器，诸如马头琴、四胡、雅托噶等，却一直在蒙古草原上流传。塞北蒙古文献中，对乐器和乐曲未做多少记述。从明代汉族文人的笔记中，反倒可以找到一些蒙古族乐器的资料，多少弥补了文献资料不足的缺憾。

（一）火不思

《万历野获编》载："今乐器中，有四弦长项圆鼙者，北人最善弹之，俗名琥珀槌，而京师及边塞人又呼胡博词……本房中马上所弹者。"弹拨乐器火不思，在明代文人笔下有各种译写方法，诸如"琥珀槌""胡博词""虎拨思儿"之类，其实是均指同一乐器而言。明初，蒙古瓦剌部崛起，那里的蒙古人亦善弹火不思。《明英宗实录》载，正统十四年（1449年），"也先每宰马设宴，必先奉上皇（明英宗）酒，自弹虎拨思儿，唱曲，命达子齐声和之"。元明时代的蒙古人，上至可

汗大臣，下至普通武士，均能自弹火不思唱歌舞蹈，也先太师亦不例外，尚保持着元代以来蒙古人的传统。

火不思不仅在蒙古草原上流传，明代中原地区也很盛行。岷峨山人《译语》云："亦有虎拨思儿，近传其制于中国，然俗乐尚不可传，况番乐乎？必禁绝之可也。"元明以来，火不思已经在中国广泛流传，不仅"北人最善弹之"，连内地汉族人民对此也是喜闻乐见的。应当说，这是蒙古族、汉族音乐长期交流的结果，乃是文化进步的表现。岷峨山人却提出"禁绝"火不思，这是极不合时宜的浅薄之见。

（二）琵琶

塞北蒙古音乐中使用琵琶，明人笔记中多有记载。李实在《北使录》中记载，1450年，瓦剌部也先太师招待明使李实，"宰马备酒相待，令十余人弹琵琶，吹笛儿，按拍歌唱欢笑。"这里所说的琵琶，究竟是内地所流行的琵琶，抑或是指别的什么弹拨乐器，诸如火不思呢？在元明文人墨客的诗文中，有时往往将火不思泛称为琵琶。从有关资料来看，瓦剌人招待明使所弹，应是琵琶而非指火不思。因为，明英宗在瓦剌充当人质期间，明朝方面曾向也先太师赠送过礼品，其中就有梨花木制作的琵琶。由此可知，当时的瓦剌部蒙古人中，是不乏善弹琵琶的乐手。

（三）胡笳

胡笳这件古老的吹奏乐器，自匈奴时代以来，便在我国北方游牧民族中流传。直至北元时期，这件乐器依旧在蒙古人中盛行不辍。岷峨山人《译语》云："虏中有胡笳，声最凄惋，有怀者更不忍闻……"在前面所引《译语》中，亦有"或吹胡笳，或弹琵琶"之语。由此看来，塞北蒙古人善吹胡笳是不争的事实。然而，岷峨山人的记述未免过于简略，对胡笳这件乐器的形制构造乃至演奏方法等，均未做任何记载，可谓美中不足矣！

（四）筚篥

萧大亨《北虏风俗》云，蒙古人"无金鼓，惟有筚篥，以木为之，制如我铜号头而长，吹之以合众，其声闻更远也"。这里所说筚篥，似指军中所用号角，并

非内地所传带芦哨之筚篥。对此，岷峨山人《译语》中的下述记载，可作为有力佐证："小王子常以精兵数千或数万自随，有旗纛，无金鼓，惟吹唢呐为号，其声呜呜然，不中音律。或曰近亦有喇叭，以木为质，角为饰，不知然否。"蒙古语将木制大号称之为"布利叶"。岷峨山人所谓"唢呐为号"，当指大号而言。至于"以木为质，角为饰"的喇叭，似为胡笳，清朝宫廷音乐中有之。

（五）口琴

口琴，亦称口弦、口簧，铁制簧片乐器，蒙古语称之为"特木尔·胡尔"。据蒙古国考古发掘报告，匈奴古墓中发现了骨制口弦，可知此器已有两千年的历史。蒙古人喜弹口弦，尤以妇女为甚。北元以来，口弦在蒙古音乐中的作用更加突出，纳入了宫廷乐队。岷峨山人《译语》中，对蒙古族口琴也做了记载："占卜休咎，必请巫（或男或女）至其家，或降神，或灼羊骨，或以口琴（即中国小儿嬉戏者）取声清浊，或置弓于两手上，视其动止，皆验。"利用口弦这一乐器作为占卜工具，这是蒙古族萨满教中的奇异巫术之一。从上述记载来看，塞北蒙古人的日常生活中，吹奏口弦是很普遍的事情。

除了以上几件乐器之外，蒙古族还有许多种民间乐器，诸如胡琴、马头琴、雅托噶、三弦之类，在草原上长期流传。但由于蒙古文史籍中不见记载，故略而不述，在宫廷音乐部分详加介绍之。

四、宫廷音乐

塞北蒙古的汗帐音乐，虽不能与元代宫廷音乐同日而语，却也维持着相当规模。元朝灭亡之后，顺帝退守塞北，北元统治者参照元大都时期的旧制，对宫廷礼乐做了适当恢复和调整，建立起一套新的宫廷音乐体系。其中有些部分则是元朝宫廷音乐的延续，在宴乐方面更是如此。

（一）歌曲

明初，北元与明朝相对抗，双方多次发生大规模战争。在明军沉重打击下，北元方面接连失败，江河日下，统治集团内部滋长着日益严重的悲观情绪。在宫廷歌

曲方面，表现得尤为明显。例如，元朝末代皇帝妥懽帖睦尔，当其退回蒙古草原之后，唱出了一首充满悲观绝望情绪的哀歌。

1.《妥懽帖睦尔哀歌》

> 庄严美丽的大都城呵，
> 诸色珍宝点缀着它。
> 先辈可汗的夏营之所，
> 我的上都草原，锡尔塔拉！
> 凉爽宜人的开平上都，
> 丁卯年不幸失守。
> 登高远眺，
> 眼前是漫漫大雾。
> 只恨刺罕、亦巴忽将朕贻误，
> 退守漠北，乃是明智之举。
> 生性愚昧的大臣们呵，
> 竟将社稷弃之不顾。
> 我悲泣也是枉然，
> 好似迷路的红牛犊……[1]（节选）

2.《达延汗六万户蒙古赞歌》

> 你是手中锋利的宝刀，
> 你是头上闪光的兜鍪。
> ——察哈尔万户！

> 杭海高山，
> 由你驻扎镇守。

[1] 罗卜桑丹津. 黄金史[M]. 乔吉，校注. 呼和浩特：内蒙古人民出版社，1983：544.

身家性命，

赖你日夜保护。

——喀尔喀万户！

野马狍羊为食物，

土拨鼠皮为衣裘。

草原上凿井引水，

缉捕盗贼恶徒。

——乌梁海万户！

（以上为左翼三万户）

保管着班师时的柩车，

守护着圣主山丘般的白帐。

精于骑射，

肝胆相照，

恰好似海青的翅膀。

——鄂尔多斯万户！

你是战马连辔的缰绳，

受尽战乱的苦痛，

曾被掠夺者骚扰欺凌。

你如今把守着阿尔泰山的隘口，

恰好似敖包石碑般永恒。

——土默特万户！

圣主忠诚的奴仆，

日夜为汗帐效劳服务。

酸奶添旧汁，

酿潭靠陈曲。

强悍的永谢布,

连同喀喇沁、阿速部。

——此即六万户也。

（以上为右翼三万户）[1]

从音乐结构方面来说，此曲开首有引子，是由两句构成的。节奏悠长，庄严肃穆，具有长调歌曲风格。后面的五段歌词，则大体上是分节歌形式，但最后一段在结构上有所扩展，洋洋洒洒，浑然一体，恰好与前面首尾呼应，再现其引子的草原牧歌风格。此曲语言凝练，格调高雅，具有很高的艺术性。如此大规模的结构，绝非简单的歌曲形式，不排除是载歌载舞的宫廷倒喇歌舞形式。

达延汗统一蒙古，君临草原，将其所管辖诸部划分为左翼三万户（察哈尔、喀尔喀、乌梁海）与右翼三万户（鄂尔多斯、土默特、永谢布），当时统称六万户蒙古。至此，蒙古高原内乱渐息，政令畅通，国力强盛，可汗权威大增。饱经战乱的"毡帐之民"，得以在和平安定的社会环境中放牧劳动，从而使蒙古高原的经济文化得到了迅速恢复和发展。难怪，明人将达延汗称之为"中兴英主"，这是很中肯的评价。《达延汗六万户蒙古赞歌》，热情歌颂了达延汗的这一宏伟事业和不朽功勋。

[1] 内蒙古大学蒙古语言文学系，内蒙古师范学院蒙语言文学系. 蒙古族古代文学 [M]. 呼和浩特：内蒙古大学，内蒙古师范学院，1977：308.

3.《八方环宇》

谱例33

八方环宇

洁吉嘎　唱

慢板　　　　　　　　　　　　　　　　　　　乌兰杰　记

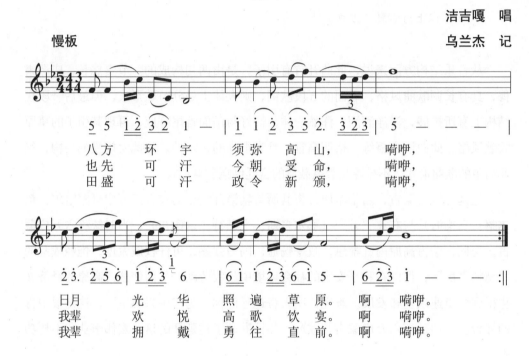

八方　　环宇　　须弥　高山，　　嗬咿，
也先　　可汗　　今朝　受命，　　嗬咿，
田盛　　可汗　　政令　新颁，　　嗬咿，

日月　　光华　　照遍草原。　啊　嗬咿。
我辈　　欢悦　　高歌饮宴。　啊　嗬咿。
我辈　　拥戴　　勇往直前。　啊　嗬咿。

> 射手献技，箭无虚发，
>
> 那颜大臣，赏赐有加。
>
> 骑手驰骋，扬尘飞沙，
>
> 歌者举杯，夸赞骏马。
>
> 勇士拼搏，意气风发，
>
> 蒙古大众，其乐无涯！

　　1449年，蒙古瓦剌部领主也先太师与明朝发生战争，"土木堡事变"中俘获明英宗，声势大振。此后，他拥兵自重，弑杀蒙古国主脱脱不花汗，并于1553年自立为汗，年号添元，自封"田盛可汗"。也先因暴戾无道，残害臣属，遂于1455年被其部下所杀。《八方环宇》这首宴歌，反映了也先称帝这段历史事实。

4.《满都海·彻辰夫人之歌》

> 为了履行妃子的祭祀大礼呵，
> 我肃立在黑白难分的远处。
> 今有合撒儿的后裔向我求婚，
> 只因可汗之子尚在年幼。
> 我独自来至汗帐门下，
> 向仁慈的先主祈求佑护！
> 羞怯的目光难以端视呵，
> 双膝跪倒对您倾诉。
>
> 为了举行可屯的祭祀仪式呵，
> 我屹立在牛马不辨的高地。
> 今有远方的从叔向我提亲，
> 只因为可汗之子弱小无依。
> 我独自来至金帐门下，
> 向英明的先帝祈求荫庇。
> 可怜我诚惶诚恐呵，
> 汗颜赧红难以启齿……[1]

满都海·彻辰夫人是北元蒙古族杰出的女政治家、军事家。她原是满都古勒汗之爱妃，年轻寡居。后皇太子遇害，大位虚悬，蒙古封建领主趁机发动了争夺帝位的战争。当此之际，科尔沁部领主乌纳·孛罗向其求婚。为了维系忽必烈以来的蒙古汗统，她拒绝了求婚者，依据蒙古风俗，毅然嫁给了年仅七岁的幼主达延汗，并以皇后名义执掌实权。她曾亲自挂帅，多次统军出征，逐一削平割据势力，为达延汗统一蒙古的事业打下了基础，从而对蒙古社会的发展进步做出了贡献。这首歌曲即是她拒绝乌纳·孛罗的求婚，决定嫁给幼主达延汗，告祭先帝时的誓词。

[1] 罗卜桑丹津. 黄金史[M]. 乔吉，校注. 呼和浩特：内蒙古人民出版社，1983：612.

此歌结构庞大，格式多变，曲折跌宕，上面所引歌词只是开首两段，从其采用民歌中常见的叠唱手法观之，无疑是可供歌唱的歌曲形式或是一首载歌载舞的宫廷倒喇戏。这首诗热情讴歌了满都海·彻辰夫人的高风亮节，具有极强的感染力。从其歌词的结尾部分来看，当是事后由他人所作。

（二）《笳吹乐章》与《番部合奏》

林丹·虎墩兔是蒙古察哈尔部封建领主，亦是蒙古的末代可汗，在位凡三十余年。在他的汗帐里，有一套规模较大的宫廷音乐——《蒙古乐曲》，由《笳吹乐章》与《番部合奏》两个部分组成的，大约是从北元时代传袭而来。1634年，林丹汗为清兵所败，走死青海。次年，蒙古察哈尔部即为皇太极所灭。林丹汗帐中的上述宫廷音乐，包括乐器、乐师、歌工在内，均为清兵所获。当时皇太极征服察哈尔部不久，不少蒙古封建主尚未归顺。从笼络和羁縻他们的目的出发，他毅然采纳林丹汗帐宫廷音乐，将其列入清宫宴乐，并由一个叫作什榜处的专门机构掌管之。《清会典》卷四十二载："太宗文皇帝平定察哈尔部，获其乐，列于燕乐（宴乐），是曰蒙古乐曲。"就是指这个历史事件。

康熙大帝平定"三藩之乱"，武功卓著。为了彪炳文治，弘扬礼乐，他于康熙五十二年（1713年），下诏编修《律吕正义》，由庄亲王允禄主持此项工作。乾隆十四年（1749年），乾隆皇帝遵循祖制，亦下诏编修《律吕正义后编》，遂将乾隆以前各朝所用新、旧乐章，均详细考订，注明工尺谱，一并辑入这部宫廷乐书，其中包括蒙古林丹汗的宫廷音乐。

乾隆十四年（1749年），清廷决意进一步推广《蒙古乐曲》，《清会典》卷四十二载："诏以蒙古乐曲皆增制满洲文"，又说"凡乐曲，皆兼习满洲、蒙古之文，择而并奏焉"。这样，《蒙古乐曲》的歌词便被译成满文，以蒙、满两种语言在清宫中歌唱。这些歌词后来又转译为汉文，采用蒙、满、汉三种文字合璧的形式，刊入《律吕正义后编》四十七、四十八两卷。清廷完成此项礼乐巨典，用多种民族文字记录少数民族宫廷音乐遗产，不仅是清朝文坛上的一件盛事，也是我国古代音乐史上一项了不起的创举。

清廷对蒙古的一贯政策，便是"满蒙联姻"，以此增强其统治实力。基于上述政治需要，《蒙古乐曲》亦为历代清朝皇帝所重。每年春节期间，清帝均在皇

宫、圆明园召见和赐宴内外藩蒙古王公、大臣。届时，均须由什榜处进奉《蒙古乐曲》。自雍正以来，这一套做法便形成定制，一直延续到清朝末年。

1.《笳吹乐章》

《笳吹乐章》是蒙古语宫廷歌曲，凡六十七首。笳吹，蒙古语词根为潮尔，无疑是带有潮尔合唱、呼麦喉音、胡笳伴奏的古老演唱形式。《番部合奏》则是器乐合奏曲，凡三十一首。其中六首配有歌词（似后来所填），其余则为真正的器乐曲。

从其内容上看，《笳吹乐章》是林丹汗帐宫廷礼乐，既有蒙古统治者祭祀祖先的颂歌，节日庆典所唱可汗赞歌，亦有拜佛进香的宗教赞美诗以及通常宫廷宴飨所唱宴歌、酒歌、格言诗、劝诫歌等。总体上说，作为宫廷礼乐的《笳吹乐章》，曾长期为蒙古、清朝统治者服务。有许多歌曲的内容，诸如《牧马歌》《至纯辞》《佳兆》等，竭力宣扬"汗权天授""上智下愚"之类封建伦理道德，赤裸裸地为皇帝歌功颂德。对于这些封建主义的糟粕，应予批判和扬弃。

作为17世纪以前的宫廷歌曲，《笳吹乐章》的内涵是十分丰富的，这一点也必须予以肯定。例如，《游子吟》是当时流行的一首民间思乡曲，《美封君》是富有哲理性的警世格言，而《宛转词》《铁骊》等，则是感怀父母养育之恩，赞美纯洁友谊的宴歌酒曲。一般说来，这类歌曲思想内容较为健康，或有益无害，艺术性也较高，是蒙古族古代歌曲中的精华，也是我国民族音乐宝库中的优秀遗产，值得珍惜、研究和学习。如前所述，蒙古族音乐史上的民间音乐和宫廷音乐往往相互影响，彼此转化，它们的界限是相对的，不能绝对化地看待问题。

谱例34

<center>游子吟[1]</center>

慢板

（　5　5　|　5　5　|　5　5　|　5　5　3　）|
3　3　3　5　|　5　5　3　5　|　5　3　3　5　|　5　—　|　0　0　|　0　0　|　0　0　|
站在高丘　眺望远方，啊　妈妈　呀，

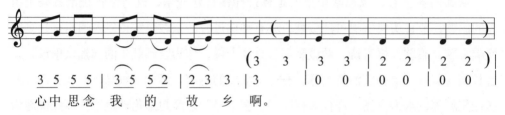

（　3　3　|　3　3　|　2　2　|　2　2　）|
3　5　5　5　|　3　5　5　2　|　2　3　3　|　3　|　0　0　|　0　0　|　0　0　|
心中思念　我　的　　故　乡　啊。

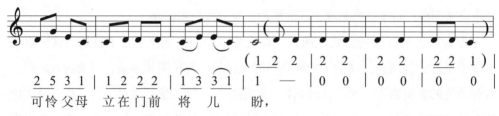

（　1　2　2　|　2　2　|　2　2　|　2　2　1　）|
2　5　3　1　|　1　2　2　2　|　1　3　3　1　|　1　—　|　0　0　|　0　0　|　0　0　|
可怜父母　立在门前　将　儿　　盼，

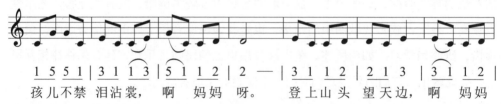

1　5　5　1　|　3　1　1　3　|　5　1　1　2　|　2　—　|　3　1　1　2　|　2　1　3　|　3　1　1　2　|
孩儿不禁　泪沾裳，啊　妈妈　呀。　　登上山头　望天边，啊　妈妈

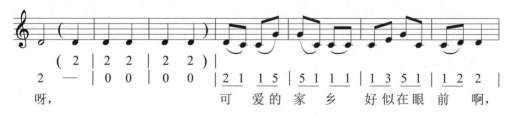

（　2　|　2　2　|　2　2　）|
2　—　|　0　0　|　0　0　|　2　1　1　5　|　5　1　1　1　|　1　3　5　1　|　1　2　2　|
呀，　　　　　　　可　爱的家　乡　好似在眼　前　啊，

[1] 允禄，张照，等. 御制律吕正义后编：卷四十七[M]//钦定四库全书荟要·子部，1746：27.

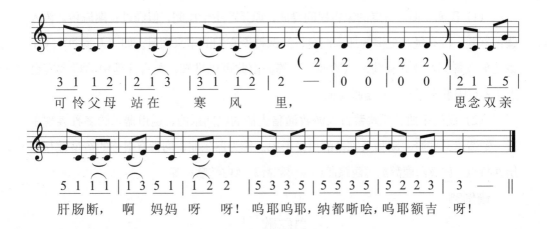

$$\underset{\text{可怜父母}}{3\ 1\ 1\ |\ 2} \quad \underset{\text{站在}}{1\ 3} \quad |\ \underset{\text{寒风}}{3\ 1} \quad \underset{\text{里,}}{1\ 2}\ |\ 2\ \ - \ |\ 0\ 0\ |\ 0\ 0\ |\ \underset{\text{思念双亲}}{2\ 1\ 1\ 5}\ |$$

可怜父母 站在 寒风 里, 思念双亲

$$\underset{\text{肝肠断,}}{5\ 1\ 1}\ |\ \underset{\text{啊 妈妈}}{1\ 3\ 5\ 1}\ |\ \underset{\text{呀}}{1\ 2\ 2}\ |\ \underset{\text{呀!鸣耶}}{5\ 3\ 3\ 5}\ |\ \underset{\text{鸣耶,纳都}}{5\ 5\ 3\ 5}\ |\ \underset{\text{唶哙,鸣耶}}{5\ 2\ 2\ 3}\ |\ \underset{\text{额吉 呀!}}{3\ \ -}\ \|$$

肝肠断, 啊 妈妈呀 呀！鸣耶鸣耶,纳都唶哙,鸣耶额吉 呀！

《笳吹乐章》中的六十七首歌曲,一般用于祭祀祖先、节日庆典、朝会礼仪、宗教活动等场合。其风格庄严肃穆,温文典雅,节奏徐缓宽舒,有些甚至流于呆板。因其采用呼麦、潮尔唱法,其曲调则"以字行腔",多用四五度跳进音程,缺少优美如歌的旋律。调式则多用宫、徵,不免显得过于古朴单调。

《笳吹乐章》中的蒙古语歌曲,是采用呼麦、潮尔合唱形式演唱的。从清代文人有关《蒙古乐曲》的零星记述中,多少可以看出些蛛丝马迹来。"一什榜,蒙古乐名。其器用笳、管、筝、琶、弦阮、火不思之类,将进酒于筵前,鞠臆奏之,鼓喉而歌,和啰应节。"[1] "鼓喉而歌,和啰应节"这个提法,应予特别的注意。《笳吹乐章》中的"鼓喉而歌",不是别的,恰恰就是现今所谓呼麦与潮尔合唱。和啰,或曰浩赖者,蒙古语意为喉咙也。司章（歌工）用呼麦方法主唱蒙古语歌曲,另有人伴唱固定低音潮尔,便是和啰应节的真正含义。由此可知,至迟到清朝嘉庆年间,蒙古宴歌与颂歌中的潮尔合唱形式,在清代宫廷中仍然流行。

2.《番部合奏》

《番部合奏》是蒙古汗帐中的宫廷宴乐,多用于封建统治者宴飨娱乐、节日聚会以及招待宾客等场合。这些大小不等的器乐曲,大都具有旋律优美、节奏生动、调式多样、题材广泛等特点。从总体上说,作为宴乐的《番部合奏》,艺术上要远远高于《笳吹乐章》。显然,蒙古统治者对于他们自身的娱乐和享受,远比对祖先和神明的礼敬更为关心。从题材上看,《番部合奏》的这三十一首乐曲,大体上可分为三类:

[1] 吴振. 养吉斋丛录[M]. 北京：中华书局, 2005：211.

（1）民间舞曲。古老的蒙古民间舞曲，原是产生于民间，但经过长期流传，传入蒙古宫廷。没有经过更多的加工润色，尚保持着它们的本来面目。如《大番曲》《小番曲》《舞词》《乘驿使》《游逸词》等。由此可以推知，蒙古汗廷中的盛大宴会上，不仅唱歌奏乐，似乎是跳舞的。

（2）民间乐曲。反映蒙古人游牧渔猎生活的民间乐曲，运用器乐的多种表现手段，塑造出某些野生动物及家畜的可爱形象。作为器乐曲，均带有很强的造型性与描绘性特点。如《白鹿辞》《西鲽曲》《鸿鹄辞》《白驼歌》等。

谱例35

白驼歌[1]

——————

[1] 允禄，张照，等．御制律吕正义后编：卷四十八[M]//钦定四库全书荟要·子部，1746：9．

（3）器乐独奏曲。描写蒙古封建统治者闲情逸致、享乐生活。这类乐曲多出自宫廷乐师或文人之手，精致高雅，情感细腻，旋律优美如歌，调式运用大胆丰富，具有浓厚的抒情意味。诸如《千秋辞》《庆君侯》《夫人辞》等。从其产生的年代来说，这些乐曲明显晚于《大番曲》《小番曲》等舞曲。蒙古族器乐音乐长期受到萨满教音乐风格的影响，往往善于刻画野生动物形象，而很少正面表现人的生活。后来，民间自娱性集体舞蹈音乐蓬勃发展起来，但多表现蒙古人的群体形象和情绪，很少有抒发个人内心情感的乐曲。而《番部合奏》中的器乐曲，则突破了这样的局限，开始着重描写人的生活，抒发个人丰富的内心情感，应该说是音乐思维方式上的一次飞跃，因而具有进步意义。

谱例36

大番曲（也克·蒙古）[1]

快板

3.乐队编制

对于《蒙古乐曲》的乐队编制，《清会典》卷四十二中做了详尽的说明："笳吹：用司胡笳、司胡琴、司筝、司口琴各一人，司章（歌工）四人。进殿一叩，跪一膝奏曲。番部合奏：用司管、司笙、司笛、司箫、司云璈、司筝、司琵琶、司三弦、司火不思、司轧筝、司胡琴、司月琴、司二弦、司提琴（四胡）、司拍。凡十五人，为三班，与笳吹一班同人，一叩，跪一膝奏曲。"

《番部合奏》的乐队编制，门类齐全，丰富多彩，既有蒙古族固有的民间乐器，诸如火不思、胡琴、提琴（四胡）、筝、胡笳、口琴，又有许多内地的汉族乐器，如笙、箫之类。这样完备而实用的宫廷乐队，乃是蒙古族、汉族音乐文化长期交流的结晶。《笳吹乐章》是声乐体裁，以歌曲为主，器乐则是伴奏，只起衬托作用，故乐器用得较少，只有笳、胡琴、筝、口琴（口簧）四件，而歌工却有四人。

[1] 允禄，张照，等. 御制律吕正义后编：卷四十八[M]//钦定四库全书荟要·子部，1746：14.

从艺术上说，这样的比例是合适的。

林丹汗时代的宫廷乐队，沿袭了元朝宴乐乐队的编制。若将其所用十五件乐器与《元史·礼乐志》所载宴乐相比较，其中有十一件乐器是相同的。它们是火不思、筝、轧筝、琵琶、胡琴以及笙、笛、箫、管、云璈、拍板。由此看来，清廷所获《蒙古乐曲》，其实是从元代宫廷音乐中传留下来的。这足以说明，塞北蒙古宫廷音乐有相当的成就，并且有其自身的特点。将其看作一团漆黑，毫无成果可言，显然是不符合实际的。

五、蒙古族、汉族音乐交流

明朝建国后，朱元璋采取苛猛方略治理国家。刘基的《诚意伯文集》载，朱元璋说："奈何胡元以宽而失，朕收平中国，非猛不可。"对于滞留内地的蒙古族，明廷采取强迫同化政策，禁胡语、胡服，甚至不得保留胡姓。文化艺术领域内，则排斥一切与元朝有关的文化现象。然而，元朝立国近百年，各民族的文化艺术发生密切交流，蒙古族独特的音乐舞蹈对内地汉族产生了深刻影响。徐渭在《南词叙录》中说："听北曲使人神气鹰扬，毛发洒淅，足以作人勇往之志，信胡人之善于鼓怒也……""今之北曲……壮伟狠戾，武夫马上之歌，流入中原，遂为民间之日用。"王世贞在《曲藻》中说："自金元入主中国，所用胡乐嘈杂凄紧。缓急之间，词不能按，乃更为新声以媚之。"可见北方少数民族音乐对于汉族歌曲，同样产生了不容低估的影响，器乐方面，元代所盛行的一些蒙古乐曲，诸如《海青拿天鹅》《白翎雀》之类，继续在内地流传，受到人们的欢迎。例如，南方人喜听《白翎雀》，却不知道它是什么样的鸟类。于是，便有画家作《白翎雀图》，供人们欣赏，足见《白翎雀》的影响何等深远。王祎诗云：

> 白翎雀，雪作翎，
> 群呼旅食啁唧鸣。
> 何人翻作弦上声，
> 传与江南士女听。
> 南人听声未识形，
> 画师更与图丹青……

元代的琵琶名曲《海青拿天鹅》，在明代也很流行。明人李开先在《词谑》中介绍了一位善弹《海青拿天鹅》的琵琶演奏家。"张雄更出人一头地。有客请听琵琶者，先期上一副新弦，手自拨弄成熟，临时一弹，令人尽惊。如《拿鹅》，虽五楹大厅中，满厅皆鹅声也。"

歌舞方面，元代蒙古族倒喇戏仍在内地继续流行。刘廷玑《在园杂志》载："今有倒喇班，用小童以箸顶碗而转，升高复下。送葬之家，亦有前导作此戏者……"明代的倒喇戏班，既表演歌舞，也要杂技，应邀在红白喜事上演出，保持着旺盛的生命力。至于蒙古族一些民间乐器，诸如火不思、胡琴之类，轻便灵活，易于演奏，在汉族群众中广泛流行。难怪，岷峨山人见火不思"近传其制于中国"的盛况，发出"必禁绝之可也"的感叹。

明代中叶以后，明朝和蒙古的关系趋于缓和，双方的经济文化交流逐渐变得密切起来。明朝和漠北蒙古不断有使节往来，明使臣多次向蒙古可汗、瓦剌部也先太师赠送乐器。"北虏之赏，莫盛于正统时……惟六年（1441年）之赏更异，今录之……篓篌、火拨思、三弦各一幅……至八年（1443年），又赐可汗……花框鼓、鞭鼓各一面，琵琶、火拨思、胡琴等乐器。"[1]

蒙古土默特部首领阿勒坦汗，采取与明朝友好的政策。于是，蒙古族、汉族经济文化交流较前更加深入开展起来。在当时的呼和浩特，迁入大量的汉族市民，经商或从事手工业劳动。因此，汉族戏班也经常来呼和浩特，为蒙古族、汉族群众演戏。

纵观明代历史，蒙古族、汉族统治者之间虽时有对抗，但和平相处是主流，双方仍旧保持着经济文化联系。至于蒙古族、汉族人民之间，则更是世代友好，密切往来。在音乐方面，蒙古族、汉族之间的相互交流尤为密切，这一基本事实是不容忽视的。

[1] 沈德符. 万历野获编：下册[M]. 北京：中华书局，1997：776.

第六章　清代蒙古族音乐

　　清朝是我国历史上最后一个封建王朝。作为少数民族统治者所建立的全国性统一政权，在政治、经济、军事、文化艺术乃至民族关系方面，均有许多不同于前代的特色。自察哈尔林丹汗败亡以来，蒙古即成为清朝北部边陲的一个重要成员。清代两百多年来，随着中国社会的向前发展，蒙古历史也进入新的时期。清朝对蒙古的统治，结束了自达延汗以后的长期战乱，为蒙古高原带来了和平。中央集权制国家政权的有效治理以及和平安定的社会环境，使蒙古的畜牧业经济得以恢复，为文化艺术的继续发展提供了有利条件。

　　诚然，清廷对蒙古所采取的政策，历来是笼络、利用和限制并重，具有鲜明的两重性。例如，清朝皇室一方面和内外藩蒙古王公保持通婚，以联姻手段加强满、蒙关系，另一方面却又严令禁止蒙古各盟旗之间的自由往来，以防联合抗清。为了削弱蒙古的力量，清朝政府推行愚民政策，在蒙古地区大力弘扬佛教，广建寺庙，使众多蒙古族青壮年出家当喇嘛。另外，清廷素来惧怕国内各民族人民的自由交往，尤其明令禁止蒙古族和汉族之间的通婚、交往，不准蒙古牧民学习汉语、汉文，唯恐蒙、汉人民团结起来，共同进行反清斗争。毋庸置疑，这些倒行逆施的政策，严重阻碍了蒙古的经济文化发展和社会进步。

　　从总体上说，清代蒙古族音乐史大致可划分为三个发展阶段：明末清初战乱时期，清朝中叶稳定发展时期，清末鸦片战争以来的社会动荡时期。不难看出，这三个发展时期，同清代中国历史发展的总趋势是完全一致的。蒙古族是祖国大家庭中的一员，其民族史与文化史，自然离不开中国历史的普遍规律。

　　明末清初的蒙古族音乐，乃是战乱时代的产物，从内容到形式无不打下了战争的烙印。从音乐体裁方面来说，这一时期的基本特点，便是以歌曲为主。延至17世纪中叶，蒙古族音乐进入一个民间歌曲蓬勃发展的高潮时期。反之，其他一些音乐体裁，诸如器乐、集体歌舞、倒喇戏等，则由于战乱频仍，缺乏安定的社会环境，因而日益衰落，进入低谷时期。

　　在思想内容方面，清初的蒙古民歌，尤其是武士思乡曲和反战歌曲，往往直接反映战乱时代的社会现实，强烈控诉清朝统治者发动的对外扩张战争，表现蒙古人民所遭受的深重灾难。例如，清朝政府为了防范蒙古人民的反抗，曾下令拆散察哈尔蒙古部，将青壮人丁迁往外地，致使蒙古族牧民妻离子散，流落他乡。有几首清初民歌，即如实反映了这段血泪史。另外，明末清初的战乱中，蒙古兵士长年在外征战，也编唱了不少厌恶战争，向往和平生活，思念故乡亲人的歌曲。这些民歌不仅内容丰富，思想深刻，并且具有很高的艺术性，堪称蒙古族音乐史上的珍品。

　　清代中叶，中国社会已趋稳定，进入了和平发展时期。在长期稳定的社会环境下，蒙古族音乐有了较快的发展进步。随着畜牧业经济的恢复发展，蒙古族特有的草原长调牧歌，在明代以来的基础上又有了新的提高。自元代以来，蒙古各地草原牧歌的发展是不平衡的，但到了清代中期，这一现象已基本消失。除却布里亚特部蒙古人之外，大凡蒙古族繁衍生息、奶茶飘香之处，无不歌唱悠长的草原长调牧歌。从其音乐风格观之，清代蒙古族草原长调歌曲，大体上形成了三种不同的地域性流派：

　　一是婉约派。在内蒙古中部的锡林郭勒草原，长调歌曲得到了高度发展。其草原牧歌音调优美，节奏舒展，婉转华丽，博大深沉，带有浓厚的抒情色彩。这里的长调歌曲不仅形式完美，而且演唱形式多种多样，既有独唱，也有合唱。锡林郭勒盟的民间音乐，历史上曾受到宫廷音乐的深刻影响，比起其他地区来，草原牧歌已趋于高度成熟，代表着蒙古族草原长调牧歌艺术的高峰。

　　锡林郭勒草原的长调歌曲，存在着不同时代风格和地方风格。例如，长调歌曲中所谓的孛儿只斤调，音调平直，古朴苍劲，缺少华彩性润腔，明显不同于婉约派牧歌，保持着15世纪中叶以前的古老风格。锡林郭勒盟东部的乌珠穆沁草原，其牧歌至今仍保持着孛儿只斤调的余韵。由此可知，锡林郭勒盟长调歌曲的婉约之风，是后来历史发展的产物，大约形成于清代中期。

二是豪放派。在内蒙古东部的呼伦贝尔草原，其长调歌曲同样得到了相当的发展，并且具有自身的鲜明特点。此地的长调歌曲音调简洁，高亢嘹亮，情感激越，具有豪放雄健的特色，与锡林郭勒草原的婉约风格形成对比，成为蒙古族草原长调牧歌的又一中心区域。

三是古朴派。在内蒙古的边陲地区，如东部的科尔沁草原、西部的阿拉善、鄂尔多斯高原以及新疆阿尔泰山麓的蒙古族聚居地区，虽然相隔数千里，民间音乐各具特色，却呈现出许多的共同性，尤其在长调歌曲方面，存在着明显的相似之处。其基本风格，便是音调平直，节奏简洁，粗犷遒劲，缺少华彩性，带有古朴单纯的特色，保留着15世纪中叶以前的遗风。当然，蒙古族草原长调歌曲的上述三种风格流派，只有相对意义，并不是绝对的。因为，内蒙古各地的长调歌曲数量浩瀚，丰富多彩，难以用一种风格来加以概括。何况，在不同风格区之间，还存在着过渡性的混融区，呈现出音乐形态与风格方面的复杂情况，这里暂不予详论。

器乐方面，清代中期以来的蒙古族器乐，大体经历了两方面的变化。首先，随着清朝统治的日趋巩固，在和平安定的社会环境下，蒙古族的器乐艺术，从明末清初的凋零状态中逐渐恢复过来，并取得了一定成就，诸如民间器乐合奏曲《阿斯尔》的产生，便是很好的例证。其次，随着草原文化的高度发展，拉弦乐器得到了长足发展，进而占据了主导地位。原先的一些弹拨乐器或被改造，或被淘汰，已退居为次要地位。林丹汗被清朝消灭之后，蒙古族的宫廷音乐传统遂告断绝。原先林丹汗宫廷中的《笳吹乐章》与《番部合奏》之类，则被清廷全盘接受，为清朝统治者服务。

鸦片战争以后，在帝国主义列强的侵略之下，中国沦为半殖民地半封建社会。蒙古地区的社会矛盾也日益加剧，进入了剧烈动荡的历史时期。与此相应，蒙古族音乐亦进入一个新的历史阶段。内蒙古草原南部的狭长地带，东起大兴安岭，中经阴山山脉，西至乌拉山、母纳山，生活在那里的蒙古人与汉族地区接壤，在汉族影响下，逐渐放弃了传统畜牧业，改事农业耕作，过着半农半牧生活。上述地区的蒙古族音乐，便过渡到半农半牧音乐文化时期，出现了草原游牧音乐文化形态与半农半牧音乐文化形态并存的局面。随着岁月的流逝，半农半牧地区的蒙古人与游牧生活脱离，草原长调牧歌便趋于衰微，有些地区甚至濒临失传。而某些新的音乐体裁形式，诸如大量的短歌、长篇叙事歌以及蒙古语说书乌力格尔等，如雨后春笋般勃

兴起来，并且成为民间音乐的主导风格。直至晚清时期，东部的科尔沁、中部的察哈尔（今锡林郭勒盟南部）、西部的鄂尔多斯地区，形成短调音乐形态的三个中心区域。

随着蒙古族、汉族人民之间的密切往来，蒙、汉音乐交流取得了丰硕成果，这一点在半农半牧地区表现得尤为突出。例如，在内蒙古东部地区，汉族的许多民间乐器和乐曲逐渐传入蒙古民间，形成新的器乐合奏形式。而在内蒙古西部地区，以土默特平原、鄂尔多斯为中心，随着蒙古族、汉族人民的长期杂居及友好相处，音乐方面相互学习，彼此渗透，产生了新的民歌形式蒙汉调（亦称漫瀚调），受到蒙古族、汉族人民群众的共同喜爱。

至此，蒙古族音乐的时代风格，从草原长调牧歌为代表的抒情音乐阶段，继而推进到以短调歌曲为代表的叙事音乐阶段。至于在思想内容和创作方法方面，鸦片战争以来所产生的蒙古族短调歌曲，有其自身的鲜明特点。概括地说，思想内容上的爱国主义、英雄主义，创作方法上的现实主义，乃是清末短调歌曲的主流。

一、清代初期的蒙古族音乐

（一）反清歌曲

谱例37

<div align="center">

羽　书[1]

察哈尔民歌

却金扎布　记

</div>

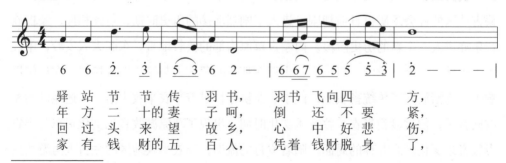

驿 站 节 节 传 羽 书，　羽 书 飞 向 四　方，
年 方 二 十 的 妻 子 呵，　倒 还 不 要　紧，
回 过 头 来 望 故 乡，　心 中 好 悲　伤，
家 有 钱 财 的 五 百 人，　凭 着 钱 财 脱 身　了，

[1] 乌·那仁巴图，达·仁沁. 蒙古民歌500首：上册[M]. 呼和浩特：内蒙古人民出版社，1979：283.

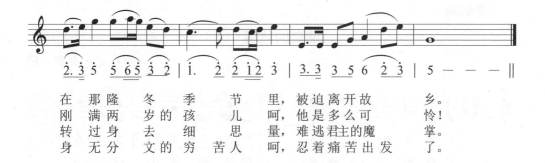

在　那　隆　　冬　季　　节　里，被迫离开故　　乡。
刚　满　两　　岁的　孩　　儿　呵，他是多么可　　怜！
转　过　身　　去　细　　思　量，难逃君主的魔　　掌。
身　无　分　　文的　穷　　苦　人　呵，忍着痛苦出发　了。

1696年五月，康熙率军亲征准噶尔部，大败噶尔丹。十一月中旬，进驻归化城，举行盛大庆典。《圣武记》云，康熙"次归化城，躬犒劳西路凯旋之师，辍膳大享士。献厄鲁特（卫拉特）之俘，弹筝筑歌者毕集。有老胡工筑，口辩有胆气，兼能汉语，上赐之潼酒，使奏技。音调悲壮……"[1] 厄鲁特悲歌的演唱者，是准噶尔部的一位老年战俘，不仅能即兴编唱歌曲，而且还善奏胡筑，大约是个宫廷音乐家。

厄鲁特悲歌

雪花如血扑战袍，
夺取黄河为马槽。

灭我名王兮虏我使歌，
我欲走兮无骆驼。

呜乎黄河以北兮奈若何？
呜乎北斗以南兮奈若何？[2]

[1] 魏源. 圣武记：上册[M]. 韩锡铎，孙文良，点校. 北京：中华书局，1984：120.

[2] 魏源. 圣武记：上册[M]. 韩锡铎，孙文良，点校. 北京：中华书局，1984：120.

谱例38

洁白的毡房[1]

达·桑宝　记

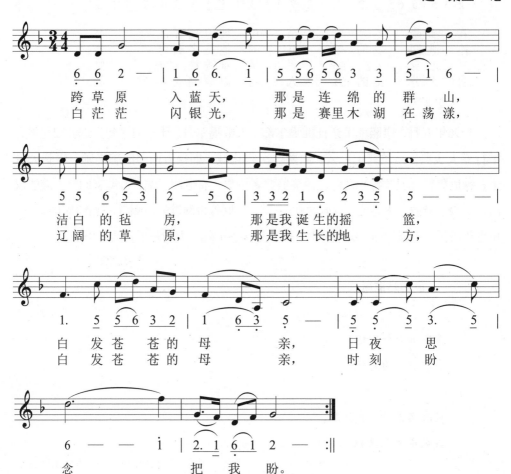

跨草原　　入蓝天，　　那是连绵的群山，
白茫茫　　闪银光，　　那是赛里木湖在荡漾，

洁白的毡　房，　　那是我诞生的摇　篮，
辽阔的草　原，　　那是我生长的地　方，

白发苍苍的母　　亲，　　日夜思
白发苍苍的母　　亲，　　时刻盼

念　　　　把我盼。
我　　　　回故乡。

此歌感情深沉，风格苍劲，曲调优美流畅，具有很高的艺术性。雍正年间，一部分察哈尔部蒙古人被派往新疆，在博尔塔拉一带游牧驻防。此歌即是当年察哈尔部士兵思念故乡亲人所唱。

[1] 文化部文学艺术研究院音乐研究所. 中国民歌：第四卷[M]. 上海：上海文艺出版社，1985：320.

谱例39

噶斯湖畔

斯 琴 唱
乌兰杰 记

快板

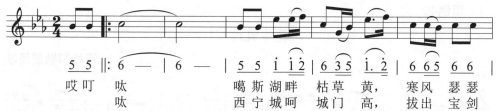

哎叮 哒　　　　噶斯湖畔 枯草 黄，寒风 瑟瑟
哒　　　　西宁城呵 城门 高，拔出 宝剑

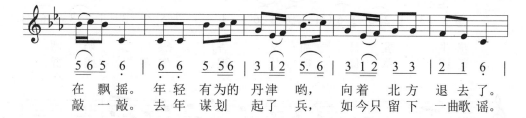

在 飘摇。 年轻 有为的 丹津 哟，向着 北方 退去了。
敲 一敲。 去年 谋划 起了 兵，如今只 留下 一曲歌谣。

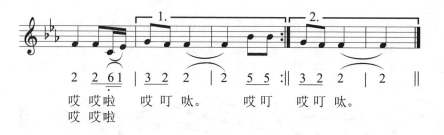

哎 哎啦 哎叮 哒。　哎叮 哎叮 哒。
哎 哎啦

1723年秋，青海和硕特蒙古部贵族罗卜桑丹津叛清，经过半年多的激烈战斗，起义军被清朝镇压。罗卜桑丹津率残部逃向准噶尔之地。《噶斯湖畔》这首歌便是和硕特蒙古人起义失败后编唱的。所谓"年轻有为的丹津"，即指罗卜桑丹津而言。

（二）宴歌

清代宴歌划分为民间宴歌和官方宴歌两类。数量虽然可观，却进入停滞衰落阶段。随着清廷对蒙古统治的巩固，官方宴歌中出现了不少歌颂清朝统治者的曲目。由于藏传佛教的传播，宴歌中大量出现了歌颂佛教、宣扬佛理的歌曲。蒙古封建统

治者日趋腐朽没落，骄奢淫逸，宴歌中随之产生了一批鼓吹及时享乐、寻求物质刺激的歌曲。而清代的民间宴歌中，则不乏内容健康、格调清新的曲目。诸如《阿苏如》《花牛乳汁》《巴伦杭盖》《辽阔富饶的阿拉善》，卫拉特蒙古族宴歌《广阔的世界》等，均在人民群众中广为传唱。

谱例40

花牛乳汁[1]

锡林郭勒盟民歌

花牛　乳汁　甜又　香，　酿出了　奶　酒
辽阔　草原　掀绿　浪，　牛羊　成群

更芬　芳。　尊贵的　客人　从远　方　来，
多肥　壮。　尊贵的　客人　从远　方　来，

远方　来哟，　让我们　斟上美酒　齐声歌　唱！
远方　来哟，　从容　欢饮　到天　亮！

[1] 乌·那仁巴图，达·仁沁. 蒙古民歌500首：上册[M]. 呼和浩特：内蒙古人民出版社，1979：8.

谱例41

巴伦杭盖[1]

<div align="right">

王秀英　唱

乌兰杰　记

</div>

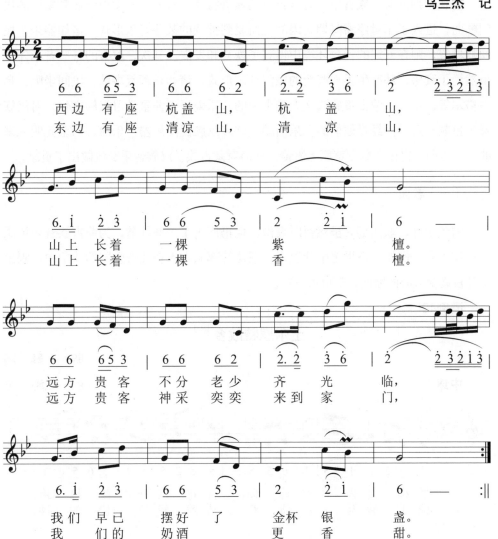

———————

[1] 乌兰杰，马玉蕤，赵宋光. 蒙古民歌精选99首[M]. 北京：中央民族出版社，1993：93.

二、清代中期的蒙古族音乐

清代中期的蒙古族音乐，有其自身的显著特点。首先，一度得到蓬勃发展的民间歌曲，进入了相对停滞时期。因战乱而受到摧残的某些音乐形式，诸如器乐、民间歌舞等，则在安定的社会环境中得到了恢复和发展。其次，原有的某些音乐体裁虽然趋于衰落，却产生了一些新的民间音乐形式，诸如长篇叙事歌、民间坐唱、乌力格尔等。第三，蒙古贵族或文人雅士中的音乐爱好者注重学习汉族文化，对汉族音乐也颇有造诣。经过他们的音乐活动，许多汉族民间乐器、乐曲，乃至元明以来的一些古曲，得以在蒙古草原上流传，从而对蒙古族、汉族音乐交流做出了贡献。

（一）歌曲

清代中叶，歌曲形式虽然暂时衰微，但仍产生了一些好歌，为蒙古族音乐增添了一丝光彩。例如，18世纪中叶以来，卫拉特部蒙古人在反帝爱国的斗争中，唱出了几首震撼人心的歌曲，颇值得重视。

谱例42

土尔扈特故乡[1]

斯　琴　唱

色·仁沁　记

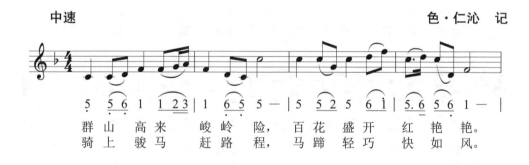

[1] 新疆人民出版社. 新疆蒙古族民间小调歌曲（一）. 乌鲁木齐：新疆人民出版社，1982：12.

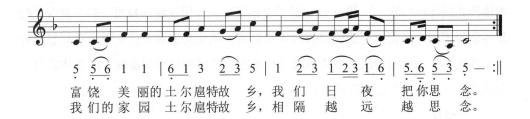

富饶 美丽的土尔扈特故 乡，我们 日 夜 把你思 念。
我 们的家 园 土尔扈特故 乡，相隔 越 远 越思 念。

乾隆三十五年（1770年），驻牧于伏尔加河下游的土尔扈特部蒙古人，不堪忍受沙皇的压迫，在其杰出首领渥巴锡汗的率领下，毅然离开俄国，冲破俄军围追堵截，回到新疆，投入了祖国的怀抱。此歌系土尔扈特人回归途中所唱，曲调委婉，节奏稳健，意境深远，充满着对祖国和故乡的挚爱，是一首难得的好歌。

（二）民间歌舞

明末清初的战乱，对蒙古族文化所造成的影响，因各地情况不同，其程度亦有所不同。例如，蒙古高原中部地带，封建化程度深，文化艺术发展水平高，接受其他民族文化也较早。元明以来，那里又是民族战争和内乱的主战场，文化艺术受到严重破坏，古老的音乐形式已成为历史的陈迹。反之，生活在蒙古高原东、西两翼的蒙古人中，古老音乐形式却保留得较多。于是，音乐风格上出现所谓"远距离相近，近距离相异"的奇特现象。

1.布里亚特圆舞

这是流行于布里亚特蒙古人中的一种民间集体歌舞形式。每当暮春或盛夏，在月色皎洁的夜晚，布里亚特人便聚集在鲜花盛开的草地上，男女老幼手牵手，开始跳起圆舞来。布里亚特学者M.H.罕加罗夫，曾对布里亚特圆舞做了颇为详尽的描写："男女青年手拉手围成一个圈，一开始由左向右慢慢移动并唱着音调悠长的歌曲。如果由右向左跳和不围成一个圈，认为是一种灾难的象征，因为只有精灵在跳舞时才围成半圆形的圈，并由右向左跳，过一会之后，舞蹈者相互靠拢，快速跳动，这时仍是由左向右跳，但歌曲则由悠长的转为快速的……通常，由一个老太婆或老头首先开始舞蹈和唱歌。因为，据布里亚特人说，年轻人在人数众多的集会上

不能领先跳舞和唱歌。"[1] 上述记载清楚地证明，布里亚特圆舞是一种非常古老的集体歌舞形式，尚保留着氏族部落时代的遗风。单从其表演方式来看，它同忽图刺汗率其士卒，绕树而舞的迭卜先以及元代蒙古人"踏歌尽醉营盘晚"的集体歌舞一脉相承，二者有着明显的渊源关系。

2.倒喇戏

元代的倒喇戏，经过两百余年的发展，延至清朝初年，已进入消亡时期。从有关资料来看，康熙年间，在东北边境地区，尚有倒喇戏的踪迹可寻。清代杨宾《柳边纪略》卷四云："康熙初，宁古塔张坦公有歌姬十人，李兼汝、祁奕喜、教优儿十六人，后皆散。今唯有执倒喇而讴者。"大约到了清代晚期，倒喇戏最终从艺坛上完全消失，不免有些可惜。

（三）民间萨满教歌舞

清代中叶，蒙古族民间萨满教有了相当的恢复和发展，科尔沁草原上崇信萨满之风甚炽。民间的萨满巫师多如牛毛，鱼目混珠，真假难辨。为此，科尔沁右翼中旗、左翼中旗的封建主，不惜采取穿越火海的办法，对萨满巫师进行考核。阿勒坦汗皈依佛教以来，佛巫两教展开激烈斗争，其结果最终导致蒙古萨满教中心的东移。从历史上看，科尔沁草原地处边陲，交通闭塞，经济文化相对落后。那里的封建化程度较低，氏族部落时代的遗存较多，以上社会环境很适合于萨满教的生存与发展。因此，内蒙古的大兴安岭南北，便成为蒙古萨满教的强大中心。此外，南西伯利亚地区的布里亚特蒙古部，也是萨满教的一个重要基地。在佛巫两教的反复较量中，蒙古族民间萨满教遂以科尔沁草原为依托，从南西伯利亚至东北"白山黑水"，与通古斯语系诸民族的萨满教连成一片，形成掎角之势，经过顽强苦斗，顶住佛教的强大压力，保住了自己的萨满教统。

佛巫两教的激烈斗争，终于导致了"佛巫合流"局面的形成。蒙古族萨满教和藏传佛教，除了具有对立的一面之外，也有相互渗透，彼此融合的一面。如前所述，萨满教为了自己的生存，不得不大量吸收佛教观念。反之，在强大的萨满教实力面前，藏传佛教也不得不做出某些妥协和让步，主动吸收许多萨满教的传统祭祀

[1] 符·阿·库德里亚夫采夫，格·恩·鲁缅采夫，等. 布里亚特蒙古史：上册[M]. 高文德，译. 北京：中国社会科学院民族研究所社会历史室，1978：80.

仪式以及为蒙古人所喜闻乐见的萨满教歌舞艺术，以此吸引和笼络信奉萨满教的广大民众，扩大自己的影响。这种"佛巫合流"的局面，对蒙古族萨满教歌舞的发展变化，产生了巨大影响。

蒙古族萨满教歌舞的一般特征，主要有三点。一是综合性。萨满巫师根据巫术和祭祀的特殊需要，将音乐、舞蹈、诗歌、杂技等民间艺术形式熔于一炉，灵活地进行表演。二是系列性。蒙古萨满巫师表演歌舞时，必须严格遵守一套固定的宗教程序，而不能是随意的。诚然，对于萨满巫师来说，每场歌舞表演都可以临时即兴发挥，尽情显示自己的艺术才华。但这样的灵活性必须是在宗教程序所允许的限度之内。蒙古族民间萨满教歌舞的第三个特点，即是它的群众性。每当萨满巫师进行表演时，围观群众必须予以配合，伴唱萨满舞曲。这样的群众参与，蒙古语谓之"图尔利克"。当职业萨满巫师人手不够时，可以临时聘请业余萨满爱好者参加表演。场外观众也要做些简单的集体舞蹈动作，如摇晃身体，牵手顿足之类。

一场完整的蒙古族民间萨满教歌舞，是由三个阶段或部分构成的：请神歌舞、娱神歌舞、精灵歌舞。除此之外，尚有巫术歌舞、祭祀仪式歌舞等。在每个阶段内部，往往又划分若干小的部分，形成一个庞大而完整的萨满歌舞系列。

1.请神歌舞阶段

蒙古族民间萨满教的请神歌舞阶段，包括设坛、亮鼓、入场、祈祷、迎神等几个部分。设坛，巫师们也称之为烧香，蒙古语谓之"呼吉·阿撒胡"，这是蒙古萨满巫师降神作法之前的准备阶段，也是民间萨满歌舞表演的序歌。无论从宗教功能或艺术功能而言，都是总体结构中不可缺少的组成部分。

谱例43

设　坛

跑不了　唱

乌兰杰　记

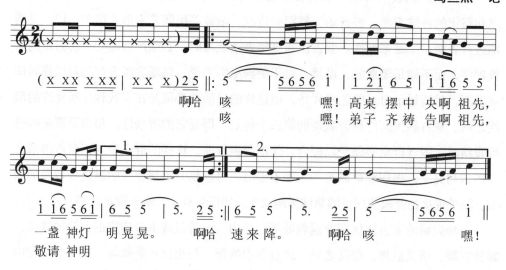

（x x x xx | xx x）25 ‖: 5 — ｜5656 i ｜i 2i 65 ｜i i 65 5 ｜

啊哈　咳　　　　　　　　嗨！高桌　摆中　央啊　祖先，

咳　　　　　　　　　　　嗨！弟子　齐祷　告啊　祖先，

i i 65 6i ｜6 5 5 ｜5. 25 :‖ 6 5 5 ｜5. 25 ｜5 — ｜5656 i ‖

一盏　神灯　明晃晃。　　啊哈　速来降。　啊哈　咳　　　　嗨！

敬请　神明

　　《设坛》是科尔沁民间萨满教歌舞中的首曲，具有不同寻常的意义。当萨满神鼓敲出三点式节奏"××｜×—｜"之后，第一小节即是一个低沉的长音。从宗教功能上说，这个长音则是萨满巫师向着苍天大地、神灵祖先以及诸多图腾发出的热切呼唤，显得格外神秘幽远，把观众带入天荒地变、诡谲迷离的宗教氛围之中，颇具历史纵深感。

谱例44

迎精灵

甘珠尔扎布　唱

乌兰杰　记

中板

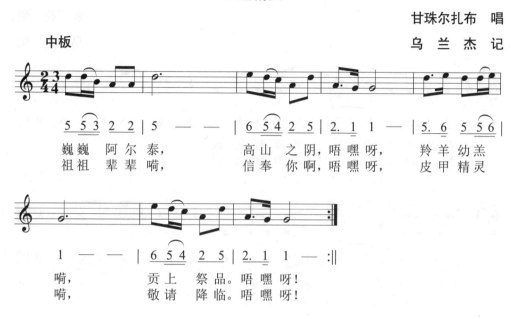

5 5 3 2 2 | 5 — — | 6 5 4 2 5 | 2．1 1 — | 5．6 5 5 6 |

巍巍　阿尔泰，　　　高山　之阴，唔嘿呀，　　羚羊幼羔

祖祖　辈辈嗬，　　　信奉　你啊，唔嘿呀，　　皮甲精灵

1 — — | 6 5 4 2 5 | 2．1 1 — :‖

嗬，　　贡上　祭品。唔嘿呀！

嗬，　　敬请　降临。唔嘿呀！

这是一首著名的迎神曲，曲调优美，节奏流畅，音域宽广，调式富于对比和变化，在科尔沁草原广为流传，深受群众的喜爱。

在民间萨满教歌舞的不同阶段，音乐和舞蹈的比重是有所不同的。例如，请神歌舞部分往往是以歌唱为主，舞蹈次之。萨满巫师按照击鼓唱歌的节奏，做些原地踏步、摇晃身体或一进一退的简单舞蹈动作。请神歌舞的节奏，其总的特点则是由慢而快，逐渐加速，增强动力，以此推动音乐舞蹈向前发展。

2.娱神歌舞阶段

娱神歌舞是蒙古族民间萨满教歌舞的主体部分。从结构方面观之，该阶段中的集体歌舞，主要是由慢步舞蹈和快步舞蹈两个部分构成的。此类歌舞的宗教功能是娱神，但同时也包含着娱人的目的，两种功能是密不可分的。因此，萨满巫师们精彩的娱神歌舞表演，既是一场宗教活动，也可以说是一次难得的民间艺术盛会。

（1）慢步集体舞蹈。

谱例45

牙布迪亚舞（起步）

莲　花　唱

乌兰杰　记

3 3 3 3　6.　7 2 | 5. 3 3 3　3　0 | (x. x x x x 0) |

起步起步嗬，　舞步轻又轻。
踏步踏步嗬，　舞步缓又缓。

6 6 6 6　2.　3 5 | 1. 6 6 6　6　0 | (x. x x x x 0) :||

步步靠近了，　我的那精灵。
步步靠近了，　我的神明前。

(2) 快步集体舞蹈。

谱例46

吉日格舞（列队）

双　宝　唱
乌兰杰　记

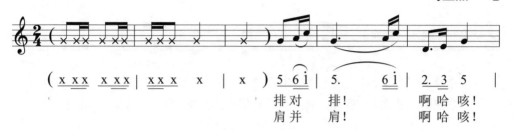

（x x x　x x x｜x x x　x｜x）5 6 i｜5.　6 i｜2. 3 5｜

排　对　排！　　啊　哈　咳！
肩　并　肩！　　啊　哈　咳！

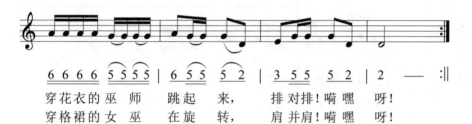

6 6 6 6 5 5 5 5｜6 5 5　5 2｜3 5 5　5 2｜2 —　:‖

穿花衣的巫　师　跳起　来，　排对排！嗨嘿　呀！
穿格裙的女　巫　在旋　转，　肩并肩！嗨嘿　呀！

谱例47

贵克朗舞（奔跑）

铁　钢　唱

急板

乌兰杰　记

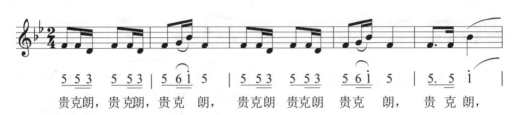

5 5 3　5 5 3 | 5 6 1 5 | 5 5 3　5 5 3　5 6 1 5 | 5. 5 1 |

贵克朗，贵克朗，贵克　朗，　贵克朗　贵克朗　贵克　朗，　贵克朗，

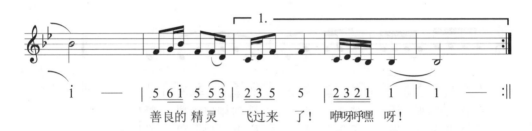

1 ── | 5 6 1 5 5 3 | 2 3 5 5 | 2 3 2 1 1 | 1 ── :||

善良的 精灵　飞过来　了！咿呀呼嘿 呀！

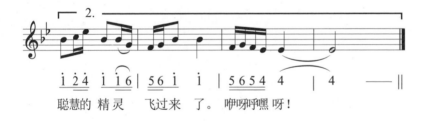

1 2 4　1 1 6 | 5 6 1 1 | 5 6 5 4 4 | 4 ── ||

聪慧的 精灵　飞过来　了。咿呀呼嘿 呀！

舞蹈是娱神歌舞的灵魂，没有绚丽多姿的舞蹈，也就没有引人入胜的娱神歌舞。如果说序歌和请神歌舞阶段中，萨满巫师的表演是以歌唱为主，舞蹈次之，那么，进入娱神阶段后，则变为以舞蹈为主，歌唱次之。蒙古族民间萨满教舞蹈中，动作、节奏和速度乃是最为基本的要素。娱神歌舞的节奏变化规律，便是由简而繁，由慢到快，以至达到高潮。不仅娱神歌舞如此，这也是整个民间萨满教歌舞的一条基本原则。

3.精灵舞蹈阶段

精灵舞蹈，或曰图腾舞蹈，即蒙古族民间萨满巫师表演的拟兽舞蹈，一般是在精灵降神附体前表演。无论在音乐或是舞蹈方面，精灵歌舞均有明显的造型性特

点。内蒙古科尔沁草原上流行的萨满教精灵舞蹈，常见的有老虎、棕熊、豺狼、羚羊等野生动物，此外还有白海青、雄鹰、天鹅、蜜蜂、金丝雀等飞鸟昆虫。表演精灵舞蹈时，萨满巫师们着意模仿野生动物的动作神态，塑造出栩栩如生、惟妙惟肖的各种动物形象，具有很高的艺术性。

谱例48

蜜蜂舞[1]

李　青　唱
宝贵　常甲　记

小快板

4.巫术歌舞

大凡直接同巫术活动相结合，配合行巫作法而表演的萨满歌舞，称之为巫术歌舞。从宗教功能上说，巫术歌舞的目的便是驱鬼，为患者治病祛灾。此类歌舞多在荒郊野外表演，带有神秘色彩，与娱神歌舞的群众性、公开性形成鲜明对比。

[1] 白翠英，邢源，福宝琳，王笑. 科尔沁博艺术初探[M]. 通辽：哲里木盟文化处，1986：243.

谱例49

招 魂

双 宝 唱

乌兰杰 记

中板

全家 老少　团团 坐，咿热咿热 嗬，
深山 密林里　来飘荡，咿热咿热 嗬，

啊哈 咳！那是人们的　福分 啊。咿热咿热 嗬，　咿热 咿热　嗬。
啊哈 咳！那是溺死的　冤魂 啊。咿热咿热 嗬，　咿热 咿热　嗬。

5.祭祀仪式歌舞

蒙古族民间萨满教歌舞中的祭祀仪式歌舞，是在祭祀神明的宗教仪式上表演的，属于特殊歌舞节目，蒙古语谓之"泰拉嘎"。民间萨满教受其"万物有灵"观念支配，对自然界及其某些自然现象产生崇拜。为了祈求自然神和祖先神的保佑，蒙古人往往定期举行祭祀仪式，并请萨满巫师来主持。在名目繁多的仪式中，祭天、祭敖包、祭神树以及祭火，则是几项主要的祭祀仪式，在蒙古族聚居地区普遍存在，极富游牧民族特色。

谱例50

献 牲

<div align="right">查干巴拉 唱</div>
<div align="right">乌兰杰 记</div>

小快板

一只 全羊，哼捷嘿呀！摆上 高桌，哼捷嘿呀！
身上 长满，哼捷嘿呀！肥肉 膘啊，哼捷嘿呀！
全羊 牺牲，哼捷嘿呀！贡神 明啊，哼捷嘿呀！

两只 耳朵，哼捷嘿呀！垂下 来了。哼捷嘿呀！
尾巴 团团，哼捷嘿呀！摇一 摇啊。哼捷嘿呀！
敬请 神明，哼捷嘿呀！速来 享啊。哼捷嘿呀！

　　祭祀歌舞音乐的特点，便是以简洁的片段音调为核心，与语言音调、节奏密切结合，大量运用密集的同音反复，带有鲜明的吟诵性质，结构上则具有自由开放的特点。如果说请神歌舞是以歌唱为主，娱神歌舞是以舞蹈为主，那么，祭祀仪式歌舞则是以语言（诗歌）为主。这种吟诵性的音乐形态，同语言音调密切结合，风格古朴简洁，比歌唱性的请神歌舞发展得更早，历史更为悠久。

谱例51

祭 火[1]

门德白乙尔　唱

福 宝 琳 记

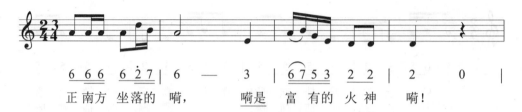

6 6 6　6 2 7｜6 — 3｜6 7 5 3　2 2｜2　0｜

正 南方 坐落的 嗬，　嗬是 富 有的 火神 嗬！

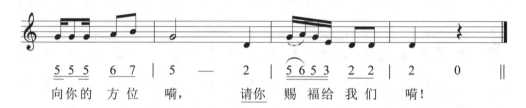

5 5 5　6 7｜5 — 2｜5 6 5 3　2 2｜2　0‖

向你的 方位 嗬，　请你 赐 福给 我 们 嗬！

谱例52

求雨祭

塔嫩格日勒　唱

乌 兰 杰 记

2. 5　2 2 1｜2. 5　2 2 1｜6 5　6｜6 1 6 6　5 5 6｜

泉水 河水 早已 干涸！ 唔嘿 呀！ 山 丹 花儿

犍牛 瘦得 站不 起！ 唔嘿 呀！ 我们 祈祷

[1] 白翠英，邢源，福宝琳，王笑. 科尔沁博艺术初探[M]. 通辽：哲里木盟文化处，1986：295.

已 凋 谢！ 唔 嘿 呀！
快 下 雨！ 唔 嘿 呀！

　　每逢天旱少雨，牧民们便请来萨满巫师，举行求雨祭祀。参加者头戴花环，牵手踏足，边舞边唱。每舞一节，还要彼此泼水呼喊："下雨了！下雨了！"此类歌舞因同民俗活动相结合，故得以流传至今。

　　6.结束阶段

　　蒙古族民间萨满歌舞的结束阶段，也称之为送神，蒙古语叫作"翁古惕·呼日格胡"，一般包括送走祖先、精灵、神鬼以及萨满巫师苏醒等内容。从结构上说，送神算是萨满教歌舞的尾声，音乐较为简单，常用曲调只有两三首。这一阶段的音乐风格，则又恢复了请神歌舞阶段的特点，音调优美，节奏舒缓，以歌唱为主，舞蹈动作也较简洁，以摇动身体或进退等动作为主。

　　谱例53

萨满苏醒歌

甘珠尔扎布　唱

乌兰杰　记

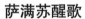
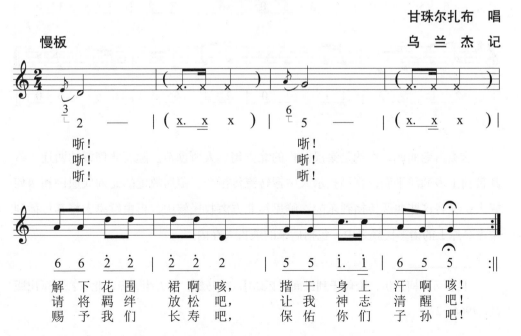

解 下 花 围 裙啊 咳，　揩 干 身 上 汗啊 咳！
请 将 羁绊 放松 吧，　让 我 神志 清醒 吧！
赐予 我们 长寿 吧，　保佑 你们 子孙 吧！

科尔沁萨满教音乐中，蕴藏着某些远古时代的音乐资料。如《咳朗咳》舞曲，同一首匈牙利民歌几乎完全一样，堪称是音乐史上的"活化石"。

谱例54

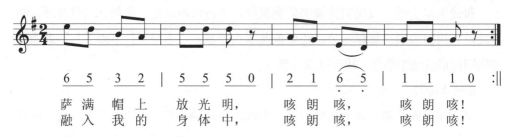

咳朗咳

双福子　唱

乌兰杰　记

谱例55

匈牙利民歌[1]

这类古老曲调，大约是秦汉时代的北方匈奴人所创造。随着北匈奴的西迁，将其带到了多瑙河平原，在马扎尔人中辗转流传至今。留居故地的北匈奴遗民和南匈奴人，又将这些曲调传播到东胡、鲜卑等北方游牧民族中，再由鲜卑人将其传播到蒙古高原上的诸多民族之中，包括后来的蒙古人在内。

[1] Z．柯达伊. 论匈牙利民间音乐[M]. 廖乃雄，兴万生，译. 北京：音乐出版社，1964：27.

蒙古族民间萨满教歌舞，乃是山林狩猎文化时期的产物。无论在音乐形态和美学内涵方面，均带有那个时代的烙印。萨满歌舞的音乐形态，归纳起来有四个基本类型。

一是快速而均衡的奔跑式节奏与音调。这是娱神歌舞节奏的基本形态，多用16分音符，配合以简洁的吟诵性音调。之所以产生这样的节奏型，并非出于偶然，而是有其深刻的必然性。氏族部落时代的蒙古先民，过着狩猎采集生活，他们终日为生存而忙碌，在深山密林中奔跑。萨满教娱神歌舞的此类快速均衡节奏，恰恰是狩猎劳动生活的生动写照。

二是短促而锐利的切分式节奏与音调。一般来说，此类音调与节奏多用于舞曲结构内部，似与萨满神鼓的敲击节奏有关。但是，切分式节奏与音调所产生的生活依据，则不能简单地归结为萨满神鼓，而是同古代蒙古先民的狩猎生产劳动有关。人们知道，猎人在狩猎时发射利箭、投掷石器，心理上经历一场从紧张期待到判明结果的过程。而切分式节奏，恰恰是这种狩猎劳动的时空浓缩，短促锐利、肃杀狞厉，具有原始艺术的严酷气氛。

三是平直而悠长的呼唤式节奏与音调。蒙古族民间萨满教歌舞中，此类节奏与音调多出现在舞曲的开首或中间部分。开首部分平直悠长的音调节奏，多半用来作为舞曲的引子，显得神秘而幽远。这是古代先民向至高无上的腾格里（长生天）、英雄祖先发出的虔诚呼唤，带有鲜明的宗教色彩。至于中间部分出现此类音调节奏，则多半用来制造高潮，不禁使人联想起猎人在野外活动，相互联络时发出的呼唤以及狩猎成功后的热烈呐喊，带有强烈的感情宣泄色彩。从音乐表现手法上来看，平直悠长的音调节奏，同快速奔跑的音调节奏形成鲜明对比，使舞曲变得更加丰富多彩，具有很强的表现力。

四是平稳而坚实的三点式节奏与音调。蒙古族萨满教歌舞中的此类节奏音调，多用于舞曲的终止式，往往同击鼓节奏结合起来。这一富有特性的萨满节奏，显然源于古代蒙古氏族部落的集体舞蹈。平稳坚实的三点式节奏，似乎是先民们踏歌时的顿足,铿锵有力，粗犷豪迈，表现出全部落的集体形象与统一意志。

上述四类萨满教歌舞节奏与音调，充满着山林狩猎文化时期的鲜明特点。不难看出，蒙古族先民的狩猎生活，乃是萨满教歌舞音乐形态和美学内涵的唯一源泉。

（四）英雄史诗音乐

蒙古族素来被称为史诗的民族，在漫长的历史岁月里，创造了数百篇大小不等的英雄史诗。如著名长篇史诗《江格尔》，专门由江格尔奇演唱，被学术界公认为我国三大史诗之一。蒙古族英雄史诗的音乐颇为丰富，且独具特色。从其音乐体式上来说，大体可划分三种类型。

1.吟诵体史诗音乐

此类史诗音乐的特点是，整篇史诗只有一支曲调，一唱到底，不加更换。其曲调同语言音调密切结合，带有鲜明的吟诵性质。有些曲调由四小节甚至两小节构成，尚带有原始音乐痕迹。大凡情节简单，人物较少的早期短篇史诗，均采用吟诵性音乐体式。

2.说唱体史诗音乐

随着时间的推移，英雄史诗有了新的发展。在短篇史诗的基础上，逐渐产生出一些长篇英雄史诗，诸如《江格尔》《格斯尔》《英雄道喜巴拉图》《锡林甘朱·巴特尔》等。其主要特点是故事情节曲折复杂，人物众多，结构内部划分相对独立的章节。无论正面人物抑或是反面人物，性格各异，栩栩如生，具有鲜明的艺术形象。在音乐方面，吟诵体音乐体式已不能满足长篇史诗的需要。在故事内容的推动下，新的说唱体音乐体式应运而生。这种新音乐体式继承了吟诵体音乐体式的古老曲调，同时还创造出一些新的曲调。与短篇史诗的"一支曲调，吟诵到底"不同，长篇史诗说唱体音乐体式的主要特点，便是具有多首曲调。尤为重要的是，音乐上甚至出现了塑造正、反面人物的不同曲调。艺人们可根据故事内容的需要，轮换使用这些曲调，表现不同的故事情节和人物形象。说唱体史诗音乐的另一特点，便是更加注重乐器的表现作用。除了说唱之外，艺人们还创造出一些短小的器乐曲牌，专门用来制造、渲染各种气氛，如《潜伏》《逃遁》之类。

说唱体史诗音乐已具备完整而独立的曲式，上下句乐段结构较为多见，已完全脱离了原始音乐范畴。其音乐风格带有一定歌唱性，但仍十分强调语言音调与节奏，具有鲜明的吟诵性特点。显然，较之吟诵体音乐时期，说唱体史诗音乐有了长足进步，为后来乌力格尔音乐的产生准备了条件。

《江格尔赞》是长篇史诗《江格尔》的序曲，亦是整部史诗音乐的基础。艺人

在长期吟唱过程中，从这首基本曲调中不断引申发展出新的曲调，在不同场合下加以灵活运用，表现不同的人物形象，刻画人物的内心情感，堪称是说唱体史诗音乐的典型。

谱例56

江格尔赞（1）[1]

杜古尔　唱

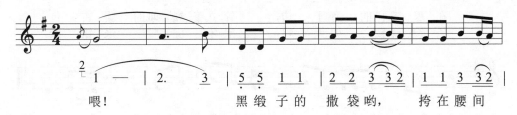

喂！　　　　黑缎子的　撒袋哟，　挎在腰间

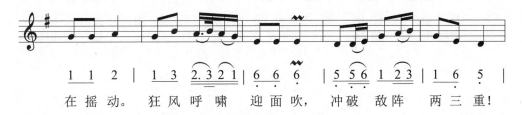

在摇动。　狂风呼啸　迎面吹，　冲破　敌阵　两三重！

拍拍　拍拍　拍！

[1] 新疆人民出版社. 新疆蒙古族民间小调歌曲（二）[M].乌鲁木齐：新疆人民出版社，1983：72.

谱例57

江格尔赞（2）[1]

乌拉姆赛音　唱

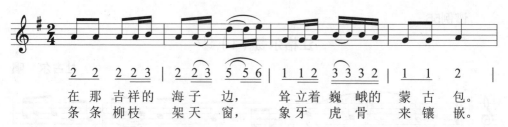

在那 吉祥的　海子 边，　　耸立着 巍峨的　蒙古 包。
条条 柳枝　架天 窗，　　象牙 虎骨　来镶 嵌。

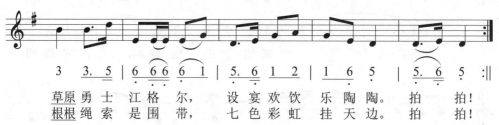

草原 勇士 江格 尔，　　设宴 欢饮　乐陶陶。　拍　拍！
根根 绳索 是围 带，　　七色 彩虹　挂天边。　拍　拍！

[1] 新疆人民出版社. 新疆蒙古族民间小调歌曲（一）[M]. 乌鲁木齐：新疆人民出版社，1982：65.

谱例58

江格尔赞（3）[1]

沙·其木德　唱

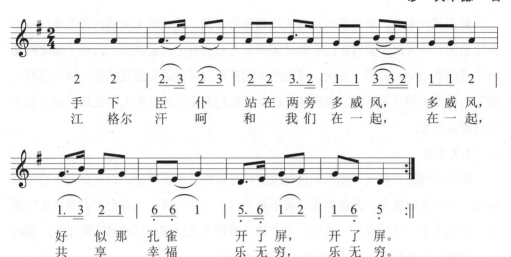

手　下　臣　仆　　站在　两旁　多威风，　　多威风，
江　格尔　汗　呵　　和　我们　在一起，　　在一起，

好　似那　孔雀　　开了屏，　　开了屏。
共　享　幸福　　乐无穷，　　乐无穷。

3.综合体史诗音乐

蒙古族民间音乐发展至晚清时期，在英雄史诗与叙事民歌的基础上，产生了一种新的民间说唱形式，这便是乌力格尔。这一说唱形式一经产生，便反过来对史诗音乐产生了巨大影响。抄儿赤艺人在演唱史诗的过程中，大胆借鉴乌力格尔音乐，对原有的史诗音乐进行改造，使之更具有说唱性。从音乐体式方面来说，综合体史诗音乐的主要特点，便是具备了某些板腔体说唱音乐的因素。在乌力格尔音乐影响下，史诗音乐进一步强化了表现正、反面人物的基本曲调，并且从这些基本曲调中不断派生出新的曲调，形成正、反面人物各自专用的曲调系列。

另外，英雄史诗的表演形式方面，也出现了一些新的变化。例如，史诗艺人汲取乌力格尔所固有的夹叙夹议、说唱结合、灵活机动的长处，对史诗演唱进行了改造。他们改变原先只有唱诵，没有道白的简单方式，加上了道白，从而做到说唱兼备，灵活机动，最终使史诗与乌力格尔融为一体。难怪在内蒙古东部地区出现了一些既能演唱史诗，又能表演乌力格尔的双重艺人。他们这种一身而二任的艺术活

[1] 新疆人民出版社. 新疆蒙古族民间小调歌曲（一）[M]. 乌鲁木齐：新疆人民出版社，1982：72.

动，受到广大蒙古族群众的热情欢迎。

（五）器乐

延至清代中期，蒙古族器乐进入顺利发展时期，这是明末清初的战乱年代所不能比拟的。一方面，蒙古族固有的民间器乐与乐曲有了长足进步，出现了塞北时期所未有的繁荣局面；另一方面，汉族的民间乐器与乐曲以空前规模传入蒙古草原，在蒙古族人民中生根开花。蒙古族、汉族之间的音乐交流，大大丰富和扩展了蒙古族的器乐艺术。

1.火不思

蒙古族弹拨乐器火不思，元代以来曾广泛流行于蒙古高原。古代蒙古人的军事体制，乃是全民皆兵，人自为战。火不思与弓矢刀矛一样，为每个蒙古军将士所必备，达到人手一件的程度。清初，蒙古骑兵被纳入八旗制，情况已不同于元、明时代。但蒙古兵士喜弹火不思的习俗，依旧十分盛行。

雍正十年（1732年），新疆卫拉特蒙古部与清朝发生战争。喀尔喀蒙古赛音诺颜部超勇亲王策凌，与卫拉特军激战于额尔德尼召（光显寺）附近，并取得了胜利。《啸亭杂录》中有如下记载："河北诸蒙古将，闻笳声结队以进，复半渡以击之。虏众大溃，其副战死，酋帅率数百人，骑白驼阴夜以遁。河水尽为之赤，王从容于马上弹琵琶唱胡曲以归。"[1] 显然，策凌在马上所弹，应是火不思，而不是内地流行的琵琶。

2.胡笳

清代中期，胡笳仍在蒙古军中流行。乾隆年间，蒙古人梦麟（1728—1758年）的一首诗《榆台行》中，就提到了军中胡笳：

朝登榆台，

暮登榆台，

榆台高高胡天开。

天四垂，

风倒吹，

[1] 昭梿. 啸亭杂录[M]. 何英芳，点校. 北京：中华书局，1980：360.

牛羊日暮声大来。

军中甲士歌胡歌，

胡人坐地吹胡笳。

胡笳声悲，

胡歌声苦，

吹笳胡人泪如雨……

由此看来，胡笳这件吹奏乐器，也与火不思一样，清代中期仍在蒙古军营中得到运用，并未失传。此器彻底退出蒙古人的音乐生活，当在乾隆朝之后。

3.卫拉特蒙古部民间乐器与宗教乐器

明末清初，游牧于新疆准噶尔之地的卫拉特绰罗斯蒙古部，逐渐变得强大起来。1670年，该部首领噶尔丹继承汗位。他凭借雄厚实力，逐步统一了四部卫拉特，建立起雄踞西方的强大汗国，与新兴的大清王朝对峙，并与清朝多次发生战争。1696年，噶尔丹为康熙所战败，不久病死。卫拉特蒙古部虽被清朝所败，但一直叛服无常。清朝统治者历经康熙、雍正、乾隆三朝，通过多次大规模战争，才彻底征服了卫拉特蒙古部，在新疆建立起牢固的统治。

17世纪中叶，随着卫拉特蒙古部的统一，其经济文化得到迅速发展，音乐方面也取得了长足进步。在器乐与宗教音乐领域内，卫拉特蒙古人更是多有建树，为同时期别部蒙古人所不能比拟。据《钦定皇舆西域图志》《清朝文献通考》《啸亭杂录》等书记载，卫拉特蒙古人经常使用的乐器，大约有十四件。

（1）伊奇里·胡尔：亦称奇奇里·胡尔，此器即指胡琴。《钦定皇舆西域图志》卷四十载："以木为槽，面冒以革……施弦二自山口至弦柱……以马尾为之。别以木为弓，以马尾为弓弦，以弓弦轧双弦以取声。"从上述记载来看，所谓伊奇里·胡尔，实则便是现今的潮尔或马头琴，两者在形制上没有什么不同。

卫拉特蒙古人的著名史诗《江格尔传》，对于江格尔"汗·斡耳朵"中的音乐活动多有精彩描写，其中也提到了胡琴。"江格尔汗的哈屯 [1]，乃是一名杰出的胡琴手。每当她奏起九十一根弦的白银胡琴之时，恰似天鹅在芦苇丛中歌唱，野凫在湖畔啼鸣。乐曲精妙，切中十二音律。另有一人则因曲而歌，分毫不差。这便是圣主江格尔汗高贵的

[1] 哈屯：妻子。

典仪官，额尔克·图嘎之子，举世无双的美男子明颜。"[1] 江格尔之妻所奏九十一根弦的白银胡琴，当指伊奇里·胡尔。所谓"九十一根弦"，正是"施弦二……以马尾为之"的明证。

（2）火不思：卫拉特蒙古音乐中是否使用火不思？清人的记述是矛盾的。《钦定皇舆西域图志》卷四十载："准部[2] 乐器与蒙古相若，惟蒙古乐、笳吹乐中胡笳、轧筝和必斯[3] 之属，今准部则无之耳。"《清朝文献通考》中却说有之，"其乐器有雅图噶[4] ……必斯、奇古尔……必大约与蒙古乐相似"[5]。1449年，蒙古瓦剌部在"土木堡事变"中俘虏明英宗，也先太师曾在宴会上自弹虎拨思儿唱曲，为明英宗祝酒。由是观之，卫拉特蒙古音乐中是使用火不思的。

（3）披帕·胡尔：此器即指四胡，清人称之为提琴。《钦定皇舆西域图志》卷四十载："圆木为槽，冒以蟒皮……柄上穿四直孔以设弦轴，四弦共贯以小环，束之于柄……竹片为弓，马尾双弦，夹四弦间而轧之。"从以上记述观之，卫拉特蒙古人的披帕·胡尔，其形制与现今的四胡没有什么两样，与四弦弹拨乐器琵琶无涉。《江格尔》史诗中，同样也提到了披帕·胡尔，"只见骏马奔驰，飞鬃扬尾，伴随着的马蹄声，响起了披帕、筝的美妙声音"[6]。这里所说的披帕，当指四胡而言，并非内地的琵琶。从以上描述来看，卫拉特蒙古人也在马上演奏四胡和筝。

（4）雅托噶：此器即是蒙古筝。《钦定皇舆西域图志》卷四十载："通体以桐木为之……施弦十四，马亦十四，或六弦，皆以丝为之。"卫拉特蒙古人所用之筝，有两种形制，一是十四弦筝，另一种则是六弦筝，后者为其他蒙古部所未见。

《江格尔传》史诗中，对雅托噶有十分精彩的描写："金色之筝琴身修长，八千缕细丝拧成琴弦，搭在八十二根柱上。拨动低音的七条弦，奏起多首著名的礼仪歌。只见

[1] 策·达姆丁苏隆. 江格尔传[M]. 莫尔根巴特尔，铁木耳杜希，转写. 呼和浩特：内蒙古人民出版社，1958：13.

[2] 准部：卫拉特部。

[3] 必斯：火不思。

[4] 雅图噶：雅托噶。

[5] 清高宗. 清朝文献通考：第二册[M]. 上海：商务印书馆，1936：6383.

[6] 策·达姆丁苏隆. 江格尔传[M]. 莫尔根巴特尔，铁木耳杜希，转写. 呼和浩特：内蒙古人民出版社，1958：28.

那来自巍峨的明山、高耸的明台雪峰之下的额尔克·图嘎之子，强悍准部的明颜，吹起金色的潮尔[1]，与筝合奏，谐和之极。阿拉克·乌兰·洪果尔则引吭高歌，嗓音是那般的洪亮。"[2] 江格尔"汗·斡耳朵"中的上述音乐活动，不过是元代以来蒙古宫廷音乐的真实写照罢了。例如，林丹汗宫廷中的《笳吹乐章》，便是由四位歌工担任歌唱，筝、胡琴、胡笳、口弦伴奏之。与阿拉克·乌兰·洪果尔在筝和胡笳伴奏下歌唱，几乎没有什么两样。

（5）图布舒尔：卫拉特蒙古部二弦弹拨乐器。《钦定皇舆西域图志》卷四十载："以木为槽，形方，底有孔……以木为柄……通体用樟木，槽面用桐木，施弦二，以羊肠为之，系于左右两小轴，以手冒拨指弹之取声。"

（6）绰尔：指胡笳。《钦定皇舆西域图志》卷四十载："形如内地之箫，以竹为之。通体长二尺三寸九分六厘，凡四孔……以舌侧抵管之上口，吹以成音。"《江格尔传》史诗中亦提到了这件乐器："紫檀木的绰尔对准鲜红的嘴唇，十指按动音孔，唱奏起鲜为人知的十首歌曲。"[3]

（7）冒顿·潮尔：卫拉特蒙古部民间吹管乐器，至今仍在新疆阿尔泰山区流行。其形制颇为独特，竖吹三孔，两端皆启口。演奏时将管口抵在上腭牙床之上，先以人声发出浑厚的低音，余气吹奏旋律，形成奇特的双声部。曲目内容多为赞美自然风光或描绘野生动物的可爱形象。诸如《深山的回声》《奔跑的黑熊》之类，历史久远，风格质朴，尚保留着山林狩猎文化时期的遗风。

制作冒顿·潮尔，用当地盛产的红柳，先截取拇指粗细的柳枝，长约二尺。将其剖为两半，分别剜空，再合二为一，形成腔体，用新鲜羊食道管套住，以防漏气。晾干后开三孔，即可演奏。清人所记载的"绰尔"，是用竹管制作，且开四孔，与冒顿·潮尔有些不同。但两者似有渊源关系，绰尔的前身当为现今民间流行的冒顿·潮尔。

[1] 潮尔：胡笳。

[2] 策·达姆丁苏隆. 江格尔传[M]. 莫尔根巴特尔，铁木耳杜希，转写. 呼和浩特：内蒙古人民出版社，1958：209.

[3] 策·达姆丁苏隆. 江格尔传[M]. 莫尔根巴特尔，铁木耳杜希，转写. 呼和浩特：内蒙古人民出版社，1958：265.

谱例59

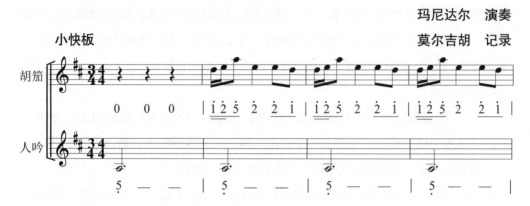

深山的回声[1]

玛尼达尔　演奏

莫尔吉胡　记录

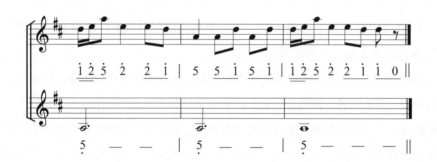

(8) 特木尔·呼尔：口弦。《钦定皇舆西域图志》卷四十载："以铁为之，一柄两股，中设一簧……横衔其股于口，以指鼓簧，转舌嘘吸以成音。"

(9) 毕什库尔：唢呐。"管口上安外管……外管上安芦哨……正面七孔，后出一孔。"清人将其谓之"小铜角"。此器一般只在佛教音乐中适用。毕什库尔便是内地的唢呐，大约是从古西域或突厥族传入卫拉特蒙古部的。

(10) 伊克布勒：大铜角。《钦定皇舆西域图志》卷四十载："上下两截，本细末大。"

(11) 冬布勒：海螺。《钦定皇舆西域图志》卷四十载："以白螺壳为之。"

(12) 铿格尔格：大鼓。

(13) 仓：铙。《钦定皇舆西域图志》卷四十载："或铜或铁为之。"

[1] 莫尔吉胡. 追寻胡笳的踪迹[J]. 音乐艺术, 1986（1）：7.

（14）登舍：《五体清文鉴》注作"星"，形同内地之小钹。

（15）轰和：铃。

《钦定皇舆西域图志》中记载的卫拉特蒙古部乐器分为民间乐器和宗教乐器两大类别。宗教乐器中主要包括吹奏乐器和打击乐器，民间音乐中很少使用这些乐器，故称之为法器，以示与民间乐器相区别。卫拉特蒙古部宗教音乐中的法器，不独该部所专有，各地蒙古寺庙中亦普遍使用，已经达到了统一化和规格化的程度。

4.卫拉特蒙古部乐曲

《清朝文献通考》卷一百七十七记载，卫拉特蒙古部尚有十一首乐曲，推断其中三首是藏族佛曲。清人用汉字注音的方法记录了这些乐曲的蒙古语名称。现将曲名列举如下：

（1）都尔本·卫喇特：四部卫喇特，"有声无词，用以试弦"。

（2）噶尔达木特："叹美其人之辞。"

（3）布图森·雅布达尔：大功告成，"颂祷之辞，用以煞尾"。

（4）莽赉图们：先锋之师。

（5）默库·济尔噶勒：永恒的幸福。

（6）额济：母亲。

（7）噶拉达玛：人名。

（8）沙津·齐默克：宗教之花。

根据《清朝文献通考》推断，以下三首乐曲为西藏传来的佛曲：

（1）奇尔吉：藏族佛曲。

（2）斯讷：藏族佛曲。

（3）库哩：藏族佛曲。

《皇舆西域图志》所载卫拉特蒙古部乐器，详细注明了形制与尺寸数据。其中三首乐曲是用工尺谱记录下来的，为后人留下了18世纪以前的蒙古乐谱资料。其中提到《都尔本·卫喇特》一曲为"有声无词，用心试弦"，其实就是呼麦。"用以试弦"则是序曲，弥足珍贵。

谱例60

都尔本·卫喇特

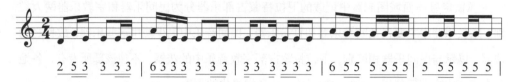

2 5̲ 3 3̲ 3 3 | 6̲ 3̲ 3̲ 3̲ 3 3̲ 3̲ 3̲ | 3̲ 3̲ 3̲ 3̲ 3̲ 3̲ | 6̲ 5̲ 5̲ 5̲ 5̲ 5̲ 5̲ | 5̲ 5̲ 5̲ 5̲ 5̲ 5̲ |

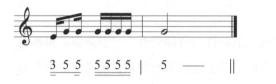

3̲ 5̲ 5̲ 5̲ 5̲ 5̲ 5̲ | 5 — ‖

谱例61

噶尔达木特

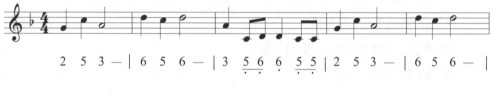

2 5 3 — | 6 5 6 — | 3 5̲ 6̲ 6̲ 5̲ 5̲ | 2 5 3 — | 6 5 6 — |

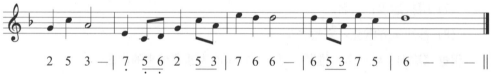

2 5 3 — | 7̣ 5̲ 6̲ 2̣ 5 3 | 7 6 6 — | 6̲ 5̲ 3̲ 7̲ 5 | 6 — — — ‖

谱例62

布图森 · 雅布达尔

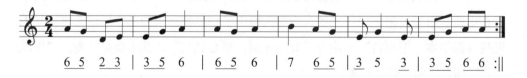

6̲ 5̲ 2̲ 3̲ | 3̲ 5̲ 6 | 6̲ 5̲ 6 | 7̲ 6̲ 5̲ | 3̲ 5̲ 3 | 3̲ 5̲ 6̲ 6̲ :‖

　　音乐理论方面，卫拉特蒙古人也有所建树。《钦定皇舆西域图志》卷四十载：
"兹准噶尔为元臣遗裔，乐曲音节略近蒙古。虽无工尺名号，而番音定字，固与工

尺四上之九音，应黄钟十二律者未之有异。凡曲谓之爱足慕，得十有一。凡调谓之爱雅斯，得三十有二。其文辞近陋，难以称述即音节……"所谓"番音定字"，便是卫拉特蒙古人独特的记谱法，与汉族的工尺谱"未之有异"，殊途同归。这种记谱法是卫拉特蒙古人所发明，还是继承了元代蒙古人的古老遗产，已难以考证。可惜的是，蒙古族历史上曾有过的这一独特记谱法，却随着卫拉特蒙古部的衰败而失传了。

5.民间器乐合奏《阿斯尔》

《阿斯尔》是蒙古族民间器乐合奏形式之一，流行于内蒙古锡林郭勒盟南部原察哈尔地区。蒙古语"阿斯尔"原意为楼阁，亦兼有搭在高处的帐幕之意。古代蒙古人常在舞榭歌台上燕宴奏乐，故从"阿斯尔"一词中衍生出奏乐之意。《阿斯尔》合奏所用民间乐器主要有胡尔（四胡）、黑勒（或曰伊奇里、奇奇里，即马头琴）、弦吉（汉语，三弦）、林比（西夏语，笛子）等。《阿斯尔》所奏乐曲，是由一些固定曲目构成的。有如下十首：《阿都沁·查干·阿斯尔》《阿都沁·苏勒该·阿斯尔》《阿都沁·幺得拜·阿斯尔》《固勒·查干·阿斯尔》《太仆寺·马步阿斯尔》《太仆寺·弹挑阿斯尔》《明安·阿斯尔》《阿都沁·阿斯尔》《察哈尔·阿斯尔》《苏鲁克·阿斯尔》等。

《固勒·查干·阿斯尔》是《阿斯尔》套曲中的优秀曲目，在民间广为流传，深受蒙古族人民喜爱。该曲与通常的蒙古族民间器乐曲一样，是典型的变奏曲。其六小节的主题乐句，由两个不同性格的音调片段所构成，显得凝练而流畅。全曲分为两大段落，主题呈示之后的首次变奏，截取主题音调的后半部进行加花扩展，再回到主题音调的开始部分进行变奏，从而形成带再现的三部曲式。

谱例63

固勒·查干·阿斯尔[1]

达·桑宝 记

[1] 高·青格勒图. 蒙古族器乐曲——"阿斯尔"[J]. 斯勒巴特尔，译. 内蒙古艺术，1998（2）：50.

《阿都沁·阿斯尔》在察哈尔地区也颇为流行。其中有正调（二十五弦）、反调（五十一弦）以及"么得拜"调（三十六弦）、"扎哈音都尔勃"（边四）调等多种变调手法和演奏技巧。经过民间艺人的不断加工，音乐上变得日益成熟，显得丰富多彩。

据专家考证，《阿斯尔》大约产生于清朝初期。康熙十四年（1675年），清廷将察哈尔蒙古部划分为左翼四旗、右翼四旗，并从各旗抽调一部分牧民，组成皇家牧群，称之为阿都沁·苏鲁克旗。由此可知，四首《阿都沁·阿斯尔》与一首《苏鲁克·阿斯尔》，应该是产生于康熙十四年（1675年）之后，而其真正成熟与定型，则是在清朝中期。

6.《弦索备考》

《弦索备考》，亦称《弦索十三套》，是一部我国古代器乐合奏曲集，系清代蒙古族文人荣斋所编。因其所辑乐曲以胡琴、筝、琵琶、三弦等乐器演奏，故以"弦索"名之。该谱最早见于清嘉庆十九年（1814年）手抄本。《弦索备考》一书中，荣斋共收入十三首乐曲，其中不乏元明以来广泛流传的民间乐曲，亦有个别唐宋时代的古曲。如《海青》一曲，便是元代蒙古族大型琵琶曲《海青拿天鹅》的变体。《舞名马》一曲，有人考证也是北方少数民族乐曲。至于《普庵咒》一曲，则无疑是唐宋古曲。直至清代中叶，这些乐曲仍在北京的蒙古族、满族文人中间流行。据荣斋本人的说法，他是在向赫公、福公等人学习之后，才很好地掌握了琵琶、三弦、胡琴、筝等乐器的演奏技艺，并学会了这些乐曲的。

荣斋的贡献在于他不仅用工尺谱准确记录了十三首乐曲，为后人留下珍贵的音乐遗产，同时，在记谱方面也有其发明创造。他为每首乐曲所用的几件乐器，均详细记了分谱，又将《十六板》《清音串》两首乐曲记为总谱（汇集板）。从中可清

晰地看出加花变奏与复调对位手法，展现出清朝中期古乐曲的真实面貌。

（六）乌力格尔的产生与发展[1]

18世纪中叶，清朝的国力达到鼎盛时期，全国范围内出现了经济繁荣、政治稳定的升平局面，蒙古地区亦不例外。这样的社会环境，对于大型民间艺术形式的产生与发展，无疑是十分有利的。确实如此，延至清朝中期，汉族戏曲史上曾出现过"四大徽班进京"的盛况，为京剧艺术发展迎来了辉煌的阶段。而此时蒙古族音乐史上的一个重要现象，便是产生了乌力格尔这一新的大型民间说唱艺术形式。

乌力格尔，亦称胡林·乌力格尔，即蒙古说书，产生于卓索图盟土默特左旗，广泛流行于现今内蒙古东部通辽市、兴安盟、赤峰市以及辽宁、吉林、黑龙江等省蒙古族聚居地区。乌力格尔的表演形式是说书艺人（胡尔奇）用四胡伴奏，自拉自唱，说唱长篇故事，一人承担故事中的诸多不同角色，通过唱腔、道白和表演，叙述故事情节，塑造生动的人物形象。乌力格尔说唱结合，灵活简便，深受广大蒙古族人民群众的喜爱。

乌力格尔音乐极为丰富，基本曲调约有两百首。从现有资料来看，乌力格尔音乐是由两个主要部分构成的。一是固定曲调，如《皇帝上朝》《元帅升帐》《小姐赶路》《行军调》《打仗调》以及《开篇调》《终场曲》等。这些曲调用来描写特定的生活场景，专曲专用，颇类汉族戏曲中的曲牌。固定曲调有许多是来源于英雄史诗与萨满歌舞音乐，其特点是稳定性强，较少变化。此类曲调数量较少，但在乌力格尔音乐中占有重要地位，为各地说书艺人所共同采用。诸如《开篇调》《皇帝上朝》《打仗调》《行军调》等，便是这类曲调中的典型代表。

[1]　此部分内容参考了包玉林、白音那、那达密德、福宝琳等人的研究成果，谨表谢意。

谱例64

打仗调

铁　钢　唱

乌兰杰　记

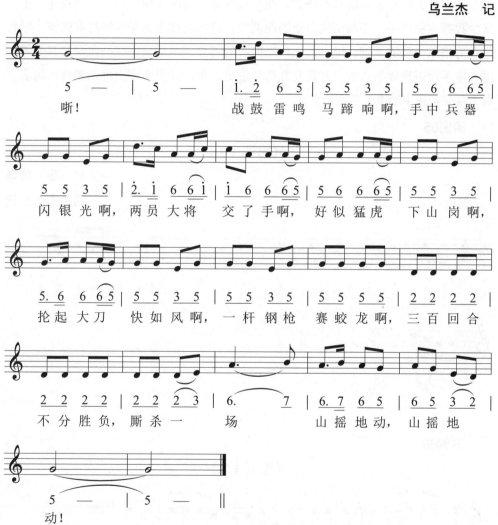

听！　　　　　战鼓雷鸣 马蹄响啊，手中兵器

闪银光啊，两员大将 交了手啊，好似猛虎 下山岗啊，

抡起大刀 快如风啊，一杆钢枪 赛蛟龙啊，三百回合

不分胜负，厮杀一 场　　　　　山摇地动，山摇地

动！

　　二是基本曲调。乌力格尔音乐中还有一些曲调，则是专门用来刻画人物形象，抒发书中不同年龄、不同身份人物角色的思想情感，诸如《苦难调》《欢乐调》《倾诉衷肠》《喜庆调》等。值得注意的是，有若干首此类曲调，是乌力格尔音乐的母体，在长期流传过程中，其节奏、音调、速度、调式诸方面产生变化，不断派

生出新的曲调，从而形成乌力格尔音乐的主体。

从某种意义上说，乌力格尔音乐中的这一现象，颇类汉族戏曲中的板腔体。这里姑且借用"板腔体"一词，概括蒙古族乌力格尔音乐形态上的这一特殊规律。综上所述，乌力格尔音乐的基本体式，便是板腔体与曲牌体相结合，以板腔体为主。从少数基本曲调中，不断衍生出新的曲调来。这些被称之为母体的基本曲调，堪称是乌力格尔音乐的基础。说书艺人根据内容的需要，灵活应用这些曲调及其变体，得心应手地表现故事内容。在现有几百首说书调中，此类曲调占绝大多数，构成了乌力格尔音乐中的庞大曲调体系。

谱例65

沉思调（1）

胡　宝　传谱

乌兰杰　记

慢板

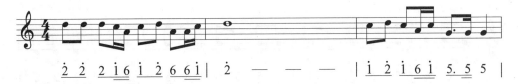

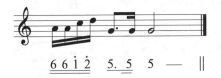

谱例66

沉思调（2）

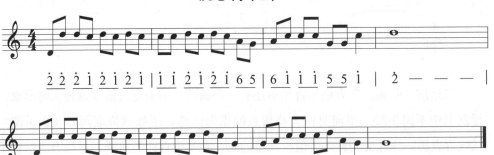

谱例67

深思调（3）

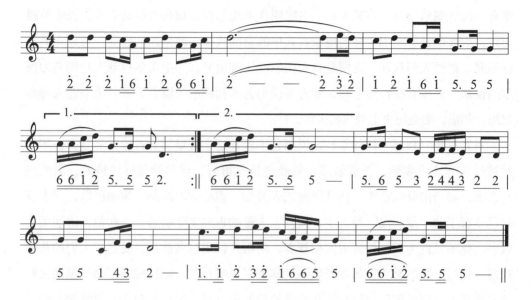

《沉思调》是一首优美动听的乌力格尔曲牌，从一首简单的母体中，派生出两首新的变体，无论在曲式和调式方面，均有了极大发展。尤其是第二首变体，已扩充为带再现的单二部曲式，大大丰富了原曲调的表现力。通过以上谱例，对于乌力格尔音乐的板腔体表现手法，有一个大致的了解。

乌力格尔音乐风格，大致有抒情、叙事、吟诵三种类型。一般说来，曲牌体音乐的主要特点，便是音域适中、节奏整齐、曲式规范，多用于写景状物，表现特定的生活场景。反之，板腔体音乐的主要特点，则是音域宽广、音调优美、节奏舒展、调式丰富多样，多用于抒发人物的内心情感。至于吟诵性音乐的特点，则是直接从语言音调与节奏中产生，将朗诵、韵白、吟唱揉为一体，多用垛句，段落界限不甚明显，主要用于叙述故事情节。

乌力格尔的书目十分丰富，有蒙古族历史故事《青史演义》以及汉族古典文学名著《水浒传》《三国演义》《西游记》等，称之为"本子故事"。经过艺人的雕琢加工，这些汉族历史故事早已民族化，成为蒙古族说唱艺术的基本书目。大型书目既可连本说唱，又可撷取某些独立章节，灵活机动，深受群众喜爱。

关于乌力格尔的产生，说书界普遍认为，这一独特的蒙古族民间说唱形式，大

约产生于晚清时期，发源于原卓索图盟土默特左旗（俗称蒙古镇），即现今辽宁省阜新蒙古族自治县。著名说书艺人乌斯呼宝音说："晚清时期，卓索图盟土默特左旗有一位老潮尔奇（史诗艺人），名字叫作毛布尔拉，擅长自拉马头琴，说唱英雄史诗。后来他试着编唱一些当地蒙古人中的奇闻轶事，改用四胡伴奏，与原先的史诗不同，很受人们欢迎，这便是乌力格尔产生的由来。"毛布尔拉老人开创乌力格尔的说法，多少有些传奇色彩。蒙古族说书艺术初期的先驱者，著名说书艺人丹森尼玛、却崩，则是历史上的真实人物。

丹森尼玛（1836—1889年），说书艺术家，辽宁省阜新蒙古族自治县人。年幼时被送入寺庙当喇嘛，天资聪颖，佛教音乐学得好，丝竹管弦样样精通。酷爱民间艺术，每当出外做法事，便拜民间艺人为师，虚心学习四胡，演唱民歌。二十岁时已掌握了蒙、藏、汉三种文字，阅读了大量的古典文学名著，并向他人讲述历史故事。他不以此为满，试着用四胡伴奏，向听众说唱这些故事，受到了人们的热烈欢迎。经过不断的努力，他终于熟练地掌握了说唱技艺，陆续编唱了《三国演义》《水浒传》《西游记》《封神演义》等长篇故事。丹森尼玛长期在扎鲁特旗一带活动，名声大振。然而，他的说唱艺术却触犯了佛教戒律，上层喇嘛认定他败坏了佛门，将他逐出了寺庙。于是，他便获得了自由，常年在草原上为广大牧民说唱。丹森尼玛是蒙古族乌力格尔艺术的主要奠基者，在他的说书艺术感染之下，却崩、伯颜宝力格二人拜他为师，也成为说书艺人。至此，蒙古族新的说唱艺术形式——乌力格尔便初步确立了起来。[1]

却崩（1856—1928年），说书艺术家，内蒙古自治区哲里木盟（今通辽市）扎鲁特旗人。出身于贵族家庭，从小受到良好教育，精通蒙、藏、汉文字。十五岁时被父亲送进寺庙当了喇嘛，因不堪忍受宗教的清规戒律，逃出寺庙回到家中。其父爱好民间文艺，常邀请著名说书艺人丹森尼玛到家中说书。却崩被新颖的说唱形式深深吸引，决意做一名像丹森尼玛那样的说书艺人，遂与好友伯颜宝力格一道，拜丹森尼玛为师。经过九年的刻苦学习，终于能熟练地演唱《三国演义》《水浒传》《西游记》《封神演义》等曲目，成为一名杰出的说书艺人。却崩是说书艺术早期阶段的重要人物，他不但创立了扎鲁特说书艺术流派，而且还培养了许多有名的说

[1] 叁布拉诺日布. 蒙古胡尔齐三百人[M]. 通辽：哲里木盟文学艺术研究所，1989：16.

书艺人，诸如杰出的说书艺术家琶杰，便是他的得意门生。[1]

自清末始，乌力格尔便得到迅速发展，经过几十年的流传，无论在音乐风格抑或是表演形式方面，均趋于成熟和定型，形成了几个不同地方特色的说书风格流派。

（1）喀喇沁说书风格区。乌力格尔的早期发展阶段，以现今辽宁省阜新蒙古族自治县为中心，形成了喀喇沁说书风格区，并逐步向周边地区传播。由于地缘关系，这一风格流派的艺术特点，说书艺人注重学习汉族文化，从汉族小调与戏曲唱腔中大胆吸收营养。在表演技艺方面，则借鉴汉族说唱及戏曲的某些有益经验，从而大大丰富了乌力格尔音乐的表现力。后来，由于辽宁省阜新、朝阳一带蒙古族人口不断向北流动，留在原籍的蒙古人也大都改操汉语，故这一说书流派日趋衰微，最终走向消亡。

（2）扎鲁特说书风格区。清代的扎鲁特旗原属昭乌达盟（今赤峰市），该地素以说唱艺术发达而闻名遐迩。延至清末，继辽宁省阜新之后，扎鲁特旗遂成为乌力格尔艺术的又一中心。从地域方面来说，现今赤峰市所辖几个旗县，诸如巴林右旗、巴林左旗等，均属扎鲁特旗说书风格区。

扎鲁特旗说书风格的艺术特点，便是将乌力格尔形式同蒙古族古老的英雄史诗、好来宝等说唱艺术结合起来。在说书调中大量引用史诗、好来宝曲调，乃至原样照搬英雄史诗的某些唱段，形成乌力格尔的固定曲牌。与此有关，这一派艺人注重吸收史诗与好来宝的表演技艺。他们有许多人既是胡尔奇，又是潮尔奇，从而形成了语言纯正，浪漫夸张，粗犷酣畅，善于说唱英雄史诗与喜剧性曲目的艺术风格。扎鲁特说书风格区的说书艺人注重师承门第，强调基本功训练，因而百余年来门派昌盛，人才济济，涌现出许多杰出的说书艺人。自丹森尼玛北上传艺后，其门徒却崩成为名扬草原的说书大师。却崩又培养出琶杰、锡宁尼根等杰出艺人，他们成为新一代扎鲁特旗说书风格的代表人物，进一步发扬了该地区说书风格的优良传统。

（3）科尔沁说书风格区。光绪初年，科尔沁草原上的民间文艺蓬勃发展起来。随着辽宁省阜新蒙古族自治县一带的蒙古人大量涌入科尔沁地区，乌力格尔这一说

[1] 叁布拉诺日布. 蒙古胡尔齐三百人[M]. 通辽：哲里木盟文学艺术研究所，1989：18.

唱形式也随之得到传播。从西拉木沦河流域到松嫩平原，在广阔的科尔沁草原上生根开花，遂形成乌力格尔艺术的又一中心。

科尔沁说书风格的主要特点，便是将说书音乐与科尔沁民歌结合起来。艺人们将许多优秀民歌改造成为说书调，从而为说书音乐注入了新鲜血液。反之，有些优美流畅的说书调亦在民间广为流传，家喻户晓，逐渐演变为新的民歌，使科尔沁民歌的叙事风格得到了进一步强化。科尔沁说书风格区内，艺人们注重音乐的表现力，尤其在说书调的板腔体方面，更是千锤百炼，刻意求精，创造出一套完整的说书调板腔体系。与此有关，科尔沁地区的乌力格尔音乐曲调优美，节奏舒展，曲式庞大，调式丰富，具有强烈的抒情意味，善于说唱内容深刻、情感激越的悲剧性曲目。科尔沁风格流派形成较晚，师承门第观念不强，注重发扬个性，较少保守性弊端。著名说书艺人有胡宝，其弟子玉宝，再传弟子哈尔奇克、海山兄弟、跑不了、宝音等人。

大凡文学艺术史上的某些体裁形式，之所以在特定时代孕育和产生，均有其深刻的内在原因。乌力格尔这一大型说唱形式，产生于清末的内蒙古东部卓索图盟土默特左旗，带有历史的必然性，而绝非偶然。从社会经济方面来说，蒙古族游牧封建制经过千余年的发展演变，至清代中叶已趋衰落，进入了它的转型时期。具体地说，辽宁阜新一带的蒙古人较早地脱离了"逐水草而居"的传统畜牧业生产，转而采取农耕生产方式。况且，那里的地理位置临近长城，乃是通往中原地区的交通要冲，素来与内地有着密切的经济联系，成为清朝中叶物资交流的集散之地。大凡生活在草原村镇中的蒙古人，依旧保持着自己的古老风俗，每年定期举行庙会与那达慕。这些盛大节日既是蒙古族、汉族人民进行物资交流的集市，也是开展各类民间文艺活动的理想场所。而草原上的民间艺人（包括汉族民间小戏班子），也都前来为群众演出献艺。总之，蒙古族人口的相对集中，商品经济的繁荣，为乌力格尔的产生提供了物质条件。

从地缘文化方面来看，清代的卓索图盟乃是蒙、满、汉三个民族相杂居，不同特色的民族文化碰撞交汇之所。因此，土默特左旗、喀喇沁旗一带的蒙古人素来注重文化教育。自清代中叶以来，涌现出一批文人学士、大小官吏，形成了独具特色的蒙古族士大夫阶层。一般说来，这些人自幼接受汉族的儒家文化教育，熟谙经史，精通诗词歌赋。他们当中的杰出人物，不仅翻译了许多汉族古典文学名著，诸

如《水浒传》《三国演义》《西游记》《红楼梦》等，而且还创作了描写蒙古族生活的长篇小说。例如，清末蒙古族伟大作家尹湛纳希，用蒙古文写下了《青史演义》《一层楼》《泣红亭》等几部长篇巨著。总之，清代蒙古族文学创作的繁荣，翻译文学的勃兴，为乌力格尔说唱形式的产生提供了必要的文化条件。

蒙古族叙事性音乐发展到清末，已经形成了两股潮流：一是乌力格尔说唱，演唱汉族历史故事为主，多取材于明、清长篇历史小说，诸如《水浒传》《隋唐演义》《七侠五义》等，蒙古人将其称之为本子故事；二是好来宝与长篇叙事民歌，反映蒙古人民的现实生活，歌唱真人真事为主。清末至民国时期，无论乌力格尔抑或是长篇叙事歌，均产生了许多优秀曲目。

从音乐方面来说，在新的历史条件下，说唱艺人继承了蒙古族英雄史诗音乐的优良传统，并加以全面革新，创造出乌力格尔这一崭新的说唱音乐形式。首先，乌力格尔音乐创作的基本体式或方法，便是曲牌体与板腔体相结合。本来古老的史诗音乐是以固定曲牌为主的，但自清代以来，史诗音乐中开始萌芽板腔体曲牌。乌力格尔说唱形式产生之后，便很快借鉴了史诗音乐的这一体式，并促进了自身音乐的大发展。其次，早期的乌力格尔说唱艺人，大都能演唱英雄史诗。他们既从史诗中直接吸收固定曲牌，又大胆改造史诗音乐中的原有曲调，从中变化出许多新的乌力格尔曲调。

乌力格尔音乐的另一重要来源，则是民间歌曲与好来宝。在优美抒情、悲愤哀怨的板腔体音乐中，艺人们大量吸收民歌曲调，将其改造为说书调。而在叙事性说书曲调中，则往往直接引入现成的好来宝调，从而极大地丰富了乌力格尔音乐。总之，清末蒙古民歌与史诗的蓬勃发展，为乌力格尔的产生提供了艺术条件。于是，乌力格尔这一新的大型说唱形式，便在内蒙古东部地区应运而生，并逐渐取代了英雄史诗的地位。

（七）戏曲艺术的萌芽

清代中叶，蒙古族音乐已大体具备了产生戏曲艺术的客观条件。1763年，内蒙古昭乌达盟（今赤峰市）奈曼旗，即有晋商前来做生意。他们带来山西的梆子腔戏班，在民间进行演出。1789年，该旗便首次出现了王三老虎梆子腔戏班，并且在卓索图盟土默特左旗一带唱红。显然，随着蒙古族、汉族人民的密切交往，文化艺术

交流的不断加深，戏曲这一汉族艺术形式已逐渐被蒙古族人民群众所接受。

戏曲艺术之所以进入内蒙古，与蒙古封建统治者的提倡与支持是分不开的。清朝中期，国内局势相对稳定，蒙古封建统治者无所事事，日趋奢靡，浮夸铺张之风甚盛。按照清代理藩院制度，蒙古王公每年轮番晋京值班。有些位高权重的蒙古王公便在京城建筑宅第，常年生活在北京。他们熟悉北京城内的文化生活，享受各种娱乐形式，包括梨园戏班在内。乾隆年间，内蒙古东部地区的一些封建王公已不满足于只在北京听戏唱曲，开始在草原王府内修建戏台，成立戏班子，从北京聘请艺人培训蒙古族戏曲人才。例如，土默特、喀喇沁、奈曼、敖汉、巴林以及科尔沁等十八个旗的封建王公，效法朝廷宴享官戏的做法，纷纷成立了自己的戏班，当时称之为蒙旗十八班。[1] 其中较为著名的有土默特左旗的庆和班，唱梆子腔，执事为"山药红"；巴林旗的双盛班亦唱梆子腔，执事为"小诸葛"贯三福；喀喇沁旗的三义班唱晋腔梆子，执事为"活关公"江永昌。

乾隆四十四年（1779年），乾隆巡幸避暑山庄。在土默特左旗杜棱郡王的支持下，"山药红"等人联合三家王府戏班，排练了《朱砂痣》《秋胡戏妻》，在清音阁为皇帝及王公大臣、外国使节演出，受到乾隆的赞许。但是，随着国内阶段矛盾和民族矛盾的日趋激化，清朝统治者加强了对蒙古的控制。于是，乾隆年间成立起来的那些王府戏班，遂被清廷勒令解散。《钦定大清会典事例》九百九十三卷载，嘉庆二十年（1815年），朝廷颁发了一道禁令："近年蒙古渐染汉民恶习，竟有建造房屋，演听戏曲等事。此已失其旧俗，兹又习邪教，尤属非是。著交理藩院通饬内外诸札萨克部落，各将所属蒙古等妥为管束，俾各遵循旧俗，仍留心严查……"

诚然，蒙古王府戏班所上演的剧目，不是反映蒙古人民的生活，而是传统的汉族戏曲。但无论如何，蒙古草原上有了戏剧艺术团体，并着手培养蒙古族戏曲艺人，应看作是民族艺术史上的进步现象。如果不是遭到解散的厄运，未必不能创造出蒙古族自己独特的戏曲艺术形式来。遗憾的是，蒙古草原上刚刚萌芽的戏曲艺术幼苗，就被清朝统治者加以扼杀了。

[1] 《中国戏曲志·内蒙古卷》编辑部. 内蒙古戏曲资料汇编：第一辑[M]. 呼和浩特：内蒙古艺术研究所，1986：42.

（八）藏传佛教音乐舞蹈

1578年，蒙古土默特部封建主阿勒坦汗在青海湖畔会见西藏佛教黄帽派首领索南嘉措，率其汗妃、大臣等众多封建贵族皈依佛教，举行了隆重的灌顶仪式。自此，佛教便大举传入蒙古草原，原先的萨满教则遭到禁止，失去了昔日的统治地位。

1635—1636年，蒙古族佛教高僧涅只·托音赴东部科尔沁草原弘扬佛教，受到封建主奥巴台吉的青睐，遂在图什业图汗乌鲁思境内，巴颜和硕之地建筑庙宇，广招门徒，传播藏传佛教。清朝二百余年来，统治者为了削弱蒙古的力量，便大力扶植佛教，致使蒙古草原寺庙林立，半数以上的青少年入寺当了喇嘛。与此同时，佛教特有的音乐文化也随之在蒙古各地传播开来。

从渊源关系上说，蒙古族佛教音乐是从西藏传入的，但究其输入的途径，有直接与间接之分。香火鼎盛、僧侣众多的某些大寺庙，往往派人前往西藏或青海，从那里直接学习宗教音乐与查玛。而那些偏僻的小庙则无力进藏，只好派人到近处的大寺庙，从那里间接学得宗教音乐舞蹈。

乾隆年间，为了使蒙古各地的佛教音乐舞蹈走向规范化，北京雍和宫从西藏请来一批高僧，专门传授佛教音乐舞蹈。于是，蒙古各地寺庙均派喇嘛进京，在雍和宫接受训练，从西藏喇嘛那里学习宗教艺术。

然而，在此后的漫长岁月里，蒙古族佛教音乐舞蹈却经历了一场民族化、多样化乃至群众化的发展演变过程。因为，蒙古喇嘛深深懂得，面对广大的蒙古族信徒，简单地照搬一套西藏佛教音乐舞蹈，难以为蒙古各社会阶层所接受，是根本行不通的。为了更好地弘扬佛教，吸引更多的信徒，必须对学得的西藏佛教音乐舞蹈进行适当的改革，使之逐渐适应新的社会环境。

1.四扎仓之制与佛教音乐

根据藏传佛教体制，蒙古喇嘛寺庙内部均分为四大学科，称之为"都尔本·扎仓"。与此有关，佛教音乐也分为相应的四个部分。

（1）却烈·扎仓（佛学）。内有四首西藏佛曲，即《杜洛布》《苏德》《帕尔金》《纳木莱》等。不过，该扎仓是以研修佛教哲学为主，故注重安宁的学习环境，不甚讲求音乐。为此有些寺庙规定，一般情况下不准在经堂内奏乐，乐队中也

不使用音色尖锐高亢的唢呐。然而，依照佛经的内容，每有必须奏乐之处，喇嘛们便想出了一个奇特的方法，以做手势来代替奏乐，通过内心意念来完成音乐，此法称之为"查克扎"。

（2）昭德巴·扎仓（经学）。内有六首西藏佛曲，即《古勒》《纳尔斯德玛》《当令玛》《齐布当玛》《苏木登》《阿尔登》等。据喇嘛们认为，该扎仓的音乐最为优美动听，深受人们喜爱。但是，除却在佛诞等宗教节日演奏佛曲外，平时并不奏乐。即使需要奏乐，也往往加以简化，并不演奏全套佛曲。

（3）丁克尔·扎仓（天文历法）。该部音乐与昭德巴·扎仓相同，只是演奏时稍做变化而已。

（4）门巴·扎仓（医学）。其音乐与昭德巴·扎仓相同，亦有某些变化。由此可知，蒙古寺庙四大学科的音乐中，昭德巴·扎仓之乐占有中心地位。

2.经堂音乐

蒙古寺庙内举行法会时，在经堂内演奏法曲，谓之经堂音乐。寺庙中的经堂音乐一般以器乐为主，但有时也与诵经一起协奏。例如，诵《德穆楚克经》（太平至上）时，喇嘛念经，乐队演奏音乐，气势恢宏，颇具感染力。在经堂音乐中，毕什库尔（唢呐）为领奏乐器。在庙外做法事，演奏汉族乐曲时，却以笛子为领奏乐器。但在一般情况下，打击乐始终处于经堂音乐的中心地位。喇嘛乐师为了省时省力，想出了一个巧妙的办法，他们按照法曲的不同节奏型，编出若干打击乐套路，每个套路下均列有许多法曲，演奏时只需稍做变通即可。

蒙古佛教素有"八项祭礼"之说，其中最后一项祭礼便是音乐，藏语称之为"饶勒木"。例如，诵祝《道克希德经》（护法神）时，有如下八部乐：导引乐（占林）、祈祷乐（沙克巴）、供奉乐（岗瓦）、开经乐（戴巴）、进飨乐（杜洛玛）、赞颂乐（道德巴）、还愿乐（当热克）、祈福乐（拉希）等，堪称琳琅满目，丰富多彩。每逢举行浴佛、祈福仪式时，均须演奏法曲。其曲目有《帖巴扎木朝》，以象仙鹿鸣于佛祖之前。日常法会上演奏的曲目，则主要有《白伞盖》《绿度母》《白度母》《却京赞》等。

蒙古佛教法会音乐的一个重要特点，便是内外有别。每当喇嘛走出庙门，为社会上各色人等做法事时，其音乐活动与庙内有所不同。届时，喇嘛不但动用全部乐器，充分发挥音乐的作用之外，更是喜欢连本搭套地演奏乐曲。这不仅是宗教活动

本身的需要，同时也是以优美动听的音乐来取悦听众，达到弘扬佛教的目的。

3.乐器、乐曲与记谱法

蒙古喇嘛乐队中的乐器，有法器与乐器之分。所谓法器，包括唢呐、长短号、海螺以及鼓、钹、铙、铃等吹奏乐器和打击乐器，只用于念经诵佛、跳查玛等场合。所谓乐器，则是指一般民间乐器，包括笙、管、笛、箫以及云璈、拍板之类。这些乐器不在经堂音乐中使用，故与法器相区别，谓之乐器。除了法器与乐器之外，诸如四胡、马头琴、三弦之类弦乐器，喇嘛乐队中是从不使用的。

清代中叶以来，随着蒙古族、汉族之间的文化交流，许多汉族乐曲传入了蒙古草原，受到蒙古族人民群众的喜爱。有趣的是，喇嘛乐手为了适应这一音乐时尚，也学会了不少汉族乐曲。例如，《普庵咒》《柳青娘》《吾生佛》《出对子》《赛红秋》《五里帆》等。在每年的庙会上，喇嘛乐师们不仅为蒙古族群众演奏这些乐曲，甚至还和汉族民间吹鼓班子进行比赛。

蒙古寺庙喇嘛乐队是有记谱法的。从现有资料来看，喇嘛乐手使用的记谱法有如下两种：一曰工尺谱，主要用于民间器乐合奏，是从汉族那里学来的；二曰央易谱，用于记录诵经调，则是从西藏传入的。央易谱并不标记音高，而是一种单旋律谱，用惊蛇曲引般上下起伏的单线条，由右向左横向标记旋律的走向，将经文按音节分解，配在旋律线下面。亦有自上而下标记的央易谱，宛如一座宝塔状。据说，内蒙古地区的央易谱，各个寺庙均有所不同，但在本寺内能通用。

蒙古寺庙中使用的工尺谱，在流传中已产生了一些变化，与汉族工尺谱有了较大区别。使用工尺谱的过程中，喇嘛乐手创造了一种混合谱。除骨干音是采用工尺谱外，又引入了一些藏文字母，用以标明装饰音、板眼节奏等，喇嘛称之为"哼哈呀哒"。

有些蒙古寺庙中，喇嘛的藏文修养不高，便采用蒙古文来润饰工尺谱。据说也曾有过藏文、蒙古文翻译的工尺谱。但从根本上说，上述所谓混合谱，不过是汉族工尺谱的一种变体，不能看作是独立的乐谱形式。

4.诵经调

"梵呗清越，朝鼓暮钟"，每日诵经念佛，乃是喇嘛毕生坚持的事业。而浩如烟海的佛经，每卷都有其特定的诵经调。可以说，在佛教音乐中，诵经调始终处于中心地位。从其渊源关系上说，喇嘛寺庙中的诵经音乐，可分为西藏风格与蒙古

风格两大类型。藏传佛教东渐之初，从西藏直接引入的诵经调，虽说产生了某些变化，但基本上仍保持着西藏风格。清初，涅只·托音在巴颜和硕庙传教时期，既已提倡将藏文佛经翻译成蒙古文，并尝试用蒙古曲调念诵经文。乌拉特前旗莫尔根召住持莫尔根·格根活佛，原是涅只·托音的高徒。他尤其赞同其恩师的这一主张，遂身体力行，主持翻译了大量藏文佛经。因原先的诵经调已不适合于蒙古文佛经，于是，他便创造了一些蒙古风格的诵经调，从而开启了佛教音乐蒙古化的先河。此后，内蒙古地区陆续出现了一些蒙古文诵经的喇嘛寺庙。新编创的诵经调，经过学识渊博的高僧审议批准，即可推广使用。后来大凡在群众中经常念诵的藏文佛经，也都配上了蒙古风格的诵经调。

　　蒙古喇嘛诵经念佛，对声音有很高的要求，必须经过长期的刻苦训练，方能达到气息充沛，嗓音洪亮，字正腔圆，音色浑厚甜润，持久耐劳，受到人们的喜爱和欢迎。依据不同音域与音色，佛教诵经调有三种声部：一曰宝尔·浩赖，即是低音；二曰哈木·浩赖，则是中音；三曰星根·浩赖，便是高音。在训练低音方面，喇嘛经师们有其独到之处，很值得我们去学习和借鉴。

　　从音乐形态上说，诵经音乐又有长调与短调之别。例如，《古勒》《道克希德》《塔本·王》诸经，属于长调范畴。短调则节奏规整，曲式短小，具有吟诵性特点。

　　谱例68

丁哈尼森

根　顿　喇嘛
德力格尔昌喇嘛　唱

乌　兰　杰　记

慢板

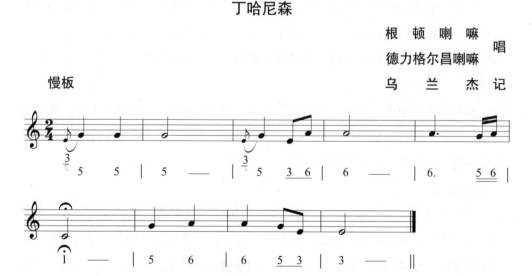

谱例69

诵经调

拉希敖斯尔喇嘛　唱

乌　兰　杰　记

中板

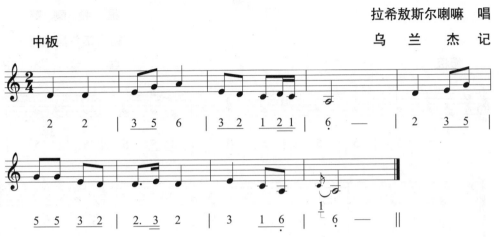

显然，这是一首短调诵经调，且带有浓郁的蒙古风格，大约是蒙古喇嘛所创作的。在喇嘛诵经调中，偶尔也能听到多声部音乐，只是在长调诵经音乐中有所发现。佛教数百年来集体诵经念佛，必然会孕育出自己的多声部音乐，这是不足为奇的。

谱例70

浴　佛

根　顿　喇　嘛
德力格尔昌喇嘛　唱

慢板　　　　　　　　　　　　　　乌　兰　杰　记

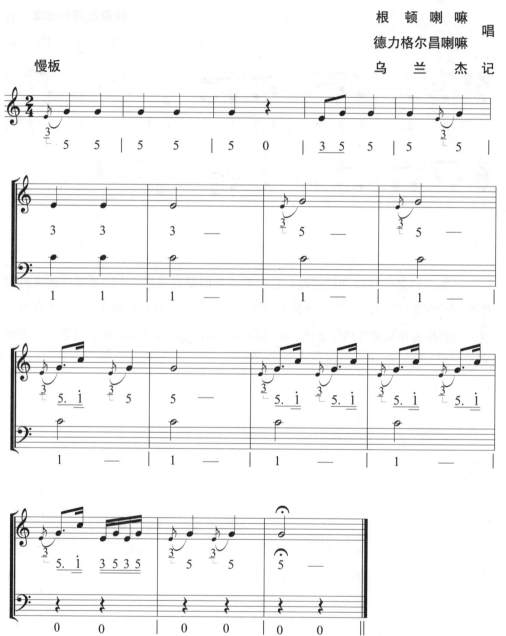

蒙古人在拜佛还愿、安葬亡人时，均须请喇嘛诵经，举行超度仪式。喇嘛为此创作了某些佛歌，如《关老爷颂》《安魂玛尼调》等。这些歌曲音调优美，语言通俗，有的甚至变成了民歌。

谱例71

关老爷颂

德力格尔昌喇嘛　唱

乌　兰　杰　记

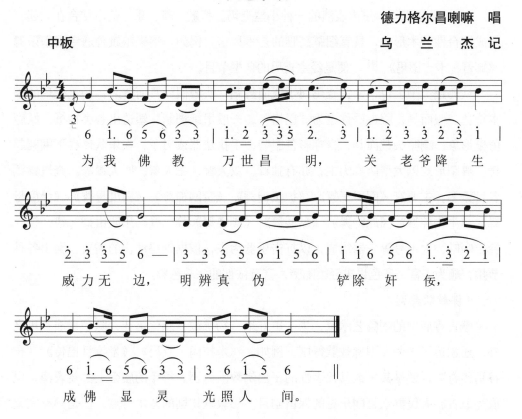

5.查玛

查玛，蒙古族佛教舞蹈，俗称跳鬼、打鬼，源于藏族羌姆。明代中叶传入蒙古草原，清代以来在各地寺庙中普遍盛行。在较大的喇嘛寺庙内，均有详细记载查玛舞谱的经文，称之为《查玛因·苏德尔》。传授查玛舞蹈的教师，称之为"查玛因·巴克什"，对青少年喇嘛进行系统的训练。查玛有大、中、小之别，大查玛约一百三十人，中查玛六十人，小查玛二十人。查玛规模之大小，取决于寺庙喇嘛人数多寡，物力财力等条件。

从其表演场地来说，查玛舞蹈可分为三种不同形式：

（1）大场查玛。每年举行大型庙会时，在露天场地进行表演。

（2）庙院查玛。每逢宗教节日时，在庙院内进行表演。以上两种查玛参加人数较多，以队舞为主。其风格热烈粗犷，活泼风趣，通俗易懂，具有群众性广场艺术特点。

（3）经堂查玛。室内表演的一种小型查玛。将歌、舞、乐、韵白结合在一起，形成综合性艺术形式，具有细腻高雅的艺术风格。例如，喀喇沁旗善通寺密宗乐舞《娜若·卡吉德玛》[1]，便是经堂查玛的典型节目。

从舞蹈类型上说，蒙古查玛属于假面舞蹈。头戴假面具而舞之，乃是查玛的根本特色。假面具，蒙古语称之为"巴格"。一般用纸糊制，塑造出各类神祇、妖魔厉鬼形象。喇嘛头戴面具，身穿彩色服装，手执法器或刀矛，在乐队伴奏下翩翩起舞。舞蹈形式以大型队舞为主，亦有独舞、双人舞、三人舞、四人舞等。查玛舞蹈名目繁多，主要有《阎罗王舞》《护法神舞》《金刚神舞》《白度母舞》《绿度母舞》《牛头神舞》《鹿神舞》《骷髅舞》《蝴蝶舞》等。查玛乐队由鼓、钹、铙、铃、唢呐、大铜号等乐器组成，以打击乐器为主，依据查玛动作的需要，奏出各种节拍，颇为丰富。音色讲求轻柔幽暗，富有浓郁的宗教色彩。

6.佛教歌舞剧

蒙古寺庙中的喇嘛艺术家，为了更好地宣扬佛教，感化信徒，除了表演查玛之外，还创造了一些大型佛教歌舞剧。例如，《米拉因·查玛》《米拉日巴传》《布谷鸟传奇》，便是其中最具代表性的三出佛教歌舞剧。每年的庙会上都要表演，已成为蒙古族人民群众喜闻乐见的保留剧目。佛教歌舞剧的艺术特点，便是具有完整的故事情节和众多的人物，不但有查玛风格的舞蹈，而且还有优美动听的唱腔和道白，与查玛的队舞形式不同，已形成了独立的戏剧形式。

（1）《米拉因·查玛》。该剧所表现的内容，是歌颂佛教的一位传奇人物米拉日巴。据西藏史料记载，米拉日巴是12世纪西藏佛教噶举派的一位杰出高僧。他笃信佛教，隐居深山数十载，独自在山洞中面壁修禅。饥则采食野果，渴则掬饮泉水，以至肤色变绿，终成正果云。《米拉日巴传》不是正式的佛教经典，但在蒙古寺庙中盛传不衰。1618年，呼和浩特锡力图召喇嘛顾什·却尔吉将此书译成了蒙

[1] 李宝祥. 漠南寻艺录[M]. 呼和浩特：内蒙古人民出版社，1996：42.

古文。后来，喇嘛艺术家便根据该书的内容，改编成了宗教歌舞剧《米拉因·查玛》。由此可知，该剧产生的年代，应不早于明末或清初。[1]

《米拉因·查玛》的剧中人物，除却主人公米拉日巴之外，还有黑老人、白老人、猎手以及猎狗、小鹿等。其故事梗概是黑老人和白老人以狩猎为生，嗜杀成性，每日率领猎手进山打猎。一日，他们纵狗追杀的一只小鹿，被米拉日巴所救。于是，高僧便向两位猎人传教布道。在佛理的感召下，白老人顿生恻隐之心，遂放下屠刀，立地成佛。黑老人起初嘲弄米拉日巴，但在白老人的规劝之下也终于悔悟，皈依了光明佛教云。最后，两位猎人将弓箭统统交给圣者米拉日巴，共同跳起了欢乐的舞蹈。

明末清初的特定时期，产生《米拉因·查玛》这样的佛教歌舞剧，看来不是偶然的。蒙古猎手白老人和黑老人，在圣者米拉日巴的感召下皈依佛教，似乎曲折地反映着当时佛教与萨满教的矛盾斗争。清初，在佛教和封建统治者的联合打击下，萨满教内部产生了分裂，形成所谓白萨满教派和黑萨满教派。《米拉因·查玛》中的黑老人形象，不过是黑萨满教派的象征罢了。

艺术方面，喇嘛艺术家在长期艺术实践过程中，大胆吸收和借鉴蒙古族民间舞蹈以及萨满教拟兽舞蹈中的有益成分，使《米拉因·查玛》逐步走向民族化，从而为人民群众所喜闻乐见。遗憾的是，《米拉因·查玛》现已大多失传，唯有鄂尔多斯地区的《古鲁·查玛》至今尚得以幸存。《古鲁·查玛》的唱腔共有八首，基本属于民间音乐范畴，与佛教音乐有所区别。显然，喇嘛艺术家在编创该剧唱腔时，大胆吸收了民歌与祝辞的曲调。

[1] 额尔德尼. 蒙古查玛[M]. 北京：民族出版社，1997：164.

谱例72

米拉日巴所唱第一支曲[1]

稍慢

向着佛祖 神明来 祷 告　呵，　解救苦难 中的众生

灵　呵。　白嘴唇的 梅 花 鹿　呵，　请你聆听

我 的 祷告 声 呵，　我 的　　祷 告 声呵！

　　从其音乐风格观之，上述曲调无疑脱胎于蒙古族民间赞祝辞的吟诵式音调，与语言音调密切结合，且带有某些萨满教音乐韵味。下面一支唱腔可能来源于民间歌曲，有着明显的舞曲风格。

[1] 额尔德尼. 蒙古查玛[M]. 北京：民族出版社，1997：168.

谱例73

米拉日巴所唱第四支曲[1]

（2）阿拉善佛教歌剧《米拉日巴传》。哈达先生在2016年第二期的《内蒙古艺术》上发表的《试探阿拉善蒙古剧》一文中提到，乾隆五十六年（1791年），阿拉善广宗寺住持温都尔葛根，创作演出佛教歌剧《米拉日巴传》。首演在昭化寺，后转到南寺。该剧系温都尔葛根亲自编剧作曲，参考借鉴各地寺庙上演的三部同名戏剧《米拉日巴传》，融会贯通，创作出一部大型蒙古语佛教歌剧。根据演出需要，温都尔葛根还设计和修建一座舞台，台口、幕布、布景样样俱全。后台隔着幕布修筑一条地沟，方便演员上下台。庙会期间，五月三日喇嘛诵经，五月七日下午演出《米拉日巴传》，一直演到五月十四日。1910年，因时局不稳，阿拉善旗札萨克下令停演《米拉日巴传》。

温都尔葛根（1747—1807年），蒙古族，本名罗布桑图布登嘉木苏，阿拉善旗人。广宗寺第二代活佛，俗称温都尔葛根。熟谙佛法，精通艺术，擅长音乐与绘制唐卡。嘉庆二年（1754年）应召晋京，参与皇家佛事活动。潜心学习宫廷音乐，掌握八部乐曲。回到广宗寺后，在庙会上演出所学曲目，受到当地观众欢迎。先后到西藏哲蚌寺学习查玛，甘肃拉卜楞寺学习藏戏。专程赴西安考察古装汉戏的表演和表现方法。

[1] 额尔德尼. 蒙古查玛[M]. 北京：民族出版社，1997：192.

（3）《布谷鸟传奇》。道光十一年（1831年），喀尔喀蒙古部丹增阿日布杰活佛来到阿拉善广宗寺，观看歌剧《米拉日巴传》，观后大为赞赏，受到启发，决意自己也要编创这样一部歌剧。于是，他选取古印度的佛教故事《布谷鸟》题材，隐居在阿拉善一座庙宇的石洞里，创作出佛教歌剧《布谷鸟传奇》。为了演出这部歌剧，丹增阿日布杰将参加演出的门徒们召集到南寺，观摩《米拉日巴传》，学习借鉴，增加表演经验。丹增阿日布杰回到喀尔喀后，很快便排练演出了《布谷鸟传奇》，受到僧俗观众的欢迎。后来，《布谷鸟传奇》流传到内蒙古寺庙，同样受到人们的热烈欢迎。[1]

《布谷鸟传奇》的剧情梗概是这样的：

古拉兰萨是古印度瓦拉纳希国的年轻国王，皇后玛迪玛诃妮美貌贤淑。他们夫妻和睦，生有一子，取名诺门拜斯朗。王子与大臣之子扎纳达拉相友善，经常在一起玩耍。但此事遭到朝中奸臣牙姆锡的嫉恨。因为，他有一子名腊诃阿那，早就寻找机会让儿子亲近王子，为将来的飞黄腾达铺平道路。于是，牙姆锡巧施计谋，多方进行挑拨，诬蔑扎纳达拉品行不端，并向国王推荐自己的儿子与王子做伴，国王竟听信了牙姆锡的谗言。朝中几位忠臣进谏，揭露牙姆锡的阴谋，却遭到国王责怪，被驱逐出了皇宫。

诺门拜斯朗王子正妃萨因·阿拉坦，受到偏妃苏尔斯达妮的妒忌。苏尔斯达妮与腊诃阿那私通，并设计陷害诺门拜斯朗。王子每日与腊诃阿那一起游玩，他们向术士学会了借尸还魂之术，以此取乐。有一次他们将自己的灵魂附体在布谷鸟身上，在天空中自由翱翔。腊诃阿那见时机已到，便抢先把灵魂附在王子肉体内，将自己的肉体抛进河里。

王子不幸化作了布谷鸟，只得栖息于深山密林，受尽了种种苦难。假王子入宫后，与苏尔斯达妮过着淫乱的生活，百般虐待萨因·阿拉坦，并将其放逐出宫。王妃萨因·阿拉坦决意复仇，与王子昔日的朋友和被驱逐的忠臣共商对策。在神明的启示下，她将腊诃阿那的灵魂逐出王子的肉体，使真王子诺门拜斯朗还魂，恢复了他的本来面貌，正义终于战胜了邪恶。

《布谷鸟传奇》是一出宣扬因果报应，惩恶扬善的浪漫主义神话剧，也是一出真正意义上的戏剧艺术。在改编此剧时，喇嘛艺术家们并不是照抄原著，而是结合

[1] 额尔德尼. 蒙古查玛[M]. 北京：民族出版社，1997：151.

蒙古的社会现实，将蒙古族的风俗民情大胆地糅合进去，使之成为一出蒙古化的新《布谷鸟传奇》。

在艺术方面，《布谷鸟传奇》亦有其独特之处。首先，该剧情节曲折复杂，矛盾冲突异常尖锐，塑造了诸多个性鲜明的人物，这是《米拉因·查玛》所不能比拟的。其次，在演出形式方面，该剧是在专门搭起的舞台上进行表演，而不是像《米拉因·查玛》那样，只是在寺庙广场上露天演出。有趣的是，戏剧舞台分为前后两层，台口上还挂有帷幕，将舞台与观众隔离开来。另外，根据剧情的需要，喇嘛艺术家们还绘制了舞台布景，诸如山水、花草、树木、牛马、狮子、大象等，以此来衬托剧情，渲染舞台气氛。

《布谷鸟传奇》中的音乐舞蹈，已经具备了人物化、个性化特色，而不是像《米拉因·查玛》那样，尚停留在"道白加唱"的阶段。尤为难能可贵的是，该剧的伴奏乐器除却使用全套打击乐之外，还引进了四胡、筝、笛子等民间乐器，因而最终跨入了歌剧艺术的门槛。有些规模较小的喇嘛寺庙，在演出中人手不足时，便吸收一些能歌善舞的牧民男子参加演出，因而增强了《布谷鸟传奇》的群众基础。

《布谷鸟传奇》这出戏，主要是在内蒙古西部地区流行。锡林郭勒盟镶黄旗及商都县的某些寺庙，每逢夏秋两季和农历正月的庙会，均须演出此剧。倘若完整地演出《布谷鸟传奇》全剧，据说需要十多天。演出其中的精彩选场，也得用去一两天。据说在蒙古国的一些寺庙中，也同样上演《布谷鸟传奇》，足见此剧影响何等深远。

晚清时期，喀尔喀蒙古部有一位高僧，名叫阿拉布杰。他学识渊博，精通音律，是一位杰出的戏剧家、音乐家。阿拉布杰喇嘛对《布谷鸟传奇》剧本进行全面加工，并且重新配乐编舞，从而使这出戏成为富有浓郁民族风格，为广大蒙古族群众喜闻乐见的优秀歌剧。从原先查玛形式的《布谷鸟传奇》，最终发展为歌剧的过程中，阿拉布杰喇嘛起到了重要作用。总之，《布谷鸟传奇》这出佛教歌剧，乃是寺庙佛教艺术与民间艺术相结合的产物。它代表着蒙古族戏剧艺术发展史上的最高成就，为后人留下了一笔宝贵的文化遗产。

三、清末蒙古族音乐

1840年，中英鸦片战争爆发，帝国主义用炮舰打开了清朝的门户。自此，中国历史进入了近代史时期。随着社会的剧烈变迁，蒙古族文化艺术也跨入了新的发展阶段。自鸦片战争至辛亥革命前后，在长达半个多世纪内，我国反帝爱国群众斗争风起云涌，内蒙古地区的民主主义思潮亦空前高涨。从音乐方面来说，反映社会现实的新民歌如雨后春笋般发展起来，形成清末蒙古族近代音乐史上的独特现象。

清末所产生的蒙古族新民歌中，反帝反封建的革命民歌、长篇叙事歌，是两种主要的歌曲形式，足以代表那个时期蒙古族音乐的最高成就，而思想内容上的爱国主义，创作方法上的现实主义，则是上述两类民歌的基本特征。

鸦片战争以后，腐败无能的清朝政府，在西方列强的侵略面前一味妥协退让，丧权辱国，遂使中国逐步沦为半殖民地半封建社会。地处北部边陲的内蒙古草原也同内地一样，面临着帝国主义扩张势力的严重威胁。中国人民不堪忍受帝国主义的欺凌，为了保卫祖国，曾多次掀起反帝反封建的斗争怒潮。在每次的全国性反帝爱国运动中，蒙古族人民均奋起响应，与各民族兄弟站在一起，向帝国主义与清朝政府展开了英勇斗争。在新的形势与新的斗争面前，原先那些草原长调牧歌或抒情短调民歌，已不能满足蒙古族人民群众的需要。于是，富有艺术创造力的蒙古族人民，便不失时机地创作出革命民歌与长篇叙事歌形式的作品，作为他们反对帝国主义侵略，揭露清朝政府罪行的有力武器。

蒙古族革命民歌与长篇叙事歌，堪称是一幅蒙古社会波澜壮阔的历史画卷，生动地反映了蒙古族人民的斗争生活。从题材方面来说，主要有如下两方面的内容：其一，反抗帝国主义者侵略，揭露他们在蒙古草原所犯下的种种罪行，谴责清朝政府与帝国主义勾结，为虎作伥，卖国求荣的可耻嘴脸；其二，反对清朝政府在内蒙古地区推行的"移民实边"，放垦荒地政策，为维护草原自然生态、保卫自己的家园而斗争。除此之外，还有讽刺揭露蒙古僧俗上层封建统治者，鞭挞封建主义伦理道德等内容。

（一）反帝反封建歌曲

1.《海龙之歌》

谱例74

海龙之歌[1]

杨森扎布　唱

乌兰杰　记

稍慢

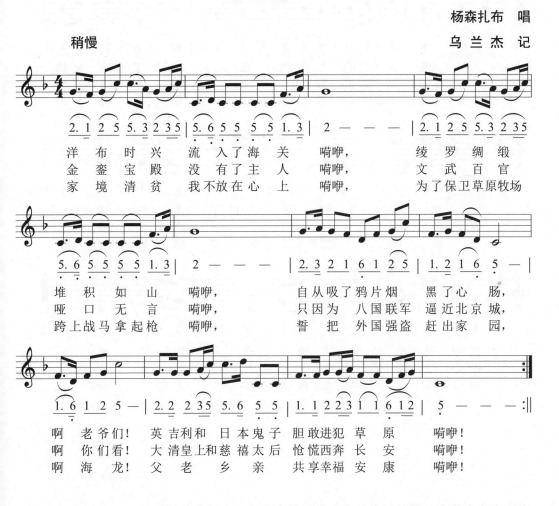

洋布时兴　流入了海关　嗬咿，　绫罗绸缎
金銮宝殿　没有了主人　嗬咿，　文武百官
家境清贫　我不放在心上　嗬咿，　为了保卫草原牧场

堆积如山　嗬咿，　自从吸了鸦片烟　黑了心肠，
哑口无言　嗬咿，　只因为　八国联军　逼近北京城，
跨上战马拿起枪　嗬咿，　誓把　外国强盗　赶出家园，

啊　老爷们！英吉利和日本鬼子胆敢进犯草原　嗬咿！
啊　你们看！大清皇上和慈禧太后怆慌西奔长安　嗬咿！
啊　海龙！父老乡亲共享幸福安康　嗬咿！

　　1900年，八国联军侵略中国，向北京进军途中大肆烧杀抢掠。内蒙古卓索图盟土默特左旗小官吏海龙，为了保卫家园，便带头起兵抗击外国侵略者，遂在民间产生了这首歌曲。

[1] 扎木苏．蒙古族叙事民歌集[M]．呼和浩特：内蒙古人民出版社，1982：119.

2.《引狼入室的李鸿章》

谱例75

引狼入室的李鸿章[1]

中速 鄂尔多斯民歌

引 狼 入室的 李 鸿 章， 成 了 洋人的
宝 日 陶勒盖脚 下， 络 腮 胡子们
在 那 主权国的 领 土 上， 络 腮 胡子们

狗 腿 子。 到 处 盖起了 洋 教 堂，
耀武扬 威。 坏事 干了那 么 多，
要 威 风。 把教堂的 姑 娘 糟 蹋 了，

把 中 国 卖 给了 洋 鬼 子， 洋 鬼 子。
小 心 他 溜之 大 吉， 溜之大 吉。
当 心 他 跑 得 无 影无 踪， 无影无 踪。

[1] 郭永明，巴雅尔，赵星，东晴. 鄂尔多斯民间歌曲[M]. 呼和浩特：内蒙古人民出版社，1979：19.

鸦片战争后，在帝国主义的胁迫下，清朝政府准许外国人在中国自由传教，建立天主教堂。在内蒙古西部的伊克昭盟（今鄂尔多斯市），洋人也建起教堂，向蒙古族群众传教。有个别外国神职人员在当地干了不少坏事，引起了蒙古族人民的强烈愤恨，此歌即是揭露他们的无耻行径和虚伪面孔。

3.《英雄陶克图之歌》

英雄陶克图之歌

焚起檀香失去了芬芳，
祖居的故乡已不太平。
禽兽不如的西太后掌了大权，
苛捐杂税日益繁重。

自从打死了日本强盗，
清朝政府通缉抓人。
杀死日本人犯了何罪？
莫非杀了皇上的生身父亲！

洮尔河里鱼虾虽然多，
灰鹤觅食快要吃光了。
洮南府的清军虽然多，
英雄陶克图把他们杀光了。

《海龙之歌》《英雄陶克图之歌》《引狼入室的李鸿章》等蒙古族革命民歌，对鸦片战争以来的中国社会主要矛盾以及国内政治经济形势，做出了真实而深刻的描述。首先，蒙古族人民将"祖居的故乡已不太平"的灾难局面，明确地归结为是帝国主义的侵略造成的。尤为可贵的是，他们从物质、经济等方面来说明中国社会所面临的严重危机。歌中明确指出，帝国主义者在武装侵略中国的同时，以其廉价商品洋布、鸦片等作为武器，彻底打破了清朝闭关锁国的壁垒。地处北方边陲的蒙

古草原，也深深地卷入了这一旋涡。其次，蒙古族人民从自己的斗争实践中认识到，腐朽的清朝政府对内残酷镇压人民，对外丧权辱国，是帝国主义侵略者的帮凶。若要反对帝国主义的侵略，则必须同时反对清朝政府。应当说，在旧民主主义革命时期，蒙古族人民创作出这样优秀的民歌，在思想上达到如此高度，确实是非常了不起的。

4.《独贵龙》

谱例76

独贵龙

稍快　雄壮有力　　　　　　　　　　　　　　　鄂尔多斯民歌

6 6 6 5 | i 6 6 2 | 5 5 6 5 | 3. 3. |

聚　集起来！聚　集起来！组　成独贵　龙。
鄂　尔多斯草　原　掀　起风　暴。
举　起战刀拿　起猎　枪勇　敢向前　冲！
王　公老爷世　世代代压迫我　们，

i 6 6 2 | 3 3 3 6. | 1 2 3 2 1 | 6. 6. :||

高　举义旗捍　卫真　理，英勇　斗　争。
万　恶的清朝政府胆战心　惊。
我　们是英　雄的独　贵　龙。
独　贵龙要把他们铲除干　净！

光绪二十八年（1902年），清朝政府在蒙古地区推行所谓"移民实边"，放垦草原政策。统治者不顾草原畜牧业经济发展的客观规律，更不顾广大蒙古族劳动牧民的切身利益，与蒙古封建王公勾结起来，将大片优良牧场强行开垦为农田。这种短期内人为地改变人民的传统经济生活方式，逼迫他们从事农业生产的措施，使蒙古族牧民流离失所，严重破坏了社会生产力。因此，蒙古族人民为了保卫家园和牧场，奋起向清朝政府展开了顽强斗争。在这一席卷内蒙古草原的群众斗争风暴中，产生了不少优秀的民间歌曲和好来宝。例如，鄂尔多斯民歌《独贵龙》、哲里木盟（今通辽市）民歌《通辽荒》

等，即是其中的优秀曲目。

（二）长篇叙事歌

长篇叙事歌是一种新的民歌形式，产生于内蒙古东部半农半牧区。一般由职业民间艺人胡尔奇编创和演唱，用四胡或马头琴伴奏，自拉自唱。其特点是情节复杂，有众多人物，且篇幅浩大，往往演唱整日整夜。长篇叙事歌的音乐特点，曲调简短，结构方整，节奏规范，音域适中，同语言紧密结合，带有鲜明的说唱性。胡尔奇在塑造各种人物、表达不同情感时，始终用同一支曲调。通过音色、音域、速度、强弱的变化，塑造了不同的音乐形象。民间艺人除了演唱之外，还可以评述道白，形式灵活，语言生动，富有浓郁的生活气息，深受广大蒙古人民的欢迎。长篇叙事歌善于反映重大社会题材，叙述传奇故事，具有史诗性特点。按其所反映的生活内容，大致可划分为如下三类：

1. 人民起义的悲剧题材

19世纪中叶，蒙古人民曾多次拿起武器，反抗清朝的黑暗统治。太平天国革命运动爆发后，蒙古族人民更是受到鼓舞，投入到全国性反帝爱国主义的革命洪流中去，举行了几次大规模的武装起义。诚然，这些自发的起义斗争都被清廷残酷镇压下去了，但每次起义失败后，蒙古族人民均能成功地创作出长篇叙事歌，详尽地叙述起义斗争始末，热情歌颂起义领袖，愤怒控诉清朝政府血腥镇压人民的罪行。这些歌曲犹如一部编年史，既是珍贵的历史资料，又具有极高的思想价值和艺术价值。

1860年，内蒙古卓索图盟土默特左旗广大牧民，不堪忍受本旗札萨克的沉重徭役，遂发动了武装起义。这次起义的领导者朝金太、纳木斯莱等人，广泛联络群众，组织起周围七十余村落的长者，称之为老人会（额布格丁·呼拉尔），聚议同札萨克斗争的各项事宜，成为团结和组织群众的独特形式。老人会起义队伍迅速发展至数千人，浴血奋战达五年之久，沉重打击了清军。直至1865年，老人会起义才被镇压下去，纳木斯莱、朝金太等起义领袖英勇牺牲。《纳木斯莱》这首叙事歌，即反映了老人会发动起义的经过，歌颂了起义军主要领导人纳木斯莱的英雄事迹。

谱例77

纳木斯莱之歌[1]

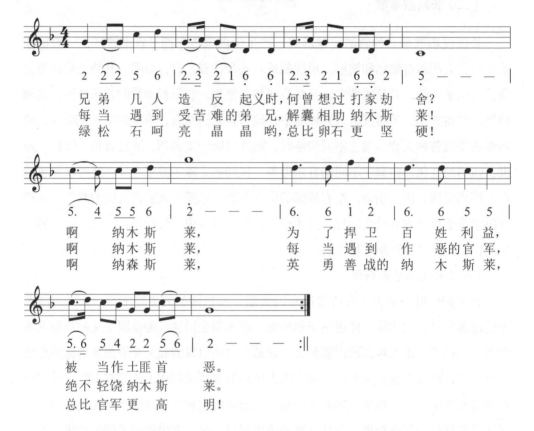

2 2 2 5 6 | 2.3 2 1 6. 6 | 2.3 2 1 6 6 2 | 5 — — — |
兄弟　几人　造　反　起义时,何曾　想过打家劫　舍?
每当　遇到　受苦难的弟　兄,解囊相助纳木斯　莱!
绿松　石呵　亮晶晶哟,总比卵石更　坚　硬!

5. 4 5 5 6 | 2 — — — | 6. 6 1 2 | 6. 6 5 5 |
啊　纳木斯　莱,　为　了捍卫　百　姓利益,
啊　纳木斯　莱,　每　当遇到　作　恶的官军,
啊　纳森斯　莱,　英　勇善战的纳　木斯莱,

5.6 5 4 2 2 5 6 | 2 — — — :‖
被　当作土匪首　恶。
绝不轻饶纳木斯　莱。
总比官军更　高　明!

　　清朝末年，土默特左旗一带的蒙古族农民，因破产而大批流入科尔沁草原。然而，郭尔罗斯前旗札萨克，却每年春季派兵驱赶所谓"外来户"，致使大批蒙古族农民流离失所。年轻农民洛成与妹妹英格，年幼时随父母逃荒，来到郭尔罗斯前旗落户。后父母双亡，兄妹二人相依为命，租种几亩地为生。庚申年（1860年），洛成兄妹被札萨克驱赶。旗兵不仅放火烧屋，还强奸了英格。洛成悲愤交加，只好拿起武器造反，参加了农民起义队伍。后来，洛成在战斗中不幸牺牲。噩耗传来，英格悲痛万分，决心为兄报仇，遂接过洛成的枪，毅然参加了农民起义军。《英格与洛成》这首歌，即是反映了这一官逼民反的历史事件。

　　[1] 扎木苏. 蒙古族叙事民歌集[M]. 呼和浩特：内蒙古人民出版社，1982：214.

谱例78

英格与洛成[1]

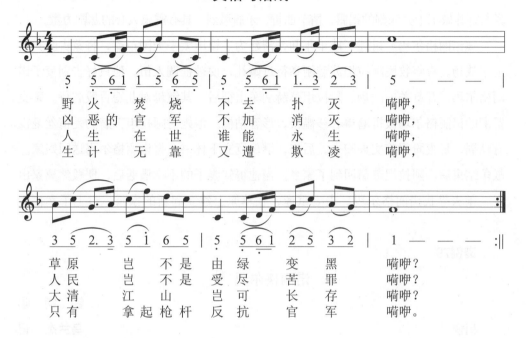

5	5̣ 6̣ 1	1 5 6̣ 5̣	5	5̣ 6̣ 1	1. 3	2 3	5 — — —

野火　焚烧　不去　扑　灭　嗬咿，
凶恶的　官军　不加　消　灭　嗬咿，
人生　在世　谁能　永　生　嗬咿，
生计　无靠　又遭　欺　凌　嗬咿，

3 5	2. 3	5 1	6 5	5	5̣ 6̣ 1	2 5	3 2	1 — — — ‖

草原　岂　不是　由绿　变黑　嗬咿？
人民　岂　不是　受尽　苦罪　嗬咿？
大清　江山　岂可　长存　嗬咿？
只有　拿起枪杆　反抗　官军　嗬咿。

2.爱情悲剧题材

长篇叙事歌中，爱情题材占有很大比重。在漫长的旧社会，封建礼教禁锢下的蒙古族青年没有恋爱婚姻的自由权利。他们的纯洁爱情往往遭到封建势力的无情摧残，遂酿成许多爱情悲剧。

《薇香与果木》讲述了年轻美貌的民女薇香，在一次那达慕大会上与牧民果木相识，双方产生了爱情。后来，苏鲁克旗翼长斯奈之子亦相中了薇香姑娘，并向她求婚，却遭到了婉言拒绝。然而，薇香之母在斯奈翼长的百般威逼下，只好被迫应允这桩亲事。然而，狠毒的斯奈为了报复泄愤，竟设计陷害薇香。他并没有让儿子和薇香成婚，而是把她许配给了自己的家奴金虎，并在野外井口边举行了婚礼。薇香姑娘遂沦为斯奈家的女奴，受尽了折磨。果木闻知此事后，悲恸欲绝，大病一场。薇香之兄达日玛是一位勇敢的猎手，他和果木商议，决心救出自己的妹妹。金虎亦十分同情薇香的悲惨遭遇，默许她逃离虎口。于是，在达日玛的精心策划下，

[1] 扎木苏. 蒙古族叙事民歌集[M]. 呼和浩特：内蒙古人民出版社，1982：225.

薇香终于逃出了斯奈家门。

《薇香与果木》热情讴歌了薇香与果木的纯洁爱情，同时对蒙古封建统治者的残暴与奸诈做了十分深刻的揭露，情节曲折，矛盾激烈，具有震撼人心的悲剧力量。

《诺丽格尔玛》讲述了咸丰年间，清廷为了镇压太平天国革命，将蒙古骑兵送上了战场。青年牧民阿拉坦苏赫刚举行过婚礼，便被征调入伍。他只好告别妻子诺丽格尔玛，开赴关内战场。阿拉坦苏赫从军出征后，其继母对儿媳百般虐待。善良贤淑的诺丽格尔玛被折磨得衣衫褴褛，形容枯槁。但她对阿拉坦苏赫的爱情丝毫没有动摇，日夜盼望着丈夫归来。后来，继母竟立下休书，将诺丽格尔玛送回娘家。战争结束后，阿拉坦苏赫回到了家乡。当他得知妻子的不幸遭遇后，便毅然离家出走，前去寻找诺丽格尔玛。夫妻重逢，在草原上建立起新的家园，过上了幸福生活。

谱例79

<center>诺丽格尔玛[1]</center>

<div align="right">铁　钢　唱
乌兰杰　记</div>

稍慢

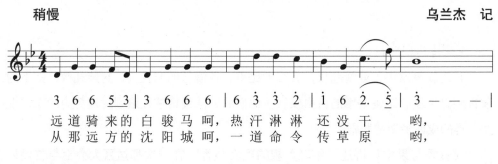

远道骑来的白骏马呵，热汗淋淋　还没干　　哟，
从那远方的沈阳城呵，一道命令　传草原　　哟，

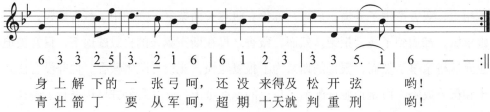

身上解下的一　张弓呵，还没　来得及松开弦　　哟！
青壮箭丁　要　从军呵，超期　十天就判重刑　　哟！

此歌曲调优美，语言凝练，在民间广为流传。通过一对蒙古族男女青年的爱情悲剧，反映出清朝镇压太平天国的反革命战争，对蒙古族人民所造成的深重灾难，

[1] 扎木苏. 蒙古族叙事民歌集[M]. 呼和浩特：内蒙古人民出版社，1982：425.

具有一定的进步意义。

3.爱情喜剧题材

爱情喜剧长篇叙事歌中，有两类常见题材。一是以轻松幽默的喜剧风格，表现男女青年之间的恋爱故事。诸如《海棠与白棠》《色林布与隋玲》等。

《海棠与白棠》讲述了贫苦牧民之女海棠与其妹妹白棠，在草原上劳动时，与绿林好汉东山邂逅相识，两人遂产生了爱情。有趣的是，本旗军官甘特尔章京在追捕东山的战斗中，也与海棠相识，并为她的美貌所动，情不自禁地坠入了爱河。男女各方经过几番周折，东山与海棠冲破甘特尔章京设下的重重障碍，终于实现了自己的美好愿望。

《色林布与隋玲》讲述了年轻的说书艺人色林布与家境贫寒的隋玲姑娘相爱。但隋玲难违父母之命，被迫嫁给了一个富户人家。举行婚礼时，色林布竟赶来参加喜宴，两位情人在婚礼上见了面。由于心情激动，在众人面前闹出了许多笑话。

爱情喜剧长篇叙事歌中，另一类题材则是辛辣地讽刺蒙古封建统治者骄奢淫逸、贪酒好色的腐朽生活。诸如《刚莱玛》《韩德尔玛》等歌曲即是如此。还有一些长篇叙事歌，表现喇嘛向往世俗生活，不甘忍受宗教束缚，同民女发生爱情纠葛的故事。诸如《扎纳玛》《北京喇嘛》《宝音贺喜格大喇嘛》等，便是此类歌曲中的成功之作。喜剧性长篇叙事歌的特点是曲调简洁优美，节奏欢快跳荡，语言生动风趣，具有强烈的喜剧色彩，颇受广大人民群众的喜爱和欢迎。这些歌曲辛辣地讽刺了不遵守教规的上层喇嘛，嘲弄他们"超脱尘世""清心寡欲"的虚伪性，另一方面也对宗教禁欲主义残酷地禁锢人性以及迫害异端的不合理性提出强烈抗议。其思想内容较为复杂，不应简单地加以否定。清朝末年，内蒙古地区与全国一样，民主主义思潮空前高涨，宗教的至高无上地位已开始动摇。这些带有反宗教色彩的长篇叙事歌，表现出蒙古族人民在思想上的新觉醒。

晚清叙事民歌中，有一类歌曲与长篇叙事歌不同，没有评述道白，通篇以歌唱表现内容。这类叙事歌多表现抒情性或悲剧性生活内容，具有较强的艺术感染力。例如，咸丰年间产生的《金捷尔玛》一歌，便是此类叙事歌中的优秀之作。

（三）抒情民歌

晚清蒙古民歌百花园中，抒情民歌是一株鲜艳的奇葩。在题材方面，爱情与思

乡是抒情民歌的主要内容。例如，鄂尔多斯民歌《森吉德玛》，曲调优美，节奏舒展，调式对比鲜明，犹如一支草原浪漫曲，表达出蒙古族青年追求幸福爱情的炽烈情感。科尔沁民歌《朱色烈》，将强烈的抒情性与深刻的哲理性完美结合，堪称是爱情民歌中的杰作。除此之外，锡林郭勒草原长调民歌《小黄马》《枣红马》（亦译为《圆蹄枣骝马》），呼伦贝尔民歌《辽阔的草原》，东蒙民歌《南斯拉》《德玛姑娘》等，也都是抒情民歌中的优秀曲目。

　　民间艺术歌曲，是抒情民歌中的重要歌种。此类歌曲音调流畅，篇幅浩大，形式多样，手法新颖，善于细腻地刻画人物内心世界，形象逼真地描绘自然景物，歌词与曲调均已固定，达到了较高的艺术水平。民间艺术歌曲虽然产生于民间，但一般都经过民间艺人、文人学士的加工润色，已与民歌有了较大的差别。诸如《你夺走了我的心》《绣枕头》等，便是民间艺术歌曲的优秀曲目。

　　谱例80

枣红马[1]

慢板　　　　　　　　　　　　　　　　　　锡林郭勒盟民歌

[1] 乌兰杰，马玉蕤，赵宋光. 蒙古民歌精选99首[M]. 北京：中央民族出版社，1993：246.

你 那 圆 圆 的 马 蹄
你 那 闪 闪 的 目 光

一 路 踏碎 露 珠 穿过那 丛丛 野
甜 甜 微 笑 让 我 惊喜 交

花。
加。

　　思乡曲是抒情民歌中的重要体裁之一。作为马背上的民族，蒙古人的生活中充满了流动与迁徙。自鸦片战争以来，由于社会动荡，民不聊生，大批蒙古人流离失所，远走他乡，故产生了许多思乡曲。另外，在草原生活的蒙古族妇女，由于交通闭塞，路途遥远，出嫁之后难以回到娘家，也唱出不少动人的思乡之曲。例如，《四海》《诺文吉娅》等著名的思乡曲，在民间流传甚广，几乎达到家喻户晓、妇孺皆知的地步。

（四）蒙汉调

　　蒙古族抒情民歌中，西部地区的蒙汉调，亦称漫瀚调，是新产生的独特歌种。晚清时期，土默特平原与鄂尔多斯东部地区的部分蒙古人，与汉族杂居，逐渐定居务农。人们能兼用蒙、汉两种语言演唱民歌。后来，山西、河北一带的汉族农民走西口，大量流入了上述地区。于是，在蒙古族、汉族音乐密切交流的环境下，蒙汉调便应运而生，并形成了独立的民歌品种。

　　早期的蒙汉调，大多在蒙古民歌原有的曲调中填入汉词，蒙、汉两种歌曲同时流行。后来，产生出许多新的蒙汉调，已不是简单地填词，而是巧妙地融合了蒙古族民歌与山西、陕北民歌的特色，创造出新颖别致的民歌风格。另外，在内蒙古河套地区，又有所谓爬山调，其产生年代似早于蒙汉调。爬山调这一民歌形式，同样也是蒙古族、汉族人民文化交流的产物。其音乐特点是曲式短小，上下句乐段结构居多。其音调高亢粗犷，即兴性强，多商、徵调式，抒情意味颇浓，具有纯朴自然的田野风格，深受蒙古族、汉族人民喜爱。

　　从文化源流方面来看，内蒙古西部的鄂尔多斯高原与河套平原，古代属云中之地，毗邻陇西。这里曾是匈奴、鲜卑、羌等北方少数民族生存繁衍之所，亦是与汉族人民相融合的地方。在音乐舞蹈方面，体现出多民族文化相碰撞、融汇的特点。例如，河曲爬山调、陕北信天游的上下句结构，从匈奴民歌与北魏鲜卑民歌中可以寻觅到它们的历史渊源。清末产生的蒙汉调、爬山调，不过是北方民族这一古老音乐传统的发扬光大罢了。

（五）歌舞

1.安代歌舞

　　安代，蒙古语意为抬起头来，欠起身来，系蒙古族大型民间歌舞形式。流行于内蒙古自治区哲里木盟（今通辽市）库伦旗以及辽宁省阜新蒙古族自治县等地。安代歌舞有三种类型：一是额利叶·安代，即唱鸢安代，现已绝迹；二是驱鬼安代；三是阿达·安代或乌尔嘎·安代，主要是为年轻妇女治疗癔症或不孕症等。安代的表演形式，则有大场安代与室内安代之分。大场安代往往有几十人乃至数百人参加，体现出民间集体舞蹈的本质特色。

　　安代歌舞具有一套严格的表演程序。

　　（1）设坛。平坦场地上竖起一根车轴或车轮，旁边放一条凳子，供病人坐下歇息。舞者每人双手持手帕，肩靠肩围成圆圈。

　　（2）开场。萨满巫师击鼓祈祷，宣布安代开始。接着主唱安代的歌手入场，手持一根响铃鞭，唱起《赞鞭歌》。众人立即随声附和，高声歌唱，即意味着安代歌舞正式开场。

　　（3）入题。领唱歌手巧妙地向病人探询病情，以便对症下药。众人则挥动手

帕，踏足起舞。病人被热烈气氛所感染，开始说话，或哭或笑。

（4）起兴。领唱歌手针对病因进行耐心劝慰，即兴编唱许多诙谐风趣的歌词，以至病人霍然而起，翩然起舞，随队跳得大汗淋漓。这时人们便唱起《劝茶歌》，请病人饮茶休息。

（5）高潮。歌舞节奏逐渐加快，热烈奔放，病人与大家一起尽情歌舞。若人多而场地容纳不下时，可另设新场。两队或两队以上安代同时表演，各队竞相歌舞，形成比赛，出现难解难分的场面，称之为"夺安代"。

（6）尾声。领唱歌手根据病人的表现，逐渐放慢歌舞速度，使之趋于平缓。最后，病人动手焚烧事先准备好的纸房子、纸人、纸马，安代歌舞至此结束。

安代歌舞与萨满教有密切的联系。蒙古人唱安代，一般在萨满巫师的提议和主持下进行。从歌舞方面看，其慢—快—慢总体结构与萨满教歌舞基本一致，显示出二者的内在联系。安代的舞蹈动作以甩帕踏足为主，兼有双足蹦跳与旋转，粗犷豪放，刚健有力，同古代蒙古部落的踏歌一脉相承。

关于安代歌舞产生的年代，学术界尚无定论。从比较文化学的角度来看，这一古老的民间歌舞形式，当是明、清时代以前的产物。据学者考证，蒙古族史诗《江格尔》中，恶魔手下有一个妖怪，名字叫作阿达·安岱。另外，蒙古人唱安代时，往往在场地中央立起一根木杆，称之为"耐吉木"。维吾尔、柯尔克孜等民族，亦有立杆祭天之俗，所立木杆亦称之为"耐吉木"。

安代歌舞的音乐特点是曲式短小，上下句结构居多，音调简洁古朴，甚至有两小节片段音调的不断反复，带有原始音乐特色。安代歌舞的某些曲调，其历史非常悠久。有一首《哲古尔·奈古尔》舞曲，竟与匈牙利民间舞曲《载歌载舞》十分相似，可以看作是同一曲调的不同变体，看来大约是北匈奴西迁以前的产物。

谱例81

哲古尔·奈古尔[1]

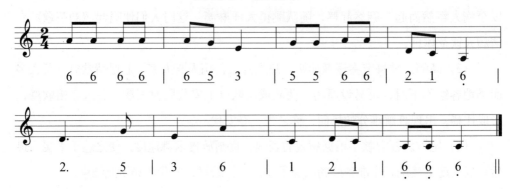

谱例82

载歌载舞[2]

巴托克　记

由此可知，安代是古老的音乐形式，产生于蒙古氏族部落时代。有关安代产生的传说，不能简单地当作安代产生的史料依据。

2.好德格沁

好德格沁，蒙古语即丑角之意，是蒙古族独特的民间面具歌舞形式，流行于内蒙古赤峰市敖汉旗、黑龙江省依克明安旗等地。农历正月十三日至十六日，好德

[1] 白翠英，等.安代的起源及其发展[M].通辽：哲里木盟文化处，1983：27.

[2] 许勇三.略论巴托克为民歌配置和声的手法[M].贵州：中国音乐家协会贵州分会.1980：96.

格沁演出队便自发地组织起来，走村串户，载歌载舞，为牧民们登门演出。好德格沁与一般民间歌舞不同，有其自身鲜明特色。一是有固定的人物角色，白老人、妻子曹门岱、女儿花拉、义子朋斯克以及神话人物孙悟空、猪八戒等；二是头戴假面具，表演者均头戴假面，手持道具进行歌舞。以白老人为核心，说唱结合，插科打诨，带有喜剧风格。

好德格沁歌舞由三个部分组成：沿途歌唱、场院歌舞、室内坐唱。既有单人表演，亦有集体歌舞。演唱内容有如下两类：一是民间礼俗性活动，如《祭火》《祝辞》《活佛颂》等；二是带有故事情节的歌舞表演，取材于《西游记》故事，孙悟空西天取经，镇妖除魔之类。好德格沁的音乐均为短调，具有古朴简洁的风格。其舞蹈性很强，与蒙古族萨满歌舞、安代歌舞十分相似。

谱例83

祝福歌[1]

苏日图等 记

好德格沁歌舞产生的年代，当不会晚于元代初期。13世纪末马可波罗来华，在宫廷宴会上看到一队喜剧演员献技，大约即是类似好德格沁的滑稽表演。从艺术特色来看，好德格沁歌舞继承了蒙古族萨满教傩舞的古老传统，大胆借鉴了佛教查

[1] 昭乌达盟文化局. 昭乌达民歌：上册[M]. 呼和浩特：内蒙古人民出版社，1982：96.

玛、汉族秧歌的有益成分，堪称是蒙、汉、藏民族文化交流的结晶。

（六）婚礼歌舞

晚清时期，蒙古族民俗歌舞已呈颓势，但某些与人民生活密切结合的民俗歌舞，仍在民间继续流行，婚礼歌舞便是如此。一场完整的婚礼，既是民俗事项，也是综合性的民间艺术活动。除却绚丽多姿的音乐舞蹈之外，还包括诗歌祝辞、服饰工艺、体育竞技，乃至美酒佳肴、骏马良弓等诸多民间艺术形式。人们将婚礼场面喻为草原民俗博览会，看来是颇有道理的。

蒙古族婚礼素以歌舞为中心，由始至终地伴随着音乐舞蹈。婚礼歌舞是一种仪式性、综合性、系列性的大型套曲，由几个相对独立而又彼此联系的部分所构成。婚礼歌舞的每个阶段，均有群众积极参与，形成群众性的民间歌舞活动。从某种意义上说，蒙古人的婚礼歌舞，实际上是一种特殊形式的草原艺术狂欢节。

谱例84

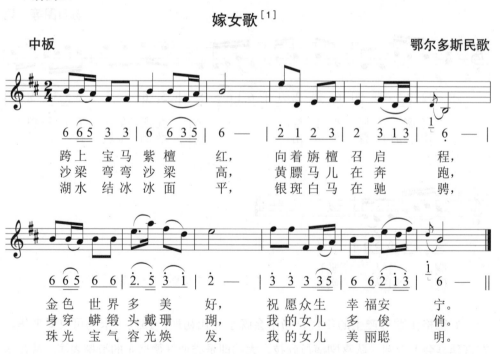

嫁女歌[1]

中板　　　　　　　　　　　　　　　　　　　　　　鄂尔多斯民歌

跨上　宝马紫檀　红，　向着旃檀召启　程，
沙梁　弯弯沙梁　高，　黄骠马儿在奔　跑，
湖水　结冰冰面　平，　银斑白马在驰　骋，

金色　世界多美　好，　祝愿众生幸福安　宁。
身穿　蟒缎头戴珊　瑚，　我的女儿多俊　俏。
珠光　宝气容光焕　发，　我的女儿美丽聪　明。

[1] 乌兰杰，马玉蕤，赵宋光. 蒙古民歌精选99首[M]. 北京：中央民族出版社，1993：115.

谱例85

秀长的黄骠马[1]

中速　　　　　　　　　　　　　　　　　　　　　　　　乌兰察布盟民歌

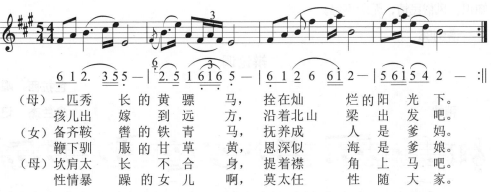

（母）一匹秀 长的黄 骠 马，拴在灿 烂的阳 光 下。
　　　孩儿出 嫁 到远 方，沿着北山 梁 出发 吧。
（女）备齐鞍 辔的铁 青 马，抚养成 人 是爹 妈。
　　　鞭下驯 服的甘 草 黄，恩深似 海 是爹 娘。
（母）坎肩太 长 不合 身，提着襟 角 上马 吧。
　　　性情暴 躁的女 儿 啊，莫太任 性 随大 家。

婚礼歌是在结婚仪式上演唱的民歌体裁，一般是由迎宾曲、敬酒歌、婚礼舞曲、哭嫁歌、母女对唱、羊拐宴歌、送宾曲等部分构成。婚礼歌既相对独立而又有内在联系，形成完整的套曲。从音乐方面来说，婚礼歌的每个组成部分均有自己的不同特点：迎宾曲质朴亲切；敬酒歌清亮优雅；婚礼舞曲则是整个套曲的高潮，人们环绕着新娘跳起集体舞蹈，充满着热烈欢腾的喜庆气氛；哭嫁歌悲切凄凉，节奏缓慢，表达出新娘与父母告别时的哀伤。婚礼歌的演唱形式有独唱、对唱、齐唱、领唱加齐唱等。在调式运用手法上，迎宾曲多用宫、徵调式；敬酒歌多用商、羽调式；哭嫁歌则大量地运用羽调式，并且常用离调转调手法。

（七）好来宝

好来宝，蒙古语意为连缀、衔接，是蒙古族独特的说唱形式。据明代蒙古文献记载，蒙古人即兴讲述韵文称之为说好来宝。这样说来，好来宝至少有四百余年的历史了，但最终发展成为独立的说唱艺术形式，则是在清朝中晚期。其表演形式主要有两种：

一曰代日查，蒙古语意为进攻、讥讽。由两人表演，双手持长巾，按音乐节奏

[1] 文化部文学艺术研究院音乐研究所. 中国民歌：第四卷[M]. 上海：上海文艺出版社，1985：330.

顿足踏步，甩动长巾，一问一答，轮流演唱。无须乐器伴奏，灵活简便，具有广泛的群众性。代日查是一种具有强烈竞争性、娱乐性的说唱形式。表演者相互考问，彼此诘难，进行智力竞赛。其内容则从天文地理、神话传说、历史典故，直至生产知识、风俗民情，无所不包。

谱例86

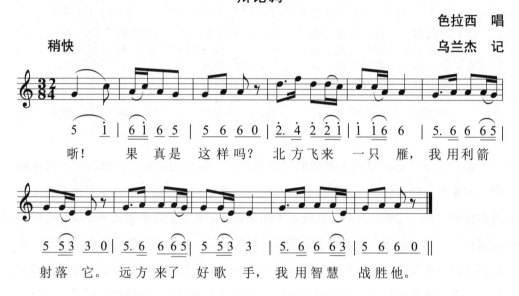

二曰单口好来宝，民间艺人用四胡、马头琴伴奏，自拉自唱。从其题材方面来说，单口好来宝大致有三种类型：一是赞颂性好来宝，继承萨满教赞美诗与祝辞的传统，讴歌名山大川、好人好事，正面弘扬为群众所熟悉和公认的美好事物；二是讽刺性好来宝，对社会上的黑暗现象、统治阶级的顽固虚伪以及群众中的不文明行为，进行辛辣的讽刺，诸如《世态炎凉》《跳蚤》等，便是此类好来宝的佳作；三是状物性好来宝，对蒙古人所熟悉的器物或动、植物，诸如黍米、马鞭、乳牛之类，生动描绘，铺排成章，受到人们的喜爱。

好来宝的音乐特点是节奏明快，曲调流畅，音域适中，同语言密切结合，多为上下句乐段结构，易学易唱。基本曲调约有十几首，常用曲调则不过三五首。好来宝说唱具有鲜明的大众文化特色，几乎达到家喻户晓、妇孺皆唱的程度。

谱例87

好来宝调

中速 毛依罕　唱

（八）乐器与乐曲

1.喀喇沁王府乐队

20世纪初，日本蒙古学家鸟居龙藏之女鸟居君子，曾经游历内蒙古，并撰写了《从土俗学的角度看蒙古》一书。她在这部著作的第六十四、六十五两章中，详细记录了在喀喇沁王府所见到的一套蒙古乐队。从照片上看，有胡笳、火不思、奚琴、胡琴、提琴（四胡）、筝、琵琶、三弦等乐器。值得注意的是，王府乐队中的这些乐器，与清朝宫廷中所用《番部合奏》《笳吹乐章》中的乐器基本相同，说明两者有某种内在联系。然而，不无遗憾的是，鸟居君子虽然留下了有关记载以及一张珍贵的王府乐队照片，却未言及所演奏的曲目，未免有些美中不足。

2.东蒙民间器乐合奏

清代中叶，科尔沁草原、辽宁阜新一带蒙古人中盛行一种民间合奏形式，蒙古语称之为"呼格吉木·塔如拉呼"，意为对乐、合乐。对此，罗卜桑悫丹做了详细记载："入夜，常备酒肴，十、二十人不等，相聚饮酒唱歌，亦奏乐曲。且有喜好音声之家，其媳妇少女擅长横笛、筝、琵琶、伊奇里[1]、捧笙、冒顿·潮

[1] 伊奇里：胡琴。

尔[1]、硕都尔古[2]、特木尔·胡尔[3]诸乐器者,合乐奏曲,协以美妙歌谣。当此之际,众人聆听之余无不为之动容,每有放歌者,亦有哭泣者,欢饮至醉,尽兴而罢。"[4]

罗卜桑悫丹(1875— ?),内蒙古卓索图盟喀喇沁左旗人,于1918年撰写《蒙古风俗鉴》一书,真实记录了清末以来的蒙古族各类民俗风情。其中包括音乐方面的内容,具有较高的史料价值。女子乐队所使用的八件乐器中,既有蒙古族传统的民间乐器,诸如胡笳、口琴、筝、胡琴、三弦之类,又有传入蒙古地区的汉族乐器,如琵琶、笛、笙等。耐人寻味的是,女子乐队所使用的这些乐器,与喀喇沁王府乐队、清宫什榜处《番部合奏》《笳吹乐章》所用乐器,有不少是相同的。显然,直至清朝末年,元、明以来的某些蒙古族乐器,仍旧在民间流传,并没有彻底失传。

民国年间,东蒙民间器乐合奏形式依旧存在,并且有了很大发展。若与清朝末年相比,此时大都是业余或半职业性的男子乐队,女子乐队已不多见。例如,蒙古族著名马头琴艺人色拉西、四胡艺人孙良以及三弦艺人仁钦莫德格等,便是东蒙民间器乐合奏乐队中的几位主要成员。

民国时期的东蒙民间器乐合奏,所使用的乐器有以下几件:高音四胡(领衔)、中音四胡、马头琴、三弦、笛子、箫等。然而,清末还在流行的一些古老乐器,诸如火不思、筝、胡笳、口弦琴之类,则已从民间乐队中消失,并且最终走向彻底失传,这无疑是蒙古族音乐史上的重大损失。

民国时代的东蒙民间器乐合奏,一般是由民间艺人或音乐爱好者自愿结合,并无固定组织。平日多在婚礼或祝寿等场合演奏,亦在新春佳节、庙会、那达慕大会上演奏。有时多支民间乐队同时献艺,相互竞争,甚至还有蒙古族与汉族民间乐队进行比赛(对棚子),一决高低的乐坛趣闻。

东蒙民间器乐合奏的曲目,主要有如下三类:一是蒙古民歌,诸如《雁》《乌

[1] 冒顿·潮尔:原注为"虎拍",应为胡笳。

[2] 硕都尔古:三弦。

[3] 特木尔·胡尔:口琴。

[4] 罗卜桑悫丹. 蒙古风俗鉴[M]. 哈·丹碧扎拉桑,批注. 呼和浩特:内蒙古人民出版社,1981:335.

云珊丹》等，往往多达几百首，构成演奏曲目的主体；二是从民歌演变而来的器乐曲，如《莫德烈玛》《荷英花》等；三是民间流传的汉族古曲，如《柳青娘》《得胜令》《普庵咒》等。《八音》这首汉族乐曲，经过蒙古族艺人的不断加工，已成为蒙古器乐曲中的珍品，堪称是蒙古族、汉族音乐交流的优秀结晶。

谱例88

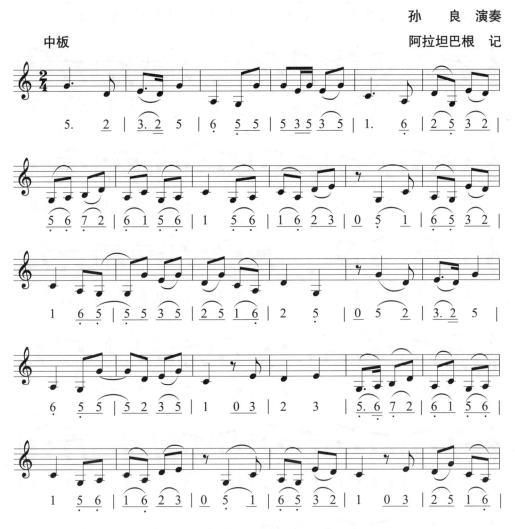

八　音[1]

孙　　良　演奏

阿拉坦巴根　记

中板

[1] 阿拉坦巴根. 蒙古族四胡演奏家孙良[M]. 甘珠尔扎布，译. 呼和浩特：内蒙古人民出版社，1985：37.

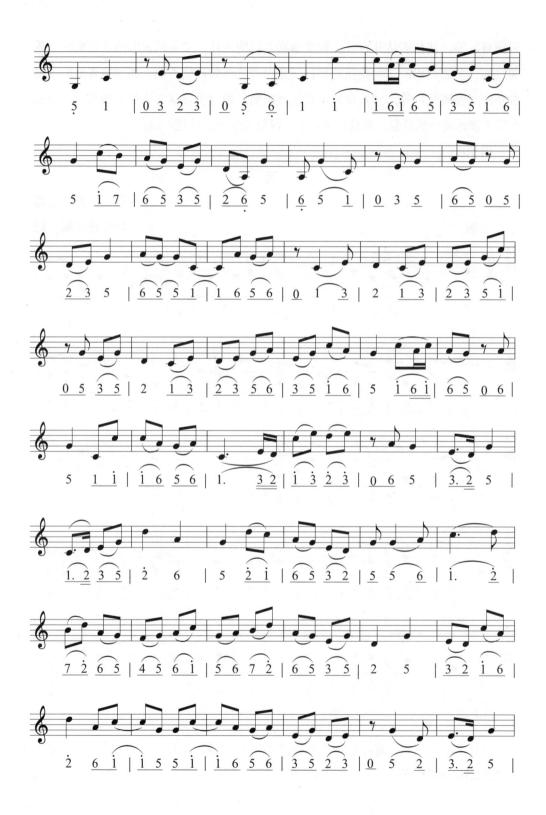

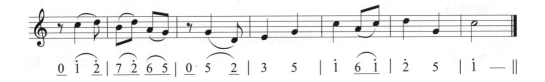

（九）民间歌舞戏

鸦片战争以后，清朝政府已摇摇欲坠，对蒙古地区的控制有所松弛。于是，被清廷所扼杀的戏曲艺术重获生机，在草原上发展起来。在鄂尔多斯与土默特平原，流行着一种打坐腔形式。夜晚，牧民们围坐在一起，演唱民歌以自娱。此时，民间艺人则竞相献艺，在四胡、扬琴等乐器伴奏下，为群众演唱民歌。打坐腔既有独唱，又有齐唱、对唱，十分红火热闹，受到群众的欢迎。

光绪初年，蒙古族民间艺人云双阳对打坐腔形式进行了大胆的改革。他将民歌对唱改为两个人的化妆表演，并加进了舞蹈动作。至此，二人台这一新的戏曲形式便正式诞生了。早期的二人台称之为蒙古曲儿。"土默特社会家庭及儿童娱乐方法，概与汉人同。曩年有蒙古曲儿一种，以蒙古语编词，用普通乐器如三弦、四弦、笛子等合奏之。歌时用拍板及落子以为节奏，音调激扬，别有一种风格，迨后略其词，易以汉词，而仍以蒙古曲儿名之。"[1] 后来，山西、河北北部的农民走西口，大量流入土默川，将汉族戏曲艺术带到了塞北。二人台艺人便大胆汲取汉族戏曲的经验，在音乐体式、表演程式以及演出剧目等方面进一步加以改革，使二人台得以迅速提高，成为蒙古族、汉族人民群众共同喜爱的戏曲艺术形式。在早期的二人台中，有许多反映蒙古族人民生活的剧目，如《阿拉奔花》《海梨花》《牧牛》等。

二人台唱腔形成过程中，大量吸收了蒙古族民间音乐。诸如《巴音杭盖》《四公主》《三百六十只黄羊》等，均变成了有名的牌子曲。由此可知，二人台这一璀璨的草原艺术明珠，乃是蒙古族、汉族音乐文化交流的结晶。

[1] 《中国戏曲志·内蒙古卷》编辑部. 内蒙古戏曲资料汇编：第一辑[M]. 呼和浩特：内蒙古艺术研究所，1986：96.

谱例89

阿拉奔花[1]

流水板　　　　　　　　　　　　　　　　　　　　　计子玉　唱

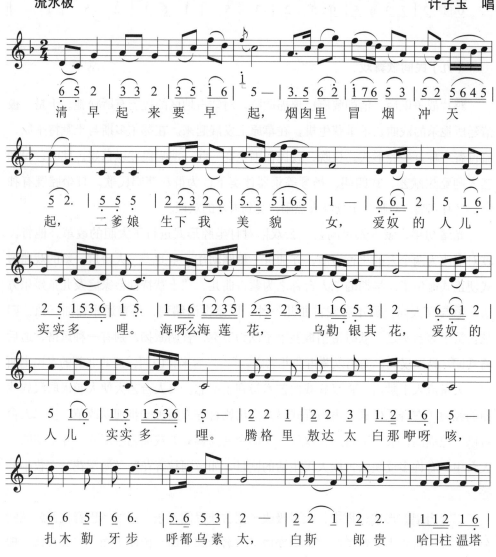

清早起来要早起，烟囱里冒烟冲天

起，　二爹娘　生下我　美貌　女，　爱奴的人儿

实实多　　哩。海呀么海莲　花，　乌勒银其花，爱奴的

人儿　实实多　　哩。　腾格里敖达太　白那咿呀　咳，

扎木勤牙步　呼都乌素太，　白斯　郎贵　哈日柱温塔

[1]　《中国戏曲志·内蒙古卷》编辑部．内蒙古戏曲资料汇编：第一辑[M]．呼和浩特：内蒙古艺术研究所，1986：99．

光绪年间，一些蒙古王公不顾清廷禁令，竞相修造戏台，成立戏班。喀喇沁右旗王爷旺都特那木吉勒在王府后院修建戏楼，名之曰燕贻堂。从北京聘请京剧名角，为其戏班培养学员。诸如老生白音图门、黑头汪八月、青衣道劳等人，便是其中的佼佼者。1899年，旺王病故，其子贡桑诺尔布袭王位。他却与其父王不同，接受维新思想，提倡新文化，大力兴办教育，遂于1899年解散王府戏班，用这笔经费开办了新式学堂。

（十）蒙古族音乐的民族风格与地区色彩

蒙古族音乐既有全民族的共同风格，又有各个地区的独特风格，堪称绚丽多姿，异彩纷呈。漫长的历史岁月里，在不同地区繁衍生息的蒙古部落，仍残存着一些氏族部落时代的痕迹，无论在生活习俗、语言习俗等方面存在着较大差异，对于地方音乐风格的形成起到了重要作用。况且，各地区的经济文化发展水平不尽相同，又受到诸如战争、部落迁徙以及与其他民族文化交流等条件的影响，其音乐风格呈现出鲜明的地方特色。

从历史上看，蒙古音乐地区风格的形成与发展，大体经历了三个阶段：13世纪初以来，随着成吉思汗统一蒙古，经过忽必烈建立元朝，蒙古高原上的诸多蒙古部落最终形成了一个民族共同体。随着民族共同语言与生活习俗的形成，蒙古人所操方言与区域性音乐风格，经历了一场"由多而少"的发展过程。原先数十百计的方言与诸多区域性音乐风格，逐渐趋于削弱或消亡。

有元一代近百年之内，蒙古音乐统一的民族风格基本形成，但其中又包含着三个主要的地区风格，即中部音乐风格区、东部科尔沁音乐风格区、西部斡亦剌惕（瓦剌）音乐风格区。从宏观上说，明、清以来蒙古族音乐的所谓地区风格，不过是上述三种音乐风格发展嬗变、分化整合的结果罢了。

元朝灭亡之后，蒙古族音乐的地区风格，又经历了一场"由少而多"的演变过

程。达延汗时代结束后，蒙古汗权再度衰落，地方割据势力崛起，蒙古草原重新陷入了诸侯混战，长期分裂的局面。由此，音乐上统一的民族风格受到了削弱，而地区风格则随之勃兴。诸如永谢布、乌梁海等蒙古部落，当时均十分强盛，有其自己独特的音乐风格。后来或因战败，或同化于其他部落，这些部落的音乐风格便逐渐消失了。

蒙古族音乐地域性风格的最终形成，大体是在清代中期。清朝征服蒙古以后，统治者对蒙古实施隔离政策，"分而治之"。故蒙古族音乐的地方风格非但没有被削弱，反而得到了强化。然而，自鸦片战争至清朝覆亡，随着中国社会的不断动荡，塞北草原亦卷入了大变革的浪潮。在新的形势下，蒙古族音乐的地域风格受到猛烈冲击，再度出现了"由多而少"的发展趋势。直至晚清，内蒙古地区的蒙古族音乐，大体形成了五个基本风格区和三个派生风格区。这八个地域性音乐风格，处于相对稳定状态，一直保持至今，尚未出现根本变化。

蒙古音乐的民族风格与地域风格形成的诸多因素中，调式问题素来占有重要地位。因为，地域性音乐风格的鲜明特色，往往通过某些独特的调式体现出来。诚然，蒙古族音乐属于中国音乐体系，其调式思维的基础是五声音阶。我国古代音乐理论中的宫、商、角、徵、羽五声音阶调式体系，并非只适用于汉族音乐，而是概括了我国乃至亚洲诸多民族音乐的调式规律，包括蒙古族音乐在内。然而，宫、商、角、徵、羽五声音阶调式体系，只是研究蒙古音乐调式的基本框架，而不是现成结论。何况，在蒙古族民间音乐中，除却五声音阶之外，还存在着六声音阶、七声音阶，乃至蒙古族固有的一些特殊调式。但它们赖以发生的律学依据，不是西洋的"十二平均律"，而是中国的"五度相生"体系，有其自身的特点，不能简单照搬西洋调式理论。

1.察哈尔-锡林郭勒音乐风格区

该区地处内蒙古草原的中心地带，幅员辽阔，气候温和，水草丰茂，其优良的天然牧场，乃是蒙古族畜牧业生产的主要基地。自成吉思汗时代以来，这里一直是蒙古汗国的统治中心，比起内蒙古其他地区来，经济文化得到了高度发达。广袤的察哈尔-锡林郭勒草原，是蒙古族草原文化的中心区域，草原长调牧歌率先在这一带迅猛发展，并且达到了极高水平，对周围地区产生了重大影响。该地区的长调牧歌曲调优美，节奏悠长，结构庞大，且装饰音（诺古拉）运用得多，富于华彩性，善

于表达深沉委婉、清丽典雅的情感，具有很高的审美价值。

察哈尔-锡林郭勒音乐风格区，在调式方面却较为单纯，一般多用徵、羽调式。该区音乐调式思维的基础，便是羽调式向属方向离调转调，大致有如下三种模式：

（1）羽调式音阶内的宫音改低半音，改用变宫，转为同主音的商调式。

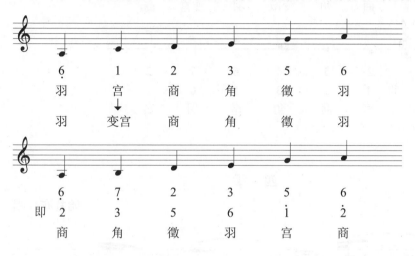

（2）在羽调式的属音（角）上构筑起一个新的羽调式。

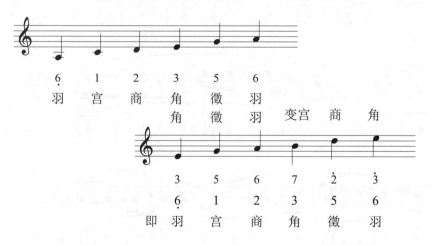

（3）有些羽调式的大型长调宴歌，在主音转向下属音（商）的同时，音阶内的徵、宫音分别改低半音，改用变徵、变宫，形成下属音上的宫调式。大型宴歌《四季》便是典型例证。

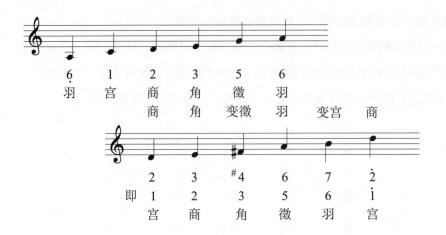

谱例90

<div align="center">

四 季

</div>

慢板　　　　　　　　　　　　　　　　　　　　　　哈扎布 唱

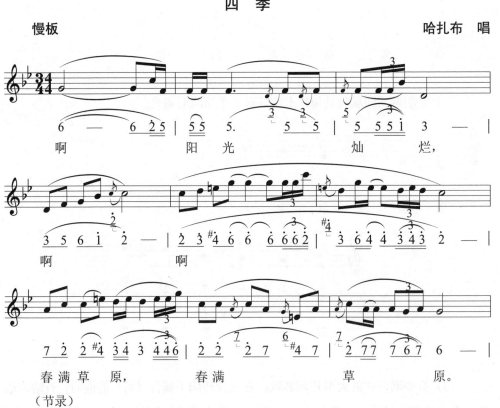

（节录）

自忽必烈、达延汗以来，这里一直是蒙古中央汗廷所在地，故宫廷音乐十分发达。诸如潮尔合唱、赞歌、酒歌等，对于民间音乐产生了深刻影响。反之，高度发达的民间音乐，也在一定程度上影响了宫廷音乐。经过近千年的发展，最终形成了独特的察哈尔-锡林郭勒音乐风格区。

2.昭乌达音乐风格区

自辽金以来，昭乌达草原便是北方民族活动的中心地区之一。这里经济文化较为发达，具有古老的文化传统。达延汗统一蒙古后，将领土划分为若干乌鲁思（领地），分封儿子们管辖。昭乌达地区即是其中一个乌鲁思。于是，蒙古草原中心地带的音乐风格，便向四周地区辐射，衍生出新的地域性音乐风格。昭乌达草原与鄂尔多斯高原，乃是察哈尔-锡林郭勒音乐风格的两翼，是这一基本风格向东、向西扩展的明显例证。

昭乌达音乐风格与察哈尔-锡林郭勒音乐风格，有着密切的亲缘关系，但该地区音乐又有其自身特点。例如，宫廷音乐风格影响较小，尚保留着某些古老的音乐形式，诸如民间自娱性集体歌舞等。在察哈尔-锡林郭勒地区，这已经是很难见到的了。

调式方面，昭乌达音乐风格区与察哈尔-锡林郭勒音乐风格区一脉相承，其色彩基本相同。但昭乌达音乐风格区亦有其自身的特点，离调转调方面比察哈尔-锡林郭勒地区更为丰富，徵调式和羽调式均有较多的离调转调模式，并且向下属方向扩展，保留着古老的调式思维方式。

昭乌达音乐风格区的另一特点，便是它的混融性。自明、清以来，科尔沁草原较少受到战争蹂躏，其音乐文化发展较为迅速。昭乌达草原东临科尔沁地区，且该区阿鲁科尔沁部与嫩科尔沁部又是同宗。因此，方兴未艾的科尔沁音乐对昭乌达地区产生了较大影响。时至今日，从昭乌达草原东部的古老民歌中，往往可以见到羽调式向下属旋宫模进的例子，颇类科尔沁民歌。

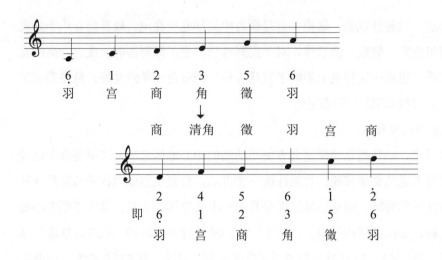

谱例91

<div align="center">

从军的僧侣[1]

昭乌达盟民歌

</div>

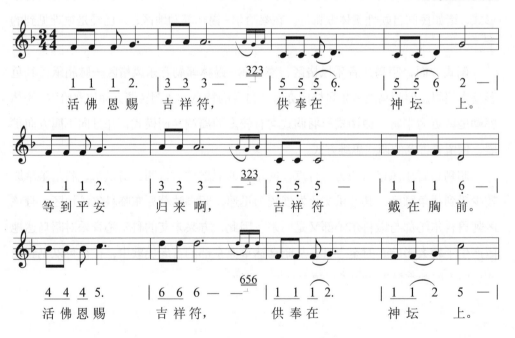

[1] 昭乌达盟文化局. 昭乌达民歌：上册[M]. 呼和浩特：内蒙古人民出版社，
1982：37.

$$| 4\ 4\ 4\ 5.\quad |\ 6\ 6\ 6\ -\ \overset{656}{-}\ |\ 1\ 1\ 1.\quad |\ 4\ 4\ 4\ \overset{5}{2}\ -\ \|$$

等 到 平 安　　归 来 啊，　　吉 祥 符　　戴 在 胸 前。

鉴于上述原因，昭乌达盟音乐的特点，便是西部的音乐风格与察哈尔－锡林郭勒草原相近，而东部的音乐风格则更接近于科尔沁草原，最终形成了相对稳定的昭乌达音乐风格区。

3.呼伦贝尔音乐风格区

内蒙古东部的呼伦贝尔草原，地域辽阔，水草丰美，森林密布，山川河流交错，乃是优良的天然牧场，亦是成吉思汗肇兴大业的战略后方。我国古代许多北方游牧民族，诸如东胡、鲜卑、室韦、契丹、蒙古等，均在这里发祥繁衍，走上广阔的历史舞台。大兴安岭山脉额尔古纳河流域，便是蒙古族的发源之地。明末清初，西伯利亚地区的巴尔虎蒙古部以及达斡尔、鄂温克族，因不堪沙皇的压迫，南迁至内蒙古呼伦贝尔草原。后来，又有喀尔喀蒙古车臣汗部一批牧户、新疆卫拉特部蒙古人，先后被清朝调遣至此驻牧。因此，呼伦贝尔地区的音乐，自古以来便具有多民族、多区域音乐相互交流，彼此融合的优良传统。

从历史上说，呼伦贝尔盟（今呼伦贝尔市）境内的大兴安岭山脉，乃是蒙古族山林狩猎文化的渊薮。诸如狩猎歌舞、民间萨满教歌舞、自娱性集体歌舞以及大量的短调歌曲，具有简洁明快、热烈豪放的风格，尚保留着某些山林狩猎文化时期的音乐遗存。明代中叶以前，这里的长调民歌不甚发达，但后来在蒙古中心地区音乐风格的影响下，尤其在外地迁入牧户所带来的草原长调牧歌催化下，草原长调牧歌亦得以迅速发展，并且同原先的山林狩猎音乐文化传统相结合，形成开阔明朗、热情奔放的独特草原长调风格。它与察哈尔－锡林郭勒草原牧歌交相辉映，形成蒙古族长调音乐的又一中心。时至今日，在广袤富饶的呼伦贝尔草原上，蒙古族音乐与其他兄弟民族音乐并存，相互交流，共同繁荣，呈现出多元化色彩，从而形成独特的呼伦贝尔音乐风格区。

在调式方面，呼伦贝尔音乐风格区有其自身的特色。该区民间音乐转调离调手法运用较为普遍，并且保留着蒙古族古代音乐调式思维的基本模式。其常见的转调

手法，便是羽调式向下属方向离调转调，往往出现清角音，带有柔和宽厚的色彩。诸如长调牧歌《辽阔的草原》，便是典型的例子。

呼伦贝尔音乐风格区，尤其在巴尔虎、布里亚特民歌中，存在着一种独特的转调方法：在羽调式短调歌曲中，上下句乐段结构居多，往往向下属方向进行转调，采用模进手法，在下属音上原样构筑前面的乐句，下方五度上建立起新的羽调式。

匈牙利著名音乐家Z．柯达伊曾指出，在匈牙利的民间歌曲中，向下方五度做模进转调，原样重复前面的乐句，乃是最基本的转调方法。他在《论匈牙利民间音乐》一书中，举出大量实例来证明这一点，并且认为这是匈牙利音乐东方特质的主要依据。从比较音乐学的角度看，呼伦贝尔短调歌曲中的这一转调手法，与匈牙利民间音乐完全相同。这一事实有力地说明，呼伦贝尔地区的蒙古族音乐历史十分悠久。羽调式向下方五度模进转调的独特手法，与多瑙河畔马扎尔人的民间音乐有着渊源关系。倘若探究它的源头，似乎可以追溯到两千年前的匈奴音乐。

谱例92

太阳的光辉

中速　　　　　　　　　　　　　　　　　　　　　格里克扎姆茨　唱

4.科尔沁音乐风格区

科尔沁，源于蒙古语"豁儿"，意为箭筒士。所谓科尔沁部，便是指身佩弓矢的武士集团。自成吉思汗时代以来，科尔沁部始终是蒙古汗国的精锐兵团，精于骑射，骁勇善战，为成吉思汗黄金家族立下了赫赫战功。从历史上看，科尔沁音乐风格区的形成与发展，大体经历了三个阶段：古科尔沁音乐风格时期、嫩科尔沁音乐风格时期、近现代科尔沁音乐风格时期。

科尔沁地区的民间音乐，调式极为丰富，堪称是蒙古族音乐调式思维最为发达、离调转调方法最为多样的区域。科尔沁地区的民间音乐调式，按其历史发展顺序，兼顾地域性特点，大致可划分为如下三大类型：古科尔沁调式、嫩科尔沁调式及其他一些特殊调式。

（1）古科尔沁音乐风格。科尔沁部蒙古贵族，姓孛儿只斤氏，是成吉思汗长弟拙赤·合撒儿的后裔。13世纪至15世纪中叶，游牧于呼伦贝尔草原海拉尔河流域至南西伯利亚一带。这一时期的音乐文化，即属于古科尔沁时期。与长期而严格的军事化生活有关，古科尔沁部民间音乐中多军旅歌曲和自娱性集体舞蹈。音乐形态则以短调为主，与察哈尔－锡林郭勒地区相比，草原长调牧歌不甚发达。其风格雄壮豪迈，热烈奔放，富有阳刚之气。

从地域上说，此时的科尔沁蒙古部与巴尔虎、布里亚特蒙古部相毗邻，长期杂处，互相影响，音乐风格多有共同之处。从古老的科尔沁民歌中，至今仍可发现带有浓郁巴尔虎、布里亚特风格的短调歌曲和舞曲，应该看作是古科尔沁音乐风格的孑遗。

从调式方面来看，古科尔沁时期的民间音乐，与呼伦贝尔音乐风格区大体一致，呈现出诸多共同性。例如，古老的科尔沁短调歌曲，尤其是羽调式的上下句乐段结构，往往向下属旋宫转调，采取模进手法，原样重复其第一乐句。不难发现，这样的调式思维模式与呼伦贝尔音乐风格区没有什么两样。

谱例93

额尔古勒岱

稍快　　　　　　　　　　　　　　　　　　　　铁　钢　唱

```
6 6 6 6 | 2 2 3 | 2  1 6 | 2 3 1 6 | 6 6 1 | 6 — |
不 是 生 在  百 姓 家   嗬 嗬 咿， 本 是 王 府  一 枝 花   嗬 咿，

2 2 2 2 | 5 5 6 | 5  4 2 | 5 6 4 2 | 2 2 4 | 2 — ‖
不 拿 百 姓  一 根 针   嗬 嗬 咿， 我 要 把 那  可 汗 杀   嗬 咿。
```

（2）嫩科尔沁音乐风格。15世纪中叶，在蒙古中央汗廷与瓦剌部的战争中，科尔沁部虽然受到冲击，但总体上说处于有利地位，坐山观虎斗，其实力反倒有所增强。洪熙元年（1425年），科尔沁人为了躲避战乱，便举部南迁，跨越大兴安岭山脉，进入了富饶的松嫩平原，号称嫩科尔沁部。在新的生存环境下，嫩科尔沁人的音乐文化进入了崭新的历史发展阶段。松嫩平原水草丰茂，气候温润，原是乌梁海蒙古部的驻牧之所。科尔沁人迁居于此，同当地的乌梁海人相杂处，密切往来，彼此通婚。故音乐方面也相互影响，产生交融，促使古科尔沁音乐风格产生变化，遂进入了嫩科尔沁音乐风格时期。

南迁后的嫩科尔沁部，与西边的察哈尔－锡林郭勒草原接壤，因此，音乐方面不可避免地受到了该地区的影响。在察哈尔－锡林郭勒地区音乐风格的浸染之下，嫩科尔沁人的草原长调牧歌得以迅猛发展，使古科尔沁音乐的短调风格经历了一番长调化过程。延至清代中期，长调音乐风格已经占据了嫩科尔沁音乐的主导地位，最终形成新的嫩科尔沁音乐风格区。

调式方面，嫩科尔沁音乐风格与古科尔沁音乐风格有所不同，呈现出某些新的特征。首先，嫩科尔沁民间音乐中出现了一种独特的羽调式音阶，为其他地区所未见，姑且称之为嫩科尔沁羽调式音阶。其最具特色的进行方式，往往出现在歌曲终

止式。具体地说，羽调式音阶内的宫音，上行时升高半音，解决到下属音（商）。随后此音立即还原，并下行到达主音（羽），以此结束全曲。

谱例94

玛利扬·旃丹

慢板

陶高唱

其次，离调转调方面，嫩科尔沁民间音乐也具有羽、徵、宫三个调式的特点，往往做同宫转调或离调，这一手法在民歌中尤为多见。当其做同宫转调时，除了主音和属音维持不变外，调式中的其余几个音，包括下属音在内，均可降低或升高半音，改变调式音阶，实现离调或转调。按照五度相生规律，五声音阶便扩展为六声音阶、七声音阶，从而大大丰富了音乐表现力。嫩科尔沁民间音乐中，羽调式和徵调式的同宫转调特别发达，离调转调的可能性最多。无论是下属方向抑或是属方向，两翼得到均衡开展，色彩非常丰富。

羽调式同宫离调转调方法大致有以下四种模式：

①羽调式音阶内的宫音改低半音，改用变宫，转为同主音的商调式。

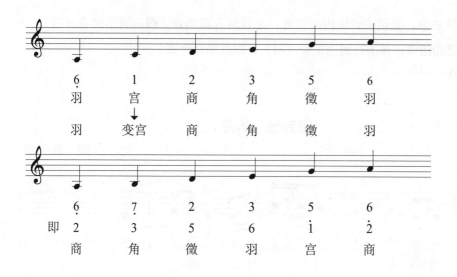

还可转向属音上的羽调式、下属音上的徵调式、重下属音上的宫调式：

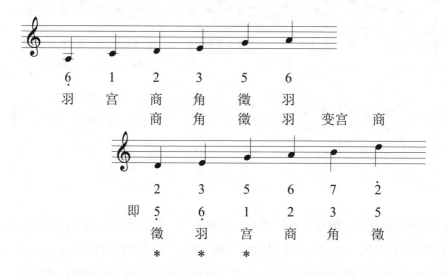

②羽调式音阶内的宫音、徵音都改低半音，改用变宫、变徵，转为同主音的徵调式。

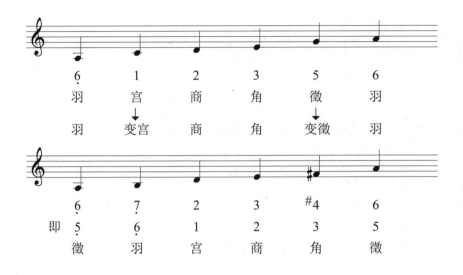

谱例95

龙金昂嘎

稍快 色拉西 唱

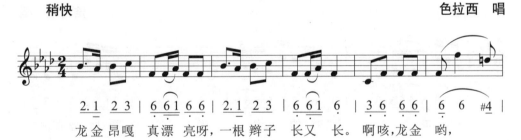

2.1 23 | 6 6 1 6 6 | 2.1 23 | 6 6 1 6 | 3 6 6 6 | 6 6 #4 |
龙金 昂嘎 真漂 亮呀,一根 辫子 长又 长。 啊咳,龙金 哟,

3. #4 3 3 | 6 6 7 | 2 2 3 3#4 | 7.6 5 6 7 | 6 — ‖
莫非用那 白龙 角 做了头饰 插在鬓 角 上?

③羽调式音阶内的宫音、商音、徵音都改低半音,改用变宫、变商、变徵,转为同主音的宫调式。

谱例96

乌拉盖河畔的大树

慢板　　　　　　　　　　　　　　　　　　　洁吉嘎　唱

④羽调式向属音（角）上的宫调式离调。

当音调以属音为临时主音时，羽调式音阶内的宫、商、徵三个音乃至主音羽自身，都改低半音，改用变宫、变商、变徵、变羽，转为属音上的宫调式。

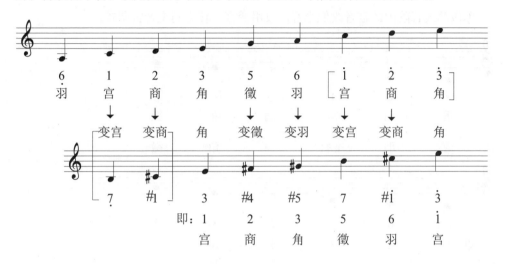

谱例97

青灰色的大雁

稍慢　　　　　　　　　　　　　　　　　　　　嘎尔迪　唱

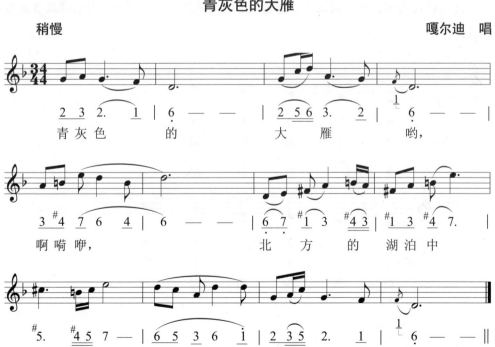

　　嫩科尔沁地区的民间音乐中，徵调式的离调转调方法也较为丰富多彩，属方向和下属方向兼而有之。

　　徵调式离调转调有如下三种模式：

　　①徵调式音阶内的宫音改低半音，改用变宫，转为同主音宫调式。

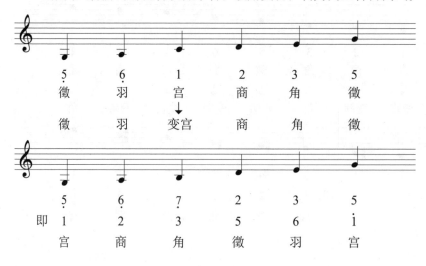

　　还可以转向属音上的徵调式、重属音上的商调式、三重属音上的羽调式等其他调式。

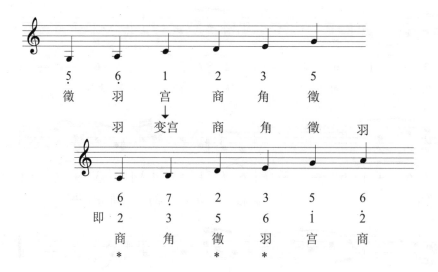

谱例98

捷得尔娜娜

稍快

哲里木盟民歌

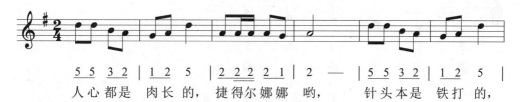

人心都是 肉长的，捷得尔娜娜 哟，　针头本是 铁打的，

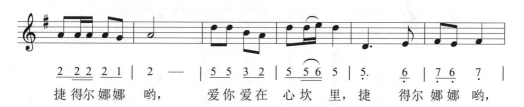

捷得尔娜娜 哟，　爱你爱在 心坎 里，捷 得尔娜娜 哟，

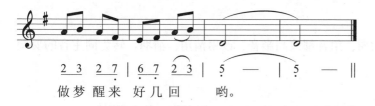

做梦醒来 好几回　哟。

②徵调式音阶内的角音改高半音，改用清角，转为同主音的商调式。

还可以转向属音上的羽调式、下属音上的徵调式、重下属音上的宫调式等其他调式。

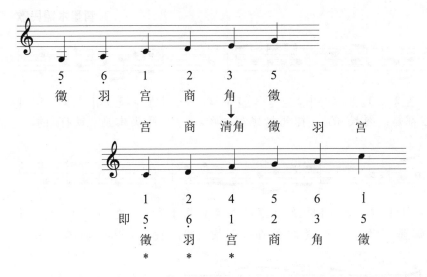

③徵调式音阶内的羽、角音都改高半音，改用清角、清羽，转为同主音的羽调式。

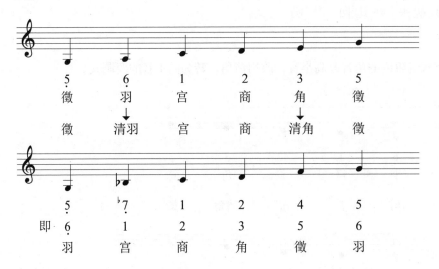

谱例99

陶恩和

慢板　　　　　　　　　　　　　　　　　　　　　哲里木盟民歌

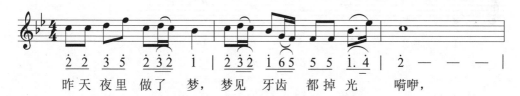

昨天 夜里 做了 梦，梦见 牙齿 都掉光 嗬咿，

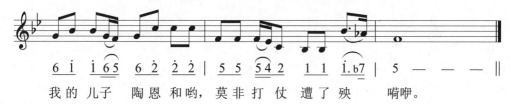

我的 儿子 陶恩 和哟，莫非 打仗 遭了 殃 嗬咿。

嫩科尔沁民间音乐中宫调式的离调转调方法，则比羽调式和徵调式少。

宫调式离调转调主要有如下三种模式：

①宫调式音阶的角音改高半音，改用清角，可转为同主音徵调式。

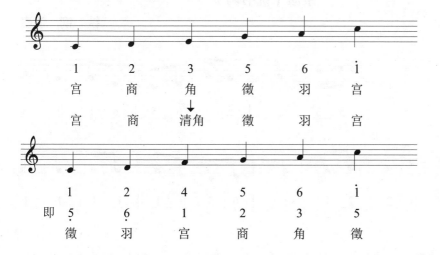

　　还可以转向下属音上的宫调式、属音上的商调式、重属音上的羽调式等其他调式。

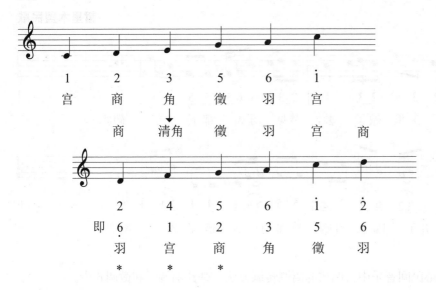

谱例100

祭旗（说书调）

中速　　　　　　　　　　　　　　　　　　　　　铁　钢　演奏

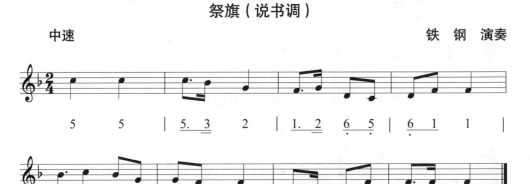

　　②宫调式音阶内的角音、羽音都改高半音，改用清角、清羽，转为同主音的商调式。

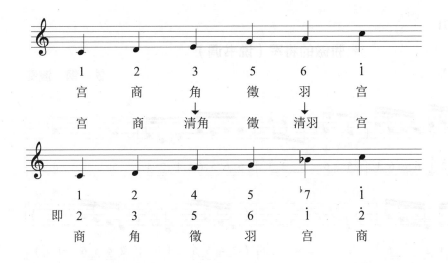

③宫调式音阶内的商音、角音、羽音都改高半音，改用清商、清角、清羽，转为同主音的羽调式，但这样的转调手法运用较少。

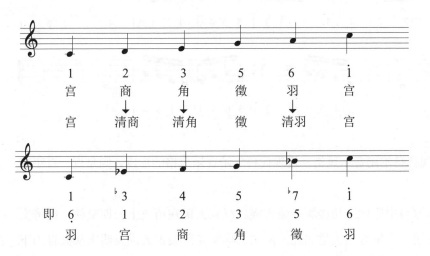

谱例101

骄傲的将军（说书调）

稍快　　　　　　　　　　　　　　　　　　　　　　铁　钢　演奏

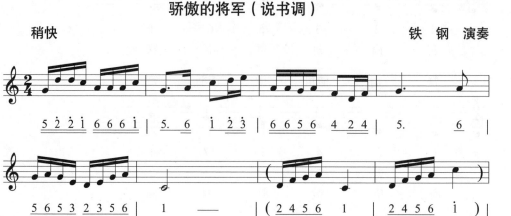

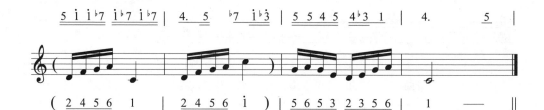

（3）近现代科尔沁音乐风格。近现代科尔沁音乐风格的形成，则是近一百年来的事情。

内蒙古草原与中原地区相接壤，蒙古族、汉族人民在历史上长期交往，经济文化联系十分密切，音乐方面也是如此。例如，喀喇沁部蒙古人以及明末从大青山下迁居于此的土默特人，长期在原卓索图盟游牧。他们较早地接触了汉族音乐，对于汉族民间乐器、乐曲、说唱、戏曲等，一般说来是比较熟悉的。

鸦片战争以后，清廷施行"移民实边"政策，放垦草原。卓索图盟的蒙古族牧民遂失去生计，大量流入科尔沁草原。随着这一移民过程，喀喇沁、土默特部蒙古人将他们独特的民间音乐，诸如长篇叙事民歌、乌力格尔说唱以及汉族民间乐器和乐曲，统统带入科尔沁草原。科尔沁音乐由于输入了新鲜血液，变得更加丰富多彩。至此，嫩科尔沁部音乐风格，在喀喇沁、土默特部蒙古音乐的影响之下，又有

了新的变化。

晚清时期，科尔沁草原亦掀起了放垦土地浪潮。蒙古族牧民被迫脱离原先的畜牧业生产，改事农业耕作，筑房屋定居，过起了半农半牧生活。于是，科尔沁草原上出现了星罗棋布的村落。随着自然生态与劳动方式的变化，科尔沁地区的音乐形态也随之产生了变化。例如，草原长调歌曲已不能适应新的农耕生活，遂逐渐衰微乃至消亡，基本上退出了人民的音乐生活。而新的短调音乐却应运而生，尤其是长篇叙事歌与乌力格尔，更是雨后春笋般发展起来，很快占据了社会音乐生活的主导地位。至此，嫩科尔沁时期抒情性的音乐风格最终转变为叙事性的近现代科尔沁音乐风格，并且一直延续至今，没有发生根本的变化。

调式方面，在卓索图盟喀喇沁、土默特蒙古部音乐的影响之下，近现代科尔沁民间音乐又有了某些变化。其最显著的变化之一，便是出现了一种富有地方特色的徵调式。

①徵调式降二级模式。

徵调式音阶内的羽音降低半音，形成变羽，与下属音（宫）相距大三度。此音一般下行小二度解决到主音（徵），亦可先上行跳进到下属音，然后解决到主音。其音阶形式：

$$\underset{\cdot}{5} \quad \flat\underset{\cdot}{6} \quad 1 \quad 2 \quad 3 \quad 5$$

谱例102

扎纳玛

中速　　　　　　　　　　　　　　　　　　　　　　　　　　老　保　唱

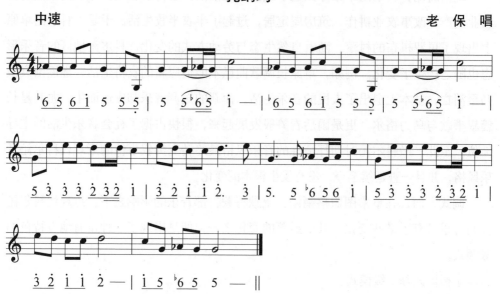

②徵调式降二级、降六级模式。

上述调式又有强化形式，徵调式音阶内不仅羽音降低半音而形成变羽，而且角音也降低半音形成变角。其音阶形式：

$$\dot{5} \quad {}^{\flat}6 \quad 1 \quad 2 \quad {}^{\flat}3 \quad 5$$

徵　　变羽　宫　商　变角　徵

但是，再次出现角音时，通常用本音角，而不再降低半音。

谱例103

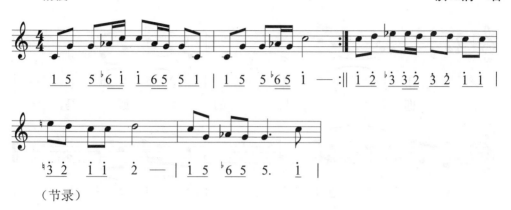

奴隶背柴歌

稍慢 铁 钢 唱

（节录）

安代与萨满教歌舞音乐中，经常可以见到降二级徵调式，民歌中也有少量实例。这一特殊调式原先只在卓索图盟流行，后来随着此地蒙古人向北移民，遂传入了科尔沁草原。对于降二级徵调式的历史渊源关系，音乐界尚无明确结论。有人认为可能源于古代汪古部音乐，但缺乏确凿根据，只作为一种假设罢了。

5.乌兰察布音乐风格区

该区东临锡林郭勒盟，南接伊克昭盟（今鄂尔多斯市）与呼和浩特市土默特左旗。乌兰察布音乐风格区的形成，乃是清代蒙古部落迁徙的结果。乌拉特部、四子部以及茂明安部，原属科尔沁蒙古部落，其封建贵族乃是拙赤·合撒儿的后裔，游牧于呼伦贝尔草原。顺治年间，他们奉清廷调遣，向西迁徙数千里，来到乌兰察布草原驻牧。

从其渊源关系上说，该区音乐风格是科尔沁音乐风格的延伸，二者有着亲缘关系。难怪，从现今的乌拉特部蒙古人中，仍可发现一些古老的民歌，与科尔沁民歌有着血肉联系，甚至能够见到同一首民歌的不同变体，看来不是偶然的。

调式方面，乌兰察布音乐风格区与科尔沁音乐风格区基本一致，尤其是羽调式向下属方向离调转调的手法，简直与科尔沁音乐如出一辙。

谱例104

秀长的黄骠马^[1]

稍慢

一匹秀长的黄骠马，拴在灿烂的阳光下。

然而，经过两百余年光阴，受周围地区的影响，乌兰察布音乐已和科尔沁音乐同源分流，无论在音乐形态和风格方面，均有了较大区别，形成别具特色的乌兰察布音乐风格区。

6.鄂尔多斯音乐风格区

鄂尔多斯高原南临万里长城，滔滔黄河三面环流，乃是我国北方古人类活动的主要区域之一。举世闻名的旧石器时代晚期"河套人"，便是在鄂尔多斯南部的萨拉乌苏发现的。迄至秦汉时期，这里则是匈奴、鲜卑等游牧民族活动的主要舞台，也是我国北方草原文化最早的发祥地之一。据《马可波罗行纪》载，元代的鄂尔多斯高原气候温和，雨水充沛，树木成荫，牛羊蔽野，是优良的天然牧场。鄂尔多斯人生活富庶，精于骑射，且雅好礼乐，其民间音乐十分发达。至于后来树木被砍殆尽，水土流失，牧场沙化，变为干旱草原，那是明代以后的事情。

鄂尔多斯地区蒙古族音乐的基本特点，一言以蔽之，便是保守性与开放性巧妙结合，长调与短调风格长期并存。首先，从其开放性方面来说，自魏晋南北朝以降，历史上数百万计的匈奴、鲜卑人曾在这里生活，与汉族杂居，和睦相处，先后

[1] 乌兰杰，马玉蕤，赵宋光. 蒙古民歌精选99首[M]. 北京：中央民族出版社，1993：207.

走向民族融合的道路。有元一代，鄂尔多斯地区则是连接中亚与蒙古高原的交通枢纽。西域色目人进入内蒙古草原，一般都要通过这里，因而成为蒙古人和色目人相融合的重要地区。西域色目人的音乐，尤其是歌舞艺术，对鄂尔多斯蒙古部短调音乐风格的形成产生了深刻影响。古老的鄂尔多斯高原，自古以来便是多民族音乐文化相冲撞、交流和融汇的场所。由此可知，鄂尔多斯音乐风格的形成，是多民族的音乐文化在历史上经过多次融合的结果。

其次，从其保守性方面来说，鄂尔多斯高原这片热土，乃是蒙古族的"礼仪之邦"，对于民族文化艺术具有特殊意义。自明代中叶以来，成吉思汗的陵寝八白室，便安置在鄂尔多斯高原上，成为蒙古族祭祀祖先的圣地。成吉思汗陵寝的守陵人，称之为"达尔哈特"，由蒙古各部选派人员所组成，并且世代相袭，延绵不绝。因此，鄂尔多斯音乐风格的形成，也是蒙古各部音乐相融合的结果。达尔哈特人熟练地掌握着蒙古族古老的祭礼以及元、明时代的传统歌舞。在他们的带动和影响下，鄂尔多斯蒙古人普遍具有注重礼仪，热爱音乐，珍惜自己民族文化的优良传统，遂成为蒙古族古老音乐传统的坚强守护者。

从地缘关系上说，鄂尔多斯高原东临察哈尔-锡林郭勒草原，西接强盛一时的卫拉特蒙古部。因此，该地区音乐风格的形成，不可避免地受到了来自东西两方面的影响。自达延汗时代以来，察哈尔-锡林郭勒地区的音乐，尤其是高度发达的宫廷歌舞和器乐向西辐射，对鄂尔多斯音乐产生了重大影响。至于明代瓦剌蒙古部的音乐，随着该部势力的逐步扩张，向东扩展，也对鄂尔多斯音乐产生了不小的影响。

鄂尔多斯地区的长调歌曲，其特点是行腔平直，古朴苍劲，缺少华彩性，保持着元明时代的遗风。短调歌曲则节奏明快，热烈欢腾，极富舞蹈性。至于达尔哈特人继承下来的古代祭祀歌舞，素以典雅端庄著称，带有某些宫廷艺术韵味。

调式方面，鄂尔多斯音乐与察哈尔-锡林郭勒音乐风格区大体一致。总的规律是宫、徵调式向下属方面离调转调，羽调式向属方面离调转调。此外，羽调式中常用偏音，将宫音升高，进行到下属音（商），再行还原，下行解决至主音。诸如《细长的枣红马》，此类手法与科尔沁地区音乐十分相似。

清末以来，鄂尔多斯地区大量放垦土地，黄河沿岸的蒙古人脱离传统的畜牧业，转为农业耕作，从而形成半农半牧的经济形态。与此相关，鄂尔多斯的音乐形态也产生变化。原先那种草原长调牧歌和短调歌曲并存的格局，逐渐产生变化，长

调歌曲呈衰微之势，进入短调风格为主的新时期。经过漫长的岁月，最终形成具有鲜明特色的鄂尔多斯音乐风格区。

7.阿拉善音乐风格区

青海卫拉特蒙古和硕特部首领顾实汗，是成吉思汗长弟拙赤·合撒儿的后裔，原属科尔沁系统。康熙年间，卫拉特蒙古发生内乱，一些贵族归附了清朝。清朝将顾实汗之侄和罗理安置于贺兰山一带，将新疆土尔扈特部首领阿喇布珠尔安置于额济纳河一带。上述两部分卫拉特人，便是阿拉善盟的组成。

阿拉善地区的音乐风格，是卫拉特蒙古与科尔沁蒙古音乐的融合。时至今日，青海和硕特部蒙古人与阿拉善蒙古人的音乐，与科尔沁蒙古部音乐有许多相似之处，显示出二者的亲缘关系。该地区的长调歌曲，高亢挺拔，行腔平直，缺少华彩性装饰音，多用徵、宫调式，具有古朴苍劲的风格。在短调音乐中，则不乏古老的民间音乐形式，诸如狩猎动物歌、舞曲、武士思乡曲等。

调式方面，阿拉善音乐的离调转调手法，与科尔沁音乐也颇为相类。羽调式、徵调式与宫调式，往往向下属方向离调转调，诸如《金色长鬃黄骠马》等歌曲，显示出调式思维的共同性。清代二百余年来，阿拉善地区的音乐得到长足发展，与鄂尔多斯音乐相互交流，彼此影响，因而产生了较大变化，同新疆、青海卫拉特部蒙古音乐有了较大区别，最终形成阿拉善音乐风格区。

8.卫拉特音乐风格区

卫拉特蒙古部，元代称斡亦剌惕，明代称之为瓦剌，清代始称卫拉特，原先游牧于西伯利亚贝加尔湖一带，后逐渐向西迁徙，元代已移至新疆阿尔泰山一带游牧。迄至15世纪中叶，也先太师统治时期，瓦剌部逐渐强盛起来，并一度与明朝相对抗，发生过"土木堡事变"那样的大规模战争。

卫拉特蒙古部音乐，原先属于东部山林狩猎文化范畴，与相毗邻的巴尔虎、布里亚特部，乃至后来的科尔沁部蒙古人的音乐，有着千丝万缕的联系。难怪，新疆阿尔泰山麓和青海高原的卫拉特蒙古部音乐，比起中部的察哈尔-锡林郭勒地区来，与上述地区具有更多的共同性，产生所谓"远距离相似，近距离相异"的奇特现象，是不足为奇的。

调式方面，卫拉特蒙古部民间音乐中，离调转调手法运用得较为普遍。总的规律是徵调式和羽调式分别向下属、属方向离调转调，但徵调式用得更多些，具有古

朴苍劲的风格。卫拉特蒙古部民间音乐的调式色彩，与呼伦贝尔、科尔沁音乐风格区基本一致，清晰地显示出与上述地区之间的亲缘关系。

谱例105

广阔的世界

<div align="right">

斯 琴 唱

乌兰杰 记

</div>

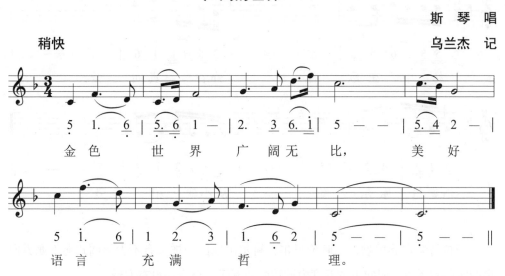

新疆蒙古族民歌《情歌》，徵调式做同主音调式转换，转为同主音羽调式。这一手法在科尔沁音乐中屡见不鲜，但在卫拉特音乐中可以见到同样的例子，足见两者在调式上的密切关系。

————————

　[1] 乌兰杰，马玉蕤，赵宋光.蒙古民歌精选99首[M].北京：中央民族出版社，1993：53.

谱例106

情　歌[1]

稍快

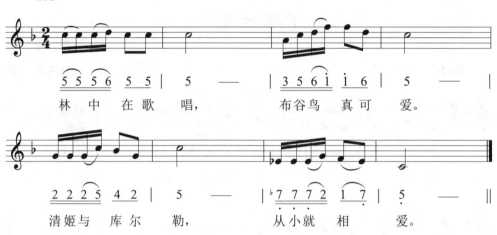

```
5 5 5 6 5 5 | 5  —  | 3 5 6 i  i 6 | 5  —  |
林 中 在 歌 唱，     布谷鸟 真 可  爱。

2 2 2 5 4 2 | 5  —  | ♭7 7 7 2 1 7 | 5  —  ‖
清姬 与 库 尔  勒，    从小就 相  爱。
```

卫拉特蒙古族民歌，与呼伦贝尔、科尔沁地区一样，有不少羽调式向下属方向离调转调的例子，但向下方五度模进转调的例子，至今还没有发现。

谱例107

海骝马

慢板　　　　　　　　　　　　　　　　　　　　　米　岱　唱

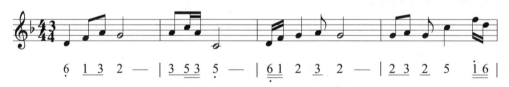

```
6 1 3 2 — | 3 5 3 5 — | 6 1 2 3 2 — | 2 3 2 5 i 6 |
```

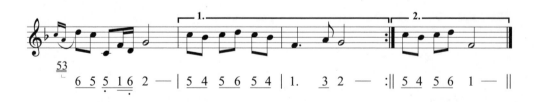

```
   1.                              2.
53
6 5 5 i 6 2 — | 5 4 5 6 5 4 1. 3 2 — :‖ 5 4 5 6 1 — ‖
```

[1] 新疆人民出版社. 新疆蒙古族民间小调歌曲（一）[M]. 乌鲁木齐：新疆人民出版社，1982：110.

　　卫拉特蒙古部西迁至新疆阿尔泰地区以后，畜牧业经济迅猛发展，加之受到蒙古中部发达地区的影响，其草原长调牧歌亦随之得到长足发展进步，并占据了音乐生活中的主导地位。卫拉特地区的草原长调牧歌古朴苍劲，行腔平直，华彩性装饰音较少，多用凝重沉实的徵、宫调式，保留着元明时代的遗风。延至16世纪，随着卫拉特部的强盛，其独特的语言和音乐艺术，反过来对四周蒙古部产生了重大影响。时至今日，最终形成具有自身特色的卫拉特音乐风格区。

第七章　中华民国时期蒙古族音乐

　　1911年，孙中山领导的辛亥革命，推翻了清朝的黑暗统治，中国两千多年的封建制度从此宣告结束。辛亥革命时期，蒙古族觉悟的知识分子拥护孙中山的革命主张，参加同盟会，积极投身于资产阶级民主革命，进行了英勇的反清斗争。在资产阶级民主革命时期，在同旧思想、旧道德的斗争中，内蒙古地区反帝反封建的新文化，有了迅猛发展和广泛普及。辛亥革命以后，蒙古族音乐跨入新的历史时期，出现新的气象，具有以往历史时期所不同的时代特征。

　　五四运动以后，中国无产阶级登上了历史舞台，在新民主主义革命时期，以乌兰夫为代表的大批蒙古族青年走上了革命道路，在中国共产党的领导下，在内蒙古地区展开了长期的革命斗争，使蒙古族人民走上了翻身解放的道路。在文化战线上，蒙古族共产党人自觉地以马克思主义、毛泽东思想为指南，进行了卓有成效的奋斗，从而揭开了蒙古族音乐史上新的一页。

　　民国初期，蒙古族民间音乐承袭清末高潮的余波，仍在继续向前发展着。从体裁方面来说，民歌与说唱是较为重要的两种音乐形式，其中尤以长篇叙事歌最为突出。辛亥革命以来，由于封建王公的残酷压迫，军阀混战，帝国主义的侵略，内蒙古的社会黑暗状况远甚于清朝末年，蒙古族人民生活在水深火热之中。这一时期的蒙古民歌不乏反映重大社会题材的歌曲，既有对北洋军阀的大胆揭露、对蒙古族封建统治者的愤怒控诉，也有对帝国主义插手内蒙古，妄图分裂祖国阴谋的抵制和批判。从总体上来看，这些歌曲的共同特点便是思想内容上的爱国主义，创作方法上的现实主义，生动地勾勒出一幅蒙古族人民生活的真实画卷。

1.反帝反封建的短调民歌

谱例108

富饶美丽的家园[1]

色拉西　唱

稍慢　　　　　　　　　　　　　　　　　　　乌兰杰　记

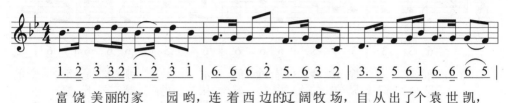

富 饶 美丽的家　 园哟，连 着西边的辽阔牧场，自从出了个袁世凯，

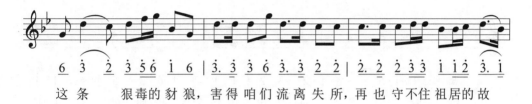

这 条　 狼毒的豺 狼，害得 咱们流 离 失 所，再 也 守不住 祖居的故

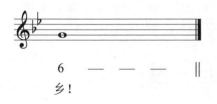

乡！

　　袁世凯篡夺辛亥革命胜利果实之后，非但没有改变清朝的"移民实边"政策，反而更加疯狂地开垦草原，掠夺土地。故蒙古族人民编唱了《富饶美丽的家园》这首民歌，痛斥窃国奸贼袁世凯。除此之外，还有《通辽荒》等歌曲，也同样反映了这样的社会现实。

[1] 扎木苏. 蒙古族叙事民歌集[M]. 呼和浩特：内蒙古人民出版社，1982：148.

谱例109

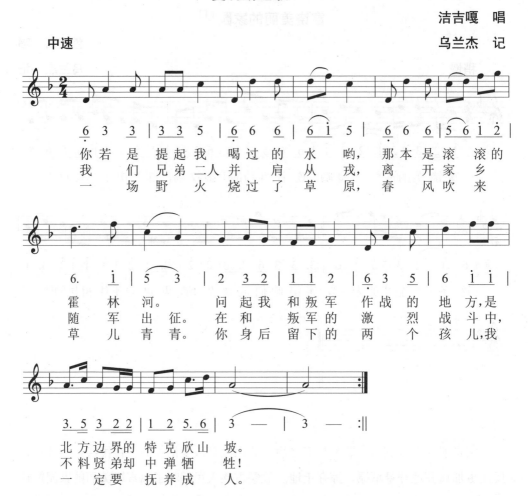

麦利斯之歌[1]

洁吉嘎　唱

乌兰杰　记

中速

你若是提起我　喝过的水哟，那本是滚滚的
我们兄弟二人并　肩从戎，离开家乡
一场野火烧过了草原，春风吹来

霍林河。问起我和叛军作战的地方，是
随军出征。在和叛军的激烈战斗中，
草儿青青。你身后留下的两个孩儿，我

北方边界的特克欣山坡。
不料贤弟却中弹牺牲！
一定要抚养成人。

清朝灭亡之后，外蒙古宗教首领哲布尊丹巴活佛，在沙皇俄国支持下宣布独立，并派兵侵扰我国边境地带。在内蒙古人民和爱国封建王公的一致反对下，哲布尊丹巴的分裂阴谋最终失败了。《麦利斯之歌》即是反映这一历史事件，歌唱内蒙古人民拿起武器，为保卫祖国而英勇作战，献出宝贵生命的感人事迹。

自辛亥革命至抗日战争时期，蒙古民歌中产生了一批优秀的短调歌曲。诸如《乌云珊丹》《达古拉》《龙梅》《小龙哥哥》以及反映抗日的新民歌《永远跟着

[1] 扎木苏. 蒙古族叙事民歌集[M]. 呼和浩特：内蒙古人民出版社，1982：144.

八路军》等。1939年，在震惊世界的诺门罕战争中，被日寇抓去当炮灰的蒙古族青年，编唱了一首《反日歌》，愤怒控诉了日本侵略者压迫蒙古人民的罪行。

谱例110

反日歌[1]

稍慢　　　　　　　　　　　　　　　　　　　　　　　　哲里木盟民歌

```
3  32 5 5 3  2 2 3 | 6.   5 3  — | 6 6 5 6  6 2 5.6 | 3  —  —  — |
秋风 阵阵 天气寒，嗬　嗬咿！　松树枝儿被吹断，　嗬咿！
想起 我在 家园中，嗬　嗬咿！　本是勤劳的庄稼汉，嗬咿！
日本 飞机 天上转，嗬　嗬咿！　折断翅膀掉下吧！　嗬咿！
```

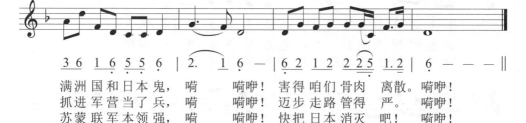

```
3  6 1 6 5 5  6 | 2.   1 6 — | 6 2  1 2  2 2 5 1.2 | 6  —  —  — ‖
满洲 国和 日本鬼，嗬　　嗬咿！　害得咱们骨肉离散。嗬咿！
抓进 军营 当了兵，嗬　　嗬咿！　迈步走路管得严。嗬咿！
苏蒙 联军 本领强，嗬　　嗬咿！　快把日本消灭吧！嗬咿！
```

2.长篇叙事歌

20世纪20至30年代，内蒙古地区的阶级矛盾和民族矛盾日趋激化。在人民斗争风暴的推动之下，科尔沁草原上产生了一批优秀的长篇叙事歌。诸如《巴拉吉尼玛与扎那》《格瓦桑布》等，便是其中的优秀曲目。歌中反映了蒙古人民不堪忍受封建王公的残酷剥削，反抗寺庙高利贷的压榨，举行起义的悲壮故事。另外，在爱情题材方面，则产生了《达那巴拉》《韩秀英》等长篇叙事歌，热情讴歌了蒙古族青年男女为争取婚姻自由，向封建势力进行的英勇斗争。

[1] 乌兰杰. 蒙古族古代音乐舞蹈初探[M]. 呼和浩特：内蒙古人民出版社，1985：180.

谱例111

巴拉吉尼玛与扎那

铁　钢　唱

乌兰杰　记

中板

i i 2 3 i 6 5 3 | 6 6 2 2 3 5 5. i | 6 － － －

双 赫 尔 山 哟， 科 尔沁草原 美名扬 嗬咿，
巴 拉吉尼玛和扎那， 两 人 本是那亲兄弟 嗬咿，

i i 2 3 i 6 5 3 | 6 6 2 2 3 3 5. i | 6 － － －

景色秀丽风光好， 金色夜莺在歌唱 嗬咿。
骑马打枪本领高， 性情豪爽讲义气 嗬咿。

6 3 3 5 3 3 2 2 | i. 2 3 5 i 6 6 | 6 3 3 5 6 － | i

为了衬托这一方 风 水 宝地， 啊 嘿哒嗬，
为了反抗官 府 欺压百 姓 哟， 啊 嘿哒嗬，

i i 2 3 i 6 5 3 | 6 6 2 2 3 3 5. i | 6 － － －

十 层宝塔修建在 高 高的山顶上 嗬咿。
弟 兄二人拿起枪 带领牧民起了义 嗬咿！

（节录）

谱例112

达那巴拉[1]

美丽其格　记录

胡尔查　译词

稍快

```
3 5 5 1 | 6 5 3 2 | 3 5 5 6 6 | 1. 2 6 5 | 5 — | 5 — |
```

（金　香）榆　树和柏　树　　要是烂掉了（啊哥哥　　嗬咿），
（达那巴拉）榆　树和柏　树　　要是烂掉了（啊哥哥　　嗬咿），
（金　香）粗　壮的　梧桐树　　要是烂掉了（啊哥哥　　嗬咿），
（达那巴拉）粗　壮的　梧桐树　　要是烂掉了（啊哥哥　　嗬咿），

```
3 5 5 1 | 6 5 3 2 | 3 5 5 6 | 5. 2 3 5 | 2 — | 2 — |
```

剪子翅的　莺　哥儿　落到哪里　去唱歌　　（嗬咿），
剪子翅的　莺　哥儿　落到山上　去唱歌　　（嗬咿），
乌翎子的　莺　哥儿　落到哪里　去唱歌　　（嗬咿），
乌翎子的　莺　哥儿　飞到云端　去唱歌　　（嗬咿），

```
2. 3 5 5 | 5 6 6 5 | 3. 5 2 1 | 1 6 5 | 2. 6 | 5. 6 5 3 |
```

心上的人儿　达那巴拉　如今动身　去当兵，（啊　哈嗬　咿）
你　心上的人儿　　虽然动身　去当兵，（啊　哈嗬　咿）
心上的人儿　达那巴拉　如今动身　去当兵，（啊　哈嗬　咿）
你　心上的人儿　　虽然动身　去当兵，（啊　哈嗬　咿）

[1] 文化部文学艺术研究院音乐研究所. 中国民歌：第四卷[M]. 上海：上海文艺出版社，1985：359.

2 2 3 2 | 1 6 5 | 3 3 5 5 | 2. 1 6 | 5 — | 5 — ‖

留下 金香	一个 人	指望 谁来	过	（嗬咿）。
明年 阳春	三月 里	请假 回来	把你 探望	（嗬咿）。
留下 金香	一个 人	指望 谁来	过	（嗬咿）。
明年 阳春	三月 里	一定 请假	回家 乡	（嗬咿）。

（节录）

蒙古族长篇叙事歌的高峰，当属举世闻名的《嘎达梅林》。

谱例113

<div align="center">

嘎达梅林[1]

</div>

稍慢　　　　　　　　　　　　　　　　　　　　哲里木盟民歌

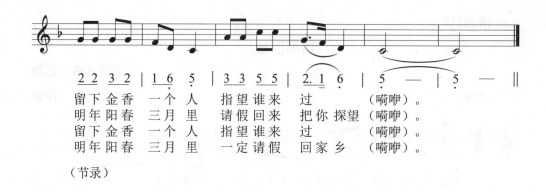

6̣ 3 3 2 3 | 5 6 1 6̣ | 2 3 2 1 6̣ | 2. 3 5 1̇ |

南方 飞来的	小鸿雁啊	不落 长江	不 呀不 起	
北方 飞来的	小鸿雁啊	不落 长江	不 呀不 起	
天上的鸿雁 从	南往北飞 是	为了 追求	太阳的温	
天上的鸿雁 从	北往南飞 是	为了 躲避	北海的寒	

6 — — — | 5 6 5 3 5 | 5 6 1 6̣ | 1 6̣ 1 5̣ 6̣ |

飞，	要说 起义的 嘎达梅	林是 为了	蒙 古
飞，	要说 造反的 嘎达梅	林是 为了	蒙 古
暖，	反抗 王爷的 嘎达梅	林是 为了	蒙 古
冷，	造反 起义的 嘎达梅	林是 为了	蒙 古

[1] 文化部文学艺术研究院音乐研究所. 中国民歌：第四卷[M]. 上海：上海文艺出版社，1985：291.

2	2 3	5	1	6	—	—	—

人 民 的 土 地。
人 民 的 土 地。
人 民 的 利 益。
人 民 的 利 益。

（节录）

　　1929年，哲里木盟科尔沁左翼中旗王爷那木吉勒色楞，与东北军阀相勾结，大量出卖草原牧场，放垦农田，致使广大蒙古族牧民无以为生，流落四方。当地人民忍无可忍，便在嘎达梅林的领导下，发动了大规模武装起义。经过一年多的战斗，起义队伍发展到一千多人，沉重打击了本旗王府和东北军阀。1930年，起义军被残酷镇压，嘎达梅林在战斗中英勇牺牲。蒙古人民为了纪念起义领袖，编唱了《嘎达梅林》这首长篇叙事歌。

　　《嘎达梅林》这首民歌，气势宏伟，震撼人心，以完美的艺术形式塑造了民族英雄嘎达梅林的光辉形象，堪称是一座不朽的丰碑，得到广大蒙古族人民和各族人民的喜爱。众所周知，我国历史上曾经发生过数百次农民起义，从中涌现出许多杰出的起义领袖。然而，从陈胜、吴广到李自成、洪秀全，他们的光辉业绩很少在民歌中得到反映。至于成功地塑造起义领袖高大形象的民歌，则更是凤毛麟角。《嘎达梅林》这首民歌，则恰好填补了中国音乐史上的这一缺憾。如今这首歌早已唱遍神州大地，飞向世界，成为民歌中讴歌人民起义领袖的优秀典范。应当说，这是蒙古族人民对我国音乐史的一大贡献。

第八章　中华人民共和国成立以来蒙古族音乐

一、新文艺队伍的诞生

1949年10月1日，中华人民共和国宣告成立，中国人民从此站起来了。早在中华人民共和国成立以前，1947年5月1日，在中国共产党的领导下，以乌兰夫为首的内蒙古自治区政府诞生。从此，蒙古族文化艺术的发展进入了一个崭新的历史时期。

1946年4月1日，在解放战争的烈火硝烟中，内蒙古文工团（后改称内蒙古歌舞团）成立。这支草原上的文艺队伍，从其诞生之日起，便表现出自身的鲜明特色。内蒙古歌舞团是中国共产党所领导的革命文艺团体，它继承和发扬了延安整风的优良传统，自觉地以《在延安文艺座谈会上的讲话》为旗帜，从而确立了正确的政治方向。在解放战争初期的艰苦岁月里，年轻的文艺战士们走上前线，冒着枪林弹雨为战士演出《白毛女》《兄妹开荒》《血案》等优秀节目。在土地改革运动中，他们又奔向广阔的草原和农村，以文艺形式宣传党的方针政策，从而经受了战争和群众运动的严峻考验。

内蒙古歌舞团是以蒙古族青年为主体，由蒙、汉、达斡尔、鄂温克、鄂伦春、满、回、朝鲜等多民族构成，堪称是团结和睦的民族大家庭。几十名来自不同民族、不同地区的新文艺工作者，相互学习，彼此交流，为发展内蒙古的新文化艺术事业而共同努力。这种多民族文化艺术百花齐放的局面，对于蒙古族音乐舞蹈日后的健康发展，起到了重要作用。

深入生活，面向群众，致力于繁荣文艺创作，是内蒙古歌舞团的一条成功经

验。建团伊始，他们便经常深入群众中去，在蒙古族牧民的毡包、达斡尔族的村寨、鄂伦春人的猎场上，亲身体验少数民族人民群众的劳动生活，并同群众一起参加歌舞娱乐，学习民族民间音乐舞蹈，从中吸取丰富营养。于是，在短短的三年内，内蒙古歌舞团便先后创作出《希望》《牧马舞》《鄂伦春舞》《黄花鹿》《蒙汉团结歌》《剪羊毛》等一批优秀的音乐舞蹈节目，取得了艺术创作的丰硕成果。这些作品来源于人民生活，具有强烈的时代精神和浓郁的民族风格，思想性与艺术性达到了完美统一，因而深受人民群众喜爱，成为民族艺术宝库中的珍品。

尊重知识，吸引人才，注重发挥专门人才的作用，是内蒙古歌舞团得以短期内实现飞跃的重要原因之一。在物质条件极为艰苦的情况下，内蒙古歌舞团仍十分重视吸引各方面的优秀人才。例如，1946年，我国著名舞蹈家吴晓邦到内蒙古歌舞团工作，创立舞蹈组，为内蒙古培养了第一代少数民族专业舞蹈人才，并创作演出《希望》《达斡尔舞》等舞蹈节目。翌年，我国另一位著名舞蹈家贾作光也来到内蒙古歌舞团。在此后的漫长岁月里，他编创并表演了许多优秀的蒙古族舞蹈作品，使内蒙古歌舞团的舞蹈专业得以迅速发展壮大。贾作光是内蒙古舞蹈事业的重要奠基者之一，对于蒙古族舞蹈艺术的繁荣，专业技巧和民族风格逐步走向规范化、成熟化，赢得国内外的普遍赞誉，做出了不可磨灭的贡献。

高度重视民族民间音乐，将蒙古族著名民间艺术家推上专业文艺舞台，乃是内蒙古歌舞团取得成功的又一正确举措。1948年，当革命形势逐渐好转，社会环境日趋稳定时，内蒙古歌舞团便将那些久负盛名的民间艺术家邀请到团内，组建了民间音乐组，俗称民间艺人队。例如，著名马头琴演奏家色拉西，高音四胡演奏家孙良、巴布道尔吉，说唱艺术家毛依罕，中音四胡演奏家铁钢等人，齐集内蒙古歌舞团，为广大群众演奏献艺，受到社会各界的广泛好评。延至50年代初，民间歌唱家哈扎布、宝音德力格尔等人进入内蒙古歌舞团。自此，蒙古族民间音乐不仅登上了专业文艺舞台，而且很快占据了声乐、器乐方面的主导地位，牢固地扎下了根。这些卓有成就的民间艺术家先后在国内外的演出和比赛中获奖，为祖国赢得了荣誉。

内蒙古歌舞团的蒙古族和其他少数民族文艺工作者，大都生长在牧区或农村，自幼受到民间艺术的熏陶，十分热爱和熟悉本民族的民间音乐，其中有些人已是当地小有名气的民歌手或说书艺人。如今年轻的文艺工作者和杰出的民间艺人一起工作，同台献艺，受到了民间音乐的深刻熏陶，为后来的健康成长起到了良好作用。

可以说，热爱和熟悉民族艺术，同民间音乐舞蹈保持血肉联系，乃是内蒙古歌舞团的优势所在。20世纪50年代初，随着解放区文艺队伍纷纷进入大城市，音乐界曾出现过所谓"土洋之争"。但内蒙古歌舞团从来没有发生这样的情况，反而出现了专业文艺工作者与民间艺术家相互学习，彼此促进，共同发展的可喜局面。

1950年10月，内蒙古歌舞团应邀晋京，参加庆祝国庆节歌舞晚会演出，为党和国家领导人表演民族歌舞。毛泽东主席观看后写下了"一唱雄鸡天下白，万方乐奏有于阗"的诗句（《浣溪沙·和柳亚子先生》）。此次北京之行，展现了内蒙古歌舞团五年来的艺术成果。他们所坚持的正确文艺方向，得到了党和人民的承认和鼓励。从此以后，内蒙古歌舞团所编创的一些优秀音乐舞蹈节目，如《鄂伦春舞》《马刀舞》等，很快风靡全国，传遍大江南北，产生了良好的影响。

内蒙古歌舞团的诞生，乃是内蒙古地区革命形势迅猛发展的必然产物，也是塞北各族人民迫切需要新文化艺术的直接结果。从历史上看，内蒙古歌舞团是蒙古族新文艺的摇篮，也是一座培养造就民族艺术人才的学校，是内蒙古地区文艺事业的核心力量，为人民做出了巨大贡献。曾几何时，在黑暗的旧社会，蒙古族唯有封建王公、喇嘛寺院才有专业歌舞乐班，广大劳动人民是没有权利享有这一切的。而内蒙古歌舞团的诞生，则结束了人民群众没有自己专业文艺队伍的历史。难怪，当时群众向内蒙古歌舞团赠送一面锦旗，赫然写着"穷哥们的文工团"几个大字，看来不是偶然的。

20世纪50年代中期，内蒙古的文化艺术事业进入蓬勃发展的新时期。自治区所属各盟、市先后成立歌舞团，其领导骨干与主要艺术骨干，大部分都是从内蒙古歌舞团调去的。他们将革命文艺队伍的优良传统和成功经验，带到了内蒙古四面八方，在新的土壤上生根、开花、结果。

二、乌兰牧骑的产生与发展

1957年6月，在内蒙古锡林郭勒盟苏尼特右旗草原上，出现了一种新的文艺形式——乌兰牧骑。所谓乌兰牧骑，即小型的文艺演出队。其特点是短小精悍，机动灵活，适合于为草原牧区人民服务。乌兰牧骑队员除了巡回表演文艺节目外，还要为牧民群众提供综合性服务，诸如图片展览、代销图书、放映幻灯，乃至照相、理

发等。乌兰牧骑是马背上的文艺轻骑兵，在新的形势下，他们继承和发扬了革命文艺的光荣传统。年轻的乌兰牧骑队员与人民生活保持着密切联系，不断学习民族民间艺术，从而创造了自己独特的艺术风格，尤其在民族歌舞方面取得了很大成功。通过长期的艺术实践，从乌兰牧骑队伍中涌现出了一批优秀的艺术人才。

乌兰牧骑一经出现，立即受到了广大牧民的热烈欢迎。内蒙古自治区政府和文化局高度重视乌兰牧骑，经过认真总结经验，在全区范围内普遍推广。乌兰牧骑在成长过程中，受到了党和国家领导人的亲切关怀。毛泽东、周恩来、邓小平、乌兰夫等党和国家领导人，曾先后接见过乌兰牧骑队员。四十多年来，乌兰牧骑的足迹踏遍了广阔草原和全国各地，而且还经常到世界各地演出，为祖国和人民赢得了荣誉。

三、音乐创作的繁荣

蒙古族在历史上创造了灿烂的音乐文化，留下了丰富多彩的民族音乐遗产，这是举世公认的。然而，蒙古族现代新音乐创作活动起步较晚。内蒙古歌舞团的诞生，标志着新音乐创作活动的正式开始。自内蒙古自治区宣告成立，至中华人民共和国胜利诞生，这短短的三年，是蒙古族新音乐创作的准备阶段和学习阶段。当时，内蒙古歌舞团从事音乐的蒙古族青年文艺工作者，几乎没有接受过现代音乐教育，多数人甚至不识乐谱，充其量只会演唱传统民歌，演奏四胡等民间乐器。因此，摆在他们面前的主要任务，便是学习现代音乐知识，成为名副其实的新音乐工作者。

对蒙古族音乐工作者的现代音乐启蒙教育，是依靠民族团结的力量来实现的。当时内蒙古歌舞团的音乐骨干，由两部分人构成：一是来自延安革命根据地的新文艺工作者，如沙青、张凡夫、陈清漳、刘佩欣等人，他们是内蒙古文艺界的启蒙教师，将革命文艺传统与专业知识毫无保留地传授给了草原儿女；二是日伪统治时期接受过现代音乐教育的少数民族音乐工作者，如达斡尔族作曲家通福、蒙古族音乐家那达米德等。在当时的困难条件下，他们勇敢地挑起了音乐教师的责任。大凡从事音乐创作的蒙古族和其他民族音乐工作者，几乎无一例外地受到过通福、那达米德等人的热情指导，初步掌握了现代音乐理论知识，并走上了音乐创作道路。经过

三年的学习和锻炼，从他们当中涌现出一批初露才华的音乐创作人才，诸如美利其格、德伯希夫、莫尔吉胡、汪焰、伊德新等人，便是其中的代表人物。不过，年轻的蒙古族音乐工作者，此时尚不够成熟。故这一时期的音乐创作，主要由通福、沙青、刘佩欣等人承担。他们创作了最早一批反映蒙古族人民生活的优秀作品，如汪焰的《鄂伦春舞曲》、通福的《牧人舞曲》、沙青的《蒙汉团结歌》等。这些成功的音乐作品起到了巨大的鼓舞和示范作用。蒙古族音乐工作者以此为榜样，树立起正确的创作思想，并勇敢地踏上了音乐创作道路，成为后来音乐创作方面的基本骨干。

（一）歌曲创作

中华人民共和国成立以后，在百废待兴，热火朝天的形势下，内蒙古的音乐创作也走上了健康发展的道路，迎来了历史上的第一个高潮。从体裁形式方面来说，这一时期的蒙古族音乐创作以歌曲和舞曲为主，并产生了一批优秀作品。如伊德新的《剪羊毛》、美利其格的合唱曲《永远跟着共产党》、莫尔吉胡的《绣着鸽子的慰问袋》以及额尔登格的《娜布其玛》、却金扎布的《欢乐的挤奶员》、德伯希夫的合唱曲《各族人民心连心》，扎木苏荣扎布、达·仁沁的男声小合唱《我的快骏马》等，均在群众中广为流传，成为那个时代的代表作品。美利其格的《草原上升起不落的太阳》，乃是这一时期最为成功的抒情歌曲，具有强烈的艺术感染力，不仅受到蒙古族人民的喜爱，在全国范围内广为流行，并且传播到世界各地，为祖国赢得了荣誉。

（二）器乐创作

蒙古族的器乐创作虽说比歌曲起步更晚，较少成功的独奏作品，但也有良好的开端。例如，那达米德的《马刀舞曲》（贾作光编舞），便是20世纪50年代初较为成功的管弦乐曲，曾荣获文化部优秀创作奖。鄂温克族作曲家明太的《鄂尔多斯舞曲》《盅碗舞曲》，高太与额尔登格合作的《挤奶员舞曲》等，均是20世纪50年代成功的器乐作品，受到广大群众的喜爱。这些舞曲伴随着舞蹈传遍草原，蜚声国内外，先后在国际比赛中获奖。

20世纪40年代中期以来，由于历史原因，蒙古族器乐独奏舞台一直由色拉西、

孙良等民间音乐大师占据着。后来，马头琴演奏家桑都仍在虚心学习民间音乐的基础上，终于创作出第一首独奏曲《蒙古小调》，取得了很大成功，开创了蒙古族民族器乐新创作的先河。另一位马头琴演奏家阿拉坦桑，在桑都仍的帮助下，采用民间马头琴乐曲《马步》的主题，编创了独奏曲《赛马》。此曲成功地表现了蒙古人在那达慕上赛马的热烈情景。此后，许多人创作的此类题材马头琴独奏曲，无不从这首作品中汲取创作灵感，借鉴艺术手法，产生了不可低估的影响。

（三）歌剧与舞剧创作

蒙古族素以能歌善舞著称，歌舞艺术发展到了很高水平，在国内外享有盛誉。这对于后来歌剧与舞剧艺术的产生和发展，提供了坚实基础。中华人民共和国成立后，蒙古族歌剧与舞剧等大型戏剧性音乐体裁终于得以顺利产生，并有了长足的进步，填补了近现代音乐史上的一项空白。早在20世纪50年代初，内蒙古歌舞团即演出了由布赫、达木林编剧，通福、德米德编曲的小歌舞剧《慰问袋》，从此揭开了歌剧创作的序幕。1957年，内蒙古实验剧团成立，内设歌剧队（后改名为内蒙古民族剧团），专门创作和演出蒙古语歌剧。20世纪60年代初，该团创作演出了大型歌剧《达那巴拉》（特·其木德等编剧，美利其格作曲），受到音乐界好评。

舞剧创作方面，蒙古族第一部大型舞剧《乌兰保》于1958年在呼和浩特上演。此剧由著名编导仁·甘珠尔扎布编舞，明太、杜兆植作曲，著名舞蹈家斯琴塔日哈扮演女主角。这部舞剧热情讴歌了蒙古族、汉族人民亲密团结，同仇敌忾，抗击日本侵略者的英勇斗争。1962年晋京演出，受到首都文艺界的广泛好评。

四、作曲家与音乐表演艺术家

自1946年内蒙古歌舞团成立，直至1966年"文化大革命"前，对于蒙古族音乐事业来说，是辉煌的历史时期。在这二十年，蒙古族新音乐创作事业有了长足的发展进步，硕果累累，人才济济，涌现出一批作曲家与音乐表演艺术家，取得了令人瞩目的成就。

（一）作曲家

却金扎布（1923—1976年），男，作曲家，马头琴演奏家。内蒙古自治区锡林郭勒盟镶黄旗人。内蒙古音乐家协会会员。1954年，参加内蒙古歌舞团，任马头琴独奏演员。1960年，赴上海音乐学院进修作曲。其代表作品女声小合唱《欢乐的挤奶员》，荣获优秀创作奖。他与桑都仍、特穆奇杜尔合作，创作了《阿斯尔》歌舞音乐，受到音乐界的广泛好评。曾长期与著名歌唱家哈扎布合作，任马头琴伴奏，多次在国内外同台献艺，为蒙古族音乐赢得了荣誉。在搜集、整理民间音乐方面也颇多贡献。

德伯希夫（1927—2007年），男，指挥家，作曲家。内蒙古自治区昭乌达盟（今赤峰市）宁城县人。曾任内蒙古音乐家协会主席、中国音乐家协会常务理事。1946年，参加内蒙古歌舞团，初为乐队演奏员，后从事音乐创作。1951年，入东北鲁迅文艺学院音乐部学习。1956年，毕业于中央乐团苏联专家杜玛舍夫指挥班。长期担任内蒙古歌舞团领导职务，历任副团长、团长、书记。多次出访苏联、蒙古、日本等国家，进行音乐文化交流。在从事指挥之余，创作了各种体裁的音乐作品三百余首。其代表作品有合唱曲《各族人民心连心》。此曲音调优美，感情炽烈，充满时代精神，热情歌颂了各民族兄弟在共产党领导下，亲如一家，团结奋进，共同建设美好生活的坚强意志。另外，女声小合唱《心上的人》《兴安河上的金丝雀》《龙梅》《草原儿女》（与他人合作）以及舞剧音乐《猎人与金丝鸟》等，也都得到了音乐界的好评。1989年，在北京举办"绿色长城"专场音乐会，出版有两部《德伯希夫音乐作品选》。

达·桑宝（1928—2003年），男，作曲家，音乐理论家，研究员。内蒙古自治区锡林郭勒盟镶黄旗人。中国音乐家协会会员，曾任内蒙古音乐家协会常务理事。父母会唱许多民歌，并能演奏民间乐器。受到家庭熏陶，他自幼酷爱民间音乐。1949年，参加革命。1950年，加入内蒙古军区政治部文工团，任乐队演奏员。1972年，调至内蒙古民族剧团，参加《草原曙光》《白依玛》等歌剧的音乐创作。其代表作品有歌曲《阳光》《大青山颂》，在内蒙古广为流传。先后出版了《察哈尔民歌集》《党的阳光》《再见吧，亲爱的》。1979年，参加筹建内蒙古文学艺术研究所，任副所长。编撰《中国民间歌曲集成·内蒙古卷》（副主编），对搜集整理蒙

古族民歌，继承优秀的民族文化遗产做出了贡献。

美利其格（1928—2014年），男，作曲家。内蒙古自治区兴安盟科尔沁右翼前旗人。中国音乐家协会会员，曾任内蒙古民族剧团副团长、内蒙古文联委员、内蒙古音乐家协会常务理事。1947年，参加内蒙古歌舞团，初为乐队演奏员，任该团民间艺人小组组长，向色拉西学习马头琴。后来，向达斡尔族作曲家通福学习作曲。1949年，创作合唱曲《永远跟着共产党》，广为流行，显露出作曲才华。1951年，入中央音乐学院作曲系，在此期间创作独唱歌曲《草原上升起不落的太阳》。此歌以朴素的语言，真挚的情感，优美深沉的音调，热情歌颂了中华人民共和国成立后蒙古族人民的新生活，获得巨大成功。1954年，此曲在全国歌曲评奖中荣获一等奖，深受各族人民喜爱，是中华人民共和国成立初期优秀的抒情歌曲。1956年，进入苏联莫斯科音乐学院作曲系学习。1960年，调入内蒙古实验剧团，主要从事歌剧创作。其代表作品有蒙古语歌剧《达那巴拉》《莉玛》，好来宝说唱剧《扇子骨的秘密》以及电影音乐《祖国啊！母亲》（与他人合作）等。

阿民布和（1929—　），男，作曲家。内蒙古自治区昭乌达盟（今赤峰市）阿鲁科尔沁旗人。中国音乐家协会会员，曾任内蒙古音乐家协会常务理事。1946年，参加中国人民解放军，从事部队文艺宣传工作，后转入内蒙古军区政治部文工团。长期担任领导工作，历任副团长、团长等职。1959年，进入中央音乐学院作曲系干部班学习。几十年来创作了两百余首歌曲，曾多次荣获优秀创作奖。其代表作品有《一轮红日照草原》《美丽的草原》《牧场上》等。

包·乌兰巴干（1930—2017年），男，作曲家。辽宁省阜新蒙古族自治县人。中国音乐家协会会员，曾任内蒙古音乐家协会理事。1946年，参加中国人民解放军。1949年初，加入内蒙古军区骑兵第二师文艺宣传队，中华人民共和国成立后转入内蒙古军区政治部文工团，担任作曲。1960年，进入沈阳音乐学院学习作曲。主要作品有女声小合唱《歌唱我们的新生活》《金色兴安岭》等。

额尔敦朝鲁（1930—　），男，作曲家。内蒙古自治区哲里木盟（今通辽市）科尔沁左翼中旗人。先后任内蒙古文联副主席、内蒙古音乐家协会副主席、中国音乐家协会理事。1946年，加入内蒙古军区骑兵第二师文艺宣传队，后转入内蒙古军区政治部文工团，任乐队队长、创作室主任。其代表作品有男声小合唱《乘马冲击》、电影音乐《孟根花》等。1976年，调入内蒙古文联。担任《草原歌声》主

编、《中国民间歌曲集成·内蒙古卷》主编。

达·仁沁（1931—　　），男，作曲家。吉林省郭尔罗斯后旗（今黑龙江省肇源县）人。中国音乐家协会会员，曾任内蒙古音乐家协会理事。1947年，参加内蒙古军区政治部文工团，任演奏员兼作曲。主要作品有《希望》《兴安岭赞》等。1978年，调入内蒙古广播艺术团，任创作室主任。1979年，与他人合作编辑出版《蒙古民歌500首》。参加《中国民间歌曲集成·内蒙古卷》编纂工作，任《蒙古民歌》编辑部副主编，对继承和发扬民族音乐做出了贡献。

莫尔吉胡（1931—2017年），男，作曲家，音乐教育家，音乐理论家。内蒙古自治区锡林郭勒盟太仆寺旗人。曾任内蒙古电影制片厂厂长、内蒙古音乐家协会主席、中国音乐家协会理事。1946年，参加内蒙古歌舞团，初为乐队演奏员，后从事音乐创作。1949年，进入东北鲁迅艺术学院学习。20世纪50年代初创作独唱歌曲《绣着鸽子的慰问袋》，广为流传，深受群众喜爱。1954年，考入上海音乐学院作曲系，先后师从黎英海教授、苏联专家阿拉波夫。其主要作品有舞曲《心中的歌》，电影音乐《成吉思汗》《马可波罗》《战地黄花》，钢琴曲集《山祭》等。长期从事音乐教育工作，曾任内蒙古艺术学校副校长，培养了大批音乐人才。作曲家阿拉腾奥勒、歌唱家拉苏荣及德德玛等人，都得益于他的发现与栽培。"文化大革命"结束后，为了提高内蒙古的音乐教育水平，主编一套小学、中学音乐课本，率先采用五线谱，取得了良好效果。他还是一位卓有成就的音乐理论家，长期研究蒙古族音乐。曾赴新疆阿尔泰山区考察蒙古族民间乐器冒顿·潮尔、图卜硕尔等，发表了《追寻胡笳的踪迹》等数篇论文，在音乐理论界产生了广泛影响。

额尔登格（1932—2006年），男，作曲家。内蒙古自治区锡林郭勒盟西乌珠穆沁旗人。曾任中国音乐家协会理事、内蒙古音乐家协会常务理事。自幼酷爱音乐，天赋过人，善唱长调民歌。1951年，参加锡林郭勒盟文工团，历任乐队队长、指挥、副团长等职。后从事音乐创作，处女作《牧羊姑娘》获内蒙古自治区创作奖。四十多年来，共创作歌曲、乐曲三百五十余首。其代表作品有歌曲《锡林河》《娜布其玛》《老牧民的喜悦》《快乐的挤奶员》，器乐曲《小鹰展翅》《草原民兵》等。他参加创作的《挤奶员舞》，曾获世界青年联欢节三等奖。其作品具有浓郁的民族风格，强烈的时代精神，与人民生活息息相关，受到广大群众的喜爱和欢迎。

永儒布（1933—2016年），男，作曲家，指挥家。内蒙古自治区哲里木盟（今

通辽市）科尔沁左翼中旗人。曾任内蒙古广播电视艺术团副团长、内蒙古音乐家协会主席、中国音乐家协会理事。1948年，参加内蒙古军区骑兵第一师文艺宣传队，任乐队演奏员。后转入内蒙古军区政治部文工团。20世纪60年代末，调入乌兰察布盟文工团。1978年，调入内蒙古广播文工团，任乐队指挥兼作曲，创作了大量交响乐、合唱、独唱、独奏曲，取得了丰硕的成果。其代表作品有交响组曲《故乡音诗》，无伴奏合唱《四季》（民歌改编），艺术歌曲《枣红马》《肥壮的白马》（均由民歌改编）以及电影音乐《小活佛》，电视音乐《超越生命的爱》，话剧《牧马女神》，插曲《八骏赞》等。

阿拉坦胡雅格（1935—1986年），男，作曲家，音乐教育家。内蒙古自治区哲里木盟（今通辽市）库伦旗人。内蒙古音乐家协会会员。1955年，毕业于通辽师范学校，任教于呼和浩特第二师范学校。先后担任内蒙古教育出版社音乐编辑、广播电台蒙文艺部音乐组副组长。三十多年来，创作了二百余首歌曲。其主要作品有《牧民新歌》《幸福一定属于我们》《建设金色的边疆》等。他所创作的《民族团结好》一歌，荣获1982年全国民族团结歌曲比赛一等奖。为了普及音乐知识，编写了三十余万字的蒙古文《乐理》，受到蒙古族音乐教育工作者和青少年读者的普遍欢迎。

敦都布（1935—1991年），男，作曲家。内蒙古自治区呼伦贝尔盟（今呼伦贝尔市）新巴尔虎左旗人。内蒙古音乐家协会会员。1958年，参加内蒙古军区政治部文工团，初为乐队演奏员，后从事音乐创作。在军队队列歌曲及儿童歌曲创作方面，取得了突出成就。1984年，与他人合作出版 《布里亚特蒙古民歌集》，具有较高资料价值。

（二）歌唱家

随着音乐创作的繁荣，蒙古族音乐表演艺术家也迅速成长起来。自20世纪50年代初始，哈扎布、宝音德力格尔、敖登高娃、朝鲁、普力杰等蒙古族歌唱家，陆续登上了音乐舞台。作为草原游牧民族，蒙古人创造了自己独特的草原长调牧歌。中华人民共和国成立以来，长调民歌演唱艺术始终受到重视，占据着内蒙古声乐界的主导地位。著名歌唱家哈扎布、宝音德力格尔，则是蒙古族草原声乐流派的杰出代表。在他们的努力和带动下，长调民歌演唱艺术已发展到较高水平。在演唱、教

学、曲目等方面，初步实现了规范化、系统化，培养出了许多优秀的青年歌唱家。

在继承和发扬草原长调民歌演唱艺术的同时，内蒙古声乐界亦十分重视学习和借鉴其他兄弟民族乃至外国的声乐艺术及其演唱方法。半个世纪以来，蒙古族涌现出许多美声唱法歌唱家，取得了令人瞩目的成就，并逐步形成长调民歌唱法、美声唱法并驾齐驱，相互促进，共同发展的良好格局。

哈扎布（1922—2005年），男，著名歌唱家。内蒙古自治区锡林郭勒盟阿巴嘎旗人。曾任中国音乐家协会理事、内蒙古音乐家协会常务理事。其父额班台吉系本旗一名小官吏，善弹雅托噶，母亲会唱民歌。受家庭熏陶，自幼酷爱唱歌，显露出过人的音乐天赋。十五岁时拜著名歌手斯日古楞为师。不久，又师从阿巴嘎旗首席歌手特木丁。经过四年的正规训练，掌握了长调歌曲演唱技艺。1949年，在锡林浩特小学任教员。1952年，进入锡林郭勒盟文工团，成为一名专业文艺工作者。1953年2月，调入内蒙古歌舞团，任独唱演员。哈扎布是蒙古族最负盛名的长调民歌大师，草原传统声乐流派的杰出代表。其演唱风格雄浑豪放，典雅端庄，具有行腔委婉，装饰华丽，音色纯净，意境深远的艺术特点。他的曲目十分广泛，既能演唱音域宽广、难度极大的长调歌曲，又能演唱风趣活泼、通俗易懂的短调民歌。1953年，参加全国民间音乐舞蹈会演，获优秀表演奖。其代表曲目有长调民歌《走马》《小黄马》《四季》《苍老的大雁》，潮尔歌曲《圣主成吉思汗》《初升的太阳》以及短调民歌《董桂姑娘》《万梨》等。

经过几十年的艺术实践，哈扎布创造性地发展了长调歌曲演唱方法，将其提高到一个崭新的阶段，对于长调歌曲演唱法逐步走向系统化、规范化，创立独具特色的蒙古族草原声乐学派，做出了不可磨灭的贡献。为此，乌兰夫主席曾亲笔为他题词"人民的歌唱家哈扎布"。他不仅是杰出的歌唱家，也是诲人不倦的优秀教师，长期致力于培养新一代长调歌手。我国著名歌唱家胡松华、拉苏荣等人，都是他的得意门生。1982年以来，他回到故乡阿巴嘎旗，自筹资金举办了民歌训练班，为家乡人民培养年轻歌手，使长调民歌后继有人。1991年，荣获内蒙古艺术界"金驼奖"，内蒙古自治区政府特授予他"歌王"称号。

萨仁格日勒（1922—　），男，潮尔歌唱家，笛子演奏家。内蒙古自治区锡林郭勒盟阿巴哈纳尔旗（今锡林浩特市）人。少年时代曾入寺庙学习蒙古文。后拜当地民间乐手宝日呼为师，学习吹笛子。擅长演奏长调民歌和民间乐曲，兼能演唱

潮尔合唱，并熟练地掌握了潮尔这一独特唱法。声音浑厚雄壮，粗犷有力，是蒙古族潮尔唱法的重要传人。1950年，加入锡林郭勒盟文工队，任笛子独奏演员。1952年，调入内蒙古歌舞团。经常与哈扎布合作，演唱蒙古族长调宴歌和赞歌。其主要曲目有潮尔合唱《成吉思汗颂》《旷野》《晴朗》《孔雀》等。他还长期担任宝音德力格尔的笛子伴奏，为广大听众所熟悉和喜爱。1979年，参加内蒙古首届民间音乐戏曲录音会，再度与哈扎布合作，录制多首潮尔合唱，为弘扬民族音乐文化做出了贡献。

普力杰（1925—1981年），男，歌唱家，著名歌剧演员。内蒙古自治区锡林郭勒盟正白旗人。中国音乐家协会会员、内蒙古音乐家协会会员。1946年，参加中国人民解放军，历任内蒙古骑兵第四师战士、班长、排长、连指导员。1950年，加入内蒙古军区政治部文工团。1955年，调入内蒙古歌舞团，任独唱演员。参加演出歌剧《三座山》，成功扮演了男主角云登，得到音乐界一致好评。声音嘹亮纯净，字正腔圆，极富艺术感染力，是享誉草原的歌唱家。他多才多艺，具有深厚的艺术修养，曾任内蒙古电影制片厂蒙古语配音演员，塑造了许多栩栩如生的人物形象。

敖登高娃（1929—2012年），女，歌唱家。内蒙古自治区哲里木盟（今通辽市）库伦旗人。中国音乐家协会会员、内蒙古音乐家协会会员。1948年，加入内蒙古歌舞团，任独唱演员。后赴中国音乐学院进修，师从汤雪耕教授。音色清脆甜美，善于演唱东部蒙古语民歌及蒙古语、汉语艺术歌曲。其代表曲目有《敖包相会》《绣着鸽子的慰问袋》《鹿花马》《金叶玛》等，曾举办独唱音乐会，灌制了九张唱片。为多部电影演唱插曲，为中央人民广播电台及内蒙古人民广播电台录音播放了数百首歌曲。自20世纪50年代开始，先后出访苏联、蒙古、朝鲜、日本等国，受到各国听众的热烈欢迎。

朝鲁（1930—1986年），男，低音歌唱家。内蒙古自治区锡林郭勒盟正蓝旗人。早年赴蒙古人民共和国（今蒙古国）学习，显露出过人的歌唱天赋，在乌兰巴托人民艺术剧院任独唱演员，曾荣获金质奖章。内蒙古自治区成立后，即返回祖国。1955年，加入内蒙古歌舞团，任独唱演员。参加歌剧《三座山》的演出，扮演重要角色巴拉干，受到好评。1959年，调入内蒙古广播文工团。其代表曲目有《草原上升起不落的太阳》《嘎达梅林》《纳林河畔的蝴蝶》等。声音洪亮浑厚，气息通畅，字正腔圆，深受群众喜爱。

莫德格（1930—　），女，歌唱家。内蒙古自治区锡林郭勒盟西乌珠穆沁旗人。母亲是民间歌手，其自幼学唱长调民歌，在当地负有盛名。1952年，参加内蒙古歌舞团，任独唱演员。声音纯厚甜美，行腔婉转自然，具有浓郁的草原气息。后回到家乡工作，经常参加文艺演出。1979年，应邀参加内蒙古首届民间音乐戏曲录音会，录制了大量的长调民歌，为弘扬民族音乐事业做出了贡献。其代表曲目有《孤独的驼羔》《凉爽宜人的杭盖》《绿缎子》《长尾马》《枣骝马》等。

宝音德力格尔（1932—2013年），女，著名歌唱家，音乐教育家。内蒙古自治区呼伦贝尔盟（今呼伦贝尔市）新巴尔虎左旗人。曾任内蒙古艺术学校副校长、中国音乐家协会理事、内蒙古音乐家协会副主席。曾为中国文联委员、第三届全国人民代表大会代表。父亲是当地有名的民间艺人，其受家庭熏陶，自幼酷爱唱歌。1949年，在新巴尔虎左旗那达慕大会上登台歌唱家乡长调民歌，崭露头角。1951年，参加呼伦贝尔盟文工团，翌年调至内蒙古歌舞团，任独唱演员。1953年，参加全国民间音乐舞蹈会演，获优秀表演奖。1955年，参加第六届世界青年联欢节，演唱《海骝马》等长调歌曲，被誉为"罕见的女高音"，荣获金质奖章，为祖国赢得了荣誉。嗓音甜美，音质纯净，气息充沛，行腔自如，具有高亢豪放的草原风格，是呼伦贝尔草原民歌流派的杰出代表。主要曲目有《辽阔的草原》《褐色的雄鹰》《盗马姑娘》《清秀的山峰》《美丽的内蒙古》等，深受广大听众喜爱，在国内外享有很高声望。"文化大革命"结束后，调入内蒙古艺术学校，传授长调民歌，培养了大批青年歌手。1983年，她与辛沪光合作，编辑出版了《呼伦贝尔民歌集》，为弘扬民族音乐做出了贡献。

德力格尔玛（1934—　），又名汪浩茹，女，歌唱家。内蒙古自治区昭乌达盟（今赤峰市）喀喇沁右旗人。内蒙古音乐家协会会员。1950年，加入内蒙古歌舞团，任独唱演员。擅长演唱东北、陕北、内蒙古西部民歌小调。其代表曲目有《秋收》《妇女自由歌》《王大妈要和平》《王二嫂过新年》等。

曼凯（1935—　），女，歌唱家，歌剧演员。内蒙古自治区伊克昭盟（今鄂尔多斯市）准格尔旗人。中国戏剧家协会会员、内蒙古音乐家协会会员。1952年，考入伊克昭盟歌舞团。1954年，调入内蒙古歌舞团。1956年，赴中央音乐学院附中学习声乐。后调入内蒙古民族剧团，任歌剧演员。曾主演歌剧《三座山》《洪湖赤卫队》《杜鹃山》等多部蒙古语歌剧，受到音乐界好评。

图都布（1936— ），男，歌唱家。内蒙古自治区锡林郭勒盟镶白旗人。中国音乐家协会会员，曾任内蒙古音乐家协会理事。1954年，考入内蒙古广播文工团。1962年，调入内蒙古民族剧团，任歌剧演员。声音浑厚明亮，富有艺术感染力，曾在多部歌剧中扮演主要角色。1979年，调入内蒙古歌舞团。其代表曲目有《嘎达梅林》《锡林河》《大青山颂》等。

玛西都仍（1937— ），男，歌唱家。内蒙古自治区伊克昭盟（今鄂尔多斯市）达拉特旗人。中国戏剧家协会会员，曾任内蒙古民族剧团艺委会副主任、内蒙古音乐家协会理事。1954年，加入内蒙古歌舞团。1956年，赴中央音乐学院附中学习声乐。后调入内蒙古民族剧团，任歌剧演员。先后在《红灯记》《草原曙光》《莉玛》《章京之女》等数十部歌剧中扮演主要角色。演技精湛，声情并茂，塑造了许多生动鲜明的人物形象，受到广大观众的喜爱和欢迎。

图雅（1937— ），女，歌唱家。内蒙古自治区哲里木盟（今通辽市）库伦旗人。内蒙古音乐家协会会员。1956年，参加内蒙古军区政治部文工团，任独唱演员。音质纯净、音域宽广，富有艺术感染力。代表曲目有《母亲的恩情》《牧民的摇篮》《森德尔姑娘》等，受到广大听众的欢迎。1972年，调入内蒙古人民出版社，任音乐编辑。编辑出版了《蒙古民歌500首》等数十部音乐书籍，对繁荣发展内蒙古地区的音乐事业做出了贡献。

雷克庸（1939— ），男，歌唱家。北京人。曾任歌剧团团长等职，中国音乐家协会理事。1957年，考入中央音乐学院声乐系。毕业后分配到中央歌剧舞剧院，任歌剧演员兼声乐教师。先后在《刘胡兰》《阿依古丽》《第一百个新娘》《马可·波罗》《叶甫根尼·奥涅金》《货郎与小姐》《茶花女》《卡门》《费加罗的婚礼》等二十余部中外歌剧中扮演主要角色。声音浑厚洪亮，气息通畅，善于刻画各种性格的人物形象。1981年，荣获文化部优秀演员奖。

鲍琦瑜（1940— ），女，京剧表演艺术家。北京人。中国戏剧家协会会员，曾任内蒙古戏剧家协会理事。1960年，毕业于中国戏曲学校表演系，学习梅派青衣。翌年加入内蒙古京剧团。声音纯净明亮，扮相俊俏，功力深厚。除了擅长表演传统剧目外，还先后主演了《巴林怒火》《腾格里》《北国情》《草原小姐妹》等现代戏，成功地塑造了许多蒙古族妇女的英雄形象。

努玛（1940— ），女，歌唱家。内蒙古自治区呼伦贝尔盟（今呼伦贝尔市）

鄂温克族自治旗人。中国音乐家协会会员、内蒙古音乐家协会会员。1956年，加入呼伦贝尔盟歌舞团，任独唱演员。擅长演唱民间歌曲，尤精于布里亚特蒙古民歌。其创作歌曲有《草原晨曦圆舞曲》《富饶的内蒙古》等。1962年，参加全区独唱、独舞、独奏会演，荣获优秀奖。1984年，与他人合作，出版《布里亚特蒙古民歌集》。

占布拉（1940—2014年），男，歌唱家。内蒙古自治区兴安盟扎赉特旗人。中国音乐家协会会员。1956年，参加内蒙古军区政治部文工团，后调入呼伦贝尔盟歌舞团、中央民族歌舞团，任独唱演员。既能演唱美声歌曲，又能演唱蒙古族长调民歌。其代表曲目有《辽阔的草原》等。

阿日布杰（1941—　　），男，歌唱家。内蒙古自治区阿拉善盟阿拉善右旗人。中国音乐家协会会员，曾任中国民族声乐学会理事。1958年，考入内蒙古军区政治部文工团，任独唱演员。1965年，赴上海音乐学院进修。后调入北京，先后在工程兵文工团、武警总部政治部文工团工作，任独唱演员兼歌队队长、声乐指导。四十多年来，踏遍祖国的千山万水、边防哨卡，为解放军指战员服务，贡献了自己的青春。曾多次参加全国和全军重大文艺会演，两次举办独唱音乐会，受到音乐界和广大听众好评。代表曲目有《草原上升起不落的太阳》《嘎达梅林》《雕花的马鞍》等。1977年，荣获解放军总政治部颁发的优秀表演奖。

娜仁花（1942—　　），女，歌唱家。内蒙古自治区锡林郭勒盟东乌珠穆沁旗人。中国音乐家协会会员。1959年，参加内蒙古军区政治部文工团，后调入北京军区政治部文工团，任领唱、独唱演员。擅长草原长调民歌。代表曲目有《草原女民兵》等。

田绍祖（1942—　　），男，歌唱家，音乐教育家。内蒙古自治区土默特左旗人。内蒙古音乐家协会会员。1957年，考入内蒙古艺术学校，师从钟国荣教授。毕业后分配到内蒙古歌舞团，任独唱演员，合唱队队长兼指挥。其代表曲目有《白云鄂博颂》《草原晨曲》《草原上升起不落的太阳》《小青马》等。后调入内蒙古大学艺术学院，任声乐教员兼合唱指挥。

（三）民族器乐演奏家

蒙古族的器乐演奏艺术，向来为马头琴、四胡、笛子、雅托噶等民族器乐独奏

所占据。中华人民共和国成立以来，在继承民族器乐的优良传统，发扬民间乐器的固有特色，培养年轻一代演奏人才等方面，取得了可喜成绩。

色拉西（1887—1968年），男，著名马头琴演奏家，音乐教育家。内蒙古自治区哲里木盟（今通辽市）科尔沁左翼中旗人。曾任内蒙古文联副主席、内蒙古音乐家协会主席、中国音乐家协会理事。出身于贫苦牧民家庭。祖父、外祖父、父亲都是马头琴手，母亲是民间歌手。自幼受家庭熏陶，九岁开始学琴，十三岁公开演奏。十七岁当牛倌，在野外放牧劳动之余，刻苦练琴，潜心钻研，掌握了娴熟的马头琴演奏技艺。二十一岁被迫离家，在科尔沁左翼中旗莫林庙服役三年。在此期间，先后结识了几位著名的民间艺人，拜他们为师。向仁沁老人学习马头琴，更好地掌握了科尔沁音乐的演奏风格。向达令嘎学习四胡，学习《得胜令》《柳青娘》等乐曲。1911年始，成为一名职业民间艺人，在科尔沁草原上漫游。日伪统治时期，曾被指派参加东蒙民间艺人代表团，赴日本东京录制唱片，演奏了不少优秀的民间乐曲。

色拉西是科尔沁草原马头琴流派的杰出代表，经过几十年的磨炼，形成质朴苍劲、深沉凝练的演奏风格，具有极强的艺术感染力。他的演奏曲目十分丰富，既有大量的蒙古族民歌与英雄史诗，又有从民歌脱胎而来的民间乐曲以及汉族乐曲《普庵咒》《八音》等。代表曲目有《朱色烈》《乌拉盖河》《本宾希里》《海龙》《碧斯曼姑娘》《满都拉》等。

1948年，色拉西应邀加入内蒙古歌舞团，成为一名新文艺工作者。1950年10月，随团去北京参加国庆晚会，为党和国家领导人演奏。1957年，调到内蒙古艺术学校任教，为国家培养了许多新一代马头琴人才。著名马头琴演奏家桑都仍、阿拉坦桑等人，即他的得意门生。20世纪60年代初，曾赴京讲学、录音，灌制了密纹唱片，为后人留下了珍贵的音乐资料。

铁钢（1907—1992年），男，盲艺人，中音四胡演奏家。内蒙古自治区兴安盟扎赉特旗人。八岁从姑父学习四胡，兼能演唱长篇叙事民歌。少年时代即走上社会，成为流浪艺人。擅长中音四胡，音色浑厚纯净，技艺高超，极富抒情色彩。其曲目十分丰富，除却大量东蒙民歌外，尤善演奏说书曲牌，采用"弹、按、滑、打、敲"等特殊技法，表现流水鸟鸣、马嘶风啸、吹角放炮等音响效果。他还练就一手绝技，同时演奏两把胡琴，为世人所称道。1948年，进入内蒙古歌舞团。1953

年，应邀录制唱片，自拉自唱长篇叙事歌《诺丽格尔玛》，采用连续转调的方法，塑造歌中不同人物形象，实为民歌演唱中的一项大胆创新。1963年，调入内蒙古艺术学校任教，为培养新一代四胡演奏人才做出了贡献。

巴拉干（1910—1966年），男，马头琴演奏家。内蒙古自治区锡林郭勒盟阿巴嘎旗人。少年时代即学会演奏马头琴，天资聪颖，技艺精湛，年轻时曾应召加入王府乐班。中华人民共和国成立后参加内蒙古巴彦淖尔盟歌舞团，任独奏演员。他是蒙古族"五度定弦法"马头琴流派的杰出代表，音色纯净明亮，清新自然，尤为擅长泛音演奏法。其代表曲目有《鄂尔多斯的春天》（与他人合作）、《凉爽的杭盖》《清秀的山峰》《四季》《阿斯尔》等。除了精通传统的马头琴曲目之外，他还从民间挖掘和提炼出几十种表现骏马形象的"马步奏法"，为后人的演奏和创作提供了宝贵经验。在从事演奏之余，还培养了许多年轻的马头琴人才，诸如桑都仍、巴依尔等著名马头琴演奏家。

孙良（1910—1997年），男，著名高音四胡演奏家，音乐教育家。原籍辽宁省阜新蒙古族自治县。出身于贫苦农民家庭，十一岁时随家迁至内蒙古自治区哲里木盟（今通辽市）科尔沁左翼中旗。自幼天资聪颖，酷爱音乐。从七八岁时起，不顾家人反对，偷偷地学会了拉胡琴。十三岁便熟练地掌握了四胡演奏技艺，为本村父老乡亲演奏民间乐曲。他虚心好学，博采众长，不断追求完美境界，先后向著名说书艺人丹巴仁沁，王府秘书仁钦扎木苏求教，受益匪浅。二十多岁时，已跻身于本旗著名乐师行列。经常同纳木吉勒、那达米德、伊兴嘎等乐师切磋技艺，合奏对乐，其演奏艺术已趋于成熟。

孙良是科尔沁草原四胡流派的杰出代表。他的演奏风格朴实自然，刚健清新，音色圆润饱满，运弓扎实流畅，达到了炉火纯青的地步。经过几十年的艺术实践，创立了"按、滑、打、弹、勾"等多种演奏方法以及"长弓快曲"的技巧，大大丰富了四胡的表现力。他的演奏曲目十分丰富，除了几百首东蒙民歌之外，还有从民歌演变而来的独奏曲《荷英花》《莫德列玛》，汉族古曲《得胜令》《柳青娘》《普庵咒》等。大凡他演奏过的曲目，都经过不同程度的加工改编。如《八音》这首汉族民间乐曲，经过他和伊兴嘎共同研究，精心设计，率先由他在不同把位上演奏，形成十二个调性的不同变体，使之成为一首民族器乐精品。

孙良不仅是一位杰出的演奏家，同时也是一位成就卓著的乐器改革家。在科尔

沁地区流传的民间乐器四胡，原以中音四胡为主，只用于说唱伴奏或合奏。他经过长期探索，不断改革，终于研制出一种适合于独奏的高音四胡，使其在民间合奏中确立了领衔地位，得到了社会的普遍认可。

1949年秋，孙良应邀来到乌兰浩特，加入内蒙古歌舞团，担任独奏演员，将高音四胡搬上了专业文艺舞台。1957年，调入内蒙古广播文工团。三十多年来，为广播电台录音播放了数百首蒙古乐曲，为人民留下了宝贵的民间音乐遗产。孙良老人德高望重，诲人不倦，先后培养了数十名学生，堪称桃李满天下，被誉为高音四胡的一代宗师。

苏玛（1914—1970年），男，四胡演奏家。吉林省前郭尔罗斯蒙古族自治县人。其父系当地民间乐师，兼能多种民间乐器。自九岁始从父亲学习四胡，后来师从哈斯玛，十八岁即已成名。中华人民共和国成立以来，经常参加县、省举办的群众文艺演出活动。1955年，晋京参加全国群众业余音乐舞蹈观摩会，登台演奏四胡，荣获优秀表演奖。1956年，随中国文化艺术代表团赴前捷克斯洛伐克，参加首届"布拉格之春"国际音乐演出节。1957年，调入县民族歌舞团，任独奏演员，后任团长。代表曲目有《小姐赶路》《八音梆子》《闷弓》等。苏玛是科尔沁草原四胡流派的重要演奏家，他的演奏风格深沉凝练、朴实严谨，受到国内外听众的好评。主要作品有《苏玛四胡演奏法》《苏玛琴曲一百首》。中央音乐学院民族音乐研究所曾出版《苏玛四胡曲集》一书。

巴布道尔吉（1917—1981年），男，高音四胡演奏家。内蒙古自治区锡林郭勒盟正蓝旗人。自幼聪颖过人，八岁始学会演奏四胡。颇通文墨，曾任当地小学教员，熟悉民间音乐及历史掌故。擅长演奏蒙古民歌以及民间合奏曲《阿斯尔》等，是内蒙古西部地区四胡流派的重要代表人物。1950年，加入内蒙古歌舞团，任四胡演奏员。1956年，回到故乡，筹建群众文化馆，后调至正蓝旗乌兰牧骑，任副队长。1979年，应邀参加内蒙古首届民间音乐戏曲录音会，将自己毕生搜集、整理的全套民间乐曲《阿斯尔》，毫无保留地传给了后人，为继承发扬优秀的民族音乐遗产做出了重要贡献。

门德巴雅尔（1925—　），男，四胡演奏家，作曲家，音乐理论家。内蒙古自治区兴安盟科尔沁右翼中旗人。曾任内蒙古音乐家协会理事。出身于民间文艺爱好者家庭，少年时代即已掌握四胡演奏技艺。1947年，参加中国人民解放军，入内

蒙古军政大学学习。后调入内蒙古军区政治部文工团，任四胡独奏演员，先后担任音乐组组长、副团长等职。1960年，入上海音乐学院干部班学习作曲。其代表作品有《青春之歌》《富饶的内蒙古》《边防雄鹰》等歌曲。《不讲卫生的玛格斯尔》一歌，荣获全军优秀创作奖。近年来注重研究蒙古族音乐，著有《蒙古宫廷音乐》《蒙古族民间说唱音乐套曲选》等专著。

桑都仍（1926—1967年），男，著名马头琴演奏家。内蒙古自治区兴安盟科尔沁右翼前旗人。中国音乐家协会会员，曾任内蒙古音乐家协会常务理事、内蒙古歌舞团乐队队长等职。自幼爱好民间艺术，学会拉四胡，演唱好来宝，被乡亲们誉为"小胡尔奇"。1947年，加入内蒙古歌舞团，任乐队演奏员。1951年，拜著名马头琴演奏家色拉西为师，成为中华人民共和国成立后第一位蒙古族青年马头琴演奏家，多次在内蒙古和全国文艺会演中获奖。在科尔沁地区"四度定弦法"的基础上，又向巴拉干学习察哈尔"五度定弦法"，后留学蒙古人民共和国（今蒙古国），向马头琴演奏家扎米扬学艺。博采众长，刻苦钻研，终于创立了一套新型的演奏技法。音色明亮圆润，干净利落，演奏风格含蓄细腻，意境深邃，具有很高的艺术造诣。对于内蒙古马头琴艺术新流派的形成，演奏技巧的系统化、规范化，做出了巨大贡献。他还创作了许多独奏曲，其代表作品有《蒙古小调》《鄂尔多斯的春天》（与他人合作）、《四季》《走马》《怀念》等，这些乐曲已成为蒙古族马头琴艺术的保留曲目。

乐器改革方面，桑都仍大胆探索，勇于实践，也取得了很大成就。他与别人合作，试制出多种型号的木面共鸣箱马头琴，组成八十人的马头琴乐队，20世纪60年代初晋京演出，受到首都音乐界高度赞扬，为后人的成功改革奠定了基础。

阿拉坦桑（1928—2017年），男，马头琴演奏家。辽宁省阜新蒙古族自治县人。中国音乐家协会会员。1949年，加入内蒙古歌舞团，师从色拉西学习马头琴。1952年，调入中央民族歌舞团，任乐队演奏员。早年创作蒙古文歌词《绣着鸽子的慰问袋》，马头琴独奏曲《赛马》等，广为流行，受到听众喜爱。

阿巴干希日布（1932—1991年），男，马头琴演奏家。内蒙古自治区锡林郭勒盟阿巴嘎旗人。内蒙古音乐家协会会员。1955年，加入内蒙古歌舞团，师从桑都仍学习马头琴，任独奏演员。其演奏风格深沉委婉，富于浓郁的草原气息。代表曲目有《四季》等。后调入呼伦贝尔盟艺术学校任教，致力于培养年轻马头琴人才。

图·朝鲁（1933—　），男，四胡演奏家。内蒙古自治区锡林郭勒盟苏尼特右旗人。中国音乐家协会会员，曾任内蒙古音乐家协会理事、内蒙古歌舞团民乐队队长。1946年参军，在内蒙古军政大学中级班学习。1949年，加入锡林郭勒盟文工队。1953年，调入内蒙古歌舞团，任四胡独奏演员。熟悉各地蒙古族民间音乐，编创了多首民乐合奏曲。代表作品有《欢乐的牧民》《东蒙民歌变奏曲》，舞曲《剪羊毛》《欢乐的挤奶员》等。男声小合唱《牧马青年》，独唱歌曲《欢乐的司机》，分别荣获自治区"萨日纳"二等奖、三等奖。

吴云龙（1935—2013年），原名宫布色冷，男，四胡演奏家。内蒙古自治区哲里木盟（今通辽市）奈曼旗人。中国音乐家协会会员，曾任内蒙古音乐家协会常务理事。七岁始学四胡，师从艺人梁申德。1955年，加参加文艺工作，后调入哲里木盟文工团，任独奏演员。其演奏风格刚健清新，充满激情，富于科尔沁地方特色。其代表曲目有本人创作并演奏的独奏曲《白骏马》《牧马青年》，先后在自治区会演中获奖。在完善四胡演奏法，培养人才方面，均做出了贡献。

特穆奇杜尔（1936—2002年），女，三弦演奏家。内蒙古自治区锡林郭勒盟镶黄旗人。内蒙古音乐家协会会员。1950年，加入察哈尔盟宣传队。1953年，调入内蒙古歌舞团，任乐队演奏员。三弦演奏技艺精湛，风格独特，是西部地区蒙古族三弦演奏法的主要继承人，培养了许多三弦演奏人才。熟悉热爱民间音乐，与达·桑宝合作出版《锡林郭勒民歌集》，此书荣获内蒙古自治区"索龙嘎"奖二等奖。

桑杰（1937—　），男，笛子演奏家。内蒙古自治区昭乌达盟（今赤峰市）翁牛特旗人。内蒙古音乐家协会会员。1956年，加入内蒙古歌舞团，任独奏演员。音色浑厚饱满，指法娴熟，擅长演奏蒙古族民间乐曲。其代表曲目有《阿斯尔》《四季》以及大量蒙古民歌。创作并演出了《驯马手之歌》《鸿雁湖随想曲》《金色的牧场》等乐曲。

（四）说唱、戏曲表演艺术家[1]

言菊朋（1890—1942年），原名言锡，男，著名京剧表演艺术家。北京人，祖籍内蒙古自治区锡林郭勒盟正蓝旗。幼年入陆军贵胄学堂，后在清廷蒙藏院贡职。少时酷爱京剧，师从陈彦衡习谭派老生，曾得溥侗等名家指教，是北京著名梨园

[1] 本部分内容参考了叁布拉诺日布著作《蒙古胡尔齐三百人》一书，谨表谢意。

票友。1923年，以演员为业，名声大震。后博采众长，创立新腔，其特点为婉转跌宕，字正腔圆，世称"言派"。其代表剧目有《卧龙吊孝》《汾河湾》《法场换子》《战太平》《桑园寄子》等。

扎那（1901—1986年），男，著名说书艺术家。内蒙古自治区哲里木盟（今通辽市）扎鲁特旗人。自幼聪颖好学，精通蒙、藏、汉文，兼能蒙医。熟读《红楼梦》《三国演义》等古典文学名著，对日后走上说书艺术道路起到了重要作用。十六岁始拜达里扎布、乌尔塔那斯图为师，学习说唱乌力格尔，二十岁时已能独立从艺。1927年，科尔沁右翼中旗王府招募说书艺人，从一百余名艺人中遴选出四人，其中就有年轻的扎那。其主要曲目有《三国演义》《封神演义》《红楼梦》《火妖》《巴林王的枣红马》等。中华人民共和国成立后，他边行医边说唱乌力格尔，受到听众欢迎。1958年，扎鲁特旗举办说书艺人训练班，应聘担任教员，培养了几十名中青年说书艺人，被誉为当地说书界一代宗师。

琶杰（1902—1962年），男，著名说书艺术家。内蒙古自治区哲里木盟（今通辽市）扎鲁特旗人。中国作家协会会员、中国音乐家协会会员，曾任内蒙古民间文学研究会副主席、内蒙古文联委员。出身于贫苦牧民家庭。自幼天资聪颖，酷爱音乐，经常聆听说书大师却崩的精彩表演，对日后走上说书艺术道路产生了极大影响。九岁时被送入寺庙当喇嘛，在严苛的宗教戒律禁锢下，仍如饥似渴地学习说书，演唱好来宝，终于掌握了说唱技艺。在当喇嘛期间曾三次逃离寺院，均被抓了回来，遭到狠狠毒打。直至十八岁才脱离寺庙，成为一名职业说书艺人。

琶杰是蒙古族说书艺术大师，其表演风格崇尚真实，朴实自然，简洁洗练，语言生动风趣，具有博大精深的艺术特色。其代表曲目有《三国演义》《西游记》《隋唐演义》等。除了说书之外，擅长演唱英雄史诗，他改编演唱的《格萨尔王传》，是蒙古族格萨尔史诗中的重要版本，具有很高的艺术价值和学术价值。20世纪50年代中期，编唱新书《白毛女》《刘胡兰的故事》《赵一曼》等，对说书界产生了良好影响。

1951年，应邀加入内蒙古东部区文工团，成为一名专业文艺工作者。他怀着满腔热忱，创作了大量优秀好来宝，歌颂蒙古族人民的新生活。1955年，参加全区民族音乐舞蹈戏剧观摩会演，创作并演唱好来宝《内蒙古颂》《互助合作化好》，分别荣获一、二等奖。1956年，调入内蒙古说书厅，专门演唱蒙古语乌力格尔。他在

传统说书曲目的整理、加工、提高方面，做了大量工作。1958年7月，参加全国民间艺术工作者代表大会，受到党和国家领导人的接见。1960年，调到内蒙古社会科学院语言历史研究所，整理并演唱了民间英雄史诗《江格尔》《乌赫勒贵镇魔记》等。

跑不了（1903—1973年），男，说书艺术家。内蒙古自治区昭乌达盟（今赤峰市）敖汉旗人。出身于贫苦牧民家庭。天资聪颖，酷爱说书，过耳不忘。在劳动之余刻苦练习，颇有长进。后拜艺人布尔固德为师，终于成为一名杰出的说书艺人。他的演唱具有浓郁的抒情风格，注重音乐的表现力，擅长说唱悲剧故事。他所加工创新的许多曲牌，脍炙人口，广为流传，为说书界同仁学习和采用。20世纪50年代中期，应邀赴乌兰浩特，在蒙古语说书厅说书，深受听众欢迎。

毛依罕（1906—1979年），男，著名说书艺术家。内蒙古自治区哲里木盟（今通辽市）扎鲁特旗人。中国作家协会会员、中国音乐家协会会员、中国民间文学研究会会员，曾任内蒙古曲艺协会副主席、内蒙古自治区第一届和第二届政协委员、中国曲艺家协会理事。出身于贫苦牧民家庭，自幼过继于伯母家。其伯母陶林波尔是当地有名的民间艺人，能歌善舞，会拉胡琴。在伯母的影响下，学会了许多优美动听的民歌，并初步掌握了四胡演奏技艺，为日后走上说唱艺术道路打下了基础。年青时代的毛依罕，先后师从民间说书艺人拉布哈、葛勒特克都嘎尔、根登等人，向他们学习好来宝唱段和说书曲目，努力提高自己的表演水平。

毛依罕在旧社会为人放牧、割草，靠劳动谋生。农闲时则背起四胡走村串户，说唱好来宝、乌力格尔，过着半职业化的艺人生活。1949年4月，应邀加入内蒙古歌舞团，成为一名新文艺工作者。1956年11月，调入内蒙古说书厅，创作并演唱了《长征》《敖包相会》等新书。他还举办说唱艺术培训班，收徒传艺，培养了新一代说书人才。

毛依罕是蒙古族说书艺术的重要代表人物之一，他的演唱风格热情奔放，语言生动，浪漫夸张，富有幽默感，深受群众欢迎。其代表曲目有《水浒传》《隋唐演义》以及好来宝《醉汉》《说唱艺人的今昔》，叙事民歌《嘎达梅林》《扎纳玛》等。1959年7月，参加内蒙古自治区民族民间音乐舞蹈戏剧观摩演出大会，创作表演好来宝《铁牛》，荣获表演一等奖。1960年4月，被评为全国文化先进工作者，在北京参加了全国文化先进工作者代表大会。1980年，创作并演出的《党啊！母亲》，

荣获全国优秀曲艺作品一等奖。

乌斯夫宝音（1914—1978年），男，说书艺术家。内蒙古自治区昭乌达盟（今赤峰市）巴林右旗人。少年时代师从喀喇沁右旗王府说书艺人博彦伊博格尔，掌握了娴熟的说书技艺。中华人民共和国成立后，积极参加群众文化活动，多次受到表彰。1955年，参加内蒙古民间艺人训练班。1956年，调入内蒙古广播局文艺组。编唱《战斗的巴颜陶海》《大渡河》等新书。1957年，调至锡林浩特，创办了蒙语说书厅，说唱传统曲目和新编故事，受到广大听众的喜爱和欢迎。1959年，当选为先进文化工作者，在北京出席了全国群英会。

乌斯夫宝音的演唱风格崇尚真实，严谨洗练，语言生动，艺术功力深厚。经过几十年的辛勤探索，兼收并蓄蒙语说书不同流派的精华，形成自己的独特风格，对蒙古族说书艺术的发展做出了贡献。1983年，《乌斯夫宝音作品选》出版发行。

额尔敦居日和（1918—1984年），男，说书艺术家。内蒙古自治区兴安盟科尔沁右翼中旗人。自幼喜爱民歌和说唱，显露出艺术才华。在家乡读过几年书，如饥似渴地阅读历史故事和人物传记，为日后走上说书道路打下基础。他是著名说书艺人扎那的入门弟子，经过刻苦努力，掌握了三十余部传统曲目，诸如《封神演义》《唐五传》以及新书《白毛女》《智取威虎山》等。"文化大革命"结束后，他重新收徒传艺，培养年轻一代说书艺人，对于乌力格尔艺术的复兴，起到了承前启后的作用。

言慧珠（1919—1966年），女，京剧表演艺术家。北京人。著名京剧老生言菊朋之女。少时师从程玉菁、赵琦霞，学习程派青衣；从阎岚秋、朱桂芳习武旦。1939年，与父组织春元社，并合演《打渔杀家》等剧目，轰动北京剧坛。1943年，拜京剧大师梅兰芳为师，转为梅派。其代表剧目有《游园惊梦》《白蛇传》《花木兰》等。1957年，任上海市戏曲学校副校长。后赴内蒙古自治区首府呼和浩特慰问演出，获得巨大成功。

道尔吉（1924—1985年），男，说书艺术家。内蒙古自治区哲里木盟（今通辽市）扎鲁特旗人。曾任内蒙古曲艺家协会副主席、中国曲艺家协会理事。出身于贫苦牧民家庭，童年时在官府当佣人，自学蒙古文、藏古文。酷爱民间文艺，师从芭杰、那达米德等老一辈说书艺术家，十八岁即独立从艺。1955年，调入内蒙古广播文工团，任说书演员，专门演唱、播放蒙古语说书，受到广大听众好评。其代表曲

目有《花木兰》《后汉》《北辽》《青史演义》及新书《林海雪原》等。他所演唱的《富饶的查干湖》《白毛女》曾先后获奖。出版《说书艺人手册》《好来宝集》等蒙古文著作。

却吉嘎瓦（1933—1995年），男，说书艺术家。内蒙古自治区哲里木盟（今通辽市）扎鲁特旗人。中国曲艺家协会会员，曾任内蒙古曲艺家协会理事。父亲洛布桑是当地著名的民间祝词家，其自幼受家庭熏陶，酷爱民间音乐。少年时代即能自拉四胡，说唱乌力格尔，被当地群众誉为"小胡尔奇"。后拜琶杰为师，刻苦学艺二年，十六岁始成为说书艺人。1953年，为内蒙古广播电台聘用，成为一名新文艺工作者。1957年，考入内蒙古蒙古文专科学校。毕业后进入扎鲁特旗说书馆，专门从事乌力格尔说唱艺术。他的说书风格雄浑苍劲，语言生动，结构严谨，具有较高的艺术造诣。其代表曲目有英雄史诗《勇士图门·苏利德》，传统曲目《三国演义》，新编曲目《神圣的成吉思汗》《金色兴安岭》《奇袭白虎团》《平原作战》《白莲花》等。后调至巴彦淖尔盟乌拉特后旗群众文化馆。在演唱蒙语说书的同时，精心培养了十余名新一代说书艺人。

（五）民间艺人

自进入20世纪以来，蒙古族民间音乐领域内先后涌现出一批杰出的民间艺人。他们的演唱和演奏活动，极大地丰富了人民的文化生活。在艺人们的身上，凝聚着蒙古族音乐的优良传统和民族风格。他们所取得的艺术成就，不仅代表着那个时代的高峰，而且也是整个民族音乐宝库中的珍贵财富。

仁沁，男，马头琴艺人，生卒年代不详。内蒙古自治区哲里木盟（今通辽市）人。擅长演奏科尔沁草原长调民歌及民间乐曲。著名马头琴演奏家色拉西在青年时代曾拜他为师。

达令嘎，男，四胡艺人，生卒年代不详。辽宁省阜新蒙古族自治县人。他不仅擅长演奏蒙古族音乐，而且熟悉和精通汉族民间乐曲。1900年，因避义和团战乱，迁至科尔沁草原。在民间演奏各类乐曲，并收徒传艺。他的演奏与传艺活动，对当地民间器乐的发展和提高，起到了很大推动作用。

丹巴林沁，男，说书艺人兼四胡演奏家，生卒年代不详。辽宁省阜新蒙古族自治县人。擅长演奏科尔沁短调民歌及乌力格尔曲牌。他的高超技艺与独特风格，对

高音四胡演奏家孙良产生了很大影响。

特木丁，男，著名歌手，生卒年代不详。内蒙古自治区锡林郭勒盟阿巴嘎旗人。年轻时应征加入本旗王府乐班，任首席歌手。20世纪30年代至40年代红极一时，在内蒙古西部地区享有盛名。40年代初，奉命随德王乐班赴张家口，在那达慕大会上演唱，获得巨大成功。他是锡林郭勒草原长调民歌的杰出代表人物，亦是这一民歌风格的主要传人。嗓音高亢明亮，音域宽广，当时实属罕见。晚年录有唱片《圣成吉思汗》，尚能领略其风采。著名歌唱家哈扎布早年曾拜他为师，得益匪浅。

斯日古楞，男，著名歌手，生卒年代不详。内蒙古自治区伊克昭盟阿巴哈纳尔左旗（今锡林浩特市）人。任本旗王府乐班首席歌手，擅长演唱长调民歌。1937年，哈扎布拜他为师。经过他的精心培养，哈扎布掌握了长调歌曲的演唱技艺，为日后成为著名歌唱家打下了坚实基础。

敖登巴尔（1912—1989年），女，民间歌手。内蒙古自治区伊克昭盟（今鄂尔多斯市）乌审旗人。出身于贫苦牧民家庭。其父母是当地民间歌手。自幼天资过人，喜爱唱歌。经常跟随父母参加婚礼、节日聚会，聆听民间歌手们的歌唱，学会了不少鄂尔多斯民歌。年轻时即已成名，应邀演唱各类民间歌曲，但始终没有脱离放牧劳动。敖登巴尔是鄂尔多斯高原上杰出的民间歌手，嗓音清脆甜润，音域宽广，气息充沛，功力深厚，真假声唱法运用自如，具有浓郁的鄂尔多斯风格。其代表曲目有《森吉德玛》《成吉思汗的两匹骏马》《查巴干希里》《六十棵榆树》《乌仁唐耐》《黑缎子坎肩》《三匹枣骝马》等。

中华人民共和国成立以来，敖登巴尔经常参加群众文艺会演，并多次获奖。自20世纪50年代始，在电台录音播放鄂尔多斯民歌，其歌声为广大听众所熟悉和喜爱。20世纪60年代初，应邀到内蒙古艺术学校传授民歌。1979年，参加内蒙古首届民间音乐戏曲录音会，将宝贵的民歌遗产留给后人，为弘扬民族文化做出了贡献。

洁吉嘎（1912—2005年），女，民间歌手。吉林省镇赉县人。出身于名门望族。其母亲、叔父均是当地有名的民歌手，自幼受家庭熏陶，学会了许多民歌。她所演唱的民间歌曲中，有几十首古老的科尔沁草原长调民歌。其中既有赞歌、宴歌、酒歌、婚礼歌，又有古代武士思乡曲和宫廷歌曲。诸如《和林城谣》《金色圣山》《也先汗之歌》等，均为元、明时代的古歌，具有较高的艺术价值和资料价

值。其演唱朴实自然，深沉委婉，保持着科尔沁草原长调民歌的典型风格。

扎木苏（1913—1999年），男，著名民间歌手。内蒙古自治区伊克昭盟（今鄂尔多斯市）鄂托克前旗人。出身于贫苦牧民家庭。其舅父是当地民间歌手，将他培养成为一名优秀歌手。他是鄂尔多斯地区男高音歌手中的佼佼者，嗓音高亢嘹亮，共鸣通畅，气息充沛，为世人所惊叹。代表曲目有《查巴干希里》《柏树岭》《六十棵榆树》《豹花白的驼羔》等。1978年，在北京参加全国业余文艺调演，以六十六岁高龄登台演唱，一曲歌罢，引起轰动，获得极大成功。其独特的演唱方法为首都声乐界所关注。《人民音乐》曾发表文章，专门介绍他的歌唱方法以及对民歌演唱的独到见解。

塔巴海（1915—1958年），男，民间歌手。内蒙古自治区呼伦贝尔盟（今呼伦贝尔市）新巴尔虎左旗人。擅长演唱古老的呼伦贝尔草原长调民歌，其演唱风格古朴苍劲、高亢嘹亮，在当地负有盛名。其代表曲目有《褐色的雄鹰》《盗马姑娘》《驯服的铁青马》等。1956年，加入内蒙古歌舞团。1957年，在内蒙古艺术学校任教。著名女高音歌唱家宝音德力格尔早年曾拜他为师。他是呼伦贝尔草原牧歌流派的重要传人，对于弘扬民歌艺术，培养新一代歌手做出了贡献。

扎木苏（1922—1997年），男，著名雅托噶艺人。内蒙古自治区锡林郭勒盟苏尼特右旗人。出身于贫苦牧民家庭。祖父达木林是当地有名的乐师，既擅长弹奏雅托噶，又会演奏马头琴、四胡与笛子等民间乐器。自幼受到家庭熏陶，从祖父那学会弹奏雅托噶。1939年，奉命加入本旗王府乐班，遂成为一名职业艺人。除了在王府奏乐之外，还经常应邀在那达慕大会、婚礼、祝寿等群众场合演奏雅托噶，保持着民间艺人的本色。

扎木苏是锡林郭勒草原雅托噶流派的杰出代表和传人，技巧纯熟，音色清澈，浑厚圆润，刚健豪放，形成了自己的独特风格。其演奏曲目十分广泛，既有大量的民歌，也有传统的雅托噶独奏曲，如《古尔班·阿奇》，民间合奏曲《阿斯尔》以及汉族乐曲《柳青娘》《八谱》等。中华人民共和国成立以来，在培养雅托噶演奏人才方面做了许多有益的工作。1960—1964年，应邀赴内蒙古艺术学校任教，使濒于失传的雅托噶后继有人。近十几年来，多次在家乡开办雅托噶训练班，致力于在群众中推广雅托噶，收到了良好效果。

云吉德（1924—1993年），女，民间歌手。内蒙古自治区呼伦贝尔盟（今呼伦

贝尔市）新巴尔虎左旗人。擅长演唱草原长调民歌，多次参加群众文艺会演，荣获各类奖项。其代表曲目有《清爽的杭盖故乡》等。1979年，应邀参加内蒙古首届民间音乐戏曲录音会，为《中国民间歌曲集成·内蒙古卷》提供了宝贵的民歌资料。

查干巴拉（1926—1990年），男，著名民间歌手。内蒙古自治区哲里木盟（今通辽市）科尔沁左翼中旗人。中国音乐家协会会员，曾任科尔沁左翼中旗政协委员、内蒙古音乐家协会理事。出身于贫苦牧民家庭。自幼父母双亡，九岁始放牧劳动，向民间歌手金宝、艾白学习民歌。少年时即在节日和婚礼上演唱，成为当地有名的民歌手。1957年，应邀赴内蒙古人民广播电台传授民歌，培养年青歌手。1963年，我国著名歌唱家郭兰英在哲里木盟访问演出，曾高度评价他的民歌演唱艺术，并给予热情指导。

查干巴拉是科尔沁草原短调民歌流派的杰出代表，熟练地演唱两百余首不同体裁的民间歌曲，诸如抒情民歌、婚礼歌、酒歌、长篇叙事歌等，深受广大群众喜爱。曾先后三次在北京演唱，受到党和国家领导人的亲切接见。他还自己编创了不少新民歌，如《怀念毛主席》《酒歌》《想念周总理》等。1979年，参加内蒙古首届民间音乐戏曲录音会，晋京参加全国少数民族歌手座谈会，为弘扬蒙古民歌做出了重要贡献。1984年，内蒙古人民出版社编辑出版《民间歌手查干巴拉演唱歌曲集》，还录制发行了五盒精美的民歌演唱磁带，受到国内外听众的好评。

巴德玛（1940—1999年），女，民间歌手。内蒙古自治区阿拉善盟额济纳旗人。其父母为当地民间歌手，自幼受家庭熏陶，学会了许多优美动听的民歌。少年时参加群众业余文艺活动，多次赴盟、市演唱，荣获优秀表演奖。内蒙古电视台曾播放介绍其民歌演唱艺术的专题片。1979年，应邀参加内蒙古首届民间音乐戏曲录音会，为《中国民间歌曲集成·内蒙古卷》提供了民歌资料。其代表曲目有《富饶美丽的阿拉善》《北京喇嘛》等。

穆·布仁初古拉（1947—2008年），男，史诗艺人。内蒙古自治区哲里木盟（今通辽市）科尔沁左翼中旗人。十三岁开始学拉抄儿。十五岁跟舅舅包·那木吉拉学说唱蟒古思·因·乌力格尔（史诗）。曾从事农牧业劳动。1966年起，在会田小学、中学等单位工作，担任蒙古文课教员。1999年，提前退休。后从事史诗说唱和业余民乐合奏。演唱数十首长、中、短篇叙事民歌，完整地说唱科尔沁史诗十八部蟒古思·因·乌力格尔以及其他五部史诗。代表曲目有《宝迪嘎拉巴可汗》《阿萨

尔查干海青巴秃儿》《道喜巴勒图巴秃儿》《阿布日古楚伦巴秃儿》《阿嘎扎巴秃儿》《呼日勒巴秃儿》《其木德道尔基可汗》《额布根宝黑尔巴秃儿》《希日格勒岱蒇日根巴秃儿》《嫩吉腾格里》《尼苏纳嘎拉珠巴秃儿》《苏日图嘎拉珠巴秃儿》《乌恒腾格里》（《吉祥天女》）、《古南哈拉》《都贵哈拉》《阿拉坦宝日毛日》（《紫金色的马》）、《钟毕力格图》《呼和布哈》（《青色公牛》）、《毛乌斯合敦》《给力儿希拉》。掌握的史诗曲调有蟒古思·因·乌力格尔九套曲目，共九套曲牌，每个曲牌又包括若干曲调，为科尔沁史诗和古老的抄儿乐器重要传承人。2006年，内蒙古广播电台布林巴雅尔、包斯尔发现穆·布仁初古拉，将其请到电台录制史诗。后向内蒙古师范大学音乐学院杨玉成推荐，由学院领导聘请其为兼职教授，从事史诗录制和传授工作。

陶克涛胡（1948—　），男，民间歌手。内蒙古自治区锡林郭勒盟东乌珠穆沁旗人。自治区级非物质文化遗产项目长调传承人。出生于长调世家，三岁时抱养到姨妈家。其外祖父色楞，人称"布顿·色"，为当地著名歌手。养父母、舅舅那仁满都拉都是长调歌手。向父母和家乡的歌手学会演唱长调民歌，成为本家族第四代长调民歌传承人。十来岁开始，跟随父亲在宴会上唱歌。十七八岁时独立参加各种宴会，成为一名主唱歌手。演唱的主要曲目有《博格达山——宝力更杭盖》《凉爽的杭盖》《旷野中的蓬松树》等。嗓音浑厚嘹亮，曲目丰富。2009年，应邀参加内蒙古文化厅举办的"天地同歌·蒙古族服饰与长调民歌展演"活动，演唱家乡民歌《博格达山——宝力更杭盖》等

五、拨乱反正，重现生机

1966年春夏，正当内蒙古各族人民准备迎接自治区成立二十周年之际，发生"文化大革命"。从此，内蒙古文艺界陷入混乱局面。众所周知，蒙古族的新音乐运动，是在中国共产党的领导下，在毛泽东主席《在延安文艺座谈会上的讲话》精神指引下发展起来的。但"四人帮"肆意歪曲，将内蒙古文艺界说成是"修正主义文艺黑线""民族分裂主义"，使许多蒙古族和其他各民族的音乐家受到迫害，蒙古族音乐事业遭到了前所未有的破坏。

1976年10月，"文化大革命"结束，蒙古族人民同全国各族人民一道，欢欣鼓

舞，庆祝党和人民的伟大胜利。自党的十一届三中全会以后，蒙古族音乐事业又重新走上了健康发展的道路。进入改革开放新时期，在邓小平建设有中国特色社会主义理论指引下，内蒙古文艺界高举"文艺为人民服务，为社会主义服务"的旗帜，进入了全面繁荣的新时期。

"文化大革命"结束后，蒙古族新一代音乐人才不断涌现，并成为新时期民族音乐的主力军。老一辈音乐家则重新焕发艺术青春，带动了内蒙古音乐事业的向前发展。在"双百方针"鼓舞下，无论是音乐创作、音乐表演、音乐教育，抑或是音乐理论等方面，均呈现出一派繁荣兴旺景象。

1976年以来，内蒙古的歌曲创作同全国歌坛一样，产生了一批优秀的歌曲，进入了一个高潮时期。例如，著名作曲家阿拉腾奥勒的《美丽的草原我的家》《请喝一碗马奶酒》《科尔沁婚礼组歌》，图力古尔的《富饶美丽的内蒙古》《牧民歌唱共产党》，呼格吉夫的《草原上有一座美丽的城》，色·恩克巴雅尔的合唱《八骏赞》等，均是这一时期成功的作品。

进入20世纪80年代，随着我国改革开放形势的深入发展，在国内外音乐交流的影响下，尤其在内地通俗音乐潮流的推动下，蒙古族歌坛上也出现了通俗歌曲这一新的歌曲形式。内容健康，曲调优美，富有民族特色的通俗歌曲，使人赏心悦耳，满足了人们的正当娱乐。

蒙古族通俗歌曲虽起步较晚，但有其自身的鲜明特色，取得了不容忽视的成就。例如，三宝、腾格尔、韩磊、孟根其其格、乌云其米格等人，便是蒙古族中卓有成就的青年作曲家和通俗歌手，他们创作、演唱的通俗歌曲，诸如《蒙古人》《阿爸和我》《戈壁蜃潮》等，均受到广大听众的喜爱和欢迎。

这一时期的蒙古族器乐创作，也呈现出一派繁荣景象，取得了丰硕成果。阿拉腾奥勒的《乌力格尔主题随想曲》，揭开了创作大型管弦乐作品的序幕。该曲以民间说书音乐为素材，具有浓郁的蒙古风格。在发挥管弦乐丰富表现力的同时，乐队中大胆运用马头琴、四胡等乐器，增强了乐曲的民族风格，受到广大听众的热烈欢迎。此后，老一辈作曲家莫尔吉胡创作了《安代钢琴协奏曲》，电影音乐《马可波罗》《成吉思汗》等管弦乐作品，受到国内外音乐评论界的好评。永儒布则是一位多产作曲家，十几年来内创作了多部成功的管弦乐作品。其代表作品有《故乡音诗》组曲、《小活佛》等。20世纪80年代末，曾在北京举办个人管弦乐作品音乐

会，获得首都音乐界的好评。

蒙古族歌剧与舞剧创作，此时亦呈现出前所未有的新气象。例如，内蒙古民族剧团先后上演近十部大、中型蒙古语歌剧。其代表性剧目有《草原曙光》（集体编剧，达·桑宝等作曲）、《选女婿》（海先编剧，巴图额日作曲）、《莉玛》（阿茹娜编剧，美利其格作曲）、《章京之女》（宝音达来编剧，官布作曲）等。

乌兰察布盟歌舞团创作演出的大型舞剧《东归的大雁》，由热喜嘎瓦等人作曲。此剧取材于土尔扈特蒙古部在渥巴锡汗的率领下，从俄国启程东归，历尽艰险，毅然返回中国，投入祖国怀抱的动人故事。伊克昭盟歌舞团创作演出的大型舞剧《森吉德玛》，以著名的鄂尔多斯民歌《森吉德玛》为题材，深刻揭示了这一千古流芳的爱情悲剧，取得了很大成功，受到文化部的嘉奖。

蒙古剧的产生与发展，是中华人民共和国成立以来蒙古族音乐领域中的一个新鲜事物。20世纪50年代以来，阜新蒙古族自治县剧团的音乐工作者，以蒙古族长篇叙事民歌为基础，结合优秀的民间歌舞艺术传统，借鉴汉族戏曲艺术的某些经验，大胆创造出了蒙古剧。其艺术特点是将蒙古族喜闻乐见的歌、舞、诵、骑、射等形式熔于一炉，探索适合于蒙古族生活的表演程式，取得了一定成绩。他们先后编演了二十余部蒙古剧，其代表剧目有《乌云其其格》《陶拉》等，产生了良好的影响。库伦旗蒙古剧团上演的《安代传奇》，赤峰市蒙古剧团上演的《沙格德尔》，在音乐设计方面做出新的尝试，取得了可喜成绩。

（一）作曲家

20世纪60年代末登上草原乐坛的一批蒙古族青年音乐家，80年代初已步入中年音乐家的行列，在创作、演唱、演奏等方面，均日趋成熟，取得了丰硕的成果。

色·普日布（1928—1989年），男，作曲家。内蒙古自治区阿拉善盟额济纳旗人。归国华侨。1956年，从蒙古人民共和国（今蒙古国）回国后，被分配到阿拉善左旗人民政府任宣传文化干事。1958年，组建阿拉善左旗乌兰牧骑。起初只有四人，色·普日布任队长，编排节目、下乡演出和宣传。后乌兰牧骑招收新人、培训演员、编创新节目，逐步发展壮大，成为全区优秀的乌兰牧骑之一。代表作品有《公社放驼员》《富饶的阿拉善》《周总理您在哪里》《打草场上》《牧民歌唱共产党》《心中的额济纳》《珍宝岛》（好来宝）、《不爱护骑乘的人》（歌舞

剧）等。1965年，自治区文化局（厅）组建内蒙古乌兰牧骑，进行全国巡回演出。色·普日布任全国巡回演出第三队队长，赴新疆、西藏、青海、四川、宁夏等地巡回演出，受到当地人民的热烈欢迎。巡回结束后，受到党和国家领导人的亲切接见。内蒙古自治区组建直属乌兰牧骑，任命色·普日布为首任队长。因其请求，回阿拉善左旗乌兰牧骑继续任队长。长期搜集民歌，选拔培养艺术人才，开展群众文化辅导工作，堪称阿拉善新艺术的奠基人之一。歌曲《公社放驼员》流传内蒙古地区及蒙古国，成为阿拉善地区的音乐符号。为人正直厚道，作风正派，勇于探索，勤勤恳恳，为阿拉善的艺术事业奋斗终生。

玛希吉日嘎拉（1937—　　），男，作曲家。内蒙古自治区伊克昭盟（今鄂尔多斯市）乌审旗乌兰商勒盖人。曾任鄂尔多斯民族歌舞剧院作曲、编创室主任。乌审旗乌兰牧骑创始人之一，任演奏员、创作员兼队长，受到党和国家领导人的接见。代表作品有歌曲《母亲的恩情》《人民公社好》等。歌曲《银白的马驹》荣获自治区优秀奖。大型音乐作品有民族舞剧《森吉德玛》、鄂尔多斯蒙古剧《银碗》、民族音舞诗《鄂尔多斯情愫》等。先后获内蒙古自治区"萨日纳"奖、自治区"五个一工程"奖、全国"五个一工程"奖、文化部"文华奖"等奖项。搜集整理鄂尔多斯民歌，出版《鄂尔多斯民歌集》（与他人合著）、《玛希吉日嘎拉歌曲选》《音乐之源》《莫尼颂》等，为蒙古族音乐文化事业做出了贡献。

道尔吉（1939—2003年），男，作曲家。内蒙古自治区昭乌达盟（今赤峰市）巴林右旗人。内蒙古音乐家协会会员。1959年，参加本旗乌兰牧骑，先后担任队长、旗文化局局长等职务。热爱民间音乐，长期搜集当地民歌。1982年，与他人合作出版《昭乌达民歌》，荣获内蒙古自治区蒙古族文学艺术优秀成果奖。几十年来创作了三百余首音乐作品，其代表作品有《巴林马驹》《林中鸟》《珠兰舞》《金色的摇篮》等，分别在自治区、盟市级文艺会演和比赛中获奖。参加大型蒙古剧《沙格德尔》的音乐创作，受到当地好评。

呼格吉夫（1939—　　），又名汪景仁，男，作曲家。内蒙古自治区昭乌达盟（今赤峰市）喀喇沁旗人。中国音乐家协会会员，曾任内蒙古音乐家协会副主席、赤峰市音乐家协会主席、赤峰市文联副主席、赤峰市音乐家协会主席。其祖父是王府乐班成员，自幼受到家庭熏陶，学习民间乐器，熟谙工尺谱。1958年，加入本旗乌兰牧骑，任乐队演奏员兼作曲。1976年，毕业于沈阳音乐学院作曲系。1979年，

调入赤峰市歌舞团，翌年任副团长。其代表作品有歌曲《草原上有座美丽的城》，儿童歌曲《我是草原小骑手》《星星的暑假》等。以上两首成功的儿童歌曲，分别荣获全国及香港儿童歌曲比赛一、二等奖。民族器乐合奏曲《如意歌》《牧人乐》，亦在全国民族器乐曲比赛中获奖。后来致力于蒙古剧音乐的创作与研究，在《沙格德尔》的唱腔设计及乐队配器方面，多有探索和创新，获得全国戏曲音乐创作"孔三传奖"。1984年，调任赤峰市艺术学校校长，筹建了蒙古说书班，对继承和发扬民族说唱艺术，做出了突出贡献。

荣竹林（1940—　），男，作曲家。内蒙古自治区土默特左旗人。内蒙古音乐家协会会员。1959年，考入天津音乐学院作曲系，后转入中央民族学院。先后任中学音乐教员、文化馆馆长。1982年，调入内蒙古人民出版社，任音乐编辑。曾编辑出版《蒙古族古代音乐舞蹈初探》《历代少数民族诗词曲选》等书籍，受到学术界好评。与他人合作编译出版《布里亚特蒙古族民歌选》，创作管弦乐、钢琴曲、歌曲约两百首，曾获自治区、全国创作奖项。

阿拉腾奥勒（1942—2011年），男，作曲家。内蒙古自治区哲里木盟（今通辽市）科尔沁左翼后旗人。曾任内蒙古广播文工团团长、内蒙古音乐家协会副主席、中国音乐家协会理事。自幼喜爱音乐。1957年，创作歌曲。1960年，考入内蒙古艺术学校作曲班，师从著名作曲家辛沪光、莫尔吉胡等人，同时向色拉西、铁钢学习演奏马头琴和四胡，熟悉并掌握了丰富的民间音乐，为后来的创作打下了坚实基础。1969年，毕业于天津音乐学院作曲系，又赴上海音乐学院进修，提高了艺术修养与业务水平。才华横溢，勤奋耕耘，创作了数百部音乐作品，取得了丰硕成果。其代表作品有歌曲《敬祝毛主席万寿无疆》《美丽的草原我的家》《请喝一碗马奶酒》《锡尼河》《五十六颗珍珠》，合唱曲《草原的小路》，大型组歌《科尔沁婚礼》，交响乐《乌力格尔主题随想曲》，电影音乐《沙漠的春天》《母亲湖》《森吉德玛》，电视连续剧《乌兰夫》等。

阿拉腾奥勒的音乐作品旋律优美，感情真挚，形式完整，具有浓郁的民族风格，鲜明的时代精神。其抒情委婉，通俗易懂，雅俗共赏的艺术风格，深受广大群众的喜爱和欢迎。《美丽的草原我的家》一歌，为联合国教科文组织选定为亚太地区音乐教材，《锡尼河》等歌曲为美国费城交响乐团演奏、演唱。他的作品先后荣获自治区首届"萨日纳"艺术创作特等奖、上海人民广播电台庆祝建国三十五周年

一等奖。

官布（1942—2014年），男，作曲家。内蒙古自治区昭乌达盟（今赤峰市）克什克腾旗人。中国音乐家协会会员，曾任内蒙古音乐家协会理事、内蒙古民族剧团艺术委员会主任。1957年，考入内蒙古艺术学校，主修钢琴、手风琴。1959年，赴沈阳音乐学院附中学习。毕业后回校任教。1976年，赴中央音乐学院作曲系学习。后调入内蒙古民族剧团，任作曲兼乐队队长。主要作品有歌剧《章京之女》，歌曲《科尔沁颂歌》等。1998年，创作广播歌剧《尹湛纳希》，荣获文化部"文华奖"。

索伊洛图（1942—　　），男，作曲家。内蒙古自治区伊克昭盟（今鄂尔多斯市）伊金霍洛旗人。中国音乐家协会会员，曾任内蒙古音乐家协会理事。1956年，考入内蒙古歌舞团，任乐队演奏员兼作曲。1977年，赴上海音乐学院作曲系进修。主要作品有舞曲《盅碗舞》（与他人合作）、《鹰舞》《前哨》，器乐曲《赛马》《春》等。

宝贵（1944—　　），男，作曲家。内蒙古自治区哲里木盟（今通辽市）科尔沁左翼后旗人。中国音乐家协会会员、中国音乐著作权协会会员，曾任通辽市音乐家协会副主席、通辽市文联名誉副主席、科尔沁左翼后旗文化局副局长。1964年，加入科尔沁左翼后旗乌兰牧骑，历任演员、乐队队长、副队长、团长等职。创作歌曲、好来宝、舞蹈音乐等作品数百首。歌曲《雕花的马鞍》（印洗尘词），1995年获第三届"花城杯"中国音乐电视大赛铜奖。歌曲《白云团团》（张世荣词），1984年获内蒙古自治区东四盟音乐会创作一等奖。歌曲《在那白云飘落的地方》（顾焕金词），1997年获内蒙古自治区第五届艺术创作"萨日纳"奖。歌曲《走不出心中的草原》（顾功词），2009年获内蒙古自治区第十届"五个一工程"奖。2005年，举办个人声乐作品演唱会。2008年，出版个人歌曲作品专辑CD光盘。多次评为通辽市、自治区乌兰牧骑先进工作者。1995年，当选为内蒙古自治区劳动模范。2005年，通辽市文联授予"德艺双馨"文艺家称号。2007年，内蒙古音乐家协会授予"杰出作曲家"称号。

韩义（1944—　　），别名阿其拉图，男，圆号演奏家，民乐指挥家。吉林省镇赉县人。内蒙古音乐家协会会员。自幼天资聪颖，酷爱音乐。少年时拜著名音乐家美利其格、杜兆植为师，潜心学习音乐理论。1960年，考入内蒙古歌舞团，任圆号

演奏员。后任该团民乐队队长兼指挥、作曲。他与马头琴演奏家齐·宝力高合作，排练了三台专场音乐会，并赴北京、日本演出，对内蒙古民乐队的建设和发展做出了贡献。

桑杰（1944— ），男，作曲家。内蒙古自治区哲里木盟（今通辽市）科尔沁左翼后旗人。中国音乐家协会会员，曾任伊克昭盟音乐家协会主席、内蒙古音乐家协会常务理事。出身于民间音乐世家。其祖父、父亲是当地有名的乐手，擅长四胡、三弦等乐器，组成十余人的家庭乐队，演奏蒙古族民间乐曲和汉族古曲。1963年，考入内蒙古师范学院中文系。毕业后分配到伊克昭盟鄂托克旗乌兰牧骑，任演奏员、作曲。1969年，创作《心中升起不落的太阳》，广为传唱。后调入伊克昭盟歌舞团，任乐队队长、编导室主任。1984年，调入伊克昭盟文艺创作研究室，任业务主任。舞剧音乐《森吉德玛》（与他人合作），1993年获文化部第三届"文华奖"；舞曲《苏勒定·巴雅尔》，获文化部第四届"群星奖"；歌曲《啊！八千里边防线》，1997年获全军文艺会演作曲一等奖。

图力古尔（1944—1988年），男，作曲家。内蒙古自治区哲里木盟（今通辽市）库伦旗人。中国音乐家协会会员，曾任内蒙古音乐家协会常务理事、内蒙古文联委员、乌兰牧骑学会常务理事。1963年，从事文艺工作，后调入内蒙古文化局直属乌兰牧骑，任乐队演奏员、作曲兼队长。二十五年来创作各类音乐作品近一千首。他极富旋律天赋，善于写作声乐作品。许多歌曲久唱不衰，传遍草原，深受广大群众喜爱。其代表作品有歌曲《富饶美丽的内蒙古》《牧民歌唱共产党》《弹起心爱的好必斯》《母爱》以及男声说书小合唱《打虎上山》等。这些优秀歌曲旋律优美动听，节奏多样，调式丰富，布局巧妙，充满着内在动力。感情饱满，形象鲜明，通俗上口，具有浓郁的民族风格，强烈的时代精神，达到了很高的艺术水准。他多才多艺，在器乐演奏方面也取得了相当成就。图力古尔是乌兰牧骑文艺队伍的杰出代表，继承前辈音乐家的优良传统，深入生活，面向群众，从民族民间音乐中汲取营养，创作上勇于探索，独树一帜，确立了自己的创作风格，堪称是作曲家中的佼佼者。

艾日布（1948— ），男，作曲家。内蒙古自治区锡林郭勒盟太仆寺旗人。内蒙古自治区级阿斯尔传承人，曾任锡林郭勒盟音乐家协会副主席、太仆寺旗乌兰牧骑队长。1965年，参加工作，一直在基层从事文艺工作。2005年，退休。多次到

锡林郭勒盟、乌兰察布市等地，向民间艺人搜集、整理阿斯尔曲谱。不断积累民间歌曲、宗教音乐、民间传说和民风民俗方面的资料。主要作品有歌曲《吉祥乌珠穆沁》《草原酒歌》等百余首，其中《毡包新家园》《开心沙嘎》获内蒙古自治区精神文明建设"五个一工程"奖，《春天来了》获全区改革题材文艺调演创作一等奖。编辑出版《蔚蓝的故乡——贡宝拉格》歌曲CD光盘（1992年）。参与编辑出版《锡林郭勒民歌集》（2014年）、《锡林郭勒民歌精选》CD光盘（2014年）。

罗庆（1948—　），男，作曲家。男，内蒙古自治区哲里木盟（今通辽市）科尔沁左翼中旗人。中国音乐家协会会员、内蒙古音乐家协会会员，曾任哲里木盟音乐家协会主席。1969年，毕业于内蒙古师范学院艺术系，主修作曲。先后在通辽文工团、哲里木盟直属乌兰牧骑工作，作曲兼指挥。后任《哲里木艺术》音乐编辑。其代表作《草原上有一个美妙的传说》，荣获全国少数民族音乐舞蹈比赛创作一等奖；《洒满霞光的草原》《蒙古马》，获全国"民族之声"征歌优秀奖。

朝格吉勒图（1949—　），男，作曲家。内蒙古自治区昭乌达盟（今赤峰市）克什克腾旗人。曾任锡林郭勒盟歌舞团团长、锡林郭勒盟音乐家协会主席。1965年，在锡林郭勒盟宾馆当清洁工。1970年，调入锡林郭勒盟民族歌舞团任食堂管理员。酷爱民族音乐，学会三弦、大提琴，后被领导安排进乐队做演奏员。努力向作曲家额尔登格学习作曲，后在全区配器训练班学习一年，专业水平有了很大提高。四十多年来，创作了大量歌曲、器乐曲及舞蹈音乐。代表作品有《我的母亲》《我的草原》《我的双亲》《勒勒车永恒的歌》《欢腾的锡林郭勒》等。其中许多作品在刊物上发表，被电台、电视台录音播放，受到听众的欢迎和业内人士的好评。歌曲《我的母亲》获八省区首届蒙古族歌曲演唱电视大奖赛创作奖。歌曲《骏马赞》在自治区首届草原金秋歌曲大赛中获作词、作曲、演唱三项一等奖，在世纪之声全国征歌大赛中获金奖，并在20世纪世界艺术家成果博览会评选中，获国际金奖。

吴展辉（1949—　），笔名巴特尔，男，作曲家。江苏省常州市人。中国音乐家协会会员，曾任哲里木盟歌舞团副团长、哲里木盟通俗歌舞团团长。1971年，考入内蒙古哲里木盟歌舞团，任乐队演奏员，后从事音乐创作。1978年，考入内蒙古民族师范学院音乐大专班。毕业后回团工作。代表作品有管弦乐《力》《欢乐的那达慕》《驯马的小伙子》《科尔沁草原之歌》《草原儿女的祝福》等。其作品多次在全国及省、自治区艺术评奖中获奖。

克明（1951— ），男，作曲家，词作家，诗人，剧作家。祖籍内蒙古自治区哲里木盟（今通辽市）科尔沁左翼前旗。出生于北京。1964年，毕业于清华附中。1967年，在黑龙江兵团和呼伦贝尔新巴尔虎左旗插队。1990年，就读于上海戏剧学院导演系。1984年，加入内蒙古广播电视艺术团。代表作有歌词《呼伦贝尔大草原》《往日时光》《草原在哪里》《锡林郭勒草原》《这片草原》等四百余首，歌剧《天鹅》《公主图兰朵》，舞剧《我的贝勒格人生》，音乐剧《金色胡杨》《苏赫与白马》等八部，大型交响诗画《我愿以身许国》等。文字质朴洗练，深沉雄阔的，格调高雅。

格·恩和巴雅尔（1956—2018年），笔名格·恩和，男，作曲家，音乐制作人。内蒙古自治区阿拉善盟阿拉善右旗人。中国音乐家协会会员。曾在内蒙古民族歌舞剧院艺术创作中心作曲。早年参加当地乌兰牧骑，任演奏员。1980年，进入西北民族大学学习。1986年，毕业于上海音乐学院作曲指挥系。后调入内蒙古民族剧团，担任专职作曲。主要作品有歌曲《神奇的巴丹吉林》《那达慕之歌》《毛盖图圣山》等。1989年，创作民俗歌舞《奶茶飘香》（与他人合作）。2014年，出版《实用声乐作品集》。2016年，出版交响组曲《草原往事》、交响音诗《英吉格》。歌剧作品有五幕歌剧《满都海·彻辰》（与他人合作）、《忠勇察哈尔》《巴丹吉林传说》。电影电视剧音乐作品有《尼玛家的女人们》《爱在鄂尔多斯》。电视剧作品有《爱在草原》《李森传奇》。先后获自治区"萨日纳"奖、文化部第九届文华音乐创作奖。

色·恩克巴雅尔（1956— ），男，作曲家。内蒙古自治区阿拉善盟阿拉善左旗人。内蒙古音乐家协会会员。父母和叔父均是当地著名民歌手，其自幼受到家庭熏陶，热爱民间音乐，学会了许多民歌，为以后走上音乐道路打下了坚实基础。1976年，参加本旗乌兰牧骑。1978年，调入内蒙古广播艺术团，任合唱队队长兼作曲。1992年，赴蒙古国留学，师从作曲家占沁诺尔布。创作以合唱曲为主，其代表作品有《八骏赞》《陶爱格》《戈壁蜃潮》《吉祥的那达慕》等。善于从蒙古族丰富的民间音乐中汲取营养，捕捉重大的现实题材与历史题材，生动地描绘出蒙古族人民生活中绚丽多姿的民俗人文景象。他的作品深沉豪迈、意境高远，具有浓郁的草原风格和气派。

乌兰托嘎（1958— ），男，作曲家。内蒙古自治区哲里木盟（今通辽市）科

尔沁左翼中旗人。外祖父精通四胡、三弦、笛子等乐器，舅舅孙良是内蒙古著名的四胡演奏家，母亲会唱古老的科尔沁民歌。受家庭影响，自幼酷爱民族音乐。1978年，考入哈尔滨师范大学音乐系。毕业后进入内蒙古广播电视艺术团，任作曲、指挥。后赴中央音乐学院深造。代表作品有《蒙蒙细雨》《父亲的草原母亲的河》《呼伦贝尔大草原》《草原在哪里》《天边》《回家吧》等。曲作旋律优美，情感真挚，具有鲜明的民族风格，同时赞美草原，怀念故乡，充满浓浓的乡愁，受到广大听众的热烈欢迎，成为内蒙古草原歌曲的领军人物。大型器乐作品有交响曲《骑士》、交响诗套曲《呼伦贝尔》，电影音乐《季风中的马》《红色满洲里》，电视剧音乐《家有考生》《血浓于水》《非常岁月》。2006年底，在人民大会堂举行作品音乐会。《天边》《故乡的奶茶》《爱的眼神》及交响随想曲《父亲的草原母亲的河》，四部作品荣获中宣部"五个一工程"奖。

宝音（1959—　），又名赵建华，男，作曲家。祖籍内蒙古自治区兴安盟扎赉特旗。中国音乐家协会会员，现任内蒙古音乐家协会理事、锡林郭勒盟音乐家协会常务副主席、锡林郭勒盟乌兰牧骑艺术总监。1971年，加入锡林郭勒盟东乌珠穆沁旗乌兰牧骑，工作二十五年之久。后调任锡林郭勒盟群众艺术馆、文体广电局。工作繁忙之余，创作了大量各类体裁的音乐作品，多次获各级各类奖项。2002年，歌曲《蒙古人》获中央人民广播电台蒙古语歌曲创作二等奖。《摇篮曲》《圣洁的心愿》《神马颂》三首歌曲，分别获第七届、第八届、第九届全区"五个一工程"奖。《心中的故乡》获全区第五届室内乐比赛抒情歌曲创作一等奖。《脱了缰的马儿》获第六届全区乌兰牧骑艺术节创作一等奖。2004年，《神马颂》获全区"建设民族文化大区征歌"一等奖、第八届全区艺术创作"萨日纳"奖。《乌兰牧骑之歌》被评选为第四届、第五届全区乌兰牧骑艺术节主题歌。《吉祥草原锡林郭勒》被评为第十三届全区少数民族运动会会歌。为内蒙古电影制片厂电视剧《绿野沧桑》及锡林郭勒——北京旅游那达慕开幕式大型广场文艺表演作曲。参与大型民族舞剧《草原记忆》《我的乌兰牧骑》策划与创作工作。2009年，出版《神马·毡房》歌曲作品集。2015年，举办"《乌珠穆沁神马》——宝音声乐作品音乐会"，并出版《神马颂》宝音声乐作品CD专辑。撰写蒙古族民歌及民族音乐研究理论文章多篇，在蒙古族长调音乐创作和民族音乐地域风格特色方面，做了艰辛探索，取得了可喜成绩。

道尔吉（1959— ），男，作曲家。新疆维吾尔自治区巴音郭楞蒙古自治州和静县人。中国音乐家协会会员。1973年，参加自治州歌舞团。后赴内蒙古呼和浩特市，向杜兆植学习作曲。1984年，考入上海音乐学院作曲指挥系。毕业后分配到中央民族歌舞团。其创作主要以器乐为主，代表作品有《卫拉特舞曲》《交响变奏曲》以及电影音乐《东归英雄传》《悲情布鲁克》《骑士风云》《苏武牧羊》《一代天骄成吉思汗》等，曾多次荣获全国器乐及影视音乐奖项。

呼德（1960— ），男，指挥家。内蒙古自治区兴安盟科尔沁右翼前旗人。中国音乐家协会会员，曾任内蒙古第八届政协委员、内蒙古音乐家协会理事。出身于音乐世家，父亲美利其格是著名作曲家，从小受到良好的音乐教育。1976年，加入鄂托克旗乌兰牧骑，任手风琴演奏员。1979年，调入内蒙古民族剧团，先后拜著名作曲家杜兆植、指挥家杨鸿年为师，学习作曲理论和指挥。1982年，考入上海音乐学院指挥系，师从著名指挥家黄晓同。毕业后分配到内蒙古歌舞团，任交响乐团指挥。曾指挥内蒙古自治区成立四十周年、五十周年大型歌舞晚会以及多部歌剧、舞剧、影视音乐。后举办二十余场交响乐音乐会，为普及交响乐做出了努力。曾荣获自治区优秀指挥奖、全国首届指挥比赛第四名。1996年，被评为文化部优秀专家。

查干（1961— ），男，作曲家。内蒙古自治区伊克昭盟（今鄂尔多斯市）乌审旗人。现任内蒙古音乐家协会副主席、内蒙古民族歌舞剧院艺术总监。1978年，进入鄂尔多斯歌舞团，先后师从苏雅拉图、魏家稔、杜兆植、赛富丽玛，学习双簧管演奏、乐队指挥、作曲、钢琴。1985年，进入天津音乐学院，系统学习作曲理论。1992年，调入内蒙古民族歌舞剧院工作。近年来创作多部声乐、器乐、舞蹈音乐、影视配乐作品，且多次获国家、自治区各类奖项。《牧人浪漫曲》等六部舞蹈音乐，获全国专业比赛一等奖、二等奖、三等奖。《穿新靴子的青年》等四部舞蹈音乐，获内蒙古自治区专业大赛大奖。双人舞音乐《查拉梦》，获自治区"萨日纳"奖。内蒙古经典风情歌舞剧《蒙古婚礼》总策划兼作曲。歌曲《草原人家》、电视剧主题歌曲《芒哈图达瓦》，获内蒙古自治区"五个一工程"奖。曾为《暖春》等三十多部电影谱写音乐。2006年，配乐的电影《剃头匠》，获第三十七届印度国际电影金奖。

娅伦格日勒（1962— ），女，指挥家。吉林省镇赉县人。中国音乐家协会会员，曾任内蒙古第八届政协委员、内蒙古音乐家协会理事。1979年，毕业于内蒙古

艺术学校，分配至锡林郭勒盟阿巴哈纳尔旗乌兰牧骑。1982年，考入上海音乐学院指挥系，师从著名指挥家马革顺教授。1995年，考入中央音乐学院指挥系攻读硕士研究生，师从著名指挥家严良堃、吴灵芬教授。先后在内蒙古大学艺术学院、中国音乐学院任教。1987年，与呼日勒巴特尔、色·恩克巴雅尔等人创建内蒙古青年合唱团，担任指挥。在蒙古族合唱艺术的民族化、训练方法的科学化方面做出了有益探索，取得了显著成绩。曾先后率团出访澳大利亚、西班牙、瑞典等国以及香港、台湾等地区。多次在国际国内合唱比赛中获奖，为国家和民族赢得了荣誉。

　　哈达（1963—　），笔名呼和哈达，男，作曲家。内蒙古自治区阿拉善盟阿拉善左旗人。曾任阿拉善左旗乌兰牧骑副队长、阿拉善盟文体处副处长、阿拉善盟文化广电局副局长、阿拉善盟政协教育卫生文化体育委员会主任等职务。现任内蒙古音乐家协会理事，内蒙古乌兰牧骑学会理事。毕业于上海师范学院艺术系音乐专业。创作了大量歌曲和舞蹈音乐、电视专题片音乐。代表作品有歌曲《故乡之子》《驼乡》《握手》《巴颜博格达之歌》等。1979年，开始搜集整理阿拉善民歌。先后出版《蒙古民歌丛书——阿拉善集》（与他人合著）、《阿拉善科布尔地区民歌集——巴彦哈鲁那的马驹》（与他人合著）。编辑出版《阿拉善广宗寺佛乐》《多彩的阿拉善》等二十余部CD、DVD。策划创作内蒙古自治区第六届少数民族运动会开幕式大型表演音乐。发表《论阿拉善民歌》《阿拉善蒙古剧》《阿拉善宗教音乐艺术》等多篇论文。多次获自治区"五个一工程"奖、"萨日纳"奖。2017年，筹建阿拉善盟音乐数据资料库和非遗数据库，现已基本完工。

　　热瓦迪（1963—　），男，作曲家，音乐制作人。内蒙古自治区伊克昭盟（今鄂尔多斯市）乌审旗人。高级编辑。1987年，毕业于内蒙古师范大学音乐系，分配到内蒙古广播电视台工作。歌曲《银色的毡房》获第五届中国广播新歌金奖及自治区"五个一工程"奖。小合唱《告别故乡》获全国第九届"群星奖"金奖。歌曲《白云的故乡》获自治区"五个一工程"奖及"萨日纳"奖。叙事民歌《好老翁》获全国广播文艺节目一等奖。广播歌剧《达那巴拉》获全国广播文艺节目一等奖。电影音乐《马背歌王——哈扎布》获美国好莱坞国际电影节非物质遗产保护音乐奖和最佳新星奖。多年来为内蒙古广播电视台录制一千多首音乐作品，其中创作的歌曲一百多首、舞蹈音乐十四部、广播剧音乐十六部。曾为一千多首歌曲配器、编曲、制作，编辑出版一百多张CD、VCD，盒带一百多盘。为非物质文化遗产传承做

了大量工作，被内蒙古电台、内蒙古新闻出版局、内蒙古广播电影电视局等单位评为优秀人才。多次组织举办大型演唱会和比赛，参加自治区"五个一工程"奖、自治区"萨日纳"奖评奖工作，担任自治区职称评审委员会评委。

贺希格图（1967— ），又名温泽，男，作曲家。内蒙古自治区哲里木盟（今通辽市）科尔沁左翼后旗人。教授，博士，硕士生导师，中国音乐家协会会员，现任内蒙古民族大学音乐学院院长、中国少数民族音乐学会理事、全国高校音乐联盟理事。1988年，考入内蒙古师范大学音乐系，毕业后分配到哲里木盟职业教育教育中心任教。2005年，考入中央民族大学音乐学院，师从斯仁那德米德教授，获得硕士学位。2011年，考入中国音乐学院，师从王宁教授，获得博士学位。代表作品有歌曲《科尔沁草原》《岁月如歌》《寻找那一片草原》，交响乐品《科尔沁狂想曲》《遥远的回想》《西部随想曲》，交响诗《僧格林沁》，交响合唱《阿日古玛》，音乐剧《诺力格尔玛》等。钢琴作品有《雁主题变奏曲》《生之舞》等。《科尔沁草原》《寻找那一片》获自治区"五个一工程"奖。《岁月如歌》获全国高校音乐联盟歌曲创作大赛三等奖。《祭赞》获自治区"萨日纳"奖。2009年，评为内蒙古自治区"新世纪321人才工程"第二层人选。2015年，获内蒙古"草原英才"称号。《音乐创作》期刊上发表十四篇文章。编写内蒙古高等艺术院校教材《钢琴实用教程》等。2008年、2011年，在北京、东京举办个人作品音乐会。出访日本、美国、俄罗斯、蒙古等国。

三宝（1968— ），本名那日苏，男，作曲家，指挥家，音乐制作人。内蒙古自治区哲里木盟（今通辽市）科尔沁左翼中旗人。出身于音乐世家，父亲那达米德、母亲辛沪光均是著名音乐家，其从小受到良好音乐教育。1981年，考入中央民族学院附中，学习小提琴。1986年，考入中央音乐学院指挥系。毕业后分配到北京交响乐团任指挥。1993年，加入香港大地唱片公司，任音乐制作总监。1989年以来，创作通俗歌曲，其代表作品有《亚运之光》《我的眼里只有你》等。电视片《百年恩来》音乐及主题歌《你是这样的人》，深受群众喜爱，引起强烈反响。曾先后为多位歌手制作歌曲与专辑，荣获金奖和一等奖，在国内通俗音乐界有较高知名度。

斯琴朝克图（1969— ），男，作曲家。内蒙古自治区昭乌达盟（今赤峰市）巴林右旗人。教授，博士生导师，学科带头人，中国音乐家协会会员，现任中央民

族大学音乐学院教员。全国五一劳动奖章获得者、全国第十一届"中国青年五四奖章"获得者。1992年，毕业于内蒙古师范大学音乐系，留校任教。先后两次赴中国音乐学院进修。2005年，毕业于中央民族大学音乐学院，师从作曲家张朝教授，获硕士学位。2010年，毕业于中央音乐学院，师从作曲家唐建平教授攻读作曲专业，获博士学位。代表作品有歌曲《蓝色的蒙古高原》《我和草原有个约定》《心之寻》等，艺术歌曲《怀念的爸爸》《额尔古纳河传说》《蜥蜴魔王主题曲》（宣叙调）等。累计创作歌曲七百余首。《各族人民心连心》被选为第九届全国少数民族传统运动会主题曲。《我的鄂尔多斯》被选为第十届全国少数民族传统运动会主题曲。大型器乐作品有交响音画《腾格里回响》、交响诗《草原回响》、管弦乐《蒙古随想曲》。交响序曲《草原节奏》被选为中央音乐学院211工程经典交响乐作品，人民音乐出版社出版DVD，并由中国国家交响乐团、内蒙古歌舞剧院交响乐团多次演奏。创作钢琴曲《诺恩吉雅幻想曲》《圆舞曲》，钢琴套曲《四季草原》等。音乐创作中继承蒙古族音乐豪迈奔放、深情舒缓、细腻婉转的优良传统，结合现代音乐的张力和多元化因素，形成独特风格。专著有《基础乐理》（与他人合著）。歌曲作品专辑《我和草原有个约定》《蓝色的蒙古高原》等。发表论文《蒙古族英雄史诗的抢救与保护》《中国蒙古族音乐题材交响乐作品研究》等多篇。

科尔沁夫（1973—　），男，作曲家，作词人，乐评人。内蒙古哲里木盟（今通辽市）科尔沁左翼后旗人。现任中国音乐家协会流行音乐学会理事、中国音乐文学学会常务理事。1997年，毕业于中央民族大学作曲系。1997年，任职《音乐生活报》，从事音乐乐评工作。创办《音乐周刊》等权威音乐媒体，开始介入电视音乐节目策划和制作。第一届至第六届"CCTV-MTV音乐盛典"总撰稿人，"音乐风云榜颁奖盛典"评委兼总顾问、总撰稿人，中央人民广播电台中国TOP排行榜等评委及策划人，大型音乐文化纪录片《岁月如歌》总撰稿及策划人。词曲、词作代表作有《冲向巅峰》《如果时间剩一秒》《我的生命我的草原》《春秋冬夏》《徜徉》《热血青春》（第七届世界军人运动会主题推广曲）等。音乐剧、实景舞台剧作品：音乐剧《延安保育院》全剧作词和剧本，在延安公演十年；韶山实景演出剧《东方出了个毛泽东》策划及主题曲创作；重庆实景演出剧《烽烟三国》策划及主题曲创作等。2016年，词作《每个人都有一个中国梦》获中宣部中国梦歌曲推荐奖。2005年起，担任《超级女声》《我是歌手》《中国好声音》《跨界歌王》等音

乐节目评委。

赛音（1973—　），男，作曲家。新疆维吾尔自治区博尔塔拉蒙古自治州人。教授，硕士生导师，现任西北民族大学音乐学院院长、甘肃省音乐家协会副主席、甘肃省民族音乐研究中心副主任、甘肃省青年音乐家协会主席、兰州市音乐家协会副主席、甘肃省志愿服务联合会常任理事、中国文艺评论家协会音乐舞蹈艺术委员会委员。音乐刊物《中国乐坛》编委、《西北民族大学学报》编委。代表作品《凡人善举》（刘顶柱词）、《不忘初心》（汪小平、王彬词）、《背着月亮走》（刘顶柱词）、《回家吃饭啦》（刘顶柱词）、《高原上的白杨树》（邵永强词）、《妈妈的女儿》（杨玉鹏词）、《东方微笑》（陈田贵词）、《回望》（段春芳词）等。多次获甘肃省敦煌文艺奖一等奖、第三届西北音乐节歌曲评选一等奖及第二届、第三届"西风烈·绚丽甘肃"全国征歌第一名等奖项。2013年，入选甘肃省宣传文化系统"四个一批"人才。2014年，被评选为甘肃省第三届德艺双馨文艺工作者。多次担任各类大型晚会音乐总监。在国家级、省级刊物多次发表学术论文及音乐作品，并由国内多位著名歌唱家演唱。多首作品在中央电视台、省市广播电视台播出。

内蒙古音乐界还出现了一些自愿组织起来的爱乐性艺术团体，除了内蒙古青年合唱团之外，马头琴演奏家齐·宝力高主持成立了野马队马头琴乐团，腾格尔成立了苍狼乐队。这些音乐团体先后晋京演出，参加国际国内大型音乐比赛，荣获各类奖项，应邀出国访问演出，受到国内外广大听众的一致好评。他们的首创精神和大胆探索，为民族音乐的繁荣发展积累了新的经验。

（二）歌唱家

金花（1943—　），女，著名歌唱家。内蒙古自治区哲里木盟（今通辽市）科尔沁左翼后旗人。中国音乐家协会会员，曾任内蒙古音乐家协会常务理事。十六岁参加乌审旗乌兰牧骑，后调入内蒙古歌舞团，任独唱演员。声音明亮，音域宽广，音质纯净，富于激情。她的演唱以鄂尔多斯民歌、蒙古风格的创作歌曲为主。代表曲目有《森吉德玛》《瑙门达来》《乳香飘》等。多次在国内外演出，深受广大听众欢迎。1980年，赴上海音乐学院进修，艺术修养和歌唱水平有了很大提高。

牧兰（1943—2009年），女，著名歌唱家。内蒙古自治区哲里木盟（今通辽

市）库伦旗人。中国音乐家协会会员，曾任内蒙古直属乌兰牧骑队长、内蒙古音乐家协会常务理事，曾当选为第四、五届全国人民代表大会代表。自幼酷爱音乐，歌唱天赋极高。1963年，加入本旗乌兰牧骑，后转入内蒙古直属乌兰牧骑，任独唱演员。声音明亮纯净，感情真挚，热情奔放，善于演唱科尔沁民歌及创作歌曲，兼能短调与长调风格，深受广大群众喜爱和欢迎。其代表曲目有《富饶美丽的内蒙古》《牧民歌唱共产党》《彩虹》等。多次在国内外演出，深受广大听众欢迎。

德德玛（1947—　），女，著名歌唱家。内蒙古自治区阿拉善盟额济纳旗人。现任中国音乐家协会理事。父母擅长民歌，受家庭熏陶，七岁时已是当地一名小歌手。十三岁参加本旗乌兰牧骑。1963年，考入内蒙古艺术学校。1964年，赴中国音乐学院声乐系学习。先后在内蒙古巴彦淖尔盟文工团、宁夏歌舞团工作。1971年，调入内蒙古民族剧团。1978年，转入内蒙古歌舞团，任独唱演员。1982年，调入中央民族歌舞团。声音浑厚醇美，音域宽阔，气息通畅，演唱富于激情，具有强烈的艺术感染力。她的歌路十分宽广，既善于演唱蒙古族长调民歌，又能演唱大型艺术歌曲、西洋歌剧咏叹调。经过长期探索，使蒙古族长调唱法与美声唱法相结合，融为一体，在民族声乐领域内独树一帜，走出一条成功的道路。多次在国内、国外演出，深受国内外听众欢迎。代表曲目有《阳光》《走马》《美丽的草原我的家》《枣红马》《嘎达梅林》等。

拉苏荣（1947—　），男，著名歌唱家。内蒙古自治区伊克昭盟（今鄂尔多斯市）杭锦旗人。曾任内蒙古音乐家协会副主席、内蒙古青年联合会副主席、内蒙古政协委员、中国音乐家协会理事。母亲是民歌手，受家庭熏陶，其自幼显露出歌唱天赋。1960年，参加本旗乌兰牧骑。1962年，考入内蒙古艺术学校，师从昭那斯图教授学习长调民歌。1965年，赴中国音乐学院进修。1968年，加入内蒙古直属乌兰牧骑。后调入内蒙古歌舞团。之后调入中央民族歌舞团，任独唱演员。他是20世纪60年代涌现出来的优秀歌唱家之一，声音纯净明亮，音域宽广，字正腔圆。其演唱富于激情，达到了声情并茂的艺术境界。他的歌路较宽，既擅长草原长调民歌，又能演唱鄂尔多斯、东蒙短调民歌。多次在国内外演出，深受广大听众欢迎。其代表曲目有《小黄马》《走马》《圣主成吉思汗》《弹起我心爱的好必斯》《北疆颂歌》等。

拉苏荣潜心研究民族声乐理论，发表多篇学术论文，对于蒙古族长调民歌演唱

方法做了有益的探索。多次采访歌唱家哈扎布、宝音德力格尔，通过数年努力，先后出版专著《哈扎布传》《宝音德力格尔传》，全面而系统地论述了两位长调民歌大师的生平事迹和演唱艺术，填补了音乐理论界的一项空白。

芒来（1947—　），男，潮尔·道歌唱家。内蒙古自治区锡林郭勒盟阿巴嘎旗人。曾任锡林郭勒盟潮尔·道协会主席、锡林郭勒职业学院特邀客座教授。从小师从蒙古族长调大师哈扎布，掌握了长调和潮尔·道演唱技艺。近年来多次受聘于各级蒙古族长调歌曲培训班，担任长调比赛评委。2000、2001年，获"草原杯"蒙古族长调电视大奖赛金奖、银奖。2005年，获锡林郭勒盟"交通杯"农牧民歌唱大赛民族唱法一等奖。2008年，获八省区第二届蒙古族长调电视大奖赛三等奖。2008年，在"阿蒙西日嘎杯"八省区首届蒙古族原生民歌大赛中，获"老歌唱家"称号。2008年，被评为潮尔·道蒙古族和声演唱自治区级传承人。2009年，被评为潮尔·道蒙古族和声演唱国家级代表性传承人。2009年5月，参加蒙古国世界呼麦研讨会并表演。中华人民共和国成立六十周年之际，在国家大剧院演出，受到首都观众热烈欢迎。出版专辑《旭日般升腾》。

布音娜（1953—　），女，长调歌唱家。甘肃省肃北蒙古族自治县人。甘肃省非物质文化遗产酒泉市级长调民歌传承人。出生于长调民歌世家，祖父齐木德、外祖父察罕喇嘛、父亲金巴、母亲娜丽佳均会唱当地长调民歌。从小向长辈学会演唱当地民歌近百首。1978年，参加当地乌兰牧骑，任独唱演员，后调入肃北县文化馆。主要演唱曲目有《枣红马》《百灵鸟》《盛夏》《侍立在可汗身旁》等。嗓音明亮，气息通畅，热情豪爽，为肃北"上蒙古"长调风格的代表之一。2000年，参加全国第一届蒙古族长调大赛，获二等奖。1976年，参加内蒙古首届蒙古族长调大赛，获国际文化交流中心银奖。1980年，参加第一届全国少数民族文艺会演，获文化部二等奖。1987年，参加甘肃省广播电台"长风杯"甘肃民歌广播邀请赛，获专业组二等奖。2000年，参加全国第一届蒙古语长调歌曲广播电视大奖赛，获专业组二等奖。2005年，参加酒泉市新创剧目暨少数民族文艺调演，在《雪山婚礼》中担任主要角色，此剧获剧目一等奖。

那楚格道尔吉（1953—1994年），男，歌唱家。内蒙古自治区呼伦贝尔盟（今呼伦贝尔市）新巴尔虎左旗人。内蒙古音乐家协会会员。十三岁考入呼伦贝尔盟歌舞团，走上声乐艺术道路。音色纯净，高亢嘹亮，具有浓郁的民族风格。在继承

草原长调民歌唱法的基础上，大胆借鉴西洋美声唱法，走出一条适合于自己的声乐道路，为民族声乐艺术做出了应有贡献。其代表曲目有《肥壮的白马》《辽阔的草原》等。1980年，荣获内蒙古"独唱、独舞、独奏"会演优秀表演奖、全国少数民族文艺会演特等奖。

达瓦桑布（1954—　），男，歌唱家。内蒙古自治区锡林郭勒盟镶黄旗人。内蒙古音乐家协会会员。1972年，考入内蒙古艺术学校，师从昭那斯图教授，学习蒙古族长调歌曲。毕业后分配到内蒙古歌舞团，任独唱演员。音色圆润，行腔华丽，是"文化大革命"之后涌现出来的优秀歌手。其代表曲目有《小黄马》《步伐轻巧的枣红马》等。曾多次参加区内外声乐比赛，荣获各类奖项。

阿拉坦其其格（1955—　），女，歌唱家。内蒙古自治区阿拉善盟阿拉善右旗人。中国音乐家协会会员、内蒙古音乐家协会会员。母亲是当地的民歌手，其自幼受到民间音乐熏陶，酷爱歌唱。1973年，参加本旗乌兰牧骑，任独唱演员，擅长蒙古族长调民歌。后赴西北民族学院进修。1983年，调入内蒙古广播艺术团。音色浑厚明亮，音域宽广，气息充沛，行腔委婉自如，典雅华丽，深受广大听众喜爱。其代表曲目有《金色圣山》《辽阔富饶的阿拉善》《宴歌》等。1979年，在北京参加全国青年歌手声乐比赛，荣获一等奖。1993年，参加乌兰巴托国际民歌比赛，荣获金奖，为祖国赢得了荣誉。

乌丽娅斯（1955—　），又名王瑛，女，歌唱家。内蒙古自治区昭乌达盟（今赤峰市）人。内蒙古音乐家协会会员。1972年，考入内蒙古歌舞团，主修声乐。1974年，担任独唱演员。声音纯净明亮，音域宽广，气息通畅，演唱富于激情。代表曲目有《我爱你，中国》等。多次参加内蒙古自治区专业文艺会演及声乐比赛，荣获一等奖。与女中音歌唱家德德玛合作，演唱女声二重唱《春到鄂尔多斯高原》，20世纪80年代初由中央人民广播电台播放，中国唱片公司录制唱片，在全国发行。

乌尼特（1955—　），别名金永恒，男，歌唱家。黑龙江省人。中国音乐家协会会员，曾任呼伦贝尔盟歌舞团副团长、呼伦贝尔盟音乐家协会副主席、内蒙古音乐家协会理事。呼伦贝尔盟歌舞团独唱演员，参加演出歌剧《草原雄鹰》，饰演主要角色。1980年，考入沈阳音乐学院声乐系，在校举办独唱音乐会。毕业后回团工作。代表曲目有《嘎达梅林》《雕花的马鞍》等。1984年，参加内蒙古东四盟文

艺会演，荣获一等奖。1990年，参加全区"草原金秋"声乐比赛，获一等奖。1997年，录制发行《情系草原——乌尼特演唱专集》。多次随团出国访问演出，受到国内外广大听众欢迎。

扎格达苏荣（1955—　），男，歌唱家。内蒙古自治区锡林郭勒盟苏尼特左旗人。内蒙古音乐家协会会员。他原是一名草原牧民，常年在放牧劳动中歌唱，擅长锡林郭勒草原长调歌曲。1973年秋，在本旗那达慕大会上登台演唱，得到莫尔吉胡、拉苏荣等人的赞许，遂推荐其加入本旗乌兰牧骑。后赴内蒙古艺术学校进修，师从音乐教育家昭那斯图教授。1979年，调入内蒙古广播艺术团，任独唱演员。1982年，晋京参加全国青年歌手大奖赛，荣获优秀奖。其代表曲目有《走马》《四季》等。

宝山（1956—　），男，歌唱家。内蒙古自治区哲里木盟（今通辽市）奈曼旗人。内蒙古音乐家协会会员。20世纪70年代初，考入内蒙古民族剧团学员班。毕业后留团工作，任歌剧演员。在蒙古语歌剧《草原曙光》《章京之女》《家乡的早晨》中饰演男主角，受到观众好评。先后荣获全国艺术节一等奖、金杯奖、全区优秀表演奖。

丹巴仁钦（1956—　），男，歌唱家，歌剧表演艺术家。内蒙古自治区昭乌达盟（今赤峰市）阿鲁科尔沁旗人。内蒙古民族歌舞剧院演员。青年时代，加入本旗乌兰牧骑。后调入昭乌达盟民族歌舞团，任声乐演员。先后向北京军区政治部战友文工团贾世骏、中央乐团魏鸣泉及金铁霖学习声乐。1986年，考入中央音乐学院声歌系内蒙古班，师从王福增、李双江教授。1989年，分配到内蒙古民族剧团工作，任歌剧演员。参加演出的主要剧目有《雪中之花》《白毛女》《乌云其其格》，蒙古语歌剧《满都海彻辰》《戈壁魂》《敖包相会》，音乐剧《蒙古婚礼》，电视剧《成吉思汗》《王昭君》《鄂尔多斯情歌》。

乌日彩湖（1957—　），别名天亮，女，歌唱家。内蒙古自治区锡林郭勒盟正蓝旗人。内蒙古音乐家协会会员。1972年，参加本旗乌兰牧骑，从事文艺工作。1977年，赴内蒙古艺术学校进修，师从著名歌唱家宝音德力格尔，擅长蒙古族长调歌曲。后调入内蒙古广播艺术团，任独唱演员。声音甜润，高亢明亮，富有浓郁的草原气息。其代表曲目有《辽阔的草原》《褐色的雄鹰》《凉爽的杭盖》等，多次在自治区声乐比赛中获奖。1993年，参加乌兰巴托首届国际长调歌曲大奖赛，荣获

歌唱家组金奖。

阿拉泰（1958—　），女，歌唱家。内蒙古自治区锡林郭勒盟镶黄旗人。中国音乐家协会会员，先后当选为内蒙古自治区人民代表、全国人民代表大会代表、内蒙古音乐家协会主席。父母是著名音乐家，其自幼受到良好的音乐教育，显露出歌唱天赋。1976年，参加内蒙古广播艺术团，任独唱演员、合唱队长。后赴中国音乐学院进修，业务水平有了显著提高。其代表曲目有《锡尼河》《睡吧，赛呼汗》等。1980年，在北京参加全国少数民族文艺会演，崭露头角，轰动首都歌坛，被誉为"塞北清泉"。

朝鲁（1958—　），又名坚强，男，歌唱家。内蒙古自治区哲里木盟（今通辽市）科尔沁左翼中旗人。中国音乐家协会会员，任内蒙古音乐家协会理事。1976年，考入黑龙江省艺术学校民族班，师从达·斯琴、扎木苏学习声乐。毕业后分配到呼伦贝尔盟歌舞团，任独唱演员。1983年，考入中央音乐学院声乐系，师从王秉锐教授。1990年，调入内蒙古直属乌兰牧骑。声音宽厚坚实，高亢明亮，既擅长美声唱法，又能演唱蒙古族长调歌曲。其代表曲目有《肥壮的白马》《莫尔根河之歌》等，多次出国访问演出，并在全国、全区声乐比赛中获奖。

达丽玛（1958—　），女，歌唱家。内蒙古自治区伊克昭盟（今鄂尔多斯市）杭锦旗人。内蒙古音乐家协会会员。1976年，考入内蒙古艺术学校，师从著名歌唱家宝音德力格尔，学习蒙古族长调民歌。毕业后分配到呼和浩特市乌兰牧骑，1988年改称呼和浩特市民族歌舞团，任副团长。代表曲目有《辽阔的草原》《褐色的雄鹰》《勤劳的牧民》等。多次参加全区声乐比赛，荣获各类奖项，受到音乐界和广大听众好评。

额尔德尼（1958—　），男，歌唱家。内蒙古自治区伊克昭盟（今鄂尔多斯市）乌审旗人。内蒙古鄂尔多斯歌舞剧团独唱演员。从小跟随民间艺术家扎木苏、敖登巴尔学习唱歌，学会很多鄂尔多斯长调、短调民歌。十七岁加入本旗乌兰牧骑。多才多艺，拉马头琴、四胡，兼能作曲、跳舞。1988年，在电视连续剧《独贵龙运动》中担任副导演和主要演员，并演唱主题曲《蒙古摇篮》，受到广泛好评。代表曲目有《童年的梦》《敖包赞歌》《班禅庙》《讽刺与幽默》等。1987年以来，发行六张声乐作品专辑，创作四十多首声乐作品。《故乡之魂》获全国蒙古语电视优秀节目二等奖。2004年，参加蒙古国国际长调比赛，演唱长调民歌《成吉

思汗的两匹骏马》《六十棵榆树》，获金奖、纪念奖。2007年，创作歌曲《乞丐喇嘛》，获内蒙古自治区政府一等奖。2006年，撰写论文《鄂尔多斯长调形式背景及其个性初探》，获内蒙古自治区哲学社会科学优秀成果奖。为家乡培养出优秀的音乐人才，专门创办鄂尔多斯民歌长调培训班，为传承和发展蒙古族传统音乐文化做出了重要贡献。

高金龙（1958—　），男，歌唱家，歌剧表演艺术家。内蒙古自治区哲里木盟（今通辽市）科尔沁左翼后旗人。曾任内蒙古民族歌舞剧院蒙古剧团团长。青年时代，加入内蒙古乌兰察布市四子王旗乌兰牧骑，并担任独唱演员。1989年，毕业于中央音乐学院声歌系内蒙古班。毕业后分配到内蒙古歌剧团工作，任歌剧演员。参加演出的主要剧目有蒙古语歌剧《满都海·彻辰》《敖包相会》《科尔沁婚礼》《心之恋》等。加入内蒙古蒙古族青年合唱团，获北京市第二届合唱艺术节一等奖。

乌云毕力格（1958—　），男，歌唱家。内蒙古自治区锡林郭勒盟苏尼特右旗人。内蒙古音乐家协会会员，任中国北方草原音乐文化研究会理事。1976年，考入内蒙古师范学院艺术系，主修声乐。毕业后分配到内蒙古乌兰察布盟民族歌舞团，任独唱演员。1985年，参加内蒙古少数民族青年歌手声乐比赛，荣获一等奖。1987年，参加全区第二届少数民族青年歌手声乐比赛，获特别奖。应邀在内蒙古各地广播电台、电视台录音录像，先后播放《瞭望故乡》等一百余首蒙古语歌曲，录制《瞭望阿查图山》《瞭望故乡》两盘磁带，在国内外公开发行，受到广大听众好评。1997年，所唱《雁之歌》，荣获全国"五个一工程"奖。

朝鲁（1959—　），男，歌唱家。内蒙古自治区哲里木盟（今通辽市）扎鲁特旗人。内蒙古音乐家协会会员。少年时参加本旗乌兰牧骑任独唱演员。1986年，考入中央音乐学院声乐系，师从著名歌唱家李双江。1989年，分配到内蒙古民族剧团，任主要演员。声音高亢明亮，富有激情，将蒙古族长调唱法与美声唱法相结合，收到良好的艺术效果。后多次晋京参加全国声乐比赛，荣获中国少数民族艺术"孔雀奖"声乐大赛二等奖，全国第二届少数民族青年声乐比赛"银雀杯"一等奖，内蒙古第二届"草原金秋"声乐比赛一等奖。其代表曲目有《云青马》《小黄马》《乌云姑娘》等。

那顺（1959—　），男，歌唱家。内蒙古自治区哲里木盟（今通辽市）科尔沁

左翼中旗人。中国音乐家协会会员，任内蒙古音乐家协会理事。1975年，考入哲里木盟歌舞团，任独唱演员。1977年，赴内蒙古艺术学校进修。1982年，考入中国音乐学院声乐系，师从李志曙教授。声音宽厚沉实，音域广阔，富有抒情色彩，深受广大听众欢迎。1984年，参加第一届全国青年歌手大奖赛，获优秀奖。1985年，参加"聂耳、星海声乐作品"比赛，获特别奖。1994年，参加全国民歌精英赛，荣获一等奖。1995年，参加首届少数民族歌手大奖赛，荣获一等奖。后调入内蒙古直属乌兰牧骑，任副队长。代表曲目有《嘎达梅林》《雕花的马鞍》等。

昭那斯图（1959—1988年），男，歌唱家。内蒙古自治区哲里木盟（今通辽市）科尔沁左翼中旗人。内蒙古音乐家协会会员。1980年，考入吉林省前郭尔罗斯蒙古族自治县民族歌舞团。后调入兴安盟歌舞团，任独唱演员。代表曲目有《嘎达梅林》《老汉我喜得笑呵呵》等。在内蒙古自治区各类声乐比赛中多次获奖。

布仁巴雅尔（1960—2019年），男，歌唱家。内蒙古自治区呼伦贝尔盟（今呼伦贝尔市）新巴尔虎左旗人。中国少数民族声乐学会会员、中国马头琴演奏家协会会员，曾为中国国际广播电台记者、蒙古语节目主持人。自幼爱好唱歌。1978年，考入鄂温克族自治旗乌兰牧骑，任独唱演员、马头琴伴奏。1980年，考入呼伦贝尔盟艺术学校声乐班，师从长调歌唱家巴德玛。其歌声质朴，意境幽远。1988年，获首届全国少数民族省区青年歌手大奖赛一等奖。1989年，获首届内蒙古蒙古语歌曲电视大奖赛二等奖。1993年，获首届全国"歌王歌后"大奖赛第三名。创作歌曲《吉祥三宝》《宝贝》《同名的你》等。先后出版《我有两个太阳》《杭盖》《天边》等个人演唱专辑。曾赴蒙古、法国、德国、荷兰、瑞士等国访问演出，获得广泛赞誉。

查干夫（1960—　），女，长调歌唱家。锡林郭勒盟东乌珠穆沁旗人。自治区级非物质文化遗产长调民歌传承人，内蒙古音乐家协会会员，现任锡林郭勒盟职业学院特聘客座教师、东乌珠穆沁长调协会会长。1975年，加入东乌旗乌兰牧骑，任独唱演员。1976年，被保送到内蒙古艺术学校，师从长调教员昭那斯图、宝音德力格尔，专业水平有了长足提高。代表曲目有《金翅鸟》《白善福事歌》《铁青马》《团尾马》《旷野中的蓬松树》《乌力岭》等。嗓音甜美，音域宽广，气息通畅，具有浓郁的乌珠穆沁地域风格。1981年，参加内蒙古乌兰牧骑演出队，赴东部地区慰问演出。1985年以来，多次参加声乐比赛，获自治区乌兰牧骑调演表演奖、全区

少数民族歌手赛"好歌手"等奖项。先后录制了《金翅鸟》《家乡的恩情》《白善福事歌》等光盘。2014年，应邀参加中央音乐学院举办的"中国民歌周"，在民歌示范音乐会上演唱《金翅鸟》《呼仍陶鲁盖山影》，受到歌唱家郭淑珍教授的高度评价。应邀在中国音乐学院讲学，演唱《清凉的杭盖》等长调民歌，受到该校师生的热烈欢迎。随同乌兰杰教授在国家大剧院举行学术讲座，演唱乌珠穆沁长调民歌。近年来深入民间采风，搜集抢救濒临失传的长调民歌。截至目前，已经采集四十多首古老的长调民歌，向青年歌手传承了其中的二十首歌曲；采访八十多名民间歌手，录制了六十多首乌珠穆沁长调民歌。2016年，创办乌珠穆沁长调传习所，培养家乡的少年儿童以及牧民长调歌手，受到家乡父老的称赞。

达木丁苏荣（1960—2002年），男，歌唱家。内蒙古自治区巴彦淖尔盟（今巴彦淖尔市）乌拉特前旗人。内蒙古音乐家协会会员。父母是当地民间歌手，受到家庭熏陶，其自幼喜爱民歌。1980年，考入伊克昭盟歌舞团。1986年，考入中央音乐学院声乐系，师从著名歌唱家李双江、马洪海。毕业后分配到内蒙古民族剧团，参加演出《草原情》《宝马的故事》等蒙古语歌剧，饰演男主人公，受到观众好评。后调入内蒙古歌舞团，任独唱演员。代表曲目有《小黄马》《锡林河》《草原上升起不落的太阳》等。多次参加全区和全国声乐比赛，荣获第二届蒙古语歌曲电视大奖赛一等奖、第七届全国青年歌手"双汇杯"大奖赛三等奖。

恩克（1960—　　），男，歌唱家。内蒙古自治区伊克昭盟（今鄂尔多斯市）乌审旗人。内蒙古音乐家协会会员。1979年，考入内蒙古艺术学校，师从著名歌唱家宝音德力格尔，学习蒙古族长调民歌。毕业后分配到内蒙古歌舞团，任独唱演员。代表曲目有《我爱我的蒙古包》《乌拉特之歌》等。1984年，应邀参加内蒙古民族剧团蒙古语歌剧《莉玛》的演出，饰演男主人公，受到音乐界好评。多次参加全区声乐比赛，荣获一等奖、特别奖。

腾格尔（1960—　　），男，歌唱家，作曲家。内蒙古自治区伊克昭盟（今鄂尔多斯市）鄂托克旗人。1975年，考入内蒙古艺术学校，主修三弦。1980年，考入天津音乐学院作曲系。毕业后分配到中央民族歌舞团，主要从事通俗歌曲创作和演唱。声音高亢，苍劲有力，擅长表现深沉内在、悲壮豪迈的情感。在其通俗歌曲创作与演唱中，并不是简单地模仿国外或香港、台湾等地区的流行歌曲，照搬内地歌坛上的现成作品，而是坚定地走自己的路，善于从民族民间音乐中汲取营养，不断

推出具有浓郁蒙古风格的通俗歌曲，且内容健康，情调高雅，实属难能可贵。其代表作品有《蒙古人》《父亲和我》等，在国内外广为流传，深受听众喜爱。1989年，参加全国流行歌曲优秀歌手选拔赛，荣获十佳歌手第一名。1990年，参加"乌兰巴托—90"世界流行音乐大奖赛，获得最高奖。他作词作曲并演唱的《父亲和我》，1991年荣获第二届亚洲音乐节中国作品最高奖。1992年，率先赴台湾访问演出，在台北市成功地举办了个人演唱会。1994年，参加拍摄电影《黑骏马》，饰演男主角，并担任该片音乐创作和主唱。该片在第十九届蒙特利尔国际电影节上荣获最佳音乐艺术大奖，为祖国赢得了荣誉。

巴图孟克（1961—　），男，民间长调歌手。甘肃省肃北蒙古族自治县马宗山镇人。肃北县非物质文化遗产长调传承人，现任肃北蒙古族自治县民族民间文化协会会长。出生于牧民家庭，从小参加放牧劳动。其母亲为民间歌手，擅长长调民歌。自小从母亲那里学会了不少长调民歌。十八岁当兵，后考入肃北县旅游局。二十岁后开始自觉搜集当地民歌，能演唱五十多首当地各种体裁的蒙古族民歌。1987年，参加肃北县百灵鸟雪山业余歌手大奖赛，获一等奖。1988年，参加甘肃省民间业余歌手大奖赛，获三等奖。2000年，获全国首届长调民歌电视大赛二等奖。2007年，获国际蒙古族长调民歌演唱电视大奖赛特等奖。2008年，获八省区原生态民歌大赛特别贡献奖。2013年，在国际蒙古长调论坛，论文获三等奖。先后录制肃北原生态民歌专辑《无边的戈壁》《千泉河》《巴音河的源头》《矫健的黑骏马》。

朝克图（1961—　），男，男高音长调歌唱家。内蒙古自治区锡林郭勒盟阿巴哈纳尔旗（今锡林浩特市）人。副教授。1981年，考入内蒙古艺术学校，师从蒙古族长调民歌大师昭那斯图，学习长调民歌演唱专业。1985年，以优异成绩毕业并留校任教。2007年，参加内蒙古自治区第三届室内乐比赛，担任《四季》领唱，获合唱重唱组二等奖。在内蒙古电影制片厂拍摄的电影《都仁扎那》中，演唱主题曲《博克》。2015年，创作歌曲《爱的赐予》，参加全区第五届室内乐比赛，获抒情歌曲三等奖。从教三十五年来，为内蒙古自治区培养了一批优秀长调民歌演唱人才。

胡格吉勒图（1961—　），男，呼麦歌唱家。内蒙古自治区锡林郭勒盟太仆寺旗人。自治区级非物质文化遗产呼麦传承人，现任内蒙古歌舞剧院呼麦独唱演员、内

蒙古呼麦协会会长。1980年，进入太仆寺旗乌兰牧骑。1982年，参加锡林郭勒盟乌兰牧骑会演，获表演一等奖。1984年，考入内蒙古广播艺术团。代表曲目《天驹》《金色的秋天》《给家写信》《我的爸爸在牧区》等。1987年，加入内蒙古青年合唱团，在国内外巡回演出，多次获奖。1999年，向蒙古国专家奥德苏荣、恩和德布新学习演唱呼麦。2002年，参加内蒙古自治区春节联欢晚会，演唱《天驹》，成为全国大型晚会歌唱呼麦的第一人。2005年，成立天籁之声呼麦组合。2009年，参加蒙古国国际呼麦大赛，获三等奖。2006年，录制呼麦CD《四岁的海骝马》，收录十余首呼麦作品，是全国第一张呼麦CD专辑。2009年，录制《天籁之声》呼麦双CD，收录二十六首呼麦作品，受到国内外听众的欢迎，多次受邀参加展演。多年来培养新一代呼麦人才，学生多次获得国内各类奖项。2006年，成立内蒙古呼麦协会。多次举办国家级、自治区级、盟市级呼麦演唱比赛。2010年，组织内蒙古自治区首届"道日纳"杯呼麦表演大赛、2013年八省区呼麦大赛、2014年中国呼麦大赛及国际呼麦大赛，获联合国教科文组织颁发的相关奖项，为传承、发扬、普及呼麦做出了贡献。

索依拉（1961— ），女，女高音长调歌唱家。内蒙古自治区锡林郭勒盟西乌珠穆沁旗人。民族音乐学硕士，现任内蒙古文化艺术研究发展促进会秘书长、乌珠穆沁长调呼和浩特分会副会长兼秘书长、内蒙古艺术学院长调民歌资深教师。自幼受到外祖母和母亲的熏陶，会唱家乡的长调民歌。1977年，参加西乌珠穆沁旗乌兰牧骑，任独唱演员。1999年春夏，分别在新加坡和澳门地区成功举办个人独唱音乐会。2004年，参加蒙古国乌兰巴托国际长调大赛，获银奖。发表多篇学术论文，并获自治区级奖项。利用寒暑假经常回到家乡乌珠穆沁草原，举办长调演唱短期培训班。从教三十余年，教育培养了一批长调演唱专业学生，使他们成为演出团体舞台演唱和艺术院校教学骨干力量。

吴朝鲁（1961— ），男，歌唱家。内蒙古自治区哲里木盟（今通辽市）扎鲁特旗人。自治区级非物质文化遗产长调民歌传承人，现为内蒙古民族歌舞剧院歌剧团歌剧演员。1976年，考入扎鲁特旗乌兰牧骑。1979年，获哲里木盟乌兰牧骑会演演唱一等奖。1986年，考入中央音乐学院声乐系内蒙古班。毕业后分配到内蒙古民族剧团任歌剧演员。1987年，获全国少数民族青年歌手声乐比赛二等奖。1988年，获全国青年歌手电视大奖赛民族唱法一等奖。1995年，获内蒙古"金秋杯"声乐大

赛一等奖。1999年，获全国少数民族"孔雀杯"艺术电视大奖赛金奖。2000年，获全国第九届少数民族声乐大赛一等奖。多次参加国家级大型文艺晚会，出访多个国家。在大型歌剧《满都海斯琴》中扮演老牧民哈达。在家乡扎鲁特旗举办首届农牧民春节晚会，担任导演及总制片。在中国首届科尔沁长调民歌演唱会，担任总制片。

包月兰（1962— ），女，歌唱家，歌剧表演艺术家。内蒙古自治区哲里木盟（今通辽市）科尔沁左翼后旗人。内蒙古民族歌舞剧院演员。少年时代加入本旗乌兰牧骑，后调入内蒙古广播艺术团，任合唱队员。1989年，毕业于中央音乐学院，分配到内蒙古民族剧团工作，任歌剧演员。参加演出的主要剧目：在蒙古语歌剧《选女婿》中担任女主角，获内蒙古文化厅奖项；在《满都海·彻辰》《达那巴拉》《敖包相会》《科尔沁婚礼》等剧目中担任重要角色；在电视剧《浣花洗剑录》《胡杨女人》《鄂尔多斯情歌》《天地姻缘七仙女》《碧波仙子》《生死依托》中，分别担任主角和重要角色。

胡日勒巴特尔（1962— ），男，长调歌手。内蒙古自治区锡林郭勒盟苏尼特右旗人。苏尼特右旗文物考古站站长。酷爱长调民歌。搜集、整理和出版《苏尼特民歌集》。2009年，应邀参加内蒙古文化厅举办的"天地同歌·蒙古族服饰与长调民歌展演"活动，演唱家乡民歌《可爱的黄骠马》。

娜拉（1962— ），又名周娜拉，女，歌唱家。内蒙古自治区哲里木盟（今通辽市）科尔沁左翼中旗人。曾为内蒙古歌舞剧院演员。1978年，加入科尔沁左翼中旗乌兰牧骑。1984年，调入内蒙古民族剧团。1986年，考入中央音乐学院声歌系内蒙古班。1989年，毕业后回到本团工作。参加排演多部舞台剧，诸如歌剧《选女婿》《戈壁魂》《满都海·彻辰》，民族风俗歌舞《奶茶飘香》等。在情景歌舞剧《草原上的乌兰牧骑》中扮演"奶奶"，获第五届全国少数民族文艺会演剧目金奖。在上海世博会音乐剧《心之寻》中扮演"母亲"，获上海世博会先进个人奖。获第十一届内蒙古草原文化节编剧个人奖。多次参加内蒙古蒙古语卫视春晚表演。参加拍摄多部电影，代表作品有《额吉的承诺》《月亮之声》《父亲的草原母亲的河》《情归伊敏河》《布基兰》。参加拍摄多部电视剧，主要作品有《成吉思汗》《金戈铁马》《大秦直道》《鄂尔多斯情歌》《青年乌兰夫》等，受到观众的喜爱和好评。

其其格（1962— ），女，歌唱家。内蒙古自治区伊克昭盟（今鄂尔多斯市）杭锦旗人。1980年，考入伊克昭盟歌舞团。1986年，考入中央音乐学院声乐系。毕业后分配到内蒙古民族剧团，任独唱演员。1992年，参加内蒙古电视台第一届蒙古语歌曲声乐比赛，荣获第一名。

阿丽玛（1965— ），本名包卫平，女，歌唱家。黑龙江省泰来县人。内蒙古音乐家协会会员。1982年，考入上海音乐学院声乐系，师从鞠秀芳教授，学习民族唱法。1985年，分配到内蒙古歌舞团，任独唱演员。她处理歌曲细腻深刻，讲求意蕴，声情并茂。1988年，获"青城文艺之花"一等奖。1990年，获首届"草原金秋"歌曲大赛民族组二等奖。1991年，获"刘三姐杯"民族歌曲邀请赛银奖。

巴德玛（1965— ），女，歌唱家，歌剧演员，影视演员。内蒙古自治区伊克昭盟（今鄂尔多斯市）乌审旗人。现任内蒙古民族艺术剧院蒙古族青年合唱团团长。2000年，参加CCTV青年歌手电视大奖赛，获内蒙古赛区美声组一等奖。1990年，在电影《套马杆》中饰演女主角帕格玛，在第四十八届威尼斯国际电影节上获金狮奖，并获美国奥斯卡奖最佳外语片提名。1993年，在德国第六届欧洲电影节上获最佳影片奖。从此，走上演艺事业道路。在影片《金秋鹿鸣》《生死牛玉儒》《母亲的机场》等片中饰演女主角，并在国内外荣获重要奖项。2009年，在电影《斯琴杭茹》中饰演女主角斯琴杭茹，在第十七届北京大学生电影节提名为最佳女演员，被蒙古国电影家协会授予最佳女演员奖。2014年，在电影《诺日吉玛》中饰演女主角诺日吉玛，获2015年伊朗第三十三届国际电影节最佳女演员奖，并获俄罗斯雅库茨克第三届国际电影节最佳女演员奖。2015年，因扮演诺日吉玛，获中国第三十届金鸡奖最佳女主角，成为中国影坛新秀，享誉世界。

道力金（1965— ），女，歌唱家。内蒙古自治区呼伦贝尔盟海拉尔市（今呼伦贝尔市海拉尔区）人。现为海拉尔市艺术学校声乐教员。1984年，考入内蒙古艺术学校，师从长调歌唱家宝音德力格尔、朝伦巴图学习民族声乐。擅长演唱布里亚特蒙古民歌。2009年，应邀参加"天地同歌·蒙古族服饰与长调民歌展演"活动，演唱家乡民歌《阿勒塔尔嘎纳草》。

高敏（1965— ），男，男中音歌唱家。内蒙古自治区哲里木盟（今通辽市）奈曼旗人。教授，硕士生导师，中国音乐家协会会员，现任内蒙古艺术学院音乐学院副院长。年轻时，加入奈曼旗乌兰牧骑。1990年，毕业于内蒙古艺术学院，师

从娜仁其木格教授。代表曲目有《嘎达梅林》《诺恩吉雅》《天籁》《我将走向远方》《远方的大雁》《放飞理想》等。多次在国内声乐比赛中获奖，并担任国内专业声乐比赛评委。所教学生在国内比赛中多次获奖，并成为艺术团体、艺术院校的专业骨干。曾多次参加国内外大型文艺演出活动，代表国家和内蒙古赴澳大利亚、德国、法国、西班牙、荷兰、比利时、奥地利、美国等国家及香港、台湾地区访问演出。2008年始，在清华大学、扬州大学等全国多所大学，举办多场个人独唱音乐会，受到业界好评与观众欢迎。

夏格德尔（1965—　），男，长调歌唱家。内蒙古自治区阿拉善盟额济纳旗人。自治区级非物质文化遗产蒙古族长调代表性传承人。1983年，加入阿拉善右旗乌兰牧骑，任独唱演员。1984年，调入阿拉善盟歌舞团，任独唱演员。从小跟随母亲罗·巴德玛学唱民歌，一起参加区内外民歌展演活动。2009年，随母亲参加"中国非物质文化遗产展演——少数民族传统音乐舞蹈专场晚会"。2009年，与母亲、姨父其达尔巴拉一起参加文化部庆祝中华人民共和国成立六十周年"中国原生民歌展演"。多次参加中央、自治区春节文艺晚会，获得诸多奖项。熟练掌握阿拉善地区蒙古族长调民歌的四种风格流派，而且能够演唱短调民歌。音色明亮，高亢辽阔，悠远深沉，富有激情。在"2006全国听众最喜爱的歌手"评选活动中，获得内蒙古地区"十佳广播歌手"称号。在不断演唱民歌的同时，创作诸多歌曲，代表作品有《阿拉善可爱的故乡》《向往的故乡》《驼鸣的戈壁》《歌声伴随着母亲》《胡杨神树》《苏莫图敖包》等。曲作被选入《阿拉善精选歌曲集》，出版发行。出版个人演唱专辑《大地母亲》光盘，并在内蒙古电台、阿拉善盟电台陆续播出。家族民歌艺术第五代传承人。为了抢救和传承保护阿拉善民歌，经常到牧区搜集民歌，现已采集一百多首长调民歌。2003年起，担任《阿拉善民歌集》的搜集、编辑工作，完成其中四百余首民歌的记谱校对工作。2008年，该书出版发行。

陶高代（1966—　），女，歌唱家。内蒙古自治区锡林郭勒盟苏尼特右旗人。中国民主促进会会员、察哈尔文化研究促进会会员，曾任内蒙古长调艺术交流研究会常务理事。1981年，加入乌兰察布盟察右前旗乌兰牧骑。1995年，调入乌兰察布盟歌舞团。2005年，调入呼和浩特市民族歌舞团，任独唱演员。被授予内蒙古自治区中青年"德艺双馨"文艺家称号。获第二届中国民歌大赛和首届蒙古族长调比赛金奖。三十多年来演唱歌曲数百首，先后发行《陶高代演唱专辑》和《草原新曲》

陶高代伉俪专辑等。2012年，在呼和浩特市举办"情系草原"个人演唱会。先后应邀在美国、法国、日本、蒙古国等二十多个国家演出，以歌声促进中外文化交流。2019年，于呼和浩特市民族歌舞团退休。

扎·萨仁格日乐（1966— ），女，歌唱家。内蒙古自治区锡林郭勒盟镶黄旗人。原武警内蒙古总队政治部文工团独唱演员。1982年，先后在镶黄旗文化局文工队和乌兰牧骑担任独唱演员、乐手、节目主持人。1987年，调入武警内蒙古总队文工团，任独唱演员。代表曲目有《牧马人的故乡》《蓝色》《军绿帐篷》《草原上升起不落的太阳》等多首蒙汉语歌曲。1989年，获得内蒙古电视台首届蒙古语歌曲大赛优秀奖。1992年，参加内蒙古广播电视台第二届蒙古语歌曲"航天杯"大奖赛，获民族唱法专业组一等奖。个人创作歌曲《我把青春献给草原》，获作曲三等奖。出版个人专辑《献给哥哥的蒙古袍》。在广播文艺中心录制百余首歌曲，多次参加中央、地方举办的春节联欢晚会。自治区成立七十周年之际，演唱曲目《草原上唱起不落的太阳》，被内蒙古广播电视台《草原音画》栏目特别播出，同时被收录到庆典活动经典歌曲目录。

丹·道日吉（1967— ），男，潮尔·道歌唱家。锡林郭勒盟东乌珠穆沁旗人。国家级非物质文化遗产项目潮尔·道代表性传承人，现任锡林浩特市潮尔·道协会会长。代表曲目有《圣主成吉思汗》《旭日般升腾》《金色诃子》《孔雀》《旷野》等。2011年，与锡林郭勒职业学院合作创办潮尔·道传承班，将潮尔·道带入大专院校正式教学中，为建立和完善潮尔·道教学体系做出应有贡献，被聘为锡林郭勒职业学院客座教授、潮尔·道教员。2012年，参加第三届"哈扎布杯"国际蒙古族长调比赛，获一等奖。2015年，与内蒙古电视台合作拍摄《天籁之声——潮尔·道》四集纪录片。2016年，应邀带领潮尔·道艺术团，赴日本大阪演出。2017年，赴中央民族大学音乐学院，传授蒙古族长调和潮尔·道，为期一个半月，并举办"天地人之和音——潮尔·道"教学汇报音乐会。2012年，与妻子乌兰格日勒合著《天地人之和音——潮尔·道》一书。先后发表《潮尔·道的演唱方法与技巧》等多篇论文。

韩磊（1969— ），男，歌唱家。内蒙古自治区包头市土默特右旗人。1982年，考入中央音乐学院附中内蒙古管弦乐班，主修长号。毕业后分配到内蒙古歌舞团。此后走上演唱道路，成为一名优秀的通俗歌手。1991年，调入中国煤矿文工

团。其声音浑厚苍劲，富有阳刚之气，受到广大听众喜爱和欢迎。代表曲目有《走四方》《天蓝蓝，海蓝蓝》等。

齐峰（1970—　），又名敖日格勒，男，歌唱家。内蒙古自治区呼伦贝尔盟海拉尔市（今呼伦贝尔市海拉尔区）人。现为内蒙古民族艺术剧院演员、全国青年联合会委员、内蒙古自治区旅游形象大使。毕业于中央民族大学。代表作品有《我和草原有个约定》《我的根在草原》《草原在哪里》《父亲的草原母亲的河》《草原恋》等。通过多年的艺术实践与历练，形成抒情内在，长短调结合，兼能艺术歌曲与通俗歌的演唱风格。

孟克（1971—　），男，长调歌唱家。内蒙古自治区锡林郭勒盟正镶白旗人。自治区级非物质文化遗产项目长调民歌代表性传承人，中国音乐家协会会员、内蒙古自治区乌兰牧骑学会会员、内蒙古音乐家协会会员、锡林郭勒盟长调协会会员、锡林郭勒盟音乐家协会会员。从小酷爱长调。1991年，加入太仆寺旗乌兰牧骑，任独唱演员。后调入锡林郭勒盟民族歌舞团，任声乐队队长。嗓音嘹亮，音域宽广，雄浑豪放，风格浓郁，技艺娴熟，刚柔相济的演唱风格，受到听众的喜爱及业内人士的高度评价。代表曲目有《圣主成吉思汗》《走马》《小黄马》等。1995年，参加全盟"草原歌声大赛"，获专业组一等奖。2001年，参加锡林浩特全国"草原杯"长调比赛，获专业组二等奖。2002年，参加全国西部民歌大赛，获专业组金奖。2005年，参加第三届全国南北民歌擂台赛，获金奖。2007年，演唱新创作长调歌曲《神马颂》，获全区建设民族文化大区征歌一等奖。2007年9月，获全区首届少数民族文艺会演金奖。被评为全盟先进文化工作者、全盟民族团结进步事业先进个人。2010年，被聘为锡林郭勒盟艺术研究中心研究员。2011年，被认定为锡林郭勒盟非物质文化遗产长调传承人。2013年，举办纪念蒙古族歌王哈扎布诞辰九十一周年"永恒之韵"个人长调演唱会。2016年，参加演出蒙古剧《长调歌王哈扎布》，扮演主角哈扎布。出版发行个人专辑《长调情》《永恒之韵》CD、DVD。

孟根其其格（1972—　），女，歌唱家。内蒙古自治区阿拉善盟额济纳旗人。现为内蒙古民族艺术剧院独唱演员。2000年，毕业于中央民族大学声乐系。后赴蒙古国国立文化艺术大学深造。2007年，获硕士学位。1989年，参加全区首届蒙语歌曲演唱电视大赛，获通俗组第一名。1992年，获首届全国五省区暨云南省少数民族"骏马奖"歌手大赛通俗唱法一等奖。1992年，参加"华鑫杯"全国名歌手及新歌

曲电视邀请大赛，获演唱作品银奖。1994年，获全国少数民族歌手大奖赛金奖。1995年，参加首届中日青年歌手电视友好邀请赛，获青年组第一名。1997年，参加音乐电视《我的母亲》，获中国音乐电视大赛银奖。1998年，参加第八届全国青年歌手电视大奖赛内蒙古地区专业歌手选拔赛，获通俗组一等奖。2001年，参加音乐电视《吉祥草原》，获中国音乐电视大赛金奖。2003年，获俄罗斯国际流行音乐赛特别奖。2004年，参加蒙古国国际流行音乐比赛，获特等奖。先后参与中央、地方大小型演出一千六百多场。随团赴蒙古国、俄罗斯、日本、美国等访问演出。连续二十二年参加内蒙古电视台春节联欢晚会录制。出版发行《戈壁蜃潮》《吉祥草原》《梦中有片绿草地》等蒙汉语个人专辑九张。出版《马背情》《我的母亲》《吉祥草原》《吉日格乐》《戈壁蜃楼》等十多部音乐电视。在国内外相继举办七场个人演唱会。多次到基层举办演唱会，受到家乡父老的欢迎和称赞。

天亮（1974— ），又名乌日才呼，女，长调歌唱家。内蒙古哲里木盟（今通辽市）扎鲁特旗人。国家二级演员，现为内蒙古民族艺术剧院独唱演员。1993年，考入内蒙古艺术学院附中，学习长调，师从巴鲁教授。1996年，考入内蒙古艺术学院声乐系，主修长调专业，师从朝伦巴图教授。毕业后分配到内蒙古广播电视艺术团。代表曲目《高高兴安岭》《巴颜查干草原》《黄走马》《阿妈的奶茶》等。嗓音柔美，气息通畅，风格纯正，受到听众的欢迎。2000年，获全国首届蒙古族长调歌曲广播电视大奖赛三等奖。2004年，在蒙古国国际长调比赛中，获金奖。2013年，在微电影《阿妈的奶茶》中饰演阿妈图雅，获"美丽内蒙古微电影大赛"最佳女演员奖。同年，获深圳微电影节最佳女主角。2014年5月，在呼和浩特举办"草原情·天亮与她的朋友们"大型演唱会。2015年，《阿妈的奶茶·草原情》微电影获首届京华奖全国微电影明星大赛女主角一等奖。2015年，参加保加利亚第五届世界民族艺术锦标赛，获独唱金奖以及世界传统民族艺术传承奖，草原情·阿音组合获组合金奖。

文丽（1977— ），又名苏依拉·赛汗，女，呼麦歌唱家。内蒙古自治区呼伦贝尔盟（今呼伦贝尔市）新巴尔虎左旗人。自治区级呼麦非物质文化遗产传承人，硕士，国家二级演员，现任内蒙古民族艺术剧院演员、兴安盟职业学院音乐系客座教授、内蒙古呼麦学会副会长、内蒙古青联委员、全国青联委员。1996年，考入内蒙古艺术学校，主修声乐专业。毕业后加入内蒙古青年合唱团。2000年，加入内蒙

古歌舞团，学习呼麦，师从蒙古国专家奥德苏荣，任独唱演员。代表曲目《呼麦颂》《原野的回响》《蒙古游牧》等。2010年，考入蒙古国国立艺术大学，获得硕士学位。2001年，在"道日纳"杯全区呼麦大赛，获一等奖。2003年，在蒙古国国际呼麦大赛中，获女子呼麦最高奖。2004年，在"CCTV西部民歌电视大赛"中，获金奖。2014年，在首届中国国际呼麦大赛，获组合三等奖。

乌云（1977— ），女，长调歌唱家。内蒙古自治区哲里木盟（今通辽市）科尔沁左翼后旗人。副教授，现任内蒙古艺术学院音乐学院长调教员。1999年，考入内蒙古艺术学院附中，师从巴鲁教授，主修长调。2004年，毕业于中国音乐学院声乐系，师从谭萍教授。同时，受院领导派遣，向乌兰杰教授学习科尔沁长调民歌，长达两年之久。代表曲目有《金泉》《高高兴安岭》《巴颜查干草原》《巴颜通拉故乡》等。声音明亮，音色甜润，气息通畅，咬字清晰，演唱风格深沉稳健，是科尔沁民歌新一代优秀传人。2001年，在全国第二届"草原杯"蒙古族长调歌曲大赛中，获专业组金奖。2004年，在中央电视台"CCTV西部民歌电视大赛"中，获原生态民歌独唱组金奖。2007年，在国际蒙古族长调民歌演唱电视大奖赛中，获职业组二等奖。2008年，在第六届中国西部民歌（花儿）比赛中，获金奖。2016年，在第一届非物质文化遗产民歌大赛中，获院校组二等奖。多次在中央电视台、内蒙古电视台等专题栏目中录制蒙古族民歌。应邀访问日本、俄罗斯、法国、德国、美国、蒙古等国家及香港、澳门地区，演唱蒙古族长调民歌，受到听众欢迎。2011年，出版科尔沁长调民歌专辑《金泉》，获得业内专家的广泛好评。多次进行田野调查，采访多名民间艺人。

德明（1978— ），又名阿民吉雅，男，歌唱家。内蒙古自治区兴安盟扎赉特旗人。内蒙古音乐家协会会员，现任内蒙古青联委员、内蒙古长调协会理事、内蒙古民族艺术剧院乌力格尔蒙古剧团蒙古剧中心主任及艺术指导。2002年，毕业于内蒙古大学艺术学院声乐表演系，师从朝伦巴图教授学习长调民歌和美声唱法。毕业后，进入中国音乐学院进修两年。先后参加文化部主办的西部歌剧舞台演员培训班、上海音乐学院国家艺术基金项目全国少数民族声乐演员培训班。2006年，参加第三届全国少数民族文艺会演，获独唱一等奖。2011年，参加中国西部原生态山歌（民歌）"金嗓子"比赛，获最佳金嗓子个人演唱奖。2014年，参加中国·内蒙古草原文化节，在蒙古剧《敖包相会》中扮演男主角，获内蒙古宣传部、文化厅颁发

的最佳男主演表演奖。多次在无伴奏合唱音乐会及比赛中担任领唱和独唱,在《秀英昂嘎》《尹湛纳希》等多部舞台剧中扮演男主角。多次参加中宣部、文化部举办的春节联欢晚会,参加"中国文化周"演出活动。

20世纪70年代中期以来,一批蒙古族青年歌手迅速成长,走上了音乐舞台,现已成为内蒙古草原歌坛上的主力。其中有许多人在国内声乐比赛中获奖,为内蒙古声乐界赢得了荣誉。他们中不仅有长调民歌演唱家,而且有美声唱法歌唱家,为继承和发扬蒙古族音乐文化做出了自己的贡献。

(三)器乐演奏家

宝音图(1936—),男,长笛演奏家。内蒙古自治区兴安盟科尔沁右翼前旗人。内蒙古音乐家协会会员。1951年,参加内蒙古军区骑兵第五师宣传队,后调入内蒙古歌舞团,任乐队演奏员,经常在本团演出的歌舞晚会上独奏中外名曲。除了从事演奏之外,还热心于教学,为内蒙古、新疆、西藏、山西等地区培养了不少长笛演奏人才。

宝音巴图(1939—),男,单簧管演奏家。吉林省前郭尔罗斯蒙古族自治县人。内蒙古音乐家协会会员。1956年,进入内蒙古军区政治部文工团。1960年,考入中央音乐学院管弦系,师从张梧教授。1963年,分配到内蒙古歌舞团,任乐队演奏员。几十年来辛勤工作,热心教学,培养了不少单簧管演奏人才。

马·斯尔古楞(1939—),男,器乐演奏家,音乐教育家。内蒙古自治区哲里木盟(今通辽市)奈曼旗人。中国音乐家协会会员,曾任中国民族管弦乐学会扬琴专业委员会理事、北方草原音乐文化研究会艺术顾问、包头市草原经济文化促进会理事、内蒙古师范大学音乐系办公室主任。八岁时学习民族器乐演奏,演奏科尔沁民歌、民间套曲及阜新蒙古族自治县葛根庙宗教音乐等。中学时代已熟练掌握竹笛、扬琴、手风琴、中外打击乐等多种乐器演奏技艺。1956年,被保送内蒙古师范学院艺术系音乐专业。在校学习期间,创作《黑河两岸唱丰收》《农庄姑娘》等两首竹笛独奏曲。1961年,留校任教,担任竹笛、扬琴、四胡专业教员。1965年,编写竹笛练习曲和竹笛教材。1976年,参与成立音乐系第一届蒙古语授课班筹备工作,为创建蒙古语授课班和师资队伍建设做出贡献。多次随内蒙古直属乌兰牧骑、内蒙古广播电视艺术团、中央民族歌舞团参加自治区级和国家级重要演出。培养的

许多学生多次获自治区级、国家级各类比赛大奖。

布林巴雅尔（1940—　），男，马头琴演奏家。内蒙古自治区哲里木盟（今通辽市）科尔沁左翼中旗人。曾任内蒙古电视台副台长、内蒙古音乐家协会副主席、中国马头琴协会理事。1959年，参加内蒙古广播文工团，任马头琴独奏演员，兼乐队队长。音色隽秀清丽，弓法细腻，技艺高超，是一位成熟而有造诣的演奏家。在长期的马头琴艺术生涯中，创作并演奏了大量乐曲。其代表作品有《牧马人之歌》《叙事曲》《在戈壁高原上》《祝福歌》等。他还较早地对马头琴进行理论研究，发表了《马头琴的渊源及其各流派艺术特色》等论文。他所创作的马头琴独奏曲《在戈壁高原上》，于1984年荣获全国第三届音乐作品评奖鼓励奖及自治区首届"萨日纳"奖。20世纪80年代初，中央人民广播电台《少数民族音乐宫》栏目曾专题介绍其艺术成就。1981年，调入内蒙古电视台，从事编导工作，先后参与策划各类电视片一百余部。他所编导的系列专题片《鄂温克风情》、歌舞风光艺术片《祖国啊，请接受我的哈达》，先后荣获全国奖项。

阿拉坦巴根（1944—　），男，四胡演奏家。内蒙古自治区哲里木盟（今通辽市）科尔沁左翼中旗人。内蒙古音乐家协会会员。自幼喜爱民间音乐，少年时代即学会拉四胡。1960年，考入内蒙古广播文工团，师从著名四胡演奏家孙良。功底扎实，音色柔美，弓法流畅，擅长演奏东蒙民歌和民间乐曲。掌握了大量曲目，为电台录制播放了数十首民间乐曲。代表曲目有《八音》《乌云珊丹》等。1975年，调入内蒙古歌舞团，任乐队演奏员兼民乐队副队长。二十多年来，参加了本团所有重大演出活动。除了演奏与教学之外，对四胡进行理论研究，并取得了显著成绩。著有《蒙古族四胡演奏曲集》《蒙古族四胡演奏家孙良》两部著作。

齐·宝力高（1944—　），男，著名马头琴演奏家。内蒙古自治区哲里木盟（今通辽市）科尔沁左翼中旗人。任中国音乐家协会理事、内蒙古音乐家协会常务理事、中国马头琴学会会长。1958年，进入内蒙古民族剧团。经过刻苦学习，掌握了高超的马头琴演奏技艺。音色圆润饱满，指法灵活娴熟，运弓扎实流畅，具有很深的艺术造诣。其演奏风格热情奔放，雄浑沉实，乃是内蒙古新一代马头琴学派的杰出代表。其代表曲目有本人创作并演奏的《万马奔腾》《草原连着北京》以及《马头琴协奏曲》（辛沪光作曲）等。著有《马头琴演奏法》一书，是学习马头琴演奏的重要教材。马头琴乐器改革方面亦颇多贡献。在前人改革的基础上，研制出

木面音箱马头琴，大大增强了马头琴的音量。1989年，筹备成立中国马头琴学会。后组建爱乐性马头琴乐团，俗称野马队。在实践中较好地解决了马头琴高、中、低三个声部的结合问题，为民族乐队的乐器配置积累了宝贵经验，受到音乐界好评。在马头琴教育方面付出了大量心血，培养出许多青年马头琴演奏人才。并多次出国演出，将马头琴这一独特的民族乐器推向世界舞台。

若西戈瓦（1944—2019年），男，马头琴演奏家，作曲家。内蒙古自治区乌兰察布盟（今乌兰察布市）察哈尔右翼中旗人。盟级非物质文化遗产马头琴传承人，内蒙古曲艺家协会会员，曾任中国马头琴学会副会长、内蒙古音乐家协会理事、中国北方少数民族音乐研究会常务理事。1962年，加入乌兰察布盟民族歌舞团，任马头琴演奏员兼创作员。代表作品有歌曲《心连心》《牧羊姑娘你好》《两匹枣红马》《我的内蒙古》《你怎么喜欢上他了》《乌兰察布我可爱的家乡》《阿爸的教诲》《淖木根山》《代问妈妈好》《神奇的敖包》《我可爱的儿子》《沧桑的戈壁》《鹰之歌》《神奇的敖包》《乳花飞》等，马头琴独奏曲《北疆颂》以及多首重奏曲。参加大型舞剧音乐《东归的大雁》作曲，获自治区"萨日纳"一等奖。歌曲《多美好》获自治区精神文明建设征歌评比一等奖。歌曲《妈妈呀》获全区乌兰牧骑会演优秀创作奖。歌曲《美丽富饶的内蒙古》《腾格尔湖》《鹰之歌》连续三年获自治区"五个一工程"奖。歌曲《欢乐的那达慕》获全区那达慕优秀歌曲奖。2000年，被评为内蒙古自治区劳动模范。2003年，出版《若西戈瓦歌曲选》。退休后担任乌兰察布市艺术学校马头琴教员。2017年，出版《马头琴练习曲》教科书。编写整理了一套马头琴演奏教程，培养了一大批年轻的马头琴演奏员。

达日玛（1945—　　），男，马头琴演奏家。内蒙古自治区伊克昭盟（今鄂尔多斯市）杭锦旗人。中国音乐家协会会员、内蒙古音乐家协会会员。1965年，参加内蒙古直属乌兰牧骑，任独奏演员。其代表曲目有《草原新歌》《欢乐的牧民》《新春》《美利梅斯》等。在乐器改革方面也取得了一定成就，研制出钢弦马头琴。

白·达瓦（1946—1995），男，马头琴演奏家。内蒙古自治区哲里木盟（今通辽市）科尔沁左翼中旗人。中国音乐家协会会员，曾任内蒙古音乐家协会理事。1962年，考入内蒙古艺术学校，师从色拉西学习马头琴。毕业后分配到内蒙古民族剧团，任独奏演员。他熟练地掌握了科尔沁地区古老的潮尔演奏法，是色拉西的嫡传弟子之一。后又刻苦钻研"五度定弦法"，亦取得了较高成就。其代表曲目有

《朱色烈》《草原赛马》等。著有《马头琴演奏法》一书，是学习马头琴的重要教材。

伊丹扎布（1948—　），男，胡琴艺人，民歌手。内蒙古自治区哲里木盟（今通辽市）科尔沁左翼中旗人。两岁时母亲病故，由父亲拉扯成人，只上了两年小学。五岁时开始自学胡琴。十三岁跟随父亲务农。九岁拜当地四胡艺人图布乌力吉为师。通过五年学习，系统掌握了蒙古胡琴演奏技艺和《八音》等大量胡琴曲目。后师从当地说书艺人金元宝，学习胡仁·乌力格尔说唱。1976年，加入本地文艺宣传队，任四胡演奏员。其四胡演奏曲目分四类：民歌曲调，如《金珠儿》《满都拉少爷》《乌云高娃龙棠》等；民间独奏曲，如《莫德列玛》《荷英花》《南花》《阿都沁·阿斯尔》等；说唱音乐曲牌，包括各种胡仁·乌力格尔曲调、史诗曲调、好来宝曲调等；汉族民间乐曲，如《八音》《万年欢》《普安咒》《张飞祭枪》《关公辞曹》《得胜令》《得胜歌》《苏武牧羊》《鸳鸯扣》等。热爱和熟悉家乡的民歌，能够演唱两百余首科尔沁短调民歌，代表曲目有《龙梅》《乌云珊丹》《乌尤岱》《达古拉》《诺文吉娅》以及《嘎达梅林》《英雄陶克图》《巴拉吉尼玛与扎那》《娜布其公主》《陶宁和》《达那巴拉》《万梨》《昙花》《韩秀英》等三十余首长篇叙事民歌。2003年春，应邀在中央电视台录制节目。经作曲家永儒布等人推荐，被内蒙古师范大学音乐学院聘用。8月，在中国音乐学院举办演奏演唱会。2004年，被内蒙古大学艺术学院正式聘请为特约民间艺人，从事四胡教学。多次参加比赛，荣获各类奖项。

巴彦保力格（1956—　），男，四胡演奏家。内蒙古自治区哲里木盟（今通辽市）科尔沁左翼中旗人。国家级非物质文化遗产四胡传承人，现任内蒙古四胡协会会长、中央民族大学客座教授。1975年，加入内蒙古广播电视艺术团，任乐队演奏员。出版发行《八音》（演奏盒式带）、《蒙古族四胡视频教程》《蒙古族四胡考级教程》（含光盘）、《孙良、铁钢、吴云龙四胡演奏录音专辑》，收入四百多首乐曲，附有演奏家传记和乐曲解说。曾多次出国演出和交流。2007年，在维也纳金色大厅首次奏响蒙古族四胡。先后策划和举办五届八省区蒙古族四胡广播电视大奖赛、蒙古族四胡名家名曲音乐会、纪念吴云龙大师蒙古四胡专场音乐会等。

领春（1956—　），女，三弦演奏家。锡林郭勒盟东乌珠穆沁旗人。国家一级演员，中国民族管弦乐协会会员，现任内蒙古音乐家协会蒙古族三弦学会会长、

中国民族管弦乐学会三弦专业委员会副会长、中国民族管弦乐学会高级考官。在家乡优美歌声的熏陶下，从小就对音乐产生浓厚兴趣，被选入东乌珠穆沁旗小学文艺宣传队。1972年，考入内蒙古艺术学校，主修三弦专业。1975年，毕业后分配到内蒙古直属乌兰牧骑艺术团。1977年，赴中国音乐学院进修，师从著名三弦教育家、演奏家肖剑声教授。1981年，赴北京学习西班牙吉他和夏威夷吉他，师从张世光老师。1994年12月至今，就职于内蒙古民族艺术剧院蒙古民族乐团。演奏技艺精湛，曾多次获得各类奖项。2007年，举办"草原心声"领春蒙古三弦独奏音乐会，受到专家学者的高度评价。代表作品《森吉德玛》《欢乐的那达慕》《小驯马手》《诺恩吉雅》《欢跳的小山羊》《乌那钦》《蹄韵》等。《小驯马手》获全国第十一届"孔雀杯"少数民族器乐展演演奏奖。《乌那钦》获自治区第三届室内音乐大赛创作三等奖。20世纪80年代中期，为了复兴蒙古族三弦，奔波于各地，义务为蒙古族学校的孩子们教授三弦。研究出一套学校教学与舞台艺术相结合的教学方法，培养了一批优秀的蒙古族三弦演奏人才。参加内蒙古文化艺术长廊建设计划重点项目，编辑出版《蒙古族三弦》。撰写发表论文《简论蒙古三弦》等多篇。出访蒙古、日本、俄罗斯等国家及台湾、香港地区。主要作品先后收录于台湾国际唱片公司、外语教学与教研出版社以及北京外国语音像出版社出版的《蒙古族传统器乐曲》专辑中。2007年，组织策划首届国际蒙古族三弦艺术研讨会，附设三弦专场音乐会。2012年，蒙古族三弦音乐国际研讨会，附设蒙古族三弦音乐会。2014年，参与策划内蒙古自治区首届"民族团结杯"蒙古族三弦大赛。多次担任自治区级专业比赛评委，先后被聘为内蒙古师范大学音乐学院、内蒙古大学艺术学院附属中学、呼和浩特市民族学院音乐系、内蒙古民族大学艺术学院三弦教员。

其德日巴拉（1956— ），男，马头琴演奏家，长调歌唱家。内蒙古自治区锡林郭勒盟苏尼特左旗人。从小爱好民间艺术，学会自己制作马头琴。1972年，拜家乡马头琴艺人巴图为师，学习传统泛音演奏技法。1980年，调任苏尼特左旗文化馆。先后参加盟市、自治区业务培训，学习多种技艺。2014年，被认定为盟级非物质文化遗产马头琴和长调传承人。传承和发扬民间泛音演奏法，是锡林郭勒盟草原南部苏尼特马头琴风格的代表人。

阿古拉（1957— ），男，四胡演奏家，作曲家。内蒙古自治区兴安盟科尔沁右翼前旗人。中国少数民族音乐学会会员，曾任兴安盟歌舞团创编室主任、内蒙古

音乐家协会理事。四胡演奏家赵双虎之胞弟，少年时代即向其胞兄学习演奏四胡。1974年，参加本旗乌兰牧骑，赴内蒙古艺术学校进修。1981年，调入兴安盟歌舞团，任独奏演员。技艺娴熟，音色纯净，弓法流畅，堪称是中青年民乐演奏家中的佼佼者。其代表曲目有《牧马青年》《乌力格尔叙事曲》《小姐赶路》等。先后荣获内蒙古自治区交响乐演奏比赛一等奖、东四盟文艺调演金奖、全国民乐观摩演出表演奖。1985年，考入内蒙古师范学院音乐系，主修理论作曲。几十年来创作了不少各类体裁的音乐作品，受到广泛好评。

扎登巴（1957—　），男，马头琴演奏家，作曲家。内蒙古自治区锡林郭勒盟西乌珠穆沁旗人。内蒙古音乐家协会会员、内蒙古曲艺家协会会员，曾任中国马头琴协会常务理事、锡林郭勒盟文化艺术界委员、西乌珠穆沁旗文化艺术者协会常务副主席。全区乌兰牧骑先进工作者。1972年，参加本旗乌兰牧骑，任马头琴演奏员，先后担任乌兰牧骑副队长、队长职务。1981年，调入锡林郭勒盟乌兰牧骑。多才多艺，兼能作曲。代表作品有马头琴独奏曲《富饶的草原》《走马》《乌珠穆沁阿斯尔》，歌曲《吉祥草原》《遥远的杭盖》《乌珠穆山》等，受到听众和文艺界的高度评价。1982年，担任歌舞剧《都仍扎那》作曲，荣获锡林郭勒盟乌兰牧骑比赛作曲一等奖。1987年，歌曲《吉祥的故乡》获自治区"萨日纳"奖。1989年，歌曲《乌珠穆山》获中国少年儿童歌舞会演中国文化部创作奖。1984年，歌曲《幸福的家乡》被评为蒙古语广播歌曲一等奖。培养了众多优秀的马头琴演奏家和艺术人才，多次获优秀指导教师奖、优秀教育工作者奖、马头琴贡献奖。1989年，随内蒙古民族艺术团出访东欧三国，获匈牙利第二十届底布瑞斯世界鲜花狂欢节集体最高奖特等奖、保加利亚波博渥世界艺术节集体纪念奖，为祖国和内蒙古自治区赢得了荣誉。

包努力玛扎布（1958—　），男，四胡演奏家。内蒙古自治区兴安盟科尔沁右翼中旗人。国家级非物质文化遗产四胡传承人，现任内蒙古四胡协会副会长、通辽市四胡协会会长、科尔沁艺术职业学院四胡专业教师。1976年，考入哲里木盟艺术学校（今科尔沁艺术职业学院），师从四胡演奏家、教育家吴云龙。1980年，毕业后留校任教，逐步成为自治区级精品课程学科带头人、自治区级优秀教师。录制中央电视台《民歌·中国》栏目，演奏四胡曲目《安代之乡库伦》。2013年，参加内蒙古电视台蒙古语卫视春节联欢晚会，录制播放四胡节目。2014年，应邀参加内蒙

古自治区文化长廊工程，编辑和录制四胡曲目。创作了多首四胡演奏曲目，《欢乐的鄂尔多斯》《赶路》《繁荣的科尔沁》《思乡曲》《欢乐草原》和大量基础训练曲目，纳入蒙古族四胡考级教程。1998年，随国家民委中国蒙古族音乐家小组赴荷兰进行友好访问演出，受到一致好评。2006年，受内蒙古四胡协会的委派，赴北京参加中国音乐学院主办的北京现代艺术节，进行交流表演。协助内蒙古四胡协会，举办了四届八省区四胡演奏电视大奖赛，同时担任大赛评委。三十多年来，培养了一大批优秀学生，为蒙古族四胡的传承与发展做出了贡献。

陈·巴雅尔（1958—　），男，马头琴演奏家。内蒙古自治区哲里木盟（今通辽市）科尔沁左翼中旗人。中国音乐家协会会员，曾任乌兰察布国际马头琴学校校长、中国马头琴学会常务副会长兼秘书长、内蒙古师范大学音乐学院硕士生导师、内蒙古马头琴协会副主席、呼和浩特市民族歌舞团演奏员。1973年，加入哲里木盟歌舞团，任马头琴演奏员。1979年，调入哲里木盟科尔沁左翼中旗乌兰牧骑，师从马头琴演奏家齐·宝力高，并向布林巴雅尔等老一辈马头琴演奏家学习请教。1982年，参加内蒙古自治区民族器乐比赛，独奏《科尔沁的琴声》，获一等奖、创作二等奖。1986年，调入呼和浩特市民族歌舞团。1987年，参加呼和浩特昭君文化艺术节，获马头琴独奏一等奖。1991年，随国家民委少数民族艺术团，赴美国、德国、法国、瑞士、波兰、俄罗斯、蒙古国、土耳其、捷克、伊朗等国家进行艺术交流，参加波兰第二十八届国际民间艺术节，演奏马头琴《波兰圆舞曲》并获金奖。1996年，参加全国首届色拉西杯马头琴大赛，获演奏三等奖。创作的马头琴独奏曲有《科尔沁的琴声》《怀念》《家乡的春天》《我的科尔沁》《欢乐的那达慕》等十余首。2005年，捐资出版色拉西纪念专辑光碟，由中国唱片公司发行。2014年9月，出版发行《科尔沁的琴声》马头琴独奏专辑。2015年，在内蒙古大学艺术学院举办"科尔沁的琴声"马头琴专场音乐会。2018年，在蒙古国举办"一带一路""科尔沁的琴声"独奏音乐会，获北斗星勋章、成吉思汗勋章、教育文化先进者勋章三大奖项。2019年，担任马头琴传承与教育人才培养教学团队教员。

玉龙（1958—　），男，马头琴演奏家。内蒙古自治区哲里木盟（今通辽市）科尔沁左翼中旗人。中国音乐家协会会员。1977年，毕业于呼伦贝尔盟艺术学校，师从达斡尔族马头琴演奏家巴依尔。1980年，调入中央民族歌舞团，任独奏演员。1988年，进入中央民族学院音乐系作曲班进修。其代表曲目有个人创作并演奏的

《奔驼》《锡尼河畔的夜晚》等。

纳·呼和（1959— ），又名呼格吉乐图，男，马头琴演奏家，音乐教育家。内蒙古自治区哲里木盟（今通辽市）扎鲁特旗人。自治区级马头琴传承人，著名蒙古族曲艺大师毛依罕嫡孙。教授，硕士生导师，曾任中国马头琴学会秘书长、内蒙古抄儿协会会长、内蒙古艺术学院音乐学院教员。1976年，进入扎鲁特旗乌兰牧骑，任演奏员。1986年，调入内蒙古赤峰艺术学校，任马头琴专业教员兼副校长。1996年，调入内蒙古大学艺术学院，任民乐教研室主任。曾师从齐·宝力高、布林巴雅尔等马头琴演奏家，系统学习传统马头琴演奏法以及抄儿演奏技艺。马头琴独奏曲《铁木尔布哈》获内蒙古自治区乌兰牧骑建立三十周年会演创作与表演奖。发表学术论文《马头琴五线谱教学法》《保护和传承本民族文化遗产的重要性》《浅析马头琴艺术的教学与传承》等。1999年，创建内蒙古呼和马头琴艺术学院、内蒙古马头琴艺术学校等，以教学和实践相结合的模式，培养出多个优秀马头琴手及长调歌手等。获全国首届色拉西杯马头琴大奖赛教学园丁一等奖、全区大中专艺术院校文艺调演指导教师奖及第三届、四届"金芦笙"中国民族器乐大赛优秀指导教师奖等。2016年，被评为内蒙古艺术学院名师。2017年，被评为内蒙古自治区优秀教师。2015年，举办"马头琴教学三十周年师生专场音乐会"。多次参加中央电视台春节联欢晚会演出。曾赴日本、加拿大、俄罗斯、蒙古国等国家访问演出。

纳·格日乐图（1963— ），男，四胡演奏家。内蒙古自治区哲里木盟（今通辽市）扎鲁特旗人。副教授，硕士生导师，现任内蒙古四胡协会副会长、内蒙古抄儿协会副主席、内蒙古曲艺家协会理事、内蒙古艺术学院音乐学院员。著名蒙古族曲艺大师毛依罕嫡孙。代表作品《故乡情》《心中的杭盖》《胡尔随想曲》《胡仁·好来宝曲调与变奏》等。独奏曲《心中的杭盖》在《音乐创作》上发表。七部作品列入内蒙古自治区宣传部文化长廊工程。主编"内蒙古民族音乐典藏大师"系列、《铁牤牛》《怀念》《草原骑兵》《莫德列玛》等。出版专著《蒙古族四胡教程》《毛依罕研究》《吴云龙四胡教程》《新发现的毛依罕首场作品汇编》等。发表学术论文《吴云龙蒙古四胡教学初探》《蒙古族民歌的地域特征及传承现状》《试论蒙古族弓弦乐器"抄儿"的特殊性》等多篇。论文《吴云龙蒙古四胡教学初探》获全区第五届民族教育优秀科研成果三等奖。蒙古四胡独奏曲《故乡行》获内蒙古自治区第四届室内乐比赛作曲三等奖。《毛依罕研究》获国家民委第二届人文

社会科学成果著作类三等奖等。多次参加蒙古族四胡演出实践活动，受到中宣部、文化部、国家民委、中央电视台的表彰。

王满都呼（1964—　），男，扬琴演奏家。内蒙古自治区哲里木盟（今通辽市）库伦旗人。国家一级演奏员，中国音乐家协会会员、内蒙古音乐家协会会员，现任内蒙古民族艺术剧院演奏员、中国民族管弦乐协会理事。1980—1984年，在内蒙古通辽艺术学校学习，主修扬琴专业。在校期间，被派到沈阳音乐学院学习深造。1984年，毕业后分配到内蒙古歌舞团工作至今。2000—2014年，在内蒙古民族艺术剧院蒙古乐团任副团长。2014年至今，在内蒙古民族艺术剧院民乐团任弹拨乐首席。1984年，随中国音乐家协会赴日本访问演出，在东京国际电台录制首张扬琴音乐专辑。2013年，应文化部邀请，演奏的扬琴音频数据被录入国家科技基础性工作专项"中国传统乐器声学测量及频谱分析"，并收入"中国传统乐器数典集成"和"中国传统乐器声学数据库"。参加首届全区民族器乐比赛，获一等奖。多次担任艺术院校专业招生评委和院团招聘评委、文艺演出团体人事考试考官、自治区艺术工程录制指定演奏员、自治区民间音乐演出指定伴奏等。多次出访美国、日本、英国、德国、法国、蒙古国、意大利等国家和港澳台地区演出，为内蒙古的民族音乐做出了贡献。

巴义斯胡楞（1975—　），男，马头琴演奏家、作曲家。青海省都兰县宗加镇人。中国马头琴学会会员、青海省音乐家协会会员，现任海西州音乐舞蹈家协会主席、阿拉坦其其格长调传承培训中心青海培训部教师。1996年，考入内蒙古师范大学音乐系，主修马头琴演奏专业。2000年，分配到青海省海西州都兰县工作，曾任馆长。后调到文化体育广播电视局任副局长，现任海西州民族文学研究中心副主任。多年来从事音乐创作，德都蒙古民间音乐的传承和传播者。代表作有歌曲《昆仑赞》《向往那达慕》《那达慕》（德都蒙古那达慕主题歌）、《永恒的火焰》《信仰蒙古》《珍爱大地》等。

额尔敦布赫（1976—　），男，马头琴、抄儿演奏家。内蒙古自治区锡林郭勒盟东乌珠穆沁旗人。副教授，博士，现任内蒙古大学艺术学院教员、中国马头琴学会常务理事、内蒙古潮尔协会副会长、内蒙古乌珠穆沁长调协会副会长。1994年，考入内蒙古艺术学校，主修马头琴和抄儿演奏专业。1997年，被保送到内蒙古大学艺术学院，师从齐·敖特根巴雅尔教授学习马头琴演奏。毕业后留校任马头琴与

抄儿专业教员。2007年，毕业于蒙古国国立文化艺术大学，获马头琴表演与艺术研究硕士学位。2014年，考入蒙古国国立文化艺术大学，获得博士学位。1999年，举办个人独奏音乐会。2006、2007年，参加内蒙古春节晚会。2008年，参加北京奥运会开幕式演出。2008年，赴美交流访问演出。2009年，创办原生态音乐阿音组合，并获"蒙古王杯"首届科尔沁民歌乌力格尔大赛组合组金奖。2010年，获第十四届CCTV青年歌手大赛原生态组合组优秀奖。2012年，阿音组合在内蒙古艺术学院举办专场音乐会。2014年，获首届中国呼麦大赛一等奖。2015年，获保加利亚世界民族艺术锦标赛组合组金奖。曾获联合国教科文组织颁发的"世界大师"奖。2016年，获中国马头琴学会马头琴突出贡献奖。

赛汗尼娅（1981—　），女，口簧演奏家。内蒙古自治区哲里木盟（今通辽市）科尔沁左翼中旗人。现为内蒙古艺术学院特聘教授。毕业于哲里木盟艺术学校。1998年，进入内蒙古民族艺术剧院，任独唱演员。2016年，受聘于内蒙古艺术学院。2001年，加入安达组合，口簧演奏，兼托布秀尔、马头琴、雅托噶、呼麦，兼唱民歌。曾出访日本、蒙古国、美国、英国、法国、西班牙等三十多个国家和台湾、香港、澳门等地区。2006年，安达组合获第十二届CCTV全国青年歌手电视大奖赛原生态唱法团体第一名、内蒙古赛区原生态唱法金奖、第三届全国少数民族文艺会演金奖，同时被评为全国优秀青年演员。2007年，参加在奥地利维也纳金色大厅举办的内蒙古新春音乐会，担任首席马头琴。2009年，随国家领导人赴俄罗斯参加中俄建交六十周年活动，在莫斯科大剧院演出。2009年，参加蒙古国举办的中蒙建交六十周年演出。多次随安达组合赴美国三十多个州巡回演出两百余场。2013年，参加俄罗斯第四届布里亚特——贝加尔湖游牧民族之声国际音乐节。2017年，赴上海、南京、武汉等城市巡演。

乌日根（1981—　），男，马头琴演奏家。内蒙古自治区昭乌达盟（今赤峰市）阿鲁科尔沁旗人。国家一级演奏员，内蒙古音乐家协会会员、国际呼麦协会会员，现任中国马头琴协会理事、内蒙古艺术学院特聘教授。2001年，加入安达组合，任马头琴主奏，兼唱民歌。2000年，毕业于赤峰市艺术学校。2005年，毕业于内蒙古大学。2000年，进入内蒙古民族歌舞剧院。2016年，受聘于内蒙古艺术学院。2001年，参加第二届少数民族文艺会演，《黑骏马》获金奖，《马蹄踏响》获银奖。2006年，第十二届CCTV全国青年歌手电视大奖赛，获原生态唱法团体第一

名、个人赛三等奖。同年，参加第三届全国少数民族文艺会演，获优秀新人奖，节目《安达情》获金奖。2007年，参加自治区第三届室内乐大赛，获独奏一等奖。参加在奥地利维也纳金色大厅举办的内蒙古新春音乐会，担任首席马头琴。随安达组合在美国巡演一百二十多专场。2009年，随国家领导人参加中俄建交六十周年活动。2009年，在蒙古国参加中蒙建交六十周年晚会。2011年，参加中央电视台春节联欢晚会，获特等奖。2014年，在国家大剧院，与中国国家交响乐团合作"蒙古族音乐作品交响音乐会"，演奏马头琴独奏《圣洁草原》。2017年，安达组合专辑《故乡》获世界权威音乐杂志《SONGLINES》年度世界十佳唱片及最佳亚洲音乐唱片荣誉。多次随安达组合出访蒙古国、美国、奥地利、澳大利亚、法国、西班牙等三十多个国家和香港、澳门、台湾等地区。

那日苏（1982—　），男，马头琴演奏家。内蒙古自治区昭乌达盟（今赤峰市）阿鲁科尔沁旗人。教授，国际呼麦学会会员、内蒙古自治区青联委员、中国民族管弦乐学会会员、内蒙古音乐家协会会员，现任内蒙古艺术学院音乐学院民族音乐系主任、安达组合队长、中国音乐学院国乐系客座教授、内蒙古呼麦协会副会长、内蒙古音乐家协会理事、内蒙古科尔沁民歌协会副会长、中日韩三国亚洲乐团马头琴独奏家、安达民族音乐传承创新与传播中心常务副主任。2003年，创建安达组合，任马头琴主奏，兼任呼麦、叶克勒、吉他等。带领安达组合成员出访美国、英国、丹麦、俄罗斯、法国、西班牙、瑞典等四十多个国家和台湾、香港、澳门等地区。

青格乐（1982—　），男，冒顿·潮尔演奏家。内蒙古自治区昭乌达盟（今赤峰市）翁牛特旗人。现任内蒙古艺术学院教授、安达组合冒顿·潮尔主奏，兼任呼麦、打击乐。2000年，毕业于赤峰艺校。2007年，毕业于内蒙古大学。2001年，进入内蒙古民族艺术剧院实习工作。2016年，受聘于内蒙古艺术学院。参加第三届全国少数民族文艺会演，被评为全国优秀青年演员。2006、2007年，两次代表内蒙古，在人民大会堂、全国政协礼堂演出。2007年，参加在奥地利维也纳金色大厅举办的内蒙古新春音乐会，担任首席马头琴。2009年，随国家领导人赴俄罗斯参加中俄建交六十周年活动，在莫斯科大剧院演出。赴美国三十多个州巡回演出两百余场。2013年，赴英国进行巡演。2013年，参加俄罗斯第四届布里亚特——贝加尔湖游牧民族之声国际音乐节。2017年，赴上海、南京、武汉、杭州、长沙等城市巡回

演出。

乌尼（1982—　），男，马头琴演奏家。内蒙古自治区昭乌达盟（今赤峰市）阿鲁科尔沁旗人。毕业于内蒙古大学艺术学院。2001年，加入安达组合，担任托布秀尔、叶克勒、呼麦、马头琴演奏。曾随安达组合出访日本、蒙古国、美国、奥地利、澳大利亚等三十多个国家及台湾、香港、澳门等地区。2006年，安达组合获第十二届CCTV全国青年歌手电视大奖赛原生态唱法团体第一名、内蒙古赛区原生态唱法金奖、第三届全国少数民族文艺会演金奖，同时被评为全国优秀青年演员。2006、2007年，两次代表内蒙古，在人民大会堂、全国政协礼堂演出。2007年，参加在奥地利维也纳金色大厅举办的内蒙古新春音乐会，担任首席马头琴。2009年，参加中俄建交六十周年活动。2009年，参加中蒙建交六十周年演出。多次随安达组合赴美国三十多个州巡回演出两百余场。2009年，与英国公司合作拍摄安达组合纪录片。2011年，签订国际演出合约。2010年，参加上海世博会中国国家馆日演出。2011年，参加央视春节晚会。2012年，参加爱丁堡艺术节。2014年，受邀参加上海国际音乐节，与哈佛大学作曲家Sam合作演出《最后的草原》。2015年，参加罗马尼亚世界舞蹈音乐艺术节。2015年，赴台湾与著名指挥家阎惠昌、台湾国立国乐团、香港中乐团、台北爱乐合唱团合作出演著名作曲家唐建平作品《成吉思汗》。

在蒙古族音乐家的行列中，西洋乐器演奏者不乏其人，20世纪40年代初，蒙古族第一代音乐工作者那达米德、肖兴嘎等人，曾参加军乐队，学习演奏单簧管、长号，阿木尔、赛西雅拉图则向日本人学习小提琴，他们是西洋乐器演奏的先驱者。

乔·托雅（1942—　），女，大提琴演奏家。内蒙古自治区兴安盟扎赉特旗人。内蒙古音乐家协会会员。1956年，考入内蒙古歌舞团，同年赴中央音乐学院附中学习，主修大提琴。1964年，回团工作，任乐队演奏员。经常在本团演出的歌舞晚会上独奏大提琴乐曲。大胆借鉴马头琴演奏技法，在大提琴民族化方面做出了有益探索。几十年来从事演奏和教学，培养了不少大提琴演奏人才。

（四）说唱艺术家

拉喜敖斯尔（1942—　），男，说书艺术家。内蒙古自治区哲里木盟（今通辽市）扎鲁特旗人。中国曲艺家协会会员、内蒙古曲艺家协会会员，曾任扎鲁特旗文化局局长。自幼师从其伯父琶杰，学习演唱好来宝、说书。十三岁登台表演，并参

加了文艺宣传队。1958年，调入本旗乌兰牧骑，任演员兼队长。主要作品有《油海大庆》《长江大桥颂》，并出版了好来宝选集《嘎嘎艾路》。说书风格清新潇洒，文辞优美，格律严谨。善于从评书、评话以及声乐、器乐中汲取营养，巧妙地运用到说书中去，受到说书界的一致称赞。

巴拉吉尼玛（1943—1998年），男，说书艺术家。内蒙古自治区昭乌达盟（今赤峰市）阿鲁科尔沁旗人。曾任中国曲艺家协会理事、内蒙古曲艺家协会常务理事。父亲是有文化的民间艺人，其自幼受家庭熏陶，立志做一名出色的说书艺人。十二岁即能登台说唱好来宝。1958年，加入本旗乌兰牧骑。1987年，调入内蒙古说书厅，专门演唱蒙古语说书。其代表曲目有《钟国母》《启明星》，新编曲目《伯颜元帅》《巴林怒火》等。他继承了老一代说书表演艺术家的优良传统，博采众长，自成独特风格。其语言生动精练，清新隽永，曲调优美流畅，注重音乐的表现力，词曲结合颇为考究，是一位艺术造诣深厚的说书表演艺术家，在蒙古族听众中享有很高声誉。

特木尔（1944—2014年），男，说书艺术家。内蒙古自治区兴安盟科尔沁右翼中旗人。长兄贡嘎是说书艺人，从小受到他的指点，学会了拉四胡和说书，少年时代成为一名说书艺人。主要曲目有《西游记》《绿牡丹》，新编曲目《苦菜花》《新儿女英雄传》等。他十分注重音乐的表现力，刻意求新，词曲结合方面有独到之处。其说唱风格意境深邃，语言高雅，富有抒情意味，为说书艺人中的佼佼者。1983年，参加内蒙古自治区说书艺人培训班，荣获表演一等奖。

劳斯尔（1946—2010年），男，说书艺术家。内蒙古自治区哲里木盟（今通辽市）扎鲁特旗人。曾任中国曲艺家协会理事、内蒙古曲艺家协会副主席。父亲是一位民歌手，其自幼受到家庭熏陶，酷爱民间文艺。十一岁便能演唱民歌和好来宝，受到家乡父老的称赞。中学毕业后回乡劳动，在草原上牧马时练习说唱，颇有长进。后拜说书艺人却吉嘎瓦为师，多次参加内蒙古说书艺人培训班，终于成为一名说书艺人。1975年，为本旗说书馆聘用，专门演唱蒙古语好来宝和乌力格尔。1985年，考入内蒙古民族师范学院蒙古文系，经过五年学习，文化水平与艺术修养有了长足进步。其主要曲目有《封神演义》《西汉》《降妖传》，本人编译的新书有《保卫延安》《铁道游击队》《智取威虎山》《阿力玛斯之歌》等。不仅擅长说书，在诗歌、散文创作方面也有较高成就。后致力于教学，应赤峰市艺术学校聘

请，在该校开设蒙古说书训练班，培养新一代说书表演人才，取得了显著成就。

道尔吉仁钦（1947—2012年），男，曲艺家。内蒙古自治区乌兰察布盟（今乌兰察布市）达尔罕茂明安联合旗人。曾任中国曲艺家协会理事、内蒙古曲艺家协会副主席。1963年，进入本旗乌兰牧骑。1964年，调入内蒙古直属乌兰牧骑。擅长演唱好来宝和说书，代表曲目有史诗《江格尔》，好来宝《嘎达梅林起义歌》《母亲的教诲》，好来宝表演唱《打虎上山》等，自己编创并表演的《嘎达梅林起义歌》《那达慕》《腾飞的骏马》等作品，曾获全国和自治区曲艺比赛一等奖。

扎拉森（1950—　），男，蒙古族，说书艺人，民歌手。内蒙古自治区哲里木盟（今通辽市）奈曼旗人。母亲能拉一手好胡琴，会演唱许多科尔沁叙事民歌。从小酷爱民间音乐，八岁学唱叙事民歌，十一跟母亲学胡琴，十四岁自己编唱好来宝，十六岁向当地的说书艺人陶克涛学艺，系统地学习了十余部胡仁·乌力格尔曲目，成长为一名优秀的说书艺人。代表曲目有《封神演义》《三国演义》《东辽》《包公》《五传》等。蒙古族历史题材曲目有《青史演义》《博彦讷莫祜亲王》《乘凤皇后》；新曲目《杨子荣》《奇袭白虎团》；自编曲目《沙格德尔疯子的故事》等。擅长演唱叙事民歌，代表曲目有《嘎达梅林》《英雄陶克图》《萨拉吉德》《桃拉》《图布希德尔古》《奈曼大王》等二十余部长篇叙事民歌。2001年，在甘旗卡镇参加内蒙古广播电视厅举办的蒙古语说书比赛，获一等奖。2004年，被内蒙古师范大学音乐学院特聘为民间艺术家，传授蒙古族英雄史诗。

国卫（1971—　），又名戈壁，男，民间歌手。青海省海西州都兰县宗加镇人。省级非物质文化遗产青海德都蒙古族长调传承人。十七岁报名参加首届青海省海西州那达慕大会歌咏比赛，获青海蒙古族长调比赛二等奖。是一位具有独特地方风格的原生态歌唱家，深受国内外观众赞赏。2011年，被聘为青海省海西州汗青格勒及太阳鸟艺术团主唱，随团在全国各地巡回演出。2008年，参加青海原生态民歌展演赛，获特等奖。2010年，参加蒙古国首届世界蒙古氏族歌手大赛，获"十佳歌手"称号。2010年，参加首届中国"哈扎布杯"蒙古长调大奖赛，获最佳歌手奖。2011年，被聘为青海民族大学民歌导师。2017年，参加北京"中国夕阳红全国文化艺术交流"比赛，获金奖。2016年6月，成立德都蒙古族长调培训基地，积极开展非物质文化遗产传承工作，为发展海西民族文化事业做出贡献。

六、音乐教育事业的振兴

中华人民共和国成立以来，蒙古族音乐教育事业有了蓬勃发展。

1954年，内蒙古师范学院设立艺术系音乐科，1982年扩建为音乐系，内设蒙古语班，专门培养蒙古族中、小学音乐教师，对充实和提高民族音乐教育，起到了重要作用。1957年，内蒙古艺术学校成立，草原上有了第一座综合性中等艺术专门学校。经过四十年的不懈努力，已建起富有蒙古族特色、完整系统的艺术教育体系，为国家培养了大量艺术人才。1988年，根据民族艺术教育事业发展的需要，内蒙古艺术学校晋升为内蒙古艺术学院，设有音乐、舞蹈、美术系，充实了内蒙古地区的高等艺术教育事业。20世纪70年代末，哲里木盟（今通辽市）、呼伦贝尔盟（今呼伦贝尔市）、伊克昭盟（今鄂尔多斯市）、赤峰市相继成立艺术学校，为当地培养艺术人才。至此，内蒙古地区艺术教育布局更加合理，并形成网络，走上健康发展的道路。

"文化大革命"结束后，蒙古族音乐教育领域内出现了一种新的办学模式：有些退出舞台的著名艺术家，回到草原上集资兴办群众性音乐学校，从牧民中招收学员，为当地培养音乐人才。例如，著名歌唱家哈扎布与宝音德力格尔，先后在锡林郭勒盟阿巴嘎旗、呼伦贝尔盟新巴尔虎左旗建起这样的音乐学校，重点传授蒙古族特有的草原长调民歌唱法，取得了良好效果。

四十年来，蒙古族音乐教育从无到有，从小到大，取得了光辉成就。从几代音乐教育工作者中，涌现出一批批忠诚于民族音乐教育事业的音乐教育家。

那达米德（1925—2008年），又名包玉山，男，音乐教育家，单簧管演奏家。内蒙古自治区哲里木盟（今通辽市）科尔沁左翼中旗人。中国音乐家协会会员，曾任内蒙古音乐家协会理事。父亲是当地有名的民间乐师，其受到家庭熏陶，自幼喜爱民间音乐。1941年，考入军乐队，由日本教官传授音乐知识，主修单簧管。1947年，加入内蒙古歌舞团，任音乐教员、乐队队长兼指挥。他所创作的《马刀舞曲》，荣获文化部优秀创作奖。1951年，进入中央音乐学院管弦系。1957年，参加筹建内蒙古艺术学校，任教导主任、副校长。长期从事音乐教育工作，为内蒙古培养出大批音乐人才，对民族音乐教育事业做出了重要贡献。

　　巴德玛（1928—1999年），女，音乐教育家，歌唱家。内蒙古自治区呼伦贝尔盟（今呼伦贝尔）市新巴尔虎左旗人。原为当地民间歌手，在群众文艺会演中多次获奖。1953年，调入呼伦贝尔盟歌舞团，任独唱演员，擅长演唱呼伦贝尔草原长调民歌。其代表曲目有《粉嘴枣红马》《辽阔的草原》等。1976年，调入呼伦贝尔盟艺术学校任教，培养了许多年轻的长调歌手。

　　昭那斯图（1934—1988年），男，音乐教育家。内蒙古自治区锡林郭勒盟西乌珠穆沁旗人。中国音乐家协会会员、内蒙古音乐家协会会员。原为当地民间歌手，擅长草原长调民歌。1959年，调入内蒙古艺术学校任教。著名歌唱家拉苏荣，即是他的得意门生。三十年来辛勤耕耘，精心教学，培养了大批青年歌手，为弘扬蒙古族独特的长调民歌演唱艺术做出了重要贡献。

　　好必斯嘎拉图（1935—　　），又名额尔敦巴拉，男，音乐教育家。内蒙古自治区兴安盟科尔沁右翼前旗人。内蒙古音乐家协会会员，曾任呼伦贝尔盟音乐家协会副主席。1951年，加入呼伦贝尔盟歌舞团，任乐队演奏员兼作曲、副团长。1984年，调入呼伦贝尔盟艺术学校任副校长。后调任呼盟群众艺术馆馆长。其代表作品有《愉快的马车夫》《丰收之歌》《呼伦贝尔我的家乡》等。1994年，在内蒙古电视台举办"呼伦贝尔之歌"个人声乐作品音乐会。1997年，出版蒙古语歌曲集《鄂尔古纳河颂》，受到音乐界好评。他的歌曲具有浓郁的民族风格，曾先后在内蒙古自治区、黑龙江省、全国文艺会演中获奖。

　　沈馥（1935—　　），女，音乐教育家。内蒙古自治区昭乌达盟（今赤峰市）喀喇沁右旗人。中国音乐家协会会员、内蒙古音乐家协会会员，曾任中国民族声乐学会理事。其父喜爱音乐，精通雅托噶、火不思等民族乐器。自幼受到家庭熏陶，为日后走上音乐道路打下了基础。1948年，参加中国人民解放军，从事文艺宣传工作。1951年，转业后分配到内蒙古东部区文工团。1956年，调入内蒙古群众艺术馆。1957年，转入内蒙古歌舞团。1960年，调入内蒙古艺术学校任声乐教员、教研室主任。三十多年来辛勤耕耘，培养了大批声乐人才。

　　敖特根巴雅尔（1938—2002年），男，音乐教育家。内蒙古自治区哲里木盟（今通辽市）扎鲁特旗人。内蒙古音乐家协会会员。1957年，考入内蒙古艺术学校，师从色拉西学习马头琴。毕业后留校任教。1964年，调入西乌珠穆沁旗乌兰牧骑。1977年，调回内蒙古艺术学校。长期从事音乐教育工作，培养了许多青年马头

琴手。

刘兴汉（1938— ），男，音乐教育家，笛子演奏家。内蒙古自治区哲里木盟（今通辽市）科尔沁左翼中旗人。中国音乐家协会会员，曾任内蒙古艺术学校副校长、内蒙古音乐家协会理事。1957年，考入内蒙古艺术学校。毕业后留校任教。先后赴天津音乐学院、中央民族乐团进修。著有《笛子演奏法》《蒙古族长调音乐吹奏浅析》等论著。创作舞曲《喜悦》，巴乌独奏曲《家乡美》等。

张志忠（1938—2005年），又名哈尔巴拉、洛桑朵杰，男，音乐教育家。内蒙古自治区昭乌达盟（今赤峰市）喀喇沁右旗人。曾任呼和浩特市政协委员、内蒙古音乐家协会理事。1959年，考入内蒙古师范学院艺术系，主修作曲理论。毕业后分配到内蒙古蒙文专科学校任教。1977年，调入内蒙古师范学院艺术系，讲授和声学。1980年，赴天津音乐学院作曲系进修，回校后编写了第一部蒙古文《和声学教程》《歌曲作法教程》，并发表多篇学术论文，在建设民族音乐教材方面，取得了可喜成绩。1979年，参加内蒙古首届民间音乐戏曲录音会，为《中国民间歌曲集成·内蒙古卷》的编撰做出了贡献。长期从事教学，辛勤耕耘，培养了大批少数民族音乐人才。

娜仁格日勒（1939— ），女，音乐教育家，雅托噶演奏家。内蒙古自治区兴安盟科尔沁右翼前旗人。中国音乐家协会会员，曾任内蒙古音乐家协会理事。1957年考入内蒙古艺术学校，师从扎木苏学习雅托噶。毕业后留校任教。先后赴沈阳音乐学院、中国音乐学院进修，师从古筝专家赵玉斋、曹正，学习新的演奏技法。经过实地调查，出版《蒙古筝——雅托噶教材》一书，有较高学术价值。长期从事音乐教育，培养出许多年轻的雅托噶演奏人才。在编写教材、乐器改革方面，均取得了可喜成就。

胡里雅奇（1941— ），男，音乐教育家，三弦演奏家。内蒙古自治区哲里木盟（今通辽市）库伦旗人。中国音乐家协会会员、内蒙古音乐家协会会员。1957年，考入内蒙古艺术学校，毕业后留校任教。长期从事三弦教学。培养出许多年轻的三弦演奏人才。"文化大革命"结束后，赴中国音乐学院进修，师从肖剑声教授。编创和演奏的主要曲目有《四季》《鹿花背的白马》《欢乐的牧民》等。1978年，编写出版《三弦演奏法》，为民族音乐教材建设做出了贡献。

柯沁夫（1941— ），又名李兴武，男，音乐教育家，音乐活动家。内蒙古自

治区哲里木盟（今通辽市）科尔沁左翼后旗人。中国音乐家协会会员，曾任中国少数民族音乐学会副会长、中国北方草原音乐文化研究会会长、内蒙古音乐家协会常务理事。《蒙古学百科全书·艺术卷》编委。1961年，毕业于内蒙古师范学院艺术系，主修音乐理论。曾任内蒙古广播电视艺术团副团长、团长，内蒙古艺术学院副院长等职。在民族艺术管理方面具有丰富经验，先后扶持了许多优秀的歌唱家、作曲家，为弘扬蒙古族优秀音乐文化，培养造就青年音乐人才，做出了重要贡献。发表《孙良与四胡》《一代宗师，誉满草原》等多篇论文。

希日莫（1941—1977年），男，音乐教育家，马头琴演奏家。内蒙古自治区哲里木盟（今通辽市）科尔沁左翼中旗人。1957年，考入内蒙古艺术学校，师从色拉西学习马头琴。毕业后留校任教，培养年轻马头琴人才。1965年，应中国音乐学院聘请，晋京讲授马头琴，受到专家学者一致好评，对传播马头琴艺术做出了贡献。

巴音满达（1942—　　），男，音乐教育家，作曲家。内蒙古自治区哲里木盟（今通辽市）科尔沁左翼中旗人。中国音乐家协会会员，曾任内蒙古艺术学院教务长、中专部副校长，内蒙古音乐家协会理事、中国少数民族音乐学会理事。1957年，考入内蒙古艺术学校，后转入上海音乐学院附中。毕业后回到内蒙古艺术学校任教。长期从事音乐教育工作，培养了大批音乐人才。

乌日古木勒（1942—1999年），女，音乐教育家，三弦演奏家。内蒙古自治区伊克昭盟（今鄂尔多斯市）准格尔旗人。中国音乐家协会会员、内蒙古音乐家协会会员。父亲是制作四胡、三弦的能工巧匠，并会演奏多种民间乐器。自幼受到家庭熏陶，七岁便学会了弹三弦。1961年，参加鄂托克旗乌兰牧骑，曾师从三弦演奏家特穆奇杜尔，演奏技艺得到长足进步。她的三弦演奏音色纯净明亮，指法娴熟，具有刚健清新、热情豪放的风格。其代表曲目有《鄂尔多斯新歌》《巴颜杭盖》等。后调入内蒙古直属乌兰牧骑，任独奏演员。1982年，调入内蒙古艺术学校任教，培养了许多年轻三弦演奏人才。

赵双虎（1942—　　），男，音乐教育家，四胡演奏家。内蒙古自治区兴安盟科尔沁右翼前旗人。中国音乐家协会会员，曾任内蒙古艺术学院音乐系副主任、中专部书记，内蒙古音乐家协会理事。1959年，考入内蒙古艺术学校，师从孙良学习四胡。毕业后留校任教。技巧娴熟，功底深厚，演奏风格刚健清新，深受广大听众喜爱。其代表曲目有《欢乐的牧场》《驯马手》《牧马青年》等。发表有《初级四胡

教材》《高级四胡教材》等论著。长期从事音乐教育工作，培养了大批四胡演奏人才。

敖特根（1944—2005年），别名黄清桂，女，音乐教育家。内蒙古自治区巴彦淖尔盟（今巴彦淖尔市）五原县人。中国音乐家协会会员、内蒙古音乐家协会会员。1960年，考入内蒙古艺术学校，师从著名歌唱家宝音德力格尔，学习长调民歌。1964年，进入中国音乐学院声乐系。1969年，毕业后分配到内蒙古直属乌兰牧骑。1975年，调入内蒙古歌舞团。1981年，调入内蒙古师范大学音乐系任教。长期从事民族声乐教学，积累了丰富的教学经验，培养了许多声乐人才。

福宝琳（1944—　），女，音乐教育家。内蒙古自治区锡林郭勒盟太仆寺旗人。内蒙古音乐家协会会员，任中国少数民族音乐学会理事。1960年，考入中央音乐学院附中，主修理论作曲。毕业后分配到哲里木盟歌舞团。1977年，调入哲里木盟艺术学校，任音乐理论教研室主任。在从事教学工作的同时，长期致力于搜集、整理、研究科尔沁地区蒙古民间音乐，取得了丰硕成果。与他人合作出版《科尔沁博艺术初探》《安代的起源及其发展》，与那达密德合作撰写出版《乌力格尔曲调300首》《蒙古民间器乐曲》等论著，均有较高学术价值。多次参加国内重大学术会议，宣读和发表多篇学术论文，受到音乐界好评。

那达密德（1944—2003年），男，音乐教育家，三弦演奏家。内蒙古自治区哲里木盟（今通辽市）库伦旗人。内蒙古音乐家协会会员，曾任内蒙古政协委员。1958年，参加本旗文化队。1960年，调入哲里木盟歌舞团，任三弦独奏演员兼乐队队长。他演奏的多首三弦乐曲，先后在内蒙古和中央人民广播电台播放。参加内蒙古"兴安音乐节"，荣获三弦独奏一等奖。与他人合作创作《广场安代》舞曲，在沈阳国际秧歌节上荣获一等奖。1981年，调入哲里木盟艺术学校，任器乐教研室主任。熟悉和热爱民间音乐，长期致力于搜集、整理和研究工作，取得了可喜成绩。其主要论著有《三弦独奏曲集》《四胡、三弦二重奏曲集》，与福宝琳合作撰写《乌力格尔曲调300首》一书，获得音乐界一致好评。

王慈（1945—　），女，音乐教育家。北京人。内蒙古音乐家协会会员。1960年，考入中央音乐学院附中，主修理论作曲。1963年，分配到内蒙古艺术学校，任视唱练耳教员，教研室主任。几十年来，在民族音乐教育战线上辛勤耕耘，培养了大批音乐人才。编写出多部视唱练耳教材，发表了《三连音练习》等论文。在视唱

练耳课的正规化、民族化方面做出了有益探索，受到音乐教育界好评。

龙棠（1947—　　），女，音乐教育家。内蒙古自治区哲里木盟（今通辽市）科尔沁左翼中旗人。内蒙古音乐家协会会员。1963年，考入内蒙古艺术学校，师从昭那斯图教授，学习长调民歌。毕业后留校任教。1964年，应上海电影制片厂之邀，演唱动画片《草原英雄小姐妹》主题歌。为内蒙古人民广播电台录制五十余首歌曲，受到广大听众欢迎。后调入内蒙古师范大学音乐系，致力于民族音乐教育事业，培养了许多声乐人才。

茹意莫德格（1947—　　），女，音乐教育家。内蒙古自治区昭乌达盟（今赤峰市）巴林右旗人。内蒙古音乐家协会会员。1960年，考入内蒙古艺术学校，主修钢琴。1961年，转入中央音乐学院附中，师从赵屏国教授。毕业后回内蒙古艺术学校任教。长期从事钢琴教学，培养了许多钢琴演奏人才，在钢琴教材民族化方面做出了一定贡献。

斯仁那达米德（1947—2014年），男，音乐教育家，作曲家。内蒙古自治区乌兰察布盟（今乌兰察布市）察哈尔右翼后旗人。中国音乐家协会会员。1962年，考入内蒙古艺术学校，学习马头琴。1978年，考入中央民族学院艺术系，主修作曲。毕业后留校任教。曾赴上海音乐学院进修。长期从事音乐教育，培养了许多少数民族音乐人才。曾发表多首钢琴、小提琴独奏曲以及《马头琴风格的历史演进》等论文。参加撰写《中国大百科全书·蒙古族音乐》词条。2006年，创作民族歌剧《木雕的传说》。代表作有大提琴变奏曲《十二生肖图》等。

木兰（1949—　　），女，音乐教育家，歌唱家。内蒙古自治区哲里木盟（今通辽市）库伦旗人。内蒙古音乐家协会会员。1965年，考入内蒙古艺术学校，师从昭那斯图教授，主修长调民歌。1969年，分配到巴彦淖尔盟乌拉特前旗乌兰牧骑。1972年，调入内蒙古民族剧团，在蒙古剧《乌云其其格》中扮演女主角，受到音乐界好评。1980年，调入内蒙古直属乌兰牧骑，任独唱演员。1985年，调入内蒙古艺术学校，任民间音乐欣赏教员。致力于研究民族声乐，多次参加全国性学术会议，赴蒙古国访问考察。先后发表《鄂尔多斯著名民间歌手扎木苏的演唱技巧浅析》《乌日图音·道的演唱技巧》等多篇论文。

杨海源（1953—　　），男，音乐教育家，歌唱家。内蒙古自治区伊克昭盟（今鄂尔多斯市）达拉特旗人。内蒙古音乐家协会会员。1969年，考入内蒙古艺术学

校，师从钟国荣教授，主修声乐。毕业后分配到内蒙古歌舞团，任独唱演员，多次在全区声乐比赛中获奖。后考入天津音乐学院，业务水平有了长足进步。毕业后分配到内蒙古师范大学音乐系任教，培养了许多声乐人才。

包锡原（1954— ），男，音乐教育家，歌唱家。内蒙古自治区兴安盟扎赉特旗人。内蒙古音乐家协会会员。工人出身，爱好声乐，考入内蒙古广播文工团。1984年，考入中央音乐学院声乐系，师从李光伦教授，系统学习和掌握了美声唱法。后调入内蒙古艺术学院，任声乐系主任。

松布尔（1954— ），男，音乐教育家。内蒙古自治区伊克昭盟（今鄂尔多斯市）乌审旗人。中国音乐家协会会员，曾任内蒙古师范大学音乐系主任，内蒙古师范大学音乐学院院长、书记，内蒙古音乐家协会常务理事、中国北方草原音乐文化研究会副会长。1978年，考入内蒙古师范学院艺术系，主修理论作曲。毕业后留校任教，讲授音乐欣赏、作品分析等课程。1987年，考入西南师范大学音乐系，获硕士研究生学位。后编撰多部蒙古文音乐教材，《乐理》一书由民族出版社出版发行，荣获自治区高等院校优秀教材二等奖。发表《关于鄂尔多斯民歌中的偏音》《蒙语授课音乐教学改革刍议》等论文，受到音乐教育界好评。

巴鲁（1957— ），女，音乐教育家，歌唱家。内蒙古自治区伊克昭盟（今鄂尔多斯市）鄂托克旗人。内蒙古音乐家协会会员、中国少数民族声乐学会会员。1978年，毕业于内蒙古艺术学校，学习演唱长调歌曲。毕业后留校任教。1990年，赴中国音乐学院进修，师从金铁林教授。学习借鉴美声唱法，在真假声结合方面有所提高。编著《蒙古族长调歌曲教学大纲》。

好必斯（1957— ），男，音乐教育家。内蒙古自治区哲里木盟（今通辽市）科尔沁左翼后旗人。曾任内蒙古艺术学院作曲系副主任、中国北方草原音乐文化研究会常务理事。1978年，考入内蒙古师范学院音乐系。毕业后分配到内蒙古艺术学校任教。1983年，考入上海音乐学院作曲系进修班，主修作曲。其代表作品有《草原英烈交响诗》《托起太阳的人》，后者荣获全国世纪之声歌曲大赛银奖。

呼格吉勒图（1959— ），男，音乐教育家。内蒙古自治区昭乌达盟（今赤峰市）巴林左旗人。内蒙古音乐家协会会员，曾任内蒙古师范大学音乐系理论教研室副主任、中国北方草原音乐文化研究会理事。1982年，考入内蒙古师范学院艺术系，主修音乐理论。毕业后留校任教。潜心研究蒙古族音乐，学术成果颇丰，撰写

出版了《蒙古族音乐史》（蒙古文），受到音乐界好评。长篇论文《元朝蒙古宫廷中的古典音乐与戏剧》《突厥音乐初探》等，先后荣获自治区"萨日纳"奖、第二届华北地区文艺理论评奖一等奖。

朝伦巴特尔（1962—　），男，音乐教育家，歌唱家。内蒙古自治区伊克昭盟（今鄂尔多斯市）杭锦旗人。内蒙古音乐家协会会员。1978年，考入内蒙古艺术学校，师从著名歌唱家宝音德力格尔，学习长调民歌。毕业后留校任教。1986年，考入上海音乐学院声乐系。毕业后回校。在长调歌曲教学中勇于探索，将传统长调唱法与美声唱法相结合，较好地解决了高音问题。多年来培养了许多长调演唱人才。1992年，荣获全国少数民族声乐比赛二等奖、内蒙古自治区声乐比赛三等奖。1993年，荣获蒙古国乌兰巴托国际民歌比赛银奖。

那顺吉日嘎拉（1962—　），男，音乐教育家。蒙古族，内蒙古自治区伊克昭盟（今鄂尔多斯市）杭锦旗人。副教授，硕士生导师，中国教育学会音乐教学专业委员会会员、日本东洋音乐学会会员、中国北方草原音乐研究会会员、中国·内蒙古草原文化论坛会员、内蒙古音乐家协会会员、鄂尔多斯原生态民歌研究学会会员，现任内蒙古师范大学音乐学院教员。先后发表创作歌曲十余首。歌曲《母亲》获全国第六届原生态民歌大赛金奖。发表论文《情感因素与审美情趣相结合的音乐教学探析》《浩林潮尔演唱技法探析》《鄂尔多斯传统民歌——古如都》等二十余篇。主持参与国家级、自治区级、校级科研课题"蒙古（中国、蒙古国）呼麦（浩林潮尔）及图瓦呼麦演唱艺术的比较研究""音乐教学过程中的美育问题"等。主编《音乐理论基础》《音乐教学论》等国家级教材四部，参编多部教材。编辑出版"鄂尔多斯文化丛书"《鄂尔多斯民歌集成（四）——杭锦古如都》《鄂尔多斯长调民歌——杭锦古如歌》（DVD）、鄂尔多斯短调民歌《蔚蓝的天空》（VCD）、鄂尔多斯短调民歌《蔚蓝的天空》民歌集。出版作品集《苍山》（歌曲盒带）。曾获内蒙古自治区第四届民族教育成果评选一等奖，全国第五届青少年民族器乐演奏比赛、传统器乐合奏组大赛集体特别奖。

孟克其其格（1964—　），女，音乐教育家。内蒙古自治区伊克昭盟（今鄂尔多斯市）杭锦旗人。教授，硕士生导师，中国北方草原音乐研究会会员、中国音乐家协会会员、内蒙古音乐家协会会员、鄂尔多斯原生态民歌研究学会会员，曾任内蒙古师范大学音乐学院教员、中国教育学会音乐教育委员会委员。先后担任视唱练

耳、基础和声学、音乐学分析基础综合课、音乐形态分析、蒙古族传统音乐、音乐美学、艺术实践、论文写作、音乐教育心理学、本土音乐课程资源开发与利用、音乐教育史等课程的教学工作。主持参与的主要科研课题有自治区社科基金课题"鄂尔多斯长调民歌——古如·道研究"、国家社科基金艺术学项目"蒙古（中国、蒙古国）呼麦（浩林潮尔）及图瓦呼麦演唱艺术的比较研究"等。发表论文《从心理学角度谈视唱能力的培养》《论普通高校和声课教学》《论古如·道》《论杭锦旗起宴三首"古日·道"》等二十余篇，获国家级三等奖一项，自治区级一等奖、二等奖各一项。编辑出版鄂尔多斯文化丛书《鄂尔多斯民歌集成（四）——杭锦古如·道》、鄂尔多斯短调民歌集《蔚蓝的天空》。出版发行《鄂尔多斯长调民歌——杭锦古如·道》（DVD）、鄂尔多斯短调民歌《蔚蓝的天空》（VCD），获教材校级二等奖两项。

娜仁其木格（1965— ），女，音乐教育家。内蒙古自治区锡林郭勒盟阿巴嘎旗人。副教授，硕士生导师，现任内蒙古师范大学音乐学院钢琴教员。从事钢琴教学三十多年，多次被评为优秀教师、教书育人先进工作者、优秀指导教师等。在国内外刊物发表多篇论文。2011年，在"蒲公英"青少年优秀艺术新人选拔赛中，获内蒙古赛区导教师奖。2016年，在美国音乐公开赛第二十五届钢琴大赛中国赛区中，获得优秀指导教师称号。2016年，在第十六届"星海林"全国少年儿童钢琴比赛中，获内蒙古赛区优秀指导教师奖。

晓红（1967— ），又名包晓红，女，音乐教育家。内蒙古自治区哲里木盟（今通辽市）科尔沁左翼后旗人。声乐教授，内蒙古音乐家协会会员，现任内蒙古通辽市音乐家协会理事、内蒙古民族大学音乐学院声乐教研室主任。1987年，考入内蒙古师范大学音乐系，师从声乐教育家肖黎声教授。1991年，毕业后分配到内蒙古通辽市蒙古族职业高中任教。1997年，调入通辽市内蒙古民族大学音乐学院，担任声乐教员。先后向中国音乐学院女中音歌唱家周燕教授、沈阳音乐学院男高音歌唱家曲歌教授学习声乐。多年来培养了大批优秀音乐人才、歌唱演员、大学教师。指导学生参加各级各类比赛并多次获奖。多次成功举办师生音乐会、学生音乐会。发表《科尔沁民歌的审美模式探讨》等多篇学术论文。出版《科尔沁民歌研究》一书。主持省级科研项目"蒙古族民歌资源在地方高校音乐教育中的应用研究"等三项。发明声乐气息练习装置，获得一项专利。作为学科带头人，组织领导的声乐教

研室获"学校优秀教研室"称号，声乐课程获"内蒙古民族大学精品课程"荣誉。多次担任省级、市级各种专业大赛的评委工作。

胡阿荣（1969— ），女，钢琴演奏家。吉林省松原市人。钢琴教授，中国音乐家协会会员、内蒙古键盘协会会员，现任通辽市内蒙古民族大学音乐学院教员。1991年，毕业于内蒙古师范大学音乐系，主修钢琴专业。先后在国内知名音乐高校进修深造，曾师从沈阳音乐学院林振刚教授，钢琴演奏水平得到长足提高。具备丰富的教学经验和理论实践能力，形成严谨治学的教学风格，同时在教学中注意挖掘学生的音乐内涵，善于在音色、音量及情绪等方面揭示作品风格。2016年，在第七届香港国际钢琴公开赛中获国际优秀导师奖，两名学生均获二等奖。

齐占柱（1969— ），曾用名塔拉，男，音乐教育家。内蒙古自治区哲里木盟（今通辽市）科尔沁左翼中旗人。教授，内蒙古音乐家协会会员、中国音乐家协会会员，现任呼和浩特民族大学音乐学院院长、内蒙古艺术评论家协会副主席、中国少数民族音乐学会理事、文化部民族民间文艺发展中心北方草原音乐文化研究与传承基地研究员。1993年，毕业于内蒙古师范大学音乐系。先后在内蒙古民族师范学校、呼和浩特民族学院工作。2008年，毕业于中央民族大学音乐学院，获硕士学位。2013年，考入中央民族大学音乐学院，获博士学位。发表多篇论文，参与多项课题。出版教材《钢琴实用教程》（副主编）、《音乐课程体系与教学实践探究》。

乌红梅（1972— ），女，音乐教育家。内蒙古自治区昭乌达盟（今赤峰市）翁牛特旗人。副教授，今赤峰学院音乐学院声乐专业教员。1993年，毕业于内蒙古大学艺术学院音乐系。先后在赤峰市艺术学校、赤峰艺术旅游学校工作，任教务处主任、声乐专业教员。2008年，调入赤峰学院音乐学院，蒙汉双语教学。发表《巴林民歌简论》《谈学习声乐的基本素质》《关于音乐演唱中审美意识形态的探讨》等多篇论文。参与内蒙古自治区高等教育科学研究"十二五"规划立项课题"基于乌兰牧骑艺术形式的高校音乐表演专业人才培养模式改革"（与人合作）。先后被评为全区优秀教务工作者、全市青年岗位能手等。2017年，获"美丽校园优秀特长生艺术盛典"内蒙古地区选拔赛优秀辅导教师奖。2018年，获"欢乐那达慕"全国青少年才艺大赛内蒙古赛区优秀辅导教师奖。

晓红（1972— ），又名包晓红，女，音乐教育家。内蒙古自治区哲里木盟

（今通辽市）科尔沁左翼后旗人。副教授，内蒙古察哈尔文化研究会理事、锡林郭勒盟党外知识分子联谊会理事、锡林郭勒盟音乐家协会理事、锡林郭勒职业学院教员。1997年，毕业于内蒙古师范大学音乐系。发表两部专著《科尔沁宴会民歌研究》（与人合著）、《科尔沁民歌研究》（蒙古文）。发表论文《关于赤峰地区蒙古人的民间召唤歌》（蒙古文）、《浅析科尔沁民歌中的信仰思维》《高职院校"生态性"声乐课堂的构建初探》《认知心理学对于钢琴课教学中的应用》（蒙古文）等多篇。两次获内蒙古教育厅颁发的优秀指导教师奖。主持参与内蒙古自治区教育科学研究"十三五"规划项目"科尔沁民歌教学研究"，内蒙古文化艺术长廊建设计划重点课题项目"蒙古族潮尔·道""蒙古族筚篥"等科研项目。

毕力格巴特尔（1973—　），男，长调歌唱家。内蒙古自治区昭乌达盟（今赤峰市）克什克腾旗人。国家一级演员，现任安达组合男声主唱、内蒙古艺术学院教授。1998年，师从长调歌唱家阿拉坦其其格老师，学习长调。2003年，进入内蒙古民族艺术剧院，任独唱演员。2007年，毕业于内蒙古大学蒙古语言文学专业。代表曲目《走马》《小黄马》《吉塔拉草原的野雉》《圣主成吉思汗》等。1991年，获赤峰市青年歌手大奖赛一等奖。2004年，参加全国南北民歌擂台赛，获银奖。2007年，参加在奥地利维也纳金色大厅举办的内蒙古新春音乐会。2007年，参加国际蒙古族长调民歌电视大奖赛，获金奖。2009年，随团出访俄罗斯，参加庆祝中俄两国建交六十周年暨中国文化节开幕式演出活动。多次应邀出访日本、蒙古国、美国、奥地利、澳大利亚、法国、罗马尼亚、西班牙、新西兰、瑞典、英国、泰国等国家和香港、台湾、澳门等地区。多次随安达组合赴美国，在三十多个州巡回演出两百余场。组合受邀参加WOMAD世界音乐节，受到当地观众的热烈欢迎。2011年，出版发行安达组合《风演出马》CD，获世界权威音乐杂志《SONGLINES》2011年度最佳唱片奖，并获英国《卫报》好评。2016年，发行第二张海外专辑《故乡》，被列入"2016年度十大世界音乐唱片"，为民族艺术发展及交流做出了贡献。

红梅（1973—　），又名乌兰萨日奈，女，歌唱家。内蒙古自治区巴彦淖尔盟（今巴彦淖尔市）乌拉特中旗人。副教授，硕士生导师，中国音乐家协会会员、中国教育学会音乐教育分会会员、内蒙古音乐家协会会员，现任内蒙古师范大学音乐学院教员、内蒙古师范大学佛学文化研究院研究员、内蒙古网络文艺家协会理事。《蒙古学百科全书·艺术卷》编委。1997年，毕业于内蒙古师范大学音乐系。2002

年，毕业于内蒙古师范大学音乐学院，获声乐硕士学位。毕业后留校任教。2011年，毕业于蒙古国国立文化艺术大学，获博士学位。2019年，考入中国社会科学院世界宗教研究生博士后流动站。出版专著《声乐基础理论与教学研究》《现代声乐艺术理论及其发展探索》《蒙古人的生存哲理》。发表论文《探析18—20世纪蒙古民族宗教人士对蒙古歌曲的影响》《蒙古族宗教歌曲的渊源及革新》《论传统蒙古歌曲的历史渊源以及文学特征》等多篇。出版《感恩母亲》个人专辑等。2013年，获全区艺术教育指导教师奖。2019年，参加首届韩国济州国际声乐大赛，获国际音乐政府奖、艺术歌曲组银奖、优秀指导教师奖。

斯琴毕力格（1973— ），男，长调歌唱家。内蒙古自治区昭乌达盟（今赤峰市）巴林右旗人。副教授，硕士生导师，中国音乐家协会会员，现任内蒙古长调艺术交流研究会秘书长、中国马头琴学会常务理事、内蒙古抄儿协会副会长、内蒙古乌珠穆沁长调协会副会长、内蒙古师范大学音乐学院声乐系副主任。1992年，考入内蒙古艺术学院中专部学习长调。1995年，攻读本科，继续学习深造。2002年，调入内蒙古师范大学音乐学院任教。2005年，被中国教育部公派到蒙古国做访问学者一年，其间考入蒙古国国立文化艺术大学。2007年，获硕士学位。1992年，参加文化部与广电部第二届全国民族民间音乐舞蹈大赛，获金奖。2000年，参加内蒙古自治区第九届"金马杯"草原金秋声乐大赛，获长调组一等奖。2006年，赴蒙古国参加首届"诺日布班孜德杯"国际长调比赛，获第三名。2012年，参加文化部第六届全国原生民歌大赛，获教师组金奖。发表多篇长调研究论文。曾赴美国、德国、奥地利、荷兰、日本、韩国、蒙古国等国演出，受到好评。

杭红梅（1974— ），女，歌唱家。内蒙古自治区伊克昭盟（今鄂尔多斯市）鄂托克旗人。教授，中国音乐家协会会员，现任中国民族声乐艺术研究会理事、内蒙古艺术学院民族声乐专业硕士研究生导员。自治区五一劳动奖章获得者。1998年，毕业于内蒙古艺术学院。后留校任教。2013年，获得内蒙古大学艺术学院硕士学位。代表曲目有《奶茶飘香》《春暖花开》《心中最美的歌》《胡杨树》等。参加第十六届中国西部民歌（花儿）大赛，获金奖。参加第六届"神舟唱响"全国高校声乐比赛，获教师组民族唱法银奖。参加八省区首届全国蒙古族歌曲电视大赛，获职业组一等奖。参加第二届室内乐大赛，获一等奖。参加第二届内蒙古情歌大赛，获一等奖。多次获得全国高等艺术院校声乐比赛优秀指导教师奖。2013年，在

北京举办"草原恋"杭红梅独唱音乐会。出版个人演唱专辑《奶茶飘香》（CD）。从事声乐表演与教学研究二十多年，为区内外培养了大批声乐艺术人才。

萨日胡（1977— ），女，音乐教育家。内蒙古自治区哲里木盟（今通辽市）科尔沁左翼中旗人。现任呼和浩特民族学院音乐学院副院长。2001年，毕业于内蒙古师范大学音乐系。2017年，毕业于中央民族大学音乐学院，获声乐表演与教学理论研究方向硕士学位。出版学术专著《声乐基础训练与表演实践》（与他人合著），出版高等教育"十三五"规划教材《民族声乐表演艺术与民族语言》（与他人合著）。先后在省级蒙汉文学术期刊发表十多篇专业学术论文。从事民族声乐教学与科研工作，在执教中积累了丰富的教学经验，擅长根据学生的嗓音特点因材施教，所教学生多次在自治区级各类声乐比赛中获奖。潜心研究民族声乐理论与教学，多次获得校级和自治区级荣誉称号。

都兰（1984— ），女，长调歌唱家。内蒙古自治区兴安盟科尔沁右翼前旗人。二级教师，现为中国政法大学附属学校昌平区前锋学校音乐教员。2001年，考入内蒙古民族高等专科学校音乐系，主修声乐专业。2012年，毕业于蒙古国国立文化艺术大学长调专业，获硕士学位。代表曲目《呼仍陶鲁盖山影》《辽阔的草原》《清秀的山峰》等。音色优美，风格纯正。曾获"中国情歌广播电视大赛"原生态唱法银奖、第二届八省区蒙古语歌曲演唱大奖赛通俗组三等奖、中央电视台"全国流行创作大赛"优秀奖等奖项。多次参与各项教研活动。2016年，获昌平区第六届中小学音乐教师专业技能比赛二等奖。论文《牧歌》，获2018年北京市中小学第十一届"京美杯"征文三等奖。出版《祈福之韵》《步伐轻快的小黄马》《深深爱恋的情人》等专辑。

娜莎（1984— ），女，钢琴演奏家。内蒙古自治区呼和浩特市人。中国音乐家钢琴协会会员，现任内蒙古师范大学音乐学院钢琴教员、中国音乐家协会考级评委、内蒙古三琴大赛评委。2006年，毕业于天津音乐学院。同年，以第一名成绩考入波兰克拉科夫国立音乐学院钢琴系。2009年，获波兰克拉科夫国立音乐学院钢琴硕士学位及演奏家文凭。同年，获意大利国际IBLA钢琴比赛钢琴演奏家杰出奖。多次获得优秀导师奖。主持"音乐专业大学生社会实践影响及研究""中国钢琴作品在高校钢琴教学中的作用及意义"等多项课题。发表《浅谈舒曼<蝴蝶>的多种演奏技巧——使每一个音符附有灵魂》《音乐专业大学生社会实践影响及研究》《中国

钢琴作品在高校钢琴教学中的作用及意义》等多篇论文。

七、音乐理论方面的成就

蒙古族绚丽多姿的民族民间音乐遗产以及新音乐运动的丰富实践，为音乐理论工作者提供了广阔天地。诚然，蒙古族音乐理论队伍较之其他音乐领域薄弱，其发展也相对缓慢，但半个世纪以来仍取得了一定成就。

（一）民族民间音乐遗产的搜集、整理与出版

早在20世纪30年代末，我国老一辈革命音乐家吕骥、贺绿汀、刘炽等人，曾赴内蒙古鄂尔多斯地区搜集民间音乐，将《森吉德玛》等蒙古民歌推广开来。40年代末，安波、许直、胡尔查、陈清璋等人，广泛搜集蒙古民歌。中华人民共和国成立之初，安波等人出版发行蒙汉文合璧的《蒙古民歌集》，在国内外产生了广泛影响。著名民歌《嘎达梅林》《牧歌》等，便是此时推广出去的。

内蒙古自治区成立后，蒙古族和其他民族的音乐工作者长期深入草原牧区和农村，搜集了大量民歌，取得了很大成绩。经过几代音乐工作者的不懈努力，先后出版发行了数十部民间音乐著作。20世纪60年代初，内蒙古民间音乐研究会成立，开始有组织、有计划地搜集整理民间音乐。遗憾的是，这些珍贵的民间音乐资料，大都在"文化大革命"中焚毁殆尽。1976年以来，被迫中断的民间音乐搜集、整理与出版工作，得以重新开展起来，取得了丰硕成果。

1979年春，《中国民间歌曲集成·内蒙古卷》编纂工作正式开始。经内蒙古各族音乐工作者的共同努力，此书终于在1992年公开出版发行。该书篇幅浩瀚，资料丰富，堪称是内蒙古自治区各民族优秀民间音乐精粹的总汇，具有很高的资料价值与实用价值。尤为可贵的是，在编纂此书的过程中，一批年轻的音乐工作者得到了锻炼，迅速成长，走上了民族音乐理论研究道路。

新疆维吾尔自治区的蒙古族和其他民族的音乐工作者，在搜集、整理、研究蒙古族民间音乐方面，也取得了显著成绩。1982年，巴音郭楞自治州成立三十周年之际，编辑刊印了该州的《蒙古族民间歌曲》，新疆人民出版社出版了《新疆蒙古族小调歌曲》《新疆博尔塔拉蒙古民间长调歌曲选》。

蒙古族音乐工作者以个人名义搜集、整理与出版各类民间音乐资料集，亦是音乐理论领域内一项重要成果，对于弘扬民族音乐文化，推动蒙古族音乐创作与学术研究，起到了良好作用。20世纪50年代初，奥琪、松来所编辑和翻译的《内蒙古民歌集》一书出版，从此揭开了此类书籍出版发行的先河。据不完全统计，自70年代末始，已陆续出版了二十余部各类民歌与民间音乐资料集。

（二）音乐理论著作

在长期的音乐实践与搜集、整理民间音乐过程中，蒙古族音乐理论队伍开始形成，并逐步发展壮大起来。1982年，内蒙古艺术研究所宣告成立，对于音乐理论研究工作的深入开展起到了重要作用。

自80年代中始，蒙古族音乐理论工作者开始发表一些学术专著，引起国内外音乐界的普遍关注。如乌兰杰的专著《蒙古族古代音乐舞蹈初探》，着力从宏观角度构筑蒙古族音乐的理论框架，厘清音乐史的发展脉络，对民间音乐进行形态学、比较音乐学方面的研究产生了良好的影响。他的另一部专著《草原文化论稿》，则对蒙古族各类民间音乐舞蹈形式做了全面的论述考证，具有较高的学术价值。

白翠英、福宝琳等人的《科尔沁博艺术初探》一书，对内蒙古东部地区的蒙古族民间萨满教及其诗歌、音乐、舞蹈做了全面调查，并分别加以论述，具有较高学术价值。此外，包玉林、乌力吉昌等人也对萨满教音乐做了不少研究，取得了可喜成绩。

老一辈音乐家莫尔吉胡多次赴新疆阿尔泰山区，对当地蒙古族民间音乐进行考察，发表了《追寻胡笳的踪迹》等论文，对卫拉特部蒙古民间乐器，诸如冒顿·潮尔、图卜硕尔等做了深入研究，颇有学术价值。

拉苏荣、木兰、阁日乐图等人，研究蒙古族长调民歌演唱方法，发表了多篇论文，成绩可观。在蒙古族说唱音乐方面，多年来也有人做了初步研究。如包玉林、白音那的《说书调》，那达密德、福宝琳的《乌力格尔曲调300首》，叁布拉诺日布的《蒙古胡尔齐三百人》等，均有较高的资料价值，为进一步研究说书音乐提供了方便条件。

松来（1929—1973年），男，音乐理论家。内蒙古自治区兴安盟扎赉特旗人。曾任内蒙古人民广播电台蒙编部主任、广播文工团团长。自幼热爱民间音乐，擅长

四胡。1946年，参加革命。1947年，加入内蒙古歌舞团，任乐队演奏员，兼民间艺人组组长，虚心向民间艺人学习，搜集了大量民歌。1950年，发表《民间艺人色拉西简介》一文，开启了音乐理论研究的先河。1954年，他和奥琪合作出版了《内蒙古民歌集》，对弘扬民族音乐起到了重要作用。1955年，调入中央人民广播电台，任对外蒙语广播组主任。1962年，调回内蒙古。

包玉林（1934—2004年），男，音乐理论家。内蒙古自治区哲里木盟（今通辽市）科尔沁左翼中旗人。中国音乐家协会会员，曾任内蒙古音乐家协会理事。1951年，进入内蒙古军区政治部文工团，任乐队演奏员。后调入内蒙古民族剧团，进入创作歌剧《草原曙光》等。1979年，参加筹建内蒙古艺术研究所。长期从事蒙古族说书音乐、民间萨满教歌舞的搜集整理与研究工作，取得了可喜成绩。其主要著作有《说书调》（与他人合著）、《科尔沁萨满艺术简介》等。1979年，参加《中国民间歌曲集成·内蒙古卷》编纂工作，任达斡尔族鄂温克族鄂伦春族民歌编辑部主编，对继承和发扬民族音乐文化遗产做出了重要贡献。

高·清格勒图（1934—　），男，音乐理论家，好必斯演奏家。内蒙古自治区锡林郭勒盟正蓝旗人。中国音乐家协会会员，曾任内蒙古音乐家协会理事。1950年，参加内蒙古歌舞团，任乐队演奏员，擅长民间弹拨乐。1982年，调入内蒙古艺术研究所，长期从事民间乐曲与乐器研究，成绩卓著。发表了《火不思演奏教材》《蒙古族套曲〈阿斯尔〉探源》等论文。经不断探索，对火不思进行大胆改革，研制出新型的弹拨乐器好必斯，得到音乐界好评，曾获文化部奖项。

乌兰杰（1938—　），本名扎木苏，男，音乐理论家，研究员。吉林省镇赉县人。曾任中央民族大学文学艺术研究所音乐研究室主任、校学术委员会委员，中国少数民族音乐学会副会长、中国音乐家协会理事。《蒙古学百科全书·艺术卷》主编。1953年，考入中央音乐学院附中。1965年，毕业于中国音乐学院音乐理论系，留校工作。1974年，调入中央音乐学院作曲理论系。1977年，回到内蒙古，在内蒙古音乐家协会工作，任《草原歌声》编辑、内蒙古音乐家协会秘书长。在此期间多次举办音乐创作训练班，并赴内蒙古各地讲授蒙古族民间音乐。1979年，与王世一主持内蒙古首届民间音乐戏曲录音会，为《中国民间歌曲集成·内蒙古卷》的编纂做出了贡献。1985年，调任内蒙古民族剧团团长，组织创作并演出了蒙古语歌剧《选女婿》《莉玛》《章京之女》，话剧《牧马女神》，蒙古族风俗歌舞《奶酒飘

香》等。1993年，调入中央民族大学少数民族文学艺术研究所。长期致力于搜集、整理和研究民间音乐，在蒙古族音乐史、舞蹈史及民间萨满教音乐研究方面，取得了一定成绩。其主要著作有《蒙古族古代音乐舞蹈初探》《蒙古族音乐史》《毡乡艺史长编》《草原文化论稿》《蒙古族萨满教音乐研究》《蒙古族叙事民歌》《蒙古民歌精选99首》（与他人合著）等。

乌力吉昌（1938—2012年），男，音乐理论家，作曲家。内蒙古自治区哲里木盟（今通辽市）科尔沁左翼中旗人。中国音乐家协会会员、内蒙古音乐家协会会员，曾任科尔沁左翼中旗文化局局长、中国少数民族音乐学会理事。1962年，毕业于内蒙古师范学院艺术系，主修理论作曲。长期致力于搜集、整理和研究科尔沁地区蒙古民间音乐。主要著作有《科尔沁民歌集》《萨满乐舞对蒙古歌舞艺术的影响》等多篇论文。参加《中国民间歌曲集成·内蒙古卷》编纂工作，任《蒙古民歌》编辑部委员，对于继承和发扬蒙古族优秀音乐遗产做出了应有贡献。其独唱歌曲《马头琴之歌》，荣获内蒙古广播电视厅优秀创作奖。

昭·道尔加拉（1938—2015年），男，音乐理论家，诗人。新疆维吾尔自治区塔城人。中国少数民族音乐学会会员，曾任新疆人民出版社蒙文编辑部主任。《蒙古学百科全书·艺术卷》副主编。1959年，毕业于新疆蒙古师范学校。毕业后分配到新疆人民出版社任编辑。热爱蒙古民间艺术，长期搜集整理和研究新疆蒙古族民歌、器乐。发表专著《叶克勒曲选》《托布秀尔与楚吾尔乐曲》以及《新疆卫拉特蒙古音乐及其音乐家》等论文，受到音乐界好评。

满都夫（1943—2013年），男，哲学家，美学家，音乐理论家。内蒙古自治区哲里木盟（今通辽市）科尔沁左翼后旗人。曾任中国美学学会理事、内蒙古音乐家协会理事。1965年，考入中国音乐学院音乐理论系，师从音乐理论家乌兰杰，学习蒙古族民间音乐。向著名音乐学家赵宋光学习和声学、律学、美学。1974年，调入内蒙古民族剧团，参加创作歌剧《草原曙光》，音乐舞蹈史诗《白色源流》等。1979年，参加内蒙古首届民间音乐戏曲录音会，为编撰《中国民间歌曲集成·内蒙古卷》做出了贡献。其主要音乐论著有《蒙古族美学史》《论乐感》等。1982年，调入内蒙古社会科学院哲学研究所。

阁日乐图（1948— ），男，歌唱家，音乐理论家。内蒙古自治区哲里木盟（今通辽市）库伦旗人。内蒙古音乐家协会会员，曾任中国少数民族音乐学会理

事、中国北方草原音乐文化研究会常务理事。1976年，考入内蒙古师范大学音乐系，师从著名歌唱家哈扎布、昭那斯图，学习蒙古族长调歌曲。毕业后分配到锡林郭勒盟，任蒙古族中学音乐教员。1980年，调入内蒙古歌舞团，任独唱演员，兼合唱队队长。多次参加全区各类声乐比赛，荣获最佳奖、优秀奖。长期探索民族声乐理论，对蒙古族长调演唱方法颇有研究，先后发表了《论蒙古族乌日图音·道演唱发声的科学性》《怎样演唱诺古拉》等论文，受到音乐理论界好评。

　　巴音吉尔嘎拉（1953—　），别名金福林，男，音乐理论家。内蒙古自治区巴彦淖尔盟（今巴彦淖尔市）乌拉特前旗人。曾任内蒙古音乐家协会理事。1969年，考入内蒙古艺术学校，主修声乐。毕业后分配到内蒙古歌舞团，任声乐演员。后考入内蒙古大学蒙文系。1984年，调入内蒙古音乐家协会，先后担任《草原歌声》编辑、音乐家协会副秘书长。其主要论著有《蒙汉对照音乐名词术语》《蒙古民歌赏析》《艺术家的荣誉》《蒙古音乐研究》（与他人合作）等。

　　纳·布和哈达（1954—2018年），男，音乐理论家，民俗学家。内蒙古自治区锡林郭勒盟东乌珠穆沁旗人。中国民间艺术家协会会员、内蒙古作家协会会员，曾任内蒙古民俗协会常务理事、锡林郭勒盟民间艺术家协会副主席、锡林郭勒盟长调协会副秘书长、东乌珠穆沁旗"阿日德"文史协会副主席、内蒙古大学蒙古学学院客座教授。1981年，在当地参加工作。先后在呼热图淖尔苏木、民族宗教事务局等地工作，任站长、副局长、《额吉淖尔》杂志编辑等。1986年，与人合作创立东乌珠穆沁旗"阿日德"文史协会，开展抢救民间文化遗产活动。二十多年来，主持出版《乌珠穆沁文史丛书》，与人合作整理出版其中的二十本著作。撰写出版有关蒙古族文学、历史、民间文学资料书籍，诸如《乌珠穆沁传说》《乌珠穆沁民间故事集（1）》《乌珠穆沁民间诗歌文库》《乌珠穆沁说书艺人色楞栋日布》《乌珠穆沁叙事民歌》《乌珠穆沁艺人》《蒙古族长调民歌之乡——乌珠穆沁》等。创作《美妙的回忆》等多首蒙语歌词，曾获自治区级、盟级奖励。先后发表《浅论蒙古长调民歌的起源及其分类》《乌珠穆沁右旗王府歌乐组合概况》《蒙古族长调之乡——乌珠穆沁》《乌珠穆沁经典·礼仪歌曲》等多篇论文。2009年，《蒙古族长调民歌之乡——乌珠穆沁》获自治区"萨日纳"奖。

　　叁布拉诺日布（1954—　），男，音乐理论家，艺术评论员。内蒙古自治区哲里木盟（今通辽市）扎鲁特旗人。中国民俗学会会员、中国少数民族作家学会会

员，曾任内蒙古自治区通辽市文学艺术研究所副所长、内蒙古民间文艺家协会名誉副主席、内蒙古民俗学会副会长、通辽市民间文艺家协会副主席兼秘书长。通辽市第一届"科尔沁英才"。1971年，加入扎鲁特旗乌兰牧骑任演员。创作好来宝《毛主席永远在牧民心中》《我的家乡》等作品多首。1980年，毕业于内蒙古民族师范学院蒙文系。1987年，从哲里木盟群众艺术馆调入通辽市文学艺术研究所。2014年，特聘为内蒙古民族大学教授、研究生导师。出版专著《蒙古胡尔齐三百人》《科尔沁曲艺》等著作多部。撰写《蒙古族说唱艺术纵横谈》《论蒙古族摇篮》等多篇论文。1985年，参加编写《内蒙古民间文学集成》《内蒙古曲艺志》。曾获自治区"阿勒泰"奖、自治区"萨日纳"奖、自治区"五个一工程"奖、第二届中国北方民间文学一等奖。

乌兰娜（1956— ），女，音乐理论家。吉林省镇赉县人。1978年，考入内蒙古师范学院艺术系，主修声乐。《蒙古学百科全书·艺术卷》编委。毕业后分配到内蒙古民族剧团。1990年，调入内蒙古艺术研究所，后任戏剧曲艺研究室副主任。先后参加《中国戏曲志·内蒙古卷》《中国曲艺志·内蒙古卷》撰稿工作，任《中国戏曲音乐·内蒙古卷》编辑，因工作成绩优异，荣获二等奖。1993年，参加首届中国少数民族曲艺展演学术研讨会，宣读《内蒙古曲艺音乐结构及形式》一文，得到与会专家学者好评，荣获优秀论文奖。

臧志君（1958— ），男，出版家。内蒙古自治区昭乌达盟（今赤峰市）人。编审，国家一级录音师，中国音乐家协会会员，曾任内蒙古文化音像出版社社长、总编，中国音像与数字出版协会副理事长、内蒙古自治区音乐家协会副主席。1992年，毕业于中国逻辑与语言函授大学行政管理专业。1976年，参加巴林右旗乌兰牧骑，担任小提琴演奏员兼创作员。1979年5月，调入昭乌达盟文工团，担任演奏员、作曲，演出科科长、副团长，兼任赤峰市艺术学校、赤峰学院小提琴及大提琴专业教师。曾获先进工作者称号。代表作品民族器乐合奏曲《神马飞奔》，获自治区乌兰牧骑调演优秀作曲奖；小提琴齐奏曲《欢乐的敖特尔》，获昭乌达盟专业文艺团体会演作曲奖，同时舞蹈音乐还获得优秀节目作者奖。 1999年，调入内蒙古文化音像出版社，任编辑部主任、副社长、社长兼总编辑，历任内蒙古出版集团副董事长、内蒙古电影集团常务副总经理、内蒙古星空国际传媒有限公司董事长等职。先后出版《内蒙古民歌精品典藏》系列VCD、DVD，"内蒙古民族艺术精品系列"

《长调》《蒙古族短调》《马头琴》《蒙古族四胡》《抄儿》《蒙古族三弦》《蒙古族雅托噶》《呼麦》《草原儿歌》，"蒙古族音乐大师系列"《哈扎布》《宝音德力格尔》《莫德格》《巴德玛》等专辑，"蒙古族音乐名家系列"《伊丹扎布》《仟白乙拉》等专辑，歌舞乐系列《内蒙古民族歌剧舞剧舞蹈诗蒙古剧典藏》，"内蒙古音乐家总谱系列"《草原歌声》《草原舞韵》《草原乐魂》《草原歌典》《内蒙古长调民歌集萃》《蒙古族无伴奏合唱——内蒙古民族艺术精品系列》《内蒙古蒙古族叙事民歌集萃》《达斡尔族、鄂温克族、鄂伦春族民歌集成》《中国蒙古族原生态民歌经典——蒙古族各民歌色彩区传承人代表性作品集》《永远的乌兰牧骑》《经典回放七十年》等。《中国蒙古族民歌大全》获第五届中华优秀出版物音像制品奖。发表论文《关于发展内蒙古民族音像事业的几点思考》《利用资源优势，发展内蒙古音像业》等。策划、编辑制作的音像作品，多次获得中国出版政府奖、中华优秀出版物奖、国家音像奖、中国金唱片奖等。

色仁道尔吉（1960—　），男，音乐理论家。内蒙古自治区昭乌达盟（今赤峰市）阿鲁科尔沁旗人。教授，硕士生导师，全国高等学校艺术教育学会会员、内蒙古音乐家协会会员、国际蒙古学学者联盟会员，现为教育部学位与研究生教育发展中心特聘通讯评审专家、国家哲学社会科学研究规划办公室特聘通讯评审专家、内蒙古艺术学院教员。1979年，参加工作，在昭乌达盟电影发行放映公司任电影蒙古语配音演员。1986年，考入内蒙古师范大学音乐系，主修理论作曲。毕业后分配到昭乌达蒙古族师范高等专科学校，先后担任团总支书记、办公室主任，讲师、副教授。2003年，考入内蒙古师范大学，攻读中国少数民族艺术硕士。2006年，获硕士学位。后调入内蒙古大学艺术学院。2015年，考入蒙古国国立文化艺术大学，攻读博士学位。长期致力于研究和讲授蒙古族音乐史、蒙古族佛教音乐、蒙古族宫廷音乐、西方音乐史、中国传统音乐、音乐基础理论等。主要著作有《口弦琴》（蒙古、汉文）、《西方音乐史》（蒙古文）《蒙古族祝词》（蒙古文，与人合著）等。发表论文《蒙古族宫廷音乐探源》《蒙古佛教乐舞"查玛"宗教内涵及其表现特征》《蒙古三弦考》等三十多篇。主持参与完成多项国家哲学社会科学规划基金项目，获内蒙古自治区第二届哲学与社会科学优秀成果政府奖、第五届民族教育优秀科研成果奖、八省区首届蒙古族原生民歌论坛优秀论文奖以及中国蒙古学学会年度论文等学术成果奖项。曾获内蒙古自治区优秀电影蒙古语配音演员及赤峰市学习

与使用蒙古文、蒙古语先进个人等荣誉。

包爱军（1970— ），男，音乐理论家。内蒙古自治区哲里木盟（今通辽市）科尔沁左翼中旗人。教授，博士生导师，现任中国少数民族音乐学会会长、中央民族大学音乐学院院长、中央民族大学学术委员会委员、中央民族大学学位评定委员会委员、全国蒙古文教材审查人才信息系统专家。"国家百千万人才工程国家级人选"入选者，"新世纪优秀人才资助计划"入选者。1988年，考入内蒙古师范大学音乐系。毕业后考入厦门大学，获硕士学位。2000年，毕业于中央音乐学院，获博士学位。主要著作有《蒙古佛教音乐文化的多元性》《中国少数民族传统音乐概论》《中国少数民族传统音乐》（与他人合著）、《中国少数民族器乐》（与他人合著）、《毛依罕研究》（与他人合著）等。2004年，《蒙古佛教音乐文化的多元性》获北京市哲学社会科学优秀成果二等奖。主持国家社科艺术规划项目和其他省部级项目十余项，主要有"蒙古文大藏经'丹珠尔'部诵经仪轨音乐研究""中国藏传佛教音乐文化的流布与地域化变异""蒙古宗教与祭祀音乐文化研究""雍和宫佛教音乐文化研究""胡仁乌力格尔流派和传承人研究"等。主持北京高等教育精品教材建设项目"中国少数民族传统音乐概论"，将中国民族音乐课程分解为汉族与少数民族两部分，并确立其为本科必修课，实现了民族音乐教育应具备的多元文化性质。

崔玲玲（1971— ），又名哈尔诺德，女，音乐理论家。内蒙古自治区包头市人。中央民族大学教授，博士生导师，现任中国少数民族音乐学会常务理事。1990年，考入赤峰师范学院，主修音乐。毕业后分配到包头市四十五中，任音乐教员。1997年，考入中央民族大学文学艺术研究所，师从乌兰杰教授，获硕士学位。2001年，考入中央音乐学院音乐学系，师从田联韬教授，获博士学位。出版专著《青海台吉乃尔蒙古人人生仪礼以及音乐研究》，获北京市第十届哲学社会科学成果二等奖。发表论文四十余篇，其中《蒙古族古代宴飨习俗及其音乐研究》获中国少数民族音乐学会首届全国论文评选二等奖。主持完成科研项目"青海甘肃蒙古族传统音乐文化考察研究""青海、甘肃蒙古族（西蒙古）音乐文化传承与融合""卫拉特——阿拉善蒙古族传统音乐文化考察研究"及中央民族大学创新项目"乌兰牧骑式社会主义文艺新传统与新时代民族音乐繁荣发展关系研究"等。担任国家出版基金重大项目《中国蒙古族民歌大全》编委、《中国音乐大百科全书》编委、《蒙古

学百科全书·艺术卷》编委。

博特乐图（1973—　　），汉名杨玉成，男，音乐理论家。内蒙古自治区哲里木盟（今通辽市）库伦旗人。教授，博士生导师，现任内蒙古艺术学院音乐学院院长、中国传统音乐学会理事、中国北方草原音乐研究会副秘书长，兼任上海音乐学院中国仪式音乐研究中心专职研究员、内蒙古自治区高等学校人文社会科学重点研究基地民俗学重点研究基地民族艺术方向学科带头人、内蒙古大学蒙古族传统音乐研究创新团队带头人等。1991年，考入内蒙古师范大学音乐系。1995年，毕业后留校任教。1998年，考入本校研究生院，师从松波尔教授，攻读民族音乐专业。2001年，撰写《胡仁·乌力格尔音乐概论》，获硕士学位。2002年，考入中国艺术研究院，攻读博士，师从民族音乐学家乔建中、乌兰杰、萧梅三位教授。2005年，获博士学位。2006—2008年，于上海音乐学院攻读博士后，完成《表演、文本、语境、传承——蒙古族音乐的口传性研究》一书。2014年，该书获第九届中国音乐金钟奖理论评论银奖。主要专著有《胡尔奇：科尔沁地方传统中的说唱艺人及其音乐》，在蒙古族音乐以及口传音乐理论等研究方面，受到学术界好评。主持完成的学术课题有"蒙古族英雄史诗音乐的抢救、保护及研究""变迁与重建——社会转型与蒙古族传统音乐资源""蒙古族锡林郭勒长调民歌现状调查""蒙古族音乐研究百年"（与他人合作）等。

庆歌乐（1973—　　），男，音乐理论家。内蒙古自治区哲里木盟（今通辽市）科尔沁左翼中旗人。副教授，硕士生导师，中国少数民族音乐学会会员、北方草原音乐文化研究会会员、内蒙古自治区音乐家协会键盘乐学会会员，现任，内蒙古科尔沁民歌协会理事、内蒙古师范大学音乐学院教员。《蒙古学百科全书·艺术卷》编委。1998年，考入内蒙古师范大学音乐学院。毕业后留校任教。2013年，考入中国音乐学院，师从乌兰杰教授，获得博士学位。发表论文《论我国变奏手法在蒙古族器乐曲<阿斯尔>中的丰富运用》《论<阿斯尔>乐队对草原丝竹乐风格形成的重要作用》《科尔沁蒙古族民间器乐研究》等。参与中央音乐学院袁静芳教授主持的国家课题"中国乐器数字博物馆构建关键技术研究与示范"，撰写蒙古族乐器条目。参与编写的教材《蒙古族风格音乐创作》，获内蒙古自治区教育厅全区第七届民族教育优秀科研成果三等奖。曾获教育硕士优秀教师、教书育人先进个人等荣誉称号。

佟占文（1973— ）男，音乐理论家。内蒙古哲里木盟（今通辽市）科尔沁左翼后旗人。副教授，硕士生导师，现任内蒙古师范大学音乐学院教员、文化部民族民间文艺发展中心北方草原音乐文化研究与传承基地特聘研究员、全国大中专院校蒙古文教材审定专家、中国传统音乐学会理事、中国少数民族音乐学会常务理事、内蒙古北方草原音乐文化研究会副会长、内蒙古科尔沁民歌协会副会长兼秘书长。《蒙古学百科全书·艺术卷》主编。1999年，毕业于内蒙古师范大学音乐学院音乐教育专业，留校工作。2007年，考入内蒙古师范大学音乐学院中国少数民族音乐研究专业，师从呼格吉勒图教授，获硕士学位。2010年，考入中国音乐学院中国传统音乐理论研究专业，师从樊祖荫教授。2014年，获博士学位。毕业后任教于内蒙古师范大学音乐学院。2016年，出版学术专著《蒙古族科尔沁部短调民歌研究》。2018年，该成果获内蒙古自治区第七届哲学社会科学优秀奖、政府奖。发表论文《达斡尔族与科尔沁蒙古族萨满乐器比较》《史诗音乐的曲调分类与形态描述》《主客位视野下的科尔沁短调民歌分类研究》等。主持课题多项，"科尔沁蒙古族叙事民歌研究""科尔沁蒙古部'道沁'口述史""蒙古族科尔沁部传统音乐研究"等。参与编写国家级规划教材《蒙古族经典民歌鉴赏》《蒙古族四胡》《蒙古族传统音乐概论》等。

巴图（1974— ），男，音乐理论家。内蒙古自治区兴安盟科尔沁右翼中旗人。音乐编辑，现任内蒙古文化音像出版社总编室主任。毕业于中央广播电视大学计算机科学与技术专业。2000年，任内蒙古文化音像出版社编辑部蒙古文编辑、音乐编辑、艺术设计。2015年，任内蒙古文化音像出版社蒙文编辑室主任。任内蒙古自治区"蒙古族历史文化精品文库"项目《成吉思汗的故事》《圣主成吉思汗》及"内蒙古民族音乐典藏——大师系列"专辑、国家"十二五"少数民族语言文字出版规划项目责任编辑兼装帧设计。国家出版基金项目《中国蒙古族民歌大全》、"内蒙古文化艺术长廊"项目编委会成员及责任编辑。《草原童声》获第七届"中国金唱片奖"少儿类专辑奖。《初升的太阳》获第七届"中国金唱片奖"民族类专辑奖。《草原歌典》获第七届"中国金唱片奖"装帧设计奖。《长调》获第三届中华优秀出版物奖和第二届中国政府出版奖提名奖。《草原天籁》获第四届中华优秀出版物奖。《中国蒙古族民歌大全》获第五届中华优秀出版物奖。《中国蒙古族民歌大全》获第五届中华优秀出版物奖。《蒙古族各民歌色彩区传承人代表性作品

集》获第六届中华优秀出版物奖等。长期从事蒙古族音乐的搜集、整理、编辑出版工作，为保护蒙古族非物质文化遗产做出了贡献。

　　周特古斯（1974—　　），男，音乐理论家。内蒙古自治区哲里木盟（今通辽市）科尔沁左翼中旗人。教授，中国音乐家协会会员，现任中国少数民族音乐学会理事、乐山市音乐家协会副主席、四川乐山师范学院音乐学院院长。1994年，考入内蒙古师范大学音乐学院，主修马头琴专业。2002年，考入内蒙古师范大学音乐学院。2005年，获得硕士学位。2009年，考入中国音乐学院，师从赵塔里木教授。2012年，获得博士学位。2013年，进入中国社会科学院民族研究所博士后流动站。2015年，获得博士后学位。2018年，发表专著《与神灵对歌：蒙古族萨满仪式音乐研究》。《蒙古学百科全书·艺术卷》编委。近年来在《中国音乐》《民族艺术》《民族文学研究》等学术期刊上发表论文近二十篇。主持教育部社科基金项目一项，参与国家社科基金重大项目和多项国家社科基金项目。入选乐山市首批高层次"嘉州英才"。2014年、2016年，获乐山师范学院"师德标兵"。

　　灵芝（1975—　　），女，音乐理论家。内蒙古自治区呼伦贝尔盟（今呼伦贝尔市）陈巴尔虎旗人。教授，中国少数民族音乐学会会员、呼伦贝尔音乐家协会会员、内蒙古音乐家协会会员，现任呼伦贝尔学院音乐与舞蹈学院教务处副处长。1999年，毕业于内蒙古师范大学音乐系。2003年，毕业于哈尔滨师范大学艺术学院，获硕士学位。2015年，考入中国音乐学院，师从乌兰杰教授。2018年，获博士学位。出版专著《守护与传承——陈巴尔虎蒙古民歌研究》《蒙古族声乐作品选》《蒙古族歌曲选》等。发表学术论文《蒙古族多声部歌唱艺术初探》《哈穆尼堪鄂温克传统音乐的生存状态分析》《陈巴尔虎短调民歌的地域文化特点》等多篇。参与《蒙古学百科全书·艺术卷》蒙古文词条的翻译工作。主持呼伦贝尔学院博士基金项目"巴尔虎、布里亚特蒙古民歌比较研究"、呼伦贝尔学院重点项目"哈穆尼堪鄂温克传统音乐的生存状况"等。

　　哈斯巴特尔（1976—　　），男，音乐理论家。内蒙古自治区伊克昭盟（今鄂尔多斯市）伊金霍洛旗人。内蒙古艺术学院人才引进博士，内蒙古艺术学院副教授，硕士生导师，现任内蒙古艺术学院音乐学院音乐学系主任。内蒙古自治区第九批"草原英才"，2019年内蒙古自治区"新世纪321人才工程"第二层人选。《蒙古学百科全书·艺术卷》编委，"内蒙古民族音乐典藏"系列光盘总主编。2013年，毕

业于中国音乐学院，获博士学位。2018年，获中央音乐学院音乐与舞蹈学博士后，专业研究方向为中国少数民族音乐。主要代表作有《蒙古族村落及其音乐生活——鄂尔多斯都嘎敖包嘎查音乐生活的调查与研究》《鄂尔多斯礼仪音乐研究》《五度相生调式体系》等。主持的国家级省部级科研项目有2018年度国家社科基金艺术学项目"跨界族群卫拉特蒙古人的史诗《江格尔》及其音乐表演研究"、国家艺术基金艺术人才培养项目2019年度"蒙古族长调艺术人才培养"、2016年度中国博士后科学基金"西蒙古多声音乐研究"、内蒙古民族文化建设研究工程项目"传统与变迁：乌审旗蒙古族传统音乐的调查与研究"、2018年内蒙古自治区高等学校科学研究重点项目"符号与声音：成吉思汗祭祀祭文及其音乐研究"等。论文《鄂尔多斯长调民歌的形态学分析》获文化部、广电总局主办的蒙古族长调民歌国际论坛优秀奖。论文《现代乐教中的草原音乐文化及其地位》获内蒙古草原文化保护发展基金会草原音乐舞蹈文化研究专题论坛优秀奖。论文《成吉思汗十二首祭祀歌及其表演阐释》获内蒙古文学艺术界联合会主办的文学艺术评论一等奖。2016年11月，《蒙古族英雄史诗音乐研究》（与他人合著）获内蒙古第五届哲学社会科学优秀成果政府奖二等奖。2017年11月，专著《鄂尔多斯礼仪音乐研究》获内蒙古自治区第六届哲学社会科学优秀成果政府奖二等奖。

八、内蒙古"草原乐派"的形成

内蒙古地区的音乐队伍是由多民族构成的。除了蒙古族之外，还有汉、达斡尔、鄂温克、鄂伦春、回、满、朝鲜等民族的音乐家。他们热爱蒙古民族，热爱蒙古音乐，长期深入蒙古族人民生活，孜孜不倦地学习和积累，创作了许多富有草原气息的优秀作品，不断推出研究蒙古族音乐的理论专著。他们虽不是蒙古族音乐家，但其作品具有浓郁的蒙古风格，受到蒙古族人民群众欢迎，大大丰富了蒙古族的音乐宝库。他们所取得的成果，应看作是蒙古族音乐的重要组成部分。几十年来，各民族的音乐家亲密团结，相互学习，为发展和繁荣内蒙古的音乐事业做出了巨大贡献。时至今日，内蒙古地区已经形成了一个以蒙古族音乐家为主体，由多民族音乐家所构成的"草原乐派"，取得了令人瞩目的成果，引起国内外音乐界的高度重视。

敖永图（1914—1968年），达斡尔族。男，音乐教育家。内蒙古自治区呼伦贝尔盟海拉尔市（今呼伦贝尔市海拉尔区）人。1929年，考入沈阳师范学校，努力钻研音乐，成绩斐然。毕业后长期担任小学音乐教员，致力于培养新音乐人才。著名作曲家通福、明太，小号演奏家特木其勒、马头琴演奏家巴依尔等人，均曾师从于他，对内蒙古地区的少数民族音乐事业做出了不可磨灭的贡献。

通福（1919—1989年），达斡尔族。男，著名作曲家。内蒙古自治区呼伦贝尔盟（今呼伦贝尔市）鄂温克族自治旗人。曾任中国音乐家协会理事、内蒙古音乐家协会副主席。他从小就对音乐有不同寻常的敏感和喜好。他从唱片上学会《空城计》《霸王别姬》等京剧唱段。1935年，毕业于莫尔图国民优级学校。1940年，毕业于扎兰屯师道学校，主修音乐。1941年，赴日本新泻师范学校学习小提琴和钢琴。回国后在家乡任教。1945年，回国，进入呼伦贝尔自治军文工团。1947年，加入内蒙古歌舞团，任小提琴独奏演员兼作曲、音乐教员。创作了许多脍炙人口的歌曲，如电影插曲《敖包相会》《草原晨曲》《银河》，歌曲《内蒙古好》《上海产的半导体》等。这些优秀作品堪称是蒙古歌曲中的典范，唱遍草原，流传全国，深受各族人民喜爱。通福是现代蒙古族新音乐运动中的杰出人物，其音乐教育与创作活动，成就卓著，影响深远。

赫励（1922—1990年），汉族。女，音乐教育家。吉林省长春市人。曾任内蒙古音乐家协会常务理事。其先祖为五胡十六国时期的匈奴人赫连勃勃氏。1943年，考入西北音乐学院。1949年，在锦州联大鲁迅艺术学院任研究员。同年转入东北人民艺术剧院，任独唱演员。1956年，响应党的号召，支援边疆少数民族地区，自愿来到塞北草原，先后担任内蒙古歌舞团、内蒙古民族剧团声乐教员，培养了大批各民族的青年声乐人才。著名歌唱家德德玛、田绍祖、阿里、木兰等人，均曾师从于她。她为内蒙古的音乐事业做出了应有贡献。

王世一（1925—2013年），汉族。男，作曲家，音乐理论家。天津市人。中国音乐家协会会员，先后担任内蒙古文化厅艺术处处长、副厅长等职务，曾任内蒙古音乐家协会副主席、中国戏曲音乐学会常务理事。青年时代就读于南开大学，追求真理，投身革命，在华北大学第三文工团工作。1949年，进入绥远省文工团，任音乐股长。五十年来辛勤耕耘，创作了不少富有蒙古风格的歌曲。其代表作品有《像撒缰的骏马在草原上飞奔》《朵朵鲜花给谁戴》等。在搜集整理和研究民间音乐方

面，也取得了突出成绩。他是内蒙古音乐界著名的二人台专家，对于爬山调、蛮汉调亦有很深造诣。著有《内蒙古西部地区二人台牌子曲》《漫瀚调》（与他人合著）等论著。在他的积极倡导下，内蒙古西部地区新剧种漫瀚剧得以诞生，并受到音乐界好评。1979年，主持内蒙古首届民间音乐戏曲录音会，任《中国民间歌曲集成·内蒙古卷》副主编，为顺利完成这一浩大工程付出了大量心血。对继承和发扬内蒙古地区各民族的优秀音乐遗产，做出了重要贡献。

巴图额日（1928—1991年），达斡尔族。男，作曲家。黑龙江省讷河县（今讷河市）人。内蒙古音乐家协会会员。1948年，进入内蒙古歌舞团，任乐队首席兼队长。后长期在乌兰察布盟歌舞团工作。1982年，调入内蒙古民族剧团，任指挥兼作曲。作品蒙古语歌剧《选女婿》已成为内蒙古电视台的保留剧目，荣获优秀创作奖；歌曲《牧马人之歌》《嫩江情》，小提琴齐奏曲《草原的春天》等，受到广大听众的欢迎。

明太（1928—2002年），鄂温克族。男，作曲家，指挥家。内蒙古自治区呼伦贝尔盟（今呼伦贝尔市）鄂温克族自治旗人。中国音乐家协会会员，曾任内蒙古歌舞团副团长、内蒙古音乐家协会常务理事。1947年，参加内蒙古歌舞团，任乐队演奏员，后专门从事作曲和指挥。才华横溢，成绩卓著，创作了许多优秀的舞曲和歌曲。如《鄂尔多斯舞曲》《鄂温克舞曲》《布里亚特婚礼》《哈库麦舞曲》《驼铃》以及独唱歌曲《美好》等，深受广大听众喜爱。其创作大大丰富了蒙古族新音乐。

钟国荣（1928—　），汉族。男，音乐教育家。浙江省海宁县（今海宁市）人。中国音乐家协会会员、中国少数民族声乐学会会员。1950年，考入上海音乐学院声乐系。毕业后分配到中央实验歌剧院。参加演出《茶花女》等歌剧。1957年，调入内蒙古艺术学校任教，担任声乐教研室主任。长期从事声乐教育，培养了大批各民族的青年声乐人才。内蒙古地区的许多著名歌唱家，都出自他的门下。

杜兆植（1929—2012年），汉族。男，作曲家，音乐教育家。广东省番禺县（今番禺市）人。中国音乐家协会会员，曾任内蒙古音乐家协会理事。1953年，毕业于中央音乐学院作曲系，放弃留京工作的机会，自愿来到内蒙古。四十多年来，热心钻研蒙古音乐，尤为熟悉鄂尔多斯民歌。其代表作品有《鄂尔多斯幻想曲》《成陵祭》《乌兰保》（与他人合作）等大型音乐作品，先后荣获自治区"萨日

纳”一等奖、二等奖。其作品曾获全国交响乐作品奖，受到音乐界好评。长期热心于民族音乐教育，诲人不倦，无私奉献，先后培养了多名各民族青年作曲人才，为繁荣内蒙古的音乐事业，做出了重要贡献。

李博文（1929—2019年），汉族。男，音乐教育家。河北省人。中国音乐家协会会员，曾任内蒙古音乐家协会理事。早年毕业于河北师范学院音乐系。1954年，参加筹建内蒙古师范学院艺术系，并在该系音乐科任教，后长期担任艺术系、音乐系主任。1956年，赴中央音乐学院作曲系进修。主要作品有管弦乐曲《欢腾的草原》，论文《试谈音乐的社会功能》等。辛勤耕耘数十年，培养了大批各民族音乐人才，为内蒙古地区的民族音乐教育事业做出了贡献。

胡松华（1932—　），满族。男，著名歌唱家，书法家。北京市人。任中国音乐家协会理事、表演艺术委员会委员。1949年，考入华北大学，后在该校文工团工作。1952年，进入中央民族歌舞团，任独唱演员。先后担任合唱队队长、歌舞团艺术委员会副主任等职。热爱蒙古族音乐，拜著名歌唱家哈扎布为师，娴熟地掌握了长调歌曲演唱方法。代表曲目有长调民歌《小黄马》《辽阔的草原》，鄂尔多斯民歌《森吉德玛》等。1964年，参加大型音乐舞蹈史诗《东方红》，演唱蒙古族歌曲《赞歌》，深受广大听众欢迎，蜚声国内外，为蒙古族音乐赢得了荣誉。

张善（1932—1998年），汉族。男，音乐理论家。山西省太原市人。曾任中国音乐家协会理事、内蒙古音乐家协会副主席。1948年，考入华北大学。1950年，参加绥远省文工团。先后在内蒙古歌舞团、内蒙古艺术研究所、内蒙古音乐家协会工作。主要论著有《音乐散论》《歌曲创作浅谈》，并主编了《内蒙古西部民歌选》《内蒙古十年歌曲选》。此外还创作了《草原的路》等数十首歌曲。作品曾获自治区“萨日纳”奖。长期担任音乐家协会秘书长，为发展和繁荣内蒙古的音乐事业做出了重要贡献。

张旭东（1932—　），满族。女，音乐教育家。北京市人。内蒙古音乐家协会会员。九岁始学习钢琴，先后师从三位美国教员。1949年，考入北京师范大学教育系，攻读心理学。1953年，自愿来到内蒙古，在内蒙古师范学院任教。1957年，调入内蒙古艺术学校，任钢琴教师。后赴中央音乐学院进修。对儿童钢琴教学颇有研究，发表长篇论文《关于儿童钢琴教学》。几十年来为内蒙古培养了许多钢琴人才。

赵宋光（1932— ），汉族。男，音乐理论家，美学家，教育家。江苏松江县（今上海市松江区）人。曾先后担任星海音乐学院院长、广东省音乐家协会主席、中国音乐家协会常务理事、中国律学学会会长、中国少数民族音乐学会常务理事、中国音乐美学学会副会长、《中国大百科全书·音乐舞蹈卷》编委会副主任。1949年，考入北京大学哲学系，后转攻音乐。1954年，毕业于中央音乐学院理论作曲系。先后任教于中央音乐学院、中国音乐学院。1984年，调任广州音乐学院院长。热爱蒙古族音乐，乐此不疲。1953年，首次赴内蒙古首府呼和浩特市，曾三次深入草原，实地考察蒙古族民间音乐。1977年，应邀参加庆祝内蒙古自治区成立三十周年歌舞晚会音乐创作。1993年，与乌兰杰等人合作，编辑出版《蒙古民歌精选99首》，并配置钢琴伴奏，取得了可喜成就。主要音乐论著有《论五度相生调式体系》《草原音乐文化的哲理启示》《论音乐的形象性》《论和声的民族特点问题》《从乐教的现代复兴，求民族神韵的长存》《数在音乐表现手段中的意义》等。

李德隆（1933— ），汉族。男，音乐理论家。内蒙古自治区清水河县人。中国音乐家协会会员，曾任内蒙古音乐家协会常务理事。1949—1953年，先后在绥远省文工团、伊克昭盟文工团工作。后调入内蒙古人民广播电台，历任编辑部副主任、文艺部主任、广播电视艺术团团长、广播电视厅文艺总监等职。自20世纪50年代始，撰写了数十篇音乐专题文章，如《马头琴大师色拉西》《蒙古族歌唱家哈扎布》《第六届世界青年联欢节金质奖章获得者宝音德力格尔》《著名作曲家德伯希夫》《草原的花朵——内蒙古歌舞团》等。全面系统地介绍了蒙古族音乐和音乐家，热情讴歌了内蒙古音乐艺术所取得的光辉成就，受到区内外听众的欢迎。

那日松（1933—1995年），汉族。本名张云卿，男，作曲家。内蒙古自治区兴安盟扎赉特旗人。中国音乐家协会会员，曾任内蒙古音乐家协会理事、呼伦贝尔盟音乐家协会主席。早年参加呼伦贝尔盟文工团，长期扎根于呼伦贝尔草原，热心学习当地蒙古民歌，一生创作了近千首音乐作品。其代表作品有《草原晨曦圆舞曲》《呼伦贝尔美》《阿尔斯楞的眼睛》等。其作品多次在全国、全区荣获各类奖项。出版有《呼伦贝尔美》歌曲集。在创作蒙古风格的歌曲方面取得了突出成绩，为内蒙古的音乐事业做出了重要贡献。

特木其勒（1933—2004年），达斡尔族。男，小号演奏家。内蒙古自治区呼伦贝尔盟（今呼伦贝尔市）莫力达瓦达斡尔族自治旗人。中国音乐家协会会员，曾任

内蒙古音乐家协会理事。1948年，进入内蒙古歌舞团，任乐队演奏员。其演奏技艺娴熟高超，音色圆润明亮。1956年，赴京参加德国专家管乐训练班，应聘任中央乐团客座首席小号，受到首都音乐界赞赏。70年代初，曾演奏小号协奏曲《草原颂》（魏家稔作曲），受到听众好评。

辛沪光（1933—2011年），汉族。女，作曲家。上海市人。曾任中国音乐家协会理事、内蒙古音乐家协会副主席。1951年，考入中央音乐学院作曲系。二十二岁时便创作了《嘎达梅林》交响诗，运用西洋作曲技法，表现了这一史诗性重大题材，成功地塑造了蒙古族民族英雄嘎达梅林的形象。此曲成为我国交响乐作品中的典范之作。1956年，自愿来到内蒙古，先后在内蒙古歌舞团、内蒙古艺术学校工作。其代表作品有《嘎达梅林》交响诗、《草原组曲》、马头琴协奏曲《草原音诗》、无伴奏合唱《乌云格日勒》等。长期从事音乐教育，培养了大批各民族的音乐人才，对内蒙古音乐事业的繁荣发展做出了重大贡献。她的《嘎达梅林》交响诗早已蜚声国内外，为祖国赢得了荣誉，为蒙古族音乐增添了光彩。

赵汝德（1933—　　），汉族。男，音乐教育家。广东省人。中国音乐家协会会员，曾任内蒙古师范大学音乐系主任、内蒙古音乐家协会理事。20世纪50年代初，毕业于内蒙古师范学院艺术系，长期在内蒙古师范学院任教。在作曲理论方面具有很深造诣，发表了多部论著。几十年来培养了大批各民族的音乐人才，为内蒙古的音乐事业做出了应有贡献。

吕宏久（1934—2017年），汉族。男，音乐教育家，音乐理论家。山东省莱阳县（今莱阳市）人。曾任《草原艺坛》主编、内蒙古音乐家协会常务理事、中国北方草原音乐文化研究会副主席、中国少数民族音乐协会理事。1958年，毕业于沈阳音乐学院作曲系，长期在内蒙古艺术学校任教。热爱蒙古音乐，并进行理论研究，取得了显著成就。1981年，出版《蒙古民歌调式初探》一书，系统论述了蒙古族民歌调式，受到音乐理论界好评。参加编撰《中国民间歌曲集成·内蒙古卷》，并任编委。

莫嘉郎（1934—　　），汉族。女，音乐教育家。上海市人。中国音乐家协会会员。1956年，毕业于上海音乐学院钢琴系，自愿来到内蒙古歌舞团工作，任钢琴伴奏兼教员。1958年，调入内蒙古艺术学校任教，任钢琴教研室主任。先后发表《试论演奏心理素质的培养》《关于儿童钢琴教学中的几个问题》等论文。她是内蒙古

地区老一辈钢琴教员，培养了许多各民族的年青钢琴演奏人才，对于钢琴在塞北草原生根开花，做出了重要贡献。

王敏（1934—2012年），汉族。男，作曲家。内蒙古自治区哲里木盟（今通辽市）开鲁县人。中国音乐家协会会员，曾任内蒙古音乐家协会理事、呼伦贝尔盟音乐家协会副主席。1951年，进入内蒙古呼伦贝尔盟文工团，历任乐队演奏员、作曲兼指挥、副团长、艺术委员会主任。几十年来辛勤耕耘，创作并发表了三百余首音乐作品。其代表作品有歌曲《鄂伦春人民歌唱毛主席》《鄂伦春小猎人》《鄂伦春姑娘》等。

张杰（1934— ），汉族。男，音乐教育家。河北省遵化县（今遵化市）人。中国音乐家协会会员，曾任内蒙古音乐家协会理事、呼伦贝尔盟音乐家协会副主席。1948年，参加辽北军区哲里木盟宣传队。先后在哲里木盟文工团、内蒙古东部区文工团、呼伦贝尔盟歌舞团工作，历任乐队首席、队长、副团长等职。1984年，调入呼伦贝尔盟艺术学校，任校长兼小提琴教员。几十年来创作了大量音乐作品，出版有《美丽的草原——张杰小提琴作品选》。1989年，在北京举办个人作品音乐会，受到首都音乐界好评。

巴达拉（1935— ），达斡尔族。男，作曲家。内蒙古自治区呼伦贝尔盟（今呼伦贝尔市）鄂温克族自治旗人。中国音乐家协会会员，曾任内蒙古音乐家协会理事。中学时代是文艺活动积极分子，演奏小提琴、手风琴。1957年，考入中央民族学院语言文学系，开始创作儿童歌曲，多次被内蒙古教育出版社采用。1961年，分配到内蒙古人民广播电台文艺组，任蒙文文艺部主任。三十多年来，为扶持内蒙古地区的音乐创作，发现和培养音乐人才，普及音乐知识，抢救民族音乐遗产，均做出了重要贡献。主要作品有《骑木马》《迎着初升的太阳》《飞快的海骝马》《达斡尔姑娘在歌唱》等。1983年，出版了《巴达拉歌曲集》。

柳谦（1935— ），汉族。男，作曲家。内蒙古自治区巴彦淖尔盟（今巴淖尔市）五原县人。中国音乐家协会会员，曾任内蒙古音乐家协会常务理事、内蒙古文联委员。1964年，毕业于天津音乐学院作曲系。历任伊克昭盟歌舞团团长、伊克昭盟文化处副处长、文联主席等职。长期潜心学习和研究鄂尔多斯地区民间音乐，先后出版了《鄂尔多斯民间歌曲选》（与他人合著）、《准格尔蒙古民间歌曲选》《漫瀚调》等著作。几十年来辛勤耕耘，创作了三百余首音乐作品，三十余首作品

先后在区内外获奖。其代表作品有歌曲《沙柳情》，大型组歌《席尼喇嘛颂》，电视艺术片音乐《鄂尔多斯婚礼》等。

王诗学（1935—　），汉族。男，音乐教育家。山东省人。中国音乐家协会会员，曾任中国民族声乐学会理事、内蒙古音乐家协会理事。1958年，考入中央音乐学院声乐系。1963年，分配到内蒙古艺术学校任教。1980年，调任内蒙古文化厅艺术处处长。1984年，任内蒙古艺术学院副院长，兼中专部校长等职。在长期教学实践中，努力将美声唱法与蒙古族长调唱法结合起来，取得了良好效果，培养了许多各民族的青年声乐人才。

伊德日夫（1935—1994年），达斡尔族。男，音乐教育家，作曲家。黑龙江省齐齐哈尔市人。中国音乐家协会会员，曾任内蒙古音乐家协会理事。青少年时代酷爱音乐，参加学生乐队，演奏手风琴、小号，并学习作曲。1954年，毕业于内蒙古师范学院数学系，分配到哲里木盟任中学教员。此间不断创作并发表歌曲。其代表作品有《草原牧民学大寨》《奶酒献给毛主席》等。吉林人民出版社出版了他的歌曲集《西拉木伦》，受到音乐界好评。后调入哲里木盟艺术学校，任校长。1981年，调至内蒙古师范学院音乐系，任副系主任，讲授民族民间音乐、歌曲作法等课程。

达·斯琴（1936—2006年），达斡尔族。女，歌唱家，音乐教育家。内蒙古自治区呼伦贝尔盟（今呼伦贝尔市）鄂温克族自治旗人。内蒙古音乐家协会会员。1951年，考入内蒙古歌舞团所属艺术学校，主修声乐。毕业后分配到内蒙古歌舞团。1952年，调入中央民族歌舞团，任独唱演员。曾在沈湘教授门下进修，业务水平有了长足进步。1963年，调入呼伦贝尔盟歌舞团。1975年，在呼伦贝尔盟艺术学校任教。1980年，调入呼伦贝尔盟群众艺术馆，任副馆长。长期致力于音乐教育，培养了许多各民族的声乐人才，诸如男高音歌唱家朝鲁、男中音歌唱家乌尼特等人。

王翠玲（1936—　），汉族。女，歌唱家，音乐教育家。河北省人。中国音乐家协会会员，曾任内蒙古艺术学院声乐系主任、内蒙古音乐家协会理事。1951年，参加内蒙古歌舞团，任独唱演员。1961年，毕业于中央音乐学院声乐系。毕业后回团工作，后调入内蒙古艺术学院任教，培养了大批各民族的青年声乐人才，在演唱和教学方面均取得了显著成绩。

魏家稔（1936— ），汉族。男，作曲家，指挥家。辽宁省人。中国音乐家协会会员，曾任内蒙古交响乐团团长、内蒙古音乐家协会理事。1953年，毕业于沈阳音乐学院附中。1956年，考入沈阳音乐学院指挥系。1961年，自愿要求到内蒙古工作，先后担任内蒙古歌剧团、内蒙古歌舞团乐队指挥。近四十年来指挥并演出了数十部中外交响乐名曲、合唱、芭蕾舞剧、大型歌舞、影视音乐等，努力探索蒙古族音乐与其他少数民族音乐的指挥风格，取得了突出成就，对提高内蒙古地区的管弦乐水平起到了重要作用。他不仅是一位指挥家，也是一位作曲家。其交响乐作品《塞外春早》，荣获自治区"萨日纳"奖。小号协奏曲《草原颂》，笛子协奏曲《走西口》以及数十首歌曲，均受到广大听众喜爱。

其那尔图（1937—1998年），达斡尔族。男，作曲家。内蒙古自治区呼伦贝尔盟（今呼伦贝尔市）莫力达瓦达斡尔族自治旗人。内蒙古音乐家协会会员，曾任中国少数民族音乐学会常务理事、中国北方草原音乐文化研究会常务理事。1957年，从事文化工作，任呼伦贝尔市歌舞团舞蹈演员。后调回莫力达瓦达斡尔族自治旗，先后担任乌兰牧骑独唱演员、旗图书馆馆长、文化馆党支部书记等职。其代表作品有歌曲《莫力达瓦的祝愿》，荣获全国"黄河杯"歌曲评比金奖；《放鹿姑娘》《回娘家》等歌曲，先后在呼伦贝尔盟歌曲比赛中获奖。自幼喜爱民间音乐，几十年来搜集和研究达斡尔族民间歌曲，发表多篇论文。1980年，参加编撰《中国民间歌曲集成·内蒙古卷》，任达斡尔、鄂温克、鄂伦春族民歌编委会委员，受到主管部门的表彰，为弘扬少数民族音乐做出了贡献。

赵金虎（1937— ），汉族。男，音乐教育家。内蒙古自治区包头市萨拉齐人。中国音乐家协会会员，曾任内蒙古音乐家协会理事。20世纪50年代中期，毕业于内蒙古师范学院艺术系，留校任教。其代表论著有《音乐基础理论》《歌曲创作浅谈》（与他人合著），论文《二人台传统音乐的曲式结构繁衍》《蒙古族长调民歌的十二音宫系网》等。多次参加全国性音乐学术会议，陆续发表了五十余篇学术论文，得到音乐界好评。60年代以来创作各类体裁的音乐作品，《大青山抗日根据地大合唱》荣获自治区合唱创作一等奖。

阿里（1938—1997年），回族。别名白俊，男，歌唱家。河北省石家庄市人。内蒙古音乐家协会会员。1957年，考入内蒙古艺术学校，主修钢琴、手风琴。毕业后分配到内蒙古民族剧团，任钢琴指导。后自学声乐，赴长春电影制片厂进修，演

唱水平有了长足进步。1973年，调入内蒙古歌舞团，任独唱演员兼合唱队队长。代表曲目有《铁青马》《牧歌》等。

谷月明（1938— ），汉族。女，音乐教育家。辽宁省人。内蒙古音乐家协会会员。1956年，考入沈阳音乐学院附中声乐专业。1964年，声乐系本科毕业。同年分配到内蒙古艺术学校工作，任声乐教员，后任教务科主任、声乐教研组负责人。几十年来辛勤耕耘，培养了大批各民族的声乐人才，对内蒙古的音乐教育事业做出了贡献。发表《声乐教学总结》等多篇论文。

邵雅洁（1938— ），汉族。女，音乐教育家。内蒙古自治区呼伦贝尔盟（今呼伦贝尔市）扎兰屯市人。内蒙古音乐家协会会员。1958年，考入内蒙古师范学院艺术系，主修声乐。毕业后分配到内蒙古歌舞团，后调入内蒙古师范学院音乐系任教。从事音乐教育多年，培养了大批音乐人才。发表《民歌唱法诸原则刍议》等学术论文，为内蒙古的音乐教育事业做出了贡献。

张文慈（1938— ），满族。女，音乐教育家。黑龙江省人。中国音乐家协会会员、内蒙古音乐家协会会员。1955年，考入沈阳音乐学院附中。1965年，毕业于沈阳音乐学院声乐系。同年分配到内蒙古艺术学校任教，任声乐教研室主任。长期从事音乐教育，辛勤耕耘，培养了大批各民族的声乐人才，为内蒙古的音乐教育事业做出了贡献。

苏日巴图（1939—2006年），达斡尔族。男，大提琴演奏家。内蒙古自治区呼伦贝尔盟（今呼伦贝尔市）鄂温克族自治旗人。内蒙古交响乐团演奏员、内蒙古音乐家协会会员。1958年，考入内蒙古歌舞团，曾任大提琴首席。演奏之余从事教学，培养青年一代演奏人才。

赵星（1939— ），汉族。男，音乐理论家。内蒙古自治区包头市土默特右旗人。中国音乐家协会会员，曾任伊克昭盟文艺创作研究室主任、内蒙古音乐家协会理事、中国少数民族音乐学会常务理事。20世纪50年代末毕业于呼和浩特市师范学校，任教于伊克昭盟师范学校。曾考入内蒙古艺术学校首届理论作曲班进修，后入中央音乐学院作曲函授班，师从赵行道教授。1982年，入中国音乐学院作曲系深造。热爱蒙古族音乐，长期扎根鄂尔多斯高原，深入学习和研究当地民歌，取得了可喜成绩。其主要论著有《鄂尔多斯民间歌曲》（与他人合著）、《成吉思汗陵随想曲》《漫瀚调研究》《赵星论文集》等。

陈佩明（1940—　），汉族。女，音乐教育家。湖南省长沙市人。内蒙古音乐家协会会员。1960年，考入中央音乐学院声乐系，后转入中国音乐学院。1965年，分配到内蒙古艺术学校，任声乐教员。长期从事音乐教育，积累了丰富的教学经验，培养了大批各民族的声乐人才。发表论文有《试谈民族声乐的声音训练》《民族声乐教学杂记》《内蒙古民族声乐教育在改革中发展提高》等。

娜仁其木格（1941—2018年），达斡尔族。女，音乐教育家。内蒙古自治区呼伦贝尔盟海拉尔市（今呼伦贝尔市海拉尔区）人。中国音乐家协会会员、内蒙古音乐家协会会员。1957年，考入内蒙古艺术学校，师从钟国荣教授。1960年，分配到内蒙古歌舞团。1962年，考入中央音乐学院声乐系。毕业后回团工作。1981年，调入内蒙古艺术学校，任声乐教研室主任。几十年来培养了大批各民族的声乐人才，为内蒙古地区的音乐教育事业做出了贡献。

阿拉坦花（1942—2015年），鄂温克族。女，三弦演奏家。内蒙古自治区呼伦贝尔盟（今呼伦贝尔市）鄂温克族自治旗人。内蒙古音乐家协会会员。1956年，进入内蒙古歌舞团，在三弦演奏技巧方面积累了丰富的经验。其编写的三弦乐曲，民族风格浓郁，受到一致好评。曾出访日本，承担三弦独奏节目。除演出之外还认真教学，培养了一批三弦演奏人才。

巴依尔（1942—1993年），达斡尔族。男，马头琴演奏家。黑龙江省龙江县人。内蒙古音乐家协会会员。1958年，加入呼伦贝尔盟歌舞团，任独奏演员。60年代初，拜马头琴演奏家巴拉干为师，学习"五度定弦法"，技艺娴熟，音色清秀明亮，弓法流畅，是一位杰出的马头琴演奏家。生前多次晋京演出，荣获优秀表演奖。创作多首独奏曲，其代表作品有《青松》等。编写出版《马头琴教程》一书。培养了许多年轻的马头琴手，为民族音乐教育事业做出了贡献。

娜拉（1942—2015年），达斡尔族。女，音乐编辑。内蒙古自治区呼伦贝尔盟（今呼伦贝尔市）鄂温克族自治旗人。中国音乐家协会会员，曾任《草原歌声》主编、内蒙古音乐家协会秘书长、内蒙古音乐家协会常务理事。1956年，加入内蒙古军区政治部文工团，任声乐演员。演唱《森德尔姑娘》《燕子》等歌曲，录制唱片。1979年，从部队转业，分配到内蒙古音乐家协会工作。创作《微风》《怀念老师》《花书包》等歌曲，获全区儿童歌曲二等奖、自治区成立五十周年征歌三等奖。

　　乌云其其格（1943— ），鄂温克族。女，音乐教育家。内蒙古自治区呼伦贝尔盟（今呼伦贝尔市）鄂温克族自治旗人。内蒙古音乐家协会会员。1956年，考入内蒙古歌舞团。同年赴中央音乐学院附中学习，主修钢琴。1964年，回内蒙古歌舞团工作。1977年，调入内蒙古民族剧团，参加多部歌剧排练和演出。几十年来辛勤工作，热心教学，为内蒙古地区培养了不少钢琴人才。

　　赵红柔（1943— ），满族。女，音乐教育家。吉林省永吉县人。内蒙古音乐家协会会员、中国少数民族音乐学会会员。1959年，考入内蒙古师范学院艺术系，主修声乐。毕业后留校任教。1969年，调到海拉尔工作。1975年，调入呼伦贝尔盟群众艺术馆。后转入呼伦贝尔盟艺术学校，任声乐教员兼校长。热爱蒙古音乐，长期学习和研究呼伦贝尔民歌。其主要论著有声乐教材《彩虹——呼伦贝尔民歌、创作歌曲60首》，论文《论巴尔虎民歌》《中等学校声乐教学初探》等。

　　李镇（1944— ），汉族。男，笛子演奏家。山西省河曲县人。中国音乐家协会会员，曾任内蒙古音乐家协会常务理事、内蒙古歌舞团副团长。1965年，毕业于内蒙古艺术学校，先后师从笛子演奏家刘兴汉、黄尚原、冯子存等人。1975年，调入内蒙古歌舞团，任独奏演员。其代表曲目有《鄂尔多斯的春天》《草原的思念》等。熟练地掌握了巴乌、埙等民族乐器，成功地演奏了《森林雪橇》《牧歌》《敖包祭》等曲目。多次荣获文化部、自治区各类奖项，受到广大听众欢迎。

　　吴葆娟（1944— ），汉族。女，音乐教育家。山东省人。内蒙古音乐家协会会员。1960年，考入中央音乐学院附中，主修琵琶。1963年，分配到内蒙古艺术学校，任琵琶教员。努力学习蒙古族民间音乐，编写了多部琵琶教材，在琵琶教学的民族化方面多有成果，发表了《琵琶曲〈阳春白雪〉》等论文，为内蒙古地区培养了许多琵琶演奏人才。

　　李宝祥（1945— ），汉族。男，音乐理论家。内蒙古自治区赤峰市巴林左旗人。内蒙古音乐家协会会员，曾任中国少数民族音乐学会理事、赤峰市文联委员。青年时参加本旗乌兰牧骑，先后担任乌兰牧骑指导员、赤峰市创编室副主任、民族艺术研究所副所长、赤峰市群众艺术馆馆长等职。长期致力于对蒙古族音乐、北方民族草原文化的研究，发表了百余篇论文。其中10余篇获自治区及国家级奖项。1996年，出版专著《漠南寻艺录》，受到区内外专家学者的好评。1979年，参加多项民间音乐、曲艺集成编纂工作，荣获内蒙古自治区文化厅"优秀编纂工作者"称

号。

肖黎声（1945—　），汉族。男，音乐教育家。山西省人。中国音乐家协会会员，曾任内蒙古师范大学音乐系主任、内蒙古音乐家协会常务理事。1972年，考入内蒙古师范学院音乐系，主修声乐。毕业后留校任教。1980年，赴上海音乐学院干部进修班学习。多次参加全区声乐比赛，荣获各类奖项。在《中央音乐学院学报》等全国性刊物上发表十余篇论文。长期从事音乐教育，培养了许多声乐人才。

索德米德（1946—　），达斡尔族。女，歌唱家。内蒙古自治区呼伦贝尔盟（今呼伦贝尔市）鄂温克族自治旗人。内蒙古音乐家协会会员，曾任达斡尔族音乐研究会理事。1960年，考入内蒙古广播艺术团民歌演唱队。曾赴上海音乐学院进修，师从著名声乐教授王品素。擅长演唱东蒙民歌与达斡尔族民歌。声音纯净明亮，吐字清晰，具有浓郁的民族风格。其代表曲目有达斡尔族民歌《回娘家的路上》《映山红花满山红》，蒙古族民歌《达那巴拉》《乌云珊丹》等。在蒙古语移植歌剧《洪湖赤卫队》中扮演女主角韩英，受到音乐界好评。

楚伦布和（1948—　），达斡尔族。男，作曲家。内蒙古自治区呼伦贝尔盟海拉尔市（今呼伦贝尔市海拉尔区）人。中国音乐家协会会员，曾任内蒙古音乐家协会副主席。1962年，考入内蒙古艺术学校，拜著名艺人铁钢为师，学习四胡。1969年，分配到呼伦贝尔盟歌舞团，任演奏员兼作曲。1978年，考入沈阳音乐学院作曲系。毕业后回团工作，任呼伦贝尔盟歌舞团团长。1994年，调入内蒙古歌舞团，任团长、书记。其代表作品有歌曲《莫尔根河之歌》，民族舞剧音乐《呼伦与贝尔》，电影音乐《古墓惊魂》《狼迹》等，曾多次荣获各类奖项。

崔逢春（1950—　），朝鲜。男，作曲家。黑龙江省哈尔滨市人。教授，硕士生导师，中国音乐家协会会员、中国民族管弦乐学会会员，现任内蒙古艺术学院音乐学院作曲教师。1973年，考入昭乌达盟文工团，历任手风琴演奏员、作曲、指挥、副团长。1987年，毕业于天津音乐学院理论作曲系。1995年，调入内蒙古电业文工团任作曲、指挥。2002年，调入内蒙古大学艺术学院音乐系。多年来致力于蒙古族风格的音乐创作、研究与教学。代表作品有歌曲《生在草原，恋这草原》《这一天》《党啊，赛白努》《啊，草原》《红山情》等，在区内外广泛传唱，分别获各类比赛一等奖、自治区"五个一工程"奖。管弦乐《那达慕序曲》，已成为内蒙古交响乐团保留曲目。民族舞剧《香溪情》（与龚国富合作）、歌舞诗剧《不落的太阳》（与张景彬

合作），先后获自治区"萨日纳"奖、"五个一工程"奖。发表《开拓艺术视野，深化艺术研究》等多篇论文。编著教材《蒙古族风格创作歌曲选》。

段泽兴（1951— ），满族。男，作曲家。北京市延庆县人。曾任内蒙古杂技团团长、内蒙古艺术研究所所长、蒙古族长调中蒙联合保护工作专家委员会委员。现任内蒙古艺术学院音乐学院客聘教授、中国北方草原文化研究会副会长。先后毕业于中国音乐学院附中、上海音乐学院作曲指挥系。主要音乐创作有钢琴组曲《草原印象六首》，弦乐四重奏《额吉的故事》《雁归》，小提琴协奏曲《岁月》，管弦乐曲《序曲——森吉德玛》《草原丝路》《草原花盛开》等。民乐作品有《大帐庆典》，重奏《山祭》，马头琴与打击乐《哈屯点兵》等，无伴奏合唱《旷野》《四季》《吆喝尔》等。先后为大型民族舞剧《诺恩吉雅》《安代魂》，民族乐舞诗《蓝色安代》，甘肃省舞剧《雪山蒙古人》，蒙古剧《长调歌王哈扎布》，原创音乐剧《苏赫与白马》，大型民族管弦乐组曲《丝路草原》《黄河从草原走过》作曲。多次为内蒙古电视台蒙古语、汉语春节晚会开场歌舞，呼和浩特昭君艺术节"天堂草原"、赤峰市红山文化节"红山之光"作曲；为内蒙古草原文化节"天地人和漫瀚调"、内蒙古自治区成立七十周年庆祝晚会"赞歌"、内蒙古第十四届运动会开幕式等大型晚会作曲。主要著作《曲式与作品分析》《中国音乐文物大系·内蒙古卷》（主编）、《蒙古学百科全书·艺术卷》（主编）。发表论文《论蒙古族长调民歌的保护》等。

白炎（1953— ），鄂伦春族。女，中音歌唱家。内蒙古自治区呼伦贝尔盟（今呼伦贝尔市）鄂伦春族自治旗人。内蒙古音乐家协会会员。1974年，毕业于扎兰屯师范学校音乐科，主修声乐。毕业后分配到敖鲁古雅鄂温克乡，任音乐教员。1981年，调入呼伦贝尔盟歌舞团，任独唱演员。声音浑厚迷人，擅长鄂伦春、鄂温克族民歌，有很强的艺术表现力。

曲云（1954— ），鄂伦春族。女，歌唱家。内蒙古自治区呼伦贝尔盟（今呼伦贝尔市）鄂伦春族自治旗人。内蒙古音乐家协会会员。长期在本旗乌兰牧骑工作，任独唱演员兼指导员。1986年，赴中央民族学院艺术系进修。声音宽厚明亮，擅长鄂伦春族民歌。曾参加文化部、内蒙古自治区各类文艺会演，多次荣获奖项。其代表曲目有《鄂呼兰，德呼兰》《我生长在大兴安岭上》等。

李志祥（1955— ），满族。男，作曲家。内蒙古自治区昭乌达盟（今赤峰市）

人。中国音乐家协会会员、中国北方音乐学会会员，曾任中国马头琴学会常务理事、内蒙古音乐家协会常务理事、内蒙古交响乐学会常务理事、吉林省音乐文学学会副主席、赤峰市音乐家协会副主席、吉林省民族乐团团长。1973年，进入赤峰民族歌舞团。1983年，毕业于沈阳音乐学院作曲系。历任赤峰市民族歌舞团团长、蒙古族民族乐队指挥、吉林省歌舞团艺术总监、长影乐团合唱团团长兼指挥。代表作品有舞剧《太阳契丹》《关东女人》，音乐剧《红花给谁戴》《约定》《红领带飘起来》，歌舞史诗《吉祥草原》，舞蹈音乐《情思》《腊月》《土尔扈特婚礼》，交响合唱《祖国祖国》《内蒙古礼赞》。器乐作品有马头琴协奏曲《归》、蒙古族民乐《奈门阿音》、胡笳独奏《胡笳十八拍》、筚篥独奏《四季》、雅托噶三重奏《昭君行》等八首乐曲。《关东女人》获全国舞剧大赛创作金奖、"荷花杯"银奖。《太阳契丹》获全国舞剧比赛新作品奖。《情思》《腊月》分别获全国舞蹈大赛作品表演金奖和银奖。歌曲《唱不尽草原风光好》、舞蹈音乐《孟克珠岚》等作品五次获自治区"萨日纳"奖。舞蹈音乐《陶日根海日》等作品五次获自治区"五个一工程"奖。歌曲《草原走马》获全国红歌大赛金奖。舞蹈音乐《孟克珠岚》获全国独双三舞蹈大赛作曲奖。《敖包又相会》获全国广播歌曲大赛一等奖。部分作品曾在加拿大、俄罗斯、匈牙利等国演出，受到广大专家和观众的好评。

铁英（1955— ），汉族。本名马洪辉，男，音乐教育家，作曲家。黑龙江省人。中国音乐家协会会员，曾任内蒙古音乐家协会副主席。1975年，考入呼伦贝尔盟艺术学校，主修大提琴。毕业后分配到呼伦贝尔盟歌舞团。1984年，考入上海音乐学院作曲系。1989年，调入内蒙古艺术学院，任作曲系主任。近年来创作了许多声乐、器乐作品，多次获自治区及全国各类奖项。其代表作品器乐曲三重奏《惊蛰》，获全区首届交响乐室内乐大赛作曲一等奖；《七十根红蜡烛，五十六朵花》，获全国比赛三等奖。

李世相（1957— ），汉族。男，音乐教育家，作曲家。内蒙古自治区兴安盟科右前旗人。教授，硕士生导师，曾任内蒙古艺术学院音乐学院院长、内蒙古音乐家协会副主席、内蒙古艺术学院音乐学教员。1975年，进入本旗乌兰牧骑，任演奏员兼创作员。1984年，调入兴安盟歌舞团，任创作员、副团长。1986年至1989年，赴上海音乐学院学习。1994年，调入内蒙古内蒙古艺术学院作曲系，任教员兼系主任。代表作品《蒙古族风格钢琴组曲集》、四胡协奏曲《乌力格尔叙事》、交

响音诗《壮美的牧歌》、室内乐作品集《献给草原人》、声乐作品集《草原风》、清唱剧《嘎达梅林》等。出版三部专著《蒙古族短调民歌研究》《蒙古族长调民歌概论》《歌曲伴奏写作技法》。发表论文《长调民歌中蕴含的现代作曲技法》《草原在他优美的旋律中延伸》《在草原，听百灵》等。主持的教学成果"基于民族音乐非遗传承的音乐表演特色专业建设"，获自治区政府一等奖、国家教学成果二等奖。专著《蒙古族长调民歌概论》，获自治区政府第一届哲学与社会科学优秀成果二等奖。专著《歌曲伴奏写作技法》，获自治区政府第二届哲学与社会科学优秀成果三等奖。获自治区德艺双馨文艺工作者、内蒙古自治区优秀研究生导师、内蒙古自治区突出贡献专家等称号。

乌日娜（1963— ），鄂温克族。女，音乐教育家，歌唱家。内蒙古呼伦贝尔盟（今呼伦贝尔市）鄂温克族自治旗人。中国音乐家协会会员，任中国少数民族声乐学会理事。1983年，考入呼伦贝尔盟艺术学校，师从音乐教育家巴达玛，学习蒙古族长调民歌。1984年，考入中央民族大学音乐系，师从糜若如教授，在民族唱法与美声唱法结合方面有了长足进步。毕业后留校任教。多次参加全国性声乐比赛，先后荣获十一个奖项。1995年，参加第一届全国少数民族青年声乐比赛，获最高等级"金凤"奖。代表曲目有《六十峰白驼》《辽阔的草原》等。先后在《鄂温克风情》《内蒙古好》等电视片中演唱歌曲，受到广大听众喜爱。

郭丽茹（1965— ），达斡尔族。女，歌唱家。内蒙古自治区呼伦贝尔盟（今呼伦贝尔市）莫力达瓦达斡尔族自治旗人。中国音乐家协会会员，曾任内蒙古政协第九届、第十届、第十一届委员和第十二届常委，内蒙古音乐家协会理事、"三少"民族曲艺专委会主任、达斡尔族非物质文化遗产传承研究会会长、达斡尔学会副会长、内蒙古曲艺家协会理事、内蒙古民族艺术剧院直属乌兰牧骑演员、内蒙古艺术学院特聘硕士研究生导师。1982年，参加工作。1988年，毕业于内蒙古艺术学校。2001年，进入中央音乐学院声乐理论进修班学习。1982年，加入莫力达瓦达斡尔族自治旗乌兰牧骑，任独唱演员。1988年，调入呼伦贝尔盟民族歌舞团，任声乐队长。1999年，调入内蒙古民族歌舞剧院，任歌剧演员。2003年，调入内蒙古民族艺术剧院直属乌兰牧骑。1992年，在全区首届"达斡尔、鄂温克、鄂伦春"歌手大奖赛中演唱《达斡尔人家》，获专业组一等奖。1996年，在第十一届全国广播新歌征集优秀作品中演唱《纳文江边的思恋》，获演唱金奖。2001年，在第二届全国

少数民族文艺会演中演唱《千里草原多秀美》，获个人演唱金奖。2016年，在第五届全国少数民族文艺会演中演出《草原上的乌兰牧骑》，获剧目金奖。2016年，在"草原金秋"大奖赛中，获民族唱法一等奖。编曲演唱《达斡尔四季歌》、主演蒙古剧《满都海斯琴》，获文化部新剧目奖、全国"五个一工程"奖。在歌舞剧《情系兴安》、蒙古语歌剧《七彩锡尼河》中担任主角。出版演唱专辑《映山红花满山坡》《眷恋的故乡》《这片草原》等。主编《达斡尔乌春》一书。

贾忠（1968— ），汉族。男，音乐教育家。内蒙古自治区巴彦淖尔盟（今巴彦淖尔市）人。教授，硕士生导师，现任内蒙古艺术学院教员、民族声乐系主任。1994年，毕业于内蒙古艺术学院声乐系。后留校任教。2013年，毕业于内蒙古大学艺术学院音乐与舞蹈学专业，获得硕士学位。代表曲目有《每当我唱起牧歌》《我思念草原》《喀什喀尔女郎》等。1990年11月，在自治区首届"草原金秋"声乐比赛中，获专业民族唱法三等奖。1998年7月，在自治区第二届"草原金秋"声乐比赛中，获专业民族唱法二等奖。2005年9月，参加在杭州举办的首届国际华人声乐大赛，获优秀演唱奖。2013年9月，被评为内蒙古大学2012至2013年度教书育人先进个人。多次参加内蒙古电视台各类大型文艺晚会。多次随自治区及学院访问团出国进行文化交流。多次担任自治区大型声乐比赛评委工作。积极参加社会公益活动，在区内外义务演出一百多场。2017年9月，被推选为全国艺术专业学位研究生教育指导委员（音乐与舞蹈专业）会委员。

其其格玛（1975— ），鄂温克族。女，歌唱家。内蒙古自治区呼伦贝尔盟（今呼伦贝尔市）鄂温克族自治旗人。中国少数民族音乐家协会会员，现任内蒙古音乐家协会副主席、全国青联委员、内蒙古自治区青联常委、内蒙古自治区青联委员、内蒙古自治区长调协会理事、内蒙古艺术学院教授、安达组合主唱、中国文化使者、2017绿色中国行推广大使、蒙古族文化艺术国际平台传播者。1994年，毕业于呼伦贝尔艺术学校。1997年，考入中央民族大学。2003—2004年，蒙古国国立文化艺术大学访问学者。2003—2005年，就读于蒙古国国立文化艺术大学研究生班。曾获中国歌曲排行榜十佳歌曲奖、自治区"五个一工程"奖、自治区"萨日纳"奖、"内蒙古青年五四奖章"。被俄罗斯联邦布里亚特共和国授予"文化突出贡献奖"，被蒙古国授予"蒙古文化杰出工作者"，为蒙古族文化艺术走向世界做出了突出贡献。

史永清（1975— ），汉族。男，歌唱家。内蒙古自治区呼和浩特市土默特左旗人。教授，硕士生导师，中国音乐家协会会员，现任内蒙古文艺评家协会理事、国际歌剧教育学会理事、内蒙古艺术学院音乐学院声乐歌剧系主任。内蒙古自治区"草原英才"，内蒙古自治区教育厅高工委"双师型"优秀教师。1998年，毕业于内蒙古艺术学院声乐系。毕业后分配到包头师范学院。2008年，毕业于上海音乐学院，获得硕士学位。通过人才引进渠道，调入任教。2014年，在内蒙古艺术学院攻读音乐美学，师从宋生贵教授。2017年，获博士学位。嗓音浑厚明亮，气息通畅，音域结合完美，富有金属般光泽，深受听众喜爱和欢迎。代表曲目《马背上的风》《额尔古纳河，母亲河》《大漠胡杨》等。主持、参与多项国家级和省部级课题。出版学术专著、教材两部。在国家级核心期刊发表学术论文十余篇。在首届"草原星"内蒙古青年歌手电视大奖赛中，获美声唱法金奖。在新加坡参加中国声乐国际比赛，获成人组美声唱法金奖。多次获得全国高等艺术学院声乐比赛优秀指导教师奖。多次受邀参加全国及自治区重大声乐比赛评委。从教二十余年，为自治区培养了大批优秀声乐艺术人才。

孙俊钰（1976— ），朝鲜族。女，歌唱家。吉林省舒兰县人。硕士，内蒙古师范大学音乐学院声乐系副教授。1995年，考入内蒙古师范大学音乐系，师从杨海源教授和陈佩明教授。1999年，获学士学位。同年分配到内蒙古自治区公安消防总队政治部文工团，任独唱演员。2002年，调入内蒙古师范大学音乐学院声乐系。2003年，考入内蒙古师范大学音乐学院，攻读声乐演唱与教学方向硕士生。同年借读于天津师范大学艺术学院，师从杨海源教授，受到著名声乐教育家周贵珠教授的悉心指导。代表曲目有《美丽的心情》《阿里郎》《青春圆舞曲》等。曾获第九届全国青年歌手大奖赛内蒙古赛区选拔赛民族唱法二等奖，第十届全国青年歌手大奖赛内蒙古赛区选拔赛民族唱法一等奖，第二届草原情歌大赛职业组演唱二等奖，内蒙古自治区第四届室内乐比赛民声组二等奖。两次获自治区"十佳歌手"称号。曾代表学校出访韩国、蒙古国等国家进行交流。任职期间，致力于音乐评论、声乐学的理论研究，发表学术论文七篇，其中核心期刊两篇。论文曾获蒙古族长调民歌国际论坛论文评比优秀论文奖。参加三项国家社科基金艺术学项目、一项全国艺术科学"十一五"规划重点课题子课题、一项自治区重大项目。2019年9月19日，举办独唱音乐会。

后　记

拙作《蒙古族音乐史》终于付梓出版了！掩卷遐思，不觉意犹未尽。有些题外的话，还须向读者絮聒几句。

一、关于书名

拙作之所以命名为《蒙古族音乐史》，是经过一番斟酌的。其言外之意便是，作者在书中所着重研究的，只限于我国境内蒙古族的音乐发展史。首先，从世界范围来看，蒙古族分布较为广泛。除了我国之外，诸如蒙古国、俄罗斯、阿富汗等地，也生活着相当数量的蒙古族。然而，由于作者学力所限，目前尚无法涉足境外蒙古族音乐，故此书定名为"中国蒙古族音乐史"最为贴切。为求简便起见，命之曰《蒙古族音乐史》。其次，从我国的情况来看，蒙古族的人口分布同样也是广泛的。除内蒙古自治区之外，新疆、青海、甘肃、宁夏、辽宁、吉林、黑龙江等地，也都有一定数量的蒙古族。严格地说，这部《蒙古族音乐史》所涉及的，不过是内蒙古自治区区内的蒙古族音乐史罢了。

二、关于族源问题

大凡撰写有关少数民族的历史，包括音乐史在内，总要涉及该民族的族源问题，蒙古族亦不例外。对于蒙古族的族源，我没有做过专门研究。据说，国内外的历史学家民族学家、已经讨论了几十年，尚未取得一致。目前，学术界主要有两种观点，一是"匈奴－蒙古说"；二是"东胡－蒙古说"。就国内史学界而言，多数学者主张后者。我在《蒙古族音乐史》中，亦采纳了"东胡－蒙古说"。

一个民族的族源问题，与该族和其他民族产生文化交流，乃至民族融合，是两个不同性质的问题。在族源问题上，我采纳"东胡－蒙古说"，但并不因此而忽略历史上匈奴人对蒙古文化所产生的重大影响。有关这一课题，作者曾写过多篇论文。读者可参阅拙作《蒙古族古代音乐舞蹈初探》（1985年）、《草原文化论稿》（1997年）。

三、关于蒙古族音乐史的分期问题

对于任何一部历史著作来说，分期问题都是不可回避的。我在撰写《蒙古族音乐史》时，也同样遇到了这个问题。其实，这个问题的核心，便是正确理解和处理共性与个性的关系。蒙古族的音乐文化，是随着蒙古社会的发展而发展起来的。因此，蒙古族音乐史的分期问题，或曰断代问题，必须与蒙古族历史的分期问题相联系。在总的框架方面，音乐史应该与民族史相一致。脱离民族史的音乐史，或与文化史、艺术史（包括音乐史）无涉的民族史，同样都是不可思议的。

从另一方面来说，音乐史毕竟不同于民族史，它有其自身的特殊性。蒙古族音乐史上的某些体裁与风格，其产生、发展、嬗变的过程，并不总与历史分期相一致。因此，划分蒙古族音乐史分期时，不应该简单照搬蒙古族历史的分期方法，而应该实事求是，从具体的音乐史料出发，努力揭示其音乐发展的特殊规律。

少数民族音乐史的分期问题，还有另外一个重要方面，那就是与中国音乐史分期的关系问题，这可以说是更大范围内的共性与个性的关系问题。从历史上看，中国是统一、多民族的国家。神州大地上的一部文明史，是五十六个民族所共同创造的。各个民族的音乐文化，历史上均曾相互影响，彼此渗透，乃至产生融合，呈现出"多元一体"的格局。少数民族作为祖国大家庭中的成员，其文化艺术发展的历史，自然与中国历史密不可分。在音乐史分期问题上，也不可避免地存在着契合点，呈现出许多共同特点。因此，处理少数民族音乐史分期问题时，忽略与中国音乐史的密切联系，过分强调本民族的特殊性，达到不适当的程度，那无疑是片面的。

然而，正因为如此，在以往的学术研究中，往往只看到少数民族音乐史与中国音乐史相通的一面，而忽略了二者之间的区别。表现在音乐史分期问题上，则是将

中国音乐史的分期方法，简单地套用到少数民族音乐史上，甚至用中国历史上的改朝换代，取代少数民族音乐史的分期，这同样也是片面的。这样做的结果，不仅忽略了少数民族音乐史的复杂性与特殊性，揭示不出音乐发展的特殊规律，而且也掩盖了少数民族音乐史与中国音乐史之间的真实联系，实际上等于否认了二者之间客观存在的共同规律。鉴于这样的原因，我在研究和处理蒙古族音乐史分期问题时，既注重蒙古族音乐发展的特殊性，遵循其自身的逻辑，同时又要看到蒙古族音乐史与中国音乐史的密切联系，从其"契合点"上观察问题，避免走向这样或那样的片面性。

四、文献资料、考古资料与民间音乐资料的关系问题

辛勤搜集资料、严格考证资料、精心梳理资料，是撰写音乐史的首要条件。我动手写《蒙古族音乐史》，迄今已有八年了，但准备的时间整整用去十六年。之所以进展如此缓慢，除了才疏学浅的缘故之外，便是遇到了许多困难。其中的主要困难之一，就是缺乏资料。

对于撰写少数民族音乐史来说，文献资料、考古资料、民间音乐资料是不可缺少的三个方面。少数民族音乐史的特殊性，表现在资料方面，似乎可概括为这样一句话：既贫乏又丰富。为什么这样说呢？对于少数民族音乐理论家来说，可资利用的文献资料，尤其是经过考证、梳理过的现成文字史料，实在是太缺乏了。单从这一点上来说，我们少数民族的音乐与汉族音乐是不能相比拟的。何况，我国有些少数民族还没有自己的民族文字，自然谈不上什么文字资料了。

蒙古族早在八百年前便有了自己的文字，相对而言，文献资料较为丰富。蒙古族的历代著作家对古代音乐、舞蹈做了一些记载，为后人留下了宝贵遗产，应予高度重视。另外，在我国汉文古籍中，也有一些关于蒙古音乐的记载。尤其在《元史·礼乐志》中，集中记载了元朝的宫廷音乐情况。从国外的情况来看，大凡13世纪被蒙古人征服和统治过的一些国家和地区，其历史文献中也有蒙古音乐方面的某些记载。因此，我在搜集文字资料时，既注重我国的蒙古文、汉文历史典籍，又留心国外的有关文献资料，这种内外兼顾、广征博采的方法，使我受益匪浅。

"尺有所短，寸有所长。"少数民族音乐中的文献资料虽然缺乏，但民间音乐

资料十分丰富，这是有目共睹的。事实证明，在民间音乐的海洋中，蕴藏着大量瑰宝，其中不乏音乐史方面的珍贵资料。有些资料实属罕见，被誉为艺术史上的"活化石"，具有极高的学术价值。单从这一点来说，汉族民间音乐中的活资料，似乎不能与少数民族音乐同日而语。我们少数民族音乐的独特性以及资料方面的优势，恰恰表现在这里。

基于上述认识，我在撰写《蒙古族音乐史》时，采取扬长补短、兼收并蓄的方法，力求将文献资料、考古资料以及从民间音乐中筛选出来的活资料有机地结合起来，运用到《蒙古族音乐史》中去。当然，对民间音乐资料进行筛选、加以考证，进而确认其产生的年代，避免主观臆断、望文生义，无疑是一件极其复杂而又困难的工作。从事这项工作，除了严肃认真的态度外，还须具备历史学、语言学、民俗学、宗教学、音乐考古学方面的知识。这种多学科的综合性科研工作，单凭我个人的力量，是断难胜任的。人贵有自知之明。我承认自己的不足，便求助于各个学术领域内的专家学者。于是，我所遇到的难题，总算逐一得到了解决。

五、专题研究、断代研究与综合研究

我撰写《蒙古族音乐史》，大体上是分三步走的。

第一步：写读书笔记。初步完成资料分类、整理工作后，我便着手写读书笔记。将自己对各类资料的认识、心得体会以及对某些问题的观点，不拘一格，分别记录在几个笔记本上。通过这一步骤，将原始资料加以梳理、消化，加深理解，融会贯通，以备随时利用。

第二步：进行专题研究。我将蒙古族民间音乐的各类体裁形式、音乐史上遇到的各种问题，从横向方面加以分类归纳。诸如民歌、歌舞、器乐、说唱，调式问题、地区风格与民族风格问题，宫廷音乐、宗教音乐、各民族之间的音乐文化交流问题等。然后，对上述问题逐一进行专题研究。有的写成论文，陆续在学术刊物上发表。拙作《蒙古族古代音乐舞蹈初探》《草原文化论稿》，便是十几年来专题研究成果的汇集。现在回顾起来，这一步工作所费时间和精力最多，但收获也最大。

第三步：断代研究。在专题研究的基础上，我即开始进行断代研究。按照蒙古

族音乐史的历史分期，采取重点突破的办法，对每个阶段做深入探讨，横向、纵向相结合，进行综合性研究。至此，我的准备工作阶段基本结束，撰写一部《蒙古族音乐史》的条件，可以说大致具备。自1990年秋始，便正式进入了写作阶段。

如前所述，我在撰写《蒙古族音乐史》的过程中，遇到过许多困难。每当被矛盾和疑难所困扰时，我便虚心向老一辈蒙古族学者请教，向学有所长的各民族专家请教。他们无一不是尽其所能，给我以热情帮助。感谢亦邻真先生，这位杰出的老一辈历史学家，在蒙古史方面经常为我指点迷津，解惑释难，使我少走了不少弯路。感谢著名历史学家、翻译家道润梯步先生，这位德高望重的学者，在资料校勘方面给了我大力帮助，连自己尚未出版的手稿都拿出来让我参阅！感谢著名文学史家、民间文学专家额尔敦陶克陶先生，这位可敬可亲的学者，在蒙古族民间文学方面给我以热情帮助，并多次推荐我参加学术研讨会，使我大开眼界。感谢著名学者陶克涛先生，以耄耋之年，多病之躯，应允我的请求，欣然命笔，为《蒙古族音乐史》作序。我还要特别感谢我的老师，著名汉族音乐理论家赵宋光先生，这位博学多闻的学者，在《蒙古族音乐史》即将出版之际，应我所请，在百忙之中为我审阅、修改有关章节。这些前辈学者们的殷殷之情，谆谆教诲，刻骨铭心，令人难以忘怀！

借本书出版之际，我还要向内蒙古人民出版社社长刘杰先生、总编辑布仁先生以及汉编部编审李可达先生，表示诚挚的感谢！他们将我的《蒙古族音乐史》列入选题计划，无疑是对我的莫大信任和鼓励。在审稿过程中，他们又提出了许多宝贵意见。经过反复修改，最终得以定稿出版。《蒙古族音乐史》今日能与读者见面，与他们的热忱帮助是分不开的。特邀音乐编辑乌兰娜女士承担音乐工作之余，还代我采访了一部分音乐家，并整理、核对有关资料，对本书的修改定稿付出了不少心血，在此向她表示感谢。

没有音乐史的民族，在音乐上是不成熟的。然而，与蒙古族丰富的音乐遗产相称的音乐史著作，并不是单靠一两个人的努力就能完成得了的。或许，经过几代人的不懈努力，推出几部乃至多部音乐史，方能完成此项艰巨的任务。我这部不成熟

的著作，姑且算是通向这条道路的一块铺路石吧！

　　"文章千古事，得失寸心知。"

　　《蒙古族音乐史》已经出版，但它充其量不过是粗略地勾勒了蒙古族音乐发展的脉络，为学习和研究蒙古族音乐的人提供一些线索罢了。缺点错误在所难免，恳请读者多加批评。

<div align="right">

乌兰杰

1998年11月30日

</div>

草原乐坛反思录

已亥年深秋，恰逢收获季节，拙作《蒙古族音乐史》由远方出版社再版发行。责编云高娃女士提出，该书初版距今已经二十多年，内蒙古音乐界发生了很大变化，涌现出许多新秀和大量新作，取得了巨大成就，建议作者写一篇后记，对《蒙古族音乐史》出版以来的二十年，做一简要回顾。这样做有利于音乐史的前后衔接，不至于出现断层。同时，青年读者阅读《蒙古族音乐史》过程中，置身于乐坛盛事，增进主人翁感和获得感。本人经过认真考虑后，决定采纳这一建议，遂提笔写下这篇后记。

习近平总书记最近指出，改革开放的前三十年与后三十年，不能相互否定，无疑是十分正确的。所谓"理论自信、制度自信、道路自信、文化自信"，离不开正确总结历史经验。那么，内蒙古音乐界走过来的道路，究竟是一条怎样的道路，蒙古族音乐发展的历史，又是一部怎样的历史呢？为此，笔者不揣冒昧，后记中采取史论结合，夹叙夹议的办法，回顾内蒙古音乐界所走过的道路，归纳出一些经验教训，为读者提供参考。反思中提高，回归中进步。回顾蒙古族音乐的发展历程，可以概括为：一个序幕，三次高潮。

序幕：延安时期（1940—1941年）

1940年11月至1941年2月，蒙古文化考察团赴鄂尔多斯考察蒙古族文化艺术。此次活动是由乌兰夫倡导的，为延安文艺座谈会提供了正面典型。专题片《大鲁艺》拍摄得很好，但不够全面。但只提八路军120师战斗剧社，不提蒙古文化考察团，是不全面的。

乌兰夫所倡导、王铎亲自主持的蒙古文化考察团，其活动发生在延安整风运

动、毛主席发表《在延安文艺座谈会上的讲话》（以下简称《讲话》）之前。其基本方向是符合《讲话》精神的。凡事"一分为二"，当时的延安文化艺术节，其主流是好的，同时也存在着不少问题。八路军120师战斗剧社、蒙古文化考察团的活动，即代表着正确方向，为《讲话》提供了有力佐证。

事物发展的道路并不是单线笔直的，而是呈现螺旋形、波浪形，既有高潮也有低潮，乃至出现迂回曲折。六十多年来，纵观内蒙古文艺界的发展道路，曾出现三次高潮，现简略陈述如下：

一、第一次高潮：蒙古族新文艺队伍的诞生

1946年4月1日，内蒙古文工团宣告成立。乌兰夫主席审时度势，高瞻远瞩，做出正确决策，及时组建了第一支蒙古族新文艺队伍。内蒙古文艺工作团是共产党领导下的革命文艺团体，其办团宗旨是《讲话》，其方向是文艺为工农兵服务，其作风是延安革命文艺的光荣传统。内蒙古文工团——这支共产党领导下的革命文艺队伍，在东北解放战争的烽火硝烟里，骑马行军，上前线下基层，贯彻党的"工农兵文艺方向"，全心全意为人民服务，为解放战争服务，写下了蒙古族艺术史上的光辉一页。

1950年，内蒙古文工团晋京参加第一届国庆招待晚会，向首都人民展示了内蒙古文艺界所取得的成就，创造了迅速崛起的奇迹。1960年，莫德格玛在乌兰恰特演出《盅碗舞》等优秀节目，为世人所瞩目。内蒙古自治区成立十多年来，蒙古族新文艺达到历史上的第一个高潮，成绩斐然，硕果累累，当时处于全国领先地位。

（一）歌曲创作硕果累累

蒙古族新时期的音乐创作，最初以歌曲为中心。蒙古族是富有音乐天赋的民族，历史上创作了大量的民歌以及其他类型的歌曲，现今成为蒙古族传统音乐的主要部分。民歌是人民创造的，这个论点是正确的，但略显空泛，不够确切，需要加以完善。确切地说，蒙古族的歌手和胡尔奇，乃是创作、演唱和传播民歌的主力军。歌手和胡尔奇创作出民歌后，便在民众中广为流传，在此过程中不断得到修改补充，逐渐完善，并最终形成一首优秀民歌。从严格意义上说，所谓蒙古族专业创作歌曲，产生于20世纪40年代中期。其产生和发展，大体经历了三个阶段：

1.学习引进阶段

蒙古族接触专业创作歌曲，是通过学习引进汉族和蒙古国歌曲开始的。抗日战

争胜利后，根据党中央指示，十万大军进入东北、内蒙古地区，发动群众，进行土地改革，建立根据地。同时，随军进入内蒙古地区的文艺工作者，如安波、麦新等人，大力开展新音乐活动。于是，陕甘宁边区的一些优秀革命歌曲，诸如，《东方红》《团结就是力量》《秧歌调》《南泥湾》等，便在蒙古民众中流行开来。

创作歌曲在蒙古族中普及，与蒙古国歌曲的大量传入有很大关系。1945年8月，苏联和蒙古人民共和国对日宣战。随着苏蒙联军大举进入内蒙古地区，蒙古国的创作歌曲开始传入。诸如，《蒙古马》《乔巴山将军之歌》《雄师》《欢乐的牧民》等，广为流行，妇孺皆知，为蒙古族民众所喜爱。

2.萌芽产生阶段

抗日战争时期，蒙古族人民在中国共产党的领导下，与全国人民一道，反抗日本侵略者，掀起民族解放运动。蒙古族创作歌曲，即是在这场民族解放运动产生的。抗日战争时期，奔赴延安的蒙古族青年，创作了一些歌曲，但其歌词都是汉语，很少有蒙古语创作歌曲，因而没有在内蒙古地区流行，几乎没有产生什么影响。内蒙古西部地区的蒙古族知识分子，诸如赛崇嘎（纳·赛音朝克图）等人，也创作了一些蒙古语歌曲，但流行并不广，同样没有产生太大的社会影响。

3.发展成熟阶段

内蒙古早期的蒙古语歌曲，主要是由内蒙古东部地区的少数青年知识分子创作的。抗战胜利后，一些蒙古族、达斡尔族青年知识分子，受到社会主义思潮的影响，着手创作了一批蒙古语歌曲。其中的代表人物，便是达斡尔族音乐家通福。他的代表性作品有《呼伦贝尔，我们的家乡》《团结歌》《前进》等。这些歌曲具有爱国主义、民主主义思想，富有浓郁的民族风格，在内蒙古各地广泛流行，受到蒙古族人民群众的喜爱和欢迎。

早期蒙古语创作歌曲具有进步意义，音乐史上占有一定地位，这是毋庸置疑的。但由于时代的和阶级的局限性，这些歌曲也有其明显的缺点，主要表现在以下两个方面：一是脱离生活、脱离群众，早期蒙古语歌曲距离牧区农村生活较远，没有反映蒙古族人民的现实生活，而是主要表现青年学生和知识分子的思想情感，代表他们的呼声；二是停留在爱国主义、民族主义的思想高度，尚缺乏社会主义、共产主义思想觉悟。后来，随着革命形势的迅猛发展以及蒙古族青年知识分子思想觉悟的提高，此类歌曲也悄然退出了历史舞台。

（1）歌曲创作成果丰硕

随着革命形势的迅猛发展，蒙古族人民群众的迫切需要，内蒙古文艺工作团的音乐工作者开始大量创作歌曲，当时被统称为群众歌曲。群众歌曲的特点是曲调优美，节奏流畅，音域适中，易学易唱，具有浓郁的民族风格，革命内容和民族形式得到完美统一，为蒙古族人民所喜闻乐见。

蒙古语歌曲：《牧民之歌》（通福曲）、《剪羊毛》（集体词，伊德新曲）、《慰问袋》（阿拉坦仓词，莫尔吉胡曲）、《铁青马》（松来词，莫尔吉胡曲）、《我的快骏马》（集体词，扎木苏荣扎布曲）、《快乐的挤奶员》（却金扎布曲）、《劳动模范娜布其玛》（额尔登格曲）、《锡林河》（额尔登格曲）等。

汉语歌曲：《敖包相会》（海默词，通福曲）、《草原上升起不落的太阳》（美利其格词曲）、《银河》（广布道尔基词，通福曲）、《草原晨曲》（玛拉沁夫词，通福曲）、《草原晨曦圆舞曲》（陶涛词，那日松曲）等。

蒙古语合唱曲：《永远跟着共产党》（松来词，美利其格曲）、《毛泽东时代的蒙古人》（通福曲）、《内蒙古好》（李欣词，通福曲）。

汉语合唱曲：《内蒙古好》（胡昭衡词，通福曲）、《各族人民心连心》（牧人词，德伯希夫曲）。

这些蒙古语歌曲在各地传唱，广为流行，产生了很大影响。至于汉语歌曲，诸如《敖包相会》《草原上升起不落的太阳》《草原晨曲》等，则在全国范围内广泛传唱，几乎达到家喻户晓的程度。

（2）歌曲题材丰富多样

这一时期的蒙古语歌曲，有其自身的鲜明特点。与早期蒙古语歌曲相比，已经产生根本地变化。概括起来，大致有以下几个方面：

歌唱劳动、赞美模范、塑造劳动人民的主人公形象。诸如，《牧民之歌》《剪羊毛》《快乐的挤奶员》《劳动模范娜布其玛》《银河》等。上面所列举的十三首优秀蒙古语歌曲中，此类歌曲竟多达五首，高居榜首，即是有力的佐证。

歌颂共产党，热爱毛主席，歌唱民族团结。诸如，《永远跟着共产党》《毛泽东时代的蒙古人》《草原上升起不落的太阳》《各族人民心连心》等歌曲，表达了翻身解放的蒙古族人民衷心拥护共产党、热爱毛主席、歌唱民族团结的美好情感。尤其是《草原上升起不落的太阳》这首歌，曲调优美动听，感情真挚深刻，语言朴

素生动，表达了蒙古族人民热爱共产党、毛主席的淳朴感情，受到全国各族人民的喜爱，几十年来久唱不衰，成为音乐会上的保留曲目，被评选为20世纪的金曲。

歌唱家乡、赞美新生活、追求美好的爱情。诸如，《内蒙古好》《草原晨曲》《敖包相会》《锡林河》《草原晨曦圆舞曲》等。其中既有蒙古语歌曲，也有汉语歌曲，抒发了蒙古族人民热爱家乡、赞美新生活、追求美好爱情的炽热情感。尤其是电影插曲《敖包相会》，更是全国流行，得到各族人民的喜爱，一直传唱至今。

（3）学习民歌大胆创新

从音乐艺术方面来说，蒙古语群众歌曲的共同特点，与蒙古族民歌有着血肉联系。其中有些歌曲，就是从民歌曲调直接改编的。例如，《剪羊毛》《敖包相会》《草原晨曲》《内蒙古好》《银河》《草原晨曦圆舞曲》等歌曲，都是民歌改编的产物。老一辈作曲家长期学习研究传统音乐，熟悉家乡民歌。他们自觉地从民歌中获得灵感、汲取素材，融会贯通，大胆创新，创作出许多优秀的蒙汉语歌曲。

（二）民族器乐繁荣发展

蒙古族的器乐创作，虽说比歌曲起步更晚，较少成功的独奏作品，却也有了良好的开端。例如，那达米德的《马刀舞曲》（贾作光编舞），便是50年代初较为成功的管弦乐曲，曾荣获文化部优秀创作奖。鄂温克族作曲家明太的《鄂尔多斯舞曲》《盅碗舞曲》、高太与鄂尔登格合作的《挤奶员舞曲》等，均是50年代成功的器乐作品，受到广大群众的喜爱。这些舞曲伴随着舞蹈，传遍草原，蜚声国内外，先后在国际比赛中获奖。

40年代中期以来，由于历史的原因，蒙古族器乐独奏舞台一直由色拉西、孙良等民间音乐大师占据着。后来，马头琴演奏家桑都仍在虚心学习民间音乐的基础上，终于创作出第一首独奏曲《蒙古小调》《鄂尔多斯的春天》等，取得了很大成功，开创了蒙古族民族器乐新创作的先河。另一位马头琴演奏家阿拉坦桑，在桑都仍的帮助下，采用民间马头琴乐曲《马步》的主题，编创了独奏曲《赛马》。此曲成功地表现了蒙古人在那达慕上赛马的热烈情景。此后，许多人所创作的此类题材马头琴独奏曲，无不从这首作品中汲取创作灵感，借鉴艺术手法，产生了不可低估的影响。

改革开放以来，产生了一批优秀的器乐曲。诸如，马头琴独奏曲《万马奔腾》（齐·宝力高曲）、《青松》（巴依尔曲），四胡独奏曲《牧马青年》（吴云龙

曲）、《驯马手》（赵双虎曲），大型协奏曲《马头琴音诗》（辛沪光曲）、《乌力格尔叙事曲》（李世相曲）等。交响乐创作方面，20世纪50年代，辛沪光创作《嘎达梅林交响诗》开启大型交响乐创作的先河。改革开放以来，莫尔吉胡创作《金钟》、永儒布创作《故乡三部曲》、阿拉腾奥勒创作交响乐曲《乌力格尔随想曲》等。

　　（三）歌剧舞剧创作扬帆起航

　　蒙古族素以能歌善舞著称，歌舞艺术发展到了很高水平，在国内外享有盛誉。对于后来歌剧与舞剧艺术的产生和发展，提供了坚实基础。中华人民共和国成立后，蒙古族歌剧与舞剧等大型戏剧性音乐体裁，终于得以顺利产生，并有了长足的进步，填补了近现代音乐史上的一项空白。早在50年代初，内蒙古歌舞团即演出了由布赫、达木林编剧，通福、德米德编曲的小歌舞剧《慰问袋》，从此揭开了歌剧创作的序幕。1957年，内蒙古实验剧团成立，内设歌剧队（后改名为内蒙古民族剧团），专门创作和演出蒙古语歌剧。60年代初，该团创作演出了大型歌剧《达那巴拉》（特·其木德等编剧、美利其格作曲），受到音乐界好评。

　　舞剧创作方面，1958年，蒙古族第一部大型舞剧《乌兰保》在呼和浩特上演。此剧由著名编导仁·甘珠尔扎布编舞，明太、杜兆植作曲，著名舞蹈家斯琴塔日哈扮演女主角。本剧热情讴歌了蒙古族、汉族人民亲密团结，同仇敌忾，抗击日本侵略者的英勇斗争。1962年，晋京演出，受到首都文艺界的广泛好评。

　　二、第二次高潮：改革开放转型时期

　　乌兰夫主席是成熟的马克思主义者，当解决内蒙古艺术界的"队伍、道路、方向、团结"问题后，立即着手解决可持续发展问题。1950年，内蒙古歌舞团附属艺术学校成立，着手培养艺术人才。1957年，内蒙古艺术学校成立，人才辈出。1957年，乌兰牧骑成立。红色文艺轻骑兵，继承传统，面向生活，服务群众，普及新文化。20世纪60年代，全国文艺界掀起学习乌兰牧骑热潮，产生了巨大影响。与此同时，内蒙古文化局和各个文艺团体纷纷从外地引进高端人才，又派遣学生出国到苏联等社会主义国家学习，或者派人到北京、上海等地艺术院校进修，培养了一批民族艺术骨干。

　　1966年，内蒙古文艺界与全国文艺界一样，"文化大革命"时受到猛烈冲击，基本停止了艺术活动。1976年，"文化大革命"宣告结束，内蒙古文艺界恢复了正

常艺术活动。当时，首先遇到的问题，便是恢复和重建文艺队伍，尽快转入正常运作轨道。其实，这是一场无声的竞赛。从全国文艺界而言，几乎所有文艺团体均受到冲击和损失。那么，谁恢复重建得快，早日进入正常运作轨道，谁就是这场竞赛的优胜者。值得庆幸的是，内蒙古歌舞团和其他文艺团体，重建队伍十分顺利，无论是演员队伍还是创作队伍，很快进入正常运作状态，遂成为这场竞赛的优胜者。

（一）重建文艺队伍，转入正常运作轨道

1966年至1976年，内蒙古的直属文艺团体、各盟市一级的文艺团体，均处于瘫痪状态。然而，乌兰牧骑却是个例外。作为文艺界的一面红旗，全国学习的榜样，乌兰牧骑非但没有受到破坏，反而得到发展壮大。十年时间内，从乌兰牧骑队伍里涌现出大批艺术人才。于是，内蒙古文化厅迅速采取措施，将大批年轻的乌兰牧骑艺术家调入内蒙古歌舞团。由于及时输入大量新鲜血液，内蒙古歌舞团顿时变得人才济济，朝气蓬勃，迅速得到恢复发展，再度走在全国前列。1978年秋，北京举办全国文艺会演，内蒙古选派的歌唱家荣获五项金牌，高居金牌榜首。当时，许多老一辈音乐家观看内蒙古歌唱家们的精彩演出，激动得流下眼泪。

乌兰牧骑队伍的正常运转，导致需求大量艺术人才，从而推动了艺术教育事业的繁荣，内蒙古艺术学校培养的大批专业艺术人才，源源不断地补充到各地乌兰牧骑中去。内蒙古直属文艺团体与乌兰牧骑队伍，乃是普及与提高的关系，犹如车之两轮，平稳地行进在民族艺术道路上。从人才战略方面来说，乌兰夫主席当年决定成立乌兰牧骑和内蒙古艺术学校，这两项可持续发展的战略措施，关键时期发挥了重要作用。

（二）内蒙古音乐创作走向繁荣

内蒙古创作繁荣的标志之一，便是老一辈艺术家焕发青春，新一代艺术家茁壮成长。1976年以来，内蒙古文艺界的冤假错案得到平反，老一辈艺术家重新投入了音乐创作。永儒布、辛沪光、莫尔吉胡、杜兆植等作曲家，均推出新的力作。新一代作曲家登上乐坛，创作出一批优秀歌曲，成为歌坛主力军。这一时期的优秀作品有《美丽的草原我的家》（火华词，阿拉腾奥勒曲）、《牧民歌唱共产党》（义·巴德荣贵词，图力古尔曲）、《雕花的马鞍》（印洗尘词，宝贵曲）、《草原迎宾曲》（哈斯戈壁词，永儒布曲）、《呼伦贝尔美》（王笠云词，那日松曲）、《天堂》（腾格尔词曲）。1987年春天，内蒙古青年合唱团成立，无伴奏

合唱得到长足发展，涌现出一批精品。例如，无伴奏合唱《八骏赞》（那顺词，色·恩克巴雅尔曲）、《孤独的白驼羔》（永儒布改编）、《旭日般升腾》（莫尔吉胡改编）等。

（三）民族音乐理论体系得以确立

20世纪初，蒙古族学者罗卜桑悫丹发表《蒙古风俗鉴》，其中设立专门章节，探讨蒙古族民歌、器乐等问题。抗日战争时期，延安一批蒙古族革命青年致力于民族解放斗争的同时，潜心研究蒙古族艺术，其中也包括音乐，开启了以马克思主义方法研究蒙古族音乐的先河。解放战争时期，革命音乐家安波参加创建东北鲁艺，担任音乐系领导。他和许直、胡尔查合作，向在校的蒙古族学生搜集民歌，出版了《东蒙民歌选》，并撰写长篇序言，这篇序言是第一篇全面研究蒙古族民歌的论文。

中华人民共和国成立后，内蒙古歌舞团的音乐工作者，着手研究探讨民族音乐理论问题。例如，莫尔吉胡、桑都仍、阿拉坦桑、松来等人，开始发表论文，介绍著名艺人和民间乐器。延至20世纪80年代初期，蒙古族和汉族音乐理论家共同努力，推出几部重要专著。例如，吕宏久的《蒙古族民歌调式初探》，乌兰杰的《蒙古族古代音乐舞蹈初探》《蒙古族音乐史》以及莫尔吉胡的论文《追寻胡笳的踪迹》等。内蒙古学术界普遍认为，《蒙古族音乐舞蹈初探》一书的发表，标志着蒙古族音乐理论体系框架基本得以确立。此后，新一代音乐理论家迅速成长，博特勒图、哈斯巴特尔等人推出一批理论专著，得到国内音乐学界的高度评价。

没有音乐史著作的民族，理论上是不成熟的。令人欣慰的是，经过几代人的不懈努力，蒙古族音乐理论体系终于得以确立，取得了丰硕的理论成果。人们欣喜地看到，内蒙古地区的"草原乐派"已经形成。该学派以研究蒙古族音乐文化为己任，以蒙古族音乐学家为骨干，区内各民族音乐学家共同参与、国内各地音乐学家自愿加入，"美美与共"，形成民族团结的学术群体。近年来，"草原乐派"日益壮大，在"一带一路"建设过程中，发挥着积极作用。

（四）蒙古族长调演唱体系基本确立

长调是蒙古族传统音乐的精华，代表着民歌发展的最高形态，成为蒙古族草原游牧文化的标志。中华人民共和国成立以来，党和国家大力扶植蒙古族长调艺术，涌现出一批杰出的长调歌唱家。例如，哈扎布、宝音德力格尔、莫德格等长调大

师，先后加盟内蒙古歌舞团，对于繁荣发展长调艺术发挥了重要作用。1955年，年近二十二岁的蒙古族女长调歌手宝音德力格尔，随同中国青年代表团前往华沙，参加第五届世界青年联欢节。她在声乐比赛中演唱长调民歌，一举夺得金牌。此后，新一代长调歌唱家茁壮成长，在国内外声乐比赛中荣获各类奖项，为祖国和民族赢得了荣誉。

哈扎布是著名男高音长调歌唱家，艺术造诣很高，在国内外享有盛誉，被政府授予"人民的歌唱家"称号。他潜心研究思考蒙古族长调艺术，继承传统唱法的基础上，提出一系列长调演唱方面的新观点。对统一和规范名词术语、演唱方法、教学方法、曲目推广等方面，起到了巨大作用。几十年来，经过几代长调歌唱家和长调教员的共同努力，蒙古族长调演唱学派基本得以确立，引起国内外声乐界的高度关注。

（五）内蒙古音乐界出现六次热潮

1978年以来，内蒙古音乐界艺术繁荣的具体标志，便是民族艺术出现六次热潮，取得了丰硕成果。下面，按照时间顺序做一简要叙述。

民歌搜集出版热潮。1979年春，内蒙古音乐界投入到编撰《中国民歌集成·内蒙古卷》等七大集成的工作中。经过不懈努力，遂于2003年出版发行。编撰集成工作是系统工程，数百人投入其中，得到锻炼和提高，走上民族艺术研究之路。除此之外，音乐家个人也编辑出版了许多民歌资料集。

萨满教音乐研究热潮。20世纪80年代中期，国际上掀起一股萨满教文化热。这股风也刮到中国。内蒙古地区一些学者受到启发，投入到蒙古族或其他兄弟民族萨满教艺术研究中，相继推出这方面的理论专著，受到国内外学术界的关注。

长调民歌研究热潮。1997年秋，呼和浩特举行蒙古族长调民歌学术研讨会，由乌兰夫基金会主办，珠兰其其格主持。这是一次全国性的学术会议，来自北京的几位著名音乐理论家与会，提交了几十篇论文。根据这些理论成果，珠兰其其格主编了《蒙古族长调民歌研究论文集》，并公开出版发行，产生了良好的社会影响。

无伴奏合唱热潮。1987年春，内蒙古青年合唱团在呼和浩特宣告成立。该团是自发性的艺术团体，其成员主要来自各个艺术团体。他们自愿组织起来，排练演出蒙古语合唱曲。该团的最大特色和主要贡献，在于创作和演出蒙古语无伴奏合唱。他们先后推出几首无伴奏合唱精品，多次参加国内国际声乐比赛，荣获金奖。

呼麦热潮。2003年，内蒙古歌舞团举办呼麦训练班，从蒙古国聘请呼麦演唱家担任教员，着手培养呼麦演唱人才。不久，北京举办青年歌手电视大奖赛，内蒙古派出呼麦歌手前去参赛。自此，内蒙古地区逐渐形成呼麦热，涌现出大量的呼麦歌手。迄今为止，北京、上海等地也掀起呼麦热，汉族和其他民族的呼麦爱好者也学习呼麦，从中产生了一些呼麦高手。

草原歌曲热潮。20世纪初以来，蒙古族声乐艺术领域内悄然兴起一个新的歌曲形式，那就是草原歌曲。所谓草原歌曲，大体有以下热点：歌词是汉文，曲调富有蒙古族风格，抒情性较强，表现都市蒙古人的生活和思想感情。诸如，《父亲的草原母亲的河》（席慕蓉词，乌兰托嘎曲）、《苍天般的阿拉善》（乌兰巴根、色·玛希毕力格词，色·恩克巴雅尔曲）、《我和草原有个约定》（杨艳蕾词，斯琴朝克图曲）、《蓝色的毡房》（廉信词，热瓦迪曲）、《吉祥三宝》（布仁巴雅尔词曲）、《鸿雁》（吕燕卫词，民歌改编）等。优秀的草原歌曲传唱内蒙古各地，乃至流传全国，飞向世界，形成一股草原歌曲热潮。

蒙古族草原歌曲的产生，并非偶然现象，而是有其必然性。从音乐审美方面来说，这一新型的歌曲体裁，乃是时代的产物，大众审美选择的结果。改革开放以来，随着市场经济的发展，国外文化艺术的大量传入，我国社会文化生活出现多元化局面。大众媒体上一度低级趣味泛滥，一部分人娱乐至死，拒绝崇高，追逐卑微琐细的审美情趣，引起群众的不满。恰在此时，蒙古族草原歌曲横空出世，异军突起，从塞北草原吹来一股清风。优美抒情，深沉内在，热情豪迈的草原歌曲，一扫歌坛上的萎靡之风。"玉宇澄清万里埃"，健康向上、内涵丰富的草原歌曲，满足了广大听众的精神需求。

从人和自然的关系方面来看，草原歌曲的产生和流传，乃是人民群众呼唤绿色生态的必然产物。改革开放以来，随着城市化的推进，人们被"水泥森林"重重包围。空气污染、水源污染、食品污染，困扰着人们的正常生活。于是，向往美好的绿色生态，放飞心灵，回归自然，便成为人们的共同需求。恰在此时，蒙古族草原歌曲应运而生。赞美自然，歌唱草原，展示了一幅蓝天白云，绿野鲜花的草原景色。优美的曲调，舒展的节奏，朴实的语言，满足了人们回归自然的内心情感。

三、第三次高潮：十九大以来内蒙古民族音乐蓬勃发展

党的十九大以来，内蒙古各族艺术界高举习近平中国特色社会主义旗帜，坚持

党的文艺方针，以人民为中心，充满"四个自信"，团结奋斗，取得了一系列新成果，有力地推动了内蒙古地区文化艺术事业的发展繁荣。从内蒙古音乐界的情况来看，保护非物质文化遗产，弘扬优秀民族音乐文化方面，成绩尤为显著，有许多好的做法，具有创新意义，值得加以认真总结。

2006年冬，在文化部的直接领导和支持下，内蒙古文化厅和蒙古国相关部门合作，联合申报蒙古族长调民歌为"人类口头和非物质遗产代表作"，并且得到联合国教科文组织的正式批准。自此，内蒙古地区出现了保护非物质文化遗产热潮。牧民、各盟市旗县文化工作者、自治区专家学者以及中央相关部门的专家学者，共同投入该项工作，形成合力，掀起高潮，并持久开展下去，取得了丰硕成果。

蒙古族非物质文化遗产保护是一项系统工程，大体包括以下五个基本环节：非遗传人、经典曲目、歌种乐种、传承机制、创新机制。其中，非遗传人和传承机制是关键所在，处于五个基本环节的中心地位。

（一）歌手为本，人民为根

保护非物质文化遗产的第一个基本环节：非遗传人。

大量事实证明，对于保护蒙古族非物质文化遗产来说，总结以往"田野调查"的经验教训，往往以曲目为本，单纯追求民歌数量，忽略了长调艺术的主要载体——民间歌手。例如，过去所出版的一些民歌集中，往往只记录了民间歌手的名字，而很少记载其他相关信息。诸如，学艺经历、师承关系、从艺活动、代表曲目、风格流派等。并且，应详细记录每位歌手的通讯地址、电话号码，以备建立长调歌手"个人艺术档案"，随时进行联络，实现动态管理，增强实地调查的真实性、科学性和实用性。

保护和弘扬蒙古族非物质文化遗产，树立"歌手为本，人民为根"的理念是至关重要的。蒙古族草原游牧文化的传承形式，向来以"口传心授"为主。即便是创制文字后，这一点依然没有改变。道沁（歌手）和胡尔奇（说书人），承担着创造和传承的双重任务，处于特殊地位。

从目前情况来看，所谓保护长调艺术，其实就是保护长调歌手，尤其是杰出的歌手。诚然，长调艺术是由蒙古族牧民所创造的，但长调艺术的主要成就和基本风格是由少数歌手来体现的。至于长调艺术发展的时代高峰，则往往是由少数杰出的歌唱家来代表。哈扎布、宝音德力格尔、扎木苏、洁吉嘎等人，便是很好的例子。

试想，如果没有哈扎布、宝音德力格尔等长调大师，蒙古族长调艺术将会是怎样的局面！因此，抓住了长调歌手这一环节，就算是抓住了问题的关键。通过少数杰出歌手，我们可以采集到更多的长调民歌遗产，了解到有关长调民歌的许多信息。同时，还可以通过老一辈歌手来培养新一代歌手，起到传帮带的作用，从而达到保护长调艺术的根本目的。

（二）保护曲目，留住风格

保护非物质文化遗产的第二个基本环节：经典曲目。

曲目是民族音乐遗产的主体，歌手是民歌的载体。没有歌手民歌无以流传，缺少曲目则难以产生新的歌手，两者是相互依存的关系。我们保护歌手的目的，无非在于以下两个方面：一是保存他们所掌握的曲目——非物质文化遗产，二是挖掘有关遗产的各类信息。六十多年来，我们结识和采访过很多优秀歌手、乐手或胡尔奇，其中包括大师级别的人物。然而，事实证明，这些艺人们所掌握的曲目，没有一位是被全部采录的。至于艺人们的一生经历，以及他们所了解的各类宝贵信息，更没有得到全面系统的挖掘整理。因此，每当一位艺人谢世时，我们往往发出同样的感叹："太可惜了，好多遗产被带走了！"那么，怎样避免不断感叹的恶性循环，可以说是亟待解决的重大课题。

保护的反面是流失，没有流失自然谈不上什么保护。非物质文化遗产的流失，大体包括三个环节：传人、曲目、风格。首先是传人的流失。随着自然法则，老一辈传人先后谢世，后继无人，"人亡艺绝"，造成民族文化传承链条的断绝。其次是曲目的流失，由于传人谢世，大量曲目随之失传。三是艺术风格和艺术流派的流失。一般说来，蒙古族大师级别的传人，往往形成自己独特的艺术风格，乃至以个人为标志的风格流派，他们所演唱演奏的经典曲目，代表着蒙古族传统艺术的高峰。

所谓"人亡艺绝"，不单体现在曲目方面，也体现在艺术风格方面。随着经典曲目的广泛流行，不断传唱，开始出现艺术风格变异的情况。一些年轻歌手在演唱经典过程中，并不理解和珍惜前辈大师的艺术风格，往往随意延长节奏，增删"诺古拉"，自由发挥，从而导致经典曲目发生改变，乃至面目全非，歪曲和破坏了前辈大师们的艺术风格。如何保持经典曲目的原有风貌，延续大师们独特的艺术风格和艺术流派，同样是当今保护非物质文化遗产的一项重要任务。

（三）歌种乐种，全面保护

保护非物质文化遗产的第三个基本环节：歌种乐种。

纵观几十年的历史，保护民族文化遗产方面，我们做了许多工作，取得了不小的成绩。除了上述的一些缺憾之外，还有一个不足之处，便是不够全面。换言之，有些歌种乐种如长调民歌、呼麦、马头琴等，受到应有重视，保护工作做得较好，取得显著成绩。反之，有些歌种乐种如短调民歌、四胡、说唱、宗教音乐等，则没有受到足够重视，尚无显著成绩。对于保护遗产来说，不存在高低优劣之分，唯有保护的责任。当然，事情总有轻重缓急，轻重之别，先后有序，不可能一刀切。重点突破，取得经验，逐步推开，全面保护各类歌种乐种，应该说是完全能够做到的。

（四）传承机制，重点保护

保护非物质文化遗产的第四个基本环节：传承机制。

一个民族的文化艺术发展，往往依赖于两种机制：一是创造机制，二是保护机制，缺一不可。那么，蒙古族究竟有没有自己的文化遗产保护机制呢？答案是：有！专家学者指出，蒙古族草原游牧文化主要有三种传承机制：一是家族血缘传承关系，二是师徒授艺传承关系，三是社会民俗传承关系。除此之外，还有宫廷教坊传承关系以及寺庙传承关系。以上两种传承关系，其实是属于特殊的师徒传承关系。

主要矛盾和矛盾的主要方面决定事物的性质。从历史上看，蒙古族非物质文化遗产的三种传承机制，并不是平均分配，而是存在着主导方面。换句话说，不同的历史时期，其主导传承机制是不同的。例如，山林狩猎文化时期，蒙古部落的生活方式是集体劳动，共同御敌。与此相适应，其传承文化遗产的基本形式是社会民俗活动，即氏族部落集体的各类祭祀仪式。草原游牧文化时期，蒙古人的传承文化遗产的基本形式发生重大改变。草原牧民的生活方式是家族个体游牧，即所谓"阿寅勒"方式。由此，家族血缘传承方式取代社会民俗活动，成为主导的传承关系，并且延续了数百上千年。

中华人民共和国成立以来，蒙古族传承文化遗产的传承方式再次发生重大改变，家族血缘传承关系削弱，师徒授艺传承关系则上升为主导传承方式。具体地说，各类艺术院校成为师徒传承关系的大本营。且以长调民歌和马头琴为例，学员

主要是通过专业教师的传授训练来掌握演唱演奏技能。

传承机制是培养造就传人的"工作母机"，传人则是传承机制的必然产物。因此，当今保护非物质文化遗产的一项重要内容，便是全面保护固有的三种传承机制：家族血缘传承关系、师徒授艺传承关系以及社会民俗传承关系。事实证明，家族血缘传承虽然受到严重削弱，但并没有过时，更没有退出历史舞台，而是依旧发挥着应有作用。例如，内蒙古各地的长调民歌教员，绝大部分都出身于长调世家。内蒙古艺术学校的第一任长调教员昭那斯图，本身就是一位出身于锡林郭勒草原长调世家的牧马青年。同样，大凡优秀的蒙古族长调演唱家，几乎来自于民间长调世家。他们自幼受到家庭熏陶，从父母那里"听会了"不少长调民歌，热爱长调、熟悉长调、会唱长调，为后来的演唱生涯打下坚实基础。我们的长调艺术教育，至今仍在享受着家族血缘传承关系的恩惠，我们只是身在福中不知福罢了。说实话，如果脱离了家族血缘传承关系这条"隐形"的校外传承红线，艺术院校长调教育的质量必将大幅度下降，其后果是不可想象的！

值得庆幸的是，内蒙古文化主管部门和各地政府，已经发现全面保护三种传承关系的重要性，并且采取了相应措施。诸如，建立民族文化自然生态保护区，恢复某些内容健康的传统祭祀仪式和民俗活动，建立富有地方特色民俗文化旅游景点，鼓励和发展民族文化专业户之类，这些有益的探索均收到良好效果。

（五）与时俱进，创新机制

蒙古族传承文化遗产的三种机制，其产生发展和完善，本身就是一个与时俱进，不断创新的过程。保护非物质文化遗产，应采取两条腿走路的办法：一是保护固有的传承方式，使之继续发挥作用；二是与时俱进，大胆创新，创造新的传承形式，将保护文化遗产的工作做得更好。纵观非物质文化遗产的保护，包括三个基本方面：媒体保护、学校保护、民间保护，三个方面缺一不可。所谓"与时俱进，创新机制"，其实就是围绕着上述三个方面来进行的。

媒体保护，作用巨大。内蒙古自治区成立以来，保护民族音乐遗产方面，媒体发挥了重要作用。我们今天之所以还能听到色拉西、哈扎布、孙良、琶杰、毛依罕等前辈艺术大师演唱演奏的经典曲目，无不是通过广播电台、电视台的录音录像而保存下来的。有鉴于此，我们今天保护非物质文化遗产，同样要依靠高科技的现代媒体手段。

学校教育的目的是培养德智体美劳全面发展的人，音乐教育是不可或缺的。据了解，内蒙古有些地方的蒙古族中小学，课程设置方面有所变化：将优秀民歌作为乡土教材，引入音乐。例如，东乌珠穆沁旗聘请当地民歌传人担任教员，向中小学生传授家乡的长调民歌以及马头琴等民族乐器，收到良好效果。

中国古代高度重视"乐教"，礼乐并举，构建礼乐之邦，向来是中国人的优良传统。五四运动以来，西学东渐，中国引进西方新式教育制度，其中包括"学堂乐歌"之类。问题在于，新式音乐教育的内容仅限于西洋音乐以及本国的专业音乐，将民族民间音乐排斥在"乐教"之外，显然是不合理的。当然，我们并不是排斥西洋音乐，既不必要，也无可能。我们只是让蒙古族的传统音乐"登堂入室"，占有本属于自己的地位而已。

立足草原，面向未来。

我们学习中国特色社会主义理论，发扬"四个自信"，讲好中国的故事和内蒙古的故事，离不开继承和发扬优秀的民族文化。中共中央《关于加快构建中国特色哲学社会科学的意见》中提出六句话和六个特性："立足中国、借鉴国外、挖掘历史、把握当代、关怀人类、面向未来"，坚持马克思主义导向的基础上，充分体现"继承性、民族性、原创性、时代性、系统性、专业性"，做到创造性继承，创新性转化。我认为，上述六句话和六个特性是非常重要的，切合蒙古族音乐理论研究的实际情况，值得我们认真学习，指导自己的理论研究工作。

"嘤其鸣矣，求其友声。"拙作《蒙古族音乐史》再版之际，欣喜之情难以言表。在此，我感谢远方出版社，感谢责编云高娃女士，感谢所有帮助过我的朋友。让我们团结起来，不忘初心，牢记使命，为国家富强、民族复兴、人民幸福，为实现宏伟壮丽的"中国梦"做出新的贡献！

乌兰杰

2019年11月28日